| 光影论丛 |

MAKING MEANING
INFERENCE AND RHETORIC IN THE INTERPRETATION OF CINEMA

〔美〕大卫·波德维尔 (David Bordwell) 著　陈旭光 苏涛 等译

建构电影的意义

对电影解读方式的反思

北京大学出版社
PEKING UNIVERSITY PRESS

著作权合同登记号　图字：01-2008-2798

图书在版编目（CIP）数据

建构电影的意义：对电影解读方式的反思 /（美）大卫·波德维尔（David Bordwell）著；
陈旭光、苏涛等译 .—北京：北京大学出版社，2017.11
（光影论丛）
ISBN 978-7-301-28804-7

Ⅰ .①建… Ⅱ .①大… ②陈… Ⅲ .①电影评论—研究 Ⅳ .① J905

中国版本图书馆 CIP 数据核字（2017）第 237481 号

MAKING MEANING: Inference and Rhetoric in the Interpretation of Cinema
by David Bordwell
Copyright © 1989 by the President and Fellows of Harvard College
Published by arrangement with Harvard University Press
Through Bardon-Chinese Media Agency
Simplified Chinese translation copyright © 2017
by Peking University Press
ALL RIGHTS RESERVED

书　　　　名	建构电影的意义：对电影解读方式的反思
	JIANGOU DIANYING DE YIYI：DUI DIANYING JIEDU FANGSHI DE FANSI
著作责任者	〔美〕大卫·波德维尔（David Bordwell）著　陈旭光 苏涛 等译
责 任 编 辑	谭 燕
特 邀 编 辑	张哲茜
标 准 书 号	ISBN 978-7-301-28804-7
出 版 发 行	北京大学出版社
地　　　址	北京市海淀区成府路 205 号　100871
网　　　址	http ://www.pup.cn　新浪微博 :@ 北京大学出版社
电 子 信 箱	pkuwsz@126.com
电　　　话	邮购部 62752015　发行部 62750672　编辑部 62755910
印 刷 者	涿州市星河印刷有限公司
经 销 者	新华书店
	710mm×1000mm　16 开本　19.5 印张　349 千字
	2017 年 11 月第 1 版　2017 年 11 月第 1 次印刷
定　　　价	56.00 元

目 录

译 序

陈旭光 苏 涛

美国电影理论家大卫·波德维尔堪称当今世界上最有影响力的电影研究者之一，著述丰厚，在电影研究的多个重要领域均能看到他汪洋恣肆、雄辩有力的论述。在电影研究界，波德维尔绝对是一位特立独行的学者。20世纪70年代末，在结构主义、符号学、精神分析学等理论风起云涌、占据电影研究的统治地位时，波德维尔重返20世纪20年代的俄国形式主义，以此产生了最初的学术影响。此后，他的研究领域拓展到古典好莱坞电影、电影风格、电影诗学、电影认知理论等。的确，波德维尔的理论体系内容丰富庞杂，且具有很强的思辨色彩。他对世界电影作品的涉猎极为宏富惊人，对电影作品的解读极为精细，以其旗帜鲜明的理论主张和雄辩有力的论述，在西方电影研究界引起了强烈反响，并引发了米莲姆·汉森、齐泽克等学者的争鸣。在中国电影批评界，波德维尔的主张同样颇受关注。事实上，早在1988年，波德维尔曾在中国电影家协会主办的暑期国际电影讲习班上授课，其演讲稿以"电影理论和实践"为题在《电影艺术》杂志刊发，在国内电影理论界引起关注。

近年来，中国电影产业不断发展壮大，电影的产业批评迅速崛起，成为中国电影批评领域的新生力量。不妨说，产业批评的异军突起，恰恰是针对文化批评空泛、封闭、过度阐释的弊病，因此有研究者指出，"一个生机勃勃的中国电影产业的出现早已将'无根的游谈'远远地抛在了后边"[1]。

艺术批评作为电影批评的基本类型，似乎已经成为明日黄花，日渐式微。尤其在中国电影进入大片时代以来，文化批评和产业批评大有取代艺术批评之势。在这种情况下，我们究竟应该如何评价艺术批评的作用和意义？在笔者看来，目

[1] 陈山：《回望与反思：30年中国电影理论发展思潮》，载《当代电影》，2009年第3期。

前占据中国电影市场主导地位的大片，在很大程度上存在过分追求视觉奇观，重视听刺激、轻故事叙事的问题，对此，我们显然缺乏足够深入细致的批评和反思。在这方面，以分析影片的叙事、结构、镜头、场面调度等见长的艺术批评，应该大有用武之地。也正是在这个意义上，波德维尔的理论主张为当下中国电影批评提供了重要的借鉴，即我们的电影批评应该更加注重观影经验和影像本体，以电影诗学的视角统合电影文本的解读。我们并不否定或排斥文化批评或产业批评的作用和意义，但是，如果没有坚实的艺术批评作为基础，文化批评或产业批评或将成为空中楼阁。

《建构电影的意义：对电影解读方式的反思》被电影理论家西摩·查特曼（Seymour Chatman）称作"一部只有波德维尔才能完成的脉络清晰、纵横捭阖、旁征博引而又严谨的著作"[2]，此言或许并非溢美之词。值得注意的是，本书是波德维尔迄今为止唯一一部关于电影批评或电影阐释的著作，是一部关于电影批评的批评，或曰"元批评"（meta-criticism）。在本书中，波德维尔回溯并检视了西方电影理论史／批评史上的主要思潮，并对受结构主义、符号学、精神分析学、文化主义等理论影响的电影阐释进行了系统的反思和批判。全书的批判锋芒直指受各种"宏大理论"影响的电影批评，正如作者所指出的那样，"以阐释为中心的批评的黄金时代已经终结，所有的基本策略和技巧都已经被尝试过"。

在第一章中，作者首先追溯了"阐释"这个词汇的内涵及其变迁。在西方文学批评史上，"阐释"的基本含义是通过阅读找出隐藏在文本后面的意义。以认知主义为理论支撑，作者认为，影片文本的意义不是被发现的，而是观者在观看的过程中通过感知和推理等一系列活动建构起来的。电影理论与电影批评之间的复杂关联，也是本章讨论的重点。一般认为，电影批评者会自觉或不自觉地采用某种理论，从影片中寻找某些线索，以某种特定的模式完成对影片文本的解读（如精神分析电影批评）。作者对这种传统的观念进行了反思，认为电影批评并非完全遵循某种理论，批评家其实是以某些推论和语言的惯例完成解读。因此，批评家在解读文本的过程中采用的各种技巧不能被称作电影理论，这就如同不能把"自行车运动员的专业技能等同于运动肢体物理学或休闲社会学"。

第二章论述了电影阐释中的成规。在波德维尔看来，电影批评受到各种成规、惯例和机制的制约。第二次世界大战后，随着各种电影期刊出版，以及电影

〔2〕西摩·查特曼：《大卫·波德 维尔的〈建构电影的意义：对电影读解方式的反思〉》（"*Making Meaning: Inference and Rhetoric in the Interpretation of Cinema by David Bordwell*"），载《电影季刊》（*Film Quarterly*），第 43 卷，第 4 期，1990 年夏季号，第 56 页。

课程进入高等学校，电影研究逐渐学院化，而这也构成了电影批评的重要基础。但事实上，"电影研究的实践者们似乎并未将注意力摆在理论和方法的总体思考上，对推理和论述过程表现出的共同点也无兴趣，而是过分强调各教条学派之间的差异"[3]。确如研究者所言，"电影理论一旦进入学院生产体制的模式化的产业链，便变成了一种单调的阐释和解读电影的纯粹的学院行为，而与电影创作和电影产业无关"[4]。

第三章及第四章分别剖析了主题式阐释（explicatory interpretation）与症候式阐释（symptomatic interpretation）这两种在西方电影批评史上最有影响力的阐释方法的发展脉络。解析式阐释的发展与二战后欧洲艺术电影的崛起息息相关，并经由巴赞主导的《电影手册》的推动而不断发展壮大，其后又由安德鲁·萨里斯引入美国，一度成为 60 年代电影批评的主流。此后，结构主义／后结构主义思潮兴起，使症候式批评成为西方电影批评界最受瞩目的模式，这种批评方式与阿尔都塞的意识形态理论、拉康的精神分析学、穆尔维的女性主义批评相互渗透，引领了 70 年代的电影批评风潮，影响至今。

波德维尔指出，电影批评一般涉及三项活动，即以影片文本为基础，建构语义场（semantic field），同时还要找出可以与语义场相对应的线索和模式。语义场是一种概念的结构，可以将各种可能的意义搭配组合起来。在第五章中，作者的论述聚焦于批评家需要在阐释中构建的语义场，而第六章则指出如何找到并运用与语义场相对应的线索和模式，正是在这种概念模式与感知线索的交互作用下，影片文本才能获得意义。第七章和第八章分别论述了几种模式（schemata），即类别模式（category schemata）、人物模式（person-base schemata），以及文本模式（text schemata）。

在第九章中，波德维尔检视了电影阐释的修辞策略，并借用古典修辞学的理论对当代的电影批评进行了剖析。例如，电影批评很少在开头就提出一个具有争议性的观点，而是通常对最近的文章作一简短回顾；文章的主体部分，可以按照影片剧情的顺序结构全文，也可以围绕阐释的主要论点展开；关于结尾，则毫无疑义地要强化开头提出的观点，同时强化感性诉求。此外，作者还对学院派的电影批评在修辞上的特点作了生动形象的描述。

在第十章中，作者对七篇关于《精神病患者》（*Psycho*）的批评文章进行了

[3] 大卫·波德维尔：《以实证研究为基础的电影理论》，孙绍谊译，载陈犀禾主编：《当代电影理论新走向》，文化艺术出版社，2005 年，第 16 页。

[4] 陈山：《回望与反思：30 年中国电影理论发展思潮》，载《当代电影》，2009 年第 3 期。

评述和剖析，引领读者领略不同批评模式的特点，并结合前几章所论述的语义场、文本线索、批评模式、修辞等问题，对这七篇批评文章进行了精彩的点评。[5]

在最后一章中，作者指出，我们不应过分强调阐释在电影批评中的作用，"在阐释过程中，批评家基本上是一名工匠，而非理论家"，而"阐释不过是一项技艺"。作者尖锐地指出："当代以阐释为中心的批评具有保守和粗糙的倾向，亦不重视电影的形式与风格。它大量吸收美学的东西，却不能生产新的内容。其理论与应用大体而言不会引发争议，但也不具有启发性。不仅如此，电影阐释变得越来越乏味。"在本书的最后，波德维尔提出了对电影诗学的展望："电影诗学强调的是经验（empirical），而非经验主义（empiricist）；强调的是阐释（explanation），而非阐述（explication）；通过将电影的社会学、心理学和美学传统等方面的探讨置于电影研究的中心，电影诗学能够使电影批评更加丰富。"

〔5〕此文更完整的版本，请参见陈旭光、苏涛：《影像本体、认知经验与实证研究：大卫·波德维尔的电影理论及其当下意义》，载《电影艺术》，2013 年第 3 期。

英文版序

维克托·什克洛夫斯基（Viktor Shklovsky）在他 1923 年开始写作的《骑士之棋》（*The Knight's Move*）中宣称，此书的主旨是对艺术惯例的探讨。我也试图在本书中以对批评惯例的探讨为主旨，从他那个时代到我们这个时代，惯例的衡量标准很可能有了很大的不同。

什克洛夫斯基恐怕预料不到，批评会变得像今天这样大规模地"产业化"。在今天，批评或阐释几乎成为美国的一个重要行业。这一行业由数以千万计的专栏作者、知识分子和学院研究者持续进行，伴以海量印刷物的消费。与写小说、绘画、拍电影相比，一个大学毕业生从事批评职业无需太艰苦，所冒风险也小得多。我们正处于兰德尔·贾瑞尔（Randall Jarrell）所说的"批评的时代"，且直到现在，似乎并没有什么征兆显示出这一趋势行将衰落。

然而，尽管近来对于"规范"（institution）和"话语"（discourse）等概念的强调，要求批评家确认他们的理论假设，并对此前的批评传统进行严厉的批判，但一些批评家仍继续认为有一套实用的方法是理所当然的。让我们把学派、教条、术语和议程放到一边，也不去理会对某种批评理论的具有官方色彩的加冕，或者某种理论差点被其他理论推翻，但所幸回答了前人所忽略的问题，等等。总之，不要太在意批评家自己的说法，而是更多地关注批评家实际思考和写作的过程，这样，你就不会受那些说法的影响而直达艺术最基本的惯例。而这种基本惯例对批评是极为有效的，寻找到了这种惯例就像在美术或音乐的学院派研究中确立了一个前提。什克洛夫斯基曾因此得出结论：就像任何我们熟悉的风格一样，这种惯例体系需要我们通过"粗粝化""间离化""陌生化"的方式来理解。

这就是我接下去要探求的任务。本书既涉及对电影批评历史的简述，也是对批评家如何阐释电影的一种分析，并对一些不同的研究方向提出建议。除了一些质疑和辩驳，本书试图以探本溯源的民族志学者的理性冷静，来审视电影阐释和

批评的实践。我试图不预设任何理所当然的东西，希望会有令人惊奇的发现。我会描述一种惯例是如何生成的，又是如何在人们运用时制约着他们的思想和言行，人们如何通过生产可以接受的话语去解决一般的问题。

批评既不是一门科学也不是一种艺术，但又兼具二者的某些特点。它需要认知的技能，需要想象力和鉴赏品位，这与科学和艺术颇有相像之处。批评由惯例上许可的解决问题的活动组成。我认为，批评最好被看作一种实践的艺术，一种类似于缝补衣物或打制家具的工作。因为它的主要产品是一系列的语言表述，所以它也是一种修辞的艺术。

下面的各个章节并不准备从哲学或语言学的立场来看待批评。在本书中，阐释学或维特根斯坦式的对阅读概念的反思居于边缘地位。我也不打算概括与电影史发展相偕的电影批评和理论的发展。大量类似这样的资料随处可见，尤其在对当代电影理论的概述已经成为学术写作的一个亚类型的今天。更为重要的是，我的论述旨在揭示电影理论对电影批评实践的影响通常被误解的事实。

本书也不是要关注某些特定的电影阐释问题。为了研究电影批评实践与理论之间的复杂关系，我们必须假定所有的理论都是正确的，所有的方法都是有效的，所有的批评家都是对的。只有将各种派别的论辩暂时悬置，才能帮助我们追寻那些潜在的范式。我们可以研究电影批评家如何构建阐释，并试图说服其他人相信他的解读是值得注意的。因为我的论辩具有共通性，本书的某些寓意与所有关于艺术批评的论辩都有一定的关系，所以电影研究圈子之外的读者也可能找到某些感兴趣的章节。

如果批评是具有认知性和修辞性的活动，那么我所倡导的"元批评"无疑也是这样。如果我假装中立地去审视批评活动，而没有任何个人意图，那未免有点虚伪。有一点必须声明，我不能完全扮演人类学家的角色，因为我是我所研究的批评家中的一员。不能否认，我的研究范式大部分来自于这一批评家群体，而且我也从自己的写作中选取例证。正是出于对我本人在这一格局中的位置的清醒认知，我希望在体察其他批评者的批评活动时也能表达我本人对惯例的感知。

更直接点说，我自己最为关心的是三点。第一，通过检视阐释的两种途径，我概括出电影批评的简明历史，这两种途径即主题性阐释（thematic explication）和症候性阅读（symptomatic reading）。两者都在第二次世界大战后以一种形式或多种形式存在，尤其是前者成为 20 世纪五六十年代的主流，而后者则出现于 20 世纪 40 年代，并在 20 世纪 70 年代初期达到全盛。这两种阐释方法目前处于共存状态，尽管一般认为症候性阅读在今天略胜一筹。

也许大多数电影批评的实践者会发现，主题性阐释和症候性阅读的两分法基本能够成立。相形之下，我的第二个论题就颇具争议性了。我试图表明，作为批评实践，无论是主题性阐释的模式还是症候性阅读的模式，两者在基本的阐释逻辑和修辞手法上是相通的，虽然它们的理论宗旨迥异，可以说，这两种模式都利用了相似的推论和论述方法。我们对此应该不会觉得惊奇。批评总是被它立足其中的惯例所塑造，而惯例所引导的批评解读活动则始终贯穿于各个批评学派。但是，我并不期待能让读者轻易地认可这一点。本书的大部分内容致力于证实这一点。

最后，我想指出，把阐释在批评中的角色或地位拔得过高也会有些问题。本书的写作实际上基于这样一个理念——对批评而言，以阐释为核心的黄金时光已经结束了，其基本策略和手段都已经被尝试过。本书就是通过对一种具有逻辑性的阐释实践的呈现，揭示批评是如何成为一种惯例活动的（实际上，在某种意义上，我很可能是最后一个这样做的作者。因此，这本书本身便成了这种阐释传统趋于衰落的一个征兆）。我当然也可能大错特错。虽然如此，如果这本书有一枚勇于刺破神话之刺的话，这枚刺长在本书的末尾。本书的最后一章试图提醒读者，在阐释性批评之外可以有别的选择。在对电影进行"阅读"之外，我们还可以做些别的。

我曾经将这一研究称为民族志式的工作，但它基本上是应用诗学的一种实践。从某种角度说，对批评范式的分析是研究支撑各类电影制作的惯例之后的必然步骤。更进一步说，在探讨过程中，我试图建立电影的历史诗学（a historical poetics of cinema），它解释了在不同的时代中，电影是如何被组合到一起，并产生特殊效果的。我曾一次又一次地遭遇关于意义的话题——意义的界定、功能，以及因不同的电影生产实践而迥异的重要性。在不止一个场合，我也曾被质疑，我自己的批评实践是如何与电影语义（semantic）的维度结合的。这一要求总是让人迷惑，因为我是从多个角度去探究意义的问题的，但是我的想法对于提问者而言不够明确，主要是因为这些问题对我来说也不够明确。

在《剧情片中的叙事》（*Narration in the Fiction Film*，1985）中，我开始把意义视作一部影片的效果之一，在《电影艺术导论》（*Film Art: An Introduction*，1985）的修订版中，我试图区分不同种类的意义。我开始理解为什么我会与某些固定的假设脱节。我所感兴趣的意义类型问题在大多数电影学者那里都是毫无问题和兴味索然的，而别人期待我探讨的那些意义，却被认为居于电影批评惯例的绝对中心的地位。

这种差异使我兴奋，它鼓励我继续深入研究我的预设：不同形态的意义构成了一部影片的部分效果。我们可以研究特定的观众——如批评家——是如何记录这些效果的。我开始怀疑认知心理学的原则和理性主体（rational-agent）的社会学理论能否共同构成关于阐释的构成主义理论。这样做的结果是，我们应该为电影的接受理论增加一些东西，才能够证实"元批评"可以成为电影诗学的一个有机部分。因此，我希望除了记录某一特定人群的所思所言之外，这本书还将表明电影的历史诗学能够阐明电影是在何时、以何种方式、在何种程度上产生意义的。

在写作本书的过程中，我曾经面临一个艰难的选择，即如何处理我所讨论的批评文章。我一度打算聚焦于若干有影响力的范本，但后来放弃了这种可能性。因为我考虑到，描述一个行动需要描述者既着眼于"平常"的案例，也着眼于"非常"的案例。因此，本书提供了大量范围宽广、深度不一的例证。这要求从大量的著作中进行简洁的引用。我必须警惕一种因引文脱离语境而导致断章取义的危险。

在一个追新逐异的机制内，人们不会喜欢被视为步人后尘或者鹦鹉学舌。自视甚高的评论家更不会喜欢被人认为缺乏理论支撑。然而，作为一个在1963—1976年间那个喧闹的年代获得所有关于电影理论的人，我要指出本书来自于这一电影批评传统：这个传统认定批评乃是一种实践模式，影评机制依靠代表性的惯例和程式，而且任何知性活动的概念、话语、历史应当接受理性的分析。任何想把大家都认为理所当然的东西进行重新审视的批评家，都不应该把自己的作品视作例外。

写作本书期间，我越来越了解到许多在科学和人文领域已经进行的对机制惯例和推理的研究。就像是那些初为父母的人突然发现这个世界到处都是新生婴儿一样，我已经意识到自己并不孤单。R. S. 克兰（R. S. Crane）、理查德·莱文（Richard Levin）、乔纳森·卡勒（Jonathan Culler）、茨维坦·托多洛夫（Tzvetan Todorov）、米歇尔·查尔斯（Michel Charles）、埃伦·施考伯（Ellen Schauber）和埃伦·斯波斯基（Ellen Spolsky）、布鲁诺·拉图尔（Bruno Latour）以及其他人，他们的作品给我的研究以莫大的帮助。而截至修订的最后阶段，J. C. 奈瑞（J. C. Nyíri）和巴里·史密斯（Barry Smith）的《实践知识：传统与技巧理论纲要》（*Practical Knowledge: Outline of a Theory of Traditions and Skills*），保罗·泰加德（Paul Thagard）的《科学的计算哲学》（*Computational Philosophy of Science*），以及罗纳德·吉尔（Ronald N. Giere）的《阐释科学：关于认知的研

究》（*Explaining Science: A Cognitive Approach*）等，这些书从认知的角度支持了我关于"认知革命"（cognitive revolution）的期望，为"认知革命"提供了一个有效地理解并解决复杂而特定的问题的框架。

还有其他方面需要感谢。为我的写作和研究提供支持的美国威斯康星大学麦迪逊研究院的夏季奖助金，威斯康星大学麦迪逊人文研究所的 1987 年秋季奖助金。我还受益于神学院的图书合作项目，以及我所在学校的良好的图书馆；图表是由威斯康星大学麦迪逊制图实验室提供的。我还要特别感谢那里的翁诺·布劳尔（Onno Brouwer）先生，还有劳埃德·比泽尔（Lloyd Bitzer）和迈克尔·莱夫（Michael Left）回答了我的关于古典修辞学的问题，一些先生对我的想法提出了一针见血的评论。诺埃尔·卡罗尔（Noël Carroll）几乎是逐字逐句地提出了自己的评价。像往常一样，克里斯汀·汤普森（Kristin Thompson）忠实而艰难地从我散文式的书写中提取意义和精华，再帮助我重写它们。

在本书的写作过程中，我逐渐意识到批判性思维对我的重要意义，更理解了我的五位很少因循守旧的明师对我的言传身教。我将本书献给他们。（你们将在致谢那一页上看到这五位老师的名字。）

赋予电影意义

好也罢，坏也罢，评论者掌握最终的话语权。

——弗拉基米尔·纳博科夫（Vladimir Nabokov）

《苍白的火焰》（*Pale Fire*）

罗兰·巴特（Roland Barthes）曾经说过："我不知道，如果阅读不是一种构成性的（constitutively）意义播散活动的多元领地和无法简化的效果，那么，关于阅读的阅读、多重阅读（meta-reading），是否就绝不仅仅是意念、恐惧、欲望、快乐或压抑的突然迸发。"[1] 我觉得巴特的这种怀疑可能太过强烈。不管怎样，一种系统的关于阐释的"元批评"是有必要的。但是，需要对这一工作做些清理。

▎作为建构的阐释 ▎

从一开始，阐释（interpretation）这个词就引发了诸多误解。拉丁语 interpretatio 的意思是"解释"，源自 interpres，意即谈判者、翻译者或中间人。于是，阐释便是在两个文本或两个主体（agent）之间置入解释之意。阐释最初被认为是一种口头的意义传递过程，但是如今这一术语可以指称任何生产或传播意义的行为。计算机传达指令，指挥演绎乐谱，预言者传达上帝的意愿，这些都是

[1] 罗兰·巴特：《论阅读》（"On Reading"），载《语言的角力》（*The Rustle of Language*），理查德·霍华德（Richard Howard）译，纽约：Hill and Wang，1986 年，第 33 页。

阐释。而在联合国，在各种语言间进行转译的口译人员被称为 interpreter。在艺术批评中，阐释有描述和分析之意；另一方面，总的来说，艺术批评常常被等同于阐释。知觉心理学家（perceptual psychologist）或许会将最简单的视觉、听觉行为描述成一种对感官信息的阐释，而哲学家则会把阐释界定为高级的理性判断行为。因此，我们的首要问题，便是对"阐释"的阐释。

我首先从对一些结论的界定开始。一些研究者认为，阐释与所有的意义生产相似。[2] 这是一种宽泛的用法，其主要观点是任何理解活动都需要中介，即便是最简单的认知活动，也有阐释的运作，而不是感官感受的简单记录。如果说知识都是间接的，那么所有的知识都是通过阐释获得的。我同意这一前提，但是无法在这个结论的基础上再往前推进。从心理学和社会学的角度看，知识与推理有关。在本书接下来的几章中，我将用"阐释"这一术语来指称某些关于意义的推理活动。基于同样的理由，我不打算用"阅读"作为所有关于意义的推理的同义词，或者说，我不打算用"阅读"来指称关于影片意义的阐释性推理。我把"阅读"这一术语限定在文学文本的阐释中。[3]

引入"推理"这个概念，使我们能明确一种常见的概念的区别。大多数批评家会将"理解"一部影片与"阐释"一部影片区别开来——虽然他们常常无法在二者的界限上达成共识。这种差别源于古典阐释学在"理解的艺术"（ars intelligendi）与"解释的艺术"（ars explicandi）上的区别[4]。大体而言，一个人可以理解一部 007 系列影片的情节，却对影片更为抽象的神话结构、宗教信仰，以及意识形态或性心理的含义视而不见。在将"理解"和"阐释"区分开来的基础上，传统界定了两种类型的意义，正如保罗·利科（Paul Ricoeur）在对阐释进行界定时所概括的那样："思维的运作由两部分组成，在明显的意义的背后辨认隐

<hr />

〔2〕例如，可参见约翰·赖克特（John Reichert）：《理解文学》（*Making Sense of Literature*），芝加哥：芝加哥大学出版社，1977 年，第 114—115 页。参见保罗·基帕斯基（Paul Kiparsky）：《论理论与阐释》（"On Theory and Interpretation"），载奈杰尔·费伯（Nigel Fabb）等编：《写作的语言学：语言与文学之争》（*The Linguistics of Writing: Arguments between Language and Literature*），曼彻斯特：曼彻斯特大学出版社，1987 年，第 195 页。

〔3〕即便如此，我还是会把阐释的对象称为"文本"（text），不论它是一篇文章、一幅画还是一部影片。我其实更倾向于将其称为"作品"（work），但是这个称谓过于模糊，容易让人联想起任务（task）或劳动力（labor）。本书的最后一章将试图从"作品"这个具有多重内涵的词汇中提取一些有用的东西。

〔4〕相关的解释，可参见 E. D. 赫希二世（E. D. Hirsch, Jr.）：《阐释的目标》（*The Aims of Interpretation*），芝加哥：芝加哥大学出版社，1976 年，第 19 页。

含的意义，在文本的意义中揭示隐含的意义。"[5]因此，"理解"与浅显的、明显的或直接的意义相关，而"阐释"则涉及对隐含的、隐匿的意义的揭示。[6]

说到隐含的意义、意义的层级，以及意义的揭示，便要论及引发批评家们理解"阐释"的主导框架。就此而言，艺术品或文本可被视作一种艺术家把意义置于其中，并有待接受者开掘的容器。或者，借用一个考古学的比喻，可以把文本看作地层，沉积着层次丰富但必须开掘出来的意义。在这两种情况下，"理解"和"阐释"都被认为能够打开文本，穿透它的表层，使意义显现出来。正如弗兰克·科莫德（Frank Kermode）所说："不论形态如何多样，现代批评传统都有一个贯穿始终的要素，即在各个时代的文本中追寻神秘的意义。"[7]

然而，假定意义"存在"于文本之中，则是对这一过程的结果的具体化。对一个文学文本、一幅画、一出戏或一部电影的理解和阐释，构成了一种以接受者为中心的行为。文本是没有生命的，只有当读者、听众或观众参与其间并做出某些反应时，文本才被赋予意义。而且，在任何知觉活动中，效果是由资料"暗中决定"（underdetermined）的：这就是贡布里希（E. H. Gombrich）所谓的"观看者的部分"（the beholder's share），它是由知觉领域中的选择和建构构成的。理解是以转换行为为中介的，包括"颠覆性的"（bottom-up）——强制性的、自动的心理过程，以及"自上而下的"（top-down）——概念性的、策略性的过程。影片的感官资料（sensory data）便成了感觉和认知过程中建构意义的材料。因此，意义不是被发现的，而是被制造的。[8]

因此，理解和阐释涉及文本线索之外的意义建构。就此而言，意义的生成在根本上是一种与其他认知过程相似的心理活动和社会活动。接受者不是被动的资料接受者，而是文本结构和接受过程的积极参与者（要么是"自发的"，要么是习得的），能够寻找与影片阐释或手边的资料有关的信息。在电影的观看过

〔5〕保罗·利科：《存在与解释学》（"Existence and Hermeneutics"），载约瑟夫·布莱切尔（Joseph Bleicher）编：《当代解释学：作为理论、哲学和批评的解释学》（Contemporary Hermeneutics as Method, Philosophy and Critique），伦敦：Routledge and Kegan Paul，1980 年，第 245 页。

〔6〕这种二分法的当代例证之一，便是达德利·安德鲁（Dudley Andrew）所提出的，电影的结构和"语法"所传达的"信息"（字面意义）与脱离明显意义（定型 [figuration]）的危险倾向之间的对立。见《电影理论的概念》（Concepts in Film Theory），纽约：牛津大学出版社，1984 年，第 158、167—169、188 页。

〔7〕弗兰克·科莫德：《讲述的艺术：小说论文集》（The Art of Telling: Essays On Fiction），剑桥：哈佛大学出版社，1983 年，第 24 页。

〔8〕接下来的问题在我的《剧情片中的叙事》（麦迪逊：威斯康星大学出版社，1985 年）中有更为详尽的论述，见该书第 30—40 页。

程中，接受者自会识别某些线索，以进行若干推理活动：从接受明显的动作的快速活动（比如说，贯串场景这种认知比较连贯、有穿透力的意义建构行为），到更为开放的将抽象的意义赋予影片的过程。在很多时候，观影者得自己为在电影中识别的线索提供相应的知识结构。

把意义的生成看作一个建构过程，并不意味着阐释是偏狭的相对论或阐释意义具有无限多样性。我对"建构"这个比喻非常在意。建构并非从无到有的创造，而是必须要有供转换用的材料。[9] 这些材料不仅包括强制性的和约定俗成的、自下而上的过程，而且包括高层次的文本数据——这是不同的阐释者进行推理的基础。[10] 譬如，一组镜头、一个摄影机的运动，或者几句对白，也许会被某个批评家忽略，而被另一个批评家夸大，但是每个数据都是影片可辨识的一个方面，不过却是因人而异的。在批评家通过惯例性的机制和标准化的心理模式建构意义的时候，我们会发现，他们总是认定文本的线索已经在那里了，即便他们是以不同的方式解读这些线索。的确，我将在本书第十一章指出，电影诗学（poetics of cinema）的特点之一是它能够提供中等层面的理论概念，以便捕捉那些因人而异的重要的意义线索。

如此一来，无论理解还是阐释，都需要观影者运用观念性框架（conceptual schemes），并将其运用于从影片中挑选出来的内容。那么，哪些观念性框架可能会派上用场呢？

第一个候选者可能是某种理论。电影理论是由声称能够解释电影的本性和功能的命题系统组成的。今天，许多批评家仍坚持认为，不管有意识还是无意识，阐释者都会运用某种理论，以便在影片中找出相关的线索，并把它们组织成有意义的模式（pattern），从而完成对影片的阐释。例如，用弗洛伊德式的理论阐释电影，就要利用电影如何宣泄欲望等理论，这自然会影响到批评家对资料的选择和推断。此外，许多批评家会继续坚持说，即使是那些信誓旦旦地声称自己绝不利用理论，而只是理解电影本体的批评家，也不过被证明为以某种潜在的理论（人文主义的、机体论的或任何其他的）构成其阐释活动。

〔9〕这种构成主义（constructivism）假设我们有可能获得接近真实的推论，因此它能够与批评性的现实认识论（a critical realist epistemology）相一致。对"建构性现实主义"的抗辩，见罗纳德·吉尔：《阐释科学：关于认知的研究》，芝加哥：芝加哥大学出版社，1988 年。

〔10〕杰拉德·格拉夫（Gerald Graff）把这种"给定的且不可拒绝的"（given and unrefusable）认知建构过程称为"教父效应"（Godfather effect）。见《反自身的文学：现代社会中的文学观念》（*Literature against Itself: Literary Ideas in Modern Society*），芝加哥：芝加哥大学出版社，1979 年，第 202 页。

我认为，从多个方面讲，理论的确在观念性框架中扮演了角色，尤其是在当代的批评中。例如，似乎没有人质疑精神分析理论在很多批评家生产意义的过程中助益良多。但我们必须追问，阐释在何种意义上出自理论？

也许，批评家的阐释正是对理论的一种检验。这就是说，在合理阐释的基础上，一种批评性的阐释被认为是可以接受的，才能起到确证、修正或者反驳某种理论的作用。这使得阐释大致与科学实验相仿，它能验证某种假设，而理论学派的传统程序则变得像是某种可接受的科学方法。

在本书中，我将试图表明，理论和方法在电影批评中并非泾渭分明。但现在，我只是想表明电影的阐释并不遵从"理论检验"的模式。与科学试验不同，没有什么阐释不能验证某种理论，至少对那些熟练的批评家而言是如此。批评总是使用常规化的（亦即非形式化的）语言，鼓励隐喻性的、双关性的重新表述，还会强化修辞性的诉求，拒绝为相关数据设定明确的范围——这一切，全都被冠以新奇和富有想象力的洞见之名。这些手法给予批评家极大的回旋余地，并宣称任何重大理论（master theory）都能被他手边的例子所证明。

在任何情况下，仅仅寻找适合的例证并不能有力地满足对一种理论的验证。这是一种"列举归纳法"（enumerative inductivism）的谬误。一个惯常的科学假设必须经过"排除归纳法"（eliminative inductivism）的检验，这样才能证明这个假设优于其他的假设。[11] 一个科学的论断在任何时间都要经得起所有可能取而代之的其他理论的验证才能成立，但这个条件并不适用于阐释机制。即便是被默认为理由最充分的阐释，亦不能通过否定其他阐释而证明自身的合理性。

不同于归纳法优越论者（inductivist）所持的理论与批评相分离的观点，我们或许应该考虑批评家的阐释是对理论的推演。循此思路，没有任何阐释能够在概念上"自我开脱"，而是受到假设和既有类别的制约。因此，每一种批评都预设了关于电影、艺术、社会、性别等的理论。斯坦利·费什（Stanley Fish）把这一观点推向极端的"逻辑论"（coherentist）解释，在他看来，任何一种阐释都得确认一种或几种潜在的理论；在理论之外，阐释者无法找到使阐释立足的阿基米德支点（Archimedean point）。[12]

演绎论者的概念推理远不能令人信服。一种理论具有概念上的连贯性，而

　〔11〕马歇尔·埃德尔森（Marshall Edelson）：《精神分析学的假设与证据》（*Hypothesis and Evidence in Psychoanalysis*），芝加哥：芝加哥大学出版社，1984 年，第 46 页。

　〔12〕斯坦利·费什：《这节课有文本吗？阐释团体的权威》（*Is There a Text in This Class? The Authority of Interpretative Communities*），剑桥：哈佛大学出版社，1980 年，尤其是第 268—292、338—371 页。

且总是被用来分析或解释若干特定的现象。假定、前提、观点、不成熟的观念并不能增强理论的说服力。比如，我认为演职员表出现在影片的开头和结尾，明星可能就是一部影片的主角，特艺彩色（Technicolor）在美学上优于伊士曼彩色（Eastmancolor）——这些想法不能构成电影理论。也没有哪个电影理论能推断自我的整个（相当宽泛的）想法——它们充斥着模糊的、松散的和自相矛盾的观点。

即便每个批评家都心照不宣地接受一种成熟的电影理论，但这仍不足以决定他们所作的阐释的细节。两位采用精神分析学的批评家可能会在抽象的理论上达成一致，却仍然作出各不相同的阐释。不论在何种情况下，都不会有批评家认为，理论能够自动挤压出一种能够独一无二地验证这种理论的阐释。批评家乙可能同意批评家甲的理论前提，并指出影片的某些方面仍有待解释。或者批评家乙认为这种阐释是有价值的、具有启发性的，但对这种理论无法苟同。这两位批评家都不会认为理论统辖阐释。

因此，我们能否就说批评家的阐释描绘出了一种理论？雅克·拉康（Jacques Lacan）在关于爱伦·坡（Poe）的《被窃的信》的研讨班上，以这样一段话作为开场白："今天，我们要为各位描述这样一个事实：它推断自一个从弗洛伊德的观点看来仍需进一步研究之处，即由象征性秩序所构成的主体——通过一个故事展示主体在符号接受过程中的位置。"[13] 与此相似，某些受理论影响的电影批评用电影作为例子来描述其所引用的理论。[14]

这个说法的说服力远不及归纳和演绎的概念。把阐释变成关于理论的比喻，并不是为了保证理论的真实可靠。任何学说，不论是心理分析的抑或是科学性的理论，都可以用艺术作品来描述。此外，这一主张还会遭遇一个我们已经提及的问题。如果并非每套与阐释活动相关的观念系统都被当作电影理论的话，那么阐释或许仅仅能描述这一观念，却无法描述这一理论。

如此一来，理论或许仅仅为批评家的阐释提供了某种洞见。这种说法颇有吸引力，令很多注重实践的批评家欣然接受。但是，需要再次强调的是，这使得理论与作品之间的关系仅仅是有条件的。一名明智的批评家，尽管对理论一无所知，也可能颇具洞察力，并能作出引人入胜的阐释。这种观点再一次抛弃了理论

〔13〕雅克·拉康：《关于〈被窃的信〉的研讨班》（"Seminar on '*The Purloined Letter*'"），载《耶鲁法国研究》（*Yale French Studies*），第 48 卷（1972 年），第 40 页。

〔14〕例如，可见卡加·西尔弗曼（Kaja Silverman）：《符号学主题》（*The Subject of Semiotics*），纽约：牛津大学出版社，1983 年，第 146—148 页。

主张与事实真相之间的联系。由是观之，一名批评家可以运用《易经》、占卜术、星相学，或者任何其他奇幻的观念体系，只要它能够激发灵感，产生可接受的阐释即可。事实上，批评机制不会接纳这种宽泛的研究方法，只有某些特定的理论被视作有研究的价值。除了能阐释电影之外，这些理论在其他领域也被认为是有效的或正确的。（精神分析理论为我们提供了很多例子。）"洞察力"不足以构成一个可供批评家做出判断或使用理论的标准。

　　我试图表明的是，批评家的阐释不一定严格地遵循某种理论，其他的观念性架构一定也扮演了某种角色。自从乔纳森·卡勒具有开拓性的《结构主义诗学》（*Structuralist Poetics*）出版以来，不少理论家便提出，批评家是遵循"规则"来阐释电影的。[15] 尽管这一派的研究有不少重要成果，但是规则支配阐释的概念仍较为模糊。[16] 在大多数情况下，"规则"这个术语大体上与"规范"（norm）、"惯例"（convention）的意思相当。

　　在此处挑剔一点，有利于厘清下文即将讨论的观点。我认为，批评家是通过运用某些推理和语言的惯例完成阐释活动的。总体而言，批评是遵循惯例的，正如大卫·刘易斯（David Lewis）所论述的那样：批评通过协调目标一致的批评家的行动，从而创造规则。[17] 但是，批评家并非一成不变地遵循规则，不像驾驶员看到红灯就立刻停下那样。对我而言，批评性的阐释主要由隐藏的或心照不宣的惯例构成。在这种情况下，人们在很多时候都察觉不到其所遵循的惯例。模仿和习惯令批评家抱有与其他人的行动协调一致的期待，却对隐藏的规

　　[15] 乔纳森·卡勒：《结构主义诗学：结构主义、语言学与文学研究》（*Structuralist Poetics: Structuralism, Linguistics, and the Study of Literature*），伊萨卡：康奈尔大学出版社，1975 年，特别是第117—118、225 页；彼得·J. 罗宾诺维兹（Peter J. Robinowitz）：《阅读之前：叙事传统与阐释的政治》（*Before Reading: Narrative Conventions and the Politics of Interpretation*），伊萨卡：康奈尔大学出版社，1987 年，第 2—5 章。

　　[16] 例如，卡勒对"文学能力"（literary competence）观念的建构，是基于诺姆·乔姆斯基（Noam Chomsky）的语言学能力的观念，见《结构主义诗学》，第 25、26、122 页。但是乔姆斯基的"转换生成语法"（Transformational Generative Grammar）认为，在一个构成性的类型中（a constitutive fashion），规则是用来定义正确的表达和推论的步骤的，而卡勒所提出的阐释规则则是调节性的和策略性的。对这二者的区别，见雷娜特·巴奇（Renate Bartsch）：《语言的规范》（*Norms of Language*），伦敦：Longman，1987 年，第 160—163 页。"转换生成语法"是一种语法规则，它能够定义在某种自然语言中，何种情况可以视为一个句子。与此形成对比的是，卡勒提出的规则表达的是对文本结构的某些可能性的期待。近来，乔姆斯基提出，关于语言的知识不是由"规则"（rules）构成的，而是由"原则"（principles）构成的。见诺姆·乔姆斯基：《语言的知识：其性质、起源与运用》（*Knowledge of Language: Its Nature, Origin, and Use*），纽约：Praeger，1986 年，第 145—160 页。

　　[17] 这句话出自大卫·刘易斯：《成规的哲学研究》（*Convention: A Philosophical Study*），剑桥：哈佛大学出版社，1969 年，第 58、77 页。

则浑然不觉。[18]

心照不宣的惯例试图捕捉阐释活动的心理及社会层面。从心理学的角度论之，阐释的惯例有赖推论的实践。一般来说，人类所具有的归纳技巧在日常生活中随处可见，而这在对艺术作品的阐释中扮演了颇为重要的角色。批评家还拥有视特殊领域而定的技巧。所有这些推论活动共同构成了阐释的技巧，而规则的运用则主要来自经验。就如同一名匠人使用来自经验的策略，批评家也有诸多选择，可根据特定任务选用。这种技巧如果构成电影理论，就如同一名自行车手的技能等同于肢体运动的物理学或休闲社会学。

从社会的角度看，惯例通过协调批评家的行为模式，以维护某个团体的目标。扮演影片阐释者的角色，就要接受阐释机制的某些目标，并使阐释行为与能达成这些目标的模式相一致。同样地，达成目标的策略不必由严密的理论构成。的确，如果批评家类似于一名匠人，那么他将"身处"（dwell within）标准化的批评实践中：抽象的理论知识将消隐在背景中，心照不宣的程序将主导他的推论，而他的注意力将集中于手边任务的细枝末节。[19]

那么，对"观看者的部分"的构成主义式（constructivist）分析，便要解释实用主义的推论活动如何引导批评家的假设、期待，以及探究等行为；影片的线索如何被凸显、被组织，并被置入批评性推论的基础；银幕上放映的电影如何经由接受者的感觉和认知行为，被重新建构为一个有意义的整体。在第二章中，我将试图表明机制化的规范和推论方法如何形塑批评性阐释的成规。但是，在我们对其进行分析之前，我想介绍构成本书核心论点的某些差别之处。现在，我们多谈一些关于意义的内容。

▍ 被制造的意义 ▍

我认为，当观影者或批评家构建一部影片的意义时，他们所构建的意义不外乎四种可能的类型：

〔18〕关于公开的与隐蔽的惯例，见罗伯特·M. 马丁（Robert M. Martin）：《语言的意义》（*The Meaning of Language*），剑桥：麻省理工学院出版社，1987 年，第 79—81 页。

〔19〕相关的讨论，见巴里·史密斯：《知道如何 vs. 知道事实》（"Knowing How vs. Knowing That"），载 J. C. 奈瑞、巴里·史密斯编：《实践知识：传统与技巧理论纲要》，伦敦：Croom Helm，1988 年，第 8—9 页。

1．观影者可以构建一个具体的"世界"，不论是完全虚构的还是真实的。在为一部剧情片建构意义的过程中，观众建立起了关于电影叙事（diegesis）的某些视点，或者一个时间—空间的世界，并创造出一个在这个世界中不断发展的故事（fabula）。[20] 观众还可以解释非叙事的形式，诸如修辞或分类的形式，以此提出一个具有争议性本质或明确无疑的本质的世界。[21] 在构建银幕上的世界的过程中，观众不仅要调用电影的或电影之外的惯例性知识，而且还要调用各种概念，诸如因果联系、空间、时间，以及关于具体事物的信息（例如帝国大厦的外形）。这个非常宽泛的过程最终归结于我所说的指涉性意义（referential meaning），指涉物可能是想象性的，也可能是真实的。我们可以从意义指涉的角度讨论《绿野仙踪》（*The Wizard of Oz*）中的奥兹王国和堪萨斯：奥兹王国是文本内的（intratextual）指涉物，堪萨斯则是文本外的（extratextual）指涉物。[22]

2．观影者还可以向抽象的层面发展，把概念性的意义或"要点"赋予他所构建的故事或电影叙事。他可能会找出各种此类显见的线索，以推测这部影片"刻意地"指明其应当如何被观众理解。这部影片被认为是在"直接表达"，语言上的指示（如《绿野仙踪》结尾"没有什么地方温暖如家"之类的台词），或者滥套的视觉形象（如作为司法公正象征的天平），都能提供这样的线索。当观影者或批评家认为影片以这样或那样的方式"陈述"抽象的意义时，他即是在构建我所称的外在的（explicit）意义。[23] 指涉意义和外在意义构成了我们通常认为的"字面的"意义。

3．观众还可以建构隐含的、象征性的或内在（implicit）的意义。这部影片此时被认为是在"间接表达"。[24] 例如，你可以推断《精神病患者》（*Psycho*）的

<hr>

〔20〕对这些概念的讨论，见波德维尔：《剧情片中的叙事》，第48—62页。

〔21〕对这些形式类型的讨论，见大卫·波德维尔、克里斯汀·汤普森：《电影艺术导论》，纽约：Knopf，1985年，第44—81页。

〔22〕我对"指涉"这个术语的双重用法——包括文本内的和文本外的指涉——遵循的是当下的语言学和文学语义学的思潮。见基斯·阿伦（Keith Allan）：《语言学的意义》（*Linguistic Meaning*），第1卷，伦敦：Routledge and Kegan Paul，1986年，第68页，以及安娜·怀特赛德（Anna Whiteside）、迈克尔·伊撒科罗夫（Michael Issacharoff）：《论文学的指涉》（*On Referring in Literature*），布鲁明顿：印第安纳大学出版社，1987年。

〔23〕关于外在意义是如何取自指涉性意义的讨论，见杰拉德·普林斯（Gerald Prince）：《叙事语用论、信息和论点》（"*Narrative Pragmatics, Message, and Point*"），载《诗学》（*Poetics*），第12卷，1983年，第530—532页。

〔24〕从不同的理论角度对内在意义的详尽、广泛的讨论，见卡特琳娜·凯波拉－奥莱焦尼（Catherine Kerbrat-Orecchioni）：《内在意义》（*L'implicite*），巴黎：Colin，1986年，以及丹·斯伯佰（Dan Sperber）、迪尔德丽·威尔逊（Deirdre Wilson）：《关联性：交际与认知》（*Relevance: Communication and Cognition*），剑桥：哈佛大学出版社，1986年。

指涉性意义由影片的故事和叙事构成（玛丽恩·克兰从凤凰城来到费瓦尔，以及在此地发生的事情），你可以将影片的外在意义理解为疯狂战胜了理智。你还可以进一步辩称，《精神病患者》的内在意义是疯狂和健全心智的区别并非泾渭分明。内在意义的单元一般被称作"主题"，尽管它们还会被称为"问题"（problems）、"议题"（issues）或"质疑"（questions）。[25]

当观众无法在作品的指涉性意义或外在意义与反常规元素之间达成协调时，他便要寻求构建影片的内在意义。"象征的冲动"（symbolic impulse）可能会令假设得到证明，任何一项元素，不论是否有违常规，都可能构成内在意义的基础。此外，批评家可能认为，内在意义在某种层面上是与指涉性意义和外在意义一致的。或者，在反讽的情况下，内在意义可能与其他的意义相对立。例如，如果假定《精神病患者》中精神病医生最后那段话明白无误地在健全心智和疯狂之间划出了一条界线的话，那么你或许能看出该片对这种划分隐含否定之意，并因此制造了一种讽刺的效果。

4. 在构建上述三种类型的意义时，观影者会假设电影或多或少地"知道"它在做什么。但是，观影者可能还会构建作品"非主动"揭示的被压制的或症候性意义。此外，这种意义被认为与指涉性的、外在的或内在的意义相抵牾。如果外在的意义像一件透明的衣服，内在的意义像一件半透明的纱巾，那么症候性意义便好比一件伪装。我们或许可以把作为个体性表达的症候性意义视作艺术家情感纠结（obsessions）的呈现（例如，《精神病患者》是希区柯克对幻想进行改装后的成品）。作为社会动力的一部分，症候性意义可以描绘出经济、政治或意识形态的痕迹（例如，《精神病患者》揭示了男性对女性性欲的恐惧）。

接下来，我将假设理解活动构建的是指涉性的和外在的意义，而阐释过程构建的则是影片的内在意义或症候性意义。但是我不打算用理解/阐释来分别对应于天真的观影者"单纯的观看"及训练有素的观影者"主动的""创造性的"试图构建影片内在的和症候性的意义。尽管如此，我不打算在本书中过多地讨论理解行为[26]，我的着眼点落在阐释上，即发生在特定机制内的认知活动。[27]

巴特对阅读的多重批评所持的悲观论调或许基于这样一个事实，即阐释者

〔25〕或许只有将外在意义作为模型，我们才能建立起内在意义的观念。因此，在个人的成长过程中，学会找出寓言的道德内涵或者神话故事的要点，或许是找到"高雅"艺术的内在主题的必要途径。

〔26〕我在《剧情片中的叙事》中描述了理解剧情片的模型，见该书第29—47页。

〔27〕其他的阐释机制不在我的讨论范围之内，但是它们似乎也可以运用相同的意义类型来研究。例如，作为阐释活动的电影审查活动，其目的便是确定一部影片的指涉性意义与外在意义，而在确定影片的内在意义和症候性意义时，则要颇费思量。

可以将无限宽泛的意义加诸一个文本性的元素之上。然而，如果我的判断是正确的，那么每种意义都可以划入我上文论及的四种类型中。这种分类使我们从社会的、心理的或修辞的层面对意义生产的原则和程序进行研究成为可能，并使其独立于某种被制造的意义之外。

必须强调的是，这四种类型的意义构建是功能性的（functional）、启发性的（heuristic），而非实质性的（substantive）。在理解和阐释影片的过程中，这四种类型的意义的运用因人而异，能够产生关于特定意义的假设。对同一个文本性元素而言，不同的批评家不仅会发现不同的意义，而且会发现不同类型的意义。《喷泉头》（*The Fountainhead*）中的摩天大厦和钻头的性暗示，可被视作外在的、内在的或症候性的意义，这要依批评家的论述逻辑而定。

这就是阐释能够源源不断地产生意义的原因之一。批评家甲可能将某种指涉性的或外在的意义理解为字面意义，并寻求阐释影片可能具有的其他内在意义。批评家乙可能以同一个内在意义为出发点，构建一种被内在意义、外在意义和指涉性意义所压制的症候性阐释。但下一种阐释可能会"吃掉"批评家乙的结论：批评家丙可能以批评家乙的阐释压制了文本的真实动力为由，提供一套新的症候性意义。又或者，批评家丙将整个意义的形构视作内在的，据此认为艺术作品有意地以象征的手法表明被压制的内容与显在内容之间的关系。[28]

下面我们要谈到围绕林赛·安德森（Lindsay Anderson）1955 年对《码头风云》（*On the Waterfront*）结尾的批评所引发的争论。尽管影片开头宣称该片展示了"充满生机的民主制度"是如何打败"自命不凡的独裁者"的，但安德森声称该片实际上是在赞颂非民主的行为。他指出，纵观全片，特里（Terry）完全按照自己的意志行动，并受自私和复仇之心的驱使。安德森还提出，在影片结尾，遭痛打的特里带领码头工人返回工作的码头的场景具有法西斯的意味，这表明有必要追随一个强有力的领导者。安德森构建的是影片的外在意义（民主化的道德），他将这一点归因于该片的"自觉"，以及被压制的意义（对一个超人的极权主义式的信任），而这又与影片的外在意义相抵触。被压制的意义产生于影片最后的影像中，即一道逐渐降下的铁栅栏将码头工人与特里这名暴徒分隔开来。"不论是否有意为之"，安德森注意到，"这一象征手法的含义明确无

[28] 正如这段关于戈达尔（Godard）的《各自逃生》（*Sauve qui peut* [*la vie*]）的论述所说的那样："虐待事件显然是以仪式般的羞辱、症候式的抑郁事例的方式呈现。"罗伯特·斯塔姆（Robert Stam）：《让－卢克·戈达尔的〈各自逃生〉》（"Jean-Luc Godard's *Sauve qui peut* [*la vie*]"），载《千年电影杂志》（*Millennium Film Journal*），第 10/11 卷，1981 年，第 197 页。

疑"：工人被锁在一个黑暗的罗网般的世界中，而特里的牺牲则让他们获得了真正的解放。[29]

不少读者致函《画面与音响》（*Sight and Sound*），驳斥安德森的症候性阐释。其中一些人重新组织他的论据，以指涉性的意义解读该片：工人追随特里是因为他们承认他的工作权；他们视特里为自己的代言人，怀着"谦恭和尊重的"心态让他站出来。还有人指出了影片的内在意义：特里的行为象征着他的道德重生，令人联想到基督迈向维亚多勒罗沙（Via Dolorosa）的就难之路。[30]对安德森的观点反驳最激烈的是罗伯特·休斯（Robert Hughes），他点出了特里的心理发展历程，认为这导致特里切断了自己与约翰尼·弗兰德里（Johnny Friendly）的帮派与码头工人双方之间的联系。休斯指出，在影片高潮部分的打斗之前，特里在回应帮派分子的嘲弄时答道："我站在这里战斗。"休斯补充道："他的立场已然改变。"也就是说，休斯利用"立场"这个词的双关意义表明特里与同伴身体上的分离暗示了其心理上的独立。[31]因此，特里最终走向厂房的举动并非工人首领的行径，而是表明他与帮派一刀两断，这个决定促使码头工人向他靠拢。休斯通过对内在意义的阐述来反驳安德森的症候性阐释。我们早已知晓批评家会根据资料的不同来转移其阐释的焦点（此处指的是从铁栅栏的意象到一句关键的对白）；我们还应该知道，批评家会在不同的意义类型之间转换。

我不同意这样的观点，即这四种类型的意义构成了一个批评家必须依次进行的层级。阐释者无需事无巨细地分析影片的指涉性意义或外在意义。有证据表明，诗歌阐释的生手常常从指涉性意义入手，并在寻找主题的过程中遇到麻烦，而熟练的阐释者则从一开始就尝试找出诗歌的内在意义，并且对"字面的"层次持拒斥的态度，或者仅在其有助阐释的情况下才采用之。[32]在大学讲授电影，让我有很多机会看到很多人在连剧情都没搞清楚的情况下，就一头扎进对镜头的解读中。我曾参加过一个研讨会，在会上，一名英国电影理论家就几张放大的电影画面大谈其象征意义，但他实际上连这部影片都没看过。

〔29〕林赛·安德森：《〈码头风云〉的最后一场戏》（"The Last Sequence of *On the Waterfront*"），载《画面与音响》，第24卷，第3期，1955年1—3月号，第128页。

〔30〕《〈码头风云〉：读者来稿》（"*On the Waterfront*: Point from Letters"），载《画面与音响》，第24卷，第4期，1955年春季号，第216页。

〔31〕罗伯特·休斯：《〈码头风云〉：一个论辩》（"*On the Waterfront*: A Defense"），载《画面与音响》，第24卷，第4期，1955年春季号，第215页。

〔32〕见艾琳·费尔利（Irene R. Fairley）：《读者对成规的需求：蘑菇何时不是蘑菇？》（"The Reader's Need for Conventions: When is a Mushroom not a Mushroom?"），载《风格》（*Style*），第20卷，第1期，1986年春季号，第12页。

当然，批评家有时也可以通过忽略内在意义或症候性意义的可能性，使影片的阐释更加贴近指涉性或外在意义的层次。《画面与音响》的某些读者正是以这种方式来反驳安德森的症候性阐释的。再看一个例子：德怀特·麦克唐纳（Dwight MacDonald）指出，费里尼（Fellini）的《八部半》（8½）在表现时光流逝的主题时，采用的"不是伯格曼（Bergman）式的象征手法或自恋式的冥思，而是源自戏剧的表现形式"，该片"是一件令人愉悦的艺术作品……一部世俗的（worldly）影片，要表达的都在画面上……显而易见，令人欣喜"[33]。然而，另外的批评家可能会坚持说，坚守字面的层次，会忽略文本可能提供的有趣的意义，观影者有必要或者强迫自己做更为细致的观察。

此外，正如《码头风云》的例子所显示的那样，关于影片的外在和指涉性意义，并无一致的看法。大多数观影者似乎都会同意《天外魔花》（*Invasion of the Body Snatchers*）传达了某种"信息"，但它究竟是反共、反美，抑或是反对因循守旧，仍大有争议。更糟糕的是，观众还可能对电影叙事中"发生了什么"——例如具体的行为、角色的动机、问题解决的确定性，以及很多其他方面均持不同意见。批评家可以通过寻找文本外的信息，诸如导演访谈，或者寻找更多的指涉层面的证据，来支持自己的论点。但是，不论哪种观点，都无法产生明确无疑的结果。一名观众致函一名专刊作家：

> 亲爱的帕特（Pat）：当我看到影片《伴我同行》（*Stand by Me*）中由理查德·德雷福斯（Richard Dreyfuss）饰演的作家没有按"保存"键保存他写的故事便关上电脑时，我的心脏病几乎发作。我的一位朋友坚持认为，这个举动一定有某种象征意义，即他将过去的经历抛在脑后。是这样吗？
>
> ——海克，玛丽娜·德尔·雷（Hacker, Marina del Rey），加州

> 亲爱的海克：这是一个疏忽，并非出于哲学性的考虑。导演罗伯·莱纳（Rob Reiner）和德雷福斯都不会用家用电脑——显然，任何与这部影片相关的人都不会用。[34]

海克的朋友遵循批评家的经验法则，将具有指涉性的反常事物当作寻找影片内在意义的线索。帕特用一种常见的方式作为回应，即寻找文本外的资源来解释指涉

〔33〕德怀特·麦克唐纳：《论电影》（*On Movies*），纽约：Berkley，1971 年，第 47、54、56 页。
〔34〕帕特·希尔顿（Pat Hillton）：《询问帕特》（"Ask Pat"），载《威斯康星州杂志电视周刊》（*TV Week, Wisconsin State Journal*），1986 年 11 月 16 日，第 35 页。

的非确定性。第一种策略鼓励批评家发出这样的疑问："指涉性的反常事物对文本有何贡献？"（例如，它是否引发了"象征性的"或"哲学性的"反思？它是否产生了暧昧不明的效果？）第二种策略令批评家问道："这种反常现象是如何进入文本的？"（艺术家是否犯错了？审查是否介入？）如此悬殊的认知表现在功能主义与因果论之间，尤其是更明显地体现在"形式主义"批评与"历史主义"批评之间。

把意义的生产视作一种建构行为，将把我们引向一种新的电影阐释模式。批评家无需深入文本，对其进行透视，继而进入表象内里，挖掘隐藏的意义；电影的表层 / 深度隐喻无法捕捉阐释的指涉过程。从意义建构的角度看，批评家的阐释往往从影片具有某种意义的方面（"线索"）入手。

当阐释得到其他的文本材料和恰当的支持（类推法、外来的证据、理论法则）时，阐释便能够建立，并得以巩固和扩充。其他的批评家则可能会为这座阐释大厦加盖一个侧翼或再添上一层楼，或者将其拆分以作他用，或者建一幢更大的建筑，以便涵盖此前那一座，又或者索性将其推倒，另起炉灶。然而，正如我试图证明的那样，每位批评家采用的，都是支配其建立恰当的阐释的传统技艺。

▌ 阐释法则 ▌

千百年来，我在上文提到的意义生产方式在文学阐释领域清晰可辨。对历史的简短回顾，尽管只是提纲挈领的，仍有助于提醒我们，电影批评是如何承袭一种优良而又不曾间断的传统的成规惯例的。

在古代，前苏格拉底时代的作家将荷马（Homer）视作象征意义的推动者。阿那克萨戈拉（Anaxagoras）用珀涅罗珀（Penelope）之网象征演绎的过程，而诡辩家和斯多葛学派（Stoics）则将荷马的众神当作宇宙和自然力量的代表。这种往往被贴上"寓言"（allegory）或隐意（hyponoia）标签的意义，便是内在意义的极好例证。但是，对柏拉图（Plato）而言，内在意义无法弥补诗歌的缺陷："一名孩童无法判别哪部（作品）有内在意义，哪些没有。"[35] 因此，柏拉图声称，只有那些内涵明确且具有正确的道德意义（特别是具有指涉意义和外在意义）的作品，才能在理想国内流传。但是，对亚里士多德（Aristotle）来说，诗

〔35〕《理想国》（*The Republic*，节选），载阿伦·吉尔伯特（Allan H. Gilbert）：《文学批评：从柏拉图到德莱登》（*Literary Criticism: Plato to Dryden*），底特律：韦恩州立大学出版社，1961 年，第 25 页。

歌有必要表现人类行为中具有普适性的特质。[36] 尽管《诗学》（*Poetics*）有意避开讨论阐释，但其诗歌较之历史"更具思辨色彩也更严肃"这一论断，为文艺复兴时代的作家提供了理论依据，使之能够揭示文学作品的内在意义。朗吉努斯（Longinus）曾断言，伟大的文学作品常常是"意在言外"（more is meant than meets the ear）[37]，这为 18 世纪的思想家打开了类似上文所说的机会。

到公元 2 世纪时，《圣经》已经取代荷马成为阐释活动的首要激发因素。在罗马时代，深受希腊风格影响的亚历山大（Alexandria）犹太人菲罗（Jew Philo）借用了斯多葛学派的寓言式表现方法，以制造内在意义，正如对撒母耳（Samuel）的解释所表明的那样："撒母耳或许确有其人，但是我们相信《圣经》中的撒母耳不仅是灵魂与肉体的组合，更是服侍、崇拜唯一的神——上帝——的喜悦心灵。"[38] 在《圣经》的希伯来语释义中，"字面意义"（peshat）聚焦于外在意义，而《米德拉什》（*midrash*）[39] 则具有填补指涉性空白的功能（例如，该隐 [Cain] 对亚伯 [Abel] 说了什么），并且能制造象征性阐释（例如，《圣经》中的人物种下一颗种子，是在模仿创造了伊甸园的上帝）。[40] 随着基督教的传播，教堂的神父有必要使福音书一致，并易于理解，以便赢得信徒的皈依并对抗异教。使徒保罗对《圣经》的注释发展成为一种关于对应意义的派别，使旧约中的人物或事件与新约相对应。这就要求借助对内在意义的类推，保罗从希腊人那里借鉴了"寓言"式类推方法。[41] 如此一来，《圣经》中的某一章节便可充当解释另一章节的内在意义的基础。

〔36〕亚里士多德：《诗学》，杰拉德·埃尔斯（Gerald F. Else）译，安阿伯：密歇根大学出版社，1967 年，第 33 页。

〔37〕朗吉努斯：《论文学的超越性》（"On Literary Excellence"），载吉尔伯特：《文学批评》，第 153 页。

〔38〕引自贝瑞尔·斯莫利（Beryl Smalley）：《中世纪时代的〈圣经〉研究》（*The Study of the Bible in the Middle Ages*），伦敦：Blackwell，1952 年，第 3 页。

〔39〕《米德拉什》，犹太教中以口传律法来解释和阐述希伯来《圣经》的台集。公元 2 世纪，以实玛利·本·以利沙和阿吉巴·本·约瑟等学派将《米德拉什》解经活动推向高潮。《米德拉什》可分为两部分：哈拉卡米德拉什（对成文律法的演绎）和哈加达米德拉什（旨在启迪教徒，而非立法著作）。《塔木德》中大量引用了《米德拉什》。——译者

〔40〕弗兰克·科莫德：《事物的表面意义》（"The Plain Sense of Things"），载杰弗里·哈特曼（Geoffrey Hartman）、桑福德·布迪克（Sanford Budick）编：《米德拉什与文学》（*Midrash and Literature*），纽黑文：耶鲁大学出版社，1986 年，第 179—191 页；巴里·霍尔兹（Barry W. Holtz）：《米德拉什》（"Midrash"），载巴里·霍尔兹编：《回归本源：解读经典犹太文本》（*Back to the Sources: Reading the Classic Jewish Texts*），纽约：Summit Books，1984 年，第 180—182、第 201 页。

〔41〕罗伯特·格兰特（Robert M. Grant）、大卫·特雷西（David Tracy）：《〈圣经〉阐释简史》（*A Short History of the Interpretation of the Bible*），修订版，伦敦：SCM，1984 年，第 19—20 页。

亚历山大学派的阐释者奥利金（Origen）是第一位在教会的资助下讲授神学的人，他开创的阐释方法日后逐渐发展为奥古斯汀（Augustine）著名的《圣经》文本的四义说。按照这种学说，《圣经》的任一章节都可获得历史性的、寓言性的（或者预示性的）、道德性的（亦即指示我们应该如何生活）或神秘性的（如预言天国的荣耀即将降临）解读。用我们的术语来说，历史的意义即是指涉性意义，而另外三种意义可能就是外在意义或内在意义，这要视具体的章节而定。四义说也被引入对世俗作品的解读中，这可以从一封写于1319年的著名信函中看出来。这封可能出自但丁（Dante）之手的信函提到，《神曲》（The Divine Comedy）是"多义的，也就是说，包含多重意义"[42]。这种意义生产的方式并不局限于文本之内。12世纪的一位修道院院长苏格（Suger）在描述饰以珠宝的祭坛面板时说它"与令人愉悦的寓言之光相辉映"，并以"一种神秘的方式"引领心灵朝向天国。[43]

文艺复兴时代的阐释观念延续了我上文提及的几种意义的生产形式。评论者和历史学家以异教神话和《圣经》为基础，为含义模糊的文章找出历史意义及宇宙哲学的意义，并赋予神话明确的道德意义，将传说和圣像解释为道德生活的启发性寓言。[44]文艺复兴时代的神话研究者对荷马、维吉尔（Virgil）、奥维德（Ovid），甚至古埃及的文本，都作了详尽的象征意义的阅读[45]，甚至一场舞蹈都会被当成地球运行轨迹的寓言。[46]16世纪的北方人文主义者编撰了解析象征的书籍和神话百科全书，以协助民众解析具有象征意义的意象，并充当工匠和艺人的工作手册。[47]在一个世纪的时间里，维梅尔（Vermeer）关于室内日常生活

〔42〕《致斯泰拉大公》（"Letter to Can Grande della Stella"），载吉尔伯特：《文学批评》，第202页。

〔43〕节选自《圣丹尼斯修道院院长苏格之书》（The Book of Suger, Abbot of St.-Denis），载伊丽莎白·霍特（Elizabeth G. Holt）编：《艺术史实录》（A Documentary History of Art），第1卷，《中世纪与文艺复兴》（The Middle Ages and the Renaissance），纽约花园城：Doubleday Anchor，1957年，第29、30页。

〔44〕让·赛兹内克（Jean Seznec）：《异教上帝的存在：神话传统及其在文艺复兴时代人文主义与艺术中的位置》（The Survival of the Pagan Gods: The Mythological Tradition and Its Place in Renaissance Humanism and Art），普林斯顿：普林斯顿大学出版社，1953年，第11—121页。

〔45〕堂·卡梅伦·艾伦（Don Cameron Allen）：《神秘的意味：文艺复兴时代的异教象征主义与寓言式阐释的再发现》（Mysterious Meant: The Rediscovery of Pagan Symbolism and Allegorical Interpretation in the Renaissance），巴尔的摩：约翰·霍普金斯大学出版社，1970年。

〔46〕苏珊·利·福斯特（Susan Leigh Foster）：《解读舞蹈：当代美国舞蹈中的身体与主体》（Reading Dancing: Bodies and Subjects in Contemporary American Dance），伯克利：加州大学出版社，1986年，第109页。

〔47〕墨什·巴拉施（Moshe Barasch）：《艺术理论：从柏拉图到温克尔曼》（Theories of Art: From Plato to Winckelmann），纽约：纽约大学出版社，1985年，第263—269页。

的画作，便可能具有某种内在意义。[48] 文学理论也踏入这一思潮，认为诗歌具有寓教于乐的功效，文艺复兴时代的理论家则将诗歌的教化功能与其传递合乎道德的知识的能力联系起来。在西德尼（Sidney）等人文主义者手中，语言艺术变成了指导人们应当如何正确行事的寓言。

在此后的几个世纪中，这种实用主义的阐释活动在各个艺术领域延续下来。而一种新的阐释方法也出现了，较之教会对《圣经》的解释，它声称其指陈的意义具有"科学"的基础。这种理论可追溯至斯宾诺莎（Spinoza）写于 1670 年的《神学政治论》（*Tractatus theologico-politicus*）。斯宾诺莎坚决反对《圣经》的解释学，认为解释学（hermeneutics）应该关注经文的意义，而非真理。他主张阐释者对意义的建构要受到文本所使用的语言的语法规则的制约，受到文本各个部分的连贯性的制约，还要受到其所处的历史语境的制约。[49] 斯宾诺莎的理论预示了 19 世纪所谓的解释学的"哲学"传统，根据 F. A. 伍尔夫（F. A. Wolf）的观点，阐释者必须抓住作者的思想，而要做到这一点，就要填充指涉性的背景。[50] 弗里德里希·阿斯特（Friedrich Ast）持一种更为全面的观点，他声称阐释者不仅必须抓住"文字"（亦即指涉意义）和"意义"（可理解为外在意义），还必须抓住"精神"（内在意义）。[51] F. D. E. 施莱尔马赫（F. D. E. Schleiermacher）修正了这一语言学（philological）传统，将关注的重点从文本特征转向理解的心理学过程，认为它应当被理解为对作者的认同。[52] 施莱尔马赫将解释学改造为"理解的艺术"，将其带出法律、语言学以及宗教的范畴，使其占据了人文科学领域的主导位置。威廉·狄尔泰（Wilhelm Dilthey）延续了这一传统，将解释学发展成为一种心理学的、比较的以及历史的理论。[53] 19 世纪末，在文学的"文本解析"理论（explication de texte）的奠基人古斯塔夫·朗松（Gustave Lanson）的推动下，语言学的传统在文学研究领域再次出现。与解释学的思想家一样，朗松试图

〔48〕马克·罗斯基尔（Mark Roskill）：《什么是艺术史？》（*What Is Art History?*），纽约：Harper and Row，1976 年，第 139—144 页。

〔49〕茨维坦·托多洛夫：《象征主义与阐释》（*Symbolism and Interpretation*），凯瑟琳·波特（Catherine Porter）译，伊萨卡：康奈尔大学出版社，1982 年，第 131—143 页。

〔50〕理查德·帕莫尔（Richard E. Palmer）：《解释学》（*Hermeneutics*），伊利诺伊州埃文斯顿：西北大学出版社，1969 年，第 81—83 页。

〔51〕同上书，第 78—79 页。

〔52〕同上书，第 84—97 页。

〔53〕鲁道夫·马克瑞尔（Rudolf A. Makkreel）：《狄尔泰：人文科学的哲学》（*Dilthey: Philosophy of the Human Science*），普林斯顿：普林斯顿大学出版社，1975 年，第 267—272 页；埃德加·麦克奈特（Edgar V. McKnight）：《文本中的意义：叙事解释学的历史塑形》（*Meaning in Texts: The Historical Shaping of a Narrative Hermeneutics*），费城：Fortress Press，1978 年，第 12—32 页。

从历史的角度阐释文本。阐释者从文本的字面意义或语法意义入手，补充了社会的和作者生平的背景，这两种做法都涉及我所说的指涉性意义的构建。接下来，阐释者要说明文本的文学来源，而这是由当代的语言或类型（genre）模型所决定的。最后，阐释者转向文本的道德意义。[54] 由于后两个阶段揭示了朗松所谓的文本的"秘密"[55]，它们能够产生我所谓的内在意义。与其他语言学家一样，朗松将其阐释限制在对作者意图的真实解释上，以严谨的实证主义研究方法进行。[56]

与朗松同时代的维也纳学者西格蒙德·弗洛伊德（Sigmund Freud）提出了一个更为激进的阐释行为的概念。有些历史学家认为，精神分析式的阐释方法源自修辞、基督教和语言学的传统。[57] 也有人认为，精神分析学与马克思（Marx）和尼采（Nietzsche）所实践的"怀疑的解释学"（hermeneutics of suspicion）关系密切。[58] 米歇尔·福柯（Michel Foucault）认为精神分析学提供了"一种永远不满足的法则"，它指出的"不是通过对内在意义的阐释使外在意义变得逐渐清晰，而是通过存在但隐藏的意义"[59]。当然，在很多方面，弗洛伊德并未超越并揭示我所谓的内在意义。（他后来对象征主义的研究提供了最为明显的例子。）但他对阐释传统做出了一项具有原创性的贡献，即展示被压抑的意义的力量。外在意义或内在意义可能只是个诱饵，弗洛伊德式的精神分析假设的对象不是互不相关的、有待剥开的层次，而是"理性"的压力与原始力量的膨胀之间的激烈搏斗。被压抑的愿望和记忆以无意识的形式运作，并转化为隐秘的和高度扭曲的（highly mediated）形式，利用各种隐喻性的语言和视觉象征等资源，以找到一种妥协的、

〔54〕迈克尔·查尔斯（Michael Charles）：《批评讲座》（"La Lecture critique"），载《诗学》（Poétique），第 34 期，1978 年 4 月，第 144—146 页。文中出现了另一译名为《诗学》（Poetics）的期刊，以卷表示。——译者

〔55〕同上文，第 141 页。

〔56〕古斯塔夫·朗松：《文学史的方法》（"La Méthode de l'histoire Littéraire"），载亨利·佩尔（Heri Peyre）：《文学史的方法和批评论集》（Essais de méthode, de critique, et d'histoire littéraire），巴黎：Hachette，1965 年，第 44 页。

〔57〕例如，可参见埃米尔·本维尼斯特（Emile Benveniste）：《论弗洛伊德发现的语言功能》（"Remarques sur la fonction du langage dans la découverte freudienne"），载《普通语言学问题》（Problèmes de linguistique générale），巴黎：Gallimard，1976 年，第 86 页；大卫·巴肯（David Bakan）：《西格蒙德·弗洛伊德与犹太神秘主义传统》（Sigmund Freud and the Jewish Mystical Tradition），纽约：Van Nostrand，1958 年，第 246—170 页；以及茨维坦·托多洛夫：《符号理论》（Theories of the Symbol），凯瑟琳·波特译，伊萨卡：康奈尔大学出版社，1982 年，第 248—249 页。

〔58〕亨利·埃伦伯格（Henri F. Ellenberger）：《发现无意识：动力精神病学的历史与演进》（The Discovery of the Unconscious: The History and Evolution of Dynamic Psychiatry），纽约：Basic Books，1970 年，第 537 页。

〔59〕米歇尔·福柯：《事物的秩序：人文科学考古学》（The Order of Things: An Archaeology of the Human Sciences），纽约：Random House，1970 年，第 373、374 页。

折中的表达方式。[60]

总体而言，20世纪的阐释活动已经改进了上述这些观念。在艺术史研究中，欧文·潘诺夫斯基（Erwin Panofsky）试图综合对主题的描述（指涉性和外在意义）、对"意象、故事、寓言"（外在意义）的分析，以及对文化象征价值（内在意义及症候性意义）的阐释。[61]英美的新批评学者反对语言学传统，强调文本内部的统一性，拒绝以作者的意图引导阐释活动，并将注意力集中于文本的内在意义。诺斯罗普·弗莱（Northrop Frye）的原型批评被认为是寓言式转译（allegorical translation）的复兴，而日内瓦学派的现象学批评则对语言学家重构作者观点的方法提出新的看法。尽管当代的解释学经常被置于结构主义的对立面，但事实上，结构主义理论具有强烈的阐释的倾向。例如，克洛德·列维－斯特劳斯（Claude Lévi-Strauss）便从习俗和神话中寻找内在意义或症候性意义。近一时期，一位马克思主义批评家修正了奥古斯汀的四义说。[62]拉康、阿尔都塞（Althusser）、德里达（Derrida）为症候性阅读勾画出新的领域：被压抑的内容成为欲望、意识形态冲突，或写作的颠覆性力量。现在，学者们前所未有地将内在意义和症候性意义的建构当作理解艺术和人文科学的中心环节。

这种研究方法对形塑电影理论及批评的历史具有重要影响。当电影研究一方面脱离新闻报道，一方面又脱离影迷，进入学术研究的层面时，它原本可能成为社会学或大众传播研究的一个分支，结果却被引入人文学科的研究领域，这主要是由文学、戏剧和艺术的研究者完成的，于是，电影很自然地被归入规范这些学科的指涉性阐释框架之内。

更具体地说，电影研究的发展证实了文学院系在传播阐释价值和阐释技巧方面扮演的重要角色。学术性的人文学科对阐释的广泛需求，使电影成为一种值得研究的"文本"。（或许不久之后，广告和电视也会成为阐释的文本。）此外，文学批评延续了其在20世纪60年代的扩张势头——当新批评及其分支在文学研究领域的位置牢不可破时——电影课程的普及，使电影成为应用批评技巧的首要对

〔60〕关于这一过程的有益摘要，见埃伦伯格：《发现无意识》，第474—534页；理查德·魏赫姆（Richard Wollheim）：《西格蒙德·弗洛伊德》（*Sigmund Freud*），纽约：Viking，1971年，第59—111页。

〔61〕欧文·潘诺夫斯基：《图像与图像学：文艺复兴时代艺术导论》（"Iconography and Iconology: An Introduction to the Study of Renaissance Art"），载《视觉艺术的意义：艺术史论文集》（*Meanings in the Visual Arts: Papers in and on Art History*），纽约：Doubleday Anchor，1955年，第40—41页。

〔62〕弗雷德里克·杰姆逊（Fredric Jameson）：《政治无意识：作为社会象征行为的叙事》（*The Political Unconscious: Narrative as a Socially Symbolic Act*），伊萨卡：康奈尔大学出版社，1981年，第30—31页。

第一章　赋予电影意义 ▎19

象。此时，文学研究接纳了多重"研究方法"的意识形态——本质的、以神话为中心的（myth-centered）、精神分析的、文化背景的，等等，研究者可以采用研究诗歌的各种批评方法来研究电影。吸纳了电影研究的自由多元主义（但并非没有冲突），最终接纳了黑人与族裔研究、女性研究，以及文学理论，并为学校院系增加了新的研究领域、研究计划和教学课程，而这带来了一种新的以阐释为基础的学科和方法论。[63] 电影还可以纳入既有的讲授小说和戏剧的课程之中：每周放映一到两部影片，讲授并讨论对影片的阐释，布置论文以作进一步探究。这些具体的历史因素将电影研究引上阐释之路，使其沿着其他人文学科业已建立的路径构建影片的内在意义或症候性意义。

这种历史因素对下列假设提出了质疑，即任何阐释活动都不过是不同批评实践中的一种。综观阐释的历史，阐释始终是一种社会性的活动，一种在规范统辖下的体制内思考、写作和言说的过程。对《圣经》的解释要受犹太教及基督教社群的监督，语言学通过调和对《圣经》的学术性阐释和宗教性研究获得发展，精神分析式的阐释被限制在以等级森严的师徒传承结构和离经叛道为特征的范围内，而对历史、文学及其相关领域的研究，则要根据既定的学术问题展开。阐释者可以称赞某一阐释的独特洞见（"人文主义"的行为），或者因批评实践似乎验证了某个理论而感到宽慰（"科学的"方法）。但是，这两种方法都常常忽略这样一个维度，即社会因素不仅形塑了阐释的结果，而且形塑了何谓具有启发性的文章，或何谓强有力的理论证明的观念。批评机制设置了这些目标。在下一章中，我将论及批评机制的某些运作方式，及其对影片意义的生产的影响。

〔63〕杰拉德·格拉夫：《文学制度史研究》（*Professing Literature: An Institution History*），芝加哥：芝加哥大学出版社，1987 年，第 247—262 页。

常规与实践

理解进而接受，使人获益匪浅！

——《阿加达》（*The Aggadah*）

　　惯例，指一个社会团体（或者广泛地说一种机制）制定共同的目标并以此规范成员行动的趋向。拍电影作为一种受惯例制约的活动，也可以看作一种制度化的过程。与 20 世纪其他种类的艺术批评与媒介批评一样，我认为电影批评也在三种"微制度"下进行：新闻报道、评论写作和学术论文。[1] 其中每种微制度都有其独特的、正式或非正式的"次制度"。简要提纲见表 1。

　　社会学研究超出了我的能力范围，但是需要明确的是，社会学的诸多著名理论曾在特定时期影响了电影批评的发展。例如一些正式机构，比如 20 世纪 40 年代的哥伦比亚大学，而英国电影协会（British Film Institute）自 20 世纪 60 年代起，就致力于开创和传播重要的批评理论。《电影手册》（*Cahiers du cinéma*）、《银幕》（*Screen*）、《跳接》（*Jump Cut*）形成的合作团体承担了电影理论的阐释工作。"看不见的学院"也扮演了非常重要的角色：在这里，朋友、学生和熟人紧密联系起来，可以逾越地域、理论或方法论的界限。而且，陌生人可能因共享同一种批评理论和方法而属于同一"学派"，特别是在学术领域。"学派"的概念有效地说明了某些隐含的或症候性的含义，只有在特定的阐释者的读解下，才是有价值的、

────────

〔1〕 见 C. J. 凡·里斯（C. J. van Rees）：《文学与艺术的经验主义社会学发展：制度化路径》（"Advances in the Empirical Sociology of Literature and the Arts: The Institutional Approach"），载《诗学》，第 12 卷，1983 年，第 285—310 页。其他进行电影批评的社团还包括审查机构和影迷。两者都超出了我的研究范围，但对其阐释准则的研究是有价值的。

	发表样式	正式机构	非正式机构
新闻批评	报纸和大众周刊（如《纽约时报》《村声》[Village Voice]）电视和广播节目	供职于定期出版物 专业社团（如纽约影评人协会）	看不见的学院（熟人、导师、信徒等形成的网络）
评论批评	专业性或学者型月刊、季刊（如《电影手册》《艺术论坛》[Artforum]、《党派评论》[Partisan Review]）	供职于定期出版物 画廊、博物馆等 高校	由定期出版物形成的圈子和沙龙 看不见的学院
学术批评	学术杂志（如《电影杂志》[Cinema Journal]）	高校 艺术中心或政府机关 学术社团（如电影研究学会）会议或公约组织	看不见的学院 学派（致力于特定理论方法的群体，如导演批评、女性主义批评）

表1 阐释性制度

鲜活的和可见的。

次制度中存在着不同程度的一致性，这提醒我们，即使是兴趣点迥异的小团体，也可以共存于一个大的制度之中。修道士派系与行乞修道士派系之间的论争将中世纪基督教会一分为二。当前的研究资料具有内在的复杂性和意义的不确定性，自我意识较强的"民主"制度，如现代文学批评，允许对文本进行广泛的阐释。此外，由于"学派"类的词语竞相产生多种阐释，实用性原则取代了严格明确的规则，将这些阐释聚合在同一个制度之内（如果规则被明确化，必然有人建立一个新的学派来破坏）。在理论或方法上不同的批评家，往往由于对常规的具体运用而彼此血脉相通。

▎ 阐释制度 ▎

影评源于评论。"影评家"的最初原型，是日报或周刊中负责评论当前电影产业状况的记者。评论家可能是专业记者，也可能是自由撰稿的知识分子，如路易·德吕克（Louis Delluc）、利西奥图·卡诺多（Riccioyo Canudo）、齐格

弗里德·克拉考尔（Siegfried Kracauer）、奥蒂斯·费谷逊（Otis Ferguson）、詹姆斯·艾吉（James Agee）、帕克·泰勒（Parker Tyler）或格雷厄姆·格林（Graham Greene）。在 20 世纪 10—20 年代，影迷电影杂志上出现了一批公开发表的纯文艺评论。二战后，多数重要的关于理论和阐释的新派系产生于这些社团性杂志：法国的《法国银幕》（*L'Ecran français*）、《电影评论》（*La Revue du cinéma*）、《连接》（*Raccords*）、《电影手册》、《正片》（*Positif*）和《电影学》（*Cinétheque*）；英国的《场景》（*Sequence*）、《画面与音响》和《电影》（*Movie*）；美国的《电影季刊》（*Film Quarterly*）、《电影文化》（*Film Culture*）、《电影手册》英文版（*Cahier du cinéma in English*）和《艺术论坛》。虽然 20 世纪 60 年代末英国电影学院在教育领域具有重要地位，但多数电影评论从 1970 年左右就开始走出学院体制。

　　然而不久，电影课程开始出现在高校的课程表上，随之而来的是电影教育家的不断涌现，如英国影视教育学会（SEFT）和美国电影研究学会（SCS）。在 20 世纪 70 年代，教育性与学术性杂志越来越关注理论和批评，如英国的《银幕》（SEFT 出版）、美国的《电影杂志》（SCS 出版）以及《大学电影家协会杂志》（*The Journal of the University Film Association*）。1973 年，美国阿诺（Aron）出版社发行了一套美国电影博士论文重印本。当这一系列丛书终止时，UMI 研究出版社接手这项工程，确保了学术专著的稳定性和延续性。大约在同时，美国各大学的出版社对电影更加关注，其原因不仅仅是电影书籍较一般学术书籍有更好的销量。现在一本电影著作的作者通常是一位学者，其专业性需要通过出版正式的学术著述来获得认可。总之，电影出版物的学术性为阐释性批评创造了广阔的制度基础。

　　只要电影批评与大众新闻相关联，"阐释"在我使用的意义上就不太可能繁荣发展。报纸与流行杂志对注释缺乏耐心，但在《电影手册》《电影》和《电影文化》中，评论家可以扮演阐释者的角色。总体而言，这种写作模式有两种：思考性纯文学论文（主要在法国杂志中得以发展）和"细读"批评（如电影小组的文章）。比如，《法国新评》（*La Nouvelle revue française*）、《标准》（*The Criterion*）、《细绎》（*Scrutiny*）、《塞沃尼评论》（*The Sewanee Review*）以及《党派评论》等文学评论杂志引入了学术论文，这刺激了高等院校中新批评学派的成长。对此，电影杂志选择性地加以模仿，对学术性阐释学派的出现产生了深远的影响。

　　新学派的出现也得益于许多物质条件，如二战后学术出版社的增加，西欧、

北美大学规模和声望的增长，以及媒体技术的进一步普及——如20世纪50年代的16mm摄影机、20世纪60年代的施滕贝克（Steenbeck）剪辑台、20世纪70年代的盒式录像带。特别是学术体制的某些方面促使电影批评更加专注于阐释。就像上一章中我提出的，学院电影研究在文学、戏剧和艺术史院系中兴起，其规则本来就与解释和评论密切联系。一种可以用作学术论文参考的正典在同一时期出现。[2]现代艺术博物馆以及像奥迪欧－布兰登（Audio-Brandon）之类的私人机构发行了大量16mm版本的经典电影，这些电影的日趋普及使得电影的课堂学习更加可行。讲解阐释技巧的教材开始出现，其中最成功的是《如何解读电影》。[3]电影教授的教学以往被学科界限和电影的银幕播放时间所限制，而现在，一周讲授一到两部电影的授课方法解决了这一问题。当一部电影成为了一个学习单元时，阐释变得最为便利。教授可以在课堂讨论中检验一些想法，获取学生的反馈意见，进而将某个要点作为其评论文章的核心。像英美新批评学派一样，学术影评适应了大学对教学技巧的实用性、学科培养的专业性以及书籍出版的快速性等方面的需求。[4]

　　玛丽·道格拉斯（Mary Douglas）提示我们，任何制度都要为其成员的信仰创造一个稳定的背景。它必须为这种信仰的性质和缘由打下基础，为其提供一个坚实的范畴，生成一种选择性的公共记忆，并且必须引导其成员朝向相近的途径。[5]英美新批评的历史处境为电影阐释提供了这样一种背景。我反复强调这一点是为了不仅限于对那些显而易见的理论联系的探索，因为新批评不仅仅是批评的一种"方法"。新批评作为一种理论，认为文学不是科学或哲学论述，从而有效地创造了专业知识的一个独特领域。新批评历史性地重组了文学研究领域，并实际创造了批评的学术制度。无论一个批评家属于何种学派、学术倾向或学术运

　　〔2〕珍妮特·施泰格（Janet Staiger）在其作品《电影正典的政见》（"The Politics of Film Canons"）中讨论了电影研究中学术正典的兴起，见《电影杂志》，第24卷，第3期，1985年春季号，第4—23页。

　　〔3〕詹姆斯·莫纳可（James Monaco）：《如何解读电影》（How to Read a Film），纽约：牛津大学出版社，1977年。

　　〔4〕史蒂分·梅利克斯（Steven Mailloux）：《修辞解释学》（Rhetorical Hermeneutics），载《批评探索》（Critical Inquiry），第11卷，第4期，1985年6月，第634—637页，以及文森特·B. 利奇（Vincent B. Leitch）：《20世纪30—80年代的美国文学批评》（American Literary Criticism from the 30s to the 80s），纽约：哥伦比亚大学出版社，1988年，第109—114、150—151页。

　　〔5〕玛丽·道格拉斯：《制度如何思考》（How Institutions Think），锡拉丘兹：锡拉丘兹大学出版社，1986年，第112页。

动，其阐释文本的实践都遵循新批评所拟定的路径。[6]

当下不少研究都探索过这种实践是如何发生作用的。[7] 对于受到新批评影响的学术界和电影分析者而言，研究对象就是具有隐含意义的文本或文本组，而作品的价值就存在于这些隐含意义之中。阐释要具有独创性，并能展现出批评家娴熟的精读（通常是进一步的"细读"）技巧。[8] 阐释一部作品即产生一种"阅读"，一方面印证了作品对我们的益处，另一方面也为批评家的整体主张提供辩护。从神话学批评家到结构主义者，所有人都把这些论述视为自然而合理的，最有力的证据就是没有人对此提出质疑。从这种意义上说，这些论述构成了文学批评的基础。[9] 这些前提影响着该领域中各项专门研究的具体安排，也影响着不同学科部门的特性、学术会议的样式、出版的书籍和杂志的种类、人们找工作和得到资助以及晋升的方式。同样的理论和制度性力量对学术影评发挥着作用。

每种制度都在书写着自己的历史，学术化的电影批评也为其自身塑造了与文学类似的背景。文学研究忽略了新批评在某种程度上几乎等同于批评这一现实，构建了一种"方法史"——这些详尽的理论学说仍旧是有关文本的潜在含义，以及人们应该如何谈论这些文本。当下的权威版本是：首先出现的是新批评（狭义），接着是神话批评、精神分析批评、西方马克思理论批评、女性主义批评、受众批评、解构主义批评、后现代批评，等等。每种方法都创造出一个拥有独立杂志、专门会议和社会网络的"学派"，即批评制度中的一个群体。

总之，整个系统很好地适应了现行的制度性活动。一本书或一个会议可以围绕对于同一文本不同角度的阐释而展开，批评论文可以综述同一种方法对不同文本的阐释。每种方法都展示了文学和文学批评的丰富性。有人相信方法的多样性

〔6〕乔纳森·卡勒：《超越阐释》（"Beyond Interpretation"），载《符号的追寻：符号学、文学、解构》（*The Pursuit of Signs: Semiotics, Literature, Demonstration*），伊萨卡：康奈尔大学出版社，1981年，第3—11页；杰拉德·格拉夫：《反自身的文学：现代社会的文学观念》（*Literature against Itself: Literary Ideas in Modern Society*），芝加哥，芝加哥大学出版社，1979年，第5—7、129—149页。

〔7〕例如，可见理查德·莱文（Richard Levin）：《新阅读与旧戏剧：文艺复兴时期英国戏剧重读中的新趋势》（*New Readings vs. Old Plays: Recent Trends in the Reinterpretation of English Renaissance Drama*），芝加哥：芝加哥大学出版社，1979年；格兰特·韦伯斯特（Grant Webster）：《文学共和国：战后美国文学观念史》（*The Republic of Letters: A History of Postwar American Literary Opinion*），巴尔的摩：约翰·霍普金斯大学出版社，1979年；威廉·E.凯恩（William E. Cain）：《批评的危机：英语研究中的理论、文学与变革》（*The Crisis in Criticism: Theory, Literature, and Reform in English Studies*），巴尔的摩：约翰·霍普金斯大学出版社，1984年；杰拉德·格拉夫与雷金·吉本司（Reginald Gibbons）编：《大学中的批评》（*Criticism in the University*），伊利诺伊州埃文斯顿：西北大学出版社，1985年；杰拉德·格拉夫：《文学制度史研究》。

〔8〕这些原则选择性地引自莱文：《新阅读与旧戏剧》，第2—5页。

〔9〕威廉·E.凯恩：《批评的危机：英语研究中的理论、文学与变革》，第106页。

是有益的，倾向于把批评史看作探究开放文本的工具设计史，这些工具多种多样且同样便利。有人采取派别立场，宣告多元化是一种聪明的逃避行为，并断言某种方法具有优先权。特定的立场决定着人们或回溯到敌我分明的黄金时代，或展望具有永久可能性的新纪元（所谓的"近代发展"给以支持）。不管采取多元主义还是派别立场，人们很可能忘记一些不符合权威历史框架的重要事项：如俄国形式主义批评试图将批评整合进文学史时所采用的方法，或芝加哥新亚里士多德学派向新批评学派提出的辩论，或二战前大陆文体论的重要贡献。军事史大多由胜利者书写，文学史也不异于此。正如道格拉斯所说，任何一种制度都让其成员"忘掉与该制度的正义性所不相容的经历"[10]。在本书中，我们将探索电影阐释中发生的类似过程，通过这一过程，制度从简洁的、经选择的"方法"编年史中为其成员构建了一个可用的背景。

道格拉斯也提到，一种制度的合法性需要使用类比法（analogy）来确立。[11]在文学学派层面，这是显而易见的："本质论"批评学派把诗比作有机体，神话批评学派认为诗是一种民间传说，弗洛伊德精神分析学派把诗比喻为病人重述的梦境。但一些更基本的类比通常难以辨认。文学阐释很少承认其在神话和《圣经》注释上的自我塑形，正如第一章中我展示的简短历史。《圣经》批评的世俗版本有很多种。[12]同样，电影阐释坦白地承认借用了种种文学方法，但忽视了一点——其前提很大程度上偏离了战后文学批评所设定的基本类比。

一种制度必须随时坚定其成员的信念，它很少使成员誓守一个抽象的理论，而更多地是通过一些更具体的因素来实现。阐释者的范本[13]是一种正典研究——能有效地体现某种方法或论证策略的论文或论著。在文学批评中，伊恩·瓦特（Ian Watt）的论文《〈奉使记〉的第一段》（"The First Paragraph of The Ambassadors"）或者雅克·拉康的《关于〈被窃的信〉的研讨班》以及罗兰·巴特的《S/Z》都是成功的范例。其他的范例将在后面的论述中多次出现：克拉考尔论德国电影，巴赞（Bazin）论雷诺阿（Renoir）和威尔斯（Welles），罗宾·伍

〔10〕道格拉斯：《制度如何思考》，第112页。

〔11〕同上书，第48页。

〔12〕关于源自《圣经》批评的美学批评的发展，见斯蒂芬·普里克特（Stephen Prickett）：《言语和用词：语言、诗学和〈圣经〉阐释》（*Words and the Word: Language，Poetics，and Biblical Interpretation*），剑桥：剑桥大学出版社，1986年。

〔13〕巴利·巴恩斯（Barry Barnes）：《科学知识与社会学理论》（*Scientific Knowledge and Sociological Theory*），伦敦：Routledge and Kegan Paul，1974年，第87—97页。

德（Robin Wood）论希区柯克，彼得·沃伦（Peter Wollen）论作者电影理论，《电影手册》论《少年林肯》，劳拉·穆尔维（Laura Mulvery）论性别表征。这些范例论文被频繁地编入选集，广泛地用于教学并被一再引用。范例性书籍一旦停印，便会引发一种地下生活：在学校办公室中，这些书被精心看护，热切的研究生人手一本影印版。这些范例性文本证明了"该领域的当下状况"：如果具有进步性，它们便成为一种未来作品；如果已经过时，它们仍是必须被知晓或者被挑战和论辩的对象。随笔性和学术性批评始终在这些范本的影响下书写。

大多数批评家不生产范本，他们进行着我们称为"一般性批评"的工作。像托马斯·库恩（T. S. Kuhn）的"常规科学"法则一样，这是一项正在进行的工作——研究者利用一些有效的问题／解决途径来扩展和填补已知领域。[14] 在科学领域，优秀的问题解决方法需要这样一种能力——能指认出现实新问题和课堂教育所给出的实例之间的关联性。同样，一般性批评的口号是类比，通常被称作"应用"。在电影研究中，则是通过借用列维－施特劳斯学派的自然与文化辩证法来阐明西方世界，或把道格拉斯·塞克（Douglas Sirk）的电影比作布莱希特戏剧理论中"间离"效果的一个版本。这些都证明了引自其他学科领域的类比在制度中的成功。一个强大的语义学范畴，如"反映"，可以生成用于电影领域的大量类比（观看相当于拍摄，镜子相当于取景框，等等）。电影越是不守成规，将它纳入一个熟知的阐释系统中的成就感也越大。不论属于何种学派或采取何种批评方法，只要有新的例子出现，就会再度确认阐释活动。阐释能力的展示过程，就是阐释者巩固其在研究团体中的成员地位的过程。

范本和常规程序通过教育沿袭开来。新批评正是因为其易传授性而获得广泛传播。在这里我们又一次发现，学术电影研究受其文学类比的影响极其深远。[15] 英美影家大多受过文学教育。在中学，他们学习到：揭示隐含意义是理解文学作品的核心活动。学院式教育加强并改善了阐释技巧。在英国大学里的"英文阅读"包括学习模仿瑞恰慈（I. A. Richards）、燕卜荪（William Empson）和利维斯（F. R. Leavis）的作品。在 20 世纪 50 年代，一位美国大学生读到这样一段文字：

> 学生在读任何故事时，都应该问自己如下问题：
>
> 1. 人物长什么样子？

〔14〕见巴利·巴恩斯：《托马斯·库恩与社会科学》（*T. S. Kuhn and Social Science*），纽约：哥伦比亚大学出版社，1982 年，第 45—46 页。

〔15〕凯恩：《批评的危机》，第 101 页。

2. 他们是"真实的"吗？

3. 他们想要什么？

4. 他们为什么那么做？

5. 他们的行为在逻辑上符合其本性吗？

6. 他们的行动展示出怎样的性格？

7. 个体行为——独立事件——是怎样相互关联的？

8. 人物之间的关系是怎样的？

9. 主题是什么？

10. 人物和事件是怎样表现主题的？[16]

即使没有这些明确的导读，学生也会写一些批评文章，并通过老师或教材设立的阅读标准来修改其文章，以此来逐渐掌握阐释技巧。[17]如巴利·巴恩斯指出体制性教育在很大程度上依赖于表层含义，对于非言辞性，甚至无法说明的行为无能为力。[18]在文学研究中，学生学会了心照不宣的成规。无论遇到什么批评学派，他/她都能获得一种批评实践的潜在逻辑。历史证明，将这些阐释方法用于电影并不困难。当今，成千上万的高校大学生正在从教材、讲座和书面作业中学习"如何阅读电影"。

无论是评论性批评还是学术性批评，其枯燥、高度结构化的本质使得我们想起约翰·克罗依·兰瑟姆（John Crowe Ransom）把文学研究描述为"批评公司"的论断。[19]阐释成为一项不惜一切代价予以维护的先行事务。因此，占主导的电影理论的更替并没有对阐释实践的逻辑产生深刻影响。大多数批评家是"实践批评家"，即"实用主义批评家"。这不足为奇：科学家往往对于那些可能是真理但对社会无所用途的理论采取忽略的态度，而对于一些他们并不接受的理论不断研究以探求其内涵。[20]在电影阐释乃至其他领域，理论从来都不是自我构建的。理论教条在范例作品中得以体现，然后被同化和修改，用以维持一般性批评。因

〔16〕克林斯·布鲁克斯（Cleanth Brooks）与罗伯特·潘·华伦（Robert Penn Warren）：《理解小说》（*Understanding Fiction*），纽约：Appleton-Century-Crofts，1959年，第28页。

〔17〕在法国，文学教育理论和思想体系的研究已有多年历史。对其的总体介绍和相关书目见克莱芒·穆瓦松（Clément Moisson）：《什么是文学史》（*Qu'est-ce que l'histoire littéraire?*），巴黎：Presses universitaires de France，1987年，第96—154、242—265页。

〔18〕巴恩斯：《科学知识与社会学理论》，第21页。

〔19〕约翰·克罗依·兰瑟姆：《世界的本体》（*The World's Body*），纽约：Scribner's，1938年，第327页。

〔20〕巴恩斯：《科学知识与社会学理论》，第39、62页。

此，持不同趋向和目的的不同批评学派可以创造出新颖的批评阐释，但无法抗拒其写作过程中的基本心理或修辞过程。巴恩斯指出：

> 任何观念性论断的产生，必须有一些观念被假定形成了一条其他观念都沿用的路径。随后，当论断形成之后，这种路径可以理所当然地成为一种稳定的特征。如果"种类"（species）这个词迅速并不可预期地发展，我们便无法判断继续使用"鹅"（goose）来指示一个种类的实际价值。因此，在整体、连贯的文化中，目标和兴趣必须按照判断而行动，这样才能使观念在预期中得到使用。这种预期的方法就是所谓的"常规"。[21]

众所周知，即使最激进的电影理论也不会触动电影阐释的范式。隐含或症候性意义的建构成为一种常规的体制性行为——用特殊、功利和"机会主义"的方式从抽象教条中获取技巧实践的实体。

我对"机会主义"这一形容词的使用并不是要指责从业者的动机。当下乃至下文中的大多数论辩也许会引导读者认为，个体是以讥讽的态度参与到这些常规之中的。可惜事实并非如此：大多数人认为这种参与是值得的，甚至是一种卓越的努力。他们不仅仅因为一些外部奖励，如升职或提薪而激动不已。许多批评家都在努力获得科学社会学家所谓的"信誉"——一种被认可的专业学识地位，并通过对累积资源（钱、奖品、设备、出版物）的重新配置而不断更新。[22] 对于信誉的渴求因此建立在个体欲望（野心、为目标服务、确信真理应被传播）的主人翁意识上。阐释体制可以容纳这一切。

有人可能提出反驳，认为过分强调常规程序忽视了对电影研究史中不连续部分的揭示。从阐释性批评到症候性文化分析的转变不正是批评体制一分为二的有力证明吗？我将在本书的余下部分论证事实并非如此；在这里我仅提出批评理论的转变从属于一种模式，科学领域中也有类似模式。一种新颖的方法（作者论，或符号学－结构主义分析）将年轻学者吸引到某一领域。他们以自己的时间和精力为赌注，新领域也对他们的付出作出"反馈"。起初，在简明、非正式论文中（通常简称"笔记"）存在着大量的探索性工作。尽管这种工作现在看起来有些松散、折衷主义和肤浅，但由于其广阔的研究前景和忠告性的、通常是不妥协的修

〔21〕巴恩斯：《托马斯·库恩与社会科学》，第 104 页。

〔22〕布鲁诺·拉图尔、史蒂夫·伍尔加（Steve Woolgar）：《实验室生活：科学事实的构建》（*Laboratory Life: The Construction of Scientific Facts*），普林斯顿：普林斯顿大学出版社，1986 年，第 194—207 页。

辞，使得这种探索性工作逐渐引人关注。然后，随着学派的轮廓逐渐清晰，正式的批评活动开始展开。大量学者以及新生代学子蜂拥而至，在相应领域开始了提炼、修改和应用这些核心思想的工作。现在，论文被大量细节和差异所包装，并不时有脚注点缀其中，使得论文越发聚焦于某一论点，整本著作都致力于阐释最初仅以四个段落的文字表述的该理论概念。修辞的高姿态已成明日黄花；基本的推论成为理所当然。电影作者得以正名。类型电影反映着文化。文本力图抑制反对的声音。如果体制将日常批评工作常规化，它也会将当下或官方历史中那些最显著的新事物塑造成为一种革命性的变化。

但是，在解析性和症候性批评发展的第二阶段，由于对范例中可接受的论述的限制出现了松懈，电影研究偏离了自然科学。取而代之的是，我们发现了一些概念被传播、重复和改写的连续性过程，任何有助于生产恰当的阐释的东西，不管多么牵强，都能得到广泛的"应用"。为了运用于批评实践中，理论性主张被重新商榷调整，即使对于这些主张的修正从来得不到承认。[23]

这种同化过程使得批评与其他体制产生联系，联系最大的可能是电影制作本身。第一位学术影评家可能是谢尔盖·爱森斯坦（Sergei Eisenstein）。在苏联国立电影学院的课堂教学上，在卷帙浩繁的论述中，爱森斯坦不断地"阅读"电影（有时是他自己的电影），仔细研读电影以发掘隐含的意义——《美国悲剧》（*An American Tragedy*）中克莱德谋杀罗伯塔的表演怎样象征了他的悲剧性命运；或沃克夫人的桌子怎样反映了社会特权阶级；或《亚历山大·涅夫斯基》（*Alexander Nevsky*）中传统的颜色象征意义是怎样被颠覆的——坚强的俄罗斯人穿着黑衣服，而德国骑士穿着白衣，白色成为"冷酷、压抑和死亡"之色。[24] 在评论卓别林（Charlie Chaplin）的《摩登时代》（*Modern Times*）的题材和处理方法不相称，以及把格里菲斯（D. W. Griffith）的平行蒙太奇阐释为揭示了二元的中产阶级世界观时 [25]，他朝构建症候性意义的方向更近了一步。此后，即便不那么聪明的电影制作者也学会了拍摄与批评家的阐释范畴相符的电影。如果没上过

〔23〕布鲁诺·拉图尔在《科学在行动：怎样在社会中跟随科学家和工程师》（*Science in Action: How to Follow Scientists and Engineers through Society*）中探讨了"软性因素"的传播，剑桥：哈佛大学出版社，1987年，第 208 页。

〔24〕谢尔盖·爱森斯坦：《电影的形式》（*Film Form*），陈立（Jay Leyda）编译，纽约：World，1957年，第 98—101 页；弗拉基米尔（Vladimir Nizhny）：《爱森斯坦的课程》（*Lessons with Eisenstein*），伊沃·蒙塔古（Ivor Montagu）、陈立编译，纽约：Hill and Wang，1962 年，第 15—17 页；谢尔盖·爱森斯坦：《电影感》（*The Film Sense*），陈立译，纽约：World，1957 年，第 151 页。

〔25〕谢尔盖·爱森斯坦：《电影论文与演讲》（*Film Essays and a Lecture*），陈立编译，纽约：Praeger，1970 年，第 122—123 页；爱森斯坦：《电影的形式》，第 234—235 页。

电影学校并读过关于安东尼奥尼（Michelangelo Antonioni）、雷伊（Satyajit Ray）、雅克·里维特（Jacques Rivette）、帕索里尼（Pier Paolo Pasolini）、塞克以及其他导演的文章[26]，《天堂陌客》（*Stranger than Paradise*）的导演会声称他执迷于沟通的问题吗？我将在下面两章中思考的批评潮流，从"作者策略"（politique des auteur）到女性主义，在电影制作中都有某种程度上的"反馈"。因此，从各种观点来看，本书也将思考那些被奉为正典的线索和意义如何找到了通往电影的道路，而批评家则使用同样的阐释框架加以探索——这些框架恰好是电影制作者最初从批评家那里借用来的。

▎ 发现，或解决问题的逻辑 ▎

最初的批评可以看作一个解疑过程，如库恩的"常规科学"。这在最古老的阐释传统中尤为明显，如致力于解释《圣经》中"问题点"的《米德拉什》。[27]基督徒阐释者负责调和教堂教条和《圣经》中片段语句的不相称。弗洛伊德学派的精神分析学家通过自由连接显梦中的材料来构建隐梦。[28]作为理性的主体（rational agent），阐释者尝试运用各种战略来正确执行体制所赋予的工作。

总体来说，批评体制为电影阐释者设立了这样的目标：为一部或多部适当的电影撰写新颖而有说服力的阐释。这个目标将形成心理定式、推断和预期，以促进评论者完成工作。具体来说，批评家面临四个问题：

1. 评论者怎样使电影成为批评性阐释的合适样本？极少有评论家分析电影预告片、家庭电影或工业纪录片；当他们这么做时，他们必须为这些作品的重要性找到依据。这可以称为"适当性"（appropriateness）问题。

2. 评论者怎样使其批评理念和方法与影片的特色相适应？是用影片"套方法"吗？最初在接受层面不能被阐释的影片，又怎样具有了可阐释性？这可称作"顽抗性资料"（recalcitrant data）问题。

〔26〕简·夏皮罗（Jane Shapiro）:《天堂陌客》（"Stranger in Paradise"），载《村声》，1986年9月16日，第20—21页。

〔27〕巴里·霍尔兹:《米德拉什》，见巴里·霍尔兹编《回归本源:解读经典犹太文本》，第189页。

〔28〕见西格蒙德·弗洛伊德:《精神分析引论演讲集》（*The Complete Introductory Lectures on Psychoanalysis*），詹姆斯·斯特雷奇（James Strachey）编译，纽约:Norton，1966年，第482—483页。

3．评论家怎样给阐释以充足的"新颖性"？体制不鼓励评论家重复他人的阅读行为（除非在校练习阶段的学生）。对阐释者有以下期待：(a) 发明一种新的批评理论或方法；(b) 对现存理论或方法进行修改或提炼；(c) 在新的实例上"运用"现有理论或方法；(d) 如果是熟悉的文本，指出前人的研究所忽视或轻视而实际上极其重要的方面。

4．评论者怎样使阐释具有充足的说服力？虽然其他三个问题都存在修辞层面的意义，但这个问题在本质上具有极强的修辞性。这可称作一种"自圆其说"（plausibility）的能力。

这些问题的确让人望而生畏。认知心理学家称为"界定清晰"或"明确"的问题，指的是问题的初始状态和目标的期望状态，以及将两者联系起来的理论性限定方法。国际象棋是一个很好的例子。棋子的位置呈现出初始状态，象棋指南提供了一个目标状态（如"两步将死"），解围的方法包括了象棋的规则。但我刚才说到的四个阐释问题具有不确定性。评论家必须建立初始状态（通过选择一部电影或一种路径）。目标的期望状态是模糊的：体制没有明确指明阐释应该"如何"具有新颖性和说服力。而将问题状态和目标状态联系起来的理论性限定方法是不存在的，因为严格说来，电影阐释是没有规则的。但阐释者每天都在解决这种不确定性的问题。他们为什么能够这样做？

不必深入探究当代认知心理学中论争最激烈的复杂领域，我们就可以说：像大多数日常问题的解决者一样，阐释者构建了一个与其所属体制相协调的问题。[29]他们进而运用实用主义策略得出适当的批评性推论。[30]这些策略包括一些诱导性倾向和原则，以及某些阐释领域内的专业方法。我将概述这些策略怎样在阐释的某一方面发生作用。

由于某种原因，我决定撰写一篇阐释某部影片的文章。我必须构建问题的初始状态。这只能通过两种方法——我注意到该片对于当下批评界流行观念的适用

〔29〕西尔维亚·思克拉伯纳（Sylvia Scribner）：《思考的作用：实用主义思想的特征》（"Thinking in Action: Some Characteristics of Practical Thought"），载罗伯特·斯坦伯格（Robert J. Sternberg）、理查德·瓦格纳（Richard K.Wagner）编：《实用主义的智慧：日常世界中能力的本质与起源》（*Practical Intelligence: Nature and Origins of Competence in the Everyday World*），剑桥：剑桥大学出版社，1986年，第21页。

〔30〕当下的状况详见斯伯佰与威尔逊：《关联性：交际与认知》，以及约翰·霍兰德（John H. Holland）、基思·霍利约克（Keith J. Holyoak）、理查德·尼斯贝特（Richard E. Nisbett）与保罗·萨迦德（Paul R. Thagard）：《归纳：推理、学习和发现的过程》（*Induction: Processes of Inference, Learning, and Discovery*），剑桥：麻省理工学院出版社，1986年。

性；或者我发现，举例来说，这部电影证实了其他评论家对于类似电影的叙述。然后我可以推论出，我的电影有力地证明了一些学术成果，而这些学术成果在阐释制度内是彼此相关的。或者，我可以明确自己的异质性。在电影中，也许一个场景或某个动作与其他的场景和动作并不匹配；或许前人的批评性阐释遗漏或忽视了我指出的一些方面；或许整个电影不符合当下的类型、样式或形式等相关概念。[31] 然后我进一步假定电影可以利用制度认可的其他学说（如内部情节逻辑、主题连贯性或者意识形态方面）来矫正自己的不同。异常策略可以用来解决"顽抗性资料"问题，不过这些问题迟早还是被同化；但每种方法都为评论家推进阐释的解决方案提供了较确定的"问题初始状态"。

构建阐释与对假设进行测试的基本认知过程有关；举例来说，如果这个场景意味着什么，那这个场景内的某个道具是否具有象征作用？在任何时候我都会遭遇"顽抗性资料"的问题。我会运用经验主义知识来解决它。比如用其他电影与目标影片相比较，用其他评论文章作为我的阐释文章的范例，运用更抽象的类型、模式和叙述结构的观念，更抽象的理论（女性主义、精神分析），以及对于读者来说具有特别意义的主题或语义学范畴（主动／被动，有效／无效）。

我也运用多种技巧来借鉴这些资料。举例来说，如果我比较同一类型的电影，我需要运用基本认知能力来进行类比。我也会使用更专业的技巧，以更接近电影的内涵。我在寻求"重要性"方面训练有素，这里的"重要性"指我假定任何值得阐释的电影都"有话要说"。我进一步假定电影要说的并不是"逐字"显现在表面，而是表现为隐含的或症候性的意义；也就是说，我寻求的是"可阐释性"（interpretability）。我也深谙寻求"统一性"之道，这种统一性不仅指表面特征（如情节），也指隐含意义上的统一。即使我的评论方法"抑制"了不统一的因素和症候性意义，但只要我熟知统一性的存在，就能捕捉到这些特质。作为一名阐释者，我要选出一些可赋予重要性的"模式"——重复、变化、倒置。我还必须精于选择"重要段落"（salient passages）——能够最清晰生动地显现出我阐明的电影意义的"关键部分"。举例来说，有人认为影片开头和结尾的段落是阐释的重点。通过这些技巧，我可以使"顽抗性资料"具有意义，指出这些资料以

〔31〕异质性作为阐释的触发点引发了达德利·安德鲁的观点：某些时刻"阻塞"了对电影进行的思考，并引发"我们积极的阐释"。见他的《电影理论的概念》，纽约：牛津大学出版社，1984 年，第168 页。

隐含的或症候性的方式发生作用，并展示它们怎样参与到统一化的模式之中，在关键时刻发挥作用。

以上都是体制通过明示或模仿传授给我的阐释技巧。当然，这些不仅适用于影评。它们总体上源于 20 世纪批评，特别是文学阐释。大多数影评家都有文学功底，文学专业出身的学生很快就能写出不错的电影阐释文章。[32]

在探究电影"问题空间"（problem space）的过程中，我不断塑造我的观点，以尽可能地获得适当的新颖性和说服力。因此，如果过去的批评家忽略了我认为重要的一个场景，我可以责备他们（温和地或严厉地），强调那个片段，并将其与电影的其他方面相联系，从而为新阐释奠定基础。如果我能找出我的阐释机制与假想受众的价值观念之间的连续性，阐释的说服力就能得到加强（对于第四个问题的解决方案）。总之，即使我的问题是不确定的，我也可以先系统地阐述一个初始状态，进而生发出一系列假说，运用相关的经验知识，动用特定领域的技巧来完成一篇具有新颖性和说服力的阐释文章。

关于阐释如何运作的心理学解释，也许需要一本书来阐明，我将其总体概括如下：评论的逻辑主要是归纳性的，因为其具有概率性。阐释者用实用主义解释策略来"描绘对象类型的等级关系、事件的联系和问题的目标"[33]。这些内容横亘于推导逻辑的超一般特性与内容领域的元特征之间。[34] 这种推理过程没有严格的规范，更多地是被安排在一种默认的层级结构中，在这种层级中，推理的有效性取决于资料是否得到肯定。[35] 任何归纳系统都旨在"锁定"能够证实而不是反驳最初假设的资料 [36]（所以评论家苦心寻找阐释主张的证据而不愿找到否定方面）。类比策略居于中心地位：评论家对电影进行比较，将自己的分析过程与其他评论家的相比较，并模仿体制提供的范本论点的最终样式。通过寻找相关的类

〔32〕文学批评理论家概述的传统手法与在此引证的相似。见乔纳森·卡勒：《结构主义诗学：结构主义、语言学和文学研究》，第 6—9 章；埃伦·施考伯、埃伦·斯波斯基：《阐释的边界：语言学理论与文学文本》（The Bounds of Interpretation: Linguistic Theory and Literary Texts），斯坦福：斯坦福大学出版社，1986 年，第 6、7 章；彼得·拉比诺维茨（Peter J. Rabinowitz）：《阅读之前：叙事手法与阐释政治》（Before Reading: Narrative Conventions and the Politics of Interpretation），伊萨卡：康奈尔大学出版社，1987 年，第 2—5 章。

〔33〕约翰·霍兰德等：《归纳：推理、学习和发现的过程》，第 7 页。

〔34〕同上书，第 279 页。

〔35〕同上。

〔36〕这一趋势在接受者生成其个人推断时尤为明显。见吉尔胡里（K. J. Gilhooly）：《思考：定向、非定向与创造》（Thinking: Directed, Undirected, and Creative），纽约：Academic Press，1982 年，第 86—90 页。

比，评论家可以在解决顽抗性资料提出的问题上更进一步。[37]由于问题解决的过程需要记忆储存的图式参与，阐释者需要引用原型事例（比如，一部重要影片或范例性评论文章）、模板图式（比如，对叙事结构或风格选择的剖析）以及程序图式（比如，如何给影片分段或确定其重要性、统一性）。[38]由于阐释总体上不受正式范例规则的限制，其感应过程通常依赖"应急的"经验法则，比如"生动"启发式——使得具体而不寻常的材料具有显著的意义。[39]总之，评论性阐释的技巧源于人类的推理能力。

在极具"个人化"的问题解决过程中，我曾试图保持阐释的社会本质，因为两者密不可分。心理叙述尽管不可或缺，但仅仅为评论的推理提供了"空洞的形式"。根据早已建立的规范，我对某部影片的理解是我运用技巧来解决在很大程度上超出我个人经历的问题的产物，而这些是由早在我从事批评之前便已建立的思考与写作规范所塑造的。"任何归纳逻辑或作为推理学习机器的个人都不足以确证运用某种观念的'最佳'方法。"[40]批评制度——包括新闻批评、随笔批评或学术批评——定义了阐释活动的基础和范围、类比思考的方向、适当的目标、合理的解决方案，并可以验证一般性批评所生产的阐释文章的权威性。

▌辩解的逻辑或修辞 ▌

一位文学理论家写道："读者在阅读文本时不必承担解释或评论的职责，不必分辨孰轻孰重，只要依自己的需要和标准获得适度的、淳朴的理解就心满意

〔37〕见约翰逊－莱尔德（P. N. Johnson-Laird）：《心理模型：对于语言、推理和意识的认知科学》（*Mental Models: Towards a Cognitive Science of Language, Inference, and Consciousness*），剑桥：剑桥大学出版社，1983 年，第 10—12 页；霍利克：《文学阐释的相似性结构》（*An Analogical Framework for Literary Interpretation*），载《诗学》，第 11 卷，1982 年，第 110—113 页。

〔38〕关于这一理论的总体概述，见罗纳德·卡森（Ronald W. Casson）：《认知人类学的图式》（"Schemata in Cognitive Anthropology"），《人类学年鉴》（*Annual Review of Anthropology*），第 12 卷，1983 年，第 429—462 页。我提到的三种图式引自里德·黑斯蒂（Reid Hastie）：《人类记忆中的图式原则》（"Schematic Principles in Human Memory"），见希金斯（E. T. Higgins）等编：《社会认知：安大略湖研讨会》（*Social Cognition: The Ontario Symposium*），第 1 卷，新泽西：Erlbaum，1981 年，第 39—88 页。

〔39〕理查德·尼斯贝特、李·罗斯（Lee Ross）：《人类的推理：社会判断的策略与不足》（*Human Inference: Strategies and Shortcomings of Social Judgment*），新泽西：Prentice-Hall，1980 年，第 7—8 页。

〔40〕巴恩斯：《托马斯·库恩与社会科学》，第 10 页。

足。一位从事阐释的批评家与一般读者有什么不同？"[41] 在我看来，答案是明确的。一位评论家与一般"读者"不同，需要遵从阐释制度订立的条约，并运用解决问题的技巧以完成一篇阐释文章。评论家行为的另一个阶段可以概略为：阐释性论述的推进。

对于实践派批评家来说，发现（也就是说，构建）隐含或症候性意义是远远不够的；评论家需要通过发表论文来证实这些意义。制度设置的所有问题都有修辞限度，对于说服性阐释的需求就是很明显的例子。此外，批评家主要通过修辞法学习推理过程，并在修辞中遭遇各种范例、类比和图式。修辞法也构建了批评家的角色和隐含的读者。

批评性修辞由此维持了制度性的连贯。常规的批评心照不宣地向适用于批评的问题解决程序靠拢，而这种解决问题的程序往往是根深蒂固的，并使批评的实践者和受众共同感受到参加宗教仪式或游行般的满足。尽管阐释"方法"不断更新着制度集团的原动力，但异端性阐释依旧是阐释，虽然他们的结论逐渐变得缺乏震撼力，而改变论调、调和及同化等新的修辞方法也削减了这些异端的洞见。"理论"或"方法"的抽象教条以及不断进化和变动的批评学派成为一个超级构造现象。作为阐释活动中推理过程的一个媒介，阐释性修辞为公共批评活动打下了永久的基础。

传统观点认为，修辞只与说服有关，真理无需修饰。更多的现代拥护者强调（运用修饰的语言）在当今时代，真理的确立不会轻易与具体科学相对应，达成共识的过程是一条有价值的、可能是唯一的、获得人类真理的路径。[42] 由于我的观点接近于第一种观念，我把批评性修辞当作一个工具，它使批评性推理的结论对于读者来说变得有吸引力。这并不是说修辞的条件和惯例不能显现批评性推理的过程，比如阐释者密切关注具有记述价值的内容。但这些方面涵盖在（我所认为的）居于首要位置的新颖性和合理性之中。从我的目的看，修辞首先是语言范畴，其结构和样式是批评性论述。

电影阐释可以被分解成修辞活动中几个特征明显的程序：创建（inventio），配置（dispositio）及风格（elocutio）。为了介绍这些古老的语言范畴及其元素，

〔41〕迈克尔·格洛温斯（Michal Glowinski）：《阅读、阐释、接受》（"Reading, Interpretation, Reception"），载《新文学史》，第 11 卷，1979 年，第 78 页。

〔42〕这一立场的不同版本详见约翰·尼尔森（John S. Nelson）、艾伦·梅吉尔（Allan Megill）和唐纳德·麦克洛斯基（Donald N. McCloskey）编：《人类科学的修辞：学识与公共事务的语言与论辩》（*The Rhetoric of the Human Sciences: Language and Argument in Scholarship and Public Affairs*），麦迪逊：威斯康星大学出版社，1987 年。

以及图示批评性修辞如何运作，我将引入一种写作模式。它在本书其他部分基本不会出现，但在关于电影的论述中大量存在。这种模式就是当下电影的报刊评论。

电影评论的惯例早已显而易见，其众多要素在麦特·格罗宁（Matt Groening）附在下文的漫画（图1）中一览无余。我要展示的是这种惯例的一些方面构成了制度性修辞。评论是大众媒介的一部分，它在电影工业的宣传中起到一定作用：作为一篇报道，电影评论是"新闻"的一个旁系种类；作为宣传的一种，电影评论引用了电影工业论述中的相关材料；作为一种批评，电影评论引用了某些语言学和观念化样式，特别是关于描述和价值判断的内容。作为修辞，电影评论显而易见地利用了传统方法和策略。

古人称作"创建"，或曰主要论据的设计，包括三种特殊的论据。道德论据

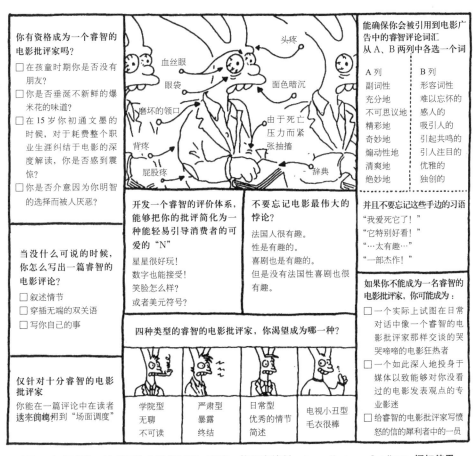

图1 如何成为一位睿智的电影批评家，麦特·格罗宁绘制，Acme Features Syndicate 授权使用

要求演讲者品性端正。在电影评论中，道德论据用于创造一个有魅力的角色，以证明评论家观点的正确性。评论家将自己呈现为热心的导购，告诉读者或观赏者何为最好和最次（比如，金·西斯科 [Gene Siskel] 和罗杰·伊伯特 [Roger Ebert] 两位通过电视而广为人知的批评家）。评论家的民族精神可以转化为拥护一部异端的或被忽略的电影的热情（如《村声》的影评人詹姆斯·霍伯曼 [J. Hoberman]）。评论家可以以粗俗但正直的电影粉丝形象（如宝琳·凯尔 [Pauline Kael]）或者评判标准严格的文化学者形象（如约翰·西蒙 [John Simon]）出现。最起码，评论家要么是知识丰富的专家，要么是忠实的铁杆影迷，这两种角色都可以成为读者理想的代言人。无论如何，评论家吸引大众的个人魅力都可以为其论断提供保证。

情感论据依赖于读者的感情。评论家基于将电影呈现为"新闻"，夸大那些他认为能打动读者的因素。一部聚焦于当下头条新闻或当代问题的电影、斥巨资购买原著、巨星回归银幕或者新星璀璨亮相——所有这些元素都可能引发观众的兴趣。此外，评论家也会限制自己的描述和判断以引发读者动情，引导出电影打动人心的情感因素，或戏剧性地呈现出电影的劣质、荒谬或自负。

传统修辞将关于事件本质的论据称作"逻辑"或"技巧"论据。为简单起见，可将逻辑论据分为例证和三段论推理。例证是支持某一主张的介绍性或伪介绍性论据。电影评论家可以选择电影的某一片段（或通过语言描述，或从电视评论节目中引述一段电影制作者的言论），然后认为这一片段是整个电影的典型样本。同样地，如果评论家认为某一部电影的表演是失败的，可以引用成功电影的表演做对照。在电影评论中，这种证据不能成为连贯的知识体系；它通常在鉴赏模式上起作用——评论家的品位和经历引导着他对于某一作品的直觉判断。

三段论推理法是指推理或伪推理论证。在电影评论中，权威的三段论推理法是这样的：

> 一部优秀电影具有某特质。
>
> 这部电影具有（或缺乏）某特质。
>
> 这是一部优秀的（或失败的）电影。

能够填充到"某特质"这一位置的特性为数不多：重要的主题资料、对主题的现实主义处置、具逻辑性的故事线索、引人入胜的角色、有效的启示，以及千篇一律中的新颖性（如旧词新论、意味深长的续集）。

在三段论推理法领域，亚里士多德指出传统主题可以成为毋庸置疑的老套论据。有些评论者的传统主题遵循评估准则："如果你要花钱，就用来看电影"，"我们应该关心角色"，"优秀的表演是自然的"，"有些电影仅仅为了娱乐，但有些提供精神食粮"。当然，与所有修辞学者一样，评论家在不同场合也求助于有逻辑矛盾的例证、三段论或传统主题。

题材，或者说批评性论据的娴熟运用依赖于以修辞者为中心的（道德）诉求、以受众为中心的（情感）诉求和以事件为中心的（逻辑或伪逻辑）诉求。布局将这些论据安排成吸引人的序列。电影评论由四部分构成：概要的情节大意，对某些重要情节的着意强调，但无须揭示影片的结局；电影的背景信息（类型、来源、导演或明星、生产或观看过程中的趣闻轶事）；一套简短的论据；一段简要的评判（优秀／失败、精彩的尝试／矫饰的败笔、从一颗星到四颗星、从一分到十分）或者推荐（赞成／反对，值得一看／不值得一看）。评论家可以将这些部分以不同顺序排列，但通常结构是这样的：开头是一段简要的评判，然后概述情节，继而提供一长串简要的论据，有关表演、故事逻辑、场景、视点或其他以事件为中心的要点，再以背景信息作修饰，最后通过再次强调评判观点使评论更完美。排列组合方式的选择实际上很少，使得评论家很难在此基础上写出特色鲜明的评论。

修辞的第三个领域——风格，具有更广阔的空间。学术评论家的风格通常趋向无特征。成功的评论家——如波德莱尔（Baudelaire）、萧伯纳（Shaw）、维吉尔·汤姆逊（Virgil Thomson）都经历过这一过程。风格鼓励评论家使用历史悠久的招牌元素，比如以书信体写评论，或以某一角色的隐语重述电影。风格与论证技巧和知识范围一起，成为影评家构建自身角色（业余爱好者或专家、精英或平民）和个性（讥刺的、揶揄的、尖刻的、激情澎湃的，等等）的主要途径。对于日报读者，作者可以建立一种活泼、简洁的风格；[43]但对于发表在周刊上的文章来说，作者需要显示出言辞上的精巧，因为读者更多的是将评论当作一种语言表达进行品评。评论家必须在双关、警句和神圣化的语词片段之间左右逢源，在隐喻的嗜好和形而上的断言之间掌握好火候，在粗暴的公开指责和夸张的鼓吹夸耀之间拿捏分寸。如果多年后评论家成为一个"人物"，甚至成为被访问的名人，这是由于客观制度容许风格的多样化而带给个人的奖赏。

〔43〕有关评论风格的具体分析，见埃德尔斯坦（D. Edelstein）有趣的文章《肯定的诗意：里昂、西格尔与沙丽特作品中的含义与模仿》（"The Poetics of Affirmation: Signification and Mimesis in the Works of Lyons, Siegel, and Shalit"），《村声》，1988 年 1 月 12 日，第 70 页。

尽管大多数随笔作家和学术作家尽力与评论家区别开来，但所有的批评家都以修辞为生。评论家的论证、组织结构和风格化词藻荣看似简单，但主要由于其修辞不必触及阐释及其所有问题（当然，评价也绝非易事，大多数学术批评家根据经验陈述其意义，或者将评价工作留给评论家）。我们将在第九、十章看到，无论何时，阐释性影评都有其特征明显的题材、布局和文题。

将批评性修辞视为一种具有说服力的论述，有利于在电影阐释中作用相对微弱的严密逻辑和系统知识获得承认。一方面，电影研究还未从齐刷刷呈现出的对立观点的冲突中形成。电影批评的历史在很大程度上是前辈被忽略或遗忘，暗渡陈仓，谈论相互抵牾的观点，刻意忽略先前作者的著作，以及品位的周期性循环的历史。在其他研究领域，忘却显然是很普遍的，但学术性的电影阐释者比其哲学或心理学、艺术史的同仁们更进一步，他们用替代性的立场来避免直面辩证法。在关于电影研究的学术会议上，致力于仔细研究其他批评家的阐释作品的论文被视为思维贫瘠。取而代之的是阐释者通常使用排他性策略（绝口不提其他的阐释文章）或替代性策略，宣称某种阐释在当时看来还是成功的（但现在不是这样）。对于专业化传统主题的偏好和反复出现的三段论推理法进一步显示出，电影批评在很大程度上依赖于权威（尤以近十五年为甚）——来源于以往的作者或理论教条。（关于此倾向的权威陈述通常是类似"精神分析学家告诉我们……"之类的标语）人们必须做好理论准备，辨识出这些看似"缺席"但具有信念感应效果的传统修辞手法。唐纳德·麦克洛斯基发现，在许多学术论文中这种修辞都有效。由于长久以来复杂的论证使人们愈发怀疑作者在强加给读者一些观点，"所以越坦白、越未加论辩、越权威的言论越好，这成为学术交流优先选择的形式"。[44]在电影研究中，类比成为极其普遍的主张（"艺术照亮人类的现实处境"，"观影乐趣源于偷窥心理"）。普遍性主张通常与组织内部毋庸置疑的信仰网络联系在一起。

因此，研究批评性修辞需要我们分析阐释作品，以寻找其中具有特色的论辩、组织和风格策略。我们所需要的不是对于阐释作品的解释学——虽然我们应该对批评家的暗示和抑制的元素保持敏感——而是在本书结尾处我所认为的，实用的阐释和推理的诗学。

〔44〕唐纳德·麦克洛斯基：《经济学修辞》（*The Rhetoric of Economics*），麦迪逊：威斯康星大学出版社，1985年，第124页。

▌ 剖析阐释 ▌

关于阐释是一种推理性和修辞性实践的观念，足以解释我为何不赞同巴特关于"阅读"是一种不可约减的异质（heterogeneous）行为的疑虑。阐释是影评家最常规的工作之一。即使一位批评家想写一篇"不受约束的"阐释文章，他（她）不仅要使用标准策略，而且极可能生成一种高度常规化的解读，就像是即兴演奏的钢琴家往往落入老曲旧调的程式当中。

但是，我的意思并不是说阐释的"欲望"没有丰富多样的来源。批评当然会给从事批评的人带来乐趣，例如解决问题的智力满足、深入了解艺术作品的快乐、对于技巧的娴熟掌握和归属于某一社群的安全感。阐释作品中直率的阐释话语越来越少，这可以在苏珊·桑塔格（Susan Sontag）的"阐释家从某种意义上说是虐待狂"的观点中得以体现："阐释是智慧对于艺术的报复……是凡夫俗子对于天才的赞美。"[45]阐释者在某种程度上也可能表现为受虐狂，通过批评机制来印证弗兰克·科莫德所说的阐释的不足之处："世界和书籍……是了无希望的重复，无休无止的失望。"[46]尽管如此，批评家阴暗的写作动机在一切制度允许的阐释活动中都得到了升华。

这不是要对批评家遵从标准进行贬损。任何创造力都需要解惑和说服行为的参与。机械的方法不能产生阐释。新手通过学习来构建制度所认定的重要问题，技巧娴熟的批评家能发现新的类比，写出范例作品，或达到洗尽铅华的修辞效果。从这些例子中我们可以看出，语言和推理在阐释机制内的实践，对创造力是一种帮助而非束缚。我经常拿来与此作比较的是匠人的例子，世上有不称职的电工、差强人意的陶工和极具创意的厨师。与此类似，批评也是一门技艺，本质上无贵贱之分。

阐释者的技艺主要包括赋予电影隐含的、症候性的意义。"赋予"在这里有一些重要的意义：将推断的意义"归于"电影，但这些意义也（大部分）被"画线标出"、详细描写并在语言上明确叙述。这种归属行为发生于指涉性的体制框架内，通常以心照不宣的方式界定了作者推进阐释的方式。阐释者的目标是，在伴有心理学、社会学和哲学推论的过程中，完成具有说服力的、新颖的

〔45〕苏珊·桑塔格的《反对阐释》（"Against Interpretation"）一文，见《〈反对阐释〉及其他论文》（*Against Interpretation and Other Essays*），纽约：Delta，1966 年，第 7、9 页。

〔46〕科莫德：《秘密的起源》（*The Genesis of Secrecy: On the Interpretation of Narrative*），剑桥：哈佛大学出版社，1979 年，第 145 页。

阐释。

我们可以认为，这一过程包含四种活动。在一部电影被选作阐释对象之后：

1. 假设最贴切的意义是隐含的或症候性的，或两者兼具。在接下来的两章里，我将考察电影批评史中的主要流派，展示每种流派如何赞同关于这两种意义的特定假设。

2. 创造突出的或更具语义学意义的领域。阐释者必须运用语义学场域（如主题聚类、二项对立）来赋予电影意义。考虑到语义学区别的多样化原则和最常被选定的特定领域，第五章审视了这一点在电影批评中是如何发生的。

3. 通过使文字单元与语义学特征相关联，使语义学场域与电影的不同层面产生照应。阐释的认知技巧——建立类比、建构心理模型、对统一性和模型的假定以及选取相关段落——在这里都发挥作用。顽抗性资料的问题随时都可能出现。第六章到第八章研究阐释者如何运用具体策略使电影能够适用于语义学场域。

4. 清晰阐述能够证明阐释作品的新颖性与合理性的论据。第九章与第十章将批评性修辞作为阐释活动的突出方面进行考量，追溯论证方式、组织结构以及论述风格如何在体制框架内运作，从而达到说服读者的目的。

这四种活动不一定会按照我所讲述的顺序依次发生；每种活动都可能补充、充实或妨碍其他活动。人们可能对一种反常的文字特征产生兴趣（见第 3 项），然后在语义学范畴寻求解释（第 2 项）。将个人的想法表现为可接受的批评性论文（第 4 项）可能会使作者回归到语义学场域的其他方面（第 2 项），继而回归到文本（第 3 项）——所有这些始终都在假定某种意义的提出（第 1 项）。或者说，这些活动更可能是"平行"发生的。无论如何，我对于以上四点的简述以及后面的章节既不是提供一种现象学的、逐步展开的描述，也不是一个心理学或社会学的流程图，而是对于构成阐释活动基础的逻辑加以分析。以下各章想要表达的是，无论批评如何变化，阐释对于现实原则的呼应程度，使其足以被称为一项与土地勘测、酿酒技术和室内魔术相当的专业技能。

作为解析的阐释

> 如果仔细审视这部剧，尽管我认为不必如此，我们可以发现这部剧虽然框架简单——看似在别墅度周末般轻松，但作者给了我们有效的符号，更深入地说，作者告诉了我们人类的处境。
>
> ——汤姆·斯托帕德（Tom Stoppard）
> 《检察官的追查》（*The Real Inspector Hound*）

在一个夏日，住在市郊的父亲看着屋外的草地，对他十几岁的儿子说："草长得太高了，我都快看不见走在里面的猫了。"儿子推断父亲的意思是："该割草了。"这是一种隐含意义。同样，一部电影的阐释者可以将一些具有隐含意义的暗示阐发成具有指涉性的或明确的意义。批评家通过构建这种明确的意义使暗示浮出水面。也就是说，她或他详细地解释影片，就像前文中的儿子对朋友解释道："爸爸的意思是让我割草。"

解析性批评的基础是，人们相信批评活动的主要目的是揭示电影隐含的意义。在这一章中，我将思考这一观念是怎样在主流和实验电影批评史中出现的。下一章将考量阐释目标在观念上的重大差异。两章旨在描述批评实践的第一个领域——由阐释惯例构成的意义观念。这在最后一章结尾处也会有所概括。

▍法国流派 ▍

二战后不久，解析性批评面世，并成为一种显著的趋势。在法国、英国和美

国出现了力图具有真正的阐释意义并使之具有说服力和新颖性的写作，尽管这种写作经常与新闻报道和评论文章有相似之处。

这一过程的产生有两个关键因素。第一，一些新电影迫使批评家作出阐释。欧洲"艺术电影"浪潮的持续，鼓励影评家使用注释工具（注释在文学阐释和视觉艺术阐释中早已普遍）。意大利新现实主义提出了现实主义、性格刻画和叙述结构问题，而在 20 世纪 50 年代，黑泽明（Kurosawa）、罗西里尼（Rossellini）、伯格曼（Bergman）、费里尼等人的作品也都提供了可作多种阐释的暧昧元素。美国实验电影艺术家如玛雅·黛伦（Maya Deren）、肯尼士·安格（Kenneth Anger）、格雷戈里·马可波罗（Gregory Markopoulos）、斯坦·布拉哈格（Stan Brakhage）试图按照诗和神话的体例构建自己的作品。第二，个人著述意识日益深厚，对解析性批评也有所影响。艺术电影和 16 毫米"个人化"的电影宣告了"导演是意义的创造力来源"这一观点；导演的产品被自然地认为是一部文艺作品，一种对于特定主题和风格选择的重述和丰富。同时，批评家也开始将一种类似的作者论观念用于好莱坞大规模生产的通俗电影中。在 20 世纪 50 年代之前，只有很少的导演被认为是独立电影人，但不久之后"作者"的帽子便加到了希区柯克（Hitchcock）、霍克斯（Howard Hawks）、明奈利（Vincente Minnelli）、奥尔德里奇（Robert Aldrich）以及杰瑞·刘易斯（Jerry Lewis）头上。像安东尼奥尼和布努艾尔（Louis Buñuel），这些导演也有重复的关注点和"个人想象"，创造着他们自己的"世界"。安德鲁·萨里斯（Andrew Sarris）认为："一旦连好莱坞都接受了指导性分镜头剧本，电影便再也不一样了。"[1] 时间证明他的结论没错。

这个故事人尽皆知，本来没有再次讲述的必要，但我讲述的目的有些与众不同。[2] 一方面，以作者为中心的批评与艺术电影的兴起之间的历史渊源在正史中一直被淡化。更重要的是，与品位的发展或电影理论史相比，我的关注点集中于阐释活动的兴起。像《罗生门》这样的作品使得批评家帕克·泰勒认为，暧昧多义性使《罗生门》成为现代艺术的典范。[3] 并且，作者论——正如彼得·沃伦所

〔1〕安德鲁·萨里斯：《最初的银幕：关于电影及其相关议题的论述》（*The Primal Screen: Essays on Film and Related Subjects*），纽约：Simon and Schuster，1973 年，第 37 页。

〔2〕最有趣的概述见雷蒙德·德格纳特（Raymond Durgnat）：《电影与情感》（*Films and Feelings*），剑桥：麻省理工学院出版社，1967 年，第 61—75 页。

〔3〕帕克·泰勒：《作为现代艺术的〈罗生门〉》（"*Rashomon* as Modern Art"），见《电影的三张脸》（*The Three Faces of Film*），修订版，新泽西：A.S.Barnes，1967 年，第 37 页。

说，导演的个人风格需要"解码"[4]——的重要性不是作为一种逻辑严格的理论被评价，而是作为一系列假定和臆测被阐释。不仅作者批评，先锋电影和艺术电影也推动电影写作朝着解析的方向发展，反过来，一些特定阐释也使这些电影制作实践富有说服力和新颖性。

战后不久，巴黎影迷面临重大转变。1946 年下半年经历了一股美国电影的入侵风潮：《公民凯恩》（*Citizen Kane*）、《双重赔偿》（*Double Indemnity*）、《爱人谋杀》（*Murder My Sweet*）、《马耳他之鹰》（*The Maltese Falcon*）、《幻影女郎》（*Phantom Lady*）、《青山翠谷》（*How Green Was My Valley*）、《小狐狸》（*The Little Foxes*）、《西部人》（*The Westerner*）、《安倍逊大族》（*The Magnificent Ambersons*）等大量影片在巴黎举行首映。20 世纪 40 年代好莱坞作品的引进对法国批评界产生了深远影响。不久，从 1947 年到 1949 年出现了大量新现实主义作品，如《擦鞋童》（*Shoeshine*）、《老乡》（*Paisan*）、《德意志零年》（*Germany Year Zero*）以及《偷自行车的人》（*The Bicycle Thief*）。电影周刊开始繁荣起来，如《法国银幕》（*L'écran français*）谈论大量的电影，知识分子杂志《精神》（*Esprit*）也开始关注电影。在 1946 年出现了一本更"严肃"的月刊，让－乔治·奥里奥尔（Jean-Georges Auriol）主编的《电影杂志》（*La Revue du cinéma*）。

当时，年轻的安德烈·巴赞（André Bazin）为上述的多本杂志撰稿。与同事一样，巴赞被法国、美国和意大利电影所吸引。但他所做的不仅仅是评论电影：在 1945 年到 1950 年间，他改变了电影批评的面貌。

在很大程度上，巴赞的评论预示了随后数十年间占据批评界中心的论题。早在 1943 年他就提出了电影的作者论观点："电影的价值源于导演……信赖导演比信赖主角可靠多了。"[5]具体是哪些导演？巴赞在 1946 年列出的名单中的人物，到 1955 年都成了著名导演：奥逊·威尔斯、约翰·斯特奇斯（John Sturges）、比利·怀尔德（Billy Wilder）、希区柯克、奥托·普雷明格（Otto Preminger）、罗伯特·西奥德梅克（Robert Siodmak）、约翰·福特（John Ford）和弗兰克·卡普拉（Frank Capra）。[6]

他认为现代电影技术使得导演可以进行电影写作，也就是几年后由亚历山

〔4〕彼得·沃伦：《电影的符号与意义》（*Signs and Meanings in the Cinema*），布鲁明顿：印第安纳大学出版社，1972 年，第 77 页。

〔5〕安德烈·巴赞：《法国电影的占领与抵抗：批评美学的诞生》（*French Cinema of the Occupation and Resistance: Birth of a Critical Esthetic*），斯坦利·霍奇曼（Stanley Hochman）译，纽约：Ungar，1981 年，第 63 页。

〔6〕同上书，第 139 页。

大·阿斯特吕克（Alexander Astruc）推演而成的"摄影机如自来水笔"（caméra-stylo）理论。[7] 20世纪40年代末，巴赞又发展了其电影风格的"辩证"史论述，认为奥逊·威尔斯和威廉·惠勒（William Wyler）的深焦长镜头吸取了好莱坞传统剪辑技巧的营养。[8]

除了这些主要观点，巴赞还建构了一种批评模式。他承担起解析电影的任务。其他作者可能在《电影杂志》的某些篇章中偶尔为之，但巴赞的关注点在于意义的细微差异，他试图将主题的丰富性与风格的复杂性联系在一起。他的早期探索在1959年评论奥逊·威尔斯的作品中达到顶峰，成为后来几十年解析性批评的典范之作。

在《奥逊·威尔斯》（Orson Welles）这部著作中，巴赞认为奥逊·威尔斯是其电影作品的创造者（导演），这些作品中投射了导演的个性。《公民凯恩》和《安倍逊大族》明显带有自传性质，反映了一段不如意的童年。更具暧昧色彩的是，对于童年的渴望通过一些难以琢磨的符号表现出来：雪、雕塑和母亲形象。但这些影片超越了仅仅表现威尔斯内心模糊的乡愁的范畴，将一种古典小说中常见的现实主义模糊性加于角色的动机和行动上。巴赞进一步展示了主题和人物塑造的模糊性如何在特定风格中得以体现（他在一个名为"从主题的深度到景深"的章节中予以总结）。威尔斯使用景深镜头呈现多重视点，或使用倾斜的景深，或使用水平视点，由此促使观众"感受现实的矛盾"。[9] 在《公民凯恩》中，省略的故事结构和景深长焦镜头使得观众与新闻报道者共同面对凯恩一生的意义这一难解之谜。在《安倍逊大族》的厨房那场戏中，威尔斯以长镜头做"掩护"，转移了观众对范尼阿姨（Aunt Fanny）的注意力，直到她突然爆发出来，吓了我们一跳。[10] 因此，威尔斯作品中的主要隐含意义——现实的模糊性——在主题、角色塑造和电影风格等不同层面表现出来。

毫不夸张地说，巴赞是1951年开始发行的《电影手册》的核心人物。巴赞的名字没有出现在第一期刊首，直到1954年他才担任主要编辑的工作。但《电

〔7〕亚历山大·阿斯特吕克：《新先锋电影的诞生：摄影机自来水笔论》（"The Birth of a New Avant-Garde: La Caméra-stylo"），见彼得·格雷厄姆（Peter Graham）主编：《新浪潮》（The New Wave），纽约：Doubleday，1968年，第17—23页。这篇文章最初于1948年发表在周刊《法国银幕》上。

〔8〕关于这部电影的社会背景介绍，见达德利·安德鲁：《安德烈·巴赞》，纽约：牛津大学出版社，1978年，第82—131页；以及达德利·安德鲁：《〈电影手册〉之前的巴赞：战后法国的电影政治》（"Bazin before Cahiers: Cinematic Politics in Postwar France"），载《影迷》（Cineaste），第12卷，第1期，1982年，第12—16页。

〔9〕安德烈·巴赞：《奥逊·威尔斯》，巴黎：Chavane，1950年，第59页。

〔10〕同上书，第44页。

影手册》从一开始便遵循的战后批评观念，是由巴赞阐明的。杂志的主题主要是新现实主义、好莱坞、风格批评、现实主义和一些法国导演如雷诺阿、布列松（Robert Bresson）。早期混杂有新闻、报道、采访、评论和阐释性分析。在杂志首期，巴赞发表了一篇对于电影风格发展的十分全面的全新叙述。[11] 在这一期，"导演即作者"（director-as-author）已经成为《电影手册》的核心：有关于爱德华·达麦特里克（Edward Dmytryk）的文章，巴赞对于威尔斯和其他导演的，比如比利·怀尔德、布列松和罗西里尼影片的评论。同一期中还有阿斯特吕克的研究文章，他将《历劫佳人》（*Under Capricorn*）阐释为基督教电影，将《火山边缘之恋》（*Stromboli*）阐释为天主教作品。这篇论文成为早期的解析类文章的典型，令《电影手册》声名狼藉。这篇文章通过陈腐的宗教文化信仰来增强说服力，通过（不合理地）将希区柯克与弥尔顿（Milton）、乔治·梅雷迪斯（George Meredith）和亨利·詹姆斯（Henry James）等同视之来标新立异。[12]

正是因为"作者策略"（politique des auteurs）——对于某些导演的特别偏爱，电影手册派的年轻人才将 20 世纪 50 年代早期的电影作者介绍给观众。特吕弗（François Truffaut）1954 年对"优质电影"（the cinema of quality）的攻击，埃里克·侯麦（Eric Rohmer）对希区柯克的仰慕，雅克·里维特对霍克斯的喜爱、对弗里茨·朗（Fritz Lang）和普雷明格的推崇似乎都比巴赞热烈，这种极端的新的作者论引起了巴赞的批评。[13] 但《电影手册》新一代的批评文章仍坚定地以巴赞最先提出的原则为基础。巴赞认同萨特（Jean-Paul Sartre）的格言"每种手法都揭示了形而上学"，而他的新同事都言必称大师。《电影手册》的批评家们主要致力于揭示导演的个人风格和戏剧样式是如何反映深层主题的。

由于法国没有类似英美新批评那样的实践，《电影手册》很少进行"文本细读"；取而代之的是，偏好以心理学、文学、绘画和音乐方面的引证做修饰，进行宽泛的论述。解析这些作品必然要通过诉诸其他媒介对艺术的文化假设来寻求认同。1956 年之后，《电影手册》的年轻人在批评文章中使用的笔法更加鲜明，回答读者提出的异议并参与内部讨论。通过不断对某部影片进行圆桌讨论，

〔11〕安德烈·巴赞：《关于景深的总结》（"Pour en finir avec la profondeur du champ"），载《电影手册》，第 1 期，1951 年 4 月，第 17—23 页。

〔12〕亚历山大·阿斯特吕克：《在火山脚下》（"Au-dessous du volcan"），载《电影手册》，第 1 期，1951 年 4 月，第 29—33 页。

〔13〕见安德烈·巴赞：《论作者策略》（"On the Politique des auteurs"），载吉姆·希利尔（Jim Hillier）主编：《20 世纪 50 年代的〈电影手册〉：新现实主义、好莱坞、新浪潮》（*Cahiers du cinéma: The 1950s: Neo-Realism, Hollywood, New Wave*），剑桥：哈佛大学出版社，1985 年，第 257—258 页。

以及偶尔由两名或两名以上的批评家评论同一部电影，杂志阐释活动中不断成熟的自觉性逐渐浮现出来。

近年来，《电影手册》实现了作为一种知识分子杂志的传统功能——提出并传播一些观点，这些观点对于新闻评论来说过于"严肃"，而对于学术研究来说又有太多的推测性和异质性。1957 年，侯麦宣布杂志的目标不是建议读者不要看哪些电影（这是新闻业的工作），而是要"充实"读者对于一部电影的思考。[14]《电影手册》很快成为了市面上最具影响力的电影杂志，这一地位一直保持到 20 世纪 70 年代。它创造了一部伟大导演的正典并流传至今，提出了电影应该延续具有知识分子深度的写作。此外，它支持电影（同小说和戏剧一样）具有多层含义，感知敏锐、根基深厚的批评家应对其进行揭示。如果说伯格曼和阿伦·雷乃（Alain Resnais）电影中表现出的艺术野心推动了这一理念的发展，那么美国电影大师的实践则则更具启示性。《电影手册》将其解释镜头转向了最容易被忽略的好莱坞电影工业产品，这是整个文化批评的重要转折点。[15]

1952 年，《电影手册》刚刚发行一年之后，《正片》杂志在里昂发行了第一期。从一开始它就另辟蹊径，带有超现实主义和鲜明的政治色彩，采取反教权主义并支持苏维埃的政治立场。[16]《正片》与作者电影有密切联系，但它攻击《电影手册》所推崇的霍克斯、乔治·丘克（George Cukor）、雷伊（Nicholas Ray）、普莱明格和布列松，而赞扬约翰·休斯顿（John Huston）、维果（Jean Vigo）、费里尼、比勃尔曼（Herbert J. Biberman）、约瑟夫·罗西（Joseph Losey）、战前的雷诺阿以及最重要的布努埃尔。《正片》一向比《电影手册》更加激进，为诸如阿多·吉鲁（Ado Kyrou）、罗伯特·贝纳尤恩（Robert Benayoun，杰瑞·刘易斯和战后动画片研究专家）以及雷蒙·博尔德（Raymond Borde，他与艾蒂安·肖默东 [Etienne Chaumeton] 共同撰写了首部关于黑色电影的著作）等超现实主义者提供了一个阵地。《电影手册》的好莱坞特刊（1963 年 12 月号）中包含电影名单、访谈和论文，而《正片》的同一期（1963 年 2 月号）全部由贝纳尤恩聊天式

〔14〕埃里克·侯麦：《一个失败的教训：论〈白鲸〉》（"Leçon d'un échec : A propos de *Moby Dick*"），载《电影手册》，第 67 期，1957 年 1 月，第 23 页。

〔15〕见托马斯·艾尔塞瑟（Thomas Elsaesser）：《另一个国家的 20 年：好莱坞与影迷》（"Two Decades in Another Country : Hollywood and the Cinephiles"），比格斯比（C. W. E. Bigsby）主编：《超文化：美国流行文化与欧洲》（*Superculture: American Popular Culture and Europe*），俄亥俄州博林格林：Bowling Green Popular Press，1975 年，第 198—216 页。

〔16〕见伯纳德·查德瑞（Bernard Chardere）：《索引的序》（"Ouverture pour un index"），载《正片》，第 50/51/52 期，1963 年 3 月，第 219—220 页。

的叙述组成——他乘坐美国灰狗巴士从曼哈顿到洛杉矶的旅程，他在好莱坞的停留以及参观迪士尼乐园，拜访特克斯·艾弗里（Tex Avery）的家和参加杰瑞·刘易斯电视秀的经历。

尽管与众不同，《正片》的批评文章仍处在解释的传统范畴内。一篇关于明奈利的论文开宗明义地提出其作品都围绕着同一主题展开，即创意十足的艺术家所面对的梦想与现实的问题。[17]《正片》的批评家与《电影手册》的同仁一样，敢于挑战艺术电影，对布努埃尔和安东尼奥尼作品中的符号进行注解。一位批评家在阐释约瑟夫·罗西的电影《仆人》（*The Servant*）时采取神话视角，将男女主人公与唐璜和雷波雷洛（Leporello）乃至浮士德和魔鬼莫菲斯特进行比较。[18]直到20世纪70年代，《正片》的地位一直处于《电影手册》之下，但两本杂志都承担了揭示电影中（作者认为有价值的）隐含的意义的任务。

▌ 学术化的解析 ▌

在20世纪50年代，美国也出现了解析性电影批评。安德鲁·萨里斯显然是关键人物，他于1956年在《电影文化》上发表了标志性论文《〈公民凯恩〉——美国式巴洛克》（"*Citizen Kane—The American Baroque*"）。这是萨里斯彻底转向作者论之前最重要的论文。

"要相信《公民凯恩》是一部伟大的美国电影，便要撰写一篇阐释文章来回答关于这部电影的严肃的质疑，这确有必要。"[19]通过这句话，萨里斯将评价深植于阐释的基础之上。他通过"细读"揭示出影片"主题、结构和技巧之间内在的协调一致"，以反击对《公民凯恩》的攻击。[20]萨里斯专注于电影的两个主题——公众人物的堕落以及"唯利主义的力量压倒一切"，通过电影的神话故事

〔17〕让－保罗·托洛克（Jean-Paul Torok）、雅克·昆西（Jacques Quincey）：《文森特·明奈利或梦想生活的画家》（"Vincente Minnelli ou le peintre de la vie rêvée"），载《正片》，第50/51/52期，1963年3月，第57页。

〔18〕热拉尔·勒格朗（Gerard Legrand）：《罗西的掌控》（"Maîtrise de Losey"），载《正片》，第61/62/63期，1963年6、7、8月，第148、150页。

〔19〕安德鲁·萨里斯：《〈公民凯恩〉——美国式巴洛克》，载《电影文化》，第9卷，1956年，第14页。

〔20〕同上。

结构来追溯主题的发展，揭示出两个主题在图像和声音方面的具体表现。他认为"玫瑰花蕾"是凯恩的乡愁情节的整体象征，并论证电影风格化的渲染反映了凯恩的个性。萨里斯还将视觉构图与主题内涵相联系：比如，低角度镜头使凯恩成为"财产的囚徒"，从而强化了唯利主义的主题。[21]

从解析的目的看，这篇论文属于"应用性批评"，这类批评后来在美国大学文学院系中占据了统治地位（萨里斯回忆说，当他开始写有关电影的文章时，他是在"用研究生英语闲扯"[22]）。结果，这篇文章比同时代的任何美国影评都要更加精确、详细并具有综合性。颇有意味的是，萨里斯无视被正典化的巴赞标尺，绝口不提景深镜头、长镜头，以及凯恩这一角色的暧昧多义性。明显可以看出，萨里斯需要的仅仅是确信——确信这一影片含义丰富，足够证明其解析的合理性。

艺术电影也是如此。在 20 世纪 50 年代后期，萨里斯继续发表了关于电影《第七封印》（*The Seventh Seal*）和《最后逃生》（*A Man Escaped*）的阐释文章，而他的同事尤金·阿彻（Eugene Archer）则发表了一篇关于伯格曼作品的解析性文章，思考"人在敌对环境中对于知识的探求"。[23]但不久，《电影手册》的"作者策略"（auteur policy）输入美国，为英美阐释批评提供了另一个基础。从 20 世纪 60 年代初始，美国影评家开始拥抱作者论。《纽约电影简报》（*New York Film Bulletin*, 创刊于 1961 年）成为一个重要媒介，此外还有《电影文化》。萨里斯经过 1961 年在巴黎的"长久逗留"，成为《电影手册》忠实的拥护者。[24]他在《评 1962 年的作者理论》（"Notes on the Auteur Theory in 1962"）一文中认为，批评家不仅应忠于作者电影，而且应该忠于解析，或追寻"内在的意义"。[25]但写了几篇文章之后，萨里斯将阐释性批评的工作留给了像詹姆斯·斯托勒（James Stoller）和罗杰·格林斯庞（Roger Greenspun）之类的作家，转而开始充当鼓吹者、灵魂指引者和时尚的开创者。面对一些人对作者论的论辩攻击，他的回复显示出冷静的理性，使得对手的暴怒言论显得混乱不堪。他将好莱坞导演编入排列

〔21〕安德鲁·萨里斯：《〈公民凯恩〉——美国式巴洛克》，第 16 页。

〔22〕安德鲁·萨里斯：《一位狂热崇拜者的告白：论 1955—1969 年的电影》（*Confessions of a Cultist: On the Cinema 1955-1969*），纽约：Simon and Schuster，1971 年，第 11 页。

〔23〕安德鲁·萨里斯：《第七封印》，载《电影文化》，第 19 卷，1959 年，第 51—61 页；安德鲁·萨里斯：《最后逃生》，载《电影文化》，第 14 卷，1957 年 11 月，第 6、16 页；尤金·阿彻：《生活之痛》（"The Rack of Life"），载《电影季刊》，第 12 卷，第 4 期，1959 年夏季号，第 3 页。

〔24〕安德鲁·萨里斯：《一位狂热崇拜者的告白：论 1955—1969 年的电影》，第 13 页。

〔25〕安德鲁·萨里斯：《评 1962 年的作者理论》，载《电影文化》，第 27 卷，1962—1963 年冬季号，第 7 页。

合理的分类表（发表于 1963 年的《电影文化》），对主题和风格做出了影响极大的论述，这些论述足够批评家花几十年进行研究。[26] 他还做出了一些设想，对于阐释方法的发展具有重要影响，这些设想有的源于《电影手册》，有的是他自己所独创。既然电影是展示导演世界观的媒介，那么电影背后的个人自传也值得研究（1967 年萨里斯编辑了第一本电影导演的访谈集[27]）。但电影具有自足性，可以脱离社会、历史环境对其进行独立研究：导演的其他作品就是合适的背景。

在美国，萨里斯与某些人进行小规模论战。而在英国，批评正统派占据了强势的学术地位。其中，有着注重艺术品质传统（如果这种传统确实存在的话）的英国电影协会维系着世上广为阅读的电影杂志——《画面与音响》。在该杂志中，林赛·安德森早在 1954 年就批驳《电影手册》的希区柯克—霍克斯派们“错误地助长庸俗”[28]。尽管《画面与音响》常被指责为不痛不痒的千篇一律，但它至少包含三种文风：纯文学的鉴赏（比如佩内洛普·休斯顿 [Penelope Houston] 的论文）、富于激情的评论报道（如加文·兰伯特 [Gavin Lambert] 的文章）和左派人文主义（在安德森的著述中清晰可见）。[29] 在 20 世纪 60 年代初始，这三种类型对于新一代作家来说毫无说服力和新意可言。更具煽动性的新杂志出现了，如以艾伦·罗威尔（Alan Lovell）和大卫·汤姆森（David Thomson）的论述为特色的《定义》（Definition，创刊于 1960 年），以及发表雷蒙德·德格纳特（Raymond Durgnat）、彼得·考伊（Peter Cowie）和查尔斯·巴尔（Charles Barr）论文的《运动》（Motion，创刊于 1961 年）。两本杂志都自诩具有“严肃的”自觉意识（《运动》自称为“大学电影杂志”），对《画面与音响》持严厉批判的态度。20 世纪最具吸引力和影响力的出版物是《电影》杂志，它由学生杂志《牛津视点》（Oxford Opinion）的电影文章发展而来。学生时代的伊恩·卡梅伦（Ian Cameron）、珀金斯（V. F. Perkins）和马克·西瓦斯（Mark Shivas）就已经吸收

〔26〕这些构成了以下作品的原型。如理查德·路德（Richard Roud）主编：《电影批评辞典：主要的电影制作者》（Cinema: A Criticism Dictionary: The Major Film-Makers），纽约：Viking，1980 年；让－皮埃尔·库尔索东（Jean-Pierre Coursodon）、皮埃尔·萨瓦奇（Pierre Sauvage）等：《美国导演》（American Directors），纽约：McGraw-Hill，1983 年；克里斯多夫·里昂（Christopher Lyon）主编：《全球电影与制作者辞典》（The International Dictionary of Films and Filmmaker），第 2 卷，《导演／电影制作者》，芝加哥：St. James Press，1984 年。

〔27〕安德鲁·萨里斯主编：《电影导演访谈录》（Interviews with Film Directors），印第安纳波利斯：Bobbs-Merrill，1967 年。

〔28〕林赛·安德森：《法国批评写作》（French Critical Writing），载《画面与音响》，第 24 卷，第 2 期，1954 年 10—12 月，第 105 页。

〔29〕后两种文风的兴起很大程度上受《场景》（1945—1952）杂志的影响，也与英文版的《电影杂志》有关。

了《电影手册》对电影制作者的评判，但他们的文章更具分析性。萨里斯最喜好的写作样式是调查导演生涯，但牛津批评家们出版的杂志则首次将多数篇幅用于对一部影片的深度分析。

休斯顿在 1960 年《画面与音响》上发表的一篇文章将牛津派与电影手册派联系到一起，批判两者对于技术分析的臣服："电影关乎人类处境，而非空间关系。"[30] 似乎是一种反击，《电影》杂志的第一篇文章，矛头直指英国导演，并苛责缺乏技术意识的批评家。如今，英国电影的整个未来似乎都维系在空间关系上："只有人们接受风格禁得起热忱的考验和详尽的分析这一观念，改变才有可能发生。"[31]

从最早开始，《电影》的主要评论家卡梅伦、珀金斯、西瓦斯、保罗·梅耶斯伯格（Paul Mayersberg）和罗宾·伍德就展示出对于电影主题范畴和形式结构的空前关注。他们的导演名人录来源于萨里斯和《电影手册》，受剑桥"实用性批评"的影响，他们谨慎地展示了一部电影是怎样实现主题、意旨、叙述和风格的协调的。威廉·燕卜荪层层剖析莎士比亚的诗句"荒废的歌坛，那里百鸟曾合唱"（"Bare ruined choirs，where late the sweet birds sang"）[32] 的著名注解，可以与伊恩·卡梅伦和理查德·杰弗里（Richard Jeffrey）对于影片《艳贼》（Marnie）第一个镜头的解读进行比较。在描述完一个无名女人握着一个亮黄色钱包，沿着火车站台逐渐远离摄像机这一镜头之后，作者继续详述：

> 这是一个非常复杂的镜头。一方面，这是一个单镜头蒙太奇，展示了褶皱的手包、玛尼（Marnie）和空荡荡的车站，清晰地告诉我们她在一个特殊时刻带着这个包和里面的东西进行了一段旅程。镜头结尾出现了一条街道或走廊的冷峻对称画面，这一画面希区柯克在《群鸟》（The Birds）中曾使用过（如布伦娜太太经走廊一端走向丹·福赛特的卧室），在《艳贼》中则多次出现，且更符合场景设计。这个镜头使我们想知道走廊另一端会发现什么。在这一镜头中，其对称性被远处煤气罐的圆柱形打破了，这明显是经过选择的结果。
>
> 其次，玛尼沿着站台的直线径直走远，直线将画面一分为二，站台屋檐构成的巨大的倾斜面从两边向观众扑面而来。这一影像构图暗示角色选择了一种

〔30〕佩内洛普·休斯顿：《批判性问题》（"The Critical Question"），载《画面与音响》，第 29 卷，第 4 期，1960 年秋季号，第 163 页。

〔31〕V. F. 珀金斯：《英国电影》（"The British Cinema"），载《电影》，第 1 期，1962 年 6 月，第 7 页；又见查尔斯·巴尔：《诅咒电影》（"Le Film maudit"），载《运动》，第 3 卷，1962 年春季号，第 39—40 页。

〔32〕威廉·燕卜荪：《暧昧性的七种样式》（Seven Types of Ambiguity），纽约：Meridian，1955 年，第 5 页。

做法并坚持下去，而分割、对称的画面则表征着潜在的精神分裂症对她所形成的威胁。

最后，这个镜头是玛尼生活的直接写照，表现了她的逃离，摄影机缓慢地尾随，最终戛然停止，而玛尼没有停步，直到她走入自己的世界。她头顶上站台屋檐的倾斜构图也暗示出这一意义。这种对于追随者和被追随者的阐释在下一个镜头中得到肯定：斯特拉特（Strutt）凝视着银幕之外，仿佛第一个镜头是希区柯克的主观镜头，接着镜头切到另一个人物，而前一个镜头是这个人的视点。[33]

对于《画面与音响》来说，直接采用《电影》杂志的导演标准，与尝试构建精确而复杂的隐含意义相比，要容易得多。

许多评论家认为，《电影》杂志是《细绎》杂志的电影刊物版。如果《电影》杂志忠于"细读"，这种类比也许是合适的；但如果它显现出一种源于 F. R. 利维斯的美学观，这种比喻则不尽然。《电影》杂志中缺乏利维斯将文学研究拓展到更宽泛的文化批评领域的关怀。《电影》杂志实践着一种纯粹的美学，一种将技术分析和主题叙述融为一体的更"美国化的"本质批评。被识别的主题可能是利维斯所钟爱的（"人生"的真理、道德觉醒、身体与精神的平衡），也可能不是。到 1965 年，罗宾·伍德将电影的主题关注与利维斯的"伟大传统"联系起来，但在这方面，伍德只是一个例外。其他的作家们，如珀金斯，都拒绝尝试在《电影》杂志的文章中效仿利维斯。[34]

现在我们可以明显看到，第二章提到的制度因素在很大程度上影响了阐释性批评的发展。在 20 世纪 50 年代和 60 年代早期，这类批评主要以评论性杂志而非学术性杂志为主要阵地，并在一些两败俱伤的论战中找到了自己的位置。《正片》攻击《电影手册》的巴赞传统，《画面与音响》讥讽《电影手册》和《牛津视点》的过度阐释；《电影》继而指责《画面与音响》助长了英国电影文化的内容空洞倾向。《电影季刊》对作者论提出质疑，并在 1963 年发表了宝琳·凯尔攻击萨里斯和《电影》杂志的文章。定期出刊的压力使得草率的争辩替代了深思熟虑的讨论，但新颖的批评方法刺激了新杂志的发展。在法国出现了《电影的存在》（*Présence du cinéma*，1959 年创刊）、《摄影研究》（*Edudes*

〔33〕伊恩·卡梅伦、理查德·杰弗里：《世界性的希区柯克》（"The Universal Hitchcock"），载《电影》，第 12 卷，1965 年春季号，第 23 页。

〔34〕见《电影差异》（"Movie Differences"），载《电影》，第 8 卷，1963 年，第 34 页。

cinématographiques，1960)、《年轻的电影》(*Jeune Cinéma*，1964) 等等，在美国出现了《第七艺术》(*The Seventh Art*, 1963)、《影迷》(*Moviegoer*, 1964) 和《电影手册（英文版）》(1966)。

同期，出版商开始发行一系列导演专著，立刻为作者论的解析提供了一条发展的途径。最早的系列大概是法国的大学出版系列（从 1954 年开始）、"第一计划"系列 (1959) 和瑟盖尔斯出版社 (Seghers) 的"今日电影家"系列 (1961)。月刊《戏剧舞台》(*L'Avant-scène du théâtre*) 于 1961 年创办了《电影舞台》(*L'Avant-scène du cinéma*)，继而首次出版了系列著述"电影文选" ("Anthologie du cinéma")。1962 年，《运动》杂志发表了两组专题文章，成为两年之后英国 Tantivy 出版社系列书籍的雏形。1963 年，《电影》杂志社出版了一系列包括专著、选集和访谈在内的书籍。美国的一些商业出版社联合出版了英国著述系列，偶尔也翻译出版法国的研究作品。除了系列丛书的样式以外，埃里克·罗德的《巴别塔》(*Tower of Babel*，1966)、大卫·汤姆森的《电影人》(*Movie Man*，1967) 和雷蒙德·德格纳特的《电影与情感》(1967) 进一步传播了新的解析性批评。到 1970 年，反对作者论的势力衰落：电影批评的繁荣坚实地建立在个体导演的研究基础之上。

电影研究的学术发展前景也是如此。艺术电影和作者论已经成为《电影手册》和《电影》杂志作者们口中的准学术词汇，这推动着电影进入大学。如果伯格曼、费里尼、黑泽明和希区柯克是伟大的艺术家，学者难道不应该研究他们吗？哲学系用戈达尔和安东尼奥尼的电影来说明存在主义，文学教授将《蜘蛛巢城》(*Throne of Blood*) 当作《麦克白》的改编作品进行研究。不久，所有课程开始研究某个导演的作品。由于电影成为一门课程，出版形式发生了变化。学术期刊诸如《电影杂志》更专注于阐释实践。到 20 世纪 70 年代中期，导演专著已难以为商业出版带来足够的利润，教育机构填补了这个缺口。英国电影协会开始了一项活力十足的出版计划，在很大程度上以导演专著为基础。历史悠久的 Twayne 出版社的"作者"系列开始了一个以电影导演为特色的派生系列。美国学术出版社也开始学习印第安纳大学出版社、麻省理工学院出版社和加利福尼亚大学出版社，这三个出版社从 20 世纪 60 年代中期就开始进行电影研究。总之，解析性、以作者为中心的批评为学术电影研究提供了制度背景。

▌ 显像面 ▌

> 总而言之，创意活动并非艺术家所独有，观众通过读解和阐释作品的内在意义，使得作品与外在世界发生关联。
>
> ——马塞尔·杜尚（Marcel Duchamp）

先锋派（avant-garde）或实验电影的观念通常包含对主流叙事电影的敌意。但研究先锋派电影的英美批评家对于解析的忠实度绝不亚于那些研究威尔斯和伯格曼的同辈。这不足为奇，因为从历史上说批评学派都是血脉相连的。《电影文化》杂志里，有萨里斯发表的影响深远的作者论研究文章，有批评家对于欧洲艺术电影的讨论，还有关于美国先锋派作品的论述。在 1960 年，杂志的主编乔纳斯·梅卡斯（Jonas Mekas）将美国新电影运动与法国电影新浪潮和英国自由电影运动进行了比较。[35] 有的批评家研究先锋派电影，是出于自身对艺术电影的爱好[36]，而另外一些批评家，如亚当斯·席尼（P. Adams Sitney），仍使用原有的阐释策略分析布拉哈格和布列松。研究叙事电影的批评家所珍视的隐含意义的相关性和丰富性，成为实验电影的解析者所沿用的标准。比如，根据大卫·柯蒂斯（David Curtis）的说法，史蒂芬·德沃斯金（Steve Dwoskin）的电影研究了"人类的孤独和试图沟通的努力"。[37] 还有一位批评家发现布鲁斯·康纳（Bruce Conner）的《报告》（Report）含有"一种唤起情感的模糊性和痛苦的讽刺"。[38]

对先锋派电影的批评传统而言，重要的不仅是构建特殊的意义，还有隐含意义的观念。[39] 评述先锋派电影有赖于广泛地掌握美学实践方面的各种假设。对于先锋派，乃至其他流派的批评家来说，艺术家代表创作者或意义的传递者。艺术家利用个体经验（自传在此参与进来）、个人神话（比如，肯尼

〔35〕乔纳斯·梅卡斯（Jonas Mekas）：《新生代电影》（"The Cinema of the New Generation"），载《电影文化》，第 21 卷，1960 年夏季号，第 1—6 页。

〔36〕见安妮特·米歇尔松（Annette Michelson）：《电影与激进抱负》（"Film and the Radical Aspiration"），载亚当斯·席尼主编：《电影文化读本》（The Film Culture Reader），纽约：Praeger，1970 年，第 404—421 页。这是米歇尔松 1966 年的观点，经修改后于 1974 年发表。

〔37〕大卫·柯蒂斯：《实验电影：一场五十年的变革》（Experimental Cinema: A Fifty-Year Evolution），纽约：Delta，1971 年，第 161 页。

〔38〕卡尔·贝尔茨（Carl I. Beltz）：《论布鲁斯·康纳的三部影片》（"Three Films by Bruce Conner"），载《电影文化》，第 44 卷，1967 年春季号，第 58—59 页。

〔39〕关于先锋电影的论争史，详见菲利普·德拉蒙德（Phillip Drummond）编：《电影之为电影：1910—1975 年的电影形式实验》（Film as Film: Formal Experiment in Film, 1910–1975），伦敦：Hayward Gallery，1979 年；尤见德拉蒙德：《先锋电影观念》（Notions of Avant-Garde Cinema），第 9—16 页。

思·安格［Kenneth Anger］对亚历斯特·克劳力［Aleister Crowley］的偏好）或艺术世界来传递遗留下来的"问题"供人解决。批评家通过艺术家的作品、采访和回忆录来证明作品中的意义。福特或安东尼奥尼的电影作品呈现出一致性，这在罗勃·布瑞尔（Robert Breer）、玛雅·黛伦和多雷·欧（Dore O.）的作品中也可见一斑。实验电影人的作品也必须与其他媒介作品作比较研究——布鲁斯·康纳的装置作品、麦可·史诺（Michael Snow）的绘画和音乐。在西方文化中，任何媒介中的批评性阐释都认为精神上的统一性将艺术家的思想和行为与作品融为一体。请荷利斯·法朗普顿（Hollis Frampton）解释其作品的意义与要求希区柯克或本章开头那位住在郊区的父亲解释他的意图，基本上并无区别。

美国先锋派电影批评与主流电影的相像性，在其对于 20 世纪 50 年代和 60 年代早期占主导地位的实验性作品的处理上一览无余。流行的风向标指向阐释玛雅·黛伦、斯坦·布拉哈格、詹姆士·布洛顿（James Broughton）和席尼·彼得森（Sidney Peterson）作品中叙述或诗意的相似性。帕克·泰勒认为梦境、神话和仪式为理解这些作品提供了最好的模式。[40]泰勒坚持认为象征意义"表征了想象的虚构"[41]，他声称虚构的影片不像小说，因为它可以逐个镜头地进行构建，就像诗可以逐字写就一样。[42] 20 世纪 60 年代最具影响力的实验电影阐释家亚当斯·席尼也强调了电影与文学的相似性，揭示出《狗·星·人》（Dog Star Man）主题和形式所表现出的"意象主义"（imagism）特性，并认为《夜的期待》（Anticipation of the Night）的叙述包含了以第一人称视角出现的主人公以及一种表现了"艺术家对不受干涉的视觉追求的仪式"[43]的"视觉化隐喻语言"。

这种阐释策略与其他批评家用于欧洲艺术电影的方法相近，从中可以看到先锋派电影逐渐登上大雅之堂的轨迹。成立于 1962 年的电影工作者协会（Filmmaker Cooperative），以及成立于 1966 年的坎杨电影协会（Canyon Cooperative）使得电影拍摄更加便利。电影制作者开始获得各种基金资助，电

〔40〕帕克·泰勒：《电影三元素》，第 63—64 页。

〔41〕帕克·泰勒：《地下电影批评史》（Underground Film: A Critical History），纽约：Grove Press，1969 年，第 8 页。

〔42〕同上书，第 145 页。

〔43〕亚当斯·席尼：《论四部先锋电影的意象》（"Imagism in Four Avant-Garde Films"），见亚当斯·席尼主编：《电影文化读本》，第 195—199 页；亚当斯·席尼：《〈夜的期待〉及〈序〉》（"Anticipation of the Night and Prelude"），载《电影文化》，第 26 卷，1962 年冬季号，第 55 页。

影工作者戏院（Filmmaker Cinémathèque）在 1968 年获得了巨额的福特基金资助。[44]越来越多的艺术和文学院系将实验电影纳入课程之内。尽管梅卡斯、泰勒、席尼等评论家的动机含有浓厚的反学术意味，但我们还是可以沿着艺术电影导演的"视点"，将电影看作个人诗意般的宣言，从而使先锋派电影成为可接受的研究对象。

同时，批评家开始将实验电影纳入美术传统，安迪·沃霍尔（Andy Warhol）进入电影制作行业的夸张宣传成为这一策略的巨大推手。1963 年，就在沃霍尔成为一位著名波普艺术家的同时，他完成了第一批电影，随后批评家们以现代绘画传统的相关概念为基础，赋予其隐含意义。由于这些观点在电影阐释史上越来越重要，下面我将简明扼要地进行描述。[45]

1. 现代主义作品追求偶然性。杜尚对于偶然事件的欣然接受给约翰·凯奇（John Cage）带来灵感，构想出基于可能性和无结构的作品。艺术家可以构造一个情景，但无需对内容加以具体控制。抽象表现主义和即兴演出是这一原则最明显的表现。沃霍尔的作品如《睡眠》（*Sleep*）、《进食》（*Eat*）、《帝国大厦》（*Empire*）都在纪录某一对象或某一过程，这些很容易被归入这一偶然性观点中。在沃霍尔的叙事电影中，有非职业演员、粗略的剧本、长镜头和固定摄像机，表明了他允许偶然性发挥主要作用的拍摄策略。[46]在《乔希女孩》（*The Chelsea Girls*）中，摄影机的片卷以随意的顺序剪接在一起，并在两个银幕上同时放映，具有高度的凯奇式（Cagean）风格。

2. 现代主义作品追求从形式到本质的纯粹。这一推论使现代主义的象征主义根源得以延续，也成为强调素材的抽象性和完整性传统的主要前提。在这一体系的参考下，沃霍尔成为一位极简抽象派艺术家（minimalist）：他早期的"去内

〔44〕关于美国先锋电影的制度发展史，见霍伯曼、乔纳森·罗森鲍姆（Jonathan Rosenbaum）：《午夜电影》（*Midnight Movies*），纽约：Harper and Row，1983 年，第 39—76 页；以及多米尼克·诺盖（Dominique Noguez）：《一场电影的复兴运动：美国"地下"电影》（*Une Renaissance du cinéma: Le Cinéma "underground" américain*），巴黎：Klincksieck，1985 年，第 13—45、75—236 页。

〔45〕我的观点与詹姆斯·彼得森（James Peterson）有所不同，见詹姆斯·彼得森：《沃霍尔的觉醒：美国先锋电影中的极简主义与流行元素》（"In Warhol's Wake: Minimalism and Pop in the American Avant-Garde Film"），威斯康星大学博士论文，1986 年，但我感激他对于波普文化和极简抽象电影批评的逻辑基础所作的先驱性描述。

〔46〕格雷戈里·巴特科克（Gregory Battcock）：《安迪·沃霍尔的四部影片》（"Four Films by Andy Warhol"），见巴特科克编：《新美国电影》（*The New American Cinema*），纽约：Dutton，1967 年，第 251 页。

容"（content-less）电影呈现出"从根源审视电影"[47]的态度。情节的断裂（如《进食》和《睡眠》）、人物的缺席（如《帝国大厦》中用半小时的时间纪录帝国大厦从日落时分到深夜的情景），他的影片将电影作为一种媒介，"来体验时间的流逝，而非表现运动或事件"。[48]这种"最纯粹的"模式与观点 1 一起，塑造了现代主义作品的"本体论"含义。

3．现代主义作品保持其完成过程的公开化。这一观点可以追溯到杜尚或凯奇，而在美国艺术界则源自对于战后"行动绘画"（action painting）和抽象表现主义的评论文章。根据一位批评家的说法，这类艺术最关注的是"使创作行为成为独特而又具戏剧性的事件……所有随意处理和实施的痕迹，都可以从完成作品中看出，显示出艺术家选择和决定的两难，这些可见的证据包括：突兀的线条、撕裂的形状、修改和擦除以及抹去的色彩"[49]。批评家指出，沃霍尔电影中包含了意外曝光的片段和闪光的镜头、演员第一次读台词的尴尬、即兴演出以及刻意的镜头伸缩——所有这些都在受时间限制的电影媒介中被司空见惯地纪录下来。

4．在现代主义作品中，形式特征或媒介的特殊方面成为知觉体验的关注点。对于当时的批评家来说，这种陈词滥调在克莱蒙特·格林伯格（Clement Greenberg）1961 年的论文《现代主义绘画》（"Modernist Painting"）中表述得很清楚。在这篇文章中，他认为媒介的独特属性成为"即将被公开认可的积极因素"[50]。因此，现代主义绘画强调二维平面，夸示三维效果完全是一种视觉现象。知觉逐渐发现了具体作品的所有特性，这一过程通常导致一种"反对幻觉"（anti-illusionist）的态度。这一观点适用于沃霍尔的作品《帝国大厦》，这一作品展示了电影的本质功能——纪录时间或呈现黑与白的渐变过程。[51]在明暗对比的摄影中，影片"呼唤人们对表面上绝对消极—积极的价值观进行思考"。[52]在沃霍尔编剧的心理剧中，甚至出现了胶片的结尾和意外曝光的片段，工作场景和摄像机都出现在影片中，用当时最常用的一句话说，就是告诉观众他们是在看电影。这

〔47〕李·赫夫林（Lee Heflin）：《安迪·沃霍尔电影笔记》（"Notes on Seeing the Films of Andy Warhol"），载《余像》（Afterimage），第 2 期，1970 年秋季号，第 31 页。

〔48〕格雷戈里·巴特科克：《安迪·沃霍尔的四部影片》，第 223 页。

〔49〕山姆·亨特（Sam Hunter）：《美国绘画的新指南》（"New Directions in American Painting"），载格雷戈里·巴特科克编：《新艺术》（The New Art），纽约：Dutton，1966 年，第 60 页。

〔50〕克莱蒙特·格林伯格：《现代主义绘画》（"Mordernist Painting"），载《艺术年鉴》（Arts Yearbook），第 4 卷，1961 年，第 101 页。

〔51〕见格雷戈里·巴特科克：《安迪·沃霍尔的四部影片》，第 234—237 页。

〔52〕同上书，第 238 页。

种反思蕴含了现代主义作品的认识论原则。

5. 现代主义作品对艺术创作的主流理论和实践持批判态度。这一观点赋予先锋派电影批评以历史和情景化的维度，而这正是作者研究所欠缺的。格林伯格再次清晰地论证了这一点：从康德开始，现代主义的本质就是"用学科特有的方法批判学科本身"。[53] 这是基于另一种理解上的反应。现在，一幅画不仅仅是"关于"描绘、颜色、线条和平滑的表面；更消极地说，是"关于"绘画、风格和传统。因此，沃霍尔的"静态"电影可视为对叙事电影的指责，他的性爱场面揭露了好莱坞虚伪的情欲诉求，他的"超级明星"戏谑了明星制。《孤独牛仔》（*Lonesome Cowboys*）成为一部"反西部片"[54]，而《厨房》（*Kitchen*）则消解了文艺复兴时期艺术的空间表现形式。[55]

6. 现代主义作品强调审美距离。象征主义者将康德的审美沉思观念转化成静观的艺术理念，在 20 世纪分化成多个支流，包括康定斯基（Kandinsky）的超越视野和乔伊斯（Joyce）与斯特拉文斯基（Stravinsky）的讽刺性疏离。同样，维克多·什克洛夫斯基的"陌生化"（making-strange）观念和布莱希特的"陌生化效果"（estrangement-effect）强调了艺术的间离性和非移情性。格林伯格认为在欣赏现代主义绘画时，人们无法通过想象进入绘画所描述的空间[56]，这也是一种类似的观念。这种观念的运用构成了与先锋电影批评的诗意—神话传统的巨大断裂，席尼曾强调观赏者要以强烈的感情参与到作品中，如斯坦·布拉哈格的作品[57]，现在取而代之的是沃霍尔的静默。他的默片在放映时速度放缓，可以说创造了恼人的闪光和不投入的时间感，而摄像机拒绝运动则表明了其疏离的窥淫癖，漠不关心使距离成为必要。这是另一种"反对幻觉"：拒绝"入戏"。

通过这些观点的表达，先锋电影变得越来越具有"易读性"，以及可评论性。反对幻觉和反省特质成为电影阐释的老生常谈，而格林伯格式的平面、框架和看的动作设定了一个全新的批评模式。席尼在 1969 年发表了极具争议性的文章《结构电影》（"Structural Film"），这篇文章与其以往的作品大不相同，体现出的变化也尤为明显。对叙事、诗意和神话形式的依赖一去不复返，席尼认为结构电

〔53〕克莱蒙特·格林伯格：《现代主义绘画》，第 101 页。

〔54〕彼得·吉达尔（Peter Gidal）：《安迪·沃霍尔：电影与绘画》（*Andy Warhol: Film and Paintings*），伦敦：Studio Vista，1971 年，第 126—134 页。

〔55〕巴特科克：《安迪·沃霍尔的四部影片》，第 240—242 页。

〔56〕克莱蒙特·格林伯格：《现代主义绘画》，第 104 页。

〔57〕席尼：《论四部先锋电影的意象》，第 199 页。

影本质上是在探讨电影的可能性。布拉哈格的《27曲》（*Song 27*）"重申了电影画面的空间"。[58]乔治·兰道（George Landow）深入研究了"平面银幕电影，一种移动颗粒的绘画（moving-grain painting）"。[59]《黄油表面浮现出的电影》（*The Film That Rises to the Surface of Clarified Butter*）在处理表面与深度的矛盾时，选择通过"一种对于电影本身（二维幻觉领域）和现实状况的关系的隐喻"[60]来表现。席尼的论文展示了批评家如何通过将某些现代主义观点进行组合，从而构建出隐含意义，这篇文章也成为这一时期的典范。使用闪动的影像使银幕成了一种物质存在（"纯粹主义"的概念），导致观众难以"入戏"（"审美距离"的概念），[61]现在有批评家认为布鲁斯·康纳对幻觉论的攻击（"艺术具有批判性"的观念）正是基于以上这一点。

有批评家开始提出第七种观点，与其他六点联系起来，显示出特有的权威性。在1971年7月，安妮特·米歇尔松在《艺术论坛》发表了阐释传统中最重要的范例作品，这篇论文的题目很简单，叫做《致史诺》（"Toward Snow"）。米歇尔松的论述建立在许多传统观点之上，她描述了麦可·史诺的电影和美术作品，揭示出其总体上的统一性和发展的逻辑性。她通过援引史诺对于《波长》（*Wavelength*）的描述来证明其目标意识和方法意识。她描述了史诺提出的格林伯格式的课题：史诺将深度转化为表象，将实体转化为抽象，将"幻象"转化为"事实"。《波长》中一再出现的伸缩镜头变换表现了对至少两种传统的批判：好莱坞的叙事传统和美国先锋派电影不连贯而又令人昏昏欲睡的影像传统。史诺的电影中也体现出观众对于媒介的察觉意识；与大多数关于沃霍尔的论述相同，米歇尔松认为《蒙特利尔一秒钟》（*One Second in Montreal*）将"延宕的时间意识"[62]强加给观众，从而促使一种反省性的审美距离产生——我们对于自我意识的觉察。但米歇尔松没有限于这种陈词滥调，进而提出了阐释先锋派电影的全新策略，认为先锋派电影是认识论这一主题的创造物。

关于先锋派电影的评论文章一直运用着知觉活动的理论。对于《电影文化》杂志来说，沃霍尔的作品将想象一扫而光："我们剪了头发、吃了饭，但我们从

〔58〕亚当斯·席尼：《结构电影》，见亚当斯·席尼主编：《电影文化读本》，第338页。

〔59〕同上书，第339页。

〔60〕同上书，第341页。

〔61〕贝尔茨：《论布鲁斯·康纳的三部影片》，第57页。

〔62〕安妮特·米歇尔松：《致史诺》，见亚当斯·席尼主编：《先锋电影：理论批评读本》（*The Avant-Garde Film: A Reader of Theory and Criticism*），纽约：纽约大学出版社，1978年，第177页。

未真正看到过这些行为。"[63]随着现代主义的逐渐兴起，电影随即被描述成知觉对象（比如，将平面与深度或静止与运动纳入到剧情中）和认知活动。如果一部现代主义作品具有自我意识和批判性，那么将电影描述为一项探索或参与一项研究便不足为奇。因此，《帝国大厦》可以称作一项"对于电影的存在和特性的学术研究"，而《厨房》可以使明星制成为"审视的对象"。[64]早在1966年，米歇尔松就提出电影认识论问题，在1969年的论文中她又指出，《2001太空漫游》（*2001: A Space Odyssey*）提供了"一种关于知识通过感知而成为行动，从根本上说，是关于作为'动作电影'，作为认知方式和模型的媒介特性的论述"。[65]这一观念为先锋电影阐释的主要方法论作出了贡献。《致史诺》一文开宗明义地指出：

> 在当代，关于意识之本质的论述中常有这样的隐喻：意识如同电影。许多电影作品在其构成形式和内省模式上与意识具有相似性，尽管对于经验的过程和本质的探究，在本世纪的艺术样式中呈现为一种显著的、独特而又直接的表现形式。新的时间艺术幻觉论反映并引发了关于知识的境况的思考；它还使得批评聚焦于时间之流中的直觉性体验。[66]

米歇尔松进而阐释道，《波长》主要是在表现人类的感知与认知。影片的结构与期盼的心理过程类似；穿越房间的行程是对每个主观过程中的"期待视野"的隐喻。[67]整个电影的结构是对叙事的"巨大隐喻"："它的'情节'追踪预设的时空，它的'行动'——即摄影机的运动就像是意识的活动。"[68]如果说布拉哈格代言了闭目幻想（close-eye vision），沃霍尔提出了凝视，那么史诺则让我们认识到意向性和暂时性在体验过程中的作用。米歇尔松发现，媒介的特性不仅仅是自我指涉，进而在一种全新的"现象学"意义上提出作品具有内省性。她提出了第七种观点：现代主义作品以人类的感知或认知的某些方面为主题。

这一转向成果卓著。正如米歇尔松所述的那样，这一观点可以与其他的现

〔63〕《六大独立电影奖》（"Six Independent Film Award"），载《电影文化》，第33卷，1964年夏季号，第1页。

〔64〕巴特科克：《安迪·沃霍尔的四部影片》，第237、244页。

〔65〕安妮特·米歇尔松：《空间中的身体：作为世俗知识的电影》（"Bodies in Space: Film as Carnal Knowledge"），载《艺术论坛》，第7卷，第6期，1969年2月，第57页。

〔66〕米歇尔松：《致史诺》，第172页。

〔67〕同上。

〔68〕同上文，第175页。

代主义原则相联系。它调整了批评的方向，从格林伯格以客体为中心的阐释观念转化为旁观者参与事物的发展过程的观念。最重要的是，它允许批评家运用将人类认知的某个方面主题化的方法，来解释一部电影。在之后的十年中，米歇尔松和其他批评家填补了现象学领域的边边角角。旺达·波尔申（Wanda Bershen）认为，《佐恩引理》（*Zorns Lemma*）表现了知识从语言学符号到视觉化感知的发展过程。[69] 肯·雅各布斯（Ken Jacobs）的《汤姆，风笛手之子》（*Tom Tom the Piper's Son*）在表现回忆在影片中的作用时显得有些"迂腐"。[70] 布拉哈格的《童年场景》（*Scenes from under Childhood*）准确地刻画了一个孩子的视觉感知。[71] 以此类推，沃霍尔可以在呈现自觉的意识和领悟的层面被讨论。[72] 这一观点可以扩展到苏联现代主义，展示爱森斯坦和维尔托夫（Dziga Vertov）对辩证思想的表现风格。[73] 席尼在其著作《幻想电影》（*Visionary Film*）中对这一观点进行了浪漫主义的描述，划分出主观体验的各个方面——梦境、意识、想象、回忆、幻想——这些在美国先锋派电影作品中都有所表现和审视。[74] 这一活动衍生出了相当精确的写作；现象学的前提预设带来了极其详细的评论性描述，一如《电影》杂志中最好的论文。

除了敏锐的洞察力，米歇尔松所处的制度化环境也对其产生了很大影响。在纽约大学执教电影，使得她与先锋电影社团、曼哈顿的艺术界、主要的出版商和渴求知识的学生们有着密切联系。先锋电影的现象学主题在出版潮中占据了重要地位：《艺术论坛》的先锋电影特刊（1971 年 9 月）、《艺术论坛》的爱森斯坦/布拉哈格特刊（1973 年 1 月）、斯蒂芬·科克关于沃霍尔的专著（1973 年）、席尼

〔69〕旺达·波尔申：《佐恩引理》（"Zorns Lemma"），载《艺术论坛》，第 10 卷，第 1 期，1971 年 9 月，第 42—45 页。

〔70〕洛瓦斯·门德尔松（Lois Mendelson）、比尔·西蒙（Bill Simon）：《汤姆，风笛手之子》，载《艺术论坛》，第 10 卷，第 1 期，1971 年 9 月，第 53 页。

〔71〕菲比·科恩（Phoebe Cohen）：《童年场景》（"*Scenes from under Childhood*"），载《艺术论坛》，第 11 卷，第 5 期，1973 年 1 月，第 51 页。

〔72〕斯蒂芬·科克（Stephen Koch）：《乔希女孩》，载《艺术论坛》，第 10 卷，第 1 期，1971 年 9 月，第 85 页。

〔73〕罗莎琳德·克劳斯（Rosalind Krauss）：《十月蒙太奇：辩证的镜头》（"Montage October: Dialectic of the Shot"），载《艺术论坛》，第 11 卷，第 5 期，1973 年 1 月，第 61、64 页；安妮特·米歇尔松：《从魔术师到认识论者：维尔托夫的〈带摄像机的人〉》（"From Magician to Epistemologist: Vertov's *The Man with a Movie Camera*"），见亚当斯·席尼主编：《本质电影：电影档案选集中的电影论文》（*The Essential Cinema: Essays on the Films in the Collection of Anthology Film Archives*），纽约：纽约大学出版社，1975 年，第 95—111 页。

〔74〕具体介绍见亚当斯·席尼：《形态学观念》（"The Idea of Morphology"），载《电影文化》，第 53/54/55 卷，1972 年春季号，第 1—24 页。

的《幻想电影》（1974）、米歇尔松的展览项目《电影的新形式》（*New Forms in Film*，1974）、席尼的论文集《本质电影》（1975）、美国艺术同盟的合订本《美国先锋电影史》（*A History of the American Avant-Garde Film*，1976）、《千年电影杂志》的第 1 期（1977 年创刊）、席尼的文选集《先锋电影》（1978），以及《幻想电影》的最新版（1979）。所有这些出版物的撰稿者，与纽约大学都有着或多或少的联系。

米歇尔松的影响之大，可以与萨里斯和《电影》杂志相提并论：她证明了严肃的解析性批评对善于思考的大众具有吸引力。她的突出贡献还在于，使电影研究在学术领域巩固了自身的地位。因此，她富于哲思的论文使得先锋电影研究成为现代艺术批评和现代艺术史的一部分。[75] 尽管实验电影从未进入美术市场，[76] 但先锋电影批评已经融入了学术体制之中。随着 20 世纪 70 年代的著述成为批评正典，纽约大学的毕业生也逐步进入大学教学和艺术管理领域，席尼、米歇尔松等人的作品逐渐被确立为对实验电影分析最深入的范本。

关于美国先锋电影对英国电影制作之影响的争论还在继续，但无论如何，英国先锋电影的研究都存在相当程度的滞后。伦敦电影人协会（The London Film-Makers Co-op）成立于 1966 年，比美国相应组织的成立晚四年。英国致力于研究实验电影的杂志与美国的《电影文化》相比，也显得更加边缘和不够连贯。[77] 直到 20 世纪 70 年代早期，财力充足的艺术机构才开始资助实验电影。英国艺术委员会（The British Arts Council）和英国电影协会开始资助电影计划和项目。国家电影剧院（National Film Theatre, NFT）于 1970 年举办了第一届国际地下电影节，1972 年举办了英国独立电影展，1973 年又主办了伦敦电影人协会电影展。相当于美国《艺术论坛》的英国杂志《国际工作室》（*Studio International*）在 1972 年开始报道独立电影，同年，《艺术与艺术家》（*Art and Artists*）发行了实验电影特

〔75〕米歇尔松的成功与史丹蒂希·劳德（Standish Lawder）不无关系，后者的细读分析和专注的史学研究也吸引了艺术史家加入先锋电影研究。见他的文章《1896—1925 实验电影和现代艺术中的运动与结构主义》（"Structuralism and Movement in Experimental Film and Modern Art, 1896–1925"），耶鲁大学博士论文，1967 年，以及《立体派电影》（*The Cubist Cinema*），纽约：纽约大学出版社，1975 年。

〔76〕详见保罗·阿瑟（Paul Arthur）：《最后的机器末日来临？1966 年以来的先锋电影》（"The Last of the Last Machine? Avant-Garde Film Since 1966"），载《千年电影杂志》，第 16/17/18 卷，1986—1987 年秋冬季号，第 74 页，第 78—79 页。

〔77〕Cinim 创刊于 1966 年，1969 年倒闭；《电影艺术》（*Cinematics*）、《独立电影》（*Independent Cinema*）以及《兴起的电影》（*Cinema Rising*）都只办了一年。只有成立于 1970 年的《余像》存活下来，但发行日期不固定。

刊。泰特美术馆在 1975 年发起了英国独立电影项目。[78]国家电影剧院在 1976 年推出了包含 18 个项目的展映活动，内容都是"结构／唯物主义"电影。这些展览催生了大量的批评作品：《国际工作室》的特刊（1975）、英国电影协会的《结构电影选集》（*Structural Film Anthology*，1976）、马尔科姆·勒·格莱斯（Malcolm Le Grice）的《抽象电影及其他》（*Abstract Film and Beyond*，1977）、英国艺术委员会的目录《英国先锋电影思考》（*A Perspective on the English Avant-Garde Film*，1978）以及英国艺术委员与黑瓦德画廊（Hayward Gallery）为"电影之为电影"（*Film as Film*）回顾展出版的目录（1979）。

在英国的批评论文中，美国的写作常被当作攻击对象。[79]席尼的浪漫主义常被攻击为过时的方法（彼得·塞恩斯伯里［Peter Sainsbury］称之为"艺术的宗教研究"）。[80]彼得·吉达尔谴责米歇尔松的观点——沃霍尔的电影以"凝视"为基础。[81]政治批评也开始兴起：塞恩斯伯里认为美国先锋电影对于感知和结构的关注使其仅限于以自我为中心的美学范畴中。[82]但英国批评也从美国的电影分析和关于现代主义理论的清晰阐释中获益匪浅。尽管对于席尼的"结构主义电影"论述有诸多不满，但吉达尔的"结构主义／唯物主义"电影分类在很大程度上来源于席尼，而且从中可以看出格林伯格的巨大影响。纵览这一时期的英国作品，我们可以发现，现代主义的所有观点都得到印证。在 1972 年，一位批评家可能称赞《佐恩引理》对偶然元素的适当整合，而另一位批评家可能发现戴维·拉赫尔（David Larcher）的影片《马尾》（*Mare's Tail*）显示出了电影的基本元素——颗粒、镜头、底片、放映机和灯光。[83]勒·格莱斯对于沃霍尔在影片中展示出电影

〔78〕见大卫·柯蒂斯：《英国先锋电影：早年大事记》（"English Avant-Garde Film: An Early Chronology"），大卫·柯蒂斯与德科·狄森伯里（Deke Dusinberre）编：《关于英国先锋电影的一种视角》（*A Perspective on English Avant-Garde Film*），伦敦：大不列颠艺术委员会，1978 年，第 9—18 页；及史蒂芬·德沃斯金：《电影是：国际自由电影》（*Film is: The International Free Cinema*），纽约州伍德斯托克：Overlook Press，1975 年，第 61—71 页。

〔79〕关于实验电影的详细论述，见大卫·罗多维克（David Rodowick）：《政治现代主义的危机：当代电影理论批评与意识形态》（*The Crisis of Political Modernism: Criticism and Ideology in Contemporary Film Theory*），厄巴纳：伊利诺伊大学出版社，1988 年。

〔80〕彼得·塞恩斯伯里，《社论 2》（"Editorial 2"），载《余像》，第 2 卷，1970 年秋季号，第 4 页。

〔81〕《三封信的序言》（"Foreword in Three Letters"），载《艺术论坛》，第 10 卷，第 1 期，1971 年 9 月，第 9 页。

〔82〕塞恩斯伯里：《社论 2》，第 7 页。

〔83〕塞恩斯伯里：《社论》（"Editorial"），载《余像》，第 4 卷，1972 年，第 5 页；西蒙·菲尔德（Simon Field）：《眼中之光》（"The Light of the Eye"），载《艺术与艺术家》，第 7 卷，第 9 期，1972 年 12 月，第 36 页。

拍摄的过程感到高兴，他称赞"系统"电影能用影像材料的物质特性来抵消影像的虚幻性。[84] 在关于库厄特·克伦（Kurt Kren）的文章中，勒·格莱斯将其个人自传信息、其他艺术家的适当引述、克伦与其他艺术家的关系、克伦一再关注的主题清单及其艺术生涯中形式与风格的变化融为一体，写成了一篇通俗易懂的艺术史论文。[85] 德科·狄森伯里认为，强调放映过程对通过展示三维视觉空间所产生的幻觉论提出了挑战，[86] 但他的论述仍以格林伯格式框架为参照。即使在最严肃的政治攻击中，英国先锋电影批评家也接受了纽约大学批评的许多认知假设，比如塞恩斯伯里强调法朗普顿和戈达尔的新政治电影"不是在寻求诗意、自我指涉、阐释、象征或寓言，而是在质询。所谓的新电影就是认识论电影"[87]。

就这样，英美批评家之间的争论逐渐变为现代主义内部之争。英国批评家试图用一种收缩策略来拒斥米歇尔松的现象学主题，这一策略我在第一章有所论及：将隐含意义转化为指涉性意义。因此，吉达尔认为《中间地带》（*Central Region*）"不是意识的隐喻，而是意识的一种形式"。[88] 电影不是在暗示，而是在指涉，即使只是指涉自身。这一转变对一般意义上的再现也提出了质疑。实际上，勒·格莱斯回归到一种格林伯格式的纯粹主义，要求影像不能被幻觉论所淹没，他甚至指责《波长》对于镜头内事物活动的时间操纵没有在电影中给以明确说明。[89] 吉达尔认为纯粹主义向物质的回归始终很冒险——"'空荡荡的银幕'包含的意义并不少于'无忧无虑的欢笑'"[90]——除非它构成表现，而非再现。

指涉性和显在意义的回归——狄森伯里称之为"结构禁欲主义"（structural asceticism）[91]——没有阻挡先锋电影批评家阐释电影的活动。我们知道，勒·格

〔84〕马尔科姆·勒·格莱斯：《真实的时/空》（"Real Time/Space"），载《艺术与艺术家》，第7卷，第9期，1972年12月，第39页；勒·格莱斯：《近期地下电影思考》（"Thoughts on Recent Underground Films"），载《余像》，第4卷，1972年秋季号，第80—82页。

〔85〕马尔科姆·勒·格莱斯：《库厄特·克伦》（"Kurt Kren"），载《国际工作室》，第973期，1975年11—12月，第184—188页。

〔86〕德科·狄森伯里：《论扩张的电影》（"On Expanding Cinema"），《国际工作室》，第978期，1975年11—12月，第224页。

〔87〕塞恩斯伯里：《社论》，1972年，第3页。

〔88〕彼得·吉达尔：《论〈中间地带〉》（"Notes on *La Région centrale*"），见吉达尔主编：《结构电影选集》，伦敦：British Film Institute，1976年，第52页。

〔89〕马尔科姆·勒·格莱斯：《抽象电影及其他》，剑桥：麻省理工学院出版社，1977年，第120页。

〔90〕彼得·吉达尔：《结构/唯物主义电影理论与观念》（"Theory and Definition of Structural/Materialist Film"），吉达尔主编：《结构电影选集》，第2—3页。

〔91〕德科·狄森伯里：《森林中的圣·乔治：英国先锋电影》（"St. George in the Forest: The English Avant-Garde"），载《余像》，第6期，1976年夏季号，第6页。

莱斯可以赋予克伦的原始结构主义（protostructuralist）作品以某种意义。吉达尔保守地认为艺术充满"沉默的影像"（摇椅、盲目），并指出史诺的《◄—►》（著名的《来回往返》[*Back and Forth*]）展现了人们依隐喻本身的顺序来制造隐喻是因为语言的匮乏。[92]吉达尔也发现自己所关注的普通电影的专制，成为了《佐恩引理》使用的"马萨诸塞州（海湾之州）入门"（Bay State Primer）的主题。[93]导演和艺术电影阐释的人文主义主题与米歇尔松的认识论主题都被源于先锋批评本身的艺术界主题所取代。一部电影可以成为对某一规则的说明，格林伯格或贝克特（Beckett）早已对此有详细阐述。无论结构主义多么想使电影的材料和拍摄过程"真正"禁欲化（"在这部影片中，颗粒摧毁了幻觉"），批评家都可以将它们转化为主题（"这是一部关于颗粒摧毁幻觉的影片"）。

总的来说，英国先锋电影的政治诉求也可以看作一种对于现代主义论题的回归。吉达尔一如既往地直言不讳："净化物质现实、感知（对于现实的意识）的尝试，用辩证法而非模式主导的方法来处理对象的尝试，都与浪漫主义传统根本不同。总之，不管电影制作者是否意识到，这些影片背后都隐藏着马克思主义美学。"[94]麦克·邓福德（Mike Dunford）将"纯电影"（film-as-film cinema）与一种新意识的产生联系在一起："显而易见，自然主义幻觉的破灭是重要的第一步，继而扩展到对于小资产阶级意象的批评和具有真正对抗性的电影实践，这种对抗性实践使人们得以感知其自身处境，打破意识形态的枷锁。"[95]马克思主义对于形式感较强的电影的重塑，貌似比争议不断的现代主义更进一步，但实际上那些革新的语言（物质性、评论、颠覆、激进）仍源于现代主义学说。格林伯格强调了当代绘画的批评功能，米歇尔松也将实验电影与激进的政治抱负相联系。无论如何，吉达尔和邓福德的此类观点，直到20世纪70年代末期才成为批判性阐释的基础，此时，"矛盾的文本"（contradictory text）的观点使得弗洛伊德/拉康的"分裂"的人类主体概念具有了重要意义。实验电影可以看作对于主流电影所压制的禁忌的认可（在文本中，在无意识情形下），这一理念为先锋电影的政治效

〔92〕彼得·吉达尔：《贝克特、他者、艺术：一套体系》（"Beckett & Others & Art: A System"），载《国际工作室》，第971期，1974年11月，第186—187页；彼得·吉达尔：《来回往返》（"*Back and Forth*"），见吉达尔主编：《结构电影选集》，第47页。

〔93〕彼得·吉达尔：《论〈佐恩引理〉》（"Notes on *Zorns Lemma*"），见吉达尔主编：《结构电影选集》，第73页。

〔94〕彼得·吉达尔：《电影之为电影》，见柯蒂斯与狄森伯里编：《关于英国先锋电影的一种视角》，第23页。

〔95〕麦克·邓福德：《实验、先锋、革命、电影实践》（"Experimental/Avant-Garde/Revolutionary/Film Practice"），载《余像》第6期，1976年夏季号，第109页。

力提供了保障。我将在下一章思考这种"将纽约现代主义同巴黎（1968 年的）电影理论相融合"[96]的尝试。

▌ 意义与整体性 ▌

20 世纪 60 年代解析性阐释文章繁荣的同时，并没有伴生大量的今天看来具有"理论性"的批评论争。然而，一些关于形式与意义的特定设想加速了这一潮流的演进。电影被认为是隐含意义的合成体，其物质材料通过形式模型和技术手段体现出来。[97]也就是说，在电影的指涉性意义和任何显在的重点或信息"之下"，隐藏着重要的主题、议题或问题。批评家可能选择性地强调这些意义，正如萨里斯和大多数电影手册派批评家的做法，以此来区分不同导演的潜在视野或玄学意味。另外，批评家可以将主题归为特定的几种，进而研究形式和风格如何使之具体化和形象化。[98]在先锋电影批评中这一趋势尤为明显，并成为大多数《电影》杂志批评家分析叙事和技巧的重要特征。一些批评家，如巴赞、伍德和米歇尔松，以其可以很好地平衡对于主题和风格的关注而著称。然而除了方法论选择的区别，解析活动中还有一个更重要的差异。

所有的阐释实践都有过度阐释的倾向。但人们也许会问，为什么一个文本不直接说出它的含义？症候分析方法提供了通俗易懂的答案：文本不能直接说出它的含义，而是试图掩盖它的真实含义。我们将在下一章看到，这就好比精神分析患者的论述。解析性的描述假定有一种不同的运作方式在发挥作用。实际上在解析潮流中有两种不言而喻的模式：一种是"传播"（transmission）式，一种是自主客体（autonomous object）式。

传播模式认为，文本的含义远大于口语言谈。文本由发送者传送至接收者，而接收者需要依据句法和语义规则，推断谈话者在语境中的意图，从而进行解码。在本章开始的例子中，儿子通过联系环境来思考父亲对于草地情况的评论。父亲话语的隐含意义其实就是儿子推论的产物，其中包含暗示、预设的意义或言

〔96〕彼得·沃伦：《先锋电影：欧洲与美洲》（"The Avant-Gardes: Europe and America"），载《影框》（*Framework*），第 14 卷，1981 年，第 9 页。

〔97〕转引自克兰：《批评的语言与诗意的结构》（*The Languages of Criticism and the Structure of Poetry*），多伦多：多伦多大学出版社，1953 年，第 117 页。

〔98〕主要差异见上书，第 119、122 页。

语活动的规则。[99] 同样，解析批评家可以推断交流的目的，从而假设电影制作者就像一般谈话者一样，间接地获得"直言不讳"所不能达到的效果。文本对含义欲言又止，是由于艺术或生活中的隐含意义可以产生更复杂或更微妙的言外之意，也更具力量。这种论述无需谈话者全然意识到自己的意图。只有公共语境下的接收者会认为所有言论中都有适当的文本意图。

传播模式产生了以艺术家为中心的意义观念。根据这一观点，电影是艺术家"放置"意义的工具——或作为一种慎重的交流，或仅仅是部分自我意识的表达。父亲间接地要儿子割草这一行为可以看作巧妙地暗示其观点，或者自然地表达其委婉的个性（"我父亲一直就是这样说话的"）。

作者论批评和艺术电影明显推动了交流性和表达性假说的发展。阿斯特吕克认为电影风格是艺术家表达其观点的一种方式："电影的基本问题就是如何表达思想。"[100] 将现代电影看作导演自由表达"他想要的"，也就是将交流与表达的维度视为理所当然。[101] 里维特在 1954 年写道，研究普莱明格就是要揭示"一位导演对最适合自己的主题的痴迷"[102]。八年之后再次谈论安东尼奥尼时，卡梅伦认为一位优秀导演的任何一部作品都是"一项试验，旨在表达导演认为重要的东西"。[103] 在瑞恰慈、燕卜荪和利维斯的作品中也可以看到，他们坚信电影等艺术作品引发了一种"心理状态"，与创作者完成作品时所产生的心理状态相呼应。[104] 通过深入研究艺术家，批评家可以假设，作品中的隐含意义其实是适当且自然地放置在那里的。

大多数历史学家认为，作者论具有强烈的浪漫主义基础，自我表达的观念也证实了这一点。[105] 但如果我们将作者论看作解析的一种类型，可以发现以艺术

〔99〕相关论题见史蒂芬·李文森（Stephen C. Levinson）:《实用主义》（*Pragmatics*），剑桥：剑桥大学出版社，1983 年；也可参见丹·斯伯佰、迪尔德丽·威尔逊:《关联性：交际与认知》。

〔100〕阿斯特吕克:《先锋电影的诞生》，第 20 页。

〔101〕例如，见约翰·罗塞尔·泰勒（John Russell Taylor）:《电影眼睛、电影耳朵：60 年代的重要电影人》（*Cinema Eye, Cinema Ear: Some Key Film-Maker of the Sixties*），纽约：Hill and Wang，1964 年，第 11 页。

〔102〕雅克·里维特:《要点》（"The Essential"），见希利尔主编:《20 世纪 50 年代的〈电影手册〉》，第 133 页。

〔103〕伊恩·卡梅伦、罗宾·伍德:《安东尼奥尼》（*Antonioni*），纽约：Praeger，1968 年，第 8 页。

〔104〕例如，见瑞恰慈:《文学批评原则》（*Principles of Literary Criticism*），纽约：Harcourt, Brace，1928 年，第 180—185 页；威廉·燕卜荪:《暧昧性的七种样式》，第 95—99 页；以及利维斯:《英语诗的新方向》（*New Bearings in English Poetry*），安娜堡：密歇根大学出版社，1960 年，第 25 页。

〔105〕见爱德华·巴斯克姆伯（Edward Buscombe）:《作者观念》（"Ideas of Authorship"），载《银幕》，第 14 卷，第 3 期，1973 年秋季号，第 77—78 页。

家为中心的模式具有更深厚的根基。几乎从西方解释学传统的源头开始，对经典的解释就将作者当作重要的研究范畴。到斯宾诺莎时代，这一理论开始变得不言自明。[106] 即使是古斯塔夫·朗松这样的反浪漫主义的实证主义者，也会明确地断言文本阐释需要依据作者生平和人格的相关信息。

我们已经了解到先锋电影解析在某种程度上预设了艺术家与作品之间的联系。在 20 世纪五六十年代，在讨论布拉哈格和马可波罗的作品时，批评也经常借助一种表达模式。史蒂芬·德沃斯金认为，《马尾》"探索了拉赫尔对其个体生命和个人视觉经验的主观反映"[107]。即使是大量利用偶然事件的电影人也在刻意阐明观点、制造效果和研究问题。[108] 意向性语言随处可见：沃霍尔"故作羞涩地暗指"好莱坞[109]；根据米歇尔松的说法，作品的风格就是"艺术家的意图在结构和感官刺激方面的具体体现"。[110] 事实上，先锋电影批评成为电影阐释意向论的最后阵营。只有为电影拍摄背后没有具体意图、自发地进行表达的导演寻找定位时，好莱坞电影才具有可阐释性。而实验电影制作者一般不受商业因素的限制，所以对影片效果承担更多的责任。观众反应的差异可以归功于艺术家刻意寻求隐含意义的多样性，或将观众从特定信息的单一性中解放出来。

此外，解析性批评在某种程度上依赖电影制作者的陈述。巴赞对于长焦现实主义的评论很可能受到格莱格·托兰德（Gregg Toland）解释自己的电影技术的言论的影响。[111] 1963 年，萨里斯提到的霍克斯的视平线摄影（eye-level camera）实际上是重复了导演一年前就留下的暗示。[112] 米歇尔松对于《波长》的现象学阐释充实了史诺的观点——他的电影试图"暗示某种心理状态或意识"。[113] 确实，对于实验电影的阐释通常需要参考艺术家的笔记、计划和回忆录。正如斯图亚特·吉尔伯特（Stuart Gilbert）通过乔伊斯本人获得《尤利西斯》的写作蓝图

〔106〕见斯宾诺莎：《神学政治论与政治论》（*A Theologico-Political Treatise and a Political Treatise*），艾尔维（R. H. M. Elwes）译，纽约：Dover，1951 年，第 103 页。

〔107〕史蒂芬·德沃斯金：《马尾》（"*Mare's Tail*"），载《余像》，第 2 期，1970 秋季号，第 41 页。

〔108〕例如，见马克·西格尔（Mark Segal）：《荷利斯·法朗普顿/〈佐恩引理〉》（"Hollis Frampton/ *Zorns Lemma*"），载《电影文化》，第 52 卷，1971 年春季号，第 88—89 页。

〔109〕巴特科克：《安迪·沃霍尔的四部影片》，第 240 页。

〔110〕米歇尔松：《空间中的身体》，第 59 页。

〔111〕格莱格·托兰德：《摄影师》（"L'Opérateur de prise de vues"），载《电影杂志》，第 4 期，1947 年 1 月 1 日，第 22—23 页。

〔112〕彼得·波格丹诺维奇（Peter Bogdanovich）：《霍华德·霍克斯的电影》（*The Cinema of Howard Hawks*），纽约：现代艺术电影博物馆，1962 年，第 8 页。

〔113〕麦可·史诺：《麦可·史诺致亚当斯·席尼与乔纳斯·梅卡斯的信》（"Letter from Michael Snow to P. Adams Sitney and Jonas Mekas"），载《电影文化》，第 46 卷，1967 年，第 4—5 页。

一样，席尼在评论《狗·星·人》时写道：“布拉哈格向我概述了这一史诗般的作品的情节，他的概述可以澄清很多问题。”[114]

在先锋艺术圈中，批评性写作对电影制作者通常有直接影响，反馈性循环比比皆是。保罗·夏里兹（Paul Sharits）在1967年向一个电影赛事提交了一篇“意图陈述”。四年后，一位评论家在关于夏里兹的文章中援引了那篇文章中的几个段落。[115]1975年，夏里兹又在另一篇陈述意图的文章中引用了那位评论家的文章。[116]占主导性的阐释策略可能会影响艺术家的整个计划，正如电影制作人蒂姆·布鲁斯（Tim Bruce）所述：

> 干预机制最重要的一点就是挑战业已形成的电影编码系统……使这些编码明显化，展示它们如何发挥作用，进而颠覆它们。
>
> 《访问》（Visit）对于编码是歪曲时空的支点这一观点提出质疑。两件分开的事件被剪辑到一起。动作和剪辑暗示它们发生在同一时间，彼此有特殊的空间关系。但是，电影进而展示了这两件事是在一个连续的镜头中拍摄下来的，并且二者没有任何空间关系，从而否决了先前给人们的幻象。[117]

在这里，艺术家成为一个批评家，对自己的电影进行惯例上可接受的解析。

通过这些方法，解析性批评成为传播模式的一种。然而，像新批评一样，这一方法也包含了以客体为中心的（object-centered）意义理论。根据广泛流传的后康德美学的主张，艺术作品自身呈现为独立于作者意图的自主性整体。作品的“严格控制的复杂性”（formally controlled complexity）为所有的意义创造了至关重要的语境。[118]

先锋电影通过现代主义确立了自身，对于自足性客体的坚持成为其重要前提。米歇尔松指出了现代主义源自“自主、自我肯定和内省原则”的象征主义观

〔114〕席尼：《论四部先锋电影的意象》，第197页。

〔115〕芮金娜·康威尔（Regina Cornwell）：《保罗·夏里兹：影像与客体》（"Paul Sharits：Image and Object"），载《艺术论坛》，第10卷，第1期，1971年9月，第56—57页。

〔116〕保罗·夏里兹：《听：视》（"Hearing: Seeing"），载《电影文化》，第65—66卷，1978年，第69页。

〔117〕蒂姆·布鲁斯的话引自柯蒂斯与狄森伯里主编：《关于英国先锋电影的一种视角》，第51页。

〔118〕莫里·克里格（Murray Krieger）：《诗词新辩》（The New Apologists for Poetry），布鲁明顿：印第安纳大学出版社，1963年，第128页。关于开文化批评风气之先的新批评如何成为一种“解释空虚文本”实践的论述，见杰拉德·格拉夫：《文学制度史研究》，第146页。

念。[119] 先锋电影批评中的议题，总与电影在多大程度上可以脱离作者生平而独立阐释相关。最近有批评家抱怨，依冯·瑞娜（Yvonne Rainer）的《柏林之旅》（*Journeys from Berlin*）的统一性让其绞尽脑汁，因为"观众如果不了解瑞娜本人及其生平的话，就不可能合理地将影片中的所有要点有意义地连接起来"。[120]

当然，这也提出了新批评派关于"外部"信息与作品无关的议题。艾略特提出了诗歌的"非人格化"观念；理查德证明了将未署名的诗作提供给大学生，他们无法恰当地阐明作品"本身"；燕卜荪对文章中语句组合的多样性进行了令人目眩的展示；美国批评家对于作者意图加以攻击；隐喻、讽刺和反语等诸如此类的语言表达方式逐渐占据中心位置——所有这些文学理论的发展，形塑了一种更注重"内在"或"本质"的批评。学院派影评家继承了这种客观主义风格。萨里斯关于《公民凯恩》的那篇里程碑式的作品明确阐述了这样的观点：电影的意义不是作者可能置入的，而是批评家试图得出的。几年后，在解释电影制作者和批评家之间互不认同的原因时，萨里斯引用了电影手册派的观点："在方法论上忽略'意图'的客观批评可以适用于极具个人化的作品，比如一首诗或一幅画。"[121] 尽管《电影》杂志派倾向于采访其喜爱的导演，但他们也通过细读技巧将客观主义推向一个新的高度。[122] 珀金斯在 1972 年的《电影之为电影》中清晰阐述了客观主义信条：

> 如果电影中建构的关系是重要的，对于观众来说，它们是如何出现或如何形成的，或者重要到什么程度，都无关紧要，只有当观众能够理解影片中的行为和影像的样式时，这部电影对观众才有意义。也只有电影中的各种关系有机连贯地建构起来，电影才能体现出——能被证明体现了——一致性的意义，而这种意义未必是导演刻意寻求，或者真切地感受到的。[123]

珀金斯强调样式、连贯性和一致性，并表明在传播模式和客观主义的模式中意义的主要特性是整体性。电影手册派的弗雷敦·霍维达（Fereydoun Hoveyda）

［119］安妮特·米歇尔松：《电影是什么？》（"What Is Cinema?"），载《艺术论坛》，第 6 卷，第 10 期，1968 年夏季号，第 70 页。

［120］乔纳森·罗森鲍姆：《电影：1983 前线》（*Film: The Front Line 1983*），丹佛：Arden Press，1983 年，第 138 页。

［121］萨里斯主编：《电影导演访谈录》，第 viii 页。

［122］见伊恩·卡梅伦：《电影、导演和批评家》（"Films, Directors, and Critics"），载《电影》，第 2 期，1962 年 9 月，第 4—7 页；以及《电影差异》，载《电影》，第 8 期，1963 年，第 34 页。

［123］V. F. 珀金斯，《电影之为电影》，纽约：企鹅出版公司，1972 年，第 173 页。

在 1960 年写道:"电影中最重要的是追求条理、和谐和整合的意愿",他还提到批评家要做的是从每个电影制作者特有的创作理念出发,揭示作品的隐含意义。[124] 乔纳斯·梅卡斯(Jonas Mekas)认为优秀的实验电影具有独特的"情节":"这些事件紧密联结,与其他艺术样式一样,依照必然性和时间—地点—人物的三一律推进。"[125] 在所有这些批评性习语中,整体性适用于一部电影乃至整个行业。乔纳斯·梅卡斯认为:"内容与形式不可分割,电影的实质是表达。一部成功的电影,其表达可以构成一切。"[126] 而萨里斯也认为,作者论批评"将一部电影、一位导演看作一个整体。即使单独看来再有趣味性,两者也必须有意义地连贯起来"。[127]

总体来说,电影手册派被隐含意义外在的、"援引"的观念深深吸引,以此来寻求图解电影的路径(基督教的象征主义提供了很好的例子)。类似的评论策略在 20 世纪 50 年代和 60 年代早期的新美国电影(New American Cinema)解析性批评中占据了主导地位。然而,《电影》杂志的批评家更为坚持作品内部所创造的内在的、上下文"语境"的意义。1962 年的一次会议上,卡梅伦赞赏了《壮士千秋》(Barabbas)中的一个主题,因为其提供了一种象征手法,"将画面中其他元素予以关联,而不是从别处生搬硬套一个意义"。[128] 同样,随着"结构电影"的兴起,先锋批评变得更加注重整体性和上下文语境,认为电影的隐含意义可以呈现出一种明确的形态,可以对符号呈现出的意义进行或多或少的修改(讽刺的是,在拒绝美国结构电影的形态学前提的同时,许多英国先锋批评家回归到"原子论"主题的立场)。先锋电影批评对形式的辩证法只是偶尔坚持,他们最终逐渐趋向于《电影》杂志的观点,认为电影具有变动不居的结构,正如许多新批评在一首诗中发现的:作品结构中,充满着被整个形式所检验(如果没有被清

〔124〕弗雷敦·霍维达:《太阳黑子》("Sunspots"),见吉姆·希利尔主编:《20 世纪 60 年代的〈电影手册〉:新浪潮、新电影,重估好莱坞电影》(*Cahiers du cinema: The 1960s: New Wave, New Cinema, Reevaluating Hollywood*),剑桥:哈佛大学出版社,1986 年,第 143 页。

〔125〕乔纳斯·梅卡斯:《电影杂志:1959—1971 年新美国电影的崛起》(*Movie Journal: The Rise of a New American Cinema, 1959-1971*),纽约:Collier,1972 年,第 316 页。

〔126〕转引自吉姆·希利尔主编:《20 世纪 60 年代的〈电影手册〉:新浪潮、新电影,重估好莱坞电影》中的序言部分,第 3 页。

〔127〕安德鲁·萨里斯:《1929—1968 年的美国电影:导演及其手法》(*The American Cinema: Directors and Directions, 1929-1968*),纽约:Dutton,1968 年,第 30 页。

〔128〕《论〈壮士千秋〉》("Barabbas: A Discussion"),载《电影》,第 1 期,1962 年 6 月,第 26 页。

解）的内在主题的张力。[129] 然而，尽管这些存在局部的差异，解析性批评还是主要把形式的整体性看作意义整体性的表现。

像艺术电影和先锋电影制作一样，解析性批评试图证明电影是一项有价值的文化事业。电影能够产生丰富而复杂的体验，为智性思考和辩论提供机会。这种批评潮流影响深远且无处不在，其方法和基本的意义观念为电影阐释提供了基础。也许很多教师和批评家还在做解析性工作，阐述基于交流或表达的电影描述，表达对隐含意义的客观主义见解，寻求揭示电影主题的整体性。然而从20世纪60年代晚期开始，一个新的批评流派持续地产生重大影响，其方法论基础是对于意义的不同见解。

〔129〕见珀金斯：《电影之为电影》，第 131 页；参见大卫·罗比（David Robey）：《英美新批评》（"Anglo-American New Criticism"），见安娜·杰斐逊（Ann Jefferson）与大卫·罗比主编：《现代文学理论：比较性概述》（*Modern Literary Theory: A Comparative Introduction*），伦敦：Batsford，1982 年，第 75 页。

症候式阐释

弗洛伊德在他的分析中提供了一些许多人都愿意接受的阐释。他强调人们不喜于接受他的阐释，但是如果一种阐释是人们不喜于接受的，那么它也很可能是人们喜于接受的，而这就是弗洛伊德所实际提出的。

——路德维希·维特根斯坦（Ludwig Wittgenstein）

某一个夏日，父亲看了看窗外的草坪，对自己的儿子说道："草长得太高了，我都快看不见走在里面的猫了。"儿子马上走出去割草。这种互动关系被一群社会科学家观察到了，他们对于父亲的话有不同的阐释。一位社会学家认为这是一个典型的美国家庭的权力和交涉仪式，另外一个观察者认为父亲的谈话体现的是中产阶级对外表的注重以及对拥有私有财产的一种自豪感。然而，另外一个可能受过人文训练的社会科学家，坚持认为父亲是嫉妒儿子的性优势，猫的形象成了一种幻想，无意中象征（a）父亲认同掠夺者的角色；（b）他渴望从枯燥的生活中获得解放；（c）他害怕被阉割（猫被认为是中性动物）或者（d）以上的全部。

现在，如果这些观察者向这位父亲表达他们的阐释，后者可能会极力否认，但是这并不能说服这些社会科学家收回他们的结论。他们会回应说，父亲话语中的这些意义是无意识的，隐藏在一个指涉性意义（关于草的高度的报告）和一个隐含的意义（指示割草）中。社会科学家建立了一套症候性（symptomatic）的意义，这些意义不太可能被父亲的抗议所推翻。不管这些意义的来源是精神层面还是更广泛的文化层面，它们的存在已经处在创造表达的个人的意识控制范围之外。我们在此使用的是一种"怀疑的解释学"（hermeneutics of suspicion），这是一种学术层面的揭穿真相，一种将明显单纯的互动视为带有伪装的冲动的策略。

尼采试图把症候式阐释的基本精神应用到所有的人文科学当中:"当我们面对任何一种他人需要我们看明白的现象的时候,我们可能要问:它的背后隐藏了什么?它想把我们的注意力从何物上引开?它想激起何种偏见?还有,它内在隐藏的东西细致到什么程度?此人在哪一方面被误解?"[1] 没有哪个人会把被压抑的意义坦白出来的。

解释学的传统认为,阐释者理解作者的深刻程度比作者本人要高,这一传统至少可以追溯到康德。[2] 但是阐释的活动虽然与清除作者的逻辑混乱有关,但其实更应澄清作者真正的意图。弗洛伊德及他的追随者们把人类行为(包括艺术创造)阐释为一种无意识的本能,更深层的意义被一系列丰富的压制系统隐藏了起来。例如,弗洛伊德的兴趣被列奥纳多·达·芬奇(Leonardo da Vinci)幻想的这样一个情景所激发:达·芬奇幻想一支秃鹰停留在他的摇篮上,用它的尾巴拍打着他的双唇。对于弗洛伊德来说,这个幻想隐藏着列奥纳多对于吮吸母亲乳头的一种记忆,这种无意识把这种婴儿时期的记忆转化成了一种同性恋的想象。[3] 以类似的方式,艾内斯特·琼斯(Ernest Jones)将哈姆雷特的优柔寡断追溯到他对母亲的情欲,这种情欲因被压制而产生出一种扭曲的躁郁症状。[4]"他的情感是无法解释的……因为这种想法甚至没有人敢于向自己表达。"[5] 玛丽·波拿巴(Marie Bonaparte)发现爱伦·坡的《搬弄是非》(*Tell-Tale Heart*)是一部弑母剧,鼓励我们把他的故事当成梦境的变体,在其中,无意识物质不会呈现在表面,而是通过象征性的、替代的、凝缩的、抑制的影像表达出来。[6]

压抑的意义观念在当代对于艺术理论与实践的影响非常大。在电影研究领域,实际上每一种"症候式解读"的方式都被开发过,尽管如此,只有少数一些版本对于学术电影批评有重要意义。心理传记的研究方法(psychobiographical study)与电影研究关系不大。一直到 20 世纪 60 年代末,电影研究进入大学,对

〔1〕引自皮埃尔·马舍雷(Pierre Macherey):《文学生产理论》(*A Theory of Literary Production*),杰弗里·华尔(Geoffrey Wall)译,伦敦:Routledge and Kegan Paul,1978 年,第 8 页。

〔2〕伊曼努尔·康德(Immanuel Kant):《纯粹理性批判》(*Critique of Pure Reason*),诺曼·坎普·史密斯(Norman Kemp Smith)译,伦敦:Macmillan,1983 年,第 310 页。

〔3〕西格蒙德·弗洛伊德:《达·芬奇与他的童年记忆》(*Leonardo da Vinci and a Memory of His Childhood*),阿兰·泰森(Alan Tyson)译,纽约:Norton,1964 年,第 32—37 页。

〔4〕艾内斯特·琼斯:《哈姆雷特与俄狄浦斯》(*Hamlet and Oedipus*),1949 年重印,纽约:Doubleday Anchor,第 59—75 页。

〔5〕同上书,第 114 页。

〔6〕玛丽·波拿巴:《对埃德加·爱伦·坡生活与作品的精神分析学解读》(*The Life and Works of Edgar Allan Poe: A Psycho-Analytic Interpretation*),约翰·洛德克(John Rodker)译,伦敦:Imago,1949 年,第 641—664 页。

于艺术家的精神分析学仍然受到诟病，或被认为与作品的美学影响无关，或被认为忽视了个人行为的社会政治环境（这种批评似乎超越了传统的文化研究，把比较文学研究与美国的文化研究结合了起来，在一定程度上受到 20 世纪 60 年代对正统精神分析学的反文化攻击的影响）。超现实主义者对于喜欢的电影场景的"非理性扩大"并没有吸引很多模仿者，可能因为西方的学院活动，尤其是新批评的兴盛，认为阐释者应分析大众可接受的作品或文本，而不是只反映个人的奇思异想。整体而言，电影研究的症候式阐释更喜欢把被抑制物质的社会根源和后果表达出来。一部客观上可分析的电影隐藏了生产和消费这部电影的诸多重要文化因素：从 20 世纪 40 年代以来，这已成为最有影响力的症候式批评所构建的文本。

▌ 文化、梦境和劳伦·白考尔 ▐

> 好莱坞是一种大众的集体无意识——像蒸汽铲挖进深山一样粗鲁地挖进去，再投射到空空如也的银幕上。
>
> ——帕克·泰勒

当巴赞在法国批评界的地位稳固不可动摇时，另外一种趋势正悄悄在美国兴起。在哥伦比亚大学，人类学家鲁思·本尼迪克特（Ruth Benedict）和玛格丽特·米德（Margaret Mead）任教的学校，产生了一种努力把电影当成鲁思·本尼迪克特所说的"文化形态"（patterns of culture）来研究的尝试，这个趋势最重要的成果是格雷格里·贝特森（Gregory Bateson）1943 年关于德国宣传片的著述，玛莎·沃芬斯坦（Martha Wolfenstein）和内森·莱茨（Nathan Leites）的《电影心理学研究》（*Movies: A Psychological Study,* 1950），以及玛格丽特·米德和罗达·梅特劳克斯（Rhoda Métraux）的《文化静观》（*Study of Culture at a Distance,* 1953）中的文章。流亡的法兰克福社会研究所（Frankfurt Institute for Social Research）也并入哥伦比亚大学，在阿多诺（T. W. Adorno）和霍克海默（Max Horkheimer）1947 年出版的《启蒙辩证法》（*Dialectic of Enlightenment*）"文化工业"（Culture Industry）一章内，展开了其自己的电影分析。同年，齐格弗里德·克拉考尔的《从卡里加利到希特勒》（*From Caligari to Hitler*）问世。不久后，在《孤独的人群》（*The Lonely Crowd*）中，社会学家大卫·里斯曼（David Riesman）用当时的电影来支持他关于美国大众社会的一些看法。同时，罗伯

特·沃肖（Robert Warshow）在《党派评论》中写了一系列文章，展示了许多学术研究者提出的诸多假设。巴巴拉·戴明（Barbara Deming）也提出了很多相似的观点，她在 20 世纪 40 年代末发展出一套阐释纲要，直到 1969 年才正式出版。[7] 不同的观点来自帕克·泰勒，一个朴素的超现实主义者，他写了一系列抒情化的著作——《好莱坞幻想》（*The Hollywood Hallucination*，1944）、《电影的魔幻与神奇》（*The Magic and Myth of the Movies*，1947）和《卓别林：最后的小丑》（*Chaplin: The Last of the Clowns*，1948）。

这种方法的一个典型例子是沃芬斯坦和莱茨在 1950 年写的一篇探讨反映社会问题的自由主义电影《无处可逃》（*No Way Out*，1950）的文章。一位黑人医生因为他的白人病人的死而被控告为医疗事故，这个白人病人的兄弟是一个精神错乱的种族主义者，他想把兄弟的死嫁祸于这位黑人医生，最后通过验尸证明了黑人医生是清白的。沃芬斯坦和莱茨一开始就为整个电影构建了一种明确的意义：种族偏见与思想端正的人的想法是不相容的。"在意识的层面——也可以说在讨论的层面——除了仇视黑人者之外，任何人都会被导演所主导的电影匠心所感动"。[8] 但是沃芬斯坦和莱茨认为电影中的有些场景与电影想传达的信息是相矛盾的。他们强调黑人医生缺少自信，他缺乏自信的程度之深，以至于欺瞒为其辩护的白人，并将白人尸体的剖验与亵渎问题联系在一起。另外，形象研究（iconography）注意到黑人和喜剧被连接在一起，还有一场暴力高潮戏中，面对一群黑人男人的强暴，白人女性在拼命尖叫。沃芬斯坦和莱茨总结道：

> 制作这部电影的导演的善意是毋庸置疑的。但是，为了表达种族歧视的错误所在，导演不得不创造一些场景和角色，用更细致的影像使之更加生动；在这里他们的想象从非意识层面到达表面：黑人变成了我们必须扛在肩上的沉重负担；为了表达他的坚持，一个白人身体的牺牲是必要的；一个被强暴的白人

[7] 他们相互影响的程度之深，以致我们可以称之为"隐形学派"（invisible college）。克拉考尔求教于阿多诺，有一段时间与法兰克福学派关系密切。戴明承认自己受到克拉考尔的影响，克拉考尔与贝特森彼此曾提到对方。沃芬斯坦和莱茨在哥伦比亚大学当代文化研究中心从事研究工作，她们在书中感谢米德、贝特森和里斯曼。里斯曼的作品则效仿米德和本尼迪克特的人类学研究，也承认自己受到其老师佛洛姆（Erich Fromm）的影响。佛洛姆曾经是法兰克福学派的一员，而他也曾以赞赏的态度引用过沃肖的作品。泰勒则显然没有特别的理由引用别人的东西。

[8] 玛莎·沃芬斯坦和内森·莱茨：《两位社会科学家评〈无路可逃〉：无意识与反歧视电影中的信息》（"Two Social Scientists View *No Way Out:* The Unconscious vs. the 'Message' in an Anti-Bias Film"），载《评论》（*Commentary*），第 10 期，1950 年，第 388—389 页。

女性的形象出现在银幕中，等等。导演想努力否认那些没有被公认的有关黑人的梦魇，将之集中于一个异常的、病态的角色上，但是这种否认的努力是无效的。就剧情而言，这个电影的标题特别令人困惑，表达了一种基本的两难处境；虽然仇视黑人者注定要失败，被诬告的黑人也被证明了清白，但是片名却表达了一种更深刻的信念，描绘了一种矛盾的"寓意"：这里无路可走。[9]

与同时期的很多阐释者一样，沃芬斯坦和莱茨揭示了存在于电影表面的寓意和成为文化症候的事物之间的矛盾。

在很大程度上，对于被压制意义的寻找在反战题材电影中得到发展。德国与日本电影为文化人类学家提供了检验他们关于"国民性"与"文化的象征维度"的理论的机会。[10] 本尼迪克特在她的《菊与刀》（*The Chrysanthemum and the Sword*，1946）中用了一些日本电影作为证据，但是她完全把这些电影作为参照，以解释日本人的性格奇异之处。贝特森在 1943 年关于《青年希特勒》（*Hitlerjunge Quex*，1933）的分析中进行了更多的探索。他仔细地把明确的外在宣传与内在隐含的主题区别开来，并进一步指出电影不自觉地泄露了与俄狄浦斯情结相关的"无意识"意义，指向"纳粹人格的分裂"。[11] 克拉考尔的《从卡里加利到希特勒》则用一种更历史化的方法对纳粹电影进行回应，探讨作为集体的德国人性格何以屈服于专制。像贝特森一样，克拉考尔马上论述了显在意义、隐含意义以及消解内在意义的症候性意义。例如，1924 年到 1928 年的青春题材电影，表达了一种对民主制度的不满，暗示着对所有权威的反叛。但是在克拉考尔看来，这种反抗实际上透露出一种被统治的欲望。[12] 关于纳粹主义和日本军国主义的流行观念"集体疯狂"（collective madness），无疑促使精神分析观念进入到

〔9〕玛莎·沃芬斯坦和内森·莱茨：《两位社会科学家评〈无路可逃〉》，第 391 页。

〔10〕在这方面，他们遵循了肯尼斯·伯克（Kenneth Burke）和艾瑞克·埃里克森（Erik Erikson）所开创的途径，见伯克：《希特勒的战争修辞学》（"The Rhetoric of Hitler's 'Battle'"），《文学形式的哲学：符号行为学研究》（*The Philosophy of Literary Form: Studies in Symbolic Action*），修订本，纽约：Vintage，1957 年，第 164-189 页；以及艾瑞克·埃里克森：《希特勒的想象与德国青年》（"Hitler's Imagery and German Youth"），载《精神病学》（*Psychiatry*），第 5 卷，第 4 期，1942 年 11 月，第 475—493 页。

〔11〕格雷格里·贝特森：《对纳粹电影〈青年希特勒〉的分析》（"An Analysis of the Nazi Film *Hitlerjunge Quex*"），见玛格丽特·米德和罗达·梅特劳克斯编：《文化静观》，芝加哥：芝加哥大学出版社，1953 年，第 305 页。贝特森：《叙事电影的文化与主题分析》（"Cultural and Thematic Analysis of Fictional Films"），见道格拉斯·G. 哈林（Douglas G. Haring）编：《个体性格与文化环境》（*Personal Character and Cultural Milieu*），锡拉丘兹：锡拉丘兹大学出版社，第三版，1956 年，第 138—142 页。

〔12〕齐格弗里德·克拉考尔：《从卡里加利到希特勒：德国电影心理学研究》（*From Caligari to Hitler: A Psychological Study of the German Film*），纽约：Noonday，1958 年，第 162 页。

有关电影文化功能的研究中。

　　同样的解读策略也应用在美国电影当中。当贝特森和克拉考尔正在现代艺术博物馆仔细过滤纳粹影片的同时，25 岁的巴巴拉·戴明在为国会图书馆（Library of Congress）选片。1950 年戴明就完成了《逃离自我》（*Running Away from Myself*）的手稿，但该书 24 年后才正式出版。在书里她认为即便是最乐观进取的好莱坞电影，也出现了一些与美国官方价值观相抵触的失落和无力的形象。在同一时期，沃芬斯坦和莱茨沿着精神分析的路径，通过借用美国的自我心理学（ego psychology）和强调俄狄浦斯情结的认同冲突，重塑了象征人类学（symbolic anthropology）。阿多诺和霍克海默则用更"欧式"的弗洛伊德主义来分析美国喜剧的虐待狂魅力。战后沃肖关于美国流行文化的文章并没有从这些外在的理论中获益，而是指出社会意义主要处于"现代意识的深层结构之中"[13]，而且面临着否定和歪曲的境地。

　　投射、防御、曲解、象征主义、精神创伤、执着、固置、压抑、俄狄浦斯危机、被害妄想、自卑感——这些 20 世纪 30 年代末出现在美国电影中的精神分析词汇仍然在电影写作中非常活跃。主要的一个隐喻就是把电影比作梦。克拉考尔认为魏玛时代的"街头电影"（street films）创造了一种"梦幻般的影像合成，形成了某种神秘的符码"。[14]戴明在 1944 年的一篇文章中指出"电影是多义的"[15]，而且主张对于电影的分析既要像诊断并发症——亦即症候群——一样，也要将之像受到公众和制作者伦理道德的监管的梦一样加以处理。[16]在《逃离自我》中，她认为好莱坞电影营造了一种隐蔽的梦境，这个梦境正是观众希望从中逃脱的[17]。沃肖诉诸隐喻，讨论反社会的冲动在纳入情节之前，如何被伪装和扭曲。[18]沃芬斯坦和莱茨虽然用更学术的方法来修正这个隐喻——把电影比作白日

　　〔13〕罗伯特·沃肖：《即时体验：电影、漫画、戏剧和流行文化的其他方面》（*The Immediate Experience: Movies, Comics, Theatre, and Other Aspects of Popular Culture*），纽约：Atheneum，1970 年，第 133 页。

　　〔14〕克拉考尔：《从卡里加利到希特勒》，第 159 页。

　　〔15〕巴巴拉·戴明：《国会图书馆电影项目：一种方法的展示》（"The Library of Congress Film Project: Exposition of a Method"），《国会图书馆现存收藏季刊》（*Library of Congress Quarterly Journal of Current Acquisitions*），第 2 卷，第 1 期，1944 年，第 11 页。

　　〔16〕巴巴拉·戴明：《国会图书馆电影项目》，第 21—22 页。

　　〔17〕巴巴拉·戴明：《逃离自我：20 世纪 40 年代的电影对美国的理想描述》（*Running Away from Myself: A Dream Portrait of America Drawn from the Films of the Forties*），纽约：Grossman，1969 年，第 21 页。

　　〔18〕沃肖：《即时体验》，第 128—129 页。

梦，但是他们仍然坚持无意识冲动随时可能爆发。[19]人类学式的心理治疗学家贝特森则把这种比较放到社会学的维度："此片不仅仅被认为是一个人的梦境或是一件艺术作品，而且被认为是一个神话。"[20]这个时期的很多作家认为，当代社会学、人类学或文化批评的方法说明了弗洛伊德式的梦境运作在电影中被广泛应用的原因。

毫无疑问，这些作家中最具有原创性的是帕克·泰勒，他当时的三本主要著作，在20世纪40年代乃至现在仍被很多批评家忽视，却构成了今天仍旧有力的（套用他最喜欢的一个词）辛辣的症候式批评方法。泰勒从这样的前提出发——好莱坞电影提供了一种刻板的关于个人或集体想象的意义，虽然丰富，却是片段式的——运用詹姆斯·弗雷泽爵士（Sir James Frazer）的符号人类学和弗洛伊德的精神分析学对于幻想和梦的定义，沿着通俗神话和被压抑的象征主义轨迹去"揭示比好莱坞自己意识到的更深刻的电影娱乐价值"。[21]与他的同辈不同，泰勒不以道德自许，而是非常坦诚地表达电影梦境逻辑给他带来的乐趣。他觉察到好莱坞的"情感转移"集中在很多性行为的替代品上（省略、隐喻、挑逗性的对话、衣服、皮肤、声音和"梦游般"的女郎）。[22]他兴奋地揭示出《双重赔偿》的同性恋魅力，以及《毒药与老妇》（*Arsenic and Old Lace*）中的阉割焦虑。[23]他认为《深闺疑云》（*Suspicion*）呈现出一个"虚构的不调和事物的复杂网络"，夫妻婚姻的破裂在于缺乏性满足，而剧本则试图用一个非真实的欢喜结局加以掩盖。[24]在关于卓别林的书中，泰勒描绘卓别林的角色体现了丑角的原型，带有自恋和精神分裂的倾向。

这种表达风格与沃芬斯坦和莱茨严肃的学术论文，以及沃肖认真的怀疑论风格完全不同。这可能就是泰勒的风格，摇摆于文字精雕细琢和俚语化的两极风格之间，使得他在当时没有获得足够的认可。一位评论者说："阅读《电影的魔幻与神奇》就像读一些来自混乱梦境的信息，仍然需要被翻译"。[25]一个典型的泰勒语式范例可以在他对于劳伦·白考尔（Lauren Bacall）步入雌雄同体的路径描

〔19〕玛莎·沃芬斯坦和内森·莱茨：《电影心理学研究》，第12—13页。

〔20〕贝特森：《对纳粹电影〈青年希特勒〉的分析》，第303页。

〔21〕帕克·泰勒：《电影的魔幻与神奇》，纽约：Simon and Schuster，1947年，第115页。

〔22〕帕克·泰勒：《好莱坞幻想》，纽约：Simon and Schuster，1944年，第37—73页。

〔23〕泰勒：《电影的魔幻与神奇》，第176—182页。

〔24〕泰勒：《好莱坞幻想》第179—181页。

〔25〕D. 莫斯戴尔（D. Mosdell）：《加拿大论坛》（*Canadian Forum*），第27期，1947年8月，第118页。

述中找到：

> 她以马基雅维利主义（Machiavellianism）的权术进军好莱坞，我认为，这是通过她冷酷的莫菲斯特式的眉尖表现出来的。然而，我们都是人，最富激情的军事计划，即使军队赢了，有时候也会马失前蹄。白考尔想让她的声音引起注意，让人以为她是另外一种形态的葛丽泰·嘉宝（Greta Garbo），既使不能如愿，也不想让亨弗莱（Humphrey）在第一个镜头就占上风。[26]

然而，白考尔不能维持这种姿态，因为在《江湖侠侣》（*To Have and Have Not*）中，她与鲍吉（Bogie）的第一场戏，象征着作为年轻女主演的她，要求在鲍吉这个大明星的下一部戏中出演一个角色。在下一页，泰勒很高兴地发现白考尔的歌是由一名青年男子配音的："白考尔的分析方程式更加平衡了，拥有《牛牛黑人》（*Cow Cow Boogie*）的两边完整的力量。赫本式的（Hepburnesque）嘉宝形象在她后来的电影中进一步明确，可与玛琳·黛德丽（Marlene Dietrich）的男声形象相媲美。"[27]泰勒的文章创造了一种模糊且包含电影影像的幻觉效应——就像他的朋友约瑟夫·柯内尔（Joseph Cornell）执导的拼贴电影《罗丝·霍巴德》（*Rose Hobart*）所制造的"好莱坞幻想"一样。

泰勒和巴赞一样属于想象力丰富的批评家，却拥有某种野性与前瞻性，预示着当代批评的发展趋势。他对《公民凯恩》的解读揭示了层层言辞自白——宗教自白、临床精神分析、合法的拷问——类似于法律与欲望的互动，呈现了 20 世纪 70 年代的批评理论风貌。[28]他关于电影声音的段落不可思议地先于罗兰·巴特对"声音质感"的愉悦性的探讨。[29]后来他回忆起自己 20 世纪 40 年代的作品，用批评快感的"后结构主义"观念来加以描绘："一部电影唯一明确的读解方式是将其当作一个谜，一种流动的猜测游戏，所有的意义都是开放的，唯一获胜的答案不是某个正确的答案，而是任何有趣地相关和暗示的答案：这个答案会引出对社会、对人类永久的、丰富的、既庄重又诙谐的自我欺骗能力的有趣思考。"[30]泰勒在《电影的魔幻与神奇》中，像巴特在《符号帝国》（*L'Empire des signes*）中一样，坦言他创造了自己的神话。没有人可以否

〔26〕泰勒：《电影的魔幻与神奇》，第 23 页。
〔27〕同上书，第 26 页。
〔28〕泰勒：《好莱坞幻想》第 204 页。
〔29〕泰勒：《电影的魔幻与神奇》，第 1—30 页。
〔30〕泰勒：《电影的三张脸》，第 11 页。

认这位超现实主义者认真的玩笑，有感于电影与婴儿时期的"固置"现象的关系，他在第一本书中写道："纪念我的母亲，一位极美好的人物，她的影像深深启发了银幕这边的我。"[31]

当安德鲁·萨里斯开始攻击那些谴责好莱坞大量制造幻想的"森林批评家"（forest critics）时，泰勒并不在他的名单中。虽然如此，萨里斯对纽约的文学精英和学院派的社会科学家的攻击，令年轻的读者远离了 20 世纪 40 年代兴起的症候式批评所鼓吹的角色类型学（character typology）和神话分析，取而代之的是作者论对美国电影的重新阐释，强调个人的艺术才能及隐含的意义。伴随着作者论的兴起，主流的电影批评开始重新考虑症候式意义，这种趋势是作者论内部某种辩证性张力的结果，是作者论所压制的隐含的意义发挥作用的结果。

▎ 矛盾的神话 ▎

> 科学只有一种，即有关隐藏的科学。
>
> ——加斯东·巴什拉（Gaston Bachelard）

20 世纪 60 年代作者论与类型研究非常盛行，两者在解析的意义概念上都有很牢固的基础，但是因为欧陆结构主义理论与方法的影响，两者的成形使得批评机制对症候式阐释更加宽容。[32]

20 世纪 60 年代中期，一群围绕着英国电影协会的年轻研究者们开始热烈探讨电影作者的主题。化名为李·罗素（Lee Russell）的彼得·沃伦在 1964 年到 1968 年间为《新左派评论》（*New Left Review*）写了一批作者论主题的文章。这些文章，经常直接响应萨里斯 1963 年在《电影文化》关于美国导演的专号中所采用的评论方式：追求解析式的路线，寻找主题的二元性。[33] 1967 年，杰弗瑞·诺威

〔31〕泰勒：《好莱坞幻想》，第 2 页。

〔32〕结构主义的观念本身便难以捉摸，对此问题比较严格而又具有启发性的研究可以参见马克·昂热诺（Marc Angenot）：《结构主义的融合：索绪尔的制度性扭曲》（"Structuralism as Syncretism: Institutional Distortions of Saussure"），见约翰·费克特（John Fekete）主编：《结构性的寓言：重构遭遇法国新思想》（*The Structural Allegory: Reconstructive Encounters with the New French Thought*），明尼阿波利斯：明尼苏达大学出版社，1984 年，第 154—158 页。

〔33〕参见李·罗素：《罗伯托·罗西里尼》（"Roberto Rossellini"），《新左派评论》，第 42 期，1967 年 3—4 月，第 69 页。

尔－史密斯（Geoffrey Nowell-Smith）出版了《维斯康蒂》（*Visconti*），这是一部里程碑式的作品，企图研究"将作品凝结成型的内在隐藏的结构性联系"。[34] 书中有一段著名的解释："批评的目的在于揭示存在于主题与处理方式的表面化对比背后，基本而深刻的母题（motif）的结构核心。这些风格化或主题性的母题形态，使得作者的作品具有特殊的结构，既可以用来定义自身，又可以与其他人的作品区别开来。"[35] 诺威尔－史密斯把《维斯康蒂》的结构或者当成抽象的人物角色及其关系（丈夫/妻子，爱人/情妇），或者当成包罗万象的主题对立（如现实世界/理想世界）。[36] 虽然诺威尔－史密斯认为完全的结构主义导演研究不可行，但是他努力去揭示潜在的叙事和语意结构，以形成一种更加系统和动态的作者整体性观念。作者结构主义将揭示结构如何"在电影中形成，变成了一个独立而均衡的整体"。[37]

同时期，以英国电影协会为主的作家们正在探索与作者相对应的概念——类型。《电影手册》和《正片》是好莱坞类型研究的先锋，在 20 世纪 60 年代初就出版了一些有关西部片的法文著作。[38] 这些著作的领军人物艾伦·罗威尔认为，类型研究将会为导演研究提供一个更立体的视野，丰富主题的阐释。[39] 与很多作者研究一样，类型批评弱化视觉风格而强调反复出现的主题。批评家发现，寻找一种类型的主题基础将不可避免地扩大到其社会意义。西部片完全变成一个美国神话，就像罗威尔在 1968 年说的："对我来讲，大众文化研究的重要问题就是弄清楚我们使用'神话'的意义。"[40]

1969 年，彼得·沃伦的《电影的符号与意义》和吉姆·克兹斯（Jim Kitses）的《西部地平线》（*Horizons West*）出版，确立了作者和类型的结构主义分析。前者提出了一套结构主义的理论基础，是当时最有影响力的电影研究英文书籍。就像诺威尔－史密斯一样，沃伦把他的材料组织成"一套差异和对立的系统"。[41]

〔34〕诺威尔－史密斯：《维斯康蒂》，纽约州花园城：Doubleleday，1968 年，第 9 页。

〔35〕同上书，第 10 页。

〔36〕同上书，第 127—131 页。

〔37〕同上书，第 119 页。

〔38〕《西部片》（"Le Western"），载《电影研究》（*Etudes cinématographiques*），第 12—13 期，1969 年；让－路易斯·瑞欧皮路特：（Jean-Louis Rieupeyrout）：《西部片大历险：从大西部到好莱坞》（*La Grande Aventure du western: Du Far West à Hollywood, 1894–1963*），巴黎：Cerf，1964 年。雷蒙·贝洛（Raymond Bellour）主编：《西部片：角度、神话、作者－演员、电影作品目录》（*Le Western: Approches, mythologies, auteurs-acteurs, filmographies*），1966 年，1968 年 10 月 18 日重印。

〔39〕艾伦·罗威尔：《西部片》（*The Western*），英国电影协会/教育部的研讨会，1967 年 3 月。

〔40〕同上文，第 12 页。

〔41〕彼得·沃伦：《电影的符号与意义》，第 3 版，布鲁明顿：印第安纳大学出版社，1972 年，第 93 页。

他选择了两位完全不同的作者导演——霍克斯和福特来说明他的方法。他把霍克斯的作品分成两种类型：冒险戏剧和神经喜剧，然后引证了专业／非专业、男性／女性、精英阶层／边缘人群等诸如此类的对立概念。接着他赋予了双方正面和负面的价值，认为戏剧中自以为是的男性被退化和性别颠倒的喜剧主题所嘲弄。〔42〕当沃伦转向福特时，他发现了一种"主矛盾"（master antinomy）存在于沙漠与花园之间，组成了一系列对比性的意义（游牧民族／定居者、印第安人／欧洲人、枪／书、西部／东部）。他认为福特的作品比霍克斯的作品更丰富，因为其矛盾性随着作品而转变，经常是对于以前的电影作品价值的一种颠覆。

沃伦不断把作者概念应用到文化领域。很显然，他吸收了弗拉基米尔·普洛普（Vladimir Propp）和列维-施特劳斯的民俗学和神话学研究成果。福特电影的主矛盾性源自亨利·纳什·史密斯（Henry Nash Smith）的《处女地》（*Virgin Land*）中沙漠与公园的对比。用艾伦的话说，这种对比是"一种主导美国思想和文学的主题，不断重复出现在大量的小说、短剧、政治演说、杂志故事中"。〔43〕把作者的主题作为神话，批评家创造了一种新的阐释作品的方法，在这种新的阐释方法中，"福特电影"被认为是对文化意识形态的一种症候式表达。

在克兹斯的《西部地平线》中，主题的双重性也发挥着重要作用。在这里，公园／沙漠的矛盾被用来作为西部片类型的核心结构。"当然，我们在这里要解决的，"克兹斯写道："是一个民族的世界观。"〔44〕因此，类型不是一堆呆板的素材，而是宗旨、主题和价值观组成的整套历史意识形态的结构组合。就像一位作者的作品，类型也需要阐释，而像安东尼·曼（Anthony Mann）的电影，评论家必须找出他处理类型电影惯例的方式。在与克兹斯同时或后继的类型研究成果中，批评家希望追寻"矛盾的足迹"，他们发现西部片中存在着土地的理想和工业的现实之间的张力，或人类与自然之间的对立。〔45〕总的来说，类型批评是对作者论分析的一个补充，尽管无论是英国的爱德·巴斯可姆（Ed Buscombe）还是美国

〔42〕彼得·沃伦：《电影的符号与意义》，第81—91页。

〔43〕同上书，第96页。

〔44〕吉姆·克兹斯：《西部地平线：安东尼·曼、巴德·伯蒂彻、萨姆·佩金帕等西部片作者研究》（*Horizons West: Anthony Mann, Budd Boetticher, Sam Peckinpah: Studies of Authorship within the Western*），布鲁明顿：印第安纳大学出版社，1970年，第12页。

〔45〕科林·麦克阿瑟：《西部片的根基》（"The Roots of the Western"），载《电影》（英国版），第4期，1969年10月，第12—13页。爱德·巴斯可姆：《美国电影中的类型观念》（"The Idea of Genre in the American Cinema"），载《银幕》，第11卷，第2期，1970年3—4月，第38页。

的约翰·卡维尔蒂（John G. Cawelti），都希望以独立的方式来研究类型。[46] 科林·麦克阿瑟（Colin McArthur）将这种缓和的关系简明地总结为："任何一种类型都会发展出它的影像和主题；相反地，个体艺术家也各自相应地表达他们个人的视角。"[47]

英国的电影批评受到刚刚兴起的文化研究运动的影响，从理查德·霍加特（Richard Hoggart）和雷蒙德·威廉姆斯（Raymond Williams），到《新左派评论》之类的杂志中的文化政治理论。[48] 然而，我要说明的是，受结构主义的影响，一些英国批评家追求更严谨的阐释方法。其中最重要的来源是列维－施特劳斯，他的作品在 1963 到 1969 年被系统地翻译成英文。那些著名的研究本身以迷人的方式徘徊于揭示隐含意义的概念和寻求症候式意义的使命之间。列维－施特劳斯的导师有涂尔干（Durkheim）、弗洛伊德、雅各布森（Jakobson）和马克思。他坚持认为文化活动有一种"无意识"的基础，他把这些无意识比喻成语言的语音特征（语音特征在任何精神分析中皆无被压抑或监管之意）。他认为人类心智的结构形式是纯粹的，这种观点与弗洛伊德强调特殊的精神内容有很大不同。因此，当施特劳斯在分析一个文化系统时，他可能在建构一套隐含的意义，而这些意义确实是社会参与者所没有意识到的。同时，施特劳斯对于神话的分析转移到了症候性意义上。对他而言，神话作品主要想表达克服社会文化冲突。[49] 他的二元对立观点指向文化论争领域，神话则在中间调停甚至凌驾其上。因此，社会的张力既存于神话的整体结构中，也被其所压制。[50]

很多英国电影协会的结构主义者都或多或少地依赖列维－施特劳斯。[51] 他们经常以自然与文化的矛盾（就像沙漠与花园的对立）来阐释一部电影、一位作

〔46〕爱德·巴斯可姆：《美国电影中的类型观念》，第 41—42 页；约翰·卡维尔蒂：《通俗文学研究中的公式概念》（"The Concept of Formula in the Study of Popular Literature"），载《通俗文化月刊》（*Journal of Popular Culture*），第 3 卷，第 3 期，1969 年冬季号，第 386 页。

〔47〕科林·麦克阿瑟：《地下美国》（*Underworld USA*），纽约：Viking，1972 年，第 17 页.

〔48〕广泛而具争议的解释，见托尼·杜恩（Tony Dunn）：《文化研究的演变》（"The Evolution of Culture Studies"），载大卫·庞特（David Punter）编：《当代文化研究导论》（*Introduction to Contemporary Cultural Studies*），伦敦：Longman，1986 年，第 71—91 页.

〔49〕见克洛德·列维－施特劳斯：《神话的结构研究》（"The Structural Study of Myth"），载《结构人类学》（*Structural Anthropology*），克莱尔·雅各布森（Claire Jacobson）、布鲁克·格伦菲斯特·修普（Brooke Grundfest Schoepf）译，纽约：Doubleday，1967 年，第 226 页。

〔50〕埃德蒙·里奇（Edmund Leach）在《克洛德·列维－施特劳斯》（*Claude Levi-Strauss*，纽约：Viking，1970 年）中讨论了这个问题，见该书第 56—57、72 页。

〔51〕见约翰·考费（John Caughie）：《结构主义作者论导论》（"Auteur-Structuralism: Introduction"），载考费编：《作者理论》（*Theories of Authorship*），伦敦：Routledge and Kegan Paul，1981 年，第 124 页。

者的作品或一种类型。[52]到 20 世纪 70 年代，这种实践变得非常普遍，以至于诺威尔－史密斯批评它肤浅和浮躁。[53]多年后，查尔斯·埃克特（Charles Eckert）也表达了对于直接应用列维－施特劳斯的理论方法的批判。[54]这样的批判表明，结构主义阐释的意义不在于其对理论概念的严谨应用（从来就没有过如此强势的电影批评方法），而是它的矛盾性。就像列维－施特劳斯的作品，他的批评实践永远摇摆在隐含意义的概念和症候性意义的概念之间。

我们也必须记得，这种运动并没有引发批评实践的变革。英国电影协会的作者们的结构主义仍然强调主题。虽然沃伦把以风格为主的作者论与揭示核心的"主题性母题"的方法区别开来，[55]但他仍置前者于不顾。实际上，在引用诺威尔－史密斯有关深层结构的主张时，他略过了作品的母题"可能是风格化的也可能是主题性的"说法。[56]（沃伦引用了列维－斯特劳斯的观点"神话独立存在于风格之外"[57]来证明他对主题强调的正确性。）即便是结构主义作者论最"科学主义"的时候，如艾伦·罗威尔在 1969—1970 年批评罗宾·伍德的作品的时候，也不会打破对于主题的坚持。事实上，这主要是因为伍德和罗威尔都坚持表达他们在方法论上持不同的观点。[58]

尽管结构主义作者论的批评家们坚持解析式批评，但他们有时也会被症候式解析所吸引，尤其是在分析所谓的"模糊性"和"矛盾性"时。沃伦在《新左派评论》中的文章把"风格一致"的导演（如雷诺阿、希区柯克）和"风格不一致"的导演进行了比较。其中后者的代表，塞缪尔·富勒（Samuel Fuller），想表达一种"中产阶级的浪漫民族主义（romantic-nationalist）意识，在这种意识中矛

〔52〕例如，可参考萨姆·罗迪（Sam Rohdie）：《〈迪兹先生进城〉的结构分析》（"A Structural Analysis of *Mr. Deeds Goes to Town*"），载《电影》，第 5 期，1970 年 2 月，第 29—30 页。

〔53〕杰弗瑞·诺威尔－史密斯：《电影与结构主义》（"Cinema and Structuralism"），载《20 世纪研究》（*Twentieth-Century Studies*），第 3 卷，1970 年 5 月，第 134 页。

〔54〕查尔斯·埃克特：《英国的电影结构主义者》（"The English Cine-Structuralists"），载考费编：《作者理论》，第 158—164 页。

〔55〕沃伦：《电影的符号与意义》，第 78 页。

〔56〕同上书，第 80 页。

〔57〕同上书，第 105 页。

〔58〕艾伦·罗威尔：《罗宾·伍德：不同意见》（"Robin Wood—A Dissenting View"），载《银幕》，第 10 卷，第 2 期，1969 年 3—4 月，第 42—55 页；罗宾·伍德：《鬼魅范式和 H. C. F：答艾伦·罗威尔》（"Ghostly Paradigm and H.C.F.: An Answer to Alan Lovell"），载《银幕》，第 10 卷，第 3 期，1969 年 5—6 月，第 35—48 页；艾伦·罗威尔：《对正确评判的共同追求》（"The Common Pursuit of True Judgment"），载《银幕》，第 11 卷，第 4—5 期，1970 年 8—9 月，第 76—88 页。

盾暴露无疑"。[59]诺威尔－史密斯同样指出了维斯康蒂的"复杂"与"矛盾"之处。[60]当诺威尔－史密斯认为在《洛可兄弟》（*Rocco and His Brother*）中"戏剧"与"史诗"之间的张力不在维斯康蒂的控制之下，而是反映了他自己社会地位的爱恨矛盾时，一种不自觉的症候性解读出现了。[61]在《电影的符号与意义》一书中，沃伦指出了作者文本从剧本的插曲介绍中出现，再进入到作者的意识与无意识领域，在那里它们与他的个性化主题相互影响。批评家必须扮演精神分析师的角色，重新建构隐藏在显性电影里的潜在文本。[62]类型批评对于列维－斯特劳斯式的矛盾的症候性维度是很敏感的，就像科林·麦克阿瑟把《蓬车队》（*The Covered Wagon*）中的镜头阐释为"美国精神的分裂"。[63]新颖的事物往往只会被那些先准备好去寻找它的人所感知，虽然大量采用作者论和类型批评的批评家认同一致性作品的观念，但是将矛盾归于电影的惯例使他们得以有准备地迎接 20 世纪 70 年代"矛盾"文本学说和症候性意义的建构。

▌ 流行的体系 ▌

从前文来看，我们会发现 20 世纪 60 年代的很多法国理论家都试图证明症候式阐释的力量。除了坚持主张一种文化"无意识"的列维－施特劳斯外，还有很多思想者坚持症候式分析。罗兰·巴特对于资产阶级"神话"（mythology）的分析，显然来自列维－施特劳斯和马克思主义关于文化／自然对立的社会建构理论。拉康的"回到弗洛伊德"主张至少部分地宣称压抑作用是精神和语言现象的核心。在拉康的影响下，阿尔都塞实践着一种对于马克思的"症候式解读"，目标是揭示文本"表现出在最开始的时候就缺席的情况"。[64]对德里达而言，西方

〔59〕见罗素：《塞缪尔·富勒》（"Samuel Fuller"），载《新左派评论》，第 23 期，1964 年 1—2 月，第 87 页。亦可参见罗素：《约翰·福特》（"John Ford"），载《新左派评论》，第 29 期，1965 年 1—2 月，第 72—73 页。

〔60〕诺威尔－史密斯：《维斯康蒂》，第 62 页。

〔61〕同上书，第 178 页。

〔62〕沃伦：《电影的符号与意义》，第 113 页。

〔63〕麦克阿瑟：《西部片的根基》，第 13 页。

〔64〕阿尔都塞和艾蒂安·巴里巴尔（Etienne Balibar）：《阅读资本》（*Reading Capital*），本·布鲁斯特（Ben Brewster）译，伦敦：New Left Books，1970 年，第 28 页。

思想一直被它所压抑的作品所困扰。[65]福柯把弗洛伊德的诠释视为人文科学质疑角色的典范、永恒的怀疑论。[66]在文学理论与批评领域，《原貌》（*Tel quel*）杂志作者群用拉康的精神分析概念来精确分析"言说主题"（speaking subject）的概念，用马克思主义来把文学意识形态批评理论化，而皮埃尔·马舍雷则认为可将文学文本视为围绕着被隐藏的缺席（concealed absences）而建构。[67]

这些理论都具有煽动性，但是如果没有对特殊文本的权威解释，它们也不太可能赢得这么多的拥护者。一般的批评能够把这些研究当作接下来实践的范本。许多研究者已研究过整部《神话学》（*Mythologiques*）或《保卫马克思》（*For Marx*）、拉康的《文集》（*Ecrits*），或福柯的《事物的秩序》（*The Order of Things*），也有很多人仅仅知道列维－施特劳斯关于俄狄浦斯神话的文章，或是阿尔都塞对皮柯罗·提托（Piccolo Teatro）的研究，或是拉康关于《被窃的信》的探讨，或是福柯对于《宫娥》（*Las Meninas*）画作的讨论。有人说巴特对于"撒拉逊女人"（Sarrasine）的研究借鉴了《原貌》派的理论，但是以茱莉亚·克里斯蒂娃（Julia Kristeva）和菲利普·索勒斯（Philippe Sollers）的深思熟虑，绝对写不出像 *S/Z* 这样具有消遣性的"应用批评"。[68]在这些作品中，"理论"在艺术研究中变得相当重要，而这在以前是不常见的。人们希望现在的电影批评能够展示出这一点：阐释强化、修正或取代了关于电影运作的理论。在结构主义之后，"关于 X 的某某式解读"这样的文句出现在电影研究中。同时，理论变成更精简，其复杂性和细致性往往被忽略，被用来激发一般的阐释活动。

作为法国巴黎文化杂志的先锋，《电影手册》当然不可避免地受到这些理论发展的影响。20 世纪 60 年代早期，《电影手册》采纳了一些先进的结构主义主

〔65〕雅克·德里达：《写作与差异》（*Writing and Difference*），艾伦·巴斯（Alan Bass）译，芝加哥：芝加哥大学出版社，1978 年，第 192—196 页。

〔66〕对我而言，福柯最近的"反压抑"（antirepression）假说似乎并不代表其对阐释或症候性意义概念的否定。简要地说，他对西方性"系谱"（genealogical）的看法是，性压抑的概念本身便掩饰（也可说是压抑）了真正成为问题的力量（即权力关系）。

〔67〕马舍雷：《文学生产理论》，第 122 页。

〔68〕应用注释法则唯一的例外，是如阿尔都塞的文章《意识形态与国家意识形态机器》或拉康极具影响力的文章《镜像阶段论》之类的标题式陈述，有经验的影评人会把这类作品当作较长的理论论证的浓缩版来使用。见阿尔都塞：《列宁与哲学及其他论文》（*Lenin and Philosophy and Other Essays*），本·布鲁斯特译，纽约：Monthly Review Press，1971 年，第 127—186 页；以及雅克·拉康：《自我功能形成的镜像阶段》（"The Mirror Stage as Formative of the Function of the I"），载《文集》（*Ecrits: A Selection*），艾伦·谢里登（Alan Sheridan）译，纽约：Norton，1977 年，第 1—7 页。

张。[69] 虽然如此，直到 1967—1968 年间，亨利·朗瓦（Henri Langlois）与电影图书馆（Cinémathèque）之间的关系出现了危机，以及 1968 年 5 月的事件发生之后，让-路易·科莫利（Jean-Louis Comolli）和让·纳尔波尼（Jean Narboni）主编的《电影手册》才正式进入了一个政治论结构主义的时代。

与文学与艺术理论界的同行一样，《电影手册》的编辑们开始以一种简略、抽象的新方式写文章。（《正片》最"恶毒"的作者罗伯特·贝纳永 [Robert Benayoun] 称《电影手册》的成员是"典范的后生小辈"[les enfants du paradigme]。）[70] 有些作品，如让-皮埃尔·乌达尔（Jean-Pierre Oudart）的文章，仍具有影响力，而科莫利和纳尔波尼在 1969 年发表的一篇理论宣言《电影／意识形态／批评》（"Cinema/Ideology/Criticism"），则已经发展成为一篇经典的范文。在文章中，编辑们把一部电影与主流意识形态之间的关系进行分类研究。他们认为，最有影响的形式（主要借鉴于马舍雷）属于那些只在表面上与主流意识形态相关的电影。在某些好莱坞电影中，"其内在的批判正透过缝隙瓦解整部电影，如果换个角度来解读这部电影，寻找症候，透过它和谐的外在形式，能看到它内部充满了裂隙；它在一种内在的张力下撕裂开来，而这种内在的张力在一部意识形态平淡乏味的电影中并不会出现。"[71] 这段话，在以后的二十年里被引用了很多次，变成了一种寻找压抑意义的通行证。

《电影手册》是作者电影分析的中心。例如，让-皮埃尔·乌达尔认为布努艾尔的《银河》（*Milky Way*）创造了一部可以容纳多种不完整的、矛盾的解读的

[69] 早在 1963 年，对巴特的一次采访中，拉康式的议题就已被提出，见罗兰·巴特：《朝向一种电影符号学》（"Towards a Semiotics of Cinema"），载吉姆·希利尔主编：《20 世纪 60 年代的〈电影手册〉》，第 276—285 页。一年后，在一次访谈中，列维-施特劳斯简略地提出了对《群鸟》一片的自然／文化解读，麦克尔·德莱叶（Michel Delahaye）和埃里克·侯麦：《列维-施特劳斯导论》（"Entretien avec Claude Lévi-Strauss"），《电影手册》，第 156 期，1964 年 6 月，第 26—27 页。1965 年，《电影手册》刊载了一篇圆桌会议记录，影评人严格审视了以主题为中心的批评方法的程式化特性，参见让-路易·科莫利等：《二十年以后：论美国电影及〈作者政治〉》（"Twenty Years On: A Discussion about the American Cinema and the *Politique des Auteurs*"），载希利尔主编：《20 世纪 60 年代的〈电影手册〉》，第 196—209 页。《电影手册》也计划与文学的先锋派结盟，诸多《原貌》杂志的作者讨论了波莱（Pollet）的电影《地中海》（*Méditerranée*），载《电影手册》，第 187 期，1967 年 2 月，第 34—39 页。

[70] 罗伯特·贝纳永：《儿童的范例》（"Les Enfants du Paradigme"），载《正片》，第 122 期，1970 年 12 月，第 7—26 页。

[71] 让-路易·科莫利和让·纳尔波尼：《电影／意识形态／批评（1）》，载约翰·埃利斯（John Ellis）：《银幕读本 1：电影／意识形态／政治》（*Screen Reader1: Cinema/Ideology/Politics*），伦敦：SEFT，1977 年，第 7 页。

电影，所有的一切都在围绕着结构性的矛盾盘旋。[72] 与之类似，雷蒙·贝洛煞费苦心地剖析了希区柯克电影《群鸟》中包德加湾（Bodega Bay）的那场戏。贝洛的分析受惠于结构主义风格论大师雅各布森，但是他却受到纳尔波尼的赞扬，称赞他开启了一条通往阿尔都塞—拉康主义的道路。贝洛揭示了一套程序，透过蛛丝马迹，寻找出电影中本不该出现的事物的痕迹。[73]《电影手册》在1970—1971年间，用一系列"集体创作"（collective texts）的方法，提供了更多的症候式分析方法的应用研究：对雷诺阿的《生活属于我们》（*La Vie est a Nous*）、福特的《少年林肯》（*Young Mr. Lincoln*）、斯坦伯格（Sternberg）的《摩洛哥》（*Morocco*）、柯静采夫（Kozintsev）和塔拉乌别尔格（Trauberg）的《新巴比伦》（*New Babylon*）等影片的压抑意义进行的更详细的研究，由编辑成员共同完成。[74] 这些作品的水准参差不齐，在此我只谈谈关于福特的文章，这篇有英文译本的文章成为了现代症候式阐释的原型，可能是这类解读方式最重要的学术电影批评典范。

　　文章由《电影手册》编辑撰写，由让－皮埃尔·乌达尔以一段相当暧昧的文字作结（文章的第25节）。这篇文章成为1960年代法国理论多元发展的总结。其一幕接一幕的片段设计和对作品的"交互式文本空间"的坚持让我们想起了巴特最近发表的著作《S/Z》。它运用阿尔都塞和拉康的概念，认同"多元决定的叙述"（discourses of overdetermination），这种多元叙述可以用来解释电影对于政治和性的压抑。更重要的是，这篇文章依靠马舍雷的模型，解释文本如何开始建构一项意识形态工程，然后又创造一种"要素缺失"（constituent lacks）来颠覆它。《少年林肯》的意识形态计划通过把林肯与法律、家庭和政治联系在一起，试图去重写历史，将林肯描绘成一位神话般的完美的共和党领袖。为了把这项计划转换为叙事形式，电影使用了两种结构模型。"伟人自传"使用未来完成时态，为

　　〔72〕让－皮埃尔·乌达尔：《神话与乌托邦》（"Le Mythe et l'utopie"），载《电影手册》，第212期，1969年5月，第35页。

　　〔73〕让·纳尔波尼：《关于》（"A-propos"），载《电影手册》，第216期，1969年10月，第39页，贝洛的文章《〈群鸟〉：分析沙丘一场》（"'*Les Oiseaux*'：Analyse d'une séquence"），见同期第24—38页。

　　〔74〕见《电影手册》所载以下数篇文章：《〈生活属于我们〉，电影活动家》（"*la Vie est à nous*, Film Militant"），第218期，1970年3月，第44—51页；《约翰·福特的〈少年林肯〉》（"*Young Mr. Lincoln* de John Ford"），第323期，1970年8月，第29—47页；《约瑟夫·冯·斯坦伯格和〈摩洛哥〉》（"Josef von Sternberg et *Morocco*"），第225期，1970年11—12月，第6—13页；《一般的隐喻》（"La Métaphore 'commune'"），第230期，1971年7月，第15—21页；《法国内战》（"La Guerre civile en France"），第202期，1971年10月，第43—51页。

主角未来生涯中的伟大行为布置舞台。同时，影片围绕一起谋杀、诸多线索、沉默的目击者、转移注意力的举动和审判的结局等剧情，构建了一个侦探故事。意识形态计划和叙事结构共同建构了这部电影。

然而，这个意识形态计划被几个因素所背弃。首先，本片隐藏了一些矛盾。林肯既要履行法律又要凌驾于它之上，既要扮演一个母亲的儿子又要代表一个缺席的父亲。随着电影行动和意象的展开，林肯变成了由很多不存在的事物组成的组合体。这里有很多遗漏：他的母亲，虚构的身世，他对奴隶制的立场，他（在原告、派系和兄弟之间）选择的结果，特别是他与女人的关系。《电影手册》的编辑们认为是政治氛围抑制了林肯的性冲动。他经由女人（克蕾夫人 [Mrs. Clay]、安·拉特里奇 [Ann Rutledge]）而进入法律；但是为了效忠律法，他必须放弃性爱之欢。这部电影也表现出对意识形态计划的扭曲。法律仅仅被描绘成阻止暴力的工具（"阉割"），但它又偏执地试图把自己建构在自然的基础之上。编辑们指出了一些"极端"的瞬间：林肯表现出的"带有阉割之力的眼神"、夸大的自信、过度的暴力和最后令人想起吸血鬼的怪诞。总之，其意识形态计划原本欲将林肯塑造成伟大的国家统一者和自然法律的拥护者，最后却以矛盾的情感告终：伟大的父亲角色从母亲处取得权威，法律则压抑欲望，而在阉割有恋母情结之子的同时，却又任命他为理想的、完全是母系基础上的法律复兴者，由此，文中最著名的拉康主义格言出现了："林肯没有菲勒斯（phallus），他就是菲勒斯。"[75]

虽然看起来很新颖，但是这种症候式解读方法的某种因素确实继承了早期《电影手册》的批评方法。马舍雷已经表示，儒勒·凡尔纳（Jules Verne）能从资本主义主题中创造出一种"有缺陷的叙事模式"（faulty narrative）。现在《电影手册》的编辑们把电影意识形态计划造成的缺失、扭曲、过度演绎都归因于福特的"剧本工作"（scriptural work），他的电影导演方式。福特作品中反复出现的主题——社区的节庆、家庭与母亲中心制——体现了很多神话故事起源的简略版本。林肯"只能算是福特以扭曲史实和互相矛盾（林肯脱离了剧情的发展方向，剧情则违反了林肯的历史事实）为代价所刻画的角色"。[76] 在《电影/意识形态/批评》宣言中，科莫利和纳尔波尼指出福特是一位能够在他的电影中公开揭露和抨击表面的意识形态的导演。现在乌达尔的一篇关于《少年林肯》的文章则指

〔75〕《电影手册》编辑部：《约翰·福特的〈少年林肯〉》（"John Ford's *Young Mr. Lincoln*"），载《银幕读本 1》，第 139 页。

〔76〕同上文，第 121 页。

出，文本在意识形态上过于强调林肯代表着法律，这一武断已经"被福特的书写所宣告，也在他的喜剧作品中被强调"，而且产生了一套法律的阉割论述来加以控诉。[77] 这个文本的矛盾性主要归功于作者——一种颠覆性的文本力量，而不是一个虚构的个体。这部电影是真正的"约翰·福特的《少年林肯》"。

《电影手册》的集体创作产生了很大的影响，其中之一是鼓励影评人用前所未有的精确性来审视一部电影。贝洛在 1969 年写的关于《群鸟》的文章已经开拓了现在所说的"文本分析"[78]，这种批评方法将注意力集中在技术细节和叙事结构上，远远超越了《电影》杂志所尝试的细读研究方法：包括梯尔里·昆泽尔（Thierry Kuntzel）对《M》开场戏的研究（1972），贝洛对《夜长梦多》（*The Big Sleep*）某场戏的分解（1973），批评家们对《穆里尔》（*Muriel*）的详尽的协作研究（1974），《交流》（*Communications*）杂志第 23 期（1975）中昆泽尔探讨《最危险的游戏》（*The Most Dangerous Game*）的开场戏的经典文章，以及贝洛对于《西北偏北》（*North by Northwest*）的分析，长达 115 页，囊括了剧照、图表以及农药飞机凌空而过的那场戏的鸟瞰图。

这些研究最大的影响，是主张通过分析电影的形态与内容来揭示症候性意义。在《西北偏北》中，贝洛发现了一套欲望的辩证法：主角通过强迫女人参与到其幻想中来建立起一个好父亲的形象，同时又把攻击性投射到反面角色身上，借此完成他的认同。昆泽尔把一部电影比喻成弗洛伊德的"梦的运作"（dream work），开场戏如同梦的初始阶段，提供了影像的母题，接下来的部分将压缩的母题以呈现幻想的方式一条条铺陈出来。对贝洛而言，经典电影创造了节奏和对比，两者的差异表现为主角的行动所对应的可变化的拉康式游戏：如何被定位、充实和再创造。对于昆泽尔而言，经典电影融合，也混淆了彼此隔离的不同文化，电影的进程是一系列错位和倒置，最后被重申的差异性所终止。两人皆认为，文本分析揭示的是电影的"无意识"、被压抑的东西，这些东西会在形式与风格的微小细节上浮现。

〔77〕《电影手册》编辑部：《约翰·福特的〈少年林肯〉》，第 150 页。

〔78〕贝洛指出，以往的重要作品可参见选集《你没看到广岛！》（*Tu n'as rien vu à Hiroshimal!*），布鲁塞尔：Editions de l'Institute de Sociologie，1962 年。贝洛：《电影分析》（*L'Analyse du film*），巴黎：Albatros，1980 年，第 15—16 页。R. 奥丁（R. Odin）：《电影文本分析十年》（"Dix années d'analyses textuelles de films: Bibliographie analytique"），《语言学与符号学》（*Linguistique et sémiologique*），第 3 卷，1977 年，文中包含了有关这种趋势的有用书目。

┃ 矛盾的文本 ┃

英语国家对巴黎派症候式批评方法的了解是伴随着马克思主义电影理论和批评的崛起而出现的。阿尔都塞、拉康和福柯的英文译本激发了人们对后结构主义思想中政治部分的兴趣。与此同时，巴特 1957 年的《神话学》也在这一时期借助英文译本的出版获得了新生。在 1971 年《银幕》杂志的春季刊中，新的编辑团队和主编萨姆·罗迪发起了一次对电影和意识形态的持续质询——打头阵的便是对《电影手册》中《电影／意识形态／批评》一文的翻译。不久，《银幕》杂志又翻译了讨论影片《少年林肯》的文章，并制作了一整期的符号学内容，将其视为一种阿尔都塞式的"科学"[79]。

《银幕》的某些作者试图揭露那些被解析式批评家运用到作者电影中的"整体性"（the unity）的虚幻基础。在批评珀金斯的《电影之为电影》时，罗迪指责说，对连贯性和整体性的坚持使《电影》杂志与浪漫主义和现实主义审美联系起来，而无法理解"现代主义"电影，也不能找到电影实践中的那些矛盾力量[80]。对于一些批评家而言，接受《电影手册》间隙和裂缝的观点（gaps-and-fissures）意味着需要明确地与作者结构主义的妥协说法决裂。在 1972 年新版的《电影的符号与意义》后记中，沃伦强调作者电影与好莱坞电影本身都是矛盾的，尽管"像梦一样，但观众所看到的其实是所谓的'电影表象'（film-facade），是'二次修正'（secondary revision）后的最终产物，它隐藏并掩盖了电影潜在的'无意识'（unconscious）的过程。"[81]这个曾经被沃伦认为是在电影导演头脑中起作用的无意识，如今被放置在了电影之内。现代的"文本"（text）概念表现了"存在于现实之中，却被意识形态所压抑的裂缝和间隙，这种坚持每一个个体意识的'整体性'（wholeness）和完整性的意识形态正是资产阶级社会的典型特征。"[82]诺威尔－史密斯在 1973 年坦诚自己已经成为一名"追星族式的结构主义者"，并表明作者论结构主义只有走向一种科学的、唯物

〔79〕见保罗·威尔曼（Paul Willemen）：《社论》（"Editorial"），载《银幕》，第 14 卷，第 1—2 期，1973 年春夏季号，第 5 页；史蒂芬·希斯《导论：需要强调的问题》（"Introduction: Questions of Emphasis"），同上期，第 9—12 页。

〔80〕萨姆·罗迪：《评论：〈电影读本：电影之为电影〉》（"Review: *Movie Reader, Film as Film*"），载《银幕》，第 13 卷，第 4 期，1972 年冬—1973 年，第 138—143 页。

〔81〕沃伦：《电影的符号与意义》，第 167 页。

〔82〕同上书，第 162 页。

主义的电影理论才有意义[83]。

这种理论主张很大程度上回应了实践批评当中已经表露出的需求。长久以来，马克思主义批评都专注于解释进步的或者有价值的艺术如何能够产生于压迫的经济、政治环境当中。到 20 世纪 70 年代早期，新左派对意识和文化的强调为大众电影的意识形态分析提供了强大的动力。一些已经被介绍的概念可以帮助我们辨别出三种主要的批评方法。

第一种批评方法被称为"去神秘化"（demystification），其意图在于表明艺术作品只是隐秘的宣传工具，是裹了糖衣的药丸。无论作品被赋予的外在意义如何，去神秘化的批评家总是会构建与之相反的内在意义来破坏它们。第二种与之相反的批评方法则旨在揭示隐藏在影片可能呈现的一切保守的指涉性意义或外在意义之下的进步的内在意义。弗雷德里克·恩格斯（Frederick Engels）似乎是在赞扬巴尔扎克（Balzac）的小说作品讽刺了作者最同情的那个阶级时为这种方法设定了批评模式[84]。在 20 世纪 60 年代晚期和 70 年代早期的电影期刊中，批评家采用了去神秘化和进步主义这两种批评方法。《电影艺术》《影迷》《丝绒灯罩》（*The Velvet Light Trap*）以及《跳接》都刊登了这样一些文章，它们要么谴责好莱坞所体现的美国资本主义价值观念，要么赞扬那些表现出激进意义的好莱坞电影。

矛盾文本这个概念以消解外在或内在意义的压抑意义为基础，能够让批评家采取一种更加综合和辩证的立场。批评家可以指出影片中的明显扭曲，来揭露其中的意识形态，也可以继续通过表明影片如何包含了进步元素，或者在矛盾中体现出意识形态为维护其权威所做的激烈挣扎，来"拯救"（save）这部电影。正如症候式解读的观念支持了《原貌》对文学前卫派杰作的分析一样，类似的观念也可以让电影批评家带着新的政治目的来继续研究已经被作者论和类型研究分析过的好莱坞电影。

受到人类学、马克思主义以及精神分析学的启发，症候式解读的政治可能

〔83〕杰弗瑞·诺威尔－史密斯：《我曾是个追星族式的结构主义者》（"I Was a Star-Struck Stucturalist"），载《银幕》，第 14 卷，第 3 期，1973 年秋季号，第 96—99 页。亦可见艾伦·罗威尔：《唐·西格尔：美国电影》（*Don Siegel: American Cinema*），伦敦：英国电影协会，1975 年，第 11 页。

〔84〕弗雷德里克·恩格斯致玛格丽特·哈克尼斯（Margaret Harkness）的信，1888 年 4 月，载《马克思、恩格斯论文学与艺术：书信选集》（*Marx and Engels on Literature and Art: A Selection of Writings*），李·巴克森德尔（Lee Baxandall）和斯特凡·莫拉夫斯基（Stefan Morawski），圣路易斯：Telos，1973 年，第 115—116 页。

性到 1974 年已经变得非常明显了。早期具有影响力的尝试来自查尔斯·埃克特对华纳公司 1937 年的影片《艳窟泪痕》（*Marked Woman*）的讨论。就像《电影手册》的编辑一样，他试图把这部影片放置在一个具体的历史语境当中，即纽约黑帮对卖淫业的控制。埃克特发现，影片中的情节剧因素和"现实主义式"（realistically）地处理女性困境的因素之间存在着一种"辩证的"（dialectical）关系。埃克特将后一种因素解读为影片潜在内容的症候，即阶级的冲突。影片努力将这种经济冲突置换为一系列列维－斯特劳斯式的对立，这些对立存在于区域差异（城市／小镇）和个人道德（机敏／迟钝、错误行为／正确行为）之中。这些掩饰性的对立非常接近文本的表层，并通过夜总会中所唱的歌曲与烘托戏剧性动作的歌曲表现出来。影片也将富／穷和剥削者／被剥削者这样的阶级冲突压缩到黑帮歹徒形象之中。他既是一个资本家，也是一个移民。作为一名暴徒，他所受到的批评更多地来自道德方面，而非经济方面。影片的整体目标就在于"减弱现实层面的冲突，而在替代的情节剧层面扩大并解决它们"[85]。然而，《艳窟泪痕》无法完全消除其内在的张力，不时地暴露出一般的意识形态策略。例如在影片结尾处，将女性困境煽情化处理的努力在她们走向摄影机时毫不妥协的表情面前显得苍白无力。文本的进步方面因此得到了"拯救"：批评家的药方虽然不能够治愈影片，但是它可以表明，揭示出资本主义的主要矛盾如何能够在一定程度上挽救一部俗套的黑帮电影。

这一时期矛盾文本的文化政治性在来自于女性运动的批评写作中表现得最为明显。凯特·米利特（Kate Millett）的《性政治》（*Sexual Politics*，1968）对当代文学做出了去神秘化的解读，而文化文本中"女性形象"（image-of-women）研究方法也在 20 世纪 70 年代早期逐渐形成[86]。这种方法倾向于对角色类型和情境进行去神秘化的或进步的阐释：揭穿那些贬低女性角色的电影，赞扬那些更加"现实地"表现了女性的电影。批评家或许会展示 20 世纪 30 年代华纳兄弟公司的影片如何宣扬了有关女性的刻板印象（淘金女郎、女秘书、妓女），或许会表明像《柳巷芳草》（*Klute*）这样的影片如何抓住了"普遍的

〔85〕查尔斯·W. 埃克特：《对一部无产阶级电影的剖析：华纳公司的〈艳窟泪痕〉》（"The Anatomy of a Proletarian Film: Warner's *Marked Woman*"），载《电影季刊》，第 17 卷，第 2 期，1973 年冬—1974 年，第 11 页。

〔86〕托里·莫伊（Toril Moi）：《性／文本政治：女性主义文学理论》（*Sexual/Textual Politics: Feminist Literary Theory*），纽约：Methuen，1985 年，第 44—49 页。

女性冲突"[87]。这种"形象"研究方法很快就成为女性主义批评家所寻找的目标，以便于解读那些内部具有矛盾的文本。最近的某个表述简要地总结了这个议题：

> 由于女性导演的作品相对缺乏（除了一些很明显是由女性运动创造的女性主义作品之外），女性主义批评家变得越来越擅长于对经典电影文本做出"格格不入的解读"。在这种解读当中，批评家并不关心女性形象的真伪，而更看重对文本矛盾的理解，这些矛盾被看作父权文化下女性受压迫的症候。女性主义电影批评的这个趋势已经获得了非常丰富的成果——不仅扩展了我们对支持和维护父权制结构的电影文本策略的了解，也让我们认识到了这些建构的弱点和失败之处。[88]

但是"形象"批评实际上并不一定要排除症候式阐释或文本矛盾批评方法。在常常被视为"形象"研究里程碑的《从尊重到强暴：电影中的女性待遇》（*From Reverence to Rape: The Treatment of Woman in the Movies*，1974）一书中，莫莉·哈斯凯尔（Molly Haskell）追随了20世纪40年代一些批评家的观点，例如戴明坚持认为好莱坞的"美国梦机器"并不能够总是完美无缺地运行。"就像所有美梦中潜藏的内容一样，那些精心伪装过的无意识元素总是会出现，扰乱我们的睡眠。"[89]例如，她将性感女神视为一种"精神分裂"（schizophrenic）现象，既遵循了性别的刻板印象，又无意中反抗了它[90]。有人认为，所有女性主义批评的基本假设就是一种分裂的"文化意识"（cultural consciousness）概念，女性主义批评家总是倾向于在广义上将意识形态产品视为被压抑的文化力量的症候。如果这样的话，那么，马克思主义和精神分析版本的症候性意义——来自

〔87〕苏珊·伊丽莎白·达尔顿（Susan Elizabeth Dalton）：《工作的女性：20世纪30年代的华纳公司》（"Women at Work：Warners in the 1930s"），载卡琳·凯（Karyn Kay）、杰拉德·皮尔里（Gerald Peary）编：《女性与电影：批评文选》（*Women and the Cinema: A Critical Anthology*），纽约：Dutton，1977年，第267—282页；戴安娜·吉蒂斯（Diane Giddis），《分裂的女性：〈柳巷芳草〉中的布里·丹尼尔》（"The Divided Woman: Bree Daniels in *Klute*"），载《女性与电影》，第3—4期，1973年，第57页。

〔88〕玛丽·安·杜恩（Mary Ann Doane）、帕特里夏·梅伦坎普（Patricia Mellencamp）、琳达·威廉姆斯（Linda Williams）：《当女性观看时》（"When the Woman Looks"），载玛丽·安·杜恩、帕特里夏·梅伦坎普、琳达·威廉姆斯编：《重新审视：女性主义电影批评文集》（*Re-Vision: Essays in Feminist Film Criticism*），弗雷德里克：University Publications of America，1984年，第8页。

〔89〕莫莉·哈斯凯尔：《从尊重到强暴：电影中的女性待遇》，纽约：Holt, Rinehart, and Winston，1974年，第2页。

〔90〕同上书，第105—106页。

于《电影手册》中分析《少年林肯》的经典文章——就利用了女性主义传统的现存趋势。

这个新的发展以英国电影协会和《银幕》杂志为中心并不令人惊讶，这是各种观念混合的结果：列维－斯特劳斯关于亲属关系的概念（其重要性已经被西蒙·德·波伏娃 [Simone de Beauvoir] 和朱丽叶·米歇尔 [Juliet Mitchell] 提出）、布莱希特对再现的批评（反映在阿尔都塞、巴特和沃尔特·本杰明 [Walter Benjamin] 的作品中）、作者结构主义以及《电影手册》有关约翰·福特的文章中所采用的马舍雷式（Machereyan）和拉康式（Lacanian）的概念。所有这些理论资源为女性主义批评家在主流电影中发现的矛盾提供了解释基础。如今，我们不需要合计电影在意识形态上的加减，就能够展示叙事、角色塑造或者主题发展的逻辑如何制造了性别再现上的断裂。此外，女性运动还提供了大多数症候式阅读所缺乏的东西：具体的政治基础。以此为出发点，女性主义批评不仅可以揭露父权制意识形态的弱点，还能够开启一种反抗电影制作和观看的模式。

到 1973 年，克莱尔·约翰逊（Claire Johnston）开始攻击女性形象观点中的"粗暴的决定论"，并且号召电影批评家像探究符号学和作者理论一样，采用"马克思和弗洛伊德创立的学科知识"[91]。约翰逊根据巴特的神话学和弗洛伊德的恋物癖重塑了刻板印象的概念，也因此压制了现实主义的问题[92]。她把沃伦《电影的符号和意义》中的对立观念转化为女性主义术语：霍克斯将女性视为非男性（nonmale），以便于否定其"创伤的存在"（traumatic presence），而福特将女性看作是被花园／荒漠的张力所环绕的微不足道的角色[93]。约翰逊和帕姆·库克（Pam Cook）1974 年的一篇文章进一步探讨了实用批评的内涵，他们采用了拉康和列维－斯特劳斯的概念来阐释拉乌尔·沃什（Raoul Walsh）的作品，将女性构建为一个流通于父权制秩序中的空洞符号，因此男性角色的阉割焦虑也被转移到女性身上。作为一个交换的对象，女性等同于金钱。但是在《玛米·斯托沃的反抗》（*The Revolt of Mamie Stover*）中，这种模式发生了变

〔91〕克莱尔·约翰逊：《女性电影笔记》（*Notes on Women's Cinema*），伦敦：英国电影协会，1973 年，第 2—3 页。

〔92〕克莱尔·约翰逊：《作为反电影的女性电影》（*Women's Cinema as Counter-Cinema*），第 24—26 页。

〔93〕同上书，第 37 页。

化：某些时刻，玛米试图"超越统领了电影自身的再现模式"[94]。就像青年的亚伯拉罕·林肯一样，她拥有着威胁性的目光（有时候直视摄像机）：作为无所欠缺的菲勒斯女性，她既是诱惑者，又是阉割者，但是她仍然被限制在文本的象征层面。影片的叙事和意象都试图将她制造为一个商品，一个客体而非欲望的主体。在文章的结尾处，约翰逊引用了本书之前提到的科莫利和纳尔波尼的文章，劝导我们将文本看作是有裂隙的，并且把作者论放置在意识形态之内。"因此女性主义批评的任务必须包括一个去自然化的过程：质疑文本的统一性；将其视为不同符码相互矛盾的互动；追寻其'结构性缺失'（structuring absence）以及与象征性阉割的关系。只有在这个意义上，电影的女性主义策略才有必要被理解。"[95]通过展示基本的叙事轨迹（女性的威胁被包含在范围更大的文本运作当中），并且表明角色目光在注入文本的意识形态暗流方面产生的力量，这篇文章成了女性主义电影分析的典范[96]。

更具影响力的文章则是劳拉·穆尔维的《视觉快感与叙事电影》（"Visual Pleasure and Narrative Cinema"）[97]。这篇文章绝对是"理论性的"，却采用了较为清晰的语言，也不会抽象到忽视了案例，因此成为指导症候式阐释的关键文本。穆尔维认为经典的父权制电影不得不将女性表现为一种缺失，这引发了一种内在的矛盾：菲勒斯虽然是稳固的，但是女性阳具的缺失不断提醒着阉割的威胁。因此影片必须提供一种幻想，在否定女性威胁的同时维持父之法。这导致了两种视觉愉悦：窥淫癖和自恋。

这些也许还不能够满足实用批评的需求，穆尔维进一步将这些理论概念转化成了具体术语。她强调电影技术在本质上支持着窥淫癖，尤其是摄影机代替角色进行观看的行为。从这个层面上看，性别的差异使女性成为被观看的客体，男

〔94〕克莱尔·约翰逊、帕姆·库克：《拉乌尔·沃尔什电影中的女性位置》（"The Place of Woman in the Cinema of Raoul Walsh"），载菲尔·哈迪（Phil Hardy）编：《拉乌尔·沃尔什》（Raoul Walsh），伦敦：爱丁堡电影节，1974 年，第 100 页。

〔95〕菲尔哈迪编：《拉乌尔·沃尔什》，第 107 页。

〔96〕它和别的大多数范本一样受到攻击，见伊丽莎白·里昂（Elisabeth Lyon）：《话语与差异》（"Discourse and Difference"），载《暗箱》（Camera Obscura），第 3—4 卷，1979 年，第 14—20 页；以及珍妮特·贝利斯特伦（Janet Bergstrom）：《重读克莱尔·约翰逊作品》（Rereading the Work of Claire Johnston），《暗箱》，第 3—4 期，1979 年，第 21—31 页。

〔97〕劳拉·穆尔维：《视觉快感与叙事电影》载，《银幕》，第 16 卷，第 3 期，1975 年秋季号，第 6—18 页。

性则成为观看的主体[98]。而自恋则在叙事结构层面发挥了作用，男性变成了主动的角色，控制着三维空间内的前进动作，女性则成为被动的"单维"客体。穆尔维举出了至今仍然非常有用的例证：斯坦伯格的电影是恋物窥淫癖的原型，希区柯克的作品则是典型的窥淫癖结构。在叙事的过程当中，女性要么像在霍克斯的影片中一样，由"偶像"转化成了配偶；要么像在《迷魂记》（*Vertigo*）中一样，成为被调查和惩罚的对象。

除了文章中纯理论的论点之外，穆尔维还反复强调任何再现女性的尝试都必然会产生矛盾，这为那些在文本中寻找裂缝和间隙的阐释者提供了强有力的支持。同样重要的是，这篇文章列出了一系列阐释线索——负载了权力和性别差异的观看、摄影机等同于观看者、女性作为恋物的对象、诸如监视和惩罚之类的情节模式。如同约翰逊和库克的文章一样，《视觉快感与叙事电影》也表明了自己与实用批评中的某些持续关注点是一致的，包括研究好莱坞电影、维护可阐释的经典以及追求作者分析[99]。

穆尔维的文章发表于 1975 年，这是构建新的症候式阐释模型的关键年份。在这一年出版了《通信》（*Communications*）杂志的第 23 期、约翰逊讨论特纳（Tourneur）《印度的安妮》（*Anne of the Indies*）中的化装（masquerade）的论文、关于克里斯蒂安·麦茨的《Ça》特刊、英国电影协会关于多萝西·阿兹纳（Dorothy Arzner）的册子（其中包括了库克对阿兹纳两部作品的布莱希特式分析），以及史蒂芬·希斯在《银幕》杂志上分两期刊登的《电影与系统，分析术语》（*Film and System, Terms of Analysis*）。希斯的论文在很多方面都有所创新，同时也综合了许多当时最具影响力的传统观点：正统的结构主义（列维－斯特劳斯、托多洛夫、格雷马斯 [Greimas]、早期的巴特）、1968 年后的《原貌》（克里斯蒂娃、后期的巴特）、阿尔都塞的马克思主义、拉康的精神分析、女性主义阐

〔98〕可能是 60 年代晚期女性解放运动的论述使影评人将观看作为重要的文本线索。例如娜奥米·贾菲（Naomi Jaffe）和柏娜丁·多恩（Bernadine Dohrn）的文章《看就是你》（"The Look Is You"，1968）强调女性被迫通过消费概念来定义自己，并因此成为商品。客体 / 主体、被看 / 看、消极 / 积极的二元对立与女性 / 男性的二元对立暗相呼应。之后的作品通过参考精神分析理论以及电影媒介的特性（如摄影机作为一个观看者），进一步充实了这个概念框架。贾菲和多恩的文章重刊后收入马西莫·特奥多里尼（Massimo Teodori）编：《新左派：记录的历史》（*The New Left: A Documentary History*），印第安纳波利斯：Bobbs-Merrill，1970 年，第 355—358 页。

〔99〕对她文章的最近讨论，见劳拉·穆尔维：《女性主义，电影与先锋派》（"Feminism, Film and the Avant-Garde"），载《影框》，第 10 卷，1979 年春季号，第 3—10 页，以及《再论〈视觉快感与叙事电影〉：由金·维多〈阳光下的决斗〉（1946）想到的》（"Afterthoughts on 'Visual Pleasure and Narrative Cinema' Inspired by *Duel in the Sun* [King Vidor, 1946]"），载《影框》，第 15/16/17 卷，1981 年，第 12—15 页。

释以及贝洛和昆泽尔的文本分析。正如希斯的文章标题所表明的，他承担了一种元批评的任务，即对当前的电影分析进行理论化并重新导向。然而，如果他的理论没有对一部单独的作者电影《历劫佳人》进行密集、细致的分析，它将无法产生影响。此文成为症候式阐释中一次精妙的实践。

在希斯看来，一部经典电影的文本动力包括稳定的叙事"经济"（economy）和过度的"生产逻辑"（logic of production），也就是被压抑意义的"其他场景"（other scene）。在一个典型的结构主义分析中，希斯构建了《历劫佳人》的连贯性：动作线、角色建构、时空结构、对立和替换、延迟、人物和角色的交换、平行的性关系，以及围绕着瓦格斯（Vargas）和昆兰（Quinlan）关于正义的争论来实现主题统一性的尝试。但是希斯将这些体系放置在了一个更大的矛盾辩证当中，这对于叙事、性别、主体性等意识形态系统而言是一个基础的过程。叙事本质上是矛盾的，因为它通过断裂的方式从一种稳定的状态（开始）转变为另一种（结尾）："为了达成遏制的目标，它重申了异质性是动作的论述——如果存在着对称，就存在着不对称，如果存在着解决，就存在着暴力。"[100] 由于《历劫佳人》最开始的爆炸打断了瓦格斯和苏珊（Susan）的亲吻，这就需要一个闭合以及结尾的拥抱，同时它也围绕着性和暴力创造了一系列的事件。这个问题在昆兰去往塔尼娅（Tanya）的妓院时，出现在那些"死亡地点"当中。希斯因此将叙事看作是控制压抑意义的动态企图。

一旦暴力将女性塑造成一种威胁，那么精神分析方案便应运而生了。女性的问题是无处不在的：父亲被谋杀了（因此解决方法必须是重建瓦格斯和律法）；女性（西塔 [Zita]、玛西亚 [Marcia]）必须要被去除；最重要的是，为了保证男性的身份安全，并摆脱同性恋的焦虑，苏珊必须负罪。因此，苏珊成为矛盾的焦点，她的身体导致了"自身焦虑的性形象"[101]。脱衣舞女郎西塔、守夜人以及性别模糊的格兰迪（Grandi）家族全都表现出众多的症候，就像在昆兰谋杀格兰迪的场景中一样，叙事无意中流露出自己压抑的影像，"苏珊正是在欲望之处被抹去了"[102]。

最后，希斯分析了矛盾如何将社会认同同时告知于角色和观众。作为一个文本的构建元素，角色只是游走于电影的经济和逻辑之间的某个点。角色作为一个

〔100〕史蒂芬·希斯：《电影与系统，分析术语（第一部分）》，载《银幕》，第16卷，第1期，1975年春季号，第49页。

〔101〕同上文，第74页。

〔102〕同上文，第76页。

中介、英雄或者明星"形象"，有助于维系整个文本，但是作为一个"象征"的话，这个角色可能会成为一个分散点。观众也类似地被划分出来。电影的连贯性需要将公共象征系统——家庭、性别关系、语言、电影成规——转化为一个想象的统一体，在此之中，观看的主体将自己误认为他者的同类。但是这个统一体是以压抑为代价的。叙事触发了一系列移置和凝缩，即使只是暂时性的，这也提供了巴特式"狂喜"（jouissance）的可能性，即一种"激进的异质性"(radical heterogeneity)[103]。希斯表示，按照这个方式，类似于好莱坞电影这种过于意识形态化的产品，不仅包含了信息或神话，也包括了能够颠覆那些希望维持自身稳定性的意识形态的威胁。

▍症候与解析 ▍

> 只有一种理论的人是一个迷失的人。
>
> ——贝尔托·布莱希特

在西欧和英语国家，20 世纪 70 年代风格的症候式阐释是目前最具影响力的学院电影批评形式。我在第二章中提供的历史图景解释了其原因。新的事件将年轻的工作者吸引到一个人烟稀少的领域。而绝对的修辞法使得这个新动向远远脱离了以前的方式。广泛探索的作品产生了一些有力的范例。随着这个领域的不断扩展，"应用"也流行起来。研究变得更加具体和独特，概念的运用也随之变得更加宽泛和综合。

症候式解读已经变成了"普通批评"中最复杂的形式。拿起最新一期的斯洛文尼亚期刊《荧屏》（*Ekran*），你会发现一篇文章宣称希区柯克的移动镜头代表了他者的目光[104]。曾经被作者论注解法所占领的《电影》杂志如今也刊登了许多马克思主义－精神分析的论文。对于大多数的写作者而言，症候式的方法提供了一个参照系，他们可以在其中填充细节，将其转移到新的领域（新的导演、电影或者类型）或者进行更加细致的重塑（例如，有文章修正《电影手册》中关于

〔103〕史蒂芬·希斯：《电影与系统，分析术语（第二部分）》，载《银幕》，第 16 卷，第 2 期，1975 年夏季号，第 107 页。

〔104〕《荧屏》，第 9 卷，第 10 期，1985 年，第 59 页。

《少年林肯》的论述）[105]。这一趋势的常态化也可以在一系列介绍性著述的扩大出版中看到，包括安妮特·库恩（Annette Kuhn）的《女性的图像：女性主义与电影》（*Women's Pictures: Feminism and Cinema*，1982）、卡加·西尔弗曼的《符号学主题》（*The Subject of Semiotics*，1983）、E. 安·卡普兰（E. Ann Kaplan）的《女性与电影：摄影机前后的女性》（*Women and Film: Both Sides of the Camera*，1983）、雅克·奥蒙（Jacques Aumont）的《电影美学》（*Esthetique du film*，1983）以及帕姆·库克的《电影书》（*Cinema Book*，1986），所有这些著述都试图在症候式解读的基础知识方面训练学生。症候式模式最新的发展——例如与后一时期的电影瓦解并暴露了自身矛盾的情况相反，假定某一时期的好莱坞电影包含并解决了它们的矛盾[106]——继续依赖被压抑意义的概念。即使是那些被认为新发展的概念，例如借自福柯或者巴赫金（Bakhtin）的概念，或者各种将观众当作文本的"同时占有者"的诉求——都是以裂缝和间隙为前提进行运作的。这些新观点与症候式解读的基本共同点被保罗·威尔曼简明地概括为"与'被分析的文本充满了矛盾张力'相类似的结论，它需要积极的读者，并且能够制造出许多乐趣"[107]。

　　如今，症候式批评常常把自己表现为对传统批评的激进挑战，但是它在许多方面都并非如此。从最基本的层面上看，弗洛伊德的无意识概念是"民俗"（folk）心理学中重要的一部分，例如它们都认为从假设的动机到真实或想象的满足之间存在着一条因果链[108]。当然，弗洛伊德的部分说法是非常超越常识的，但

　　[105] 可参考理查德·阿贝尔（Richard Abel）：《〈少年林肯〉的范式结构》（"Paradigmatic Structures in *Young Mr. Lincoln*"），载《广角》（*Wide Angle*），第 2 卷，第 4 期，1978 年，第 20—26 页；J. A. 普莱斯（J. A. Place）：《少年林肯，1939》（"*Young Mr. Lincoln, 1939*"），《广角》，第 2 卷，第 4 期，1978 年，第 28—35 页；罗恩·阿布尔逊（Ron Abramson）和瑞克·汤普森（Rick Thompson）：《〈少年林肯〉再思考：电影批评的理论与实践》（"*Young Mr. Lincoln, Reconsidered: An Essay on the Theory and Practice of Film Criticism*"），载《电影轨道》（*Ciné-Tracts*），第 2 卷，第 1 期，1976 年秋季号，第 42—62 页。

　　[106] 见罗伯特·B. 雷（Robert B. Ray）：《好莱坞电影的某种趋势，1930—1980》（*A Certain Tendency of the Hollywood Film, 1930–1980*），普林斯顿：普林斯顿大学出版社，1985 年，第 153—174 页；罗宾·伍德：《从越战到里根时代的好莱坞》（*Hollywood from Vietnam to Reagan*），纽约：哥伦比亚大学出版社，1986 年，第 46—68 页。

　　[107] 保罗·威尔曼：《信息：电影动作》（"For Information: Cinéaction"），载《影框》，第 32/33 期，1986 年，第 227 页。

　　[108] 见吉姆·霍普金斯（Jim Hopkins）：《认识论和深度心理学：〈心理分析基础〉批评》（"Epistemology and Depth Psychology: Critical Notes on *The Foundations of Psychonanlysis*"），载彼得·克拉克（Peter Clark）和克里斯平·赖特（Crispin Wright）编：《心理、精神分析和科学》（*Mind, Psychoanalysis and Science*），牛津：Blackwell，1988 年，第 33—60 页。

是它的基本解释框架和众多前提（例如自我欺骗）都非常接近日常行为指涉的经典说法，这使其显得引人入胜。（见本章开头维特根斯坦的说法。）在更广泛的历史语境内，症候式阐释相对迅速的成功表明它满足了美国教育机制里某种特定角色的要求。粗略地说，学术电影研究在它的第一阶段被认为是一个按研究对象组织而成的学科领域——就像法国文学或者视觉艺术研究一样。但是随着 20 世纪70 年代和 80 年人文学科宏大理论的崛起，电影研究变成了一个前卫的学科，与其他领域相比，热爱理论的人们可以更自由地进行研究。与此同时，电影研究通过专业化获得了自身的合法性。就像文学或艺术批评一样，电影研究为马克思主义、女性主义和精神分析学派的"人文主义学者"提供了栖息之地。从机制方面看，这类似于二战后文学批评中依据"方法"进行劳动分工的情况。只要"理论"与专业化概念是相互连接的，它就可以成为电影研究的一部分，这一发展符合了玛丽·道格拉斯的观察：如果一套新的理念要获得机制的认可，它就必须与保障现有理论的程序协调一致[109]。

这些新观念的巴黎理论来源本身就是由法国学术和媒介机制内的力量塑造而成的[110]，它们吸引了 1968 年之后寻求政治批评方法的学者。但是想要获得持续发展，它至少要满足包罗万象的机制需求。在这方面，美国的批评家比其他国家的同行们抢先一步，将新的话语学术化到其他地方无法比拟的程度。之前的作者论已经将电影研究引入了大学，而一种自觉的理论批评可以比其前行者更加令人信服地表明自己真正的学术性。这并不是说马克思主义、精神分析和女性主义的解读受到了张开双臂的欢迎，只是说在美国的高等教育机制中，若想要避免彼此竞争的前提与方法之间产生理论争议，就只需要将"新方法"加入到现存的结构当中[111]。尽管富有争议，症候式阐释研究者仍公开表明，它们值得在大学里面获得一席之地。

事实证明这非常容易做到。在 20 世纪 60 年代，希望关于电影的一切可以大卖的商业出版社已经有力地传播了作者研究，如今学术出版社则寻求采用"新理

〔109〕玛丽·道格拉斯：《制度如何思考》，第 76 页。

〔110〕雷蒙德·邦登（Raymond Boudon）：《法国的弗洛伊德－马克思主义－结构主义（FMS）运动：雪利·特克的主题变化》（"The Freudian-Marxian-Structuralist (FMS) Movement in France: Variations on the Theme by Sherry Turkle"，载《托克维尔评论》（The Tocqueville Review），第 2 卷，第 1 期，1980年冬季号，第 6—16 页。

〔111〕见杰拉德·格拉夫：《文学制度史研究》，第 6—7 页。

论"的稿件，这是 20 世纪 70 年代和 80 年代新增的市场[112]。带有参考文献的期刊开始出现。这些学术行头——脚注、复杂的方法、欧陆谱系、深奥的隐喻、专业术语——可以将这些超新的批评与更加正规的解析区别开来，同时使其适合机制颁发高级研究学位。如果说解析式解读对本科生而言是可以教授的话，症候式解读就非常适合研究生训练。（它最终可能会渗入大学新生，他们现在或许正在和他们的弟弟妹妹谈论它。）事实上，随着研究的对象变得更加具有争议性——开始是电影艺术，然后是好莱坞作者电影，接着是类型电影，最后是当代电影和电视——研究路径也更明显地具有文化性和政治性，研究方法则变得更加多元、抽象和复杂。因此，现在的情况是，在许多美国大学中，电影批评是通过支持它的理论获得自身合法性的，而非参考那些关于电影内在价值，甚至是特定阐释力量的论述。"理论"证明了研究对象的合理性，但是对这个对象的集中关注会被幼稚的经验主义所攻击。

正如解析式批评是伴随着好莱坞制片厂体系的衰落和欧洲艺术电影及美国实验电影的崛起而兴起的一样，症候式批评的成功是和艺术电影及先锋电影的衰落同时发生的。在 20 世纪 70 年代，很少有导演成为症候式批评的试金石，因此，理论几乎被默认为重要的参照点。正如我在第 9 章中所说，理论成为一个祈愿术语，功能上与解析式批评中对价值、艺术或人类本质的诉求是一致的，并且它能够被看作是一个维持电影阐释和电影制作的"黑匣子"。

尽管症候式批评在电影研究的社会角色方面创造了许多转变，但是它作为一种方法却不像普遍认为的那样有新意。其标准版本的历史强调了与新批评的决裂，在此新批评被视为一种非社会的、非历史的"本质性"批评。但是从更宽泛的角度来看——也就是把批评任务当作对一个或多个文本的阐释——症候式批评只是新批评中文本细读实践的最新化身。再者，神话和文化批评早已完成了与纯粹"本质性"批评的决裂。学术批评家也已经在许多作品中率先采用了文学的症候式解读方法，包括亨利·纳什·史密斯的《处女地》（1950）、理查德·蔡斯（Richard Chase）的《美国小说及其传统》（*The American Novel and Its Tradition*，1957），莱斯利·菲德勒（Leslie Fiedler）具有争议的《美国小说中的爱和死亡》（*Love and Death in the American Novel*，1960），以及列奥·马克思（Leo Marx）的《花园中的机器》（*Machine in the Garden*，1965）。这个趋势影响了症候式电影阐释中的"文化主义"倾向，使其更容易

〔112〕见文森特·B. 利奇（Vincent B. Leitch）：《20 世纪 30—80 年代的美国文学批评》，第 180、320、383—384 页。

为学术圈所接受。

再往前回溯一些，很显然，许多支持该批评的概念已经出现在 20 世纪 40 年代和 50 年代以文化为基础的批评当中。这些批评远非简单的"内容分析"，而是假定电影是包含了被压抑意义的矛盾文本。40 年代的批评家对于"结构性缺失"非常敏感，例如当时沃肖发现《黄金时代》（*The Best Years of Our Lives*）的主题围绕着"对政治现实的否认"——尤其是阶级差异，这被一种对个人道德的诉求所掩盖——展开[113]。在昆泽尔将这个术语流行化之前，戴明就已经描述了《冒充者》（*The Impostor*）中的"梦幻机制"[114]。泰勒将电影在逻辑和自然主义方面的缝隙视为它的"裂口"[115]。某些女性主义母题早已被沃肖描述为男性被动期望幻想的满足（在对《黄金时代》的分析中）[116]，或者是沃芬斯坦和莱茨分析中的"好的坏"女孩[117]。电影的整体叙事结构会努力驯服其干扰因素的现代假设，事实上早已成为早期批评家的陈年旧货。克拉考尔和戴明对于影片结尾展现出的虚假解决方式特别敏感，而泰勒通过将好莱坞的大团圆结局比作基督教神学，表明自己已经察觉到叙事结构具有独断性的闭合，并假定"所有的结局完全都是成规的、形式化的，常常像逻辑幼稚的猜谜游戏一样"[118]。对于 20 世纪 70 年代症候式研究十分重要的颠覆意识在此也被表现出来。里斯曼或许是解放式阅读的当代倡导者[119]。在黑帮电影中，沃肖同时发现了服从和反抗："即使是在大众文化的领域内，也常常存在着对立的趋势，试图通过一切可用的手段来表达乐观自身创造出来的绝望感和无法避免的失败。"[120]像往常一样，泰勒是最富有诗意的。他在《好莱坞幻想》的结尾中表明，好莱坞可以是有毒害的，也可以是解放的。同时他以深受当代批评家认同的两句话作为结尾："毕竟，万物都借由矛盾发展前进。这是我们内在的社会希望。"[121]

在指出这样的相似性时，我并不否认当代症候式批评和它早期的化身之间存在着重要的差别。但是值得注意的是，在 1968 年之后的传统中，这些先驱很少

[113] 沃肖：《即时体验》，第 158—159 页。

[114] 戴明：《逃离自我》，第 25 页

[115] 泰勒：《电影的魔幻与神奇》，第 xxiii 页。

[116] 沃肖：《即时体验》，第 161 页。

[117] 沃芬斯坦、莱茨：《电影心理学研究》，第 25—47 页。

[118] 泰勒：《好莱坞幻想》，第 177 页。

[119] 大卫·里斯曼：《孤独的人群：变化中的美国特征研究》（*The Lonely Crowd: A Study of the Changing American Character*），纽黑文：耶鲁大学出版社，1965 年，第 351 页。

[120] 沃肖：《即时体验》，第 128—129 页。

[121] 同上书，第 246 页。

受到肯定。很少有人想要阅读它们，更不用说去反驳它们。或许当代症候式批评拥有机制权威性的证据之一正是它对自身历史偏颇、压抑的认识。

实践中的当代症候式批评同样也展现出与解析式批评的强烈关联。巴特对索绪尔符号学的修正促使人们将"所指"与"内容"或者"意义"等同起来，因此给予了批评家在"制造意义"的名义下不加掩饰地寻找主题的自由。新批评中的"暧昧性"变成了"多义性"；凝缩和移置非常符合传统的母题分析；符号变成了"所指"，统一性中的多样性被转化为文本矛盾。艺术电影的解析式常规继续发生作用，正如对戈达尔的《人人为自己》（*Sauve qui peut [la vie]*）所进行的症候式分析三步骤表明，这部电影是矛盾的，主角代表了电影导演，影片探讨了人类沟通的困难性[122]。

巴赞、萨里斯和《电影》杂志对风格分析的呼吁，可以等同于 20 世纪 70 年代批评家对电影特性的强调。在此我们可以发现它与 40 年代症候式作品的一个重要差别。战争时期以及战后的批评家将电影看作是梦或者白日梦，他们因此倾向于揭开文本表层或深处的跨媒介符号。70 年代的批评家将电影比作病人对症状的叙述，因此更加适合"电影语言"这个议题。由此开始，这些批评家更加仔细地观察形式过程。但是我们很难将症候式传统所发现的所有电影技术区分开来。那些将电影阐释为"话语"的方法，其所有范畴事实上都来自于经典电影美学家的作品。一般来说，当代症候式批评将象征意义赋予了受认可的那类风格或者叙事方法，然后宣称这些意义与电影的外在意义或内在意义"相矛盾"。

解析式和症候式趋势还分享了另外一个假设：作者论。我们已经看到福特对于《电影手册》解读《少年林肯》而言有多么重要。之后《电影手册》中的症候式研究集中于诸如《摩洛哥》《刽子手之死》（*Hangmen Also Die*）、《你逃我也逃》（*To Be or Not to Be*）之类的作者电影[123]。作者结构主义和早期女性主义研究也同

〔122〕伊丽莎白·里昂：《激情并非如此》（"La Passion, c'est pas ça"），载《暗箱》，第 8/9/10 卷，1982 年，第 9 页；康斯坦斯·彭利（Constance Penley）：《色情片，爱欲》（"Pornography, Eroticism"），载《暗箱》，第 8/9/10 卷，第 15 页；珍妮特·贝利斯特伦：《暴力与表达》（"Violence and Enunciation"），载《暗箱》，第 8/9/10 卷，第 25—26 页。

〔123〕《电影手册》编辑：《摩洛哥》（"Morocco"），载彼得·巴克斯特（Peter Baxter）编：《斯坦伯格》（*Sternberg*），伦敦：英国电影协会，1980 年，第 81—94 页；让－路易·科莫利、弗朗索瓦·盖尔（François Géré）：《两部有关仇恨的故事片》（"Two Fictions Concerning Hate"），载斯蒂芬·詹金斯（Stephen Jenkins）主编：《弗里茨·朗：图像与观看》（*Fritz Lang: The Image and the Look*），伦敦：英国电影协会，1981 年，第 125—146 页。

样坚持作者的恰当性。沃伦将导演看作是文本矛盾的来源〔124〕，克莱尔·约翰逊也评论道："我们对于沃尔什的兴趣并不在于他是父权制意识形态的受害者，而在于父权制秩序的意识形态是如何通过他在影片中有意或无意地发展出的其他兴趣得到调解的。几乎所有的导演都是父权制的，只是方式有所不同，而他们不同的地方特别让人感兴趣。"〔125〕症候式批评往往为这样的说法开创了可能性：电影导演，尤其是那些具有颠覆性的导演，可能会多少有些故意地制造电影矛盾。像道格拉斯·塞克这样的好莱坞导演就可能被认为是一个有意图的代表〔126〕。但是像戈达尔和让 - 马里·斯特劳布（Jean-Marie Straub）这样的反抗派导演，可能会有意识地在经典的再现系统中加入断裂的元素。不管是哪一种情况，矛盾文本的方法提供了拯救作者论的一条道路：就像科莫利和纳尔波尼所说的那样，电影导演可以"在意识形态的道路上设立障碍"〔127〕。

单个批评家的个人发展轨迹也验证了解析式和症候式批评趋势在实践上的相关性。1984 年，科林·麦克阿瑟斥责经典作者论是十足的浪漫主义，并且坚持认为作者论"不断犯错误不在于对主题的辨认，而在于它将主题构建为个人的而非社会性的"〔128〕。这方面最明显的转变来自罗宾·伍德，在成为英语世界最具影响力的解析式批评家之后，他逐渐转向接受被压抑的意义这个概念。这位在《赤胆屠龙》（*Rio Bravo*）中证实了美国电影之美和道德力量的作者，如今认为好莱坞经典电影"在很大程度上已经受到了人为强加的影响和压制，将极具反抗性的力量融入主流意识形态当中"〔129〕。但是伍德的批评实践仍然在继续辨认主题，主要是通过构建与人物或情境对等的事物，强调某些可作为导演评论意见的段落，以及将情感特质归因于重要细节之类的方式。尽管伍德认为每一个文本都是不相关的，但是他发现像《出租车司机》（*Taxi Driver*）和《虎口巡航》（*Cruising*）这样

〔124〕沃伦：《电影的符号与意义》，第 113—167 页。

〔125〕引自安·卡普兰：《英国电影女性主义者谈论》（"Interview with British Cine-Feminists"），载卡琳·凯、杰拉德·皮尔里编：《女性与电影》，第 402 页。

〔126〕除了记录塞克自我意识的作品（乔恩·哈利戴 [Jon Halliday] 的《塞克论塞克》[*Sirk on Sirk*]，纽约：Viking，1972 年）之外，《银幕》曾刊登了一封塞克的信，信中塞克祝贺影评人们能够"用矛盾来思考"，而且还引用了毛泽东有关理论需要联系实践的观点，参见《银幕》，第 12 卷，第 3 期，1971 年夏季号，第 98 页。

〔127〕科莫利、纳尔波尼：《电影／意识形态／批评》，第 7 页。

〔128〕柯林·麦克阿瑟：《反评介：作者论的局限》（"Counter-Introduction: Limits of Auteurism"），载维恩·德鲁（Wayne Drew）编：《大卫·柯南伯格》（*David Cronenberg*），伦敦：英国电影协会，1984 年，第 2 页。

〔129〕伍德：《从越战到里根时代的好莱坞》，第 48 页。

的电影是极端的例子,"在这些作品中,趋向于有序表达的力量被破坏了"〔130〕。但是《猎鹿人》(*The Deer Hunter*)很有价值,因为它在主题方面的混乱十分"丰富"〔131〕。通过引用《S/Z》,伍德表扬《天堂之门》(*Heaven's Gate*)这部影片强调了象征性对立的符码以及"发展作品的主题结构所需的暗示性意义的符码"〔132〕。伍德最近的文章表明,即使批评家不认同有机统一性的说法,有关作者的主题以及对暧昧性的喜好仍然将持续发展。

如果说伍德在意义的内在意义和症候式意义之间摇摆,那么其他批评家则让二者相互较量。这些最被忽视的批评家之一就是雷蒙德·德格纳特,他的作品证明了肯尼斯·伯克的格言:批评家应该利用所有可用的资源。在 20 世纪 60 年代,德格纳特关于布努埃尔和弗朗叙(Franju)的专著表明他是一个睿智的、有黑色幽默并能打破成规的解析者。与此同时,他对文化批评抱有持续的兴趣,而他关于美国喜剧、英国电影、希区柯克和雷诺阿的著作,则认为电影总是两面派式地描绘社会的张力〔133〕。

最近的大多数阐释学派已经默认了需要症候性地看待主流电影,但是他们也假定另类电影的某些形式只包含内在意义。例如,达德利·安德鲁承认普通的好莱坞产品表现出了"瑕疵和张力",这使他发现《约翰·多伊》(*Meet John Doe*)揭示了那些"富有生产力的无序":"好莱坞最有趣的地方就在于它的权威话语总是成问题的"〔134〕。但是安德鲁也赞赏那些从作者出发的艺术电影。例如维果(Vigo)的视野就超越了他文本上的差异性,成功地"表达出大多数虚构电影未触及的生命维度"〔135〕。类似地,安·卡普兰表明即使好莱坞电影系统地压抑了女性的声音,但是某种对立电影仍可以"考察女性被降级为缺席、沉默和边缘化的机制"〔136〕。因此她症候式地阐释了《罗丹的情人》(*Camille*)和《金发维纳斯》(*Blonde Venus*)这

〔130〕伍德:《从越战到里根时代的好莱坞》,第 48 页。

〔131〕同上书:第 298 页。

〔132〕同上书,第 304 页。

〔133〕见雷蒙德·德格纳特:《电影与情感》;《路易斯·布努埃尔》(*Luis Buñuel*),伯克利:加州大学出版社,1968 年;《弗朗叙》(*Franju*),伯克利:加州大学出版社,1968 年;《疯狂的镜子:好莱坞喜剧和美国形象》(*The Crazy Mirror: Hollywood Comedy and the American Image*),纽约:Horizon,1970 年;《英伦映像:从节俭到富足》(*A Mirror for England: British Movies from Austerity to Affluence*),纽约:Praeger,1971 年;《阿尔弗雷德·希区柯克奇事》(*The Strange Case of Alfred Hitchcock*),剑桥:麻省理工学院出版社,1974 年;《让·雷诺阿》(*Jean Renoir*),伯克利:加州大学出版社,1974 年。

〔134〕达德利·安德鲁:《艺术光晕中的电影》(*Film in the Aura of Art*),普林斯顿:普林斯顿大学出版社,1984 年,第 193、97 页。

〔135〕同上书,第 68 页。

〔136〕安·卡普兰:《女性与电影:摄影机前后的女性》,纽约:Methuen,1983 年,第 10 页。

样的电影，却宣称萨莉·波特（Sally Potter）的《惊悚》（*Thriller*）"是非常重要的，因为它暗示了从内在地（即精神分析地）审视影响个人的结构发展到审视影响社会中个人的结构的过程"。[137]

症候式批评家转向解析式模式的趋势在 20 世纪 70 年代中期以来对先锋电影的阐释中表现得尤其明显。由于矛盾文本模型赢得了支持，批评家得以将反抗电影（oppositional films）看作是经典电影中被压抑的"其他情境"（在此《原貌》或许是其最直接的影响源头，尽管长久以来都流传着这样的说法：先锋电影通过触犯禁忌展现了好莱坞的黑暗面[138]）。这一发展表明反抗电影暴露了主流电影的矛盾，自身却不被认为包含了被压抑的意义。如果《历劫佳人》包含矛盾是为了表现统一的主体地位，那么根据希斯的说法，结构/唯物主义电影的目的就在于打破统一性，塑造出"处于固定的主体性极限、物质上不连贯、过程分散，超越了真实和愉悦原则条件的"[139]观众。

因此，解析式趋势中各种沟通或表达的假设再次出现。赞扬另类电影的批评家倾向于要求导演或者电影对文本运作具有高度的自觉性。一位批评家在分析玛莎·哈斯兰格（Martha Haslanger）的《句法规则》（*Syntax*）时写道："影片有意地让观众遭遇认同的过程"[140]。实验电影及其导演也不甘落后于解析式传统，开始提出问题、调查、尝试或者挑战——这些行为并非为做而做，而是有所计划。对于 1968 年之后的《电影手册》批评家而言，吉加·维尔托夫小组的作品与观众保持一定的距离，正是为了产生这样的认识："这些电影在意识形态层面反对观众的消极性，正如布莱希特在他的时代中所反对的一样"[141]。相类似地，保罗·威尔曼赞扬史蒂芬·德沃斯金的某些电影，因为他们"鼓励观众察觉到那

〔137〕安·卡普兰：《女性与电影：摄影机前后的女性》，第 155 页。

〔138〕例如席尼认为杰克·史密斯（Jack Smith）的《燃烧的生命》（*Flaming Creatures*）把冯·斯坦伯格和玛利亚·蒙特兹（Maria Montez）电影中长期潜藏的部分暴露出来，参见亚当斯·席尼：《幻想电影》，纽约：牛津大学出版社，1974 年，第 391 页。

〔139〕史蒂芬·希斯：《重复的时间：结构/唯物主义电影笔记》（"Repetition Time: Notes around 'Structural/Materialist' Film"），载《电影的问题》（*Questions of Cinema*），伦敦：Macmillan，1981 年，第 167 页。

〔140〕菲利克斯·汤普森（Felix Thompson）：《先锋电影阅读笔记——陷阱线与句法》（"Notes on Reading of Avant-Garde Films-Trapline，Syntax"），载《银幕》，第 20 卷，第 2 期，1979 夏季号，第 105 页。

〔141〕佚名：《吉加·维尔托夫小组（2）》（"Le 'Groupe Dziga-Vertov'（2）"），载《电影手册》，第 240 期，1972 年 7—8 月，第 5 页。

些将自己牵涉入内的主观性结构"[142]。两位女性主义批评家以完全唯意志论的沟通术语，表扬了卡罗拉·克莱因（Carola Klein）的《镜像阶段》（*Mirror Phase*），认为它是"影像和声音构成的个人陈述"，值得我们关注"它所检视和传递的情感信息"[143]。

据此，如果症候式批评家断定一部反抗电影是失败的，他们一般不会提及压抑、症候或矛盾之类的概念。相反，他们会令人惊讶地转向沟通模型中失败意图的判断标准。例如，一位批评家认为，《朵拉》（*Dora*）中某些技巧的内涵扰乱了电影"精心设计的主题"[144]。作者结构主义表明，在电影的创作过程中，好莱坞导演的无意识充当了接下来要经历二次修正的那些过程的催化剂。彼得·吉达尔的意见与此十分相近，他认为激进的导演沉浸到了电影制作的物质过程当中，在完成电影之前，引发了"一种（更加）自觉的理论或者批评"[145]。简而言之，如果说他们的理论表明作者已死，那么许多症候式批评家将会继续举行"降神会"（séances）。

这样做或许会过度解释了这些批评家的话语。如果说存在着一种症候式地阐释先锋电影（或者至少是批评家所偏爱的先锋电影）的普遍倾向，这可能是因为批评家认为这些电影有助于提升现有的理论或批评的形象。就像批评家的怀疑解释学一样，政治现代主义电影必须要暴露被主流意识形态所掩饰的压抑内容。人文主义批评家可以在他们的经典作品中揭露内在的人文主义，现代主义批评家可以在他们的经典作品中揭露现代主义主题，当前理论化的批评家则可以揭示那些由成规、问题、质疑、议题和挑战组成的理论主题，它们可以在批评文献（意识形态的自然化、性别差异、观看的力量、分裂的主体等）中找到。其结果就是，导演可以被赋予一定程度的自觉性和文本权威（这些都超越了福特、布拉哈格

〔142〕保罗·威尔曼：《窥淫癖、观看与德沃斯金》（"Voyeurism, the Look and Dwoskin"），载《余像》，第 6 卷，1976 年夏季号，第 49 页。

〔143〕卡罗拉·克莱因：《论〈镜像阶段〉制作》（"On Making *Mirror Phase*"），载伊丽莎白·考伊（Elizabeth Cowie）编：《1977—1978 年英国电影协会出品影片目录》（*Catalogue: British Film Institute Production 1977-1978*），伦敦：英国电影协会，1978 年，第 63 页；帕姆·库克：《观点之一》（"Views:1"），同上书，第 61 页；卡里·汉尼特（Kari Hanet）：《观点之二》（"Views:2"），同上书，第 62 页。

〔144〕尼基·汉姆林（Nicky Hamlyn）：《〈朵拉〉——一个合适的治疗案例》（"*Dora*, a Suitable Case for Treatment"），载《下剪辑》（*Undercut*），第 3/4 期，1982 年 3 月，第 53 页；亦见于基斯·凯利（Keith Kelly）：《〈斯芬克斯之谜〉：关于她的二三事》（"*Riddles of the Sphinx*: One or Two Things about Her"），载《千年电影杂志》，第 2 卷，1978 年春夏季号，第 95—100 页。

〔145〕彼得·吉达尔：《论〈芬尼根的下巴〉》（"On *Finnegan's Chin*"），载《下剪辑》，第 5 卷，1982 年 7 月，第 22 页。

或者特吕弗的能力范围），作为结构场域中由多种因素决定的点，他们只是无意中提出了问题而已。阐释者也可以采用批评家批评一篇文章错误地阐释了某个信条、策略性地错误估计或忽视了相关议题时所用的相同理论，来批评一部反抗电影。要真正做到症候式地阐释《弗尔蒂尼和卡尼》（*Fortini/Cani*）、《水晶球占卜术》（*Crystal Gazing*）或者《柏林之旅》，就需要我们向对后结构主义理论本身以及已作必要修正的批评家话语所做的症候式阐释敞开大门。很明显，我们无法直接检视自己想法或言语中的被压抑矛盾。更实际的做法是，仅仅对先锋电影实施症候式阐释。

症候式批评的治疗方法往往可以用那些病态的却非常流行的电影来做练习，正是它们构成了主流电影，而批评家喜爱的电影制作实践常常被认为是健康的。因此即使当事者很少认可对方，一种文本间的较量仍然在进行。安德鲁和卡普兰症候式地阐释了好莱坞电影，却运用解析式的方法来阐释他们选择的艺术模式——艺术电影、女性主义反抗电影。当然也存在对艺术电影、历史唯物主义电影（苏联导演、戈达尔、米克洛什·杨索 [Miklós Jancsó]）和美国地下电影的症候式阐释[146]。某一先锋流派的支持者可能会揭露另一个流派中的被压抑意义[147]。一个批评家仍然可以通过只从内在意义层面讨论电影的方式，别具特色地拯救它们。即便是那些症候式地阐释了《十月》的批评家，也可能会同情地看待《奥托》（*Othon*）。

最具怀疑精神的读者可能仍然会坚持认为，症候式阅读源自一种理论创新，这使得这类批评与之前的批评具有根本的不同。即使是这么回事，这也无法解

〔146〕有关艺术电影，可参见希尔维·皮埃尔（Sylvie Pierre）：《小丑般的男人》（"L'Homme aux clowns"），载《电影手册》，第 229 期，1971 年 5—6 月，第 48—51 页；塞尔日·丹尼（Serge Daney）和让－皮埃尔·乌达尔：《关于〈死在威尼斯〉之地》（"A propos de la 'place' de *Mort à Venise*"），载《电影手册》，第 234—235 期，1971 年 12 月，1972 年 1—2 月，第 79—93 页；让－皮埃尔·乌达尔：《作者的场域之外（一个梦想家的四个夜晚）》（"Le Hors-champ de l'auteur [Quatre nuits d'un rêveur]"），载《电影手册》，第 236/237 期，1972 年 3—4 月，第 86—89 页。有关米克洛什·杨索的文章，可见《电影手册》，第 219 期，1970 年 4 月，第 30—45 页。有关《新巴比伦》的文章，见《电影手册》，第 230 期，1971 年 7 月，第 15—21 页，及第 202 期，1971 年 10 月，第 43—51 页。对戈达尔作品的症候式解读，见杰拉德·勒布朗（Gérard Leblanc）：《吉加·维尔托夫小组的三部曲》（"Sur trios films du Groupe Dziga Vertov"），载《VH101》（*VH101*）第 6 卷，1972 年，第 20—36 页。有关先锋电影严厉的症候式分析，见帕克·泰勒：《地下电影批评史》，第 9—82 页。

〔147〕见康斯坦斯·彭利、珍妮特·贝利斯特伦：《先锋电影历史与理论》（"The Avant-Garde-Histories and Theories"），载《银幕》，第 19 卷，第 3 期，1978 年秋季号，第 113—127 页；米克·伊顿（Mick Eaton）：《先锋与叙事：两个 SEFT/ 伦敦电影制作者协会日间学校》（"The Avant-Garde and Narrative: Two SEFT/London Film-Makers Co-op Day Schools"），载《银幕》，第 19 卷，第 2 期，1978 年夏季号，第 129—134 页。

决我所提出的基本问题：“理论”与实用阐释之间的关系。现在我们都假设，一个人的理论（不管是哪一种）决定了他的批评方法。旧批评（其实不太旧）据说并不了解它隐含的理论统领其实践的方式，然而新批评（确实很新）却有意识地从一个全面连贯的理论中得到了它的阐释方式。现在我们能够以纯理论的理由来挑战这个说法，就像我在第一章中简要地尝试过的一样[148]，尽管我们可以更简单地问，有关意义的某个特定理论是否可以决定阐释实践的具体细节[149]。假设给定了以下内容：每一位批评家运作的机制框架、阐释性思考解决问题的本质、制造新颖可信的阐释的需要、将理论结构修改到适合手头电影的行为、实用批评家普遍对超出了当时阐释需要的解释或辩护理论概念的漠不关心、认为某一种阐释比另一种更具合法性的修辞偏好、批评家在遇到反经典电影以及模仿了文本矛盾理论的影片时，转向解析式阐释的行为，以及我在下面章节将会讨论的策略和方法——假设给定了这一切内容，也有很充分的证据表明，电影批评家的症候式意义概念，就像内在意义的观念一样，主要是作为一套可以产生作用的假设运作的。批评家希望完成具体的任务，希望一些概念模式可以帮助他。如果症候式批评家在放弃这套可用理论的同时，却不接受其他同样有效的理论，那么他就无事可做了。

阐释实践先于当代的症候式批评思潮，后者能够获得成功的部分原因至少在于它们提供一套理论，肯定了那些已经受到认可的推论行为[150]。内在意义和被压抑意义概念上的不同产生了非常重要的部分的影响，但是它们并不能有效地改变那些构成了阐释技巧、广泛而持续的成规。

〔148〕至于症候式解读，理论是否综合和一致并不清楚，来自拉康、阿尔都塞、马舍雷、弗洛伊德和马克思的观点是否一致也不清楚。最近的批判可见 J.G. 马奎（J. G. Merquıor）：《从布拉格到巴黎：结构主义和后结构主义思想批评》（*From Prague to Paris: A Critique of Structuralist and Post-Structuralist Though*），伦敦：Verso，1966 年，以及诺埃尔·卡罗尔：《电影神秘化：当代电影理论的流行和谬误》（*Mystifying Movies: Fads and Fallacies of Contemporary Film Theory*），纽约：哥伦比亚大学出版社，1988 年。

〔149〕关于这个问题的启发式讨论，可见埃伦·施考伯、埃伦·斯波斯基：《阐释的边界：语言学理论与文学文本》，第 161—178 页。

〔150〕因此，斯坦利·费什主张批评理论会不可避免地自我肯定，这一主张是对当前批评实践的准确描述——不是因为任何阐释的本质逻辑，而是因为分离的学派之间的竞争以及他们假设的教条本质可以持续地满足体制的需要，见斯坦利·费什：《这节课有文本吗？阐释团体的权威》，第 268—371 页。

语义场

> 我不吝于这么说：有些时刻，这出戏——如果我们可以这样称呼它，而且我想我们应该可以这样做——坚定地与生命站在了同侧。它似乎在说，我就是这样的存在（Je suis ergo sum）。但是这就足够了吗？我想我们有权询问。这出戏究竟关心的是什么？我相信我们关心的是我在其他地方已经提到过的认同的本质。我想我们有权询问——这使人不禁联想到伏尔泰（Voltaire）的呼喊：瞧啊！——我想我们有权询问——上帝在哪儿？
>
> ——汤姆·斯托帕德《真正的洪德警探》（*The Real Inspector Hound*）

批评家们已经接受了关于内在意义或者症候性意义的观念。这些观念也许永远不需要在哲学层面被辩护，重要的是它们可以帮助批评家制造出阐释。娴熟的阐释者们知道，尽管这些观念可能会是不一致的或者过于粗略，但它们是可以起作用的。

但它们是如何起作用的呢？是什么使批评家可以制造出阐释？在第二章的结尾我曾经主张过，一般来说这包括四种活动。批评家必须建构出能适用于电影的语义场（semantic fields），也必须找到能够映射这些语义场的线索和模式。此外，在书写阐释时，批评家必须运用能满足机制内读者需求的修辞策略。之后的章节将会论述这个映射过程以及阐释的修辞本质。本章我将展示批评家们是如何运用语义场来构建意义的。

正如第一章所言，我运用建构（construction）的比喻是为了表明阐释活动是一个推理过程（inferential process）。作为感觉、认知和情感的载体，文本可以起到线索的作用，以促使意义的生成。为了将外在意义、内在意义或者症候性意义

分配给这些线索，批评家们必须为影片提出一些合适的语义场假设。

语义场是一套介于概念单位或者语言单位之间的意义关系[1]。因此，"城市 / 乡村"可以作为一组反义关系而构成一个语义场。"城市 / 城镇 / 乡村 / 村庄"按照大小递减的关系也可以构成一个语义场。"城市 / 州 / 地区 / 国家"则根据包含关系形成了一个语义场。当有人问起"城市"或者"乡村"的意义时，他在一定程度上询问的是这个词能够被放置于什么样的语义场之中。

从这些例子中可以明显看到，除非阐释者——就像本章题词中斯托帕德作品里的穆恩（Moon）一样——提出一些相对抽象的语义场，否则对一部电影（或者任何其他作品）的阐释是无法顺利开展的[2]。如果我们想要构建内在意义或症候性意义，就必须使用语义场来制造最终的阐释。甚至结构性缺失（structuring absent）也可以成为语义场的一部分：症候性批评家将"未说的"（not-said）与"已说的"（said）对立起来，从而使得与显著意义相关的另一套意义显露出来。

语义场并不等同于通常认为的"主题"。在文学批评当中，主题常常被假定为一种"支配性观念"（governing idea），甚至是一种具有普遍性的概念[3]。与之相比，语义场是一种概念性结构（conceptual structure），它将彼此关联的潜在意义组织起来[4]。这些场域也许是按照不同的方式形成的。正如我所表明的，我们可以把主题当作一系列相关的语义特征中的一个节点（node）。

因此，并不存在什么严格意义上的本质性阐释。批评家必须将杰拉德·普林斯所说的文本外（extratextual）、文本内（intertextual）和艺术外的（extra-artistic）意义赋予电影[5]。语义场的非本质特性至少可以从批评过程的两个阶段中看到。为了建构一个阐释，批评家必须——往往仅凭直觉——将推理的文化框架投射到文本之中。这些推理的框架包含了业已存在的语义场。在构建阐释的过程

〔1〕因此，尽管"语义场"这一术语对于某一特定的语义学理论极为重要——见约翰·莱昂斯（John Lyons）：《语义学》（*Semantics*），第 1 卷，剑桥：剑桥大学出版社，1977 年，第 220—269 页——但我是在更宽泛、更常见的意义上来使用它。

〔2〕最近的批评理论家似乎已经认同了最基本的阐释惯例便是假设作品包含重要意义。参见乔纳森·卡勒：《结构主义诗学：结构主义、语言学和文学研究》，第 114—115 页；埃伦·施考伯和埃伦·斯波斯基：《阐释的边界》，第 87—89 页。我认为重要意义表明了作品应该有外在意义或者症候式意义，同时也表明了这些意义只有通过设定一个或多个语义场才能够被构建起来。

〔3〕理查德·莱文：《新阅读与旧戏剧》，第 11 页。

〔4〕例如可见卢博米尔·多勒泽尔（Lubomír Doležel）：《双重三角：一个主题研究》（"Le Triangle du double：Un Champ thématique"），《诗学》，第 64 期，1985 年 11 月，第 463 页。

〔5〕杰拉德·普林斯：《主题化》（"Thématiser"），载《诗学》，第 64 期，1985 年 11 月，第 430 页。

中，批评家还要挑选、改造和强调某些语义场以适应文本的需要。由此产生的阐释，正如批评家所指出的，将会把特定的语义场展现为最终归属于文本的意义。这些语义场可以是（通常也正是）存在于影片之外的。就阐释而言，并不存在着"电影的"（cinematic）意义和"非电影的"（noncinematic）意义之分。甚至电影是一种幻觉这种反思性的主题也可以被运用在小说或者绘画的阐释之中。因此，语义场既是阐释活动的前提，也是它的结果。由于我并不试图一步一步地研究批评过程，所以我将会集中关注赋予影片最终意义的语义场。

正如我在第二章中指出的，我主张批评家的阐释活动遵循一套解决问题（problem-solving）的逻辑。其长远的目标是为了制造可以被接受的新颖阐释。就短期来看，当把语义场运用于影片时，批评家必须在普遍性的考虑与区分文本材料的需求之间做出平衡。在批评性阐释历史的任何特定时刻，批评家所处的体制环境将会认定哪些语义场是概略性的或者不成熟的（如今，好/坏的二分法已经遭到了遗弃）。然而作为概念的抽象体，每一个阐释的语义场都有趋于简化的倾向。批评家必须了解当代的优秀标准，以避免这个趋势，并且准确地知晓影片的哪些方面以及多少细节可以提供支持语义场的证据。例如，在现在看来，一位完全忽视电影风格的学院派批评家，无论他运用的语义场多么引人入胜，都可能被认为是不够成熟的。

原则上看，解决这个问题的方法有很多，但是批评家常常使用两种主要的经验法则。第一种是考虑电影的特殊性（而不是它的独特性）：语义场应该可以令人信服地适用于影片中的线索。第二，语义场应该能够涵盖整部影片。现代的学院派阐释机构假定批评家们会将文本作为一个整体进行考虑（即使它是一个矛盾的整体）。运用这两个指导准则，批评家可以挑选并结合语义场，来制造出达到机制认可的优秀标准的意义。因此，特殊性和整体性的原则常常会因为特定的需要而牺牲逻辑的正确性。甚至对那些以理论为根基的批评家而言，理论连贯的重要性不得不让步于能够产生出受机制认可的结果的启发式方法。

▌ 结构中的意义 ▌

在考察电影阐释的实践时，我们可能一开始就会惊讶于不同的批评学派和思潮所采用的语义场的多样性。对比一下 20 世纪 40 年代哥伦比亚大学的社会科学

家以及当代的女性主义者，或者是安德鲁·萨里斯与史蒂芬·希斯的观点，就能知晓这一点。而在 1959 年将《伊凡雷帝》（*Ivan the Terrible*）阐释为艺术在社会中的现代悲剧与 1970 年将它解读为一出隐秘的俄狄浦斯戏剧之间又有何共通之处呢？[6]

我们不能忽视这些差异。一般来说，解析式批评侧重于我们所说的人文主义（humanist）意义——围绕着道德范畴的语义场展开。从这一点上可以明显看出新批评主义（New Criticism）的影响。克林斯·布鲁克斯和罗伯特·潘·华伦在一本教科书中指出，一首诗的主题是"对人性价值的评论，对人类生命的阐释"[7]。解析式批评家的典型做法是借由个人经验的重要意义来构建电影的意义。因此影片的意义常常围绕着个人的问题（痛苦、认同、异化、感觉的模糊性、行为的神秘性）或价值（自由、宗教教义、启蒙、创造性、想象）展开。1953 年，克兰列出了一系列语义的配对组合，这些组合仍然带有人文主义框架的特征：

> ……这些熟悉的且包罗万象的二分法，如生与死（或者正面价值与负面价值）、善与恶、爱与恨、和谐与冲突、有序与无序、永恒与短暂、现实与表象、真实与虚假、肯定与怀疑、真知与谬论、想象与智慧（作为知识的来源或者行动的指南）、情感与理智、复杂与简单、自然与艺术、自然与超自然、善的自然与恶的自然、精神性的人与动物性的人、社会的需要与个人的欲望、内在状态与外在行动、承诺与退缩。[8]

20 世纪 50 年代的《电影手册》示范了批评家如何能够利用这些二元对立。埃里克·侯麦这样看待美国电影当中的主要对立："权力与法律、意志与宿命、个人自由和共同利益之间的关系。"[9]《电影手册》在众多不同的作品中发现了命运的主题，例如弗里茨·朗的影片、《火车怪客》（*Strangers on a Train*）、《无因的

〔6〕让·多玛奇（Jean Domarchi）:《爱森斯坦的秘密》（"Les Secrètes d'Eisenstein"），载《电影手册》，第 96 期，1959 年 6 月，第 1—7 页；让－皮埃尔·乌达尔《论〈伊凡雷帝〉》:（"Sur *Ivan le Terrible*"），载《电影手册》，第 218 期，1970 年 3 月，第 15—19 页。

〔7〕克林斯·布鲁克斯、罗伯特·潘·华伦:《理解诗歌》（*Understanding Poetry*），纽约：Holt, Rinehart, and Winston，1960 年，第 342 页。

〔8〕克兰:《批评的语言与诗意的结构》，第 123—124 页。

〔9〕埃里克·侯麦:《重新发现美国》（"Rediscovering America"），载吉姆·希利尔主编:《20 世纪 50 年代的〈电影手册〉》，第 90 页。

反抗》（*Rebel without a Cause*）和《擒凶记》（*The Man Who Knew Too Much*）[10]。弗雷敦·霍维达在回忆中承认："所有我们喜爱的电影作者，最终都在探讨一些相同的事情。他们独特世界中始终不变的东西是属于每一个人的：孤独、暴力、存在的荒谬、罪恶、救赎和爱，等等。"[11]

随着艺术电影变得更具影响力，其他的人文主义场域开始出现并且保持着活力。伯格曼、费里尼、黑泽明和其他导演的作品促使那些受过现代文学训练的批评家们提出阐释，强调真实与幻觉、艺术家的使命、现代生活的异化以及爱的困境等主题[12]。一个不断出现的语义节点是个人沟通的问题。1962 年，珀金斯在《万王之王》（*King of Kings*）中找到了这一主题[13]。1967 年，大卫·汤姆森在希区柯克电影中发现了这一点[14]。1985 年，西摩·查特曼（Seymour Chatman）在安东尼奥尼的电影中发现了这一主题[15]。1986 年，吉姆·贾木许（Jim Jarmusch）在自己的电影中发现："在我创作的那些电影中，对话是如此之少，并且常常——好吧，总是——存在着某些人际沟通的问题。"[16]

1968 年之后的症候式批评作为一种怀疑的解释学，通行于众多不尽相同的语义场之中。个人主义视角被一种分析性的、近乎人类学式的客观态度所取代，这种态度认为性、政治和意指组成了意义的重要部分。命运的主题被权力／臣服的二元对立所取代。爱被替换成了欲望或者法律／欲望。主体／客体或者菲勒斯／缺失代替了个体。艺术成为意指实践。自然／文化或者阶级斗争取代了社会。在前一章中，我已经足够多地追溯了这种模式的历史，以表明特定的影片是如何被阐释的，但是接下来的例子更能说明症候式批评家能够选取出哪些意义加以利用。

1983 年，英国期刊《影框》刊登了三篇关于戈达尔的影片《受难记》（*Passion*）的文章[17]，这三篇文章都坦言只是看过影片一次之后的第一印象。在这些评论当中，我们至少可以发现以下一些语义场，这些语义场也代表了相当一部分今天占

〔10〕汤姆·米尔恩（Tom Milne）：《戈达尔论戈达尔》（*Godard on Godard*），纽约：维金出版公司，1972 年，第 23、38 页；埃里克·侯麦：《埃阿斯或者熙德？》（"Ajax ou Le Cid?"），载《电影手册》，第 59 期，1956 年 5 月，第 35 页。

〔11〕弗雷敦·霍维达：《太阳黑子》（"Sunspots"），载吉姆·希利尔主编：《20 世纪 60 年代的〈电影手册〉》，第 142 页。

〔12〕在《剧情片中的叙事》第 205—233 页，我论述了艺术电影的主题。

〔13〕珀金斯：《万王之王》，载《电影》，第 1 期，1962 年 6 月第 29 页。

〔14〕大卫·汤姆森，《电影人》（*Movie Mam*），纽约：Stein and Day，1967 年，第 74 页。

〔15〕西摩·查特曼：《安东尼奥尼，或世界的表象》（*Antonioni, or the Surface of the World*），伯克利：加州大学出版社，1985 年，第 60 页。

〔16〕简·夏皮洛：《天堂陌客》，载《村声》，1986 年 9 月 16 日，第 20 页。

〔17〕《戈达尔的〈受难记〉》（"Godard's *Passion*"），载《影框》，第 21 期，1983 年，第 4—7 页。

主流地位的阐释方式：工作与爱、权力、暴露癖、对资产阶级再现符码的批判、愉悦、直线性、阶级冲突、幻觉、虚构、劳动／欲望、图像／语言、恋物癖、自恋、歇斯底里、女性身体、言说／沉默、压抑、男性暴力／女性受害、在场／缺席、二分法、辩证、知识、艺术／自然、美学／政治、景观／叙事、窥淫癖、过度、扭曲、再现的政治／政治的再现、个人／社会、异化的劳动／非异化的劳动、内在／外在、幻想／现实。正如这份列表所表明的，症候式批评传统中的批评家们从人文主义思潮中吸收了众多的典型语义场，而不仅仅用来作为文本掩饰的例子。

或许以上这些场域中最基本的一组就是有序／无序。作为作者论和类型批评的主题，有序常常被视为一个正面性的术语，等同于传统或者稳定[18]。但是人文主义批评家同样也喜欢无序，就像作家们讨论喜剧如何颠覆等级制度一样[19]。在这一点上，症候式批评流派也是类似的。有序常常与社会和性别压抑联系在一起，无序则来自被压抑的冲动，这对于"矛盾文本"（contradictory text）批评而言是非常普遍的。桑迪·弗里特曼（Sandy Flitterman）在写到《家中访客》（*Guest in the House*）时说："它十分明确地再现了为支持一个稳固保守的家庭而对女性的过度激情所进行的驯化……正是因为伊芙琳·克兰（Evelyn Crane）的性别以及对它的再现超越了资产阶级文化中更受认可的女性定位——妻子和母亲——所以给家庭带来了混乱。"[20]统一／不统一这个相似的语义场也成为症候式阐释的来源。在此，不统一同样受到了肯定。

作为互动，某些由症候式批评发展而来的语义场也吸引了解析式方法倡导者的注意。最流行的是那些与"阅读"（reading）语言文本有关的场域。1967年《电影手册》的一位批评家在谈论《冲破铁幕》（*Torn Curtain*）时说道："观众和主人公同时被卷入了……一个系统地发现电影语言力量的过程之中，一堂名副其实的阅读课程，并配有练习和解密性的符码。"[21]在20世纪80年代，这种场域逐渐变得通用。如今的解析式批评家可以将希区柯克电影中的"坏"人描述为被"误读"（misread）的人，希望他们的无辜变得"易读"（legibility），并且尝

〔18〕例如，泰格·格拉勒（Tag Gallagher）：《约翰·福特及其电影》（*John Ford: The Man and His Films*），伯克利：加州大学出版社，1986年，第476页。

〔19〕例如，杰拉德·马斯特（Gerald Mast）：《霍华德·霍克斯，讲故事的人》（*Howard Hawks, Storyteller*），纽约：牛津大学出版社，1982年，第139页。

〔20〕桑迪·弗里特曼：《〈家中访客〉：资产阶级核心家庭的破裂与重组》（"*Guest in the House*: Rupture and Reconstitution of the Bourgeois Nuclear Family"），载《广角》，第4卷，第2期，1980年，第18页。

〔21〕让－路易·科莫利：《升起又落下的幕布》（"The Curtain Lifted, Fallen Again"），载《电影手册》（英文版），第10期，1967年5月，第52页。

试"重新阅读"（reread）这个世界。[22]其他具有人文主义倾向的批评家宣称沟口健二（Mizoguchi）将他的主题当作需要"阅读"的"文本"，而观众反过来可以"阅读"他的阅读结果。[23]电影是"文本"，形式是"书写"，批评家、导演或者影片中的角色是"读者"，这种场域的适用范围是如此广泛，以致如今各种批评家都可以毫不掩饰地将他们的阐释视为"阅读"。

　　除了完全借助传统之外，语义场的建立也可以寻求一些联系松散的领域。受人文主义传统训练的批评家围绕着"个人寻求认同"这一主题建立场域时，可以把它改造为"人类主体的重构"，特别是当拉康理论的意象主义式映射可以更好地覆盖影片细节时（观看、镜子、语言的使用等）。倾向于认为影片集中探讨了沟通问题或者艺术本质的批评家则不需要做出重大的改变，就可以认为这同一部影片的主题有关再现的暧昧性或者意指的本质。为什么不需要做改变呢？任何最好地满足了新颖阐释的需要并且被认为忠诚于电影的总体性和特殊性（达到受机制认可的优秀水准）的语义场，都是批评所想要采用的，即使这种选择会迫使批评家转向症候式的意义概念。

　　当前为所有批评学派所共享的最有力的语义场聚焦于"反射性"（reflectivity）这个观念。作为所有媒体的可用资源，这个观念的历史仍然有待说明。早在20世纪40年代中期，帕克·泰勒就巧妙地提出了具有反射性的症候式阐释：山姆·斯派德（Sam Spade）的工作复制了制片厂演员的角色；凯恩的故事是对电影导演和表演的痛苦的"超级浓缩"；《毒蛇与老妇》通过将戏剧批评家卷入一出纯粹的好莱坞式的浪漫情节剧，对百老汇戏剧做出了报复。[24]

　　这种阐释真正开始兴盛是在20世纪60年代。那时的先锋派批评家仰仗于各种现代主义信条，他们显然都或多或少地接受了列奥·施坦伯格（Leo Steinberg）的主张："无论它的主题是什么，所有的艺术都是关于艺术的"。[25]因此，批评家可以认为沃霍尔的影片使我们意识到了电影和它的本质局限。[26]相比而言，另一种反射性则体现在作者论或类型电影的解析式批评当中。《电影手册》和《电影》

〔22〕利兰·佩格（Leland Poague）、威廉姆·卡德伯里（William Cadbury）：《电影批评：对立的理论》（Film Criticism: A Counter Theory），埃姆斯：爱荷华州立大学出版社，1982年，第93—97页。

〔23〕达德利·安德鲁：《艺术光晕中的电影》，第174—176页。

〔24〕帕克·泰勒：《好莱坞幻想》，第135—136页，第200页；《电影的魔幻与神奇》，第124页。

〔25〕列奥·施坦伯格：《另类标准：与20世纪艺术对抗》（Other Criteria: Confrontations with Twentieth-Century Art），纽约：牛津大学出版社，1972年，第76页。

〔26〕亨利·戈尔德扎勒（Henry Geldzahler）：《关于〈沉睡〉的评论》（"Some Notes on Sleep"），载亚当斯·席尼主编：《电影文化读本》，第300—301页。

常常引用作者导演的作品当作"证据"，以反思电影媒介的本质。保罗·梅耶斯伯格称赞雷诺阿的影片《科德利尔的遗嘱》（*Testament of Dr. Cordelier*）让"观众不断想到电影的技术：幻觉永远是不完整的"[27]。

　　同一时期，重新被激发的对布莱希特理论的兴趣促使电影和文学批评家认为先锋艺术意在揭露自身的运作方式。随着结构主义的兴起，所有的艺术都能反射出意指过程之类的假设支持了反射性阐释的发展。《包法利夫人》（*Madame Bovary*）被认为"最终是关于符号和意义的"[28]。如果从某个角度进行审视，如今所有的电影都能够展示出反射的方面。

　　在将反射性作为一个理论概念进行讨论时，不得不做出许多区分。但我在此并不关心这些[29]。我所关心的是批评家如何将反射性当作一个"黑匣子"、一种完成阐释工作的工具进行使用。批评家一般不需要为这个语义场进行辩护，因为批评机制早已认定反射性语义场是十分适用的。并且很少有人会认为这完全是一种高雅艺术或者神秘教条，反射性仅仅是一个广泛适用的策略而已。一本 1968 年的高中文学教师手册指出，批评家可以采用"美学模仿的阐释"（"艺术作品是在模仿或者探讨艺术家工作的方式"）、"美学类型的阐释"（"忽必烈汗就是诗人自己，他的安乐殿堂就是诗歌"）或者"美学劝说的阐释"（"乔伊斯借由史蒂芬告诉我们他理想中的艺术家形象"）[30]。这再一次表明许多流派的批评常常都会认可那些已经成为普遍机制惯例的阐释模式。

　　有时候反射性场域会被用于文本内，批评家宣称："这部影片是关于它的某些属性的"。一名作家说"塞克的影片都是关于它们自身风格的"，另一位则认为《假面》（*Persona*）开场中燃烧的影像隐喻地暗示了即将到来的冲突[31]。我在这里将重点关注一种更加常见的阐释主张："这部影片与电影艺术的某些属性有关"。

〔27〕保罗·梅耶斯伯格：《文森特·明奈利的证明》（"The Testament of Vincente Minnelli"），载《电影》，第 3 期，1962 年 10 月第 10 页。

〔28〕乔纳森·卡勒：《符号的追寻：符号学、文学、解构》，第 36 页。

〔29〕试图论证"自反性"这一概念的文章，参见唐·弗雷德里克森（Don Fredericksen）：《自反性电影的模式》（"Modes of Reflexive Film"），载《电影研究评论季刊》（*Quarterly Review of Film Studies*），第 4 期，1979 年夏季号，第 299—320 页。

〔30〕阿兰·C. 普威思（Alan C. Purves）、维多利亚·瑞普利（Victoria Rippere）：《文学作品写作：文学接受研究》（*Writing about a Literary Work: A Study of Responses to Literature*），香槟（伊利诺伊）：全国英语教师委员会，1968 年，第 37—41 页。

〔31〕弗雷德·坎普尔（Fred Camper）：《道格拉斯·塞克的电影》（"The Films of Douglas Sirk"），载《银幕》，第 12 卷，第 2 期，1971 年夏季号，第 61 页；让·纳尔波尼：《趋向鲁莽》（"Vers l'impertinence"），载《电影手册》，第 196 期，1967 年 12 月，第 4 页。

一些电影可以被认为将反射性作为它们的指涉性意义和外在意义的一部分。类似于"《一个明星的诞生》（*A Star Is Born*, 1954）是一部关于电影制作的影片"这种说法可以这样理解：它的剧情描述了好莱坞电影工业，对这个环境的批判则可以看作是其表达的外在意义。但是我们可以进一步主张，这部电影内在地或者症候性地具有反射性。例如，《一个明星的诞生》中某些将电影和电视进行对比的镜头可以被认为肯定了前者，或者表露了好莱坞面对新的竞争者的不安。我们接下来可以从这个相对明显的例子转向那些在影片中展示或提及了电影的影片。除此之外，还有一些影片关注其他的媒介，例如《劳拉·蒙特斯》（*Lola Montès*）或者《黄金马车》（*The Golden Coach*）中的马戏团或者舞台表演可以与电影进行类比。再进一步，一部指涉了任何形式的景观的影片或许可以被认为运用了反射性。例如，《西北偏北》被阐释为关于电影幻觉的影片，因为它暗喻了戏剧手法[32]。《游戏规则》（*Rules of the Game*）中的镜子，根据另一位批评家的说法，则表明了一个具有入口、两侧和脚灯的私人舞台——所有这些都加强了影片的反射维度[33]。批评家可以继续主张，甚至对于一部没有提及任何景观的影片，它的风格化手法和叙事模式都能间接描述电影的某些方面。最极端的情况是认为电影的任何方面都可能形成反射性阐释的基础。一位批评家宣称《柏蒂娜的苦泪》（*The Bitter Tears of Petra von Kant*）具有反射性，因为"如同观众一样，玛琳（Marlene）在整部影片中只穿了同一件衣服，其他角色却更换了他们的衣服"[34]。斯坦利·卡维尔（Stanley Cavell）关于《西北偏北》的文章列举了一系列反射性对比：片中角色对于主角罗杰·桑希尔（Roger Thornhill）外表的评论表明了影片对电影表演的关注；范·达姆（Van Damm）和教授就像电影导演一样；对《哈姆雷特》（*Hamlet*）的模仿表明了电影的来源问题；拉什莫尔山（Mount Rushmore）上的人脸雕塑触发了电影放映的问题；观光点的望远镜可以类比为电影摄影机，如同片中喷洒农药的飞机"射"（shoots）向它的目标，将它们覆盖上

〔32〕让·杜歇（Jean Douchet）：《希区柯克的第三个答案》（"La Troisième clé d'Hitchcock〔Ⅱ〕"），载《电影手册》，第 102 期，1959 年 12 月，第 34—35 页；乔治·M. 威尔逊（George M. Wilson）：《光的叙事：电影视点研究》（*Narration in Light: Studies in Cinematic Point of View*），巴尔的摩：约翰·霍普金斯大学出版社，1986 年，第 64—66 页。

〔33〕尼克·布朗（Nick Browne）：《〈游戏规则〉中的欲望畸变：剧场历史的折射》（"Deflections of Desire in *The Rules of the Game*: Reflections on the Theater of History"），载《电影研究评论季刊》，第 7 卷，第 3 期，1982 年夏季号，第 253—254 页。

〔34〕凯瑟琳·约翰逊（Catherine Johnson）：《想象界与〈柏蒂娜的苦泪〉》（"The Imaginary and *The Bitter Tears of Petra Von Kant*"），载《广角》，第 3 卷，第 4 期，1980 年，第 21 页。

一层"薄膜"（film）时所做的一样[35]。

所有这些超越了指涉性意义和外在意义的例子，暗含的推理行为似乎是这样展开的：

> 这部影片具有 X 特性（再现的某种成规或者某个方面）。
>
> 这部影片是关于 X 特性的。
>
> X 特性是电影的一种特性。
>
> 这部影片是关于电影的。

在这里简单勾勒出关于影片《劳拉·蒙特斯》的反射性讨论：

> 《劳拉·蒙特斯》展示了观众观看表演者的行为。
>
> 《劳拉·蒙特斯》是关于观众观看表演者的影片。
>
> 电影包括了观众观看表演者的行为。
>
> 《劳拉·蒙特斯》是关于电影的电影。[36]

通过以下一些样本，我们可以思考电影的各种属性如何形成了反射性语义场的基础。

电影工业的属性。 我遇到的最早的反射式阐释之一将冈斯（Gance）的影片《车轮》（*La Roue*）视为电影的象征，一个在原地旋转并且不断重复相同错误的行当[37]。最近的另一名批评家则认为《兰闺艳血》（*In a Lonely Place*）展示了"话语的干扰效应"如何"支配"好莱坞工作者。[38]

电影技术的属性。 "沃霍尔的电影明确地表明观众所见的东西只是机械记录的产物。"[39]在另一位批评家看来，影片《游戏规则》中具有侵略性的枪就像雷诺阿的摄影机一样[40]。

〔35〕斯坦利·卡维尔：《西北偏北》（"North by Northwest"），载马歇尔·道特鲍姆（Marshall Deutelbaum）、利兰·佩格：《希区柯克读本》（A Hitchcock Reader），埃姆斯：爱荷华州立大学出版社，1986 年，第 250—260 页。

〔36〕汤姆森：《电影人》，第 114—115 页。正如我所说的，推理链条在形式上是无效的。

〔37〕艾米丽·维耶摩（Emile Vuillermoz）：《亚伯·冈斯的电影〈车轮〉》（"Un Film d'Abel Gance: La Roue"），载《电影杂志》（Cinemagazine），第 23 期，1923 年 2 月，第 329 页。

〔38〕特罗帝（J. P. Telotte）：《黑色电影和话语的危险》（"Film Noir and Dangers of Discourse"），载《电影研究评论季刊》，第 9 卷，第 2 期，1984 年春季号，第 107 页。

〔39〕托比·慕斯曼（Toby Mussmann）：《切尔西女孩》（"The Chelsea Girls"），载《电影文化》，第 46 期，1967 年夏季号，第 43 页。

〔40〕艾皮·维斯（Epi Weise）：《〈游戏规则〉中的音乐塑造》（"The Shape of Music in The Rules of the Game"），载《电影研究评论季刊》，第 7 卷，第 3 期，1982 年夏季号，第 201 页。

电影历史的属性。一位批评家宣称影片《公民凯恩》中现实和想象之间的张力类似于卢米埃尔和梅里埃之间的差别[41]。简·费尔（Jane Feuer）强调晚期的歌舞片质询了早期歌舞片中关于自发性和观众角色的假设[42]。让·杜歇认为《狂怒》（Fury）中的电影放映构成了朗对自己德国时期影片的责难，尤其是《大都会》（Metropolis）[43]。安妮特·米歇尔松则将《波长》重新阐释为暴露了电影来自于绘画传统的历史根源[44]。

导演角色的属性。自从谷克多（Cocteau）的那部寓言化了艺术家创作历程的影片《诗人之血》（Blood of a Poet）诞生以来，批评家常常认为影片为蕴含了对电影导演本质的普遍评论。杰拉德·马斯特认为，对霍克斯而言，每一个职业事实上都代表了电影制作，因此在《20世纪快车》（Twentieth Century）中，作为编剧和造星者的奥斯卡·杰（Oscar Jaffe）代表了电影导演的角色[45]。根据另一位批评家的说法，在《游戏规则》中，奥克塔夫（Octave）被卷入各种事务的遭遇表明"本应是具有权威性和操纵力的导演，事实上更多地担当了环境的创造者和受害者的角色"[46]。

电影放映情况的属性。《后窗》（Rear Window）是一个典型的例子：杜歇认为杰弗里斯（Jefferies）相当于观众，正观看着庭院对面的银幕上的景观，这些景观其实只是他自己的恐惧和欲望的投射[47]。另一位批评家宣称在影片《亚当的肋骨》(Adam's Rib) 的家庭电影的场景中，奇普（Kip）尖刻的评论使他成为电影批评家的角色[48]。史蒂芬·希斯则把《大白鲨》（Jaws）中布罗迪警官翻动的书页类比为放映中的电影[49]。

〔41〕大卫·波德威尔：《公民凯恩》（"Citizen Kane"），载比尔·尼克尔斯（Bill Nichols）：《电影与方法》（Movies and Methods），伯克利：加州大学出版社，1976年，第275—276页。

〔42〕简·费尔：《好莱坞歌舞片》（The Hollywood Musical），伦敦：英国电影协会，1982年，第107页。

〔43〕让·杜歇：《十七面》（"Dix-sept plans"），载雷蒙·贝洛：《美国电影的分析》（Le Cinéma américain: Analyses de films），第1卷，巴黎：Flammarion，1980年，第232页。

〔44〕安妮特·米歇尔松：《关于史诺》（"About Snow"），载《十月》（October），第8期，1979年春季号，第118页。

〔45〕杰拉德·马斯特：《霍华德·霍克斯》，第18、207页。

〔46〕汤姆森：《电影人》，第146页。

〔47〕让·杜歇：《希区柯克和他的观众》（"Hitch and His Audience"），载吉姆·希利尔主编：《20世纪60年代的〈电影手册〉》，第150—151页。

〔48〕斯坦利·卡维尔：《追寻幸福：好莱坞的再婚喜剧》（Pursuits of Happiness: The Hollywood Comedy of Remarriage），剑桥：哈佛大学出版社，1981年，第213—214页。

〔49〕史蒂芬·希斯：《〈大白鲨〉，意识形态和电影理论》（"Jaws，Ideology，and Film Theory"），载比尔·尼克尔斯主编：《电影与方法》，第514页。

电影观众的属性。通过将电影角色类比成观众，批评家可以把电影变为一种反射性活动。最常见的语义联系是通过视线来完成的。在影片《刽子手之死》中，一个角色看着镜子，另一角色则看着这个动作并且自己也被反射在镜中，由此获得了"观众的功能……看着我们在看"[50]。在沟口健二的电影中，无处不在的抽离的旁观者使我们可以"在这些人以及与银幕相关的观众之间建立类比"[51]。

电影相关理论学说的属性。这类阐释在讨论戈达尔的电影时尤其常见，戈达尔在诸如《卡宾枪手》(*Les Carabiniers*)之类的电影中，似乎挑战了电影作为现实记录载体的观念。但是这个场域也可以被运用于不太外显的批评之中。泰勒认为《假面》隐喻性地驳斥了克拉考尔关于电影客观性的观念以及朗格关于电影是"梦的形式"的观点[52]。另一位批评家则提出，当《游戏规则》中的克里斯汀(Christine)通过望远镜观看时，她被所见的现实"它的本体论谎言"(its ontological lie)所欺，然而雷诺阿的电影将会证明这种电影观念的欺骗性[53]。

总之，各种流派的批评家已经使用了几乎所有可用的方法来捍卫反射性阐释。这些语义场被认为能够使批评家更好地把握电影的整体性与独特性——而不顾如此无限制地扩展这个概念将会带来的任何理论问题。

▌ 意义的结构 ▌

仅仅将最流行的语义场进行分门别类是不够的，即使这样确实能够让我们看到解析式批评和症候式批评通常会采用相同的语义场。我们必须认识到语义场是按照多种不同的原则组织起来的。将它们制成图表可以帮助我们考察批评实践中其他被广泛使用的策略。这也能够把那些隐性知识提升到意识层面，帮助我们了解批评家可以采用的种种选择。

〔50〕让-路易·科莫利、弗朗索瓦·盖尔：《关于仇恨的两部小说》("Two Fictions Concerning Hate")，载斯蒂芬·詹金斯主编：《弗里茨·朗：图像与观看》，第 142 页。

〔51〕罗伯特·科恩(Robert Cohen)：《沟口健二和现代主义：结构、文化和视点》("Mizoguchi and Modernism: Structure, Culture, Point of View")，载《画面与音响》，第 47 期，1978 年春季号，第 113 页。

〔52〕帕克·泰勒：《电影中的性心理》(*Sex Psyche Etcetera in the Film*)，哈蒙兹沃思：企鹅出版公司，1969 年，第 120—133 页。

〔53〕斯蒂芬·Z. 莱文(Stephen Z. Levine)：《〈游戏规则〉中的画面和声音的结构》("Structures of Sound and Image in *The Rules of the Game*")，载《电影研究评论季刊》，第 7 期，1982 年夏季号，第 217—218 页。

在文学研究中，已经有一些将语义场的组织方法进行分类的尝试[54]。我自己的分类方法改编自克鲁斯（D. A. Cruse）对词汇语义学的系统化综述[55]。克鲁斯概述了4种基本的语义场类型：聚类（clusters）、对组（doublets）、比例系列（proportional series）和层级（hierarchies）。有可靠的证据表明，这些结构反映了一门语言的说话者将词项（item）存储至心理词汇（mental lexicon）的方式[56]。在本章的第一部分，我已经展示了采用解析式和症候式模式的电影阐释是如何利用这些结构关系的。

聚类

聚类是这样一种语义场，其中的词项存在着语义的重合，并且内部的对比性较低[57]。这种词汇的例子包括同义词（凡阿林／小提琴）和近义词（有雾的／迷雾的）。在心理层面，这些场域可能是按照同一性关系（identity relations）、"家族类似"关系（"family resemblance" relations）或者核心／边缘关系（core/periphery relations）组织起来的。在电影阐释方面，聚类很好地回答了第二章中布鲁克斯和华伦提出的问题："什么是主题？"影片中主题的互动常常被假定为不同程度上紧密联结的语义单位的聚类，这些语义单位并未被置于一种彼此严格包含或分离的关系之中。

一些例子可以说明语义聚类如何构成阐释的基础。亚当斯·席尼提出最近的先锋电影自传的"真正主题"正是"对某种电影策略的要求，这种策略能够将拍摄和剪辑的时刻与导演生命的历时连续性联系起来"[58]。席尼进一步宣称，这一主题又能与诸如缺席、电影和语言相对再现的适当性、电影重获时间的无能以及对起源的幻想等其他主题联系起来[59]。这些概念与主题之间并不是包含或者分离的关系。相反，每个概念的某些特征都与主题存在着语义重合的关系：拍摄的时刻不能捕捉到缺席的事物；电影或者照片可以激发其对自己起源的思考，等等。

〔54〕莱文：《新阅读与旧戏剧》，第42—49页；卡勒：《结构主义诗学》，第174页。

〔55〕克鲁斯：《词汇语义学》（*Lexical Semantics*），剑桥：剑桥大学出版社，1986年。

〔56〕简·艾奇逊（Jean Aitchison）：《大脑中的词汇：心理词汇简介》（*Words in the Mind: An Introduction to the Mental Lexicon*），牛津：Blackwell，1987年，第74—85页。

〔57〕克鲁斯：《词汇语义学》，第206页。

〔58〕亚当斯·席尼：《先锋电影的自传》（"Autobiography in Avant-Garde Film"），载席尼：《先锋电影》，第200页。

〔59〕同上书，第201—209页。

更加明显的例子来自西摩·查特曼，他发现在安东尼奥尼的电影中，"主题并不是单一的，而更像是一个连贯的主题网"[60]。导演的中心主题是"情感生活的危险处境"，它与病态的爱、沟通的困难、逃避以及心烦意乱等主题相互重合[61]。类似地，"隔离"和"对发达资本主义的挑战"之间并不存在着固有的关联，但是一位批评家主张这些语义单位都围绕着彼得·汉德克（Peter Handke）影片中个人主义的主体性特征类聚起来。[62]

20世纪50年代以及60年代初的作者论也偏好于主题聚类。如果说希区柯克的作品主要关注的是坦白（confession），批评家便会将这一过程的法律形式与精神分析和天主教的形式联系起来[63]。萨里斯认为影片《第七封印》(*The Seventh Seal*) 的中心主题是幻觉对于忍受生活的现代人的必要性。通过语义重合，他又引入了关于生活的连续性和艺术对日常存在的超越性等主题。[64] 在这些阐释中，我们可以看到语义聚类往往拥有一个基本的核心/边缘的组织结构：影片的中心主题被链接至次中心的主题。通过增加更多相关的主题，批评家可以解释文本的更多方面。

聚类场域在当代症候式批评中仍然十分重要。在阐释《一个陌生女人的来信》(*Letter from an Unknown Woman*) 时，批评家围绕着女性的歇斯底里（female hysteria）这一概念聚集了众多语义单位——失落、沉默、历史的轮回、男性歇斯底里的可能性、身份的不稳定性[65]。话语（discourse）这一词项通常可以引入一个主题聚类，例如007系列影片展示了"国家和国家身份的话语如何表达为阶级的话语"[66]。最近的阐释中所采用的"后现代主义"（postmodernism）似乎也构成

〔60〕查特曼：《安东尼奥尼，或世界的表象》，第54页。

〔61〕同上书，第56—64页。

〔62〕艾里克·伦奇勒（Eric Rentschler）：《时间中的西德电影》(*West German Film in the Course of Time*)，纽约：Redgrave，1984年，第168—171页。

〔63〕埃里克·侯麦、克劳德·夏布罗尔（Claude Chabrol）：《希区柯克最初的44部电影》(*Hitchcock: The First Forty-Four Films*)，斯坦利·霍奇曼译，纽约：Ungar，1979年，第98页。

〔64〕安德鲁·萨里斯：《第七封印》，载《电影文化》，第19卷，1959年，第51—56页。

〔65〕塔妮亚·莫德尔斯基（Tania Modleski）：《女性电影中的时间和欲望》("Time and Desire in the Woman's Film")，载维吉尼亚·赖特·文斯曼（Virginia Wright Wexman）主编：《一个陌生女人的来信》，新泽西：罗格斯大学出版社，1986年，第250—262页。

〔66〕托尼·贝内特（Tony Bennett）、珍妮特·伍拉科特（Janet Woollacott）：《邦德及其超越：大众英雄的政治生涯》(*Bond and Beyond: The Political Career of a Popular Hero*)，纽约：Methuen，1987年，第98页。

了一个聚类。[67] 例如，一位批评家发现嬉闹、快感、浅表空间的展示、电子技术与组织力量的联合以及其他后现代主题构成了 20 世纪 70 年代和 80 年代科幻电影的主要特征。[68]

对组

考虑到当前的阐释实践，便会让人自动联想到那些按照对立性（polarities）组织起来的语义场。主动 / 被动、主体 / 客体、缺席 / 在场——这些以及其他语义对组普遍存在于当代电影批评当中。对组这个语义范畴不仅包括逻辑上相互排斥（exclusive）和消耗（exhaustive）的配对（例如有生命的 / 无生命的），也包括简单的反义词（例如统治 / 被统治，但这并不排除一种平等关系）。在实践中，电影阐释所采用的大部分对组或者"二元对立"（binary oppositions）都是反义词。

从认知上看，对组呼应了人类制造意义时根据对比来进行分类的基本倾向。贡布里希通过思索有多少现象可以仅凭乒 / 乓（ping/pong）这样一个简单对组进行分类，揭示了这一策略的力量[69]。（白天是乒，晚上是乓；丰田是乒，凯迪拉克是乓；克莱尔是乒，德莱叶是乓。）一般批评家都会从之前的批评家那里继承一组可供使用的对组。如果没有，这个批评家便可以提出一个主题，并且使用一个词汇项来标识它。由于任何词都能够构成关于互补词或反义词的推论的基础，批评家能够进一步检验各种对立概念在影片中的可用性[70]。正如丹·斯伯佰在分析列维－斯特劳斯的二元方法时表示，这个原则并不构成一个理论。相反，它是一种强有力的启发法，可以扩大批评家的阐释所能覆盖的文本范围。[71]

英国的电影结构主义（cine-structuralism），连同它的列维－斯特劳斯的同伴们，通过将主题的二元对立（thematic dualities）取代主题聚类（thematic clusters）

〔67〕弗雷德里克·杰姆逊：《后现代主义与消费主义社会》（"Postmodernism and Consumer Society"），载海尔·福斯特（Hal Foster）编：《反美学：论后现代主义文化》（The Anti-Aesthetic: Essays on Postmodern Culture），华盛顿：Bay Press，1983 年，第 113—123 页。

〔68〕薇薇安·索布恰克（Vivian Sobchak）：《放映：美国科幻电影》（Screening: The American Science Fiction Film），纽约：Ungar，1987 年，第 228—234 页。

〔69〕贡布里希：《艺术与错觉：图画再现的心理学研究》（Art and Illusion: A Study in the Psychology of Pictorial Representation），普林斯顿：普林斯顿大学出版社，1972 年，第 370—371 页。

〔70〕埃伦·施考伯、埃伦·斯波斯基：《阐释的边界》，第 126 页。

〔71〕丹·斯伯佰：《反思象征主义》（Rethinking Symbolism），剑桥：剑桥大学出版社，1975 年，第 64 页。

的方式，重新修正了作者论。萨里斯认为巴德·伯蒂彻（Budd Boetticher）的影片处理的是男子气概（machismo），但吉姆·克兹斯则发现它们依靠的是浪漫主义与犬儒主义的冲突。[72]自从20世纪70年代以来，语义对组已经成为一种几乎不可缺少的阐释工具。劳拉·穆尔维的"视觉快感"论点就建立在窥淫癖/恋物癖这个精神分析对组之上。一位批评家使用了积极/消极这一对组来比较《群鸟》中主角面对两次袭击的不同表现。[73]另一位则宣称《热天午后》（*Dog Day Afternoon*）是围绕着晚期跨国资本主义与旧的国家文化之间的"对立"（contradiction）组织起来的。[74]

当代的批评已经学会了如何充分使用对组，但是我们应该了解到这些语义模式并不新颖。克拉考尔在《从卡里加利到希特勒》中就认为德国电影被拉扯于专制与混乱之间。[75]对于雅克·里维特而言，希区柯克的影片揭示了外部的表象与隐藏的秘密这一组二元对立。[76]《电影》杂志中的一位批评家发现阿瑟·佩恩（Arthur Penn）的电影关注的是动作的物质世界与语言的象征世界之间的差别。[77]当代批评，甚至是症候式批评，都存在系统化地使用语义对组的趋势了。

比例系列

批评家在建立了一个对组之后，就会有制造更多对组的冲动。克鲁斯将这种语义结构称为比例系列，就像a之于b正如c之于d一样。

阐释中最拘泥的比例系列类型是格雷马斯（A. J. Greimas）的符号矩阵（semiotic square）。根据这一理论，A与非A的对立产生了正面的（positive）、矛盾的（contradictory）、互补的（complementary）以及对立的（contrary）论断[78]。

〔72〕安德鲁·萨里斯：《1929—1968年的美国电影》，第125页；吉姆·克兹斯：《西部地平线》，第91页。

〔73〕比尔·尼克尔斯：《意识形态和图像》（*Ideology and the Image*），布鲁明顿：印第安纳大学出版社，1981年，第140—153页。

〔74〕弗雷德里克·杰姆逊：《当代大众文化的阶级与寓言：〈热天午后〉》（"Class and Allegory in Contemporary Mass Culture：*Dog Day Afternoon*"），载尼克尔斯主编：《电影与方法》，第2卷，第732页。

〔75〕齐格弗里德·克拉考尔：《从卡里加利到希特勒》，第61—76页。

〔76〕雅克·里维特：《赋格的艺术：〈忏情记〉》（"L'Art de la fugue［*I confess*］"），载《电影手册》，第26期，1953年8—9月，第50页。

〔77〕保罗·梅耶斯伯格：《〈海伦·凯勒〉和〈左轮手枪〉》（*The Miracle Worker* and *The Left-Handed Gun*），载《电影》，第3期，1962年10月，第27—28页。

〔78〕格雷马斯、柯蒂斯（J. Courtes）：《符号学和语言：分析性词典》（*Semiotics and Language: An Analytical Dictionary*），拉里·克里斯（Larry Crist）译，布鲁明顿：印第安纳大学出版社，1982年，第308—309页。

例如在讨论《异形》(*Alien*) 时，詹姆斯·卡瓦纳夫 (James Kavanaugh) 利用这个矩阵描绘出了影片中"人性"(humanness) 的语义场（见图 2）[79]。但是总体而言，电影批评家并没有接受格雷马斯的系统，主要是因为它遗漏了太多的文本部分。（例如，《异形》中的其他角色能被放置在矩阵的哪个地方呢？）大部分阐释者宁愿选择一种更加松散但是更加全面的启发方法。

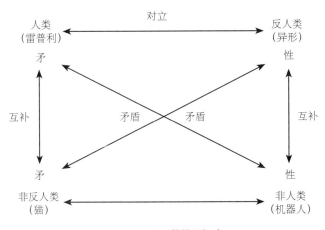

图 2 《异形》的符号矩阵

想要拓宽范围，只需要将对组一个堆叠一个地放入一个双栏表中。乔纳森·卡勒很好地描述了相关的推理策略："如果文本将角色、场景、对象和动作都呈现为两个相互对立的词项，那么'替代和变化的所有空间都向读者开放了'（巴特，《S/Z》，第 24 页）……读者可以从一个对立项到另一个，逐一进行检验，甚至将它们颠倒，并且决定哪一项与更大的、将文本中其他对立项也包括在内的主题结构相关。"[80] 我们已经看到了这类语义场在作者结构主义者对导演作品和好莱坞类型中的"矛盾"(antinomies) 进行讨论时所起到的作用。在主流电影批评中，比例系列更多地会成为对立 (oppositional) 系列。

正如卡勒所表示的，批评家常常会从指涉性对立转移到外在对立或者症候性对立。在讨论《复仇之日》(*Day of Wrath*) 时，让·塞缪勒 (Jean Sémolué) 认为

〔79〕詹姆斯·卡瓦纳夫：(James H. Kavanaugh)《狗杂种：〈异形〉中的女性主义、人道主义与科学》("Son of a Bitch：Feminism，Humanism，and Science in *Alien*")，载《十月》，第 13 卷，1980 年夏季号，第 91—100 页。

〔80〕卡勒：《结构主义诗学》，第 225—226 页。

剧情中本质 / 外观的对组与生命 / 死亡、自由 / 限制的对组是一致的 [81]。对于影片《赤裸之吻》（*The Naked Kiss*），彼得·沃伦从妓院 / 儿童医院以及妓女 / 儿童这些指涉性对立出发，进一步列出了恨 / 爱、贫乏 / 可能性以及外在之美 / 内在纯洁等对组 [82]。杰拉德·马斯特在阐释《育婴奇谭》（*Bringing Up Baby*）的开场时，提出了室内与室外、斯瓦洛小姐（Miss Swallow）与苏珊·万斯（Susan Vance）、紧身黑裙与宽松白裙之间的对立，再将限制 / 自由、生 / 死这类更加抽象的对组配置到这些对立当中 [83]。在角色的基础之上，帕姆·库克从《欲海情魔》（*Mildred Pierce*）中得出了一组长的比例系列（见图 3）[84]。我们也可以将一个对立系列嵌套于另一个之中，正如特瑞萨·德·劳拉提斯（Teresa de Lauretis）在分析罗伊格（Roeg）的《性昏迷》（*Bad Timing*）时所做的一样（见图 4）[85]。

严格的逻辑限定恐怕已经支配了格雷马斯系列，对立栏中的词项却得以保持一种更加松散的关系。其中最主要的关系就是类比（analogy）。《欲海情魔》的批

女性	男性
地球人	天王星人
物质的 / 肉体的	精神的 / 思维的
夜	日
黑暗	光亮
被动的	主动的
左	右
集体主义	个人主义
子宫	阳具

图 3 《欲海情魔》中的对立

〔81〕让·塞缪勒：《德莱叶》（*Dreyer*），巴黎：Editions universitaires，1962 年，第 98—99 页。

〔82〕彼得·沃伦：《赤裸之吻》（"*The Naked Kiss*"），载大卫·威尔（David Will）、彼得·沃伦：《塞缪尔·富勒》（*Samuel Fuller*）：爱丁堡：爱丁堡电影节，1969 年，第 86 页。

〔83〕杰拉德·马斯特：《霍华德·霍克斯》，第 138—142 页。

〔84〕帕姆·库克：《〈欲海情魔〉的双面性》（"Duplicity in *Mildred Pierce*"），载安·卡普兰编：《黑色电影中的女性》（*Women in Film Noir*），伦敦：英国电影协会，1978 年，第 73 页。

〔85〕特瑞萨·德·劳拉提斯：《爱丽丝说不：女性主义、符号学、电影》（*Alice Doesn't: Feminism, Semiotics, Cinema*），布鲁明顿：印第安纳大学出版社，1984 年，第 88—101 页。不同于库克，德·劳拉提斯并不以表格形式来展现对立，但我相信我的表格符合她所讨论的比例系列。

男性		女性
黑色电影，惊悚片		女性电影
主体		客体
家庭		对家庭的拒绝
有序		无序
侵犯财产的犯罪		破坏礼节的犯罪
窥淫癖，恋物癖		性过度
辩证的对立		根本区别
内图斯探长（Inspector Netusil）	林登医生 (Dr.Linden)	玛利亚 (Maria)
法律	精神分析	
权力	知识	
侦查	自首	
阴道检查	强暴	
转喻	隐喻	
压抑	可复原的反抗	不可复原的反抗
线性时间	强迫性重复	当下的时间

图 4 《性昏迷》中的对立

评家所能够说的仅仅是被动／主动可以平行类比于子宫／阳具，但这并不意味着"子宫"在逻辑上与"被动"形成互补。并且，如果批评家发现这些对立不能够捕捉到文本当中的某个方面，他只要再添加另一组可行的对组就可以了。务实的批评家很少反对经验性法则的策略，这不仅能保留抽象的概念差别，还可以根据各种不同程度的特殊性随意添加对立项。只要批评家愿意，他就可以将同一栏的项目按照联合（association）关系连接起来。对德·劳拉提斯而言，在《性昏迷》中对女性的迷恋可以与强暴、强迫性重复以及损失进行比较，这些语义意义被认为是相互重合的[86]。这样，堆叠起来的对组可以获得更强的联系，这也是语义聚类的特征。实际上，通过将每个词项的对立项列于对面栏的方式，每一栏都能形成一组语义聚类。由于类比和联合对于对组的使用者而言同样是可用的，20 世纪 70

〔86〕特瑞萨·德·劳拉提斯：《爱丽丝说不》，第 97—98 页。

年代的电影阐释倾向于认为文本具有无限的生产力也就不足为怪了。

层级

语义场也能够以分枝（branching）或者不分枝（nonbranching）的形式依层级构建[87]。不需要深入研究克鲁斯提出的所有手法，我们就能掌握一些在批评实践中常常采用的结构原则。

层级场域以包含（inclusion）或排斥（exclusion）的关系来排列语义单位。狮子狗／狗／动物／生物这样的分类系列就是一个例子。这类层级有时会被用于阐释之中。例如，比尔·西蒙认为法朗普顿的《佐恩引理》的基本主题是"再现（representation）的本质，尤其是与其他艺术形式和媒体有关的电影化再现"[88]。在论证的过程中，西蒙考察了影片呈现和质询不同媒体的方式。支撑他的论证的语义场可以被图解为一个分枝的层级（见图5）。这样的概念结构使西蒙得以主张这部影片以相当全面的方式审视了再现。

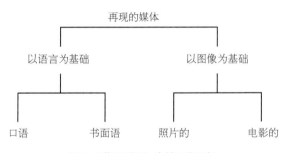

图5 《佐恩引理》中的语义层级

解析式批评家有时候也会将层级语义场用来研究20世纪五六十年代那些考察现代道德生活图景的影片（《意大利之旅》[*Voyage to Italy*]、《卡比利亚之夜》[*Nights of Cabiria*] 和《甜蜜的生活》[*La Dolce Vita*]）。例如，《电影手册》的一位影评人将《1951年的欧洲》（*Europa 51*）看作是穿过一系列错误教条的旅程[89]。（这将部分整体关系 [meronymy] 或者部分／整体 [part/whole] 的层级归结到了影片的语义层次。）然而，正是结构主义和后结构主义理论才使得分枝层级在电影阐释中突

〔87〕克鲁斯：《词汇语义学》，第137页。

〔88〕比尔·西蒙：《阅读〈佐恩引理〉》（"Reading *Zorns Lemma*"），载《千年电影杂志》，第1卷，第2期，1978年，第39页。

〔89〕莫里斯·谢勒（Maurice Schérer）：《基督教的守护神》（"Genie du Christianisme"），《电影手册》，第25期，1953年7月，第45页。

显出来。精神分析理论为此提供了一系列场域：家庭被分解为父亲/母亲/孩子，精神世界则变成自我/本我/超我或者想象界/象征界/实在界。举个例子来说，雷蒙·贝洛对电影《西北偏北》的阐释主要依靠了图 6 中展示的层级[90]。一个尽管不够严密，但仍然可供比较的图式（scheme）支持了沃芬斯坦和莱茨对某些电影中"隐蔽的三角关系"（concealed triangle）的讨论，在这个关系中，英雄（儿子）与一个陌生的男人（父亲）以及一个神秘的女人（母亲）进行对抗[91]。

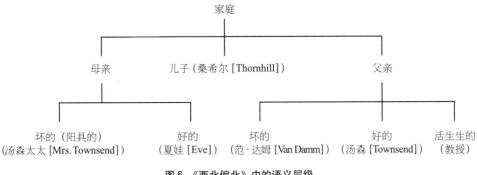

图 6 《西北偏北》中的语义层级

你也许已经注意到，这些层级在逻辑上并不是完整的或者一致的。（《佐恩引理》的哪个部分能够对音乐、雕塑或者其他再现模式做出解释？女儿在《西北偏北》的家庭中位于何处？"活生生"的父亲如何与好/坏的区分协调一致？）这些缺陷在批评阐释构建层级语义场时常常出现。如果要求逻辑上的严密性，可能就会错失使用它们的重点。场域的目标是为了覆盖整个电影的内容，而非符合纯粹演绎的标准。

正如一位认知研究者所说，分类法甚至在心理学层面上也并不现实：它们可能会使实际上非常松散的思考模式过分"逻辑化"[92]。阐释分类学的逻辑缺陷以及批评家将分类学简化为对组的倾向都证明了这一点。拉康的想象界/象征界/实在界三项在实践中总是被处理为前两项的对立[93]。伍德认为《阿尔法城》（Alphaville）关注的是超我和本我的交战，却没有为自我预留位置[94]。怀疑者也许会争论说，如果

[90] 雷蒙·贝洛：《电影分析》，第 137—159 页。

[91] 玛莎·沃芬斯坦、内森·莱茨：《电影心理学研究》，第 149—174 页。

[92] 兰达（R. A. Randall）：《分类树有多高？矮小的证据》（"How Tall Is a Taxonomic Tree? Some Evidence for Dwarfism"），载《美国民族学家》（American Ethnologist），第 3 卷，第 3 期，1976 年，第 544—552 页。

[93] 例如，克莱尔·约翰逊：《双重赔偿》（"Double Indemnity"），载卡普兰编：《黑色电影中的女性》，第 102—103 页。

[94] 罗宾·伍德：《阿尔法城》（"Alphaville"），载查尔斯·巴尔等：《让－吕克·戈达尔的电影》（The Films of Jean-Luc Godard），纽约：Praeger，1969 年，第 85 页。

忽视了一些为理论所区分的语义价值，批评作为一种理论事业就会被弱化。但是实用批评的准则应该比理论一致性的考虑更加重要。有时候粗略的对立会比严格的分类法更容易操作，以严密性著称的分类法可能会产生不"适合电影"的额外范畴。

要产生适合电影的效果也可以通过克鲁斯所说的不分枝的层级达到。尽管他讨论了许多不同的此类层级，但对我而言有两个是最主要的：等级系列（graded series）和链条（chain）。

等级系列是由沿着轴线的连续的变化所组成的（例如寒冷／凉爽／温暖／炎热）。在电影阐释之中，我们可以从"主题的连续"（thematic continuum）这一现象中发现这一点。在 20 世纪 40 年代，批评家非常喜欢将好／坏的对组转化为光谱形态（spectrum）。例如戴明所说的"坏人－英雄"（villain-heroes）和"非英雄的英雄"（non-heroic heroes），以及泰勒所说的"好的坏人"（good villain）和"坏的英雄"（bad hero）。沃芬斯坦和莱茨将他们的女性类型按照轴线进行了排列（见图 7）[95]。伍德则更明显地主张，如果说恐怖电影的模式是"正常人受到怪物的威胁"，那么《精神病患者》就体现出了一个等级的语义场。"在《精神病患者》中，正常人和怪物甚至在表面上都不再是可以分开的对立者，而是存在于电影发展的连续过程当中。"[96] 珍妮特·贝利斯特伦从男性或女性的性对象以及主动或被动的性目标这两个弗洛伊德式的对组出发，创造了一个等级系列。她因此主张每一个范畴实际上都构成了"现实或想象的选择的光谱"[97]。因此她能够得出这样的总结，茂瑙（Murnau）的影片制造了一种被动的期待，鼓励观众"放松僵化的性别认同和性取向的划分"[98]。

好女孩——好的－坏女孩——坏的－好女孩——坏女孩
（看上去坏）　　　（被救赎的妓女）

图 7　沃芬斯坦和莱茨的语义连续

对于务实的批评家而言，最有用的不分枝层级应该是克鲁斯所说的链条。在链条中，语义单位"沿着空间或时间的轴线，按照线性顺序"排列开来[99]。手

〔95〕巴巴拉·戴明：《逃离自我》，第 8—38 、172—186 页；泰勒：《好莱坞幻想》，第 100—136 页；沃芬斯坦、莱茨：《电影心理学研究》，第 27 页。

〔96〕罗宾·伍德：《从越战到里根时代的好莱坞》，第 150 页。

〔97〕珍妮特·贝利斯特伦：《困惑的性别：F. W. 茂瑙的电影》（"Sexuality at a Loss：The Films of F. W. Murnau"），载苏珊·鲁宾·苏雷曼（Susan Rubin Suleiman）：《西方文化中的女性身体：当代视角》（*The Female Body in Western Culture: Contemporary Perspectives*），剑桥：哈佛大学出版社，1986 年，第 258 页。

〔98〕同上书，第 260 页。

〔99〕克鲁斯：《词汇语义学》，第 189 页。

腕 / 前臂 / 手肘或者夏 / 秋 / 冬 / 春就是这样的词汇例子。在批评实践中，批评家会将脑海中的那些语义序列应用到电影的叙事模式之中。例如，我们可以将伯格曼的电影描述为展示了从悲伤到喜悦的周期性过程[100]，或者是被克鲁斯称为"螺旋线"（helices）的循环模式。一位批评家在沃伦·桑贝特（Warren Sonbert）的《分裂的忠诚》（*Divided Loyalties*）中发现了创造 / 毁灭 / 再创造的主题循环[101]。

显然，批评家可以通过把词项按照时间顺序进行排列的方式，将任何种类的语义场转化为链条。批评家们也许会宣称，在影片进行过程中，对立的一方可以抵消、击败或吸收另一方。在总结好莱坞经典电影"还原"（recuperate）女性地位的趋势时，安妮特·库恩写道："一个女性角色或许要通过恋爱、'得到爱人'、结婚或者接受'标准'女性角色的方式来重返家庭。如果不这样的话，她也许会因为自己叙事和社会的僭越而直接受到排斥、非法化，甚至是死亡的惩罚。"[102]批评家也可以构建一个综合了语义对立的词项。瑞克·奥特曼（Rick Altman）提出工作 / 娱乐这个语义对组构成了好莱坞歌舞片，同时他也主张婚姻起到协调二者的作用[103]。我们可以更进一步地宣称即使存在着吸收和综合，矛盾的文本仍然会保留被压抑的对立项的痕迹。这正是查尔斯·埃克特在论述《艳窟泪痕》时所采用的策略，在影片中名义上坏人被击败了，却伴随着对女性痛苦的症候式回忆（见第 4 章的讨论）。其他的一些语义场也可以按照时空顺序排列，就像卡瓦纳夫在对《异形》进行的格雷马斯式分析中，追溯了与矩阵中的"人类"（human）词项处于同列的电影情节[104]。

但是最为普遍的语义链条是由一个先在的故事所提出的，电影可以被看作在不断重演（replaying）这个故事。当一位批评家发现《双重赔偿》所关注的是"英雄的俄狄浦斯历程——父权文化下性别差异的认知问题"时[105]，她提出了一系列发展阶段（恋母 / 去势焦虑 / 继承父权）作为支配阐释的语义链条。任何一再传颂的故事都可以服务于批评家的改造，但是神话、宗教和精神分析提供了标准的范例。美国先锋派电影长久以来都被认为提供了牺牲与重生的寓言。好莱

〔100〕雅克·里维特：《夏日插曲》（"*Sommarlek*"），载《电影手册》，第 84 期，1958 年 6 月，第 47 页。

〔101〕大卫·艾伦斯坦（David Ehrenstein）：《电影：1984 前线》（*Film: The Front Line 1984*），丹佛：Arden press，1984 年，第 103 页。

〔102〕安妮特·库恩：《女性的图像：女性主义与电影》，伦敦：Routledge and Kegan Paul，1982 年，第 34—35 页。

〔103〕瑞克·奥特曼：《美国歌舞电影》（*The American Film Musical*），布鲁明顿：印第安纳大学出版社，1987 年，第 138—142 页。

〔104〕卡瓦纳夫：《狗杂种》，第 98 页。

〔105〕约翰逊：《双重赔偿》，第 101 页。

坞则被认为展示了隐藏的基督教寓言。同时，各类电影都可以被转化为弗洛伊德的、荣格的和拉康的叙述。由于这类详细的叙事模式不仅包括链条，还有相似性（homologies），所以它们展现了整部电影的寓意（allegories）。这些将会在第 8 章中进行分析。现在只需要观察那些由当代理论提供的、可作为实践阐释最初假设或最后结果的语义链条就足够了。

为了说明 4 种主要的语义场类型——聚类、对组、比例系列和层级——我已经列举了众多批评家的论证。实际上，在单一的一项阐释项目中，大多数的阐释都会游走于众多不同的场域。让我们举两个例子并做简要审视。

在对布莱克·爱德华兹（Blake Edwards）的《拂晓出击》（*Darling Lili*）的分析中，彼得·莱曼（Peter Lehman）和威廉·鲁尔（William Luhr）提出影片"主要处理的是观看与表演的不同方式"[106]。这种说法表明其基础的语义场是按照层级组织起来的，但是这样的语义场处于观看／被看这一对主要的对组之中，结果正如图 8 所描绘的。覆盖这个图式的则是从控制到缺乏控制的等级系列。莉莉（Lili）一开始控制了自己的表演空间以及观众的空间。随着电影的发展，她的控制力逐渐减弱，与此同时，拉拉比（Larrabee）少校的控制力却增强了。（这个语义链条依靠的是将女性／男性对立作为指涉线索。）在影片的最后一场戏中，莉莉的观众侵入了她的表演空间，同时拉拉比少校的完全控制得以建立[107]。这个阐释不但利用了不同的语义场，而且利用了不同种类的场域。它的意义十分明显：对于影片的任何一部分而言，批评家都能提出一个场域来让它们自己构建出内在的意义。

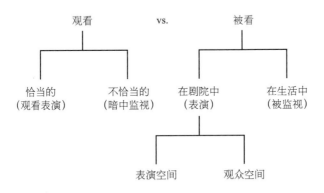

图 8 《拂晓出击》中的语义场

在讨论《最危险的游戏》时，蒂埃里·昆泽尔利用了另一种方法来连结不同

〔106〕彼得·莱曼与威廉·鲁尔：《布莱克·爱德华兹》（*Blake Edwards*），亚森：俄亥俄大学出版社，1981 年，第 226 页。

〔107〕同上书，第 223—231 页。

的语义场。他试图阐释一个出现在开场字幕下的有雕刻图案的门环。这个门环描绘的是一个受箭伤的半人马背着一个卧倒的女性的景象。据昆泽尔分析，这一景象产生的语义单位（即所指）可以化合成他所说的"星座"（constellations）概念。他从聚类开始：箭表明的是丘比特之箭以及一颗受伤的心灵，女人则让人想起神话中的处女。紧接着，这个半人马又引导他提出一系列的对组——人／兽、猎人／猎物、文明／野蛮——在此之中，半人马并不只是一个调和项，而更多的是跨越了各个对组项的混合体。这个特殊的对立系列表明我们也能将女性形象放置在一个对组内：作为猎人的男性／作为猎物的女性[108]。如同巴特在《S/Z》中所说，昆泽尔宣称这个半人马所表现的对立之间的模糊界限为影片情节提出了一个需要解决的问题。影片叙事将会努力消除这种跨越，在对立的两端之间画出清晰的界限，并且决定某一方为胜者。昆泽尔的"星座"由聚类、比例系列以及隐含的、使影片能够压制调和项的语义链条构成。与大多数的批评家一样，他是一个不加掩饰的拼贴者（bricoleur），把所有的语义场添加到一起，使其涵盖性和特殊性达到最大化。

这些阐释在另两个方面也具有指导意义。第一，批评家们并不是简单地将各种语义场联合起来，而是要把它们融合成一个整体。场域并不只是逐一地被引用，而是要在不同程度上综合为具有一致性的意义。《拂晓出击》主要关注的是观看与表演，《最危险的游戏》中则是模糊社会分隔的危险。在文本能够被简化为一个连贯的意义结构的程度方面，不同的批评流派的主张是不同的，但是一般来说批评家的阐释还是会从特定意义转移到整体意义之上。

第二，这些阐释都示范了我经常提及的主要策略：阐释常常影响着理解。语义场通过被连接至批评家已经确认为指涉的或外在的意义而变得合理可信。最明显的例子就是男性／女性这一组对立在几乎所有影片中起作用的方式。作为一个通用的对立，它充当了理解的"结果"（output）：这个角色是男人，那一个是女人。对于没有性别差异观念的观众而言，一个以异性恋罗曼史为基础并且以婚姻为结局的影片情节是难以理解的。但是由于这组对立在所有的文化中都带有许多抽象意义，所以它也能成为阐释的重要线索。批评家可以在其之上堆叠诸如主动／被动、欲望的主体／欲望的客体之类的语义对立。即使想要提出一个相反的对组，如女性化的男人和男性化的女人，我们也必须将这种转变建立在对指涉性意

〔108〕蒂埃里·昆泽尔：《电影作品，2》（"The Film-Work，2"），载《暗箱》，第 5 卷，1980 年，第 14—17 页。

义（例如，剧情世界中的行为）或外在意义的诉求之上[109]。尽管语义场在批评机制内是一个主要的创新来源，但是它们仍然常常受限于"尊重"（respect）文本的压力。

▍语义场的角色 ▍

1953 年，克兰对统治了文学阐释的语义场提出了猛烈的抨击。他认为抽象的意义在任何文学作品中都能找到：

> 这些都不需要深刻的洞见：在任何严肃的情节中寻找到有序与无序的内在辩证或者好坏力量的斗争；在任何动作引发了无知或欺骗及察觉的情节中寻找到真实与表象的复杂辩证；在任何主角逐渐意识到自己的敌人并不如自己想的那样坏，朋友也不如自己想的那样好的情节中寻找到诗意地反复强调"与偏颇的、简单的观点形成对比的事物的整体性和复杂性"（引自最近的用于《罗密欧与朱丽叶》的公式）的意图。[110]

最近，理查德·莱文重申了克兰的主张，讽刺反射性转向是"全能的主题主义最新的头号候选人"[111]。这种挑战也许能引导我们进行询问：如果我们同意所有艺术批评中的这些场域是如此地普遍以至于毫无新意，我们是否应该抛弃他们？

我们不能离开语义场有以下一些理由。第一，阐释需要某种程度的抽象化。如果我们想要构建内在的或症候式意义，我们必须超越指涉性意义的具体性。再者，只要一些场域可以被用来理解电影中明显的"观点"或"讯息"，我们就不能在阐释中禁止更加宽泛的语义场。"成为一个男人"或者"抵制父权"或者影片可能明确提出的任何主题都将调动同样抽象的语义场（主动／被动、强大／虚弱、压抑／反抗），批评家可以内在地或者症候式地将这些场域用于其他影片中。

[109] 例如，米莲姆·汉森（Miriam Hansen）：《愉悦、矛盾、认同：瓦伦蒂诺和女性的观看行为》（"Pleasure，Ambivalence，Identification：Valentino and Female Spectatorship"），载《电影杂志》，第 24 卷，第 4 期，1986 年夏季号，第 6—32 页。在此，瓦伦蒂诺被读解为观看的色情对象，因此他以将窥淫癖戏剧化和摇摆于虐待狂和受虐狂之间的方式被女性化了。

[110] 克兰：《批评的语言与诗意的结构》，第 124 页。

[111] 莱文：《新阅读与旧戏剧》，第 15—16 页。

第二，克兰和莱文反对的宽泛场域普遍存在于我们的文化当中。严格的"艺术的"(artistic)语义场是不存在的。所有的语义场都必须通过广泛的社会活动进行学习和运用。阐释变得"相关"(relevant)主要是因为它能将小说、绘画、电影与人们普遍感兴趣的语义场连接起来。在大多数的批评家和批评消费者看来，拒绝采用这些语义场将会使阐释与更宽泛的社会生活不相关。

最后，某些语义场是如此根深蒂固以至于我们，或许还有其他的文化，都无法离开他们。个人/团体、文化/自然、有序/无序、表象/真实以及其他的语义场已经长时间地被用来赋予人类生活以意义[112]。阐释者几乎不能放弃它们。或许在此我们面对的是一种人类学的康德主义（Kantianism）：某些意义也许仅仅构成了阐释推理的基础或者限制。

当然，克兰和莱文也有回应者。不管语义场对于阐释有多么必要，它们仍然是不加区别且陈腐守旧的。也许我们应该停止阐释。对此我现在无法提出解答，我将会在最后一章进一步探讨这个问题。

[112] 关于跨文化分类系统，参见乔治·拉科夫（George Lakoff）：《女性、火和危险的东西：分类所揭示的思想》（*Women, Fire, and Dangerous Things: What Categories Reveal about the Mind*），剑桥：哈佛大学出版社，1987 年，尤其是第 99 页。

图式与启发法

批评家的脑袋就像百货商店一样，你可以在里面发现一切：整形术、科学、寝具、艺术、旅行毯、大量精选的家具、书写纸、吸烟者的必需品、手套、伞、帽子、运动、手杖、眼镜、香水等。批评家知道一切，看过一切，听过一切，品尝一切，混淆一切，并且仍然能够思考。

——埃里克·萨蒂（Erik Satie）

语义场对于阐释而言十分重要，它们构成了批评家赋予文本的一切内在意义或压抑意义的基础。本章以及接下来的两章试图说明，意义应该被划归于将语义场映射（mapping）到文本项目和模式的过程当中。这个映射的比喻意味着那些根据原有坐标精心挑选的投射遵循了本书的基本假设——在阐释当中，意义是通过概念图式和感知线索之间的互动而达成的。

▌ 作为制造的映射 ▌

在前一章中，为了解释的清晰性，我假定进行阐释的批评家会直接将语义场映射到影片的各个方面。图 9 简要地说明了这一过程。正如这个图表所表明的，一个场域通常会以"一对多"（one-to-many）的方式映射到影片当中。批评家在阐释中采用的每一个语义场，至少有一个文本特征（甚至是一个"看不见"的特征，就像在"结构性缺失"的方法中一样）是与场域内的各语义单位相关的。但是，有时候影片的几个不同方面也会享有相同的语义单位。例如，自然／文化这

个对组或许就能表现在影片的角色、场景、道具、对话等之上。一对多映射的好处在于可以制造出一个全面的阐释，同时也获得阐释的经济性。

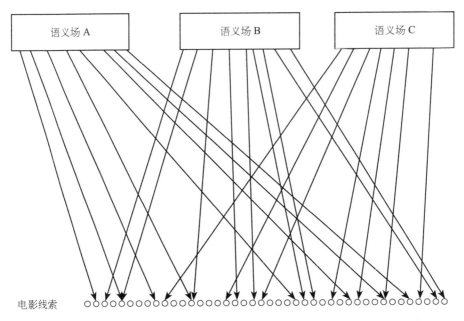

图9　语义场映射的大致过程

批评家将一个场域以"多对一"（many-to-one）的方式映射到影片的情况也很常见。此时一个单一的文本单位将会承担来自不同语义场的不同语义值。单独的一个角色可能代表了自然、男性气概、权力和窥淫癖（例如，回想一下《电影》杂志对《艳贼》中第一个镜头的解读）。"多对一"映射的明显好处在于：通过增加语义场，批评家可以使一个文本项目产生多重意义。在实践当中，批评家常常会混合"一对多"和"多对一"的映射方法，试图在解释的宽度、经济性以及局部密度之间找到平衡。这种混合式的批评能够获得概念结构上的独特厚度。即便是那些粗略的或者陈腐的语义单位也可以通过各种形式变成相连的、相对的、独特的或者具体的，并借由影像和声音的表达属性，呈现出相对细腻的面貌。

最后，这个图表也意味着所有的映射都是选择性的（selective），想要完全覆盖影片中的每一条不同的线索是不可能的。我们可以为此提供众多的理论解释——每一位批评家都有着独特的主观性，电影作为一个表意系统具有无限的多义性，意义和材料之间存在着不可避免的分离。没有批评家可以假装自己已经完全将文本吸收至其所采用的语义场当中，这已经成为一个习以为常的事实。批评家最多可以宣称自己已经解释了影片最重要的、最令人迷惑的或者最不寻常的特

征（这也确实是他们常常宣称的）。但是没有批评家可以说自己已经将影片"完全拧干"。这种多义性是具有生产性的，它有助于阐释活动的持续进行。

因为没有任何批评家的阐释可以完全涵盖整部电影，所以当代阐释机制采用了某种"视角主义"（perspectivism）的方法。众所周知，采用不同语义场的阐释者将会激发一个文本的不同方面，或者是以不同的方式激发同一个文本。如果两位阐释者打算在同一部影片当中建构内在意义或者症候性意义，我们可以相应地修改一下图表（见图 10）。事情至此已经变得相当混杂了，但是让我们为这两位阐释者暂停，并且假设仍然存在他们所遗漏或者忽视的线索。

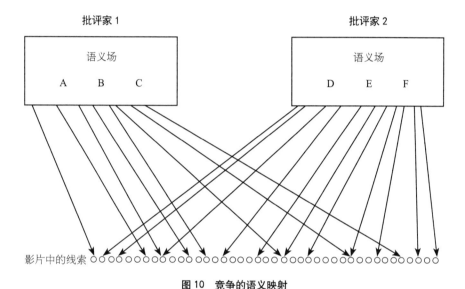

图 10　竞争的语义映射

当然，这个新的图表在其他方面仍然是有所不足的，因为认为语义场是直接被投射到文本当中的说法是具有误导性的。批评家必须了解影片的哪些部分可以合理地——也就是符合机制的常规——促成阐释活动。在我看来，批评家必须学会辨别出恰当的文本线索来构建阐释。贡布里希的构成主义口号"制造先于配对"（making precedes matching）[1] 必须得到另一句的补充，即"标记先于映射"（marking precedes mapping）。语义场本身无法提示哪些文本可以恰当地承载它们。自然／文化这一对组并没有规定我们必须将它映射到人，而不是主角墙纸上的抽象图案，或者是街边路标上的元音字母，或者是画框角落标示着更换胶卷的孔。必须有一些其他的东西可以从中调和，帮助批评家将语义场运用到合适的文

[1] 贡布里希：《艺术与错觉》，第 29 页。

本特征之中。

可以起到调和作用的当属推理过程（reasoning processes）——假设、前提、系统化的知识，以及广为运用的成规。我在第二章中表明批评家可以通过采用归纳推理的方式来制造阐释。批评家面对众多问题——适当性（挑选一部适合被阐释的影片）、难以驾驭的材料（调整影片的元素以满足哪些内容应该得到阐释的一般说法）、创新性（使阐释新颖），以及可信性（使阐释具有说服力）。在学着解决这些问题的过程中，批评家可以掌握梳理出意义、可阐释性、主要模式以及代表性段落的技巧。同时，我认为阐释的熟练性要求批评家储备有一系列的图式和成规。虽然这将会需要更多的基本技巧，例如制造类比，但它们并不是普遍性的法则，而在一定程度上被局部化（localized）了，目的是为了处理那些经常发生的具体情况 [2]。

这些特定的图式和成规是我待会要考虑的事情。此时回想起这一点是十分必要的：批评家对于线索的搜寻实际上受到了一些规范化传统的支配。批评机制引导着批评家远离那些细微琐事，而转向具有以下特征的领域：（a）假定能够影响观众的反应（潜在的或实际的），（b）在传统意义上看，能够承载意义。从（a）这点来看，我们再一次遭遇到阐释对于理解的依赖。至少在最开始时，批评家会把一种假定的"普通"观影方式作为前提条件，以制造影片的指涉性意义（辨别角色和场景，关注故事或争论）。如果外在意义（影片的观点、寓意或者信息）被认为是无争议的，那么这也能够被认为是理所当然的。这些理解过程的"结果"或多或少地创造出了一个进入阐释的点。至于（b），也就是传统的可接受性，阐释者必须依靠自己的训练、对样本的研究、和其他批评家的争论以及更多的重要经验，来决定选取哪些线索。

在挑选线索方面进行创新是有风险的。如果我们想要证明更换胶卷的标记对语义场而言是有价值的载体，那么我们至少需要表明它们能够比得上那些已经被认可的线索或者它们能够影响到观众对影片的理解。最近以来，这类解读最引人注目的成功例子便是蒂埃里·昆泽尔关于字幕可读性的论证，这个例子有力地说明了这类线索在这两个方面的重要意义。

线索的标准问题说明了以机制为基础的假设应当如何塑造语义场的映射过程。相类似地，归纳过程也必须受到一些特定的、根深蒂固的假设的影响，这些假设说明了文本是如何产生意义的。尽管有许多这类假设值得探讨，但我想要简

〔2〕约翰·霍兰德等：《归纳：推理、学习和发现的过程》，第38页。

单地集中在我认为与电影阐释最相关的两项：文本单位前后一致的假设以及文本与外部世界有所关联的假设。

关于整体性的某些假设对于构建指涉性意义和外在意义十分重要。诺斯罗普·弗莱这样评价道："布莱克（Blake）说过：'每一首诗都必须是一个完美的整体。'这句话试图陈述的，并不是一个关于所有诗歌的事实，而是每位读者最初在尝试理解那些甚至是最混乱的诗歌时所采用的假设。"[3]文本作为一个单一的并且受到一定束缚的实体，具有某种程度的内在连贯性，从这个前提出发，阐释影响着理解。当然，将整体性提升为一个主要特征甚至是一种价值标准，则是一个历史性变化的过程。某些传统，例如《圣经》注解和弗洛伊德梦的解析，并不太注重整体的连贯性。与之相比，亚里士多德的诗学以及新批评则为当今的阐释机制留下了这样一个倾向：认为文本在相当程度上是前后连贯的。但这并不是说批评家总是可以在任何地方发现这样的连贯性。"有机论"（organic）的批评家认为"和谐中有张力"（tension-in-harmony）、"整体中有变化"（variety-in-unity）。矛盾文本的倡导者则主张整体的作用仅仅是为了掩盖深层的冲突。重要的是，对于实践中的批评家而言，整体性的假设在被推翻之前仍然是有效的。文本可以被假定为前后连贯的，直到它被证明是相反的情况[4]。揭露文本缝隙和矛盾的批评家也必须首先设想出一个整体，直到它在文本过程中被逐渐削弱。

我们可以进一步主张，所有的批评家在探索过程中都依附于最小连贯性（minimal coherence）的假设——即假定任何文本当中的一切都显著地相互关联着（即使是以负面形式），并且与相关的语义场发生联系。换句话说，甚至是矛盾文本也假设文本元素之间存在着某种程度的关联。当然，大部分的矛盾文本研究实际上并不会假定文本是彻底分裂的。通常它会找到一两个"痛处"，要么描述出特定语义差异的分裂，要么指出稍微脱离连贯性的地方。例如，帕姆·库克将多萝西·阿兹纳的作品阐释为一套依赖着反讽、片段式结构、中断、叙事逆转以及明显地玩弄刻板印象等因素的矛盾文本——但是即使在好莱坞电影中，这些因素也无法构成彻底的分裂[5]。

另一个我想要考察的基本假设是，除非被证明为相反的情况，文本通常

〔3〕诺斯罗普·弗莱：《批评的剖析：四篇论文》（*Anato my of Criticism: Four Essays*），普林斯顿：普林斯顿大学出版社，1957 年，第 77 页。

〔4〕关于这一点，参见约翰·赖克特：《理解文学》，第 100—101 页。

〔5〕帕姆·库克：《探寻多萝西·阿兹纳的世界》（"Approaching the World of Dorothy Arzner"），载克莱尔·约翰逊编：《多萝西·阿兹纳的作品：朝向女性主义电影》（*The Work of Dorothy Arzner: Towards a Feminist Cinema*），伦敦：英国电影协会，1975 年，第 9—18 页。

会通过某些方式与外部世界或者历史语境保持关联——这是一种普遍的人类事务和关注。在制造指涉性意义时，普通的感知者会将现实世界里关于空间、时间、因果、认同等的假设引入实践当中。她可以利用自己"百科全书"式的知识体系（英国车将方向盘放在仪表板的右侧；当《卡萨布兰卡》[*Casablanca*] 上映时，美国正在和同盟国一起作战）。电影的剧情世界不可能完全不同于我们所了解的世界。因此批评家在构建阐释时必须假设某种文本－世界关系（text-world relations）就不足为奇了[6]。更准确地说，在一种调节性（regulative）的假设之下，这些关系被认为是非常相似的[7]。在解决问题的过程中，批评家常常面临着一个"模仿时刻"（mimetic moment）：需要假定文本实体与经验领域内衍生的某种结构之间存在着某些关联（这些经验领域属于主体间的外部世界）。

对于一些读者而言，这个说法同我对连贯性假设的主张一样具有诽谤性，但是当我解释到我的表述并不关心描述"外部世界"的各种理论时，这种震惊可能就会逐渐消失了。我相信外部世界的物理、社会及心理特性和模式并不应该被描述为需要被"阅读"的更多文本（就像"所有的现实都是话语"这个说法一样）。但是即使你相信你的卧室或者你的朋友是另一种文本，或者最好被视为一种文本，那么我的观点同样有效。你将会根据自己由不同房间（例如你的卧室）的经验所得出的空间图式来理解和阐释影片《小狐狸》中的场景，同时你将会根据你对人们（例如你的朋友）如何行动的预想来理解影片中的角色。你将会这么做，直到你发现了其他为惯例所认可的方法。就像连贯性假设一样，模仿假设也是一个调节性的假设，依赖于"默认"（default）条件或者其他条件不变（"所有的事物都是平等的"）[8]。当代电影理论已经花费了大量时间来谴责模仿只是幻觉（角色不是"真实的人"，艺术并不是对生活的复制）。但是，和连贯性假设一样，想

〔6〕斯坦·霍格姆·奥尔森（Stein Haugom Olsen）在《文学理解的结构》（*The Structure of Literary Understanding*，剑桥：剑桥大学出版社，1978 年，第 94—117 页）中，对这个问题有过细致论述。他强调，一般的经验更多地说明了文本世界无争议的"指示性"重述，而更加具有不确定性的高水平阐释，则要求文学以及评论惯例的知识。

〔7〕参见乔纳森·卡勒：《结构主义诗学：结构主义、语言学和文学研究》，伊萨卡：康奈尔大学出版社，1975 年，第 140—160 页；克里斯托弗·巴特勒（Christopher Butler）：《阐释、解构和意识形态》（*Interpretation, Deconstruction, and Ideology*），伦敦：牛津大学出版社，1984 年，第 4、99 页。

〔8〕关于康德调节性理念（regulative ideas）的相关讨论，见约·埃尔斯特（Jon Elster）：《尤利西斯与塞壬：理性与非理性研究》（*Ulysses and the Sirens: Studies in Rationality and Irrationality*），剑桥：剑桥大学出版社，1984 年，第 2—3、33—35 页；关于"其他条件不变"的信息，参见杰瑞·A. 福多（Jerry A. Fodor）：《精神语义学：身心哲学的意义问题》（*Psychosemantics: The Problem of Meaning in the Philosophy of Mind*），剑桥：麻省理工学院出版社，1987 年，第 4—6 页。

要解密的或者主张矛盾文本的批评家至少必须预设自己正在寻找某种逼真性，否则无法揭露文本的反模仿机制 [9]。

我的论点在此非常清晰了。我并不是在本体论或者认识论的基础上主张电影直接复制生活。我强调的只是批评实践需要阐释者利用这部影片之外的语境所构建的图式和成规。我认为，第七章中关于拟人的讨论以及第八章中关于文本图式的叙述将会表明，在制造意义时，不管他们认同的哲学或者意识形态是什么，所有批评家都会持有特定的文本－世界连贯性的假设。再一次，理论提出了成规，而批评处理了电影。

知识结构与成规

在考察支配映射这类推理活动时，我已经探讨了一些基本的假设，例如以一些实际的或者潜在的观众经验为基础来发现线索，以及两个主要的调节性假设，即最小连贯性假设和模仿假设。我想要再次强调的是，这些假设只有在特定时间、特定情境内才起作用。也许某些假设可以被运用于所有的阐释传统中，但是另外一些在其他的机制或时期内却并不那么突出。我现在想要概括地审视一下阐释的推理过程，因为这可以将上述种种假设和前提运用到映射过程当中。

尽管有着不同的术语和假设框架，但是近年来不同学科的认知理论在人类思维模式方面却倾向于同一个重要事实：人类的归纳行为可以通过运用有组织的、精选的以及简化的知识体系来达到目标。例如，为了理解"购买"（purchase）或者"销售"（sale）这样的事件，就需要一个包含买卖双方、一件物品以及金钱在内的概念结构 [10]。这些都被认为是这一情境的必备要素。交易活动在心理上可以被表示为物品和金钱的交换行为。为了理解我将一辆自行车卖给本（Ben）这个事件，你就必须根据此结构挑选出这个实际情境的相关特征，并把它们放到买方／卖方／物品／金钱／交换的各个位置上。你可以以一对一的方式将概念结构映射到具体案例之中。

这个"买—卖"的概念结构是内在地组织起来的：它包含了各种代理人、

〔9〕关于这一点可参见诺埃尔·卡罗尔：《电影神秘化》，尤其是第 3 章。

〔10〕我的例子来源于罗纳德·卡森：《认知人类学的图式》，载《人类学年鉴》，第 12 卷，1983 年，第 431—432 页。

对象、行动以及事务状态之间的一系列关系。它同时也是由资料构成的，因此你可以在具体例子中将空白的位置填满。例如，如果我说"万斯（Vance）从展厅开了一辆吉普车回家"，你就可以采用买—卖结构，并将另一个代理人（销售员）以及万斯付款的金钱填入空位。然而这个结构同样是调节性的，它并不是理解情境的绝对保障，而只是当前最好的选择。如果我说"万斯从展厅开了一辆吉普车回家，十分钟后警察逮捕了他"，或许你就会放弃买—卖结构转而寻求一个不那么体面的结构。

尽管包含了众多资料，这个结构仍然是十分概括的，或者说它被图式简化了。许多买卖例子并不能完全适用于这个图式：也许有第三方作为中介，或者公司会通过电脑来调取存货。作为一个简化的结构，这个图式同时也降低了许多资料的重要程度，例如天气或者卖方服装的款式。然而，这个图式结构是"基础"，人们在默认的假设之下从这个结构出发，并将其运用在具体情境当中（例如，卖方空位可以填上公司，或者金钱空位可以填上信用卡）。尽管这个结构不够完整或者需要修改，它仍然是一个出发点。不管我们怎样称呼这样的结构——框架、脚本、模型，或者如我所称的图式——它们集中表达了我们的认知活动[11]。

当然，特定的图式在文化上是可变的。某个社会可能会缺少买—卖图式，它也许只有"以物易物"图式或者"礼物赠与"图式，或者实际上没有任何相似的图式。但是在任何社会当中，人类推理活动都必须使用某个图式，并且支撑其形成和使用的原则必须是跨文化的。这反过来预设了实际的归纳推理活动是人类思考的一个基本特征，这是借由自然赋予、文化演变以及二者的结合达到的。

"图式"这个概念至少可以追溯到康德，他似乎将这个术语运用到知识结构本身（它被认为主要以心理图像的形态出现），以及思维产生并使用这些结构的

〔11〕在认知理论的文献中，有许多的图式概念，好的导论性书籍可参见约翰·R. 安德森（John R. Anderson）：《认知心理学及其影响》（*Cognitive Psychology and Its Implications*），纽约：弗里曼出版社，1985 年，第 124—133 页；尼尔·A. 斯特林斯（Neil A. Stillings）等编：《认知科学导论》（*Cognitive Science: An Introduction*），剑桥：麻省理工学院出版社，1987 年，第 30—36、65—73、150—156 页。本书当中更多的相关讨论可参见马克·约翰逊（Mark Johnson）：《精神中的身体：意义、想象和推理的身体基础》（*Body in the Mind: The Bodily Basis of Meaning, Imagination, and Reason*），芝加哥：芝加哥大学出版社，1987 年，第 18—40 页，乔治·拉科夫：《女性、火和危险的东西》，第 68—135、269—303 页。

规则或程序之中[12]。这两种用法也都能在认知理论文献当中看到。我在此的目的是将阐释中采用的资料结构当作图式（schemata），将阐释活动（无论多么概括）当作程序（procedures）或成规（routines）。

接下来的两章将会考察支配了语义场映射过程的几种图式。就现在而言，我只需要说明它们共同构成了根据基本逻辑和简单结构组织而成的知识体系。买—卖图式代表了马克·约翰逊和乔治·拉科夫所说的"连接"（link）图式。其基本结构是由两个实体（买方和卖方）以及将他们连接起来的东西（物品和金钱的交换活动）组成的。其基本逻辑则是对称和相互依靠[13]。我会时不时地提到约翰逊和拉科夫的分类方法，以揭示作为某些阐释图式基础的模式。

图式一般会产生"原型"（prototype）效应——挑选某一类实例作为图式本质特征的最清晰的代表。买—卖图式的原型就是一场涉及两位个体以金钱交换实物的面对面交易活动。就这个图式而言，买方保证来年付款的电视拍卖同样是可理解的，但它不是"最好的"例子。正如拉科夫所说，原型效应来自于刻板印象、典型案例、理想观念以及其他各类样本[14]。我将要讨论的所有阐释图式都会产生原型效应。

在所有感觉和认知的过程中，图式会被修正、应用、调整和舍弃。在阐释解决问题的过程中，图式一般会按照心理学家所说的"自上而下"（top-down）方式得到运用：由于或多或少地受到了外在目标的引导，批评家会使用实际案例来检验抽象的图式。（与之相比，理解的某些方面，例如对形状、动作或颜色的感知，是"自下而上"[bottom-up] 的，或者说是资料驱动 [data-driven] 的。当然，理解的其他方面，例如故事建构，则包含了"自上而下"与"自下而上"两个过程。）因此，考察图式是怎样被用于阐释行为的循环当中是十分必要的。此时需要考虑

〔12〕相关争论可参见伊曼努尔·康德：《纯粹理性批判》。重要的讨论包括罗伯特·保罗·沃尔夫（Robert Paul Wolff）：《康德的精神活动理论：〈纯粹理性批判〉的超验分析》（Kant's Theory of Mental Activity: A Commentary on the Transcendental Analytic of the "Critique of Pure Reason"），剑桥：哈佛大学出版社，1963 年，第 70、206、210—218 页；W. H. 沃尔什（W. H. Walsh）：《图式主义》（"Schematism"），载《康德批评论文集》（Kant: A Collection of Critical Essays），罗伯特·保罗·沃尔夫编，纽约：Doubleday，1967 年，第 71—87 页；唐纳德·W. 克劳福德（Donald W. Crawford）：《康德的创造性想象理论》（"Kant's Theory of Creative Imagination"），载《康德美学论文集》（Essays in Kant's Aesthetics），泰德·科恩（Ted Cohen）与保罗·盖耶（Paul Guyer）编，芝加哥：芝加哥大学出版社，1982 年，第 162 页；高登·内格尔（Gordon Nagel）：《经验的结构：康德的理论系统》（The Structure of Experience: Kant's System of Principles），芝加哥：芝加哥大学出版社，1983 年，第 67—81 页。

〔13〕马克·约翰逊：《精神中的身体》，第 117—119 页；乔治·拉科夫：《女性、火和危险的东西》，第 274 页。

〔14〕乔治·拉科夫：《女性、火和危险的东西》，第 79—90 页。

的成规和程序主要是由启发法（heuristics）构成的，这种经验性法则在满足阐释机制对新颖性和可信性的要求方面是十分有用的。

此类启发法在阐释史上十分普遍。那些受过新批评训练的学者无法再生产出理查德式的语言心理学理论主张，却能够根据"隐喻和悖论是寻找意义的多产地带"这样的预感，来制造恰当的阐释。圣奥古斯丁（St. Augustine）这样建议："我们必须沉思我们所阅读的东西，直到寻找到一个趋向于完美境界的阐释。"[15] 启发法也可以按照这个建议进行解释。这并不是理论，而仅仅是解决问题的推荐方法。正如这句话所说："在经典叙事电影中，观看就是欲望。"[16] 不同于运算法则，启发法并不能保证一定存在着解答，但这是解决艺术阐释中暧昧问题的最好策略[17]。

大多数问题解决者会将某些具有普遍性的启发法运用到所有领域当中。例如研究者们所说的代表性启发法（representativeness heuristic，问题解决者会将所有的推理任务简化为相似的判定），以及效用性启发法（availability heuristic，也就是在记忆所及的范围内去寻找解决方案）。二者都受到了隐秘的清晰度（vividness）准则的影响，即大部分感官上具体的资料通常会表现得更加显著。如果你考虑买一辆车，你很有可能会认为拥有相同款式和型号汽车的朋友的经验比抽象的技术特征、性能以及维修频率记录等信息更加重要。如果你将朋友的情境代入自己，那么是否决定买这辆车就更加简单了。你也更容易清晰地想起朋友的例子，而不是一堆复杂的特征[18]。类似地，批评家也很容易通过这种方法来解决阐释问题：将影片与其他影片相比，找出最容易回想起的部分，并且使影片最具体的方面变成最显著的线索。这些启发法的必然结果就是人们往往不会使用无效的或者负面的例子，解决问题者偏好于那些可以肯定而不是挑战假设的信息。按照这个逻辑，将某个物品与某位角色的特征联系起来的批评家很有可能会忽视那些角色展示了特性，物品却不在场的情景[19]。

〔15〕引自贝瑞尔·斯莫利：《中世纪时代的〈圣经〉研究》，第23页。

〔16〕琳达·威廉姆斯：《当女性观看时》，载玛丽·安·杜恩、帕特里夏·梅伦坎普、琳达·威廉姆斯编：《重新审视：女性电影批评主义论文集》，第83页。

〔17〕迪特里希·德尔纳（Dietrich Dörner）：《复杂系统中的启发法与认知理论》（"Heuristics and Cognition in Complex Systems"），载鲁道夫·格罗纳（Rudolf Gröner）、玛丽娜·格罗纳（Marina Gröner）、沃尔特·F. 比斯可夫（Walter F. Bischof）编：《启发法》（*Methods of Heuristics*），新泽西：Erlbaum，1983年，第89—91页。彼得·拉比诺维茨《阅读之前》中的文献阅读"规则"就是我所说的启发法。

〔18〕理查德·尼斯贝特与李·罗斯：《人类的推理》，第7—8页。

〔19〕参见尼尔·A. 斯特林斯编：《认知科学导论》，剑桥：麻省理工学院出版社，1987年，第88—92页。这一论述支持了批评推理并非演绎的观点。

让我们再将一个普遍并且简单的阐释成规作为案例。批评家可以通过制造双关语（pun）来创造一个线索。唐纳德·斯伯特（Donald Spoto）认为《欲海惊魂》（*Stage Fright*）中汽车的母题"指出了角色真正'被移动'（moved）的需要。希区柯克在其他地方也类似地使用汽车……来表明飞行和激发意志的可能性，这种'持续前进'（moving on）比单纯的地理上的移动更加具有意义"[20]。另一位批评家则表明："走廊和小巷是通道的明显象征，小津（Ozu）晚期的大部分影片都集中关注了从人生的一个阶段到另一个阶段的通道。"[21]安德鲁·萨里斯则认为《美人计》（*Notorious*）中的艾丽西娅（Alicia）从未如此吸引德夫林（Devlin），"当她中毒最深（字面上地和象征性地）、被贬低、被羞辱以及神智混乱时。"[22]一位症候式批评家提出德莱叶的影片通常包含了栅栏的母题，在《词语》（*Ordet*）中，这个压抑的能指表现为英格尔（Inger）的连衣裙和桌布上的网格状图案，这表明"具有潜在的生产力的女性身体被精心地'压抑着'（in check）。"[23]引号内的文字在字面上很显然就是双关语。

这个特定的启发法来自一个古老的传统。双关语常常引导斯多葛学派将荷马史诗和《圣经》的希伯来语及教父注解寓言化[24]。弗洛伊德也不断地求助于约瑟夫·布鲁尔（Josef Breuer）所说的"荒谬的文字游戏"[25]。当朵拉疲惫不堪地行走时，弗洛伊德告诉她：她害怕她所幻想的怀孕是"错误的一步"（false step）[26]。这一过程很快就能被学会：弗洛伊德的一位病人梦到他在车内亲吻他的叔叔，这为弗

〔20〕唐纳德·斯伯特：《阿尔弗雷德·希区柯克的艺术：电影生涯五十年》（*The Art of Alfred Hitchcock: Fifty Years of His Motion Pictures*），纽约：Doubleday，1979 年，第 206 页。

〔21〕卡特·盖斯特（Kathe Geist）：《小津安二郎：回忆札记》（"Yasujiro Ozu: Notes on a Retrospective"），载《电影季刊》，第 37 卷，第 1 期，1983 年秋季号，第 6 页。

〔22〕安德鲁·萨里斯：《随想——卷二》（"Random Reflection-Ⅱ"），载《电影文化》，第 40 卷，1966 年春，第 21 页。

〔23〕马克·纳什（Mark Nash）：《德莱叶》（*Dreyer*），伦敦：英国电影协会，1977 年，第 13 页。

〔24〕参见阿兰·勒·波吕克（Alain Le Boulluec）：《斯多葛学派的寓言》（"L'Allégorie chez les Stoiciens"），载《诗学》，第 23 期，1975 年，第 312—317 页。罗伯特·格兰特、大卫·特雷西：《〈圣经〉阐释简史》，第 24—25 、28—31 页。总体讨论可参见茨维坦·托多洛夫：《象征主义与阐释》，第 101—104 页。

〔25〕西格蒙德·弗洛伊德与约瑟夫·布鲁尔：《歇斯底里研究》（*Studies on Hysteria*），纽约：Avon，1966 年，第 252 页。

〔26〕西格蒙德·弗洛伊德：《论文选第 3 卷：案例历史》（*Collected Papers*, vol.3: *Case Histories*），阿利克斯（Alix）与詹姆斯·斯特雷奇译，伦敦：The Hogarth Press，1956 年，第 123—126 页。关于弗洛伊德对双关语的运用及他对于阐释的哲学技巧的借用，相关论述可参见约翰·弗洛斯特（John Forrester）：《心理分析的语言及起源》（*Language and the Origins of Psychoanalysis*），伦敦：Macmillian，1980 年，第 63—70 、166—180 页。

洛伊德提供了他所认为的正确阐释：自体性欲（auto-eroticism）[27]。

正如乔纳森·卡勒所表示的，在文学批评当中，只有当双关语"有助于前后连贯性，同时又不会取代令人满意的字面阅读时"[28]才可以被使用——也就是说，当它们满足了我所讨论的整体性和理解相关性的假设时。然而，电影批评家必须为了获得双关语而更进一步。文学文本的阐释者遭遇到的是一个可以用于双关的、确定的词汇项[29]。与之相比，电影阐释者必须首先从自己的词汇表中找出这样一个词汇项，然后将它附在文本项目之中——汽车、巷子、中毒的女人。这个词汇项必须可以通过指涉的方式来指示线索（这是一辆汽车、一个通道等），并且至少有一种其他的意义——尽管在这个语境当中是隐喻性的——和抽象的语义场中的某个词汇项是同义的。我们可以列出上述一些例子中的推理逻辑：

> **双关语：抑制**（*check*）
> 在剧情世界中的指涉性意义："网格图案"（checkered pattern）
> 象征性意义："限制"
> 语义单位：对女性欲望的压抑

或者，讨论《欲海惊魂》中更加复杂的例子：

> **双关语：移动**（movement）
> 在剧情世界中的指涉性意义："旅行"（to travel）
> 象征性意义（a）："经历情绪变化"
> 语义单位：对情绪的敏感性
> 象征性意义（b）："改变某人的生活"（"继续前进"[move on]）
> 语义单位：改变的意愿

描述视觉或听觉线索的额外步骤可以使电影批评家比文学批评家享有更多

〔27〕西格蒙德·弗洛伊德：《梦的解析》（*The Interpretation of Dreams*），詹姆士·斯特雷奇译，纽约：Basic Books，1960 年，第 408—409 页。在其他地方，弗洛伊德认为，梦的转移作用通常会产生类似于糟糕笑话的双关语暗喻，参见弗洛伊德：《精神分析引论演讲集》，第 174、236 页。

〔28〕乔纳森·卡勒：《符号的追寻》，第 72 页。卡勒的进一步阐释可参见《音素的召唤》（"The Call of the Phoneme: Introduction"），载卡勒编：《双关语：字母的基础》（*On Puns: The Foundation of Letters*），牛津：Blackwell，1988 年，第 1—16 页。

〔29〕托多洛夫将这称为"同源词迂回"（paronymic detour）——不是直接由能指转向所指，而是以一种迂回的方式，从一个能指转向另一个能指。托多洛夫：《象征主义与阐释》，第 76 页。

的阐释余地。在一部影片中，任何影像或者声音都可以使用无限的语言进行描述，它们当中的许多都包含着丰富的隐喻暗示。这些可以通过同义词的方式连接到众多的语义场。同样重要的是，批评家一般不需要像《圣经》注解一样从语源上证明双关语的正当性。批评家可以利用那些从属于社会方言（sociolects）的隐喻，尽管电影导演可能并不使用它们（例如，"继续前进"[move on] 和"通道"[passage] 正是 20 世纪 70 年代"自我的一代"[Me Generation] 的口号）。实际上，在我的例子中，日本电影和丹麦电影都是通过利用英语词汇项重新描述的。在这里，正如对语义场的研究一样，我们可以发现理论家通常赋予文本、口头语言或者电影媒介的多重意义，最终成为了相对不受限制的阐释过程的产物。

这些成规的因循性不仅体现在其基本逻辑之上，也表现为不断吸引着各批评流派的双关语。镜头中的一面镜子会引导批评家去讨论角色对另一个角色的"映照"（mirroring）或者说电影"反映"（mirroring）了现实[30]。角色从高处下降也能够引发一个双关语，比如，批评家认为希区柯克影片中的角色在道德上"堕落"（fallen）[31]。另一个最受欢迎的双关语涉及景框（frame）。《高度怀疑》（*Beyond a Reasonable Doubt*）中有一个拍摄警车的镜头，这辆警车被框在后视镜中，而后视镜又被框在汽车的挡风玻璃中，同时这个挡风玻璃反过来又被影片的景框所包围。批评家评论道："总而言之，这与影片中高潮处斯宾塞（Spencer）以谋杀帕蒂·格蕾（Patti Grey）的罪名而'框住'（frame）盖瑞特（Garrett）的意图相吻合。"[32] 这是一个非常好用的启发法，因为批评家永远不会看到没有被框住的镜头。一般来说，这种双关语的普遍性表明它们的象征部分利用了一些基本的隐喻图式，这包括乔治·拉科夫和马克·约翰逊所分析的具身形态（上／下，内／外）[33]。

双关语策略说明了批评家如何能够依赖我早些时候提到的解决问题的普遍

〔30〕我们可能会认为，《游戏规则》采用了这类双关语，参见乔治·A. 伍德（George A. Wood）：《游戏理论与〈游戏规则〉》（"Game Theory and The Rules of the Game"），载《电影杂志》，第 13 卷，第 1 期，1973 年秋季号，第 33 页；以及尼克·布朗：《〈游戏规则〉中的欲望畸变》，载《电影研究评论季刊》，第 7 卷，第 3 期，1982 年夏季号，第 253—254 页。

〔31〕大卫·汤姆森：《电影人》，第 151 页。

〔32〕斯蒂芬·詹金斯：《弗里茨·朗：恐惧与欲望》（"Lang: Fear and Desire"），载詹金斯主编：《弗里茨·朗：图像与观看》，第 120 页。

〔33〕乔治·拉科夫、马克·约翰逊：《我们赖以生存的隐喻》（*Metaphor We Live By*），芝加哥：芝加哥大学出版社，1980 年。

性启发法。我之前引用的双关语构成了对于代表性（representativeness）的判断，在此它们依赖于两个步骤的相似性推理。（巷子就像通道，同时空间上的通道可以被认为是时间上人生转变的隐喻。）双关语的高度适用性非常吸引人。它们不需要特定的知识，只需要母语使用者的词汇量。另外，它们包含了很多容易被回想起的材料。心理语言学家发现词汇通常按照发音和节奏轮廓被存储在人们内心的辞典当中[34]。双关语在清晰度标准方面也名列前茅，因为它不仅具体，而且引发了感官上的隐喻。最后，双关语启发法在我们的文化当中非常容易获得。任何电影批评的教师都知道，所有的大学生——就像弗洛伊德那位梦见与叔叔接吻的病人一样——早就倾向于使用它。

　　这种先在的倾向性使得双关语成为抽象理论在普通批评中起作用的显著例证。20 世纪 70 年代的症候式阐释唤起了人们对理论的普遍兴趣，批评家通过参考语言或者精神概念验证了双关语启发法的正当性。《银幕》杂志对维果茨基（Vygotsky）"内部语言"（inner speech）的讨论支持了批评家对"字面解释方法"（literalism）的使用——对话的影像或者台词可以按同音异义的方式成为隐喻[35]。因此，威尔曼采用了马克斯·奥菲尔斯（Max Ophuls）自己对《欢愉》（*Le Plaisir*）中摄影机从不进入泰列尔（Tellier）领地的原因的解释：它是一个"封闭的房子"（关闭的房子或者妓院）[36]。最近人们对巴赫金"复调理论"（polyglossia）的兴趣同样对这个成规产生了影响。两位批评家写道："摄影机角度可以将'仰视'（look up to）、'眺望'（oversee）或者'俯视'（look down to）之类的特定惯用语按照字面意义进行解释。"[37] 根据这两位批评家的说法，在《申冤记》（*The Wrong Man*）中，"曼尼演奏贝斯"（Manny plays the bass）这句台词字面上指的是他的乐器，但是象征意义上指的是其他事情："当他被诬告并且被迫去模仿真

　　〔34〕简·艾奇逊：《大脑中的词汇》，牛津：Blackwell，1987 年，第 116—126 页；雷·杰肯道夫（Ray Jackendoff）：《意识与计算思维》（*Consciousness and the Computational Mind*），剑桥：麻省理工学院出版社，1987 年，第 290—291 页。

　　〔35〕参见保罗·威尔曼：《电影话语——内部语言的问题》（"Cinematic Discourse-The Problem of Inner Speech"），载《银幕》，第 22 卷，第 3 期，1981 年，第 63—93 页。

　　〔36〕保罗·威尔曼：《论奥菲尔斯的作品》（"The Ophuls Text: A Thesis"），载威尔曼编：《奥菲尔斯》（*Ophuls*），伦敦：英国电影协会，1978 年，第 70—71 页。

　　〔37〕艾拉·肖察特（Ella Shochat）、罗伯特·斯塔姆：《巴别塔之后的电影：语言、差异与权力》（"The Cinema after Babel: Language, Different, Power"），载《银幕》，第 26 卷，第 3/4 期，1985 年 5 月至 8 月，第 38 页。

正窃贼的动作时，他也扮演了一个卑劣者的角色（play the role of base）。"〔38〕值得注意的是，这种阐释策略却早于其理论原理。1927 年，一位《综艺》（*Variety*）杂志的批评家嘲笑《街道》（*The Street*）中的一个角色总是带着一把雨伞，"或许它在那里暗示着人生总是有不测风云"〔39〕。理论家宣称内部语言和复调理论可以帮助对作品的理解。我却主张长期存在的阐释习惯可以解释为什么理论家偏好于这些概念。这种启发法不是从归纳推理中得出的规则，而是由重视技巧的机制所发展出来的另一种认知过程。

正如双关语启发法所表明的，大多数成规的目的在于帮助批评家发现可以应用的语义场〔40〕。再举一个例子：阐释者可以采用一种"踏脚石"（stepping-stone）方法游走于聚类或者比例系列之间。在阐释《将军号》（*The General*）时，一位批评家主张女性是与消极相联系的，因而是与静态相联系的，因而又是与照片相联系的。每一项语义单位的替换都要求批评家假定其和下一个语义单位有所重合，但又不是完全等同的〔41〕。这个策略对于理论地定义语义场的批评家而言往往具有强制性，正如精神分析批评家必须从一个给定的前提（例如，窥淫的恋物癖和女性的再现联系在一起）进入到一个特定的临床范畴（例如，歇斯底里、偏执狂、精神病）〔42〕。作为一种解决问题的成规，这需要名为"踏脚石"的连字游戏技巧，这个游戏设定了诸如"按照从'transport'转移到'Christmas'的方式，完成从'drinks'转移到'cricket'"的任务〔43〕。在游戏和批评阐释中，必要的步骤主要依靠的是代表性启发法所揭示的语义相似性，之后则主要依靠其可用性和清晰性。

〔38〕艾拉·肖察特（Ella Shochat）、罗伯特·斯塔姆：《巴别塔之后的电影：语言、差异与权力》，载《银幕》，第 26 卷，第 3/4 期，1985 年 5 月至 8 月，第 38 页。

〔39〕原文来自拉特（Latte）：《街道》（"*The Street*"），载《综艺》，第 7 期，1927 年 9 月，第 38 页。

〔40〕实际上，就其内在结构而言，语义场自身可以被认为是"语义的"或者"实质的"图式。相比而言，接下来的章节要考察的大部分图式都是"空洞的"结构，它们独立于特定的语义特征而运作。

〔41〕林恩·科比（Lynne Kirby）：《〈将军号〉的时空、性别及叙事》（"Temporality, Sexuality, and Narrative in The General"），载《广角》，第 9 卷，第 1 期，1987 年，第 32—33 页。

〔42〕比如可参见杰奎琳·露丝（Jacqueline Rose）：《偏执狂与电影系统》（"Paranoia and the Film System"），载《银幕》，第 17 卷，第 4 期，1976—1977 年冬季号，第 85—104 页；雷蒙·贝洛：《精神病、神经症与性变态》（"Psychosis, Neurosis, Perversion"），《暗箱》第 3/4 卷，1979 年夏季号，第 105—132 页。

〔43〕参见托尼·奥加德（Tony Augarde）：《单词游戏牛津指南》（*The Oxford Guide to Word Games*），纽约：牛津大学出版社，1986 年，第 166 页。

▌ 作为建模的映射 ▌

这些图式和成规普遍存在于解决问题的实践当中，并为电影阐释提供了非常重要的特定规则。受到图式和启发法的引导，批评家在将语义场映射至影片时，会制造出手头影片的大致轮廓——也就是它的心理模型（mental model）[44]。不同于更加稳定、持续并且普遍可用的图式，心理模型是"对特定情境短暂的、动态的再现"[45]。

假设我要解读影片《不公平的遭遇》（Raw Deal，1948），我或许会假定被追逐的男性主角和电影的整体风格使它被划入了黑色电影的范畴。首先，我会依据某些准则重塑整部影片，使某些线索更加清晰，同时忽略其他一些线索。紧接着，我可能会根据机制内的阐释传统，开始设计一些语义场——例如男性的阉割焦虑。这将会引导我挑选出那些可以承担语义场的特定线索，以改进我的模型。但是由于机制同时会要求我将开头和结尾包含在模型电影（model film）之内，所以我可能要留意影片是围绕着女性的闪回组织而成的。随着时间的重新安排以及作为"意识中心"的女性角色变得更加显著，这个模型电影再次得到了修改。这些特征反过来可能会让人回想起影片《欲海情魔》，但它们有着不同之处：《不公平的遭遇》并没有将女性作为主角，她只是一个消极的目击者。现在，我的模型逐渐发展为矛盾文本的雏形。在黑色电影这种以男性为主导的电影类型中，将叙述转向女性可以被理解为对"威胁"的症候式表达，而这些威胁往往又是这种电影类型试图压抑的。按照这样的步骤，批评家在找到可接受的合适模型前，可以使用不同的图式（例如类型和文本结构）和类比推理技巧，以构建众多不同的模型版本。

而合适的那个版本——在批评家的判断中，可以解决阐释问题，并且提供充足的特殊性和"覆盖面"（coverage）——就成为模型，也就是映射过程的最终结果。这个结果不是简单地将语义场加上影片的某些方面。批评家需要制造出一种整体性——影片要在某种描述之下统一起来，这个描述能够将批评家挑选、权衡出来的各个方面与语义价值组织起来。在构建阐释时，批评家在某种意义上也在重构文本。批评家可以得出许多结论——艺术的本质、美德或者压抑的来源——

〔44〕参见约翰逊-莱尔德：《心理模型》，这已经成为论证的主线。另一方面，拉科夫的《女性、火和危险的东西》则运用心理模型的概念来充实图式理论。

〔45〕约翰·霍兰德等：《归纳：推理、学习和发现的过程》，第14页。

但是只要她宣称想阐释一部影片，她就必须制造出一个模型电影。由于语义场和影片被激发的方面对于不同批评家而言是不一样的，所以批评家生产出来的模型电影也是不同的。如果你认为《游戏规则》暗示了战前法国资产阶级的衰退与没落，那么你的模型电影就可以围绕着这个意义组织起来。你可以强调某些线索，忽视或省略其他一些线索，同时引入某种图式。如果你认为《游戏规则》症候性地揭露了男性的阉割焦虑，那么你可以构建一个不同的模型电影——它或许会与另一个模型共享一些相同的特征，但是在模式、侧重点以及指派的意义方面，它们仍然是不尽相同的。

由于这个过程包含了选择行为和"视角主义"（perspectivism），模型电影不可避免地只能是一个大致轮廓。它提供了为理解影片而做出的简化和修正（它本身就是假设的实体——即电影本身——的重构）。与此同时，经过明确的概念意义的组织和充实，模型电影也变成了一个更加清晰、有条理的版本。它就像时尚界的"模特"，唾弃日常穿衣的随意和无序，而提供了一种随时可展示的身段、自信的姿态以及符合常规的优雅。

现在我们应该清楚了解到，将语义场映射到影片当中远不是一件简单直接的事情。场域需要经过精心挑选，再以"多对一"和"一对多"的形式进行映射。批评家必须提出关于这些场域的可用媒介的假设框架。他们也必须做出有关整体性以及文本和世界关系的假设。更具体地说，阐释者拥有许多图式，其中一些适用于对影片的理解，而另一些则包含了对影片的阐释，但它们属于更加专业的领域。阐释者必须利用普遍的和特定的解决问题的启发法，例如制造类比、使用双关语并重合关联部分，以及构建心理模型。阐释的最终成果——被阐释的电影，即模型电影——是一个复杂的、高度介导的过程的结果。到第八章结束时，我们才可能完全通过图表表现出这个过程，但是现在，图 11 可以作为先前图表的一个修正版本。

我们必须注意到，这个过程并不需要精通理论。受过适当的假设、前提、图式以及成规训练的批评家，并不需要借助理论知识，就可以生产出受认可的阐释。这并不是说这些活动与理论没有关联，任何推理领域应该都是需要理论的。也不是说电影理论同其他知识体系一样，在某些特定例子中无法起作用。同时，这也并不意味着将理论的重要性贬低为修辞的需要。稍后我将会表明，求助于理论可以帮助特定的观众寻找到新颖、可信的阐释。我只是主张，创造、理解或者维护理论论证的技巧既不是解决阐释问题的充分条件，也不是它的必要条件。像

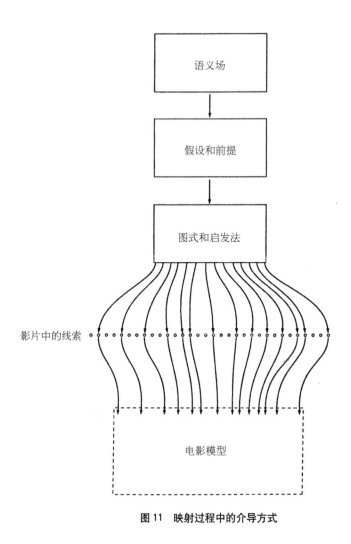

图 11 映射过程中的介导方式

往常一样，我们必须深入理解批评家所说的话，并且考察他们具体地、实际地做了哪些事情。

两种基本图式

这些气球是什么意思?

——谢丽尔·金赛(Cheryl Kinsey)博士

如果图式像我之前表述的那样重要,那么我们就应该有能力辨别最重要的图式。我认为电影阐释由四种主要的图式所掌控,本章旨在探讨类型图式(category schemata)和人物图式(person-base schemata),下一章则关注两种代表文本结构的图式。

▎此文本可以归类吗? ▎

感知和思考是基于类别做出的。要认识一个物体或事件,必须首先为其找到一个图式,继而判定其为某种类别。[1] 批评阐释很好地证实了类型在解决问题上的重要性。批评家不能把文本看作是绝对唯一的,它必须从属于一个更大的类别。[2] 在此,解读再一次依赖于理解的过程。想要电影具有指涉性,就需要为影片设置一些"框架"(framing):它是剧情片,是好莱坞电影,是喜剧片,是史蒂夫·马丁(Steve Martin)的电影,是"暑期档"电影,诸如此类。

〔1〕有一个关于弓弦和钳子的经典实验能说明这一点,参见约翰·R.安德森:《认知心理学及其影响》,第224—225页。

〔2〕参见埃伦·施考伯和埃伦·斯波斯基:《接近一种生成性的诗学》("Stalking a Generative Poetics"),载《新文学史》,第12卷,1981年,第402页。

电影阐释中最常见的分类方法往往与类型（genre）这个观念有所联系。事实上这一观念包含了确立类型的三个问题：

1. 将类型定义为一种原理（principle），以便将其与其他的概念类型区分开来。
2. 阐明类型作为系统的结构，让类型之间相互区分开来。
3. 某一单独类型的定义。

人们可以尝试对任何一个上述定义的必要条件和充分条件进行详细阐释，但电影批评家显然早已不再对此感兴趣了。事实上，迄今为止所有的结果都表明，我们找不到这些条件。理论家们至今没能成功地为类型系统绘制出清晰的图示，也没有任何一个类型的严格定义能被广泛接受。表面看来，西部片主要依靠其场景区分自身，科幻片依靠科技，歌舞片通过其表达方式（唱歌跳舞）。但可能会有电影是科幻音乐西部片，比方说火星人来拜访比利小子（Billy the Kid），而每个人都上台做表演。（当然了，这样还能变成一部喜剧，可是喜剧这个类型又怎么定义呢？）没人能在历史留下的范式中找到合适的印证，因为很多当下被承认的类型（比如情节剧和黑色电影），它们在 20 世纪三四十年代的制作者和观众心目中并不作为类型存在。倒是可以尝试像最近一些学者那样，通过某些特定的主题方面的材料定义一个类型。不过，歌舞片、西部片常会上演与以往相同的主题，但是总体来说，不同的主题可能在任何类型中出现。道理很简单：没有哪个语义场是被任何一种类型的电影所禁止的。迄今为止的努力说明了鲍里斯·托马舍夫斯基（Boris Tomashevsky）在 60 年前的论断是正确的。他认为由于类型界限会随时变化并互相交叠，没有任何严格的、可用于推断的原则可以解释类型的归类。他说："类型没有严格的、从逻辑上进行分类的可能。类型的划分是历史性的，也就是说，它只是对于某个特定的历史时刻而言才是正确的；离开这个时刻，类型的划分便是基于诸多的特性做出的，某一类型的界定可能与另一类型的界定大相径庭，但是它们可能并不符合逻辑学互斥的准则，之所以被划分为不同的类型，不过是因为一些组合方式上的天然联系罢了。"[3]

定义某一具体的类型的难度相对于为类型本身下定义的任务而言不值一提，尤其是类型的定义要相对样式（mode）、套路（cycle）、公式（formula）等种种说法而作出。黑色电影是一种类型、一种风格（style），还是一个周而复始的套路？实验电影是一种风格、一个类型还是一种样式？纪录片和动画片是类型吗？

〔3〕鲍里斯·托马舍夫斯基：《文学类型》（"Literary Genres"），载《俄罗斯诗学翻译》（*Russian Poetics in Translation*），第 5 卷，1978 年，第 55 页。

抑或是样式？电影拍摄的戏剧或喜剧演出是一种类型吗？如果悲剧和喜剧是类型，那么家庭题材悲剧或是滑稽打闹剧也许就是某种惯例公式了。依照托马舍夫斯基的意思，人们可以宣称类型的概念在历史上是如此地反复无常，以至于没有必要条件或充分条件能够使类型从其他分类方法中独立出来，即便有，它也未能通过一种所有专家或普通的电影从业者能够接受的方式实现。[4]

批评家们并未因理论上的困难在阐释的征途上止步。电影阐释者对类型的定义的严格程度还不及英语中"game"一词（此为哲学文献中最著名的一例）[5]。类型看起来更像一个具有"开放结构"的概念，被认为是一种"含混"的分类法，无法通过充分条件或必要条件或固定的界限来定义，人们在建构一个模糊的类型的过程中并不愿意为它下定义，而倾向于提供一些松散的预期、一套默认的层次体系，而这些预期多少是从某个中心出发并相互联系的。在没有其他信息对其进行否定之前，这些预期都算是对的。歌舞片是典型的喜剧，而《一个明星的诞生》（1954）促使我们修正自己的预期，而不是重新定义歌舞片。在约翰逊和拉科夫看来，这些类别惯例公式与类别中一些更"核心的"（central）成员组织形成了核心／外围图式，制造出一种原型的效应。正如国际象棋充当了游戏的雏形一样，《雨中曲》（*Singin' in the Rain*）便是原型式的歌舞片。任何可被接受的对歌舞片的理解都必须包含该片，并且与拥有大量歌舞内容的影片如《伊凡雷帝》相比，前者是这一类型更好、更生动的例证。恐怖片《撞见比利小子》（*Close and Rocking Encounters with Billy the Kid*）如果存在，它很可能是西部片、科幻片，并且也没有推翻我们对于歌舞片的理解；我们可能会将它推向这些种类的边缘，而绝不会把它当作任何一个类型的原型。批评家不会从定义的角度考量类型，或者对类型进行分门别类的推理，他们常常不过是出于解读某一特定作品的需要而确定类型。[6] 其定义是暂时性的、启发性的，正像人们日常生活中所草拟的其他所有分类一样[7]。类型起到了某种可扩充的、待修正的图式的作用。

处理类型是批评家典型的分类技巧。剧情片或是纪录片，叙事作品或非叙事

〔4〕瑞克·奥特曼曾经敏锐而理性地分析了这一点，详见《美国歌舞电影》，第4—15页。

〔5〕路德维希·维特根斯坦：《哲学研究》（*Philosophy Investigation*），安斯库姆（G. E. M. Anscombe）译，纽约：Macmillan，1953年，第31e—32e页。

〔6〕阿利斯泰尔·福勒（Alistair Fowler）：《文学的种类：类型模式理论概述》（*Kinds of Literature: An Introduction to the Theory of Genres and Modes*），剑桥：哈佛大学出版社，1982年，第38页。

〔7〕这些过程在法律解读中也同样适用，雷纳德·德沃金（Ronald Dworkin）说："建构的解读是将目的加在某一事或物之上，使之成为它所被指派的形式或归类中最好的例子。"详见《法律帝国》（*Law's Empire*），剑桥：哈佛大学出版社，1986年，第52页。

作品，主流作品或是反抗作品（oppositional cinema）……这种二分法在批评讨论中的作用正如理解过程中的作用一样，它确保图式虽不完整，却能够演绎地推出一定的类别。把事物分开的举措永远都是含混的，各种分类永远都是可渗透的。（事实上，批评家往往着力于表明眼下的影片突破了自身的类型。）在电影批评中，电影分类可以依据时期或国家（20 世纪 30 年代的美国电影），依据导演、演员、制作人、编剧或制片厂，依据技术进程（西尼玛斯柯普 [CinemaScope] 系统宽银幕电影），依据套路（"堕落的女人"电影），依据系列（007 系列电影），依据风格（德国表现主义），依据结构（叙事电影），依据意识形态（里根主义电影），依据场地（露天电影），依据目的（家庭电影），依据观众（青少年电影），依据主体或主题（家庭伦理片，偏执性政治电影）。这一切只能让系统的建立者更加迷惑。这种多样化实际上是一种机制，它为阐释者提供了许多制造意义的工具。

举例来说，这些分类让批评家得以将影片的指涉性或外在意义（通过类型成规得到了保证）构建为阐释的出发点。因而康斯坦斯·彭利可以用科幻电影次类型中的"批评异位"惯例来确认《终结者》（*The Terminator*）的外在意义[8]。被认可的分类还使得批评家们得以求助于那些批评传统上早已被指派给某类别的语义场。小津的电影可以被看作是聚焦于家庭消解的通俗情节剧，质疑了浪漫爱情与亲属关系。西方社会默认的等级制度鼓励批评家涉及野蛮与文明、自然与文化的对组概念。相反地，如果批评家能发现一些具有原型性的案例以及能将语义场映射到某些反复出现的线索中的指导原则，那么任何语义场都能够发现一种类型图式。请看一群批评家如何构建一个新的类型，并以原型来完成阐释："人们可以将电影《鲁莽时刻》（*The Reckless Moment*，1949）和 20 世纪 40 年代好莱坞出现的一种常见的电影套路联系起来，同时还可以联系'黑色电影'的主题和图像表现，以及雷伊和塞克 50 年代的影片，这些作品说明了对"安定"概念中矛盾和张力的关注已经日益受到干扰，并完整、有意识地表达了家庭的主题。"[9]自反性（reflexivity）同样不仅是一个语义场，它还是电影类别的某种准则，拥有一套以或显或隐的电影指涉为基础的默认等级制度，以及能够为眼下的电影建构模型的核心范例（《持摄影机的人》《八部半》）。

或许现在我们可以看到批评家之所以热衷于具有症候性的释义理论而不将

〔8〕康斯坦斯·彭利：《时间旅行、原始场景和关键异位》（"Time Travel, Primal Scene, and the Critical Dystopia"），载《暗箱》，第 15 卷，1987 年，第 66—72 页。

〔9〕安德鲁·布里顿（Andrew Britton）等：《鲁莽时刻》（"*The Reckless Moment*"），载《影框》，第 4 卷，1976 年秋季号，第 21 页。

其运用于反抗电影的一个原因。"反抗电影"这一类型图式强调一种再现的自觉，这种自觉亦是批评家自身的阐释行为的基础。这种电影简单地从属于一个不含被压抑意义的类别（至少它的核心层面是这样）。反抗电影对于被压抑矛盾的揭示成为它重要的"类型成规"。

像所有图式一样，已被接受的分类可以修正。它们可以提供不同的有力观点和争论焦点。《历劫佳人》（1958）可以作为不同的类别被讨论，如惊悚片、黑色电影、奥逊·威尔斯作品、20世纪50年代的电影、表现主义电影、或者像史蒂芬·希斯所说的"明显"（obvious）电影的原型[10]。在历史上的某个特殊时刻，批评家或许会改写类型中某一老生常谈的内容。如果之前的作者认为黑色电影主要关注的是稳定身份的丧失，批评家则可能声称这一主题事实上是依据女性形象进行某种角色和价值分类的副产品[11]。大体上说，矛盾文本的阐释方法接受由类型和作者研究所创立的分类，认为这些分类包含分歧和差异。最终，"矛盾文本"自身也变成了一个具有原型的类型图式（如《少年林肯》《群鸟》《历劫佳人》）。

近年来势力最大的类型图式或许就是"经典"美国电影，它经历了反复的修正。巴赞将经典电影视为一种传统，这种传统必须确保美学上的稳定、技术上的熟练、类型上的多样。而对于作者论者来说，经典风格往往提供了一个平淡乏味的背景，在此背景下，追求个性的导演脱颖而出。在结构主义的上升期，经典电影被认为主要是制造神话的机器。随着症候式批评的出现，巴赞对经典电影"优雅而平衡"的评价开始变得岌岌可危，经典电影表现了意识形态上的对立所造成的集体压抑。在当代批评学派中，该类型仍在被继续修订。对于20世纪70年代《电影手册》派批评家而言，《少年林肯》是作者干预导致裂缝和间隙出现的典型；在罗宾·伍德的症候分析阶段，这部电影举例证明了高度的意识形态控制和道德的正确性，以至于它为不相干的电影如阿瑟·佩恩的《凯德警长》（*The Chase*，1966）构建了背景[12]。经典好莱坞电影可以被视为一种形式、一种风格、一套主题，或者一张意识形态和自然心灵（意识形态和心理过程）交织的网，这一图示的任何版本都能产生不同的原型影片、各异的语义场，制造出电影中活跃的多种解读线索。

有时新的类型图式是从其他艺术或媒体衍生出来的。作者论和类型研究显然

[10] 史蒂芬·希斯：《电影与系统：分析的术语》（"Film and System: Terms of Analysis"），载《银幕》，第16卷，第1期，1975年春季号，第11页。

[11] 例如，可以参考雷蒙·博尔德和艾蒂安·肖默东：《美国黑色电影概览》（*Panorama du Film noir américain*），巴黎：Minuit，1953年；安·卡普兰编：《黑色电影中的女性》。

[12] 罗宾·伍德：《从越战到里根时代的好莱坞》，第17—25页。

以文学作品和艺术史的分类为模型。我们今天所理解的"先锋电影"立足于美国先锋绘画的分类之上，其主要的运动（抽象表现主义、流行主义、简约派）、策略（自反的、平面化的）和技术都能与电影制作中的某些特定的倾向相"匹配"[13]。20世纪60年代，模拟布莱希特戏剧创作的"布莱希特电影"成为一种类型图式，有助于将新的语义场映射到新的线索当中[14]。批评家可以通过创建自己的类型来获得某种独特个性，斯坦利·卡维尔就成功地阐释了"再婚喜剧"，而科莫利和纳尔波尼能够劝服许多务实的批评家相信"电影/意识形态/批评"是有用的分类法，能够将电影以诸多方式与意识形态相连。[15]最近，"后现代主义"电影已经逐渐成为一个拥有显著线索、原型和独特语义场的类型[16]。

为了确保全面覆盖电影细节，技术娴熟的批评家会在任何一个项目中调动好几个类型图式。罗伯特·斯塔姆认为《人人为己》（戈达尔，1980）可以归入三种类别：戈达尔作品、反射性电影（reflexive film）、色情片[17]。对于洛维莎·穆勒（Roswitha Muller）而言，《多丽斯·格蕾在黄色杂志中的照片》（*The Image of Dorian Gray in the Yellow Press*）可以被理解为受弗里茨·朗导演的"马布斯电影"（Mabuse films）影响的影片，另一种奥廷格（Ulrike Ottinger）电影、恋母情结戏剧，以及文学改编[18]。学术机构鼓励批评家混用他们的工具；对于那些不适用某一类型图式的文本线索，大可以引入另一种类别来激发适当的语义场。[19]

没有什么思想是从零开始的，没有什么阐释可以离开类型图式。尽管类型图式形成了维特根斯坦所说的"由相似的东西重叠、交叉形成的复杂网络"[20]，但它们是批评实践中不可或缺的工具。批评家初期必须学习这些类型的范畴，了解它

〔13〕参见詹姆斯·彼得森：《沃霍尔的觉醒》，第52—53页。

〔14〕有一具体例子，参见马丁·沃尔什（Martin Walsh）：《激进派电影的布莱希特面向》（*The Brechtian Aspect of Radical Cinema*），伦敦：英国电影协会，1981年。

〔15〕参见斯坦利·卡维尔：《追寻幸福》；让－路易·科莫利和让·纳尔波尼：《电影/意识形态/批评（1）》，载约翰·埃利斯编：《银幕读本1：电影·意识形态·政治》，第2—11页。

〔16〕参见詹姆斯·科林斯（James Collins）：《后现代主义及其文化实践：重新定义参数》（"Postmodernism and Cultural Practice: Redefining the Parameters"），载《银幕》，第28卷，第2期，1987年春季号，第22页。

〔17〕罗伯特·斯塔姆：《让－吕克·戈达尔的〈人人为己〉》（"Jean-Luc Godard's *Sauve qui peut [la vie]*"），载《千年电影杂志》，第10/11卷，1981年，第194—198页。

〔18〕洛维莎·穆勒：《镜子与妖女》（"The Mirror and the Vamp"），载《新德国批评》（*New German Critique*），第34卷1985年冬季号，第176—193页。

〔19〕埃伦·施考伯和埃伦·斯波斯基指出："即便只有那些相关的元素在解读中是可见的，即是说，这些元素已然是相关的了，但是那些不符合解读预设的元素仍旧会被注意到。"载《阐释的边界》，第27页。

〔20〕维特根斯坦：《哲学研究》，第32页。

们独有的力量和使用规范，以及转换或弃用它们的正确时机。

▎ 电影个人化 ▎

我的牙医告诉我："牙齿会记得"，他这么说是为了帮我理解为什么不能再给我补一次牙。"它觉得它应该早点把皇后请出来，"某位软件设计师在抱怨一个对抗性象棋游戏程序时说[21]。程序不会思考这些事情，但描述方法令我可以将这个新玩意图式化为理性的人的对手，也许甚至能在对抗中胜过它。我们为如此之多的行动领域拟定了有如人类的特质，以至于我们不会再对其在电影批评的神秘领域起到重要作用而惊讶。[22]模仿假设再次出现：人的想法是使外部世界有意义的基础[23]。人物图式还是生动的启发法例证。对于病人而言，让他想象牙齿有记忆比让他看一连串的 X 光片和图表要容易多了。

相似地，批评家浏览文本以寻找符合"人物性"标准的线索。在下面的部分，我会将人的意识当作一种社会的、心理学的图式，而非逻辑或形而上学的类型，因为我主要是就其在阐释中起到的作用而言[24]。人的意识催生了一些启发法，使得影评人得以做出可被接受的阐释。在此之后，我将假定"人"的图式，至少是在当下西方文化中的"人"的图式，至少包括下述民俗心理学特征：

1. 人的身体（被设定为独一的、整一的）

2. 感知行为，包括自知

〔21〕例子来自丹尼尔·丹尼特（Daniel Dennett）：《头脑风暴：关于精神和心理学的哲学论文》（*Brainstorms: Philosophical Essays on Mind and Psychology*），剑桥：麻省理工学院出版社，1981 年，第 107 页。

〔22〕参见杰瑞·A. 福多：《精神语义学》，其中包含关于民俗心理学的论断，称其优点之一是将信念和欲望指派给人和动物。

〔23〕这一点请参见克里斯托弗·巴特勒：《阐释、解构和意识形态》，第 73 页。

〔24〕关于这一哲学探讨，参阅 P. F. 史卓森（P. F. Strawson）：《个人：描述性的形而上学》（*Individuals: An Essay in Descriptive Metaphysics*），纽约：Anchor，1963 年，第 81—113 页；史蒂文·卢克斯（Steven Lukes）：《结论》（"Conclusion"），载迈克尔·卡里泽（Michael Carrithers）、史蒂文·科林斯（Steven Collins）、史蒂文·卢克斯编：《人的分类：人类学、哲学、历史》（*The Category of the Person: Anthropology, Philosophy, History*），剑桥：剑桥大学出版社，1985 年，第 282—301 页。乔恩·惠特曼（Jon Whitman）认为，从历史的角度来看，基督教释经学中的三重图式（历史的、道德的、精神的）沿袭自斯多葛（Stoic）学派对人的三重划分：身体、灵魂和桥梁。参见《寓言：远古以及中世纪技术的动力》（*Allegory: The Dynamics of an Ancient and Medieval Technique*），剑桥：哈佛大学出版社，1987 年，第 62—63 页。

3. 思想，包括信仰

4. 感觉或情绪

5. 个性特征，或稳定的人格特质

6. 自我推动力，如交流，目标设定以及目标达成

无论在阐释行为还是一般的想法当中，人物图式的动作都是通过某种受上下文约束的上述特征的聚类来完成的。常识中人的原型公认是理智的、思维活跃的、非受强迫的成年人。在一些例子里，这些特征中的一部分可能会在比较小的程度上缺席或在场；这种情况下就会有问题出现。我们可能会说，婴幼儿处在成为人的过程中；而胎儿或永久昏迷的成年人不能被明确地视为未来的成人[25]。

　　将这种民俗心理学特征归因于电影的层面，这是批评家的语义映射工作的一部分，它可以经由下述例行程序完成。批评家使用图式，在文本的内部、外围、底层或背后建构多少有点"人格化"的媒介。这些一旦被赋予了思想、情感、行为、特征和载体，就具备了承载语义场的能力[26]。我称这套启发法为"拟人法"（personification）。尽管我的用法明显脱离了经典的范例，但我仍想在两方面为之辩护：我想不出一个更好的措辞（"人格化"使我想起刻有姓名字母的手镯以及富有某种神秘含义的汽车牌照）；而且它至少在词源上是可信的——拉丁文 persona（即"人"，person）加上 facere（即"做"，to make）[27]。若要赋予牙齿记忆，赋予一堆电子象棋谋略，赋予猫傲慢，赋予电影摄影机窥淫癖，赋予叙述者言行不一，无不是在通过"制造人物"的方式来制造意义。

▎ 作为人物的角色 ▎

　　让我们将角色（虚构或非虚构的），设定为存在于电影世界中的某种指代物。由此看来，罗杰·桑希尔、鲍勃·迪伦（Bob Dylan）和唐老鸭（Donald Duck）就是某些电影里的角色。很明显，从人物原型上建构角色是理解的基础。如果没有识

〔25〕人物图式的另一讨论见艾米丽·奥克森伯格·罗蒂（Amelie Oksenberg Rorty）：《文学后记：角色、人物、自我和个体》（"A Literary Postscript: Characters, Persons, Selves, Individuals"），载罗蒂编：《人的身份》（*The Identities of Person*），伯克利：加州大学出版社，1976 年，第 301—323 页。

〔26〕贡布里希提供了这种拟人化技巧在西方艺术中的运用历史：《象征的图谱：象征主义哲学及其艺术承载》（"*Icones Symbolicae*: Philosophies of Symbolism and Their Bearing on Art"），载《象征的图像》（*Symbolic Images*），芝加哥：芝加哥大学出版社，1972 年，第 123—191 页。

〔27〕同上书，第 269 页。

别出电影中的人物或类似人的指代物，即便是最简单的"指涉"解释也无法实现。事实上，这个过程似乎是人类通过文本表达意义的方式所共有的文化特征[28]。

当然，阐释未必非得遵循这种常识意义上的启发法。我们可以决定忽略拟人法，把语义场分配给其他可觉察的变量。举例来说，我们可以标绘出画面左下角的颜色变化，赋予其意义，声称当黑颜色出现的时候，代表着"文化"，当白颜色出现时，代表的是"自然"，而当灰颜色出现时，就代表了中间状态。这些我们都可以做，但没人会听。我们可以设计出无数种有助于阐释的尽可能复杂的启发法。然而事实是，这类系统武断且异想天开。批评家按等级排列线索，在清单最上方的是采取行动的人物。更甚者，这样的排列似乎能够证明阐释是压过理解的。人类在生物性和文化上都倾向于通过与人类相似的媒介来再现。角色即人物似乎是一个明显的图式，因为它是我们的图式，因为这就是我们。

人物图式允许批评家将一些特性归因于电影中的人物媒介。角色被具体化了；他们可以被假定为是有意识、思考和感觉的；他们似乎能表现性情、执行动作。任何对他们人格特质的描述都可以再加工，以便承载语义场。例如，在《电影手册》的《少年林肯》范例中，林肯在玛丽·陶德（Mary Todd）的聚会上的笨拙成为一种征兆。这一场景"（在社交上和性方面）使他卷进了一种诱惑的关系，既让他融入其中，又被排斥在外；这造成了一个戏剧上未能解决的迷局"。批评家制造出一种被压抑的意义：林肯无法成为完整的人，因为法律（正是他代表的东西）是象征性的"他者"[29]。为了明确指出文本意识形态的分裂，批评家从林肯的行为中提取了一个一般论断，再以此为基础描绘语义场。通过采用这些方式，电影阐释在由理解率先开垦的领域里挖掘得更加深入了。

我在第五章里对语义场的概述揭示了一些彼此密切相关的东西。那里论述的聚类、对组、比例系列和层级无不拿角色当工具。马斯特认为《育婴奇谭》的开头表现出禁闭与自由的对立，与斯瓦洛小姐和苏珊·万斯的对立相吻合；劳拉提斯对《性昏迷》的讨论将角色分为男性和女性两组，并将那两名男性角色依另一种二重性区分开；卡瓦纳夫对《异形》进行的格雷马斯式的分析将角色分配到不同的位置中。我们现在可以看出，是拟人法使之成为可能。从对角色进行实在的

〔28〕这并不意味着制造"人物"的方式之间没有巨大的文化或历史区别。事实上，我的民俗心理学图式立即指向了某种人物的归属，这对任何形式的社会互动都是必要的，对那些随时代和社会而变化的人的概念的维度也是必要的。

〔29〕《约翰·福特的〈少年林肯〉：〈电影手册〉编辑的一个集体文本》（"John Ford's *Young Mr. Lincoln*：A Collective Text by the Editors of *Cahiers du ciméma*"），载约翰·埃利斯编：《银幕读本 1》，第 29 页。

描述开始，沿着身体的特征、性质、动作以及其他种种线索，批评家能把它们按语义场结合起来。

的确，人物图式中的任何方面都可以被当作某个语义场的线索。人们可以将注意力集中在姿态或举动上，正如雅克·里维特所做的——他将《意大利之旅》的含义归因于"态度之倦怠"（lassitude of demeanor）[30]。或者像大多数批评家一样，我们可以给予对话特别的关注。劳拉提斯认为《性昏迷》中的米蕾娜（Milena）表现了一种纯粹的女性视角的时间记录，因为有一次她喊道："那么我的时间呢？"[31] 让－皮埃尔·乌达尔绕得更远，他认为《伊凡雷帝》中的叶夫西尼亚（Efrosinia）是一个母亲形象，因为伊凡称赞叶夫西尼亚阻止了沙俄贵族对他母亲的诽谤。[32]公允地说，口头语言加上补充性的面部表情和叙事角色，构成了叙事电影批评阐释中最重要的线索。正如在生活中一样，人们对个体的判断大多是建立在他们说的话语的基础之上。

在将影片映射到语义场的过程中，最简单的策略是将不同意义单位分配给不同的角色。先选择一类行为、一套特征、一句台词对白、一件戏服，或其他线索，然后依靠再现的启发法，令它们代表某种抽象的语义。典型的例子，比如角色是什么、有什么，都可以被解释为角色的意义。[33]《电影》杂志评论家让角色代表了"一种生活方式"的说法流行开来，这反过来也印证了语义的价值。对于珀金斯而言，《大江东去》（*River of No Return*，1954）代表了凯（Kay）的多愁善感与马特（Matt）对法和理的信任的对立[34]。依罗宾·伍德所言，在《假面》中，阿尔玛（Alma）代表了无法得到满足的常态下的"一贯的空洞"，而伊丽莎白则代表了对生命之恐惧的更深刻的领悟。[35]

这些例子显示，有一种强烈的倾向是将语义场和角色之间的关系联系起来。两个冲突的角色不仅代表对立的双方，更意味着一种抽象的斗争。某位批

〔30〕雅克·里维特：《关于罗西里尼的信》（"Letter on Rossellini"），载吉姆·希利尔主编：《20世纪50年代的〈电影手册〉》，1985年，第202页。

〔31〕特瑞萨·德·劳拉提斯：《爱丽丝说不：女权主义、符号学、电影》，第98页。

〔32〕让－皮埃尔·乌达尔：《论〈伊凡雷帝〉》，载《电影手册》，第218期，1970年3月，第16页。

〔33〕有关文学教育是如何训练人们以这种方式理解人物角色的，请参见弗朗索瓦·拉斯提（François Rastier）：《文学研究话语中的一个概念》（"Un Concept dans le discourse des études littéraires"），载《文学》（*Littérature*），第7卷，1972年秋季号，第87—101页。

〔34〕V. F. 珀金斯：《大江东去》（"*River of No Return*"），载《电影》，第2期，1962年9月，第18—19页。

〔35〕罗宾·伍德：《英格玛·伯格曼》（*Ingmar Bergman*），纽约：Praeger，1969年，第147—149页。

评家写道，在茂瑙的电影中，一个角色代表性的威胁（例如吸血鬼诺斯费拉杜 [Nosferatu]），而另一个则会代表女性化的男性（如乔纳森·哈克 [Jonathan Harker]）。[36] 用其他的方式建构语言学领域时，同样的策略也会产生结果。尤金·阿彻发现，在《浪荡儿》（*I Vitelloni*）中，每个角色都展现了受困的主题：法斯图（Fausto）追求性的征服，利奥波德（Leopoldo）是失败的知识分子，阿尔伯特（Alberto）是内向的小丑，穆拉尔德（Moraldo）则受困于童年记忆[37]。詹姆斯·科林斯将乔·丹特（Joe Dante）的《冲向天外天》（*Explorers*）视为两种截然不同的"后现代主体"（此语义场自然地减缓了以角色为中心的解释趋势）的对比。那些不具备辨别差异的能力的外星来客，正是让·鲍德利亚理论中后现代主体性的代表。相反地，影片中的儿童代表了另外一种主体性，抓住了一个"论题"并使其成为一种呈现经验的独特模式。继而科林斯提出了一个分枝层级，借此将三个孩子对应为如下三种模型："半硬科学"（semi-hard science）、19 世纪奇幻历险，以及当代摇滚文化[38]。

角色和人一样，也会说话、思考、感知、行动。他们还有意识——即是说他们大多都能听会看。角色或许听的和看的几乎一样多，但很长一段时间里批评家更喜欢从看的行为中为阐释提取有价值的线索。自 1930 年左右，"库里肖夫效应"一直在提醒电影美学家注意人物的定睛凝视和匆匆一瞥。在《电影》（*The Movies*）的"表演者与旁观者"一章中，沃芬斯坦和莱茨声称，好莱坞电影用看这一动作替代俄狄浦斯情节，正如同被排斥的儿童偷窥父母的情境[39]。接下来，纵观上世纪 50 年代和 60 年代，对希区柯克的技艺的讨论促使批评家开始注意和解释角色目光的变化。

在拉康和福柯为观看的动作绘制了新的语义场之后，电影批评越发热切地锁定了观看行为。《电影手册》的编辑们书写青年林肯"去势"的凝视；帕姆·库克和克莱尔·约翰逊将玛米·斯托沃（Mamie Stovo）直视摄影机的行为看作在宣称自己等同于欲望的主体；劳拉·穆尔维区分了希区柯克窥淫癖的"看"和冯·斯坦伯格恋物的"看"。搜寻"看"是当下批评家最高效的一种启发式，并且不管为它分派了何种语义特质（对被观看客体的权力，他者观看下的主体的构成，虐待狂和受虐狂，外在的导演主导权或角色的自恋），它都仍旧是角色无法

〔36〕珍妮特·伯格斯特伦：《困惑的性别：F. W. 茂瑙的电影》，载苏珊·鲁宾·苏莱曼编：《西方文化中的女性身体》，第 251—257 页。

〔37〕尤金·阿彻：《浪荡儿》（"*I Vitelloni*"），载《电影文化》，第 10 卷，1956 年，第 24 页。

〔38〕詹姆斯·科林斯：《后现代主义及其文化实践》，第 13—14 页。

〔39〕玛莎·沃芬斯坦、内森·莱茨：《电影心理学研究》，第 245 页。

摆脱的构成部分，是角色的具体表现、角色的特性，代表角色的目标以及和其他角色的关系。尽管有时比较含蓄，但它是一种纯粹的拟人法。

批评家还可以使用其他方法将角色拟人化。比如，批评家可能将角色提升到"解说者"（raisonneur）的地位。特吕弗的《婚姻生活》（*Domicile conjugal*）中的玛丽说："如果你不追随政治，政治终将制服你。"批评家因之称玛丽为特吕弗的代言人[40]。批评家还可以将角色视为一种人格的不同方面，就像劳伦斯·怀利（Laurence Wylie）在评论《游戏规则》时指出的，罗伯特的两个女人代表了他性格中的两个方面：文明的举止和天真的美德[41]。与之相反，批评家还能从一个身体里总结出两个个体。自上世纪 60 年代以来，在布莱希特的影响下，批评家发现可以将不同的特性、目标、思想等要素归结于表演者与其所扮演的剧中角色。批评家在安迪·沃霍尔的叙事电影评论中称："真正的冲突，存在于演员和他们扮演的角色之间。"[42] 或者批评家可以选择范围尽可能广的归因方式，将一个角色认作某个新的神话人物或某种新的象征力量。布鲁斯·康纳的《一部电影》（*A Movie*）中床上的那位无名女性，在电影的结尾可以被看作"夏娃、瑟茜（Circe），或原动力"[43]。这样一来，那些特定角色的动作或特质就被对应到那些传统上由某些特定语义场占据的位置上了。

一些读者可能会反驳说，我关于角色拟人化的说法只适用于解析式批评传统。依照上述理解，症候式批评家并不赞同对角色的如此幼稚的看法，因为他认为自己没有跌入电影只能代表"真实的人"这一幻想中，即便纪录片也是如此。每一部电影都是虚构的，影片中那些前电影事件完全是在松散的加工工作中被"文本化"的。"角色"正如时空连续性或整一的意义一样，被认定为某种结构的过程和结果。

我需要再一次澄清我的论述。批评家并不相信电影代表"真实的人"。而批评家建构角色是依据那些能够用在真实的人（以及动物、牙齿、电脑等等）身上的图示。这一图式勾勒出我们对于电影中的媒介（指代物）的概念，而角色构建的任何结果，都可能比我们对在家附近或在健身房认识的人的概念更加具有一致

〔40〕詹姆斯·莫纳可：《新浪潮：特吕弗、戈达尔、夏布罗尔、侯麦和里维特》（*The New Wave: Truffaut, Godard, Chabrol, Rohmer, Rivette*），纽约：牛津大学出版社，1976 年，第 31 页。

〔41〕劳伦斯·怀利：《面具背后的真相》（"La Vérité derrière les masques"），载《电影研究评论季刊》，第 7 卷，第 3 期，1982 年夏季号，第 243 页。

〔42〕大卫·柯蒂斯：《实验电影：一场五十年的变革》，第 179 页。

〔43〕布莱恩·欧多尔蒂（Brain O'Doherty）：《布鲁斯·康纳和他的电影》（*Bruce Conner and His Films*），纽约：Dutton，1967 年，第 196 页。

性、多变或有血有肉，也可能更加不同、死板和沉闷。进一步说，本章和之前的章节所举出的例子都压倒性地证实了，所有这些形形色色的批评家，不管他们整合了何种角色"理论"，在最开始都要依赖民俗心理学对于人的直观判断。打个比方，如果影评人认为人外在的言语和行动并非由其性情、目标以及其他内在的状况而产生，那么我们所知的批评都是不可能实现的。（通常的批评会借助"拟人法"的另一个传统含义，即感知者只有通过外部表现——假面或面具才能辨识角色的内在特征。）笼统地说，角色是一种"文本的效果"；准确地说，观察者对文本给出的线索进行重组，以作出关于指涉的、外在的、内在的以及（或者）症候式意义的论断。与已有的结构主义的角色概念（以及之前的亚里士多德或俄国形式主义者的观点）相比，将角色建构当作一种"主动的构建"来看待，更能精确地说明角色建构的过程[44]。

但这一切都只是理论。在当下的实践中，"人物观念"（person perception）成为影评人的出发点，即便那些坚持认为文本建构创造了角色和角色性格的批评家也不例外。参考一个例子：在解读卡洛斯·绍拉（Carlos Saura）的《卡门》（Carmen）时，马文·德鲁戈（Marvin D'Lugo）宣称，片中的男主角安东尼奥（Antonio）"不是角色个体，而是一种社会心态的比喻"。同样，卡门"不像是心理学定义上的角色，而是一种本能和天性的化身，与排练表演出来的角色形成对立"[45]。而要使主角担负起抽象的语意，德鲁戈必须把他们当作具备高度自觉性的媒介。安东尼奥具备"受文化制约的心态"；他"专注地听"一盘磁带；他显示出一种"对艺术深沉的谦恭，仿佛这种谦恭是基于他个人经验的本能反应"[46]。

〔44〕与图式理论抗衡的最强理论是罗兰·巴特在《S/Z》等文中所做的关于"符码"（semic code）的探讨。符码为地点、事物和人指派涵上的属性。依据符码，人物可以被认为是冲动的或邪恶的。事实上，巴特认为人物的身份其实就是符号的集合。是什么造就了人物作为个体的幻象？"合适的名字让人在符号之外存在，不过，符号的集合依然构成了人物整体。"——罗兰·巴特：《S/Z》，理查德·米勒（Richard Miller）译，纽约：Hill and Wang，1974年，第191页。在理论层面，巴特的地位很值得讨论。他假设我们对人物一贯的整体性并无预先的或者更文学化的假设；他只考虑持续的特性，不考虑特定情况下的情绪、目标等等；他的主张不容易应用在电影上，因为当我们阅读大多数书籍时必须想象这些人物。无论在何种情况下，电影批评者都完全忽略了巴特的理论。举一个运用了他的理论的例子，茱莉亚·雷萨吉（Julia Lesage）：《〈S/Z〉和〈游戏规则〉》（"S/Z and *Rules of the Game*"），载《跳接》，第12—13卷，1976年，第45—46页，其中大致将人物的传统描述转述为巴特的理论，如："吉纳维夫（Genevieve）和奥克塔夫的服装都暗示了其个性——直率、笨拙、不修边幅、邋遢的奥克塔夫，以及精致、成熟而脆弱的吉纳维夫"（第48页）。

〔45〕马文·德鲁戈：《历史的自反性：绍拉的"反卡门"》（"Historical Reflexivity: Saura's Anti-Carmen"），载《广角》，第9卷，第3期，1987年，第56、59页。

〔46〕同上文，第55—56页。

有一次，他的言语背离了"痛苦的知识"[47]。的确，安东尼奥具有一种虚假的自知；观众开始将他的人生看作一场骗局。然而，这样的认识要求观看者将角色当作人进行建构。卡门没有被精确地描绘，但她依旧能学习舞步，与其他女人建立起竞争关系，"将她在真实生活中对克里斯蒂娜的憎恨转移到她所扮演的戏剧角色上"[48]，并且最重要的是，她决定告诉安东尼奥，他们之间的一切都结束了。无论批评家如何希望角色能代表抽象的语义场——诸如景观，对艺术的不忠，自发行为，或西班牙历史上遭受压抑的部分——这些角色也都是依据人物图式建构的（即使只作为最开始的步骤）。

▌ 作为人物的电影制作者 ▌

批评家可以运用以人为基础的图式建构另一个能担负起语意重任的媒介：电影制作者。电影的来源可以是一个或者多个人。电影制作者可以指导演、编剧、制片人、电影明星、"电影艺术家"、合作者或任何其他人。（为了阐述的一致性以及尊重强大的批评传统，我将把电影制作者视为导演。）因而，电影成为一种个人或群体行为的结果：一种叙述、一则讯息、一种症候，或一件人工制品。

电影制作者的拟人法和角色阐释沿袭着同样的路径。假定一种人格化的媒介，用外部线索（这里指电影的外在面貌）来展现观念、思想、感觉、判断、沟通目标等等。而现在，这些被归因于一个缺席的主体——电影制作者，他们存在却往往不在电影中出现。

尽管也会从讲究客观并以文本为中心的新批评学派借用观念，大多数的批评家还是会使用将电影制作者人格化这一图式。尽管症候式解读批评家经常宣称阐释活动与创作者的意图无关，粗暴的作者论空洞无物，以及"作者已死"等，我们还是能在这个采取症候式方法的阵营里发现上述启发法。

很明显，电影制作者的拟人化是作者论批评的基础。巴赞称赞"作者论"尝试辨别"风格背后的人"[49]。而这种构想涵盖了广泛的基础。批评家可以利用"理性的媒介"这一拟人法。阐释者假设民俗心理学图式赋予人将方法调整为目的

〔47〕马文·德鲁戈：《历史的自反性：绍拉的"反卡门"》，载《广角》，第9卷，第3期，1987年，第56页。

〔48〕同上文，第58页。

〔49〕巴赞：《论作者策略》，见希利尔主编：《20世纪50年代的〈电影手册〉》，第256页。

的能力，在这一前提下，他们认为电影制作者的目标是要取得一些特别的效果。因为道格拉斯·塞克这个人熟悉当代的戏剧，保罗·威尔曼就认为他创造了象征的、非幻觉的作品[50]。另一位批评家称，一旦戈达尔的声音进入了《我所知她二三事》（*Two or Three Things I Know about Her*）的音轨，我们便明白了他是对镜头进行选择和排序的人。[51]

"理性的媒介"这一拟人法还常常出现在症候批评家的解析式写作中。在这里，人们认为具有反抗精神的电影制作者对意义和效果具有明显的自发性控制。在批评家眼中，彼得·格林纳威（Peter Greenaway）的《绘图师的合约》（*The Draughtsman's Contract*，1982）达到了导演想要达到的再现标准[52]。在《卡门》的评论文章中，德鲁戈谈及舞蹈观众和排练厅的镜子的关系时引用了导演绍拉的话，用来建构"他者的眼睛"[53]这一阐释性意义。

批评家对先锋电影制作者的行为的描述，已经点出一种源源不断地质询问题和制造观点的媒介。当电影制作者出现在画面中或作为画外音出现时，完成这一任务就更方便了。例如，批评家可以拿劳拉·穆尔维和彼得·沃伦的《艾米！》（*Amy!*）来分析，认定其提供了一种"通过被设定为作者角色的穆尔维的话，来对艾米的遭遇作出精神分析学的解读"[54]。无论如何，在通常情况下，批评家要从电影文本中推断出电影制作者是一种媒介。一篇探讨莱斯利·桑顿（Leslie Thornton）的《安提纳塔》（*Adynata*）的文章宣称，该电影作者研究了东方文化的再现方式，将其与女性气质结合，展现出探索音轨中的性别差异的兴趣和对电影残片的着迷，戏仿了科幻片类型，拆散语言，选取声音和图像，寻求探索一种纯熟的语言。该批评家还引用了电影制作者的话来展示后者对控制意义的自觉[55]。关于文本来源的作者论假设是难以避免的，批评家们在理论上已经

〔50〕保罗·威尔曼：《疏离与道格拉斯·塞克》（"Distanciation and Douglas Sirk"），载劳拉·穆尔维、乔恩·哈利戴编：《道格拉斯·塞克》（*Douglas Sirk*），爱丁堡：爱丁堡电影节，1972年，第24页。

〔51〕阿尔弗雷德·占泽蒂（Alfred Guzzetti）：《〈我知她二三事〉：对戈达尔一部电影的分析》（*Two or Three Things I Know about Her: Analysis of a Film by Godard*），剑桥：哈佛大学出版社，1981年，第219页。

〔52〕西蒙·沃特尼（Simon Watney）：《猜想的花园：〈绘图师的合约〉中的景观》（"Gardens of Speculation: Landscape in *The Draughtsman's Contract*"），载《下剪辑》，第7/8卷，1983年春季号，第4、7页。

〔53〕德鲁戈：《历史的自反性》，第57页。

〔54〕安·卡普兰：《女性与电影：摄影机前后的女性》，第167页。

〔55〕玛丽·安·杜恩：《符号的撤退和话语的失败：莱斯利·桑顿的〈安提纳塔〉》（"The Retreat of Signs and the Failure of Words：Leslie Thornton's *Adynata*"），载《千年电影杂志》，第16/17/18卷，1986—1987年秋冬季号，第151—157页。

意识到自中世纪释经以来，释经者（auctor）、教会权力（auctoritas）、正格调式（authenticus）这一系列术语已经不可避免地与作者（author）、权威（authority）、真实性（authenticity）连接在一起了。

有人会反驳说，关于导演的拟人法不过是造出来的措辞而已，或者人们可以把这种断言重写为讨论电影做法的陈述。我将会在第九章详细论述措辞的重要性。但即便是电影而不是电影制作者成为句子的主语时，理性沛然的拟人法也还是成立。电影可以被类比为一种有意为之的表演——一篇"文章"（《正午》[*High Noon*]是一篇"关于孤独的优美文章"[56]）、一种"评论"、一种分析、一个实验、一种反思[57]。提倡现象学自反性（phenomenological reflexivity）的先锋批评，常常拟人化地称电影"展示"了一种银幕的平面性或观点的幻觉性——这些传统上用来修饰电影制作者的词汇在这里为教化的目的而存在。

对于富于理性的电影制作者，我们可以将他或她自我表达的想法对照来看。这下电影就变成了告解、歌词、日志、日记、启示甚至是梦的类比。如我在第三章指出的，艺术电影的兴起，以及随之而来的对个人表达的强调、市场营销的区别，都鼓励了批评家梳理影片以寻找此类隐含意义。据批评家们称，戈达尔后期的电影是从"真正的存在痛苦"中生发的"深切的个人努力"[58]。在柯林斯·麦凯布（Collins MacCabe）看来，《人人为己》中的"不满足"表达了导演对电影制作的态度，这种情绪在"我去年几次拜访戈达尔"时更为明显。[59]这里，突出的图式特征是人的情感和记忆，而后者显示出自传一向跟着被拟人化的事实。《纽约之王》（*A King in New York*）可以说是描述了卓别林在美国所受的煎熬[60]。《穆里尔》中放映电影那场戏折射出导演对无法拍摄的政治电影的怀旧和绝望[61]。

经典的作者批评丝毫不排斥自传，他们采取了一种版本更温和的"自我表达"的启发法。正如批评家从行为举动和重复动作的段落中建构角色的人格一样，这样他们就可以在一部电影以及多部电影中的重复元素的基础上推断出导演的人格。从巴赞的威尔斯专论到60年代末，《电影手册》—萨里斯—《电影》

〔56〕雅克·丹尼奥－维卡兹（Jaques Doniol-Valcroze）：《一个人的背叛之旅：〈正午〉》（"Un Homme marche dan la trahison [*High Noon*]"），载《电影手册》，第16期，1952年10月，第59页。

〔57〕参见理查德·莱文：《新阅读与旧戏剧》，第13页。

〔58〕詹姆斯·莫纳可：《新浪潮》，第154页。

〔59〕柯林斯·麦凯布：《慢动作》（"Slow Motion"），载《银幕》，第21卷，第3期，1980年，第114页。

〔60〕尤金·阿彻：《纽约之王》（"*A King in New York*"），载《电影文化》，第16卷，1958年1月，第4—5页。

〔61〕安妮特·米歇尔松：《电影和激进抱负》，载亚当斯·席尼主编：《电影文化读本》，第414页。

（*Cahiers*-Sarris-Movie）传统所致力的，是显示导演的作品怎样印证了让·多玛奇在1954年所说的"个人的世界观"^[62]。特别是人们假定电影风格会显示艺术家的人格特征。"电影展现的方式、运作的方法应该与导演思考和感知的方式有所联系。"^[63]《电影手册》因道格拉斯·塞克在拍摄《污点天使》（*The Tarnished Angels*）时并未将他自己的个性压抑在片中的福克纳（Faulkner）之下而为他叫好；塞克无目的的摄影机运动揭示了他自己对于技术的热衷；他过分的人工痕迹因其有所依据而更显真诚^[64]。

电影制作者的个人表达观念在阐释美国先锋电影时分外突出。在将斯坦·布拉哈格与抽象表现主义相联系之后，席尼将抒情电影看作一种形式：通过这种形式，"电影制作者可以纪录其自身直接面对的种种经历，如出生、死亡、性行为以及对自然的恐惧，同时压缩自己的思想和感觉"^[65]。在电影制作者被从性别的角度讨论时，采取症候式方法的批评家也会偏离到上述区域来。帕特里夏·埃伦斯（Patricia Erens）发现，一位业余电影制作者不经意地表达了文化差异：他拍摄背靠着树的枝叶或者处于逆光中的女人的镜头，以及背靠树干或其他垂直物的男人的镜头。^[66]多萝西·阿兹纳^[67]的电影经常被认为具有女性的甚至女权的气质，而马克斯·奥菲尔斯和弗里茨·朗却部分地由于他们的性别认同，而不自觉地表达出一种文本矛盾。"对任何'摄影机后的男性'来说，凝视女性的身体有效地构筑了一种叙事的缺席。"^[68]

无论被当作理性地追求效果的计算者还是想要自我表达的个人，作为人的电影制作者往往都会借用一个化身。早在1953年，里维特就宣称《忏情记》（*I Confess*）中的侦探就是希区柯克的化身，他跟踪不幸的人并迫使他们承认自己的罪过^[69]。25年之后的一位批评家在《擒凶记》中发现了这位导演的"变相自

〔62〕让·多玛奇：《未知的杰作》（"*Le Chef-d'oeuvre inconnu*"），载《电影手册》，第39期，1954年10月，第34页。

〔63〕安德鲁·萨里斯：《最初的银幕》，第50页。

〔64〕吕克·穆勒（Luc Moullet）：《再创造的"再"创造：〈污点天使〉》（"*Ré-création par la recréation* [*The Tarnished Angels*]"），载《电影手册》，第87期，1958年9月，第55—56页。

〔65〕亚当斯·席尼：《幻想电影》，第188页。

〔66〕帕特里夏·埃伦斯：《盖勒家庭电影案例研究》（"The Galler Home Movies: A Case Study"），载《电影与录像杂志》（*Journal of Film and Videos*），第38卷，1986年夏秋号，第22页。

〔67〕多萝西·阿兹纳（1879—1979），美国电影史上第一位女导演。——译注。

〔68〕斯蒂芬·詹金斯：《弗里茨·朗：恐惧与欲望》，载詹金斯主编：《弗里茨·朗：图像与观看》，第123页。

〔69〕雅克·里维特：《赋格的艺术：〈忏情记〉》，载《电影手册》，第26期，1953年8/9月，第50页。

我"（alter ego）——乐队指挥伯纳德·赫尔曼（Bernard Herrmann）[70]。自反式的比喻可以变得很复杂，正如威廉·罗斯曼（William Rothman）关于《游戏规则》的观点。奥克塔夫被看作电影制作者的替身，他安排情境（"舞台布景"）并指导其他人进入"角色"，从而创造了一种"产品"。由此可推出一种结论，即作为一个"角色"的奥克塔夫最终明白他是在一部影片中，并与电影作者分享自己的身份。[71] 在这些读解中，批评家的人物制造法非常简洁地将电影制作者和角色融为一体。

▎ 风格和叙事的拟人化 ▎

当我们的目光逐渐从非常明确的人——银幕上的角色以及有血有肉的电影制作者——身上移开的时候，会发现批评家在比喻的基础上建造了种种拟人化的实体[72]。电影中的一些线索可以被当作是在展现知觉的、情绪的或认知上的特质，仿佛它们有人类意识一样。这是"拟人法"的另一种经典观念，正如一则中世纪定义："为无生命的东西赋予一种个性和声音"。[73] 批评家最常采用的拟人化的非具象元素集中在电影风格的几个方面（场面调度、摄影、剪辑、声音）以及叙事（制造和传达信息的过程）。

一般认为，作者论在法国的出现开拓了对电影风格的研究。"通过技术"，弗雷敦·霍维达写道，"我们寻找作品的意义"[74]。然而，几乎没有例外地，《电影手册》派批评家并没有做到巴赞20世纪40年代末论述威尔斯或威廉·惠勒时展现出的那种精确性。直到《电影》出现，批评家们才开始主动地对剪辑、构图、色彩或摄影机运动进行逐一的分析。但如何将电影的这些方面人格化呢？在我看来，作者论中的风格论建构了两种互补的人格化媒介：叙述者和摄影机。后来的影评人，无论是解析派还是症候式，都使用了这两种媒介。

〔70〕唐纳德·斯伯特：《阿尔弗雷德·希区柯克的艺术》：第 277 页。

〔71〕威廉·罗斯曼：《电影中的电影制作者》（"The Filmmaker within the Film"），载《电影研究季刊》，第 7 卷，第 3 期，1982 年夏季号，第 226—227 页。

〔72〕有关这一过程的哲学探讨，参见史蒂文·科林斯：《分类、概念或困境：莫斯对哲学术语的使用》（"Categories, Concepts, or Predicaments? Remarks on Mauss's Use of the Philosophical Terminology"），载卡里泽、科林斯、卢克斯：《人的分类》，第 73—74 页。

〔73〕参见乔恩·惠特曼：《寓言》，第 270 页。

〔74〕弗雷敦·霍维达：《太阳黑子》，载吉姆·希利尔主编：《20 世纪 60 年代的〈电影手册〉》，第 143 页。

作者论"导演人格"（directorial personality）的观念常混杂着人们可能在电影制作者身上观察到的某种特质，以及人们通过电影归因于电影制作者的特质。希区柯克可能是个冷静、机智、愤世嫉俗的人，这些特质可以在他的电影中很容易地找到，正如在他和弗朗索瓦·特吕弗的对谈中一样明晰。但秉持作者论的批评家从电影中归纳出的特质常常不需要，也不能够归因于鲜活生动的电影制作者。巴赞在描述《电影手册》派所认定的电影作者时写道，在不同的电影中，"他持有相同的观点，并把同样的道德评判应用在行为和角色的身上"[75]。这意味着这位电影作者变成了文本中的一个叙事主体。从巴赞时代开始，批评家就倾向于依赖外在意义。侯麦和夏布洛尔说到了《深闺疑云》的叙事角度[76]，这也成为电影解读中一种常见的拟人法。采取解析式方法的批评家会论及福特的"叙事表现"（narrating presence）[77]，而采取症候式方法的批评家会讲到"'希区柯克'是故事的讲述者"[78]。对于尼克·布朗而言，《关山飞渡》（*Stagecoach*）的叙述者是"站在行动背后的、隐匿的最原初的权威"，他将对其形象的辩解置于"他藏在精心营造的场景的面具之下"——这一描述回应了词源学上假面（persona）、人格化（personification）和人物（personage）之间的联系。[79]

其他的批评家将下述权威人格化为"言说者"。安德烈·拉巴赫（André Labarthe）认为威尔斯的电影透过一种"听不见的声音""发言"[80]。雷蒙·贝洛将《艳贼》中希区柯克（"这名导演，带摄影机的人"）的踪迹锁定在"作者的声音"[81]上。比佛力·豪斯顿（Beverle Houston）发现，女性导演阿兹纳也是言说者，展现的却是矛盾对立、言说过度，以及一种主动的缺席[82]。

尽管有些叙事主体没有名字，批评家还是可以调用它们，比如菲利普·罗森（Phillp Rosen）满怀敬意地评点《七重天》（*Seventh Heaven*）里的光束："电

〔75〕巴赞：《论作者策略》，第 255 页。

〔76〕埃里克·侯麦、克劳德·夏布洛尔：《希区柯克最初的 44 部电影》，第 67 页。

〔77〕泰格·格拉勒：《约翰·福特及其电影》，第 159 页。

〔78〕比尔·尼克尔斯：《意识形态和图像》，第 137 页。

〔79〕尼克·布朗：《电影叙事的修辞》（*The Rhetoric of Filmic Narration*），安阿伯：UMI Research Press，1982 年，第 11 页。

〔80〕安德烈·S.拉巴赫：《我是奥逊·威尔斯》（"My Name Is Orson Welles"），载《电影手册》，第 117 期，1961 年 3 月，第 24 页。

〔81〕雷蒙·贝洛：《表述者希区柯克》（"Hitchcock the Enunciator"），载《暗箱》，第 2 卷，1977 年秋季号，第 68 页。

〔82〕比佛力·豪斯顿：《迷失于动作之中：多萝西·阿兹纳笔记》（"Missing in Action：Notes on Dorothy Arzner"），载《广角》，第 6 卷，第 3 期，1984 年，第 31 页。

影制作者像上帝一般弥合了虚构世界无法容纳的巨大鸿沟。"[83]另一位批评家指出，《假面》开头展示的电影放映机的碳弧光灯起到了叙事中的"人物"的作用[84]。批评家可以随意增加类似的实体，比如有人提出每部电影事实上既包含叙事者（讲故事的人），又包括"大陈述者"（mega-monstrator，或大演示者[mega-displayer]），后者又由两个"次陈述者"（sub-monstrator）构成（一个为了电影事件，一个用于取景构图）[85]。

不论是装腔作势的人还是公正的评判者，也不论是叙述者、说明者还是神，拟人化的风格和叙事的媒介往往被付诸视觉。珀金斯写道："在电影中，风格表现了一种观看的方式；它令电影制作者和表现对象及其行为之间的关系具体化了。"[86]这种关系需要另一种人格化的媒介进行创造，那就是摄影机。摄影机不是一种物理上的客体（批评家从未提及摄影机的重量或价格），而是另一种启发法的构成元素，这种启发法通过空间线索表达意义[87]。拍摄的镜头作为一种空间表现，并不需要被认定为摄影机的"视角"，但它比抽象的视觉布局概念更好用、更生动。摄影机这一建构场允许批评家认定图像是一种知觉行为（即被框住的视线），一道精神或情感过程的轨迹（物体被展现是因其重要或有震撼力），以及个人决断和个性特征的承担者（摄影机有意地向我们展示这些，告诉我们它对这些着迷）。一旦这些性质被归因于摄影机，批评家就可以自由地将其映射至电影制作者、叙事者或其他人格化的媒介。因而，即便雷蒙·贝洛称希区柯克是"发言者"，他还是宣称该说话者的主要目标是控制"摄像机和被摄物体之间的关系"[88]。

在纪录电影中，摄影机相对而言更容易和经验主义的电影制作者产生联系。

[83]菲利普·罗森：《〈七重天〉中的差异和移置》（"Difference and Displacement in *Seventh Heaven*"），载《银幕》，第18卷，第2期，1977年夏季号，第100页。

[84]布鲁斯·凯温（Bruce F. Kawin）：《思想画面：伯格曼、戈达尔以及第一人称电影》（*Mindscreen: Bergman, Godard, and First-Person Film*），普林斯顿：普林斯顿大学出版社，1978年，第106页。

[85]安德烈·戈德罗（André Gaudreault）：《从文学到影片：叙事体系》（*Du littéraire au filmique: Système du récit*），巴黎：Méridiens Klincksieck，1988年，第117—131页。

[86]V. F.珀金斯：《电影之为电影：理解和评判电影》，第134页。

[87]爱德华·布莱尼根（Edward Branigan）称这是一种"阅读假设"，参见《电影是什么？》（"What is a Cinema?"），载帕特里夏·梅伦坎普和菲利普·罗森编：《电影史和电影实践》（*Cinema History, Cinema Practice*），弗雷德里克：University Publications of America，1984年，第87—107页。亦可参见大卫·波德维尔：《剧情片中的叙事》，第119—120页。

[88]雷蒙·贝洛：《表述者希区柯克》，载《暗箱》，第2卷，1977年秋季号，第85页。有关表述理论是如何让摄影机成为看不见的观察者的，参阅波德维尔：《剧情片中的叙事》，第24—25页。

迈克尔·雷诺夫（Michael Renov）举例称，在乔尔·德蒙（Joel DeMott）和杰夫·克莱恩斯（Jeff Kreines）的《十七岁》（Seventeen）中，摄影机背后的电影制作者成为一个"抱怨和诅咒的接受者，对他而言，根本没有假装不可见这回事"[89]。但电影和其制作者之间的这种联系并不仅限于纪录片模式。安妮特·库恩使用这种联系来支撑《让娜·迪尔曼》（Jeanne Dielman）这部电影中男性/女性的语言学划分："导演香特尔·阿克曼（Chantal Akerman）曾表示，摄影机较低的位置是为了配合她自己的身高并因此在行动上建构一种'女性视角'。"[90]

更普遍的是，批评家将摄影机拟人化的目的是为了将其与叙事者联系起来。"希区柯克的摄影机"一词或许就足够说明叙事者的在场以及它所看到的东西。泰勒将摄影机描绘为一只创造了全知视角的眼睛[91]。一次围绕戈达尔《受难记》展开的讨论强调，摄影机是一种移动的"观看"，能真正"进入"画面中，仿佛是能穿透一切的入侵者。[92]而现在，摄影机和叙述者的认同已成为电影叙事理论中一个很普通的话题。[93]这样看来，理论好像常追随实践。批评家独特的启发法将"作为叙述者的摄影机"列为议事日程，理论家则通过抽象系统对其进行调整，并最终使批评实践获得认同。

目前最盛行的摄影机的拟人法涉及近摄和远摄的对立。这一对线索能够承载介入一疏离语义场，并能将其转化到叙述者上。该启发法的根源可以回溯到那些为媒介的美学选择进行分类的早期电影理论家那里。现在的批评家仍在把对立的东西"主题化"，依据"进入"或"退出"这些东西的生动隐喻为其指定意义。在将情绪和审美的距离等同于物理距离这一点上，萨里斯显得很坦率。在《夜》（La Notte）的结尾，"伴随着摄影机逃避式的运动和生物学家头顶的视角，安东尼奥尼从他的两个主角上游离开来"。而罗西里尼的《意大利万岁》（Viva l'Italia！）中一个从海滩女孩的身上拉出来的镜头，使摄影机捕获了一种"历史感"的

〔89〕迈克尔·雷诺夫：《重新思考纪录片》（"Re-Thinking Documentary: Toward a Taxonomy of Mediations"），载《广角》，第 8 卷，第 3、4 期，1986 年，第 74—75 页。

〔90〕安妮特·库恩：《女性的图像：女性主义与电影》第 174 页。

〔91〕帕克·泰勒：《电影的魔幻与神奇》，第 212 页。

〔92〕彼得·沃伦：《〈受难记〉1》，载《影框》第 21 卷，1983 年，第 4 页。

〔93〕参见弗朗索瓦·若斯特（François Jost）：《电影中的叙事与呈现》（L'Oeil-caméra: Entre film et roman），里昂：里昂大学出版社，1987 年，第 30—35 页；安德烈·戈德罗：《电影的叙事及表达》（"Narration et monstration au cinéma"），载《构图之外》（Hors cadre），第 2 卷，1984 年春季号，第 87—89 页；安德烈·高提耶（André Gardiès）：《懂得与看见》（"Le Su et le vu"），载《构图之外》，第 2 卷，1984 年春季号，第 45—65 页；让－保罗·西蒙（Jean-Paul Simon）：《阐述和叙述》（"Enonciation et narration: Gnarus，auctor et Protée"），载《通讯》（Communications），第 38 卷，1983 年，第 155—191 页。

"广阔的距离"[94]。在一个假定的例子中，萨里斯用令人钦佩的清晰思路强调出相关的启发法：

> 如果小红帽的故事是以大灰狼近景、小红帽远摄的方式拍摄，导演可能主要考虑的是具有强烈欲望的狼想要吃掉小姑娘的情绪问题。如果小红帽近景而狼用远景，强调的重点就转移到这个邪恶世界残存的那一点纯真上……一个导演会认定狼的视角——男性的、无法自制的、污浊的，甚至邪恶自身。另一个导演可能认同小红帽——无辜的、幻想的、理想化的、充满希望的人类。[95]

其他的批评家利用拟人法，赋予沃霍尔的远距离镜头以被动的或窥淫的意义[96]。随着受布莱希特影响的批评的兴起，将某些镜头解释为更疏离和"客观"变得很常见。一位批评家引述塞克的话（"艺术应该建立距离感"）以说明电影制作者通过间离的、孤立的视角评判其角色。[97]

我们可以不把萨里斯的童话故事看作电影理论，而是看作一种用来为电影和叙事的拟人法提供语义场路径的启发法。类似地，我们看待最近电影的"三种观看"这一拟人法时，应该考虑将其视为阐释实践的某种指导。这一图示的简要版最早由穆尔维在 1975 年一篇讨论视觉快感的文章中提出。"有三种与摄影机有关的不同的观看：纪录电影事件的摄影机的观看、观看最终成片的观众的观看、银幕幻象中角色之间相互的观看。"[98] 批评家现在可以将某种拟人法（角色的观看）视作一个特殊的方面，使之与叙事和风格的比喻方式（摄影机在观看）相联系，继而赋予两者以意义。穆尔维从男性 / 女性以及看 / 被看的角度出发，将统治 / 从属的对组映射其中。既然摄影机亦是"观看者"，穆尔维就可以从同样的语义场出发，将摄影机的"观看"解释为受压抑的行为，将被摄物体解读为"从属于男性自我的神经质需要"[99]。在此传统下，之后的阐释者接受了一个前提，即画框就是

〔94〕安德鲁·萨里斯：《重新发现罗西里尼》（"Rossellini Rediscovered"），载《电影文化》，第 32 卷，1964 年春季号，第 61—62 页。

〔95〕安德鲁·萨里斯：《导论：电影导演浮沉》（"Introduction: The Fall and Rise of the Film Director"），载萨里斯主编：《电影导演访谈录》，第 iii 页。

〔96〕例如，可以参阅斯蒂芬·科克：《凝望星星的人：安迪·沃霍尔和他的电影世界》（Star-Gazer: Andy Warhol's World and His Films），纽约：Praeger，1973 年，第 77 页

〔97〕提姆·亨特（Tim Hunter）：《夏日风暴》（"Summer Storm"），载穆尔维、哈利戴编：《道格拉斯·塞克》，第 34 页。

〔98〕劳拉·穆尔维：《视觉快感与叙事电影》，载《银幕》，第 16 卷，第 3 期，1975 年秋季号，第 17 页。

〔99〕同上文，第 18 页。

摄影机，它有能力甚至有欲望去"看"。他们便开始将这种观看归因于某些语义场（窥淫癖、恋物癖、窥阴癖）。不管症候式批评的语义场曾经多么新颖，为摄影机赋予行为能力仍是一种从解析式传统中开拓出来的拟人法。

拟人法中对待技术最极端的情形已经脱离了知觉的隐喻。取而代之的是，批评家们通过将人的身体和所谓的电影的"身体"作类比，从而将风格"躯体化"（somatic）。弗洛伊德和他的同代人发现，某种生理上的失调会留下瘫痪或抽搐的痕迹；而症候式批评家们能够将这种痕迹与文本的裂隙、矛盾或过度之处相比较。杰弗瑞·诺威尔－史密斯在论及情节剧时声称，某种"在人物的言说或行动中无法表达的素材，促进了情节的设计"，"出现在文本的身体中"[100]，就像弗洛伊德歇斯底里的转变一样。当现实主义的再现崩塌时，这种"歇斯底里的时刻"被创造出来。相似地，马克·纳什将"德莱叶文本"（Dreyer-text）当作一种歇斯底里的言说，它将角色的欲望替换为一种类似于催眠带来的停滞或歇斯底里式的麻痹的场面调度。[101]

▌ 作为人物的观众 ▌

我已经讨论了阐释机制致力于让阐释行为至少在概念上和理解相关。至于有意无意间提及的观众接受问题，则是达到这一目的的手段。具体而言，批评家能将文本中人格化的媒介与观众相类比。从电影史上看，这种运作被称为"认同"（identification）。这是阐释工作中最普遍、最有用的一种启发法，并且和其他启发法一样，它有着远比现在的从业人员所知的更深远的源流。

在1962年与《电影》相关的批评家眼中，对风格的观照引发了"效果"问题，而这又首先要重点考虑认同的关系问题。人们认为有两个导演用两种截然不同的形式引发了这个问题。希区柯克变成了激发观众紧张情绪的大师。据伊恩·卡梅伦所言，《擒凶记》让我们投入乔（Jo）的精神崩溃过程，因而破坏了我们的安全感[102]。而帕金斯认为，《夺魂索》（Rope）"通过一种技术打破了长镜头

[100] 杰弗瑞·诺威尔－史密斯：《明奈利与通俗剧》（"Minneli and Melodrama"），载《银幕》第18卷，第2期，1977年夏季号，第117页。

[101] 马克·纳什：《德莱叶》，第25页。

[102] 伊恩·卡梅伦：《希区柯克1：悬念的机制》（*Hitchcock I: The Mechanics of Suspense*），载《电影》，第3期，1962年10月，第6页。

的客观独立的态度，即没有借用主观镜头而成功地使观众分享角色的感受"。[103] 另一个极端是冷静的奥托·普雷明格。"他预先设定了观众具有智慧，认为他们可以有效地进行联系、比较和评判。普雷明格展示了证据，但结论需要观众自己通过理解得出。"[104] 帕金斯的《电影之为电影》不无详尽地论述了希区柯克 / 普雷明格的身份认同模式[105]。

《电影》对这些话题的讨论正符合更广泛的潮流。在上世纪 60 年代中期，布莱希特具有"亚里士多德式"和"史诗"双重属性的戏剧，受到各种类别的艺术批评的关注。戈达尔的《随心所欲》（*Vivre sa vie*，1962）以及《男性 / 女性》（*Masculine/Feminine*，1965）共同作用，在电影迷中宣传了布莱希特的观点。1964 年，约翰·威利特（John Willett）的《布莱希特论戏剧》（*Brecht on Theatre*），以及巴特关于这位柏林人的戏剧的文集出版，令这些观点被广泛接受。于是，"认同"便与情感的丰沛程度以及"幻觉主义"紧密联系在一起了。疏离（detachment）可以等同于理性、"间离效果"（alienation-effects），以及"疏远"（distantiation）。这些趋势巩固了当时也很流行的"现代派"绘画的图式所带来的影响（参见第四章）。直到 20 世纪 70 年代初，批评家已经准备做出如下声明：经典电影创造了吸引、被动，以及政治上的静默；先锋影片或政治电影追求客观独立以及批判效果；认同乃电影理论家必须解释的基础性问题，最好是以精神分析的角度。《电影》的认同 / 疏离的两分法构建了一个理论框架，供之后的观众修正、扩展并充实理论。再一次地，一种具体的阐释实践悄无声息地为理论的远航设定了航程。

认同是约翰逊和拉科夫"链接"（link）图式的一个例子：一个程序将观众这个媒介和另一媒介连接起来。这个媒介是可以被人格化的，通常为一个或多个人物角色。知觉、情绪和认知的性质再次让步于那些显著的特征。在探讨《擒凶记》时，卡梅伦声称观众在情感上是认同麦凯斯（MacKennas）的。穆尔维指出，女性观众认同一个男性角色，是通过一种被称为"假小子"行为的怀旧想象完成的[106]。

当角色被人格化为不仅分享、更再现了我们对外界的态度时，这种人格化的

〔103〕V. F. 珀金斯：《夺魂索》（"*Rope*"），载《电影》，第 7 期，1963 年，第 12 页。

〔104〕佚名：《为什么是普雷明格》（"Why Preminger?"），载《电影》，第 2 期，1962 年，第 11 页。

〔105〕珀金斯：《电影之为电影》，请详阅第 139—157 页。

〔106〕劳拉·穆尔维：《再论〈视觉快感与叙事电影〉——由金·维多〈太阳浴血记〉（1946）想到的》，载《影框》，第 15/16/17 卷，1981 年，第 15 页。

成规便更具自反性。因此对大卫·汤姆森而言，《后窗》和《绿窗艳影》（*Woman in the Window*）的主角便是观众的替身，让制作者得以诠释观众的叙事预期[107]。对席尼而言，康纳《一部电影》的结尾处出现的调解性角色，也代表了观众[108]。我们也可以说，角色代表了观众未能表达的那些东西，正如玛丽·安·杜恩指出的，《被捕》（*Caught*，1949）中有一个女主角在她丈夫放映电影时大笑的场景。"她的大笑，以及她的脸没朝向银幕的事实，都显示出她对观影者这个位置的抗拒。这个叙事内部的观者的注视明显缺失了，而这重复和增强了观众对《被捕》影片本身的同样态度。"[109]

叙事者和摄影机也常被当作可以被观众认同的、拟人化的媒介。拟人法可能很抽象，只挑出基本感觉或认知特点，正如迈克尔森（Michealson）所说，史诺的《中央地带》（*Région Centrale*，1971）用摄影机将观众拟人化为后笛卡尔哲学中先验的中心主体[110]。批评家也可以为观众提供一个特定的角色。佐藤忠男（Tadao Sato）认为，由于小津的叙事人物相当于主人，角色因而变成了我们的客人[111]。在 E. 安·卡普兰看来，米歇尔·西特伦（Michelle Citron）的《女儿的仪式》（*Daughter's Rite*）让女性观众将自己"定位"为女儿或心理医生[112]。

通过拟人化的叙事建构观众认同，这种启发法已经成为很多理论主张的基础，最知名的是克里斯蒂安·麦茨将观众对角色的"二次认同"和对摄影机的"一次认同"进行区分[113]。这一主张也成为新闻写作的常规。科班出身的剧作家尼尔·希门尼斯（Neil Jimenez）认为，《河岸》（*The River's Edge*，1957）的导演用大特写表现女孩尸体是正确的，他的论述与 1962 年的一篇关于《后窗》的评论文章如出一辙："这暗示了观众的窥视行为。"[114]

有了如此有效的启发法，观众的疏离和观众的认同就一样有效。对《电影》的作者而言，安东尼奥尼和小津让观众与影片保持一定距离，反映在角色和他

〔107〕大卫·汤姆森：《电影人》，第 189 页。

〔108〕亚当斯·席尼：《幻想电影》，第 79 页。

〔109〕玛丽·安·杜恩：《对欲望的欲望：20 世纪 40 年代的女性电影》（*The Desire to Desire: The Woman's Film of the 1940s*），布鲁明顿：印第安纳大学出版社，1987 年，第 79 页。

〔110〕安妮特·米歇尔松：《关于史诺》，载《十月》，第 8 卷，1979 年春季号，第 121 页。

〔111〕唐纳德·里奇（Donald Richie）：《小津》（*Ozu*），伯克利：加州大学出版社，1974 年，第 153—155 页。

〔112〕卡普兰：《女性与电影》，第 184 页。

〔113〕克里斯蒂安·麦茨：《想象的能指》（*The Imaginary Signifier*），西利亚·布里顿（Celia Britton）等译，布鲁明顿：印第安纳大学出版社，1981 年，第 49—51 页。

〔114〕凯瑟琳·迪克曼（Katherine Dieckmann）：《尼尔·希门尼斯：剪辑边缘》（"Neil Jimenez: On the Cutting Edge"），载《村声》，1987 年 5 月 12 日，第 66 页。

们的行为上^[115]。矛盾文本的批评家依自己的目的运用此概念，比如，罗迪说《竹屋》（*House of Bamboo*，1955）主角人格的"矛盾对立"排除了观众对他的认同。"观众必须思考正在上演的事情，决定认同之物，以及此物效忠的对象，却无法沉迷于电影幻象中，无法不假思索地接受"。^[116] 这便使批评家得以运用幻象／现实语义对组，并将其运用在评论角色以及观众两方面。相似地，我们已经见过各种前卫的"现代主义"促使批评家强调观众与"透明化"和"幻象"保持理性的距离。

为了解释的清晰性，我已经将人格化图式可能用到的不同对象分离开来，包括人物角色、电影制作者、风格或叙事、观众。而我最后举的几个例子，应该说明了批评实践常使用若干不同的建构方式来承载语意。正如阐释者可以将电影归入不同的类型来解释其不同的方面一样，他也能自由地从电影制作者转移到叙事者，再到摄影机，再到观众，以寻找合适的线索。

类型图式和人物图式是所有阐释学派的通用货币，这两种图式使得影评机制得以立足。作为一种心照不宣的认识，它们帮助批评家选出最适合于进行语义映射的线索。就像在启发法中使用的一样，这些图式指引出影评人解决问题的方向。正如木匠的经验法则一样，它们让阐释者专业地完成工作。下一章我们将探索关于阐释这门手艺的更多技巧。

〔115〕参见伊恩·卡梅伦、罗宾·伍德：《安东尼奥尼》（*Antonioni*），纽约：Praeger，1968年，第10—13页；罗宾·伍德：《东京物语》（"*Tokyo Story*"），载《电影》，第13卷，1965年夏季号，第32页。

〔116〕萨姆·罗迪：《竹屋》（"*House of Bamboo*"），载大卫·威尔和彼得·沃伦编：《塞缪尔·富勒》，第38—39页。

文本图式

> 谈到学生的论文："总体来说我很仁慈（谢德［Shade］说），但有些事情我绝不能容忍。"金博特（Kinbote）问："比如哪些事情？""没有读指定的书籍，或者完全不用脑子。在书里找符号，比如，'这个作者使用了绿叶这种鲜明的意象，因为绿色是幸福和挫折的象征'。"
>
> ——弗拉基米尔·纳博科夫《苍白的火焰》

若要被读解，电影便不能含混不清。批评家必须从它比较有结构的部分开始工作，找到一种能够塑造模型电影的通用轮廓。文本形式的图式能令批评家开始挑选线索，建立模式。我要说的是，在机制性的假设和实际阐释的基础上，我们可以推出两个宽泛的、心照不宣的、威力十足的图式。我们可以在某个特定的时刻呈现"凝固"的文本；也可以将电影呈现为一个线性展开的历时性的总体。两者都牵涉具体的启发法，时而还包括一些更特别的图式。

这些基于文本的图式是阐释机制发展的产物。它们折射出现代阐释者关于文本多多少少都是被有意义地组织在一起的观念，因为它们在事实上取决于各部分间一致性的假设。在此限制下，批评家可能会尝试制造一种解读，将优先的语义场投射到尽可能多的作品部分当中。阐释者必须对段落在整个文本中的位置敏感，这一要求在阐释历史上的不同时间点都有出现：耶稣基督对预言的解读，犹太教对圣经的解读，斯宾诺莎对文本整体连贯性的坚持，施莱尔马赫对一致性、整体性的要求，朗松提出的从段落到文本和历

史语境的"离心"(centrifugal)运动[1]。浪漫派诗人以有机的组织形式和丰富的象征表现闻名,这或许是现代文学中文本整体观念最有力的来源;而该概念在电影批评中最近的来源则无疑是英美新批评(Anglo-American New Criticism)[2]。与以人物为纲的图式和类型图式一样,接下来我将探讨的阐释图式在逻辑上并无必要性,但它们已深深根植于解读的机制中,看上去貌似很自然了。

▎箭靶图示 ▎

认为电影均具有连贯性的方法之一,就是假想在任何时候,所有可辨别的元素都是为同一语义场服务的工具。苏珊·桑塔格解释说,伯格曼《沉默》(*The Silence*)中的坦克"是一种即时的感知物,代表着宾馆里正在发生的神秘、唐突而又隐蔽的事情",她的双关加比喻是基于一个假设:场景应该具备配合人物行为的意义[3]。这样的解读生发于一种"同步"(synchronic)图式,该图式将拉科夫所谓的"容器"和"核心/外围"图式相结合[4]。它可以被看作由三个同心圆构成,如图12通过将人物放在中心,该图示使得人物的特征、行为和关系成为解读的最重要的线索。不那么显著,但是仍然具有潜在的重要性且不容忽略的是人物所处的环境:场景、光线、物品,简言之,他们生活的"剧情世界"。这些环境设置于是被纳入电影的表现手段之中。一如往常地,这一图式可以体现为一种预设的层级:如果一部电影不包含人物,那么将只有第二层和第三层登场。

正如上一章讨论的人物图式和类型图式一样,这个同心圆图式看上去很明晰,因为它已被广泛运用。它把那些被我们称为人物(无论是否为虚构)的拟

〔1〕参见罗伯特·M. 格兰特与大卫·特雷西合著:《〈圣经〉阐释简史》,第14—15页;爱德华·L. 格林斯坦(Edward L. Greenstein):《中世纪圣经评述》("Medieval Bible Commentaries"),载巴里·霍尔兹编:《回到本源:解读经典犹太文本》,第207—221页;茨维坦·托多洛夫:《象征主义与阐释》,第140—142、155—162页;米歇尔·查尔斯:《关键的演说》("La Lecture critique"),载《诗学》,第34期,1978年4月,第147页。

〔2〕关于新批评中的"语境主义"(contextualism)的详细论述,参见穆雷·克里格(Murray Krieger):《诗的辩护者》(*The Apologists for Poetry*),布鲁明顿:印第安纳大学出版社,1963年。

〔3〕苏珊·桑塔格:《反对阐释》,载《〈反对阐释〉及其他论文》,第9—10页。

〔4〕参见乔治·拉科夫:《女性、火和危险的东西》,第271—275页。

图 12　正文结构的同心圆图式

人化的媒介提升到超过其他线索的地位上。这一图式还提出人物和环境、环境和摄影之间丰富的关联性。因此它为批评提供了一种将语义场映射到风格或叙述特质上的方法。进一步地，箭靶图式忠实地反映了理解的过程，因为观众早已发现要将人物放在首位的指涉性意义。"人物对故事是如此重要"，布鲁克斯和华伦在他们的教科书中这样写道："若想要触及一个故事的基本模式，就需要自问：'这是谁的故事？'换言之，最重要的通常是要看谁的未来危机重重——故事中的事件能让谁的处境安定下来。"[5] 这当然是很符合常理的，批评实践也是如此。批评家不需要高深的理论来证明自己为人物行动和对话赋予的意义的正确性，只要知道点民俗心理学常识就可以了。模拟性的假设决然地将我们引向此类线索。

假设我们的阐释者使用了拟人法来塑造角色，并将语义场映射到其中，在任何时候，这些角色都会起身反抗剧情世界，因为那个世界不过是由一些虚构的场所构成的。灯光和布景的重要性次于角色，从两个方面可以体现。第一，它们并不那么吸引评论家的注意，而只是被简略零星地对待。第二，灯光和布景只有在它们和人物的行为态度发生联系时才能获得自己的语意。例如，比尔·尼克尔斯用灯光来阐释《金发维纳斯》中女主角的举动。一个底部昏暗的画面显示出"她

〔5〕克林斯·布鲁克斯和罗伯特·潘·华伦：《理解小说》，第171页。

的上升，从模糊中慢慢浮现出由高光、柔焦光营造出的魅力四射的脸……之后，随着她的下降（和飞行），黑暗扩大至画面的最上和最下方，强调出她被困于一个无法自由选择的世界"[6]。大多数批评家以人物为中心来说明剧情世界中的线索如何与语义场联系起来。

批评家很少讨论灯光，除非是特殊情况（例如黑色电影）；这也许又是由于批评遵从我们的知觉规律，这个规律偏好根据具体的实物作推论，而非依据光线。正如其他的批评常规一样，找寻显著的事物亦是由高中时期阅读文学作品的方式衍生而来。有本教科书写道："这个故事有不止一层的含义。许多细节都有更多的引申义。比方说，海岸线可能代表什么呢？小船代表什么？船向两个方向驶去，这有什么意义？船的名字（飞行的荷兰人 [The Flying Dutchman]）是不是有什么特别的含义？"[7] 在中学教育中，如此明确的说明往往配合明晰的例子。我们不需要学习太多的评论文章或电影课程，就可以依样画葫芦地认为，不开心的人物常出现在萧瑟的环境之中，这便是一例。

如果角色成为布景被赋予意义的基础，我们可以找出几种具体的方法，看看批评是怎样控制意义衍生的过程的。帕斯卡尔·邦尼泽（Pascal Bonitzer）在讨论《罢工》（Strike）时，先为人物指派了不同的语意，接着将其中的差异对应到不同的场景上：住在地下的间谍和流氓无产者体现出未开化的人类特质；住在地面上的工人身上体现出简单的人类特性；高居地面之上的老板们则体现出"过度"的人类特性[8]。你也可以一开始就为各场景指定不同的语意，再去探寻人物的特征或行动，以印证已发现的线索的正确性。露西·费舍尔（Lucy Fischer）指出，《午后的迷惘》（Meshes of the Afternoon）表现了房屋内外的一种分隔，这反映出美国先锋电影中一个常见的主题：自我与外部世界之间紧张的辩证关系[9]。安妮特·库恩对《夜长梦多》中盖格（Geiger）的房屋阐述得更为充分。假设这间房屋是意义的一种症候，她认为该房屋指涉性欲的贮藏室（repository of sexual material），而这一点并不容易发现。"它阴暗、

〔6〕比尔·尼克尔斯：《意识形态和图像》，第 113 页。

〔7〕罗伯特·普利（Robert C. Pooley）等：《以文学探索生命》（Exploring Life through Literature），伊利诺伊州格伦维尤：Scott, Foresman，1968 年，第 36 页。

〔8〕帕斯卡尔·邦尼泽：《〈罢工〉的体系》（"Système de La Grève"），载《电影手册》，第 226—227 期，1981 年 1—2 月，第 44 页。

〔9〕露西·费舍尔：《午后的迷惘》（"Meshes of the Afternoon"），载约翰·G. 汉哈特（John G. Hanhardt）编：《美国先锋电影史》（A History of the American Avant-Garde Cinema），纽约：American Federation of the Arts，1976 年，第 69—70 页。

封闭、杂乱不堪——这段潜意识的场面调度有着弗洛伊德式的怪诞，一下子显出一种既熟悉又陌生、既安全又潜伏着危险的氛围。"[10]这些特质自然是和电影所表现的行为相联系的，尤其是在马洛（Marlowe）调查拉特里奇（Rutledge）一家的段落中。

批评家可以通过定义象征物品的方式将语义场映射到影片场景之中。事实上，《电影》杂志的批评家在将数个语义场投射到一件道具这一点上非常有天赋。在评论布列松《圣女贞德的审判》（*The Trail of Joan of Arc*）一片时，保罗·梅耶斯伯格发现一个十字架的特写充满了内在意义。它是不断颤抖的，让人们感觉有人举着它（因而教堂人格化了）；它的设计像一扇窗（将贞德的死和建筑的焚烧相提并论）；它铁的质地显示了贞德的坚定决心；当十字架逐渐放低时，便传达出神父们对其死亡的哀痛[11]。当然，所有这些意义都取决于剧中人物的特征与互动。

道具对于依据症候解读文本的批评家来说亦很重要。库恩在盖格的房间里发现一尊女性雕像，它象征了"具有威胁性的女性魅力之谜"[12]。雅克·奥蒙在阐释《界线》（*The General Line*）一片时，认为存放乳制品的墙代表"旧"生活，而奶油分离器则代表"新"生活[13]。解构主义批评家寻求通过展示每个时刻所具有的"持续传播"性来破解文本，要求我们思考《第七封印》中一个死者头颅的场景："很自然地，我们认为它是有重要意义的。但是马车上的白色帆布何以不能是希望的象征呢？车轮何以不能是幸运之轮呢（这样我们就可以以另一种方式理解这位骑士了）？"[14]在这里，批评家寻找的是一种多义性，同时又固守着制造意义的标准程序：他的阐释和梅耶斯伯格对《圣女贞德的审判》的解读由同样的推理逻辑派生出来，意义也同样是通过人物的行为得到验证的。

所有学派的电影阐释者都将场景当作性别差异的象征。举例来说，安德

〔10〕安妮特·库恩：《图像的力量：论表达和性》（*The Power of the Image: Essays on Representation and Sexuality*），伦敦：Routledge and Kegan Paul，1985 年，第 91 页。

〔11〕保罗·梅耶斯伯格：《圣女贞德的审判》（"*The Trial of Joan of Arc*"），载《电影》，第 7 卷，1963 年，第 30 页。

〔12〕库恩：《图像的力量》，第 93 页。

〔13〕雅克·奥蒙：《爱森斯坦蒙太奇》（*Montage Eisenstein*），李·希尔德雷斯（Lee Hildreth）、康斯坦斯·彭利、安德鲁·罗斯（Andrew Ross）译，布鲁明顿：印第安纳大学出版社，1987 年，第 89 页。

〔14〕彼得·布鲁纳特（Peter Brunette）：《朝向一种电影解构理论》（"Toward a Deconstructive Theory of Film"），载《文学想象研究》（*Studies in the Literary Imagination*），第 19 卷，第 2 期，1986 年春季号，第 65 页。

鲁·布里顿对《十月》一片中资产阶级妇女攻击示威工人一场进行阐释，认为它创造了阳伞和僵硬的马栏的象征性对立："阳伞限制住空间，让男人形同矮人，在可预见的随之而来的猛攻中，阳伞在空间上压制住他，亦象征了具有吞噬力的阴道。与此同时，女性变成了阳具怪物，用收起的阳伞猛戳男人的裸露躯体，并阉割了他（一个女性靠在栏杆上，把栏杆折断了）。"[15] 在最近的症候式批评中，观看行为提供了一种方便的线索，以调用影评人属意的语义场。想要从文本中构建阳具/阴道的对比，你必须（1）在场景中找到代表这两种器官的线索；（2）将男性/女性的指涉性对立与线索关联起来，并且（3）在此关系上添加一些对组作为辅助，例如权力/镇压。假设现在是男人在注视女人，女性的主要功能是被看，那么衍生关系紧接着产生。手杖或洞穴只是一种比喻，但观看的行为却可以说是众人皆知。此外，由于大部分电影的人物花了很多时间在观看上面，批评家很少会在揭示力量斗争的机会面前失手。而象征性物品仍旧可以用来补充观看这条线索。

有一种物品常被批评家视为意义最丰富：镜子。它明确显示出，布景中那些可被解读的事物是依赖于人物角色的。正如我们在第七章已经看到的那样，这件道具之所以被重视，部分原因是"镜子"这个词本身含有拟人化的可能。即便没有双关语意味，批评家还是忍不住要让镜子产生意义。镜子前的人物或许是自恋，或许是自觉（或者，如果人物转身离去，则意味着他缺乏自我认知），或许有多重分裂人格。作为影像的创造者，镜子也可以被认为是电影的投射[16]。多加几面镜子，批评家的反应便更热烈。在《我知她二三事》中，戈达尔用了两面镜子来"表示朱丽叶（Juliette）的影像必是多面的"[17]。《游戏规则》中的镜子是"理解人物如何认识自己的独特事物"，因而镜子成为这部电影戏剧化的自反性"私人舞台"[18]。

在同心圆图式中，人物（圆圈1）和所处的剧情环境（圆圈2）都被第三个圆圈所包含，我们姑且称之为非剧情表意方式。它所包含的内容非常广泛，但批评家通常将讨论局限在取景、镜头转换以及非剧情的声音上。这一范畴和通常所

〔15〕安德鲁·布里顿：《性欲与权力，或其他二者》（"Sexuality and Power, or the Two Others"），载《影框》，第6卷，1977年秋季号，第10页。

〔16〕让-路易·科莫利和弗朗索瓦·盖尔：《两部有关仇恨的故事片》，载斯蒂芬·詹金斯主编：《弗里茨·朗：图像与观看》，第141页。

〔17〕阿尔弗雷德·古泽蒂：《〈我知她二三事〉：对一部戈达尔电影的分析》，第165页。

〔18〕尼克·布朗：《〈游戏规则〉中的欲望畸变》，载《电影研究评论季刊》，第7卷，第3期，1982年夏季号，第254页。

说的"风格"并非完全等同，因为灯光、布景、表演也是同样重要的风格要素。然而批评家一向喜欢将取景、剪辑以及一些声音视为来自于剧情的"外部"，而大多数情况下，场面调度和剧情内的声音被建构为来自剧情世界"内部"的运作。在箭靶图示中，第三个圆圈总是包含第二个：取景或剪辑涵盖了场景中的人物。然而在实践中，非情节性的再现方式却不如人物行为那样经常被加以评论。和第二个圆圈一样，非剧情领域借由其与核心区域里的角色行为之间的关系来获得有针对性的关注。

解析派的批评家最早注意到取景和剪辑可以成为映射意义的线索。美国20世纪40年代的症候式批评家首先将注意力集中到图表中的第一个圆圈，而巴赞和他的作者论追随者们对"方位"（所谓的场面调度）更为敏感。至于三个范畴都必须顾及的阐述，或许是阿斯特吕克1948年的一篇关于电影风格（la caméra-stylo）的文章：

> 我们已经了解，无声电影试图制造意义，其方式是通过影像本身存有的象征意味、叙事的发展、人物角色的每一个姿态、人物对话的每一句台词，以及那些将物与物、人与物联系起来的摄影机运动。所有的想法和所有的感觉一样，是一个人同另一个人之间的关系，或一个人与另一个组成他所处世界的物品之间的关系。电影正是通过厘清这些关系、制造可见的意义，使其自身真正成为思想的载体。[19]

阿斯特吕克的说法相当于允许阐释将外延扩展到装饰和取景上。毫不意外的是，角色仍旧是指涉的重点。

作者论批评为我们留下的遗产之一，是它假设取景——通常被人格化为"摄影机"——在与动作和布景的相互关系中获得意义。其中一种常用的策略是将长镜头与影片语境（譬如与社会）等量齐观，将离被摄物较近的镜头视为其中的一个部分（如个体的孤立）。因而珀金斯声称，在《罪犯》（*The Criminal*）中，导演罗西使用大特写来表现监狱里人物的幽闭恐惧症是非常适宜的[20]；而弗雷德·坎普尔也指出，沟口健二的长镜头是对社会中优柔寡断的

〔19〕亚历山大·阿斯特吕克：《新先锋电影的诞生》，载彼得·格雷厄姆主编：《新浪潮》，第20页。

〔20〕V. F. 珀金斯：《英国电影》（"The British Cinema"），载《电影》，第1期，1962年6月，第6页。

个体的比喻[21]。另一策略是将取景看作剧中人物自由或缺乏自由的线索。最常见的一种说法是"画中画"。霍克斯的《拂晓侦查》（*The Dawn Patrol*）中的镜头设计，可以被看作"封闭"和"囚禁"剧中人物，表现他们"放下个人感情，承担更大的责任"[22]。

这种对取景的强调在作者论之后的批评中仍然坚不可摧。布莱恩·亨德森（Brain Henderson）在讨论《我知她二三事》时，不仅运用了为我们熟知的人文主义的语义对组，而且将摄影机的运动与自由、活力等同起来。

> 场景接近尾声之时，画外音提及了意识的觉醒。戈达尔电影化地而非哲学化地实现了这一点，他使用四个流畅的而又近乎重复的镜头来表现朱丽叶走向户外。在贝多芬第十六号弦乐四重奏的辅助下，这个片段展示了一个从起身离开咖啡杯、孤立/凝滞的咖啡店到动作、空间、欢乐的过程。即便仍旧是孤独的，这一场景展示了人物脱离自我的牢笼出现在广阔的世界，以及从犹疑不定到清晰明朗的那种感觉，令人震撼[23]。

相似地，尼克·布朗瞄准了《三十九级台阶》（*The 39 Steps*）中的一个镜头：人物处在装了栏杆的窗户后面，而警察搜索的灯光闪过。他将这个镜头解释为禁锢的"比喻"，呼应本片罪恶与清白的主题[24]。

电影美学为实用主义批评家提供了一套参数，能够将取景和语意单元联系起来；这其中尤以苏联电影人和鲁道夫·爱因汉姆等电影诗学先驱功绩卓著。无论构图平衡还是不平衡，都会被视为代表其他的东西，正如帕姆·库克所指出的，《欲海情魔》的平衡构图代表着母体的丰饶[25]。同样，被分割的构图也能承载意义。对于某位解析式批评家而言，《卡门琼斯》（*Carmen Jones*）中吉普车挡风玻璃中间的竖杆区分了两个人物各自的"世界"；对一名症候式批评家而

〔21〕弗雷德·坎普尔：《艺妓：祗园音乐节》（"*A Geisha*［*Gion Festival Music*］"），载芝加哥艺术研究院《电影中心项目摘录》（*Film Center Program Notes*），第8—9卷，1978年6月，第4页。

〔22〕约翰·贝尔顿（John Belton）：《好莱坞专业者：霍华德·霍克斯、弗兰克·鲍沙其和埃德加·G.乌默》（*The Hollywood Professionals: Howard Hawks, Frank Borzage, Edgar G. Ulmer*），伦敦：Tantivy，1974年，第16页。

〔23〕布莱恩·亨德森：载《哈佛电影研究评论》（"Harvard Film Studies: A Review"），载《电影季刊》，第35卷，1982年春季号，第33页。

〔24〕尼克·布朗：《电影叙事的修辞》，第38—39页。

〔25〕帕姆·库克：《〈欲海情魔〉的双面性》，载安·卡普兰编：《黑色电影中的女性》，第81页。

言，《漩涡之外》（*Out of the Past*）类似的挡风玻璃不仅指示了男性／女性的对立，而且指出了两位主角在精神上的分离[26]。如果镜头从低角度拍摄人物，构图可以被赋予"权力"的语义价值（尤其是从高角度拍摄另一角色时）。摄影机运动往往关系到剧中人物与场景之间的关系，也可以代表各种形式的时间转换。萨里斯认为奥菲尔斯[27]的摄影机运动将人物禁锢于时间之中[28]，而达纳•伯兰（Dana Polan）从大岛渚在《日本夜与雾》的镜头运动中解读出"历史事实的移动和可变性"[29]。而古典电影美学家致力于为取景构图的方法分类，并指出其知觉与情绪上的效果，电影批评家——包括解析派和症候派——却为这些方法指派抽象的含义。

想要了解取景方法能在多大程度上承载以人物为中心的意义，我们可以比较一下对希区柯克《蝴蝶梦》（*Rebecca*）同一片段的两种不同解读。两位影评人都将影片视为矛盾的文本。对塔妮亚•莫德尔斯基而言，这部电影讲的是女性的恋母情结，而此关系早在受父系社会压迫之前已经症候式地出现了。对玛丽•安•杜恩来说，《蝴蝶梦》展示了父系社会内部的对立：它将女性对被看的欲望传达为对被看的恐惧。莫德尔斯基的电影模型集中在女主角丽贝卡（Rebecca）的女性族长形象，即男性和女性都渴望的母亲形象上，以及丹佛斯太太（Mrs. Danvers）这一男性化的女性形象上。杜恩的观点则强调琼•芳登（Joan Fontaine）扮演的无名主角，认为她不得不承受男性的带有攻击性的观看。

两位批评家都讨论了马克西姆（Maxim）承认自己憎恨丽贝卡那场戏。在他描述她去世当晚的行为之时，希区柯克的摄影机移过无人的空间。对莫德尔斯基而言，摄影机的这一运动代表了丽贝卡在其决定命运的一夜的行动，也因而颂扬了她嘲弄世人的游戏态度。"丽贝卡炫耀她的'缺失'，在主角和观众最不希望的时候生动地展现了她的缺席……丽贝卡的缺席不仅被强调，我们还被引领着体验

〔26〕帕金斯：《电影之为电影》，第 80 页；迈克尔•沃尔什（Michael Walsh）：《〈漩涡之外〉：主题的历史》（"*Out of the Past*：The History of the Subject"），载《附言》（*Enclitic*），第 5 卷，第 2 期；第 6 卷，第 1 期，1981 年秋—1982 年春季号，第 13 页。

〔27〕马克斯•奥菲尔斯（1902—1957），德国导演，善于塑造女性角色。——译者注

〔28〕安德鲁•萨里斯：《1929—1968 年的美国电影》，第 72 页。

〔29〕达纳•伯兰：《电影与先锋艺术的政治语言》（*The Political Language of Film and the Avant-Garde*），安阿伯：UMI Research Press，1985 年，第 107 页。

这一积极的力量。"[30]摄影机的运动确定了受压迫者的回归。与此相反,杜恩将这一镜头视为其自身的压抑。她认为这是芳登的主观镜头,从马克西姆身上转移过来,与他解释的声音同步。芳登开始认同他的注视,镜头最终停在他的身上,将之作为意义的停靠点:"女人的故事竟然以男性的图像结束。"[31]对杜恩而言,这个镜头对女性持否定态度,它呈现女性的缺席,又通过追随男性的视点与运动认同男性的行为和控制[32]。无论镜头运动被视作男性的还是女性的,积极的或消极的,象征着活动或是压迫,它被赋予的意义都与人物的特性、欲望、信念、行动密切相连,无论该人物是死者还是活人。

和取景构图一样,剪辑也充斥着语义线索。以两个人物角色为例。如果一个人的镜头之后紧跟另一个人的镜头,那么任何加诸两人及其场景的语义值都可以对应到他们出现的镜头上。因为每一次镜头转换都要切断镜头和加入镜头,人们可以声称这些语义值是对立的抑或是连贯的。对弗莱达·彼得里奇(Vlada Petrić)来说,《游戏规则》中吉纳维夫和罗伯特(Robert)之间的争论被一组正反打镜头准确地呈现出来,而剧中人物单独出现的镜头则"简单地交代了雷诺阿的剧中人在意见上的不合"[33]。另一位批评家在《追踪》(*Pursued*)一片中发现了上述两种可能性的存在:"导演沃尔什剪辑了一段亚当(Adam)和杰布(Jeb)望着彼此的大特写镜头,在同一时间内既表现出对立(随后的叙事将对立放大),又表现出象征性的相似——杰布的左脸和亚当的右脸在画面中经由这样的剪辑,突然成为对方的映射。"[34]相反地,1970年代以后的精神分析批评将剪辑归因于表现"破碎的肢体"的幻想。在《你只活一次》(*You Only Live Once*)中艾迪(Eddie)割腕的镜头被一位批评家表述为"强调他割裂他的肢体"[35]。另一位批评家发现《圣女贞德受难记》中的剪辑有"剪纸"的效果,贞

〔30〕塔妮亚·莫德尔斯基:《"绝对不要36岁":作为女性俄狄浦斯情节剧的〈蝴蝶梦〉》,("'Never to Be Thirty-Six Years Old': *Rebecca* as Female Oedipal Drama"),载《广角》,第5卷,第1期,1982年,第41页。亦可参阅《知道太多的女人:希区柯克与女性主义理论》(*The Women Who Knew Too Much: Hitchcock and Feminist Theory*),纽约:Methuen,1988年,第53页。

〔31〕玛丽·安·杜恩:《对欲望的欲望》,第170页。

〔32〕同上书,第171页。

〔33〕弗莱达·彼得里奇:《从场面调度到镜头调度:场景分析》("From Mise-en-Scène to Mise-en-Shot: Analysis of a Sequence"),载《电影研究季刊》,第7卷,第3期,1982年夏季号,第275页。

〔34〕安德鲁·布里顿:《〈追踪〉:对保罗·威尔曼的回应》("*Pursued*: A Reply to Paul Willimen"),载《影框》,第4卷,1976年秋季号,第13页。

〔35〕斯蒂芬·詹金斯:《弗里茨·朗:恐惧与欲望》,载詹金斯主编:《弗里茨·朗:图像与观看》,第93页。

德的身体就是被修剪的目标，并且它支持了这部电影作为一个"歇斯底里"的文本的阐释[36]。

对症候式批评家而言，剪辑正如其他技术一样，可以被建构为一种压抑行为。菲利普·罗森研究了弗兰克·鲍沙其的《七重天》（1927）何以必须克服灵与肉的二元对立这一主题。由来已久的宗教没能解决这个问题，因为神父告诉戴安（Diane），奇科（Chico）已经死在战场上，而奇科奇迹般地生还并回到戴安身边。在非剧情呈现的层次上，灵与肉的悬殊被剪辑这一手段毫无争议地克服了：镜头从悲伤的戴安身上转移到活生生的奇科身上。这一剪辑连接了灵与肉，将不同的要素吸纳到某种超然的一致性之中[37]。相反，剪辑还可以被视为症候，李·雅各布（Lea Jacobs）宣称，在《扬帆》（*Now Voyager*）一片中，主角夏洛特（Charlott）站在杰瑞（Jerry）指派给她的定位上发言，因而产生出陈述结构与性别差异之间的矛盾。通过考察一个场景中剪辑的不对称，雅各布发现了"典型正反打镜头形式的瓦解，以及镜头语法的违背，而后者也体现了对性别差异分类的违背"[38]。在上述两例中，电影技术的阐释性意义都直接派生于角色行为的资料基础之中。

解读电影的取景和剪辑也需要求助于电影批评最常见的一个策略——我们姑且称之为"同画面"（same-frame）启发法。解析派批评家直截了当地解释了这一策略：

> 萨里斯（1968）："如果两个人物出现在同一画面上，他们之间就建立起某种联系。交叉剪辑的视点不断地来回变换，建构了分离和对立的含义。"[39]
>
> 唐纳德·斯伯特（1979）谈《擒凶记》："除了'本（Ben）拿镇静剂给乔'这一动作之外，他们从未在同一画面出现，这强调了二人之间的距离。"[40]
>
> 理查德·汤普森（Richard Thompson，1980）谈及达菲鸭（Daffy Duck）习惯于从分别的镜头展开行动："甚至是场面调度都为他指派了旁观者的身份，

[36] 马克·纳什：《德莱叶》，第 31 页。

[37] 菲利普·罗森：《〈七重天〉中的差异和移置》，载《银幕》，第 18 卷，第 2 期，1977 年夏季号，第 95—101 页。

[38] 李·雅各布斯：《〈扬帆〉：有关表达和性别差异的问题》（"*Now Voyager*：Some Problems of Enunciation and Sexual Difference"），载《暗箱》，第 7 卷，1987 年，第 99 页。

[39] 萨里斯：《1929—1968 年的美国电影》，第 118 页。

[40] 唐纳德·斯伯特：《阿尔弗雷德·希区柯克的艺术》，第 276 页。

他没有被赋予特权，还被剥夺了权利。"[41]

威廉·保罗（William Paul，1983）："当剪辑被用来孤立个人及其反应时，摄影机运动就因其统一空间的能力而将个人带回他的群体，以建立一种整体感。"[42]

症候式批评经常求助于同样的启发法。《电影手册》的批评家在 1970 年代强调，《新巴比伦》"不可能"将普罗大众和资产阶级放在一个镜头里，因为这样的混淆会"玷污"意识形态上的对立[43]。德波拉·林德曼（Deborah Linderman）指出，在德莱叶《圣女贞德的受难》中，女英雄与审问者通过剪辑分隔开来，而僧侣们则由摄影机运动联系起来[44]。在讨论《上海小姐》（*Lady from Shanghai*）一片时，E.安·卡普兰宣称，有一个船上的场景，男人在聊天，艾尔莎（Elsa）在船顶做日光浴的镜头创造了"一个不同的空间，因为她大部分时间没有和任何人出现在同一个画面上……她冷艳的美将其孤立"[45]。

批评家在实践中很少谈及非剧情声音的作用，但那些这样做的人无不遵循为取景和剪辑精心打造的经验法则。米歇尔·琼（Michel Chion）指出，《词语》利用剧情内的演说避免了画外的对话，运用了"具象化语言的象征力量，而不用……只闻其声不见其人的黑色魔力"[46]。类似地，格雷厄姆·布鲁斯（Graham Bruce）将《迷魂记》的作曲者伯纳德·赫尔曼的部分成绩归功于其音乐表明了女性的晕眩与迷恋之间的关联，而罗伊·布朗（Royal S. Brown）却在这部电影的前奏曲主题以及和声中，找到了这部电影对主角的沉迷的两面性的指涉[47]。音乐成为另一个投射到同心圆图式的语义场的载体。

〔41〕理查德·汤普森：《代词故障》（"Pronoun Trouble"），载杰拉尔德·皮尔里和丹尼·皮尔里（Danny Peary）编：《美国动漫卡通：批判文集》（*The American Animated Cartoon: A Critical Anthology*），纽约：Dutton，1980 年，第 228 页。

〔42〕威廉·保罗：《恩斯特·刘别谦的美国喜剧》（*Ernst Lubitsch's American Comedy*），纽约：哥伦比亚大学出版社，1983 年，第 85 页。

〔43〕让·纳尔波尼和让－皮埃尔·乌达尔：《〈新巴比伦〉：城镇的比喻 2》（"*La Nouvelle Babylone [la métaphor'commune'2]*"），载《电影手册》，第 232 期，1971 年 10 月，第 49 页。

〔44〕德波拉·林德曼：《异质文本中未编码的图像》（"Uncoded Images in the Heterogeneous Text"），载《广角》，第 3 卷，第 3 期，1979 年，第 37 页。

〔45〕E.安·卡普兰：《女性与电影：摄影机前后的女性》，第 66 页。

〔46〕米歇尔·琼：《电影中的声音》（*La Voix au cinéma*），巴黎：Etoile，1982 年，第 109 页。

〔47〕格雷厄姆·布鲁斯：《伯纳德·赫尔曼：电影音乐及叙事》（*Bernard Herrmann: Film Music and Narrative*），安阿伯：UMI Research Press，1985 年，第 178 页；罗伊·布朗：《赫尔曼、希区柯克，以及非理性的音乐》（"Herrmann, Hitchcock, and the Music of Irrational"），载《电影杂志》，第 21 卷，第 3 期，1982 年春季号，第 31—33 页。

在上述情况中，我的箭靶图式似乎只对故事片适用，而先锋电影又如何呢？无需多言，许多先锋电影都包含人格化的元素，而我们已经看到，图式能帮助批评家在剧情的世界中挑选线索，也在带有抽象意义的非剧情表述中寻找线索。以布拉哈格的《爱》（*Loving*）为例，一对男女在草地上亲热，一系列松针的画面快速剪接，表明"他们的脚在与之接触时感到的刺痛"[48]。如果实验电影没有人物，批评家只需要把图式中对应的那一圈丢掉，而向影片使用的布景和道具投射语义场，并探讨非剧情技术的运用。因此，布拉哈格的《童年场景》中窗户的镜头是自反的，它构成了对电影的暗喻，指"电影的取景过程和虚幻的深度以及移动"[49]。最抽象的电影也可以解读：即便是杜尚的《贫血电影》（*Anemic Cinema*）[50] 中旋转的螺旋，也可以被解释为代表了性行为[51]。先锋电影的批评家可以毫不费力地将语义场投射到电影里的任何风格特征上，无论是否有人物角色都一样。

探讨共时的文本图式时，我们已逐步逼近一个观点，即所有流派的批评家本质上都在寻找"符号"。这个词有着丰富复杂的历史，而其中一部分纯粹是修辞。（批评流派 A 可以指责批评流派 B 是机械的符号贩子；流派 A 进而宣扬自己的阐释丰富、活泼、结合上下文，并且更为全面。）理论上，符号有着重要而精微的差异化概念[52]。但是我在此没什么必要去讨论不同的标签。批评家拥有一套内在图式来提示哪些文本特征能够承载抽象意义。绝大多数的批评机制共享这一图式，这些特征因而像语义场一样，成为公共财产。人物特征、对话和动作的中心地位不言自明，而其他更加特殊的启发法（诸如检视镜子，寻找目光，挑出封闭了剧中人或给予他们力量的镜头，等等）也是讨论的重点。在运用时，批评家称这些线索为能指、图解、比喻、象征、暗喻，甚至仅仅是再现，这都没有关系，它们的功能都是符号。

因此，它们或许对当下某些电影制作者是有吸引力的。阐释机制所推广的文本图式的影响力是如此大，会令我们发现布莱恩·德·帕尔马（Brain De Palma）在导演《迷情记》（*Obsession*）时遵循了电影批评塑造的希区柯克电影的模式。我们还发现一位先锋电影导演解释摄影机出现在画面上的镜子里的镜

〔48〕亚当斯·席尼：《幻想电影》，第 181 页。

〔49〕同上书，第 424 页。

〔50〕达达主义艺术家马塞尔·杜尚于 1926 年创作的实验电影作品。——译者注

〔51〕托比·慕思曼：《马塞尔·杜尚的〈贫血电影〉》（"Marcel Duchamp's *Anemic Cinema*"），载格雷戈里·巴特科克编：《新美国电影》，第 153 页。

〔52〕大体上，可以参照茨维坦·托多洛夫：《符号理论》。

头时说："这一系列镜头是有关反射的，贴近全片的主题：母亲与孩子间的关系和反射。在那个节点上将摄影机带入是为了传达一个观念，拍摄本片的摄影机在制造另一种反射。"[53]我们发现学习电影制作的学生被鼓励用摄影机运动的方式传达角色的能量。他们的导师说："要给摄影机以生命和力量。"[54]电影制作与学术批评日渐紧密、相互交织（学院训练出"学院小子"，先锋电影依靠校园影展的放映，电影研究者参与电影拍摄），电影制作者已将阐释实践当作艺术表现的一种基石。

▌意义：由里向外和由外向里 ▌

> 我想，消防队长是对内心火热的男人的一个不错的暗喻。
> ——史蒂夫·马丁谈他如何决定《爱上罗珊》（Roxanne）的男主角

最简单的文本启发法，看来是在图式的不同圈层上的线索之间寻找共时的一致性。而更有活力的启发法认为意义具有自身的根本来源，此来源不在最内里的一圈就在范围最广的一圈，并且意义是"穿过"其他圈层的。换言之，意义向内或向外"运动"。

一位批评家在讨论《筋疲力尽》（A bout de souffle）的不连贯风格时写道："镜头选择的突出的随意性反映出戈达尔剧中人不时地坚定一下的态度，他们都意识到自己迫切需要选择明确的生活方式。"[55]这里，影评人用电影的非剧情再现具体代表了人物性格的各方面。之前举的很多的例子也是如此。我称之为表现式（expressivist）启发法。意义从核心流向边界，从角色流向剧情世界的表现或非剧情世界的表达中。我称它为"表现式主义"（expressivism），因为它呼应了艺术中的"表现主义"（expressionism），并且其词根"ex-press"意味着"向外挤"。

传统上，作者论强调意义的投射是表现式的，这是个恰当的策略。因为古

〔53〕劳拉·穆尔维，引自莱斯特·D. 弗雷德里曼（Lester D. Friedman）：《就〈斯芬克斯之谜〉采访彼得·沃伦和劳拉·穆尔维》（"An Interview with Peter Wollen and Laura Mulvey on Riddles of the Sphinx"），载《千年电影杂志》，第4/5卷，1979年，第16页。

〔54〕大卫·埃德尔斯坦（David Edelstein）：《纽约大学盛行浮华之风》（"NYU Rushes the Tinsel Leagues"），载《村声》，1985年11月3日增刊《在纽约制作电影》（"Filmmaking in New York"），第4页。

〔55〕罗伯特·B. 雷：《好莱坞电影的某种趋势，1930—1980》，1985年，第286页。

典好莱坞自诩的"难以察觉"（invisibility）和"经济"（economy）使得风格化的选择往往服从于剧情因素。巴赞在文章中将奥逊·威尔斯和威廉·惠勒定位为强调表演的导演。他分析了《安倍逊大族》中厨房的一幕，以及《小狐狸》中父亲死去的一幕，试图说明"当银幕的构图、摄影机和麦克风的靠近能够最好地发挥演员表演的优势时，电影真正发生了"[56]。在1950—1960年间，许多好莱坞导演都因为不干预演员的表演而受到称赞，因为他们更依赖呈现出来的内容（即角色和剧情世界），而非呈现的方式[57]。霍克斯迅速成为具有高尚的节制力的典范，这种"透明化"处理被米歇尔·穆勒（Michel Mourlet）推向极致，他认为依此标准，塞西尔·B. 德米尔（Cecil B. DeMille）[58] 应该算作所有导演中最伟大的[59]。

对风格更自觉的导演在表演中表达意义的方式也可供我们讨论。《电影》那帮人经常坚守一条界线，而珀金斯后来发展出更条分缕析、环环相扣的阐释。在尼古拉斯·雷伊的《好色男儿》（*The Lusty Men*）中，苏珊·海沃德（Susan Hayward）在舞会进行时躲在窗帘旁边。"这个镜头"，珀金斯写道："描写了她对新的生活方式的不满，以及对一个安全的家的渴望：窗帘有其自身的符号意义——布料的设计很'家常'，而它又纵向地切割了画面，将她与想要摈弃的环境分隔开来。"[60]珀金斯在1972年出版的《电影之为电影》主张，绝妙的细节不一定通过剧情世界承载的意义来体现，也可由导演通过剧情世界建构精妙的暗示。

作者论采用表现式启发法，带有由1950—1960年间的艺术电影所引发的解读策略的痕迹。批评家常用的为这些电影赋予意义的一个方法，是提出影片的部分或全片是主观的。约翰·罗素声称，在费里尼的电影里，风景成为"一个与剧

〔56〕安德烈·巴赞：《威廉·惠勒，或詹森主义场面调度》（"William Wyler, or the Jansenist of Misc-cn-Scène"），载克里斯托弗·威廉姆斯（Christopher Williams）编：《现实主义与电影》（*Realism and the Cinema*），伦敦：Routledge and Kegan Paul，1980年，第52页。

〔57〕参见雅克·里维特：《重新发现美洲》（"Rédécouvir l'Amérique"），载《电影手册》，第54期，1955年圣诞节号，第12页。

〔58〕塞西尔·B.德米尔，古典好莱坞时期的美国著名导演，代表作有《十诫》（1923）、《埃及艳后》（1934）等。他也被认为是好莱坞第一个推行导演和制片制度的人。——译者注

〔59〕有关霍克斯，可参阅让－吕克·科莫利（Jean-Luc Comolli）：《简单的伟大》（"La Grandeur du simple"），载《电影手册》，第135期，1962年9月号，第56页；有关德米尔，请参阅米歇尔·穆勒：《被忽视的艺术》（"Sur un art ignoré"），载《电影手册》，第98期，1959年8月，第32页。

〔60〕珀金斯：《尼古拉斯·雷伊的电影》（"The Cinema of Nicholas Ray"），载《电影》，第9卷，1963年，第7页。

中人物的精神和心灵状态相关联的客体"[61]。双关语启发法在此可以适用，泰勒指出，《假面》的序幕中，镜头焦点在伊丽莎白脸上游移，暗示她无法"集中"精神面对世界[62]。主观启示法还在电影艺术的范畴下提供了阐释电影的主要资源。一篇研究《露西亚》（*Lucia*）的论文明确指出，古巴新电影往往"以冲突的视觉风格表现不同历史时期、不同阶级中各人的不同感知"[63]。这位批评家接下来讨论了某些特定镜头表现了社会的凝聚力，某些镜头表现对殖民地文化的抗拒，或是心理上的不平衡。

症候式批评家也利用了同样的启发法。1940—1950 年间的好莱坞情节剧常被认为在布景、灯光、构图上体现了角色的精神紧张。不妨回想对《蝴蝶梦》中摄影机运动的表现式阐释，称其反映了死去女人的特征（莫德尔斯基），或者将其他角色的视角具象化（杜恩）。采用解析手法的症候式批评家能将同样的方法应用到相反的作品上。布莱恩·亨德森对《我知她二三事》中推拉镜头具有激发自由效果的探讨是一例；另一例是讨论萨莉·波特《惊悚》中的一个镜头："这名女子被男性环绕，其意识形态定位从画面的位置安排中可以一目了然。"[64]意义被当作流动之物，从角色流过环境再到非剧情呈现，可用以辨识文本内部的矛盾对立，或充当文本连贯性的一个证明。

另外，意义的来源或许是在图式的最外圈层。这里意义从非剧情领域投射到剧情世界及其中的人物角色上。想想这个典型的说法：塞克创造了"一个围绕角色展开的情节剧机器，它似乎否定了人物角色具有自由意志的能力"。[65]这位作者在讨论《天荒地老不了情》（*Magnificent Obession*）中沙滩一幕的取景时说："这可以说是相当平稳的画面，但塞克的摄影机不断提醒我们它的存在，通过跟随——有时是引导——活泼的朱迪（Judy）做出的每一个细小的动作。她转身，她坐好，她向前倾——每一个动作，摄影机都跟随她运动，其效果是剥夺了角色的任何意志或力量。"[66]我姑且称之为"注解式"（commentative）启发法。它认为有一些东西——叙事、表现方式、叙述者、摄影机、作者、电影制作者、或任

〔61〕约翰·罗塞尔·泰勒：《电影眼睛、电影耳朵：60 年代重要电影人》，第 18 页。

〔62〕帕克·泰勒：《电影中的性心理》，第 126 页。

〔63〕约翰·马兹（John Mraz）：《〈露西亚〉：视觉风格与历史描绘》（"*Lucia*: Visual Style and Historical Portrayal"），载《跳接》，第 19 期，1978 年 12 月，第 21 页。

〔64〕吉莉安·斯旺森（Gillian Swanson）：《精神分析与文化实践》（"Psychoanalysis and Cultural Practice"），载《下剪辑》，第 1 卷，1981 年 3—4 月，第 40 页。

〔65〕迈克尔·斯坦恩（Michael Stern）：《道格拉斯·塞克》（*Douglas Sirk*），波士顿：Twayne，1979 年，第 101 页。

〔66〕同上。

何其他的东西——是处于剧情范畴之外的，并能为之制造相关的意义。注解式启发法和其他应用同心圆图式的方法一样，都以角色的特征和动作为指涉点，但它们会被置于指定的或否定的指涉框架内。如果说表现式启发法强调的是角色的拟人化、剧情世界和表现手法之间的语义相容性，那么注解式启发法则强调人物和其他范畴之间的差异性（disparity）。

当批评家诉诸我前一章所说的非角色拟人化时，此差异性就变得可操作了。主张刘别谦（Lubitsch）的镜头反映了其对社会的阶级感知的观点，就是指出了摄影机后面有一位在注解影片的导演[67]。或者注解也会由叙述者作出，正如比尔·尼克尔斯指出，《圣彼得洛战役》（*The Battle of San Pietro*）中的休斯顿（Huston）[68]削弱了电影的官方信息[69]。当然，拟人化的摄影机在此处可以派上用场。彼得·沃伦评价戈达尔的《受难记》说，移动的摄影机对东方场景的"注视"显示了一种隐喻般的洞察力，一种父权的替代性想象[70]。

批评家有时对即将发生的事情的信息加以评论，这种时候核心圈层与两个外围圈层之间的差别最为明显——这些信息是剧中人不可能知道的。伍德认为《放荡的女皇》（*The Scarlet Empress*）前段有一场戏是"对电影中索菲亚·弗雷德里卡（Sophia Frederica）命运的一个生动的、具有预示性的比喻"[71]。在理查德·阿贝尔看来，《圣女贞德受难记》中施刑那场戏，贞德一直处于空白画面的中间，"显示出她的精神仍旧牢不可破，她最终会获得胜利"[72]。注解式表现方法最有力之处在于具有暗示未来的能力。

在当代的阐释实践中，只能采用几种有限的方式来构建注解式意义。最温和的或许就是讽刺（irony）[73]。《群鸟》一片中，拍摄人物使用的低角度构图据称是为了表现"深沉的讽刺，还有最终，'阻止'人们对结尾那场攻击展开视觉上的想象……对于剧中人物而言，他们只能够抵抗而无法控制面对的逆境，他们和'英雄般'的低角度似乎并不相称；攻击期间，梅拉尼（Melanie）的孤立状态导致其所处位置缺乏分量。用追溯的眼光来看，这意味着她得到米奇（Mitch）和

〔67〕保罗：《刘别谦的美国喜剧》，第 265 页。

〔68〕约翰·休斯顿，影片导演、演员。——译者注

〔69〕尼古拉斯：《思想与图像》，第 186 页。

〔70〕彼得·沃伦：《〈受难记〉1》，载《影框》，第 21 卷，1983 年，第 4 页。

〔71〕罗宾·伍德：《个人观点：电影的探索》（*Personal Views: Explorations in Film*），伦敦：Gordon Fraser，1976 年，第 100 页。

〔72〕理查德·阿贝尔：《法国电影：第一次浪潮（1915—1929）》（*French Cinema: The First Wave, 1915-1929*），普林斯顿：普林斯顿大学出版社，1984 年，第 495 页。

〔73〕有关讨论请参考理查德·莱文：《新阅读与旧戏剧》，第 78—145 页。

莉迪亚（Lydia）的支持，而非强行介入二人之间"[74]。克莱尔·约翰逊从叙事的层面出发，发现阿兹纳的电影排斥大团圆结局，这是具有讽刺性的[75]——这种排斥在塞克的电影里则被批评家视为作者评论的信号。

更激进的是，加诸电影的注解可以被看作一种疏离（distanciation）。格林伯格式（Greenbergian）的现代主义和流行化了的布莱希特理论鼓励批评家去寻找那些能打破我们沉迷于电影幻象的局面的线索。这里有一段讨论，是关于让-马里·斯特劳布和丹尼奥勒·惠勒特（Danièle Huillet）的《历史课》（*History Lessons*）一片中驾驶车辆的段落的：

> 这几个开车的段落可以被描述为对再现过程的冥想，是其组成部分的弦外之音。首先我们注意到银幕上的这一系列画面：最明显的是一个由银幕边缘所限制的画面，包含了车辆内部，接着是汽车的挡风玻璃，它是我们"认识世界的窗口"，我们透过它注视"现实"。还有一扇非常规的"认识世界的窗口"——车顶的天窗打开了另一个画面，呈现出一个较为倾斜的"现实世界"。第四个画面包含了驾驶者的后视镜，从中我们看到他的眼镜和鼻子——从这个镜中我们发现自身与叙述者有了联系（除此之外，没有脸部呈现，这符合影片以最有限的方式对他进行视觉呈现的要求）。然而，这面镜子却暗示性地反射了我们自己，迫使我们意识到自己作为观看主体的存在——我们与银幕画面之间的天然关系再一次被凸显出来。影片中的一系列镜头都出现了双重反射：挡风玻璃反映出驾驶者的手——因而它更像银幕而非窗户，车速表盘的玻璃反映了从车顶天窗掠过的天空。戈达尔的布莱希特式至理名言在这里被贴切地强调出来，电影"不是对现实的反映，而是反映的现实"。这一系列画中画之所以重要，不仅因为它们强调了银幕的平面性（直接驳斥了巴赞将"长镜头"和"深焦距"拔高为客观地捕捉不可名状的现实的必需手段的观点），更因为它们联系着布莱希特和斯特劳布/惠勒特共同的核心主张，即疏离历史的观点。[76]

这段关于注解式疏离的陈述不啻为各种阐释技巧的大集合，它能够契合画中画启发法、叙述者和观影者的拟人法、赋予剧情世界显著性、将电影人格化（能

〔74〕比尔·尼克尔斯：《意识形态和图像》，第 151 页。

〔75〕克莱尔·约翰逊：《多萝西·阿兹纳：关键战略》（"Dorothy Arzner: Critical Strategies"），载克莱尔·约翰逊编：《多萝西·阿兹纳的作品》，第 6—7 页。

〔76〕马丁·沃尔什：《激进派电影的布莱希特面向》，第 64—65 页。

提出问题）、"反映"一词的双关性，以及司空见惯的平面／幻象概念。

症候式批评家已经发现注解式启发法很有用，能够帮助我们在主流作品中找到其"颠覆性"的特质，或是给对立电影或先锋作品以赞美，但这一方法的运用可以追溯到作者论时代。彼时批评家主张那些拟人化的"外在"媒介——电影制作者、叙述者或叙事——能在剧情世界中表现一种态度，并恰如其分地为我们展示上下文背景。在发现《午后枪声》（*Ride the High Country*）中佩金帕将海克（Heck）孤立于一个镜头里（再一次运用同画面启发法）之后，《电影手册》派批评家指出在此种电影中，方位代表对事件的态度，于是产生了如下阐释："'客观'行动和导演的判断之间的对立扩展到影片主题上。"〔77〕在此情形下，最有可能产生讽刺性注解。《电影》杂志在为普雷明格和希区柯克构建作者性时也在很大程度上依靠类似的来自外部的作者注解的可能性。因此，普雷明格在《卡门琼斯》中的摄影机运动显示了人物具有一定的自由，而希区柯克在《擒凶记》中的剪辑则让乔（Jo）更像路易斯·伯纳德（Louis Bernard）〔78〕。

批评家有时也会同时使用表现式启发法和注解式启发法。《电影》杂志在分析《艳贼》的第一个镜头（第四章曾谈及）时指出，布景凸显了角色的样貌（尽管部分意味着"精神分裂症"，该镜头暗含了保持在一个方向上的意思），一些意义更是"无中生有地"被置入的（人物运动是由镜头决定的）〔79〕。类似地，泰格·格拉勒宣称，《青山翠谷》通过灯光、剪辑和布景呼应了主角休（Huw）的情绪；而这又变成"一种表现式幻想惯例，其主观性被导演福特（透过构图和剪辑）所批评"〔80〕。同时使用两种启发法，使得影评人能够将语义场加诸整部电影中范围更为广泛的那些线索上。

最后，我们应该注意到，只要批评家愿意，箭靶图式和选择性的流动意义（flow-of-meaning）、启发法都是可以忽视的。想想卡加·西尔弗曼在探讨古典好莱坞电影的声音时所说的，她指出好莱坞将画外音归为剧情世界，旁白则属于外部世界。她接着指出，为了抚平男性因缺乏女性而产生的焦虑所引起的矛盾，电

〔77〕保罗·维西里（Paul Vecchiali）：《第五个儿子哈蒙德（〈午后枪声〉）》（"Les Cinq fils Hammond [*Guns in the Afternoon*]"），载《电影手册》，第 140 期，1963 年 2 月，第 48 页。

〔78〕保罗·梅耶斯伯格：《卡门与贝丝》（"Carmen and Bess"），载《电影》，第 4 期，1962 年 11 月，第 23 页；伊恩·卡梅伦：《希区柯克（1）：悬念的机制》，载《电影》，第 3 期，1962 年 10 月，第 5 页。

〔79〕伊恩·卡梅伦、理查德·杰弗里：《世界性的希区柯克》，载《电影》，第 12 期，1965 年春季号，第 23 页。

〔80〕泰格·格拉勒：《约翰·福特及其电影》，第 195 页。

影将内部 / 外部的区别转移到剧情世界自身。在这段论述中，女人被认定属于"内部"，而男人属于"外部"，如同在许多段落中，女性的声音变成一个场景的来源，或者按心理分析的话来说，传达着受压抑的精神创伤。[81] 因此，男性话语"框住"了女性话语，成为一种"外部"意义的来源，控制了女性在故事中的"隐藏空间"。（就作用而言，西尔弗曼宣称图式的第一圈层包含了等同于第二和第三圈层的两个区域。）西尔弗曼强调了此建构的矫揉造作，并暗示非好莱坞电影可能遵循其他的原则。不过，即便这一图式和启发法会被批评家修改、批判或摒弃，它们仍旧是必要的出发点。

▌文本的轨迹 ▌

剧情 – 非剧情图式是一种默认的准则，可以使电影中任何时刻的面貌统一起来。但批评机制要求这些时刻是联系的，连接到一个语义场的整体模式，贯穿全片。语义场必须有一个全盘规则（holistic enactment）。这是对我在第六章提到的模式假设的延伸。批评理论家事实上都将阐释视为文本模式[82]。任何持续结构的各方各面——图像的、声音的、运动的——都能成为可被接受的阐释的基础[83]。只有为文本指派了连续性，批评家才可能以批评机制所鼓励的方式解决阐释的问题——对文本多样性的包容性视角，对形式和内容统一这一理念的坚持，以及对观者持续观影经历的尊重。

我们可以来探究一下整体概念是如何在 1950—1960 年代被电影批评界广为认可的：侯麦宣称现代导演创造了自发的作品[84]；《电影》杂志热烈拥抱持有机体观点的新批评美学；结构主义者坚称电影是一个系统；随后有文本是矛盾统一体的观点。不过，批评家对历时的一致性的忠诚，在母题分析的世俗应用中最容易被觉察。

〔81〕卡加·西尔弗曼：《语音匹配：经典电影中的女性声音》（"A Voice to Match: The Female Voice in Classic Cinema"），载《光圈》（Iris），第 3 卷，第 1 期，1985 年，第 57—70 页。

〔82〕参见埃伦·施考伯和埃伦·斯波斯基：《阐释的边界》，第 99、120—122 页；斯坦·霍格姆·奥尔森：《文学理论的终结》（The End of Literary Theory），剑桥：剑桥大学出版社，1987 年，第 42 页。

〔83〕"形成剧情的动作，其目标自然指向主题结构的概念。"——乔纳森·卡勒：《结构主义诗学：结构主义、语言学与文学研究》，第 221 页。

〔84〕侯麦：《〈电影手册〉的阅读及作者策略》（"Les Lectures des Cahiers et la politique des auteurs"），载《电影手册》，第 63 期，1956 年 10 月，第 55 页。

当犹太教的希伯莱语诠释者将某段文字看作是"天启"时，当基督教早期教派诺斯替教（Gnosties）提出一系列"新"的经法来补充旧有的观点时，当教堂的神父们用"类型学"的解读来说明旧约预兆的事件在新约中的对应时，他们都利用了一种启发法，揭示了不同文本的母题间"水平的"联系。很久以后，艺术作品通过摹写重复出现的元素创造自身包含的"内在指涉性"意义，这成为象征美学的信条。民俗学者和艺术史家会使用母题概念，解释出现在若干文本材料中的常见元素，但重要的是，这类定义从未成为文学批评的中心，对文学批评影响更大的，不如说是特定作品的一致手法中呈现的母题概念。音乐母题或许更类似于后象征主义文艺美学中的母题概念。

直到 1950 年代，新批评方法的胜利确保母题探寻成为每个批评家最基本的技巧之一。再现的母题不仅能确保作品的有机统一，母题在不同语境里的变形也令人们能够在语义场内和语义场之间寻求其变化。由于电影解读与文学解读的紧密联系，电影批评的所有流派都认定母题带有意义。重复出现的事物，色彩，对话台词，光线／布景／服装的元素，重现的构图或音乐片段——所有这些都能将语义结构对应到电影体系的展开方式上。

要想成为名副其实的线索，母题必须被置于文本形式的时间图式中。电影解读中最常见的方法便是将电影构建为一种轨迹（trajectory），这便是约翰逊和拉科夫的"来源—路径—目标"模式。它假设有一个起点，一个终点，一系列中间点和一个方向[85]。批评家假定文本会展示一个发展过程（progression），它不仅将时间与空间组织起来，还可以用连续的相互作用将语义场调动起来。正如乔纳森·卡勒所言："读者必须把剧情一段一段组织起来，这些段落或动作必须能够呈现主题。"[86]

最明显的例子来自叙事形式。这一图式的原型是旅程（journey），它的时空进程是最容易被掌握的。它可以表现为一个质疑，一次调查，一段成长经历，诸如此类。这个图式的任意部分都可以被语义场所投射。因此尤金·阿彻说，伯格曼最重要的主题是"人类在险恶的世界中寻找知识"，而罗伯特·伯戈因（Robert Burgoyne）认为法斯宾德《十三个月亮之年》（*In a Year of Thirteen Moons*）构建了"对元语言的质疑，怀疑它是否能将人物从沉默的环境中解救出来"[87]。轨迹图式的

〔85〕拉科夫：《女性、火和危险的东西》，第 275 页。

〔86〕卡勒：《结构主义诗学》，第 222 页。

〔87〕尤金·阿彻：《生命的架构》（"The Rack of Life"），载《电影季刊》，第 12 卷，第 4 期，1959 年夏季号，第 3 页；罗伯特·伯戈因：《叙事性与性的过剩》（"Narrative and Sexual Excess"），载《十月》，第 21 卷，1982 年夏季号，第 58 页。

方向也被认为具有意义，正如伯戈因将追寻沟通视为一种堕落的过程。[88]

母题就在这样的流动中积累力量。举例来说，玛丽·安·杜恩利用注视的线索、构图的双关、注解式启发法和轨迹图式解释《银海香魂》（*Humoresque*）是如何描绘女性的。刚开始，眼镜封住了海伦的目光（非常"字面意义的框住"）；接着，她站在装了框的镜子前；通过剪辑和被注视的男人环绕的方式，"在影片的大多数构图中，海伦更明确地被男性的注视框住"。电影结尾海伦自杀一场之前，海伦被一扇门的巴洛克式花格框住。"持续纠缠着她的构图，显示出女性由注视的主体不断转化为被注视对象的必然性。而在她自杀之前的一场，电影的句法确保了女性转化为物——被框住和崇拜之物——与死亡同义"[89]。自从这种轨迹形式构成了认知理论者所说的"模板"（template）图式，母题分析便开始将具体物体——这里指构图线索——插入整体模式中了。

所有的例子都表明，轨迹图示是非常强大的。它令批评家得以将剧情发展过程的各个阶段与预期中观众反应的变化关联起来。举例来说，《电影》杂志的批评家评论希区柯克和普雷明格时认为，他们在电影剧情发展中以细腻的手法驱使观影者修改自己对剧中角色的判断[90]。该图示也适用于非叙事电影。人们可以认为法朗普顿的《佐恩引理》采用了与时间无关的类别模式，而批评家往往设想它是一个过程——从象征模式到真实时空，从作为真实信息的人类知识到有关语境理解的背景知识，从口头文学到有声电影，以及"从现实到所见"，或者从口头的语言经由电影蒙太奇达到电影的真实[91]。因为批评家热衷于将电影解释为一个整体，即便只是一个概念化的目录，也可以被图式化为有来源、有路径、有目标的目录。

轨迹内部其实是有区别的。拉科夫的图式有主要部分（来源、路径、目标）和次要部分（过程的步骤）。这位批评家的某些技巧仰赖一种能力，即将电影的模式分解为一系列独立的片段，以便在不同层次中被比较，被连接。批评家必须

〔88〕罗伯特·伯戈因：《叙事性与性的过剩》，第 59 页。

〔89〕玛丽·安·杜恩：《对欲望的欲望》，第 102 页。

〔90〕可参见卡梅伦：《希区柯克 1：悬念的机制》，第 4—7 页；《希区柯克 2：悬念与意义》（"Hitchcock 2: Suspense and Meaning"），载《电影》，第 6 期，1963 年，第 8—12 页；马克·西瓦斯：《桃色案件》（"Anatomy of a Murder"），载《电影》，第 2 期，1962 年 9 月，第 23 页。

〔91〕请参阅旺达·波尔申：《佐恩引理》（"Zorns Lemma"），载《艺术论坛》（*Artforum*），第 10 卷，第 1 期，1971 年 9 月，第 45 页；彼得·塞恩斯伯里：《阅读者的〈佐恩引理〉》（"Reading's Zorns Lemma"），载《千年电影杂志》，第 1 卷，第 2 期，1978 年，第 42、48 页；诺埃尔·卡罗尔：《电影》（"Film"），载斯坦利·泰坦伯格（Stanley Trachtenberg）编：《后现代时刻》（*The Postmodern Moment*），西港：Greenwood，1986 年，第 107—108 页。

选择哪些片段最适合用于支持语义的投射。最佳候选便是那些集合了若干语义值的"结点性"或"总结性"片段[92]。

在寻找这些片段时，阐释者会使用两种互补的启发法。批评家可以假定在理解过程中最明确的部分——开头、结尾、关键转折点等——是解读的关键。或者批评家可以先如弗兰克·科莫德一样假定："没有哪些部分比别的部分更重要。所有的部分都应一视同仁。"[93]（在影评人想要推翻现有阐释时，该启发法非常有用。）很快地，一些片段变得异常难懂，或许不乏之前的批评家忽略过的片段，它们要求批评家付出特殊的认知工作，它们变成了亟待解决的次问题。接着，由于语义场被挑战和重组，解读者发现固然影片各部分的分量相当，但其中有些部分与语义场的联系甚为微弱。两种启发法都能协助批评家深入模型电影，到达那些至关重要的核心段落。

若想要通过机制的检验，每次解读都必须证明其语义场对于影片的开头来说是恰当的。解读再一次追随了理解的路径，因为文本一开始就创造了一种"首要"效果和内在规范，而之后的发展可以依据它来考量[94]。以下项目中的哪一个不属于同一系列？

　　摩天大楼　教堂　寺庙　信徒

很多人会挑选"信徒"。再来看这个系列：

　　教堂　寺庙　信徒　摩天大楼

大多数人会排除掉"摩天大楼"[95]。排列顺序能让一个项目更加突出，也能改变观者建构的类别。

由于其议程设定的功能，电影的开头往往成为解读的总结性片段，批评家能够在此发现电影的主要语义场。在《历史课》一片中，批评家注意到前三个镜头（罗马帝国地图）呈现了领土的历史，第四个镜头（恺撒雕像）代表了个人英雄的神话历史，而第五个镜头（开车穿越罗马）产生出数个语义值：历史的变迁，

〔92〕斯坦·霍格姆·奥尔森：《文学理解的结构》，第89页。

〔93〕弗兰克·科莫德：《秘密的起源》，第53页。

〔94〕参见波德维尔、珍妮·施泰格、克里斯汀·汤普森：《古典好莱坞电影：1960年以前的电影风格与制片规范》（The Classical Hollywood Cinema: Film Style and Mode of Production to 1960），纽约：哥伦比亚大学出版社，1985年，第25—29页；波德维尔：《剧情片中的叙事》，第38、56—57页。

〔95〕引自理查德·梅耶（Richard Mayer）：《思考、问题解决与认知》（Thinking, Problem-Solving, Cognition），纽约：Freeman，1983年，第67页。

纪念碑代表的历史的去神话化，汽车成为新的纪念碑，从当下追寻过去的痕迹，以及对电影再现的质疑[96]。即便开头的元素在后续发展中被取消，它也需要重视，就像肯·雅各布斯的《金色响尾蛇》（*Blonde Cobra*，1963）一样，它必须一开始就让观众对影片产生兴趣。蒂埃里·昆泽尔认为，那些最精心营造的电影开头是动机和主题的母体，随后的文本单元会被"线性化"，这样一来，等于默认了所有的解读流派都将开头当作轨迹的"源头"的做法。

电影一旦开始，其发展过程必须被图式化为点或阶段。阐释者将那些描绘了该模式不同阶段的部分默默地或者公开地标识出来。这里可以使用两种子图式。批评家可以将阶段视为一种平行的"替代"（replacement），正如旅程将旅行者带入类似的地点或情境中，或者侦查时把调查者带到不同的嫌犯跟前一样。因此，阿彻指出，伯格曼电影中的探寻遵循着一组平衡的可能性；《佐恩引理》的批评家将不同的再现系统看作同等的东西。替代物概念允许语义场中的某些部分和文本中截然不同的事物对应起来。这与同画面启发法之类的以风格为中心的惯例可以搭配使用。在讨论中国电影《喜盈门》（*The In-Laws*，1981）时，裴开瑞（Chris Berry）指出，影片前段有一场家庭团聚的戏使用了 360 度环摇，但是摇镜头很快被正反打镜头取代，象征着一种破裂。影片结尾是一个平稳的摇镜头，展示了一家人坐在桌前，接着一个鸟瞰镜头显示他们围坐成圆形。"最终，他们团聚在同一个画面里了。"[97] 摇镜头被剪接镜头替代，继而是新的摇镜头，接着是全景——这些都是承载了整体 / 离散对组的平行线索。

反过来看，轨迹图式也可以将过程中的每个阶段当作斗争（struggle）来解释。人物内心或人物之间的冲突，场景或技术上的差异，都可充当语义场的线索。1960 年代后期的英国电影协会的结构主义批评，以及诸多此后的类型批评，都发现主题的二元性皆具象化地体现在一个或多个媒介身上，而电影情节持续的变化以及人物角色的行动和反应，都可以被轻易地阐释为抽象值之间的对峙。我曾在一篇研究德莱叶的文章中将《圣女贞德受难记》解释为围绕"文本的对话冲突"展开的影片，贞德表现式的、脱离历史的演说与教会没有人情

〔96〕沃尔什：《激进派电影的布莱希特面向》，第 61—65 页。

〔97〕裴开瑞：《〈李双双〉和〈喜盈门〉中的性别差异和观看主题》（"Sexual Difference and the Viewing Subject in *Li Shuangshuang* and *The In-Laws*"），载裴开瑞编：《中国电影面面观》（*Perspectives on Chinese Cinema*），康奈尔大学东亚研究论文第 39 号，伊萨卡：康奈尔中日项目，1985 年，第 41 页。

味的、带着强烈历史性的书写之间展开了一场争斗[98]。对症候式批评而言，斗争的概念适用于或明确或暧昧的力量上。弗兰克·托马斯洛（Frank Tomasulo）认为《偷自行车的人》中工人排练厅那场戏阐明了艺术和政治间的悖论；工人所唱的歌词探讨了压抑，而"有关音调高低的论辩则将政治的内容转移到美学的形式上"[99]。正如该例子所示，使用斗争的概念能让批评家在总结性段落中找到语义丰沛的矛盾点。

"斗争"与"替代"这两种子图式的流行或许可以从两篇讨论《欲海情魔》但观点对立的文章中看出来。帕姆·库克将影片视为"母权"和"父权"的冲突，通过类型（情节剧对黑色电影）、风格（光的使用）和人物塑造（米尔德拉德 [Mildred] 对男人）来实现。无论闪回还是当下的侦查中，母性的操守抵制了父权，却最终落败。"过去"的情节显示了米尔德拉德的母权体制最终因其无力创造社会秩序而蜕化变质。因此，父权秩序便重新伸张。当米尔德拉德沦落到谋杀嫌犯的境地时，她原先的丈夫伯特（Bert）便控制了她的生活。在现在时的场景里，米尔德拉试图通过承担杀害蒙迪（Monty）的罪责来证明她的力量，但彼得森（Peterson）探员拆穿了她的谎言，重申了父权的强大，并将她送回伯特身边[100]。库克以启示录般的措辞来说明这场斗争："父权撤退的结果是社会秩序的全面动荡，它导致了背叛和死亡，面对这些，父权秩序的重建便成了必要的防卫。"[101]

反之，马克·韦尔内（Marc Vernet）将《欲海情魔》的历时模式解释为一系列的替代。他将米尔德拉德人格化为穿梭于不同角色之间的人物，不断地改变性情或行为，直到她找到一种最合适的方式，来回避别人做得太过或不够之处。米尔德拉德是一位母亲、企业家和性感的女人，但由于性感而不够母性，她失去了女儿凯（Kay），又由于太过母性，她失去了维达（Veda）。这部电影变成了成长小说（Bildungsroman），展示了米尔德拉德从不被接受到实现各种品质的平衡的历程："经历了暗含的经济、情感和社会的冒险，探寻了不同的看似圆满实则是死胡同的道路（洛蒂 [Lottie] 和埃达 [Ida]，瓦利 [Wally] 和

[98] 大卫·波德维尔：《卡尔－西奥多·德莱叶的电影》（*The Films of Carl-Theodor Dreyer*），伯克利：加州大学出版社，1981 年，第 90 页。

[99] 弗兰克·P. 托马斯洛：《〈偷自行车的人〉：一次重读》（"*Bicycle Thieves*: A Re-Reading"），载《电影杂志》，第 21 卷，第 2 期，1982 年春季号，第 2 页。

[100] 帕姆·库克：《〈欲海情魔〉的双面性》，载卡普兰编：《黑色电影中的女性》，第 71—74 页。

[101] 同上书，第 71 页。

蒙迪，开始的伯特和结尾的维达），攀登到那些万不可以摔到谷底的高峰，米尔德拉德在她旅程的最后时刻转身，清心寡欲，料理起她的美式花园。"[102]库克和韦尔都使用了轨迹图示，但都将语义场投射到符合两个主要的子图式的段落。现在看来证据确凿的是，批评家能够将两者结合——认定替代的模式具备更多的内在斗争，或认定斗争包含对等单元之间的变换和更替，或将电影视为替代性段落与斗争段落的交替。

毋庸置疑，电影轨迹的任何段落都可以被阐释为"总结性"段落，这取决于批评家如何调动语义场，如何选择基于人物和类型的图式，如何在同心圆图式的基础上揭示线索，等等。不过，不论剧情发展过程中的种种元素如何被揭露，有良好信誉的阐释者都必须向我们展示选定的语义场是如何适用于轨迹的目标的。

电影的结尾和开头一样，在通常的理解中扮演着总结的角色。阐释者因此有必要好好强调它。结尾为阐释提供了极大的自由，因为影评人手边有好几种可用的启发法能为其赋予意义。我们可以列举出四种可能：

1. 最简单的方法是假定电影解决了其指涉意义，以及更抽象的意义。例如，一位《电影》杂志的批评家发现，《埃迪父亲的求爱》（*The Courtship of Eddie's Father*，1963）一片将现实世界与想象世界结合起来，吻合了情节所建构的家庭观念[103]。

2. 如果情节或论述似乎"刻意"留下某些事件或效果不予解决，阐释者能够对应地发现"开放的"意义。这种启发法的作用在对欧洲早期艺术电影"浪潮"进行的重要讨论中尤显突出。在此举出一个例子，一本1961年出版的研究安东尼奥尼（他自己就是开放结局典型的设计者）的书中说："现存的外部状况有能力发挥作用，使人内心快乐而平衡吗？这些新的条件将制造新的问题，把人卷入新的依存关系中去。这将会把人带向哪儿？没人能回答这些问题。"[104]这个手法不断被采用。理查德·阿贝尔从爱泼斯坦（Jean Epstein）的《三棱镜》（*Glace à trios faces*，1927）中找到主题的暧昧性，本片最后，主角的镜中影像导致了一种

〔102〕马克·韦尔内：《电影的人物》（"Le Personnage de film"），载《光圈》，第7卷，1986年，第103—105页。

〔103〕巴里·博伊斯（Barry Boys）：《埃迪父亲的求爱》（"The Courtship of Eddie's Father"），载《电影》，第10期，1963年6月，第31—32页。

〔104〕皮埃尔·卢旁（Pierre Leprohon）：《米开朗琪罗·安东尼奥尼导论》（*Michelangelo Antonioni: An Introduction*），斯科特·苏利文（Scot Sullivan）译，纽约：Simon and Schustser，1963年，第59页。

212 | 建构电影的意义：对电影解读方式的反思

主题的游移："在认知危机中，主角的身份和欲望之谜转移到了我们身上。"[105]

3. 相对地，即使面对一种"开放的"编剧手法，批评家亦可认定主题已经了结。例如，巴赞在《偷自行车的人》中辨认出"意外"的情节安排，但仍旧声称电影构建了前后一致的语义结构，主要是因为它结束于重塑父子关系的新阶段。"儿子回到丢尽颜面的父亲身边。今后，他会继续爱他，接受他的耻辱和一切。"[106]数十年后，批评家会说，尽管《放大》（Blow-Up）叙事上是开放的，但它呈现给我们一种完成了的叙述，认为艺术是受意志左右的想象性活动[107]。爱德华·布莱尼根利用格雷马斯的语意矩阵，认为《八部半》有四个边界，每一个都依据一个重点，虽然剧情模糊不清，但其内在意义的系统却实现了闭合[108]。

4. 与第三点相反，阐释者可以发现某些剧情上"封闭"的电影在语意上是"开放"的。理查德·莱文称之为"驳斥结局"（refuting the ending），这一点经常制造出讽刺性解读，其假设是"圆满结局必有问题"[109]。这也可以追溯到艺术电影的解读上，那时即便是《夏夜的微笑》（Smiles of a Summer's Night）那样"封闭的"喜剧都被视为暗含着萦绕不去的紧张："你也许认为胜利是短暂的：这位女士很快又会感到厌倦，伯爵宣誓要'以他的方式'永保忠诚，神学家很快便会克服他的悔恨，车夫的承诺可以在黎明之后就全部收回。游戏到达了预计的结果，但生活仍不可预料地继续着，最后他们都吃早餐去了"[110]。在作者－结构主义全盛时期，在揭示塞克之类的导演颠覆性的讽刺意涵上，这套方法是有用的。你可以跳过明显安排好的结局，对人物的价值和未来提出疑问。一位当代的类型批评家总结出此类推理的精义："塞克总是给眼前的爱情故事一个结果，却将故事'植根'的矛盾的社会环境置于悬而未决的境地，使得相爱的人总会受到阻挠，直到电影结尾的某个突发事件之后才能终成眷属。他的解决方

〔105〕理查德·阿贝尔：《法国电影：第一次浪潮（1915—1929）》（French Cinema: The First Wave, 1919-1929），普林斯顿：普林斯顿大学出版社，1984 年，第 462 页。

〔106〕巴赞：《电影是什么》（What Is Cinema?），第二卷，修·格雷（Hugh Gray）编译，伯克利：加州大学出版社，1971 年，第 54 页。

〔107〕玛莎·金德（Marsha Kinder）：《转变中的安东尼奥尼》（"Antonioni in Transit"），载罗伊·胡斯（Roy Huss）编：《聚焦〈放大〉》（Focus on Blow-Up），纽约：Prentice-Hall，1971 年，第 87—88 页。

〔108〕爱德华·布莱尼根：《电影观点：经典电影中的叙事与主题》（Point of View in the Cinema: A Theory of Narration and Subjectivity in Classic Film），柏林：Mouton，1984 年，第 161—163 页。

〔109〕莱文：《新阅读与旧戏剧》，第 113 页。

〔110〕阿彻：《生命的架构》，第 11—12 页。

式最终无法令人满意，挑战着观众对每一个承诺的期待。因此塞克'不圆满的圆满结局'鼓励观众'想得更远，即便大幕已落下'。"[111]

由于有这四种可用的启发法，在当代的症候式批评中，结尾显得尤其重要。批评家在分析对立电影时可以采取赞同的立场，评价该电影问了几个正确的问题，并留给观众去解决。鲁思·麦科密克（Ruth McCormick）称赞大岛渚的《仪式》（*The Ceremony*）："他为我们呈现了似乎无法解决的问题，邀请我们来解决。如果他的电影难懂，那么解决问题就更难了。"[112] 在少数情况下，电影批评家也会指责对立电影没有提出正确的问题，或者给出了错误或过于绝对的答案[113]。

最出乎意料的阐释结尾的方式，出现于症候式批评家将注意力投向好莱坞的矛盾文本之时。由于多数最"古典"的电影都被认定要致力于情节的封闭性解决，电影批评面临一个抉择。如果使用第一个选项的变形，批评家能断定结尾包含影片先前的轨迹所显露的症候。《电影手册》的编辑们在评价《少年林肯》时使用的就是这种方式，希斯讨论《历劫佳人》时亦是如此。多亏了这种启发法，剧情和语义上的封闭性摇身一变，成为文本有能力驯服其自身分裂危险的明证。

如果说武断封闭（arbitrary-closure）启发法呈现了一种"调整过的"文本——一个较擅长掩盖其病态的文本，另一种启发法则让症候式批评家得以展示圆满必有问题。结尾表面上被包裹得整整齐齐，显然违背了存留问题的症候。一部分早期的例子可以证明这一点。莫德尔斯基在为《蝴蝶梦》加入母权意义时就发现，男性对法律的寻求并没有获得真相，父权不能毫不含糊地消除女性的欲望，因而"母权的威胁在电影结尾时并未完全消散"[114]。库克讨论《欲海情魔》时

〔111〕托马斯·沙茨（Thomas Schatz）：《好莱坞类型》（*Hollywood Genres*），纽约：Random House，1981 年，第 249 页。

〔112〕鲁思·麦科密克：《仪式、家庭和国家：对大岛渚〈仪式〉的批判》（"Ritual, the Family, and the State: A Critique of Nagisa Oshima's *The Ceremony*"），载《影迷》，第 6 卷，第 2 期，1974 年，第 26 页。

〔113〕例如，朱迪丝·威廉姆逊（Judith Williamson）评论穆尔维和沃伦的《斯芬克斯之谜》："影片削弱了自身的策略，没有注意到女性神秘图像的力量是如此强大，强大到其功能要通过最传统的方式发挥出来，强大到其无法被之后的影片内容所削弱。"见《消费激情：流行文化的动力》（*Consuming Passions: The Dynamics of Popular Culture*），伦敦：Boyars，1986 年，第 132 页。史蒂芬·希斯批评这部电影没有向无意识和象征符号打开"历史决定论"的视角，而这本应是"纯粹的政治任务"。见《差异》（"Differences"），载《银幕》，第 19 卷，第 3 期，1978 年秋季号，第 73—74 页。

〔114〕莫德尔斯基：《"绝对不要 36 岁"：作为女性俄狄浦斯情节剧的〈蝴蝶梦〉》，载《广角》，第 5 卷，第 1 期，1982 年，第 40 页。

214 ┃ 建构电影的意义：对电影解读方式的反思

也称，电影的最后一个镜头表现了两个跪地的女人，这个结尾提示了女性的牺牲[115]。对当代的症候式批评家而言，要反驳一部经典电影的结尾，必须找到能够被视作压缩了的症候意义的母题和拟人化元素。

历时研究的成规

阐释机制为批评家提供了一大批工具，用来把意义指派到电影的模式中。轨迹图示提供了一个基本的架构，让行动以及剧情或非剧情的母题都能对号入座。沿着这个架构，批评家还可以划分出后续的拟人化元素——无论是人物的、叙事的、观者的，还是任何其他的。

不太常见的替代图式和斗争图式让批评家得以视轨迹具有源头、阶段和目标。另外，批评家还能利用特定的启发法来寻找那些可以将开头做某种改变、结尾做另一种改变的线索。不过，依然会有更为特别的历时性的图式供批评家发挥。我无法一一详述，但有一点值得一提，即最流行的图式是如何运用批评机制中最受推崇的手法的：寓言（allegory）。

大体而言，所有批评在寻找明确呈现的意义之外的其他意义时，都是"寓言式"的[116]。狭义地说，寓言是一种整体规则，在此规则中，一个文本的轨迹可以被解读为与其他一些文本相符合，或者与某个已知学派的类型或信念相符合。约翰·弗莱彻（John Fletcher）的《寓言诗散论》（*Essay on Allegorical Poetry*）很好地说明了这一点："寓言是传说或故事，在它虚构的人物和事物之下，隐含着真实的行动或有启发意义的寓意。"[117]如果我们补充说，非蓄意寓言化的文本同样能够从寓言的角度来解读，那么我们就能一起查看最后一套为电影寻找内在的或症候性意义的方法了。

作为一项阐释传统，寓言的命运几经沉浮。它在古典及中世纪的解读中处于中心地位，在浪漫主义时代被攻击为纯属虚构，在 20 世纪被弗洛伊德及其追

〔115〕库克：《〈欲海情魔〉的双面性》，载卡普兰编：《黑色电影中的女性》，第 81 页。

〔116〕参见格兰特和特雷西：《〈圣经〉阐释简史》，第 19—21 页。

〔117〕引自安格斯·弗莱彻（Angus Fletcher）：《寓言：符号模式理论》（*Allegory: The Theory of a Symbolic Mode*），伊萨卡：康奈尔大学出版社，1964 年，第 237n 页。

随者再度提出，并与神话和心理世界连接起来[118]。荣格、潘诺夫斯基和本雅明都将它带到文学和艺术史研究的核心地位，而莫德·鲍德金（Maude Bodkin）、理查德·蔡斯和弗朗西斯·弗格森（Francis Fergusson）将它驯化为一般的批评概念[119]。对之后的批评家而言，神话和仪式提供了作品的"潜文本"（under-text），可供作品解读之用。继诺斯罗普·弗莱在1957年发表《批评的剖析》之后，许多混合了寓言神话批评与心理分析阐释的文学评论纷纷出现，为正统的新批评学派的"内在"分析提供了一种"外在"辅助，包括莱斯利·费德勒的《美国小说的爱与死》（*Love and Death in the American Novel*，1960），以及哈罗德·布鲁姆（Harold Bloom）的《空中楼阁》（*Visionary Company*，1961）[120]。在法国，吉尔伯特·杜兰德（Gilbert Durand）的《神话批评》（*Mythocritique*）也在同一时期流行开来[121]。

这些发展为重现更纯粹的寓言形式铺平了道路。弗莱对寓言持赞同态度，随后的一些文章显示了它的范畴和力量，如埃德温·霍尼格（Edwin Honig）的《黑暗的自负》（*Dark Conceit*，1959）和安格斯·弗莱彻的《寓言：符号模式理论》（1964）。（在当时的综合大势的影响之下，弗莱彻将其与神话、仪式和心理分析过程联系到一起。）在后结构主义时代，寓言的符号性自觉被大为赞赏。在强调不同层次的意义之间的鸿沟这方面，它不但体现了符号系统的不同本质，而且为阐释本身提供了一个衡量模型。[122]当一种明确需要阐释的写作模式进入到一个将阐释作为考量核心的机制中时，那么该模式便不可避免地成为文本的

〔118〕有关古典和中世纪寓言的全面讨论，参阅乔恩·惠特曼：《寓言：远古以及中世纪的技术动力》，剑桥：哈佛大学出版社，1987年。有关犹太教希伯来寓言，参阅杰拉尔德·L. 布伦斯（Gerald L. Bruns）：《犹太注经与寓言：圣经释义的开端》（Midrash and Allegory: The Beginnings of Scriptural Interpretation），载罗伯特·阿尔特（Robert Alter）和弗兰克·科莫德编：《圣经文学指南》（*The Literary Guide to the Bible*），剑桥：哈佛大学出版社，1987年，第637—644页。又见弗洛伊德：《梦的解析》，詹姆斯·斯特雷奇译，纽约：Basic Books，1960年，第261—264页。

〔119〕参见欧文·潘诺夫斯基：《视觉艺术中的意义：讨论艺术史的论文》（*Meaning in the Visual Arts: Papers in and on Art History*），纽约：Doubleday，1955年，第36页；沃尔特·本雅明：《德国悲剧的起源》（*The Origin of German Tragic Drama*），约翰·奥斯本（John Osborne）译，伦敦：New Left Books，1977年，第163—188页。

〔120〕有关神话批评倾向的寓言的讨论，参见文森特·B. 利奇：《20世纪30—80年代的美国文学批评》，第128—129、142—144页。

〔121〕参见让－伊夫·泰迪耶（Jean-Yves Tadié）：《20世纪的文学批评》（*La Critique littéraire au XXᵉ siècle*），巴黎：Belfond，1987年，第119—124页。

〔122〕请参阅克莱格·欧文斯（Craig Owens）：《寓言的冲动：走向后现代主义理论》（"The Allegorical Impulse: Toward a Theory of Postmodernism"），载《十月》，第2卷，1980年春季号，第67—68页；第3卷，1980年夏季号，第59—80页。

范例。

如果寓言有机会成为后现代主义的经典诠释方式，那么心理分析正好提供了适当的语义场。当代电影研究的主要范本之一，是拉康在 1956 年对《被窃的信》（"The Purloined Letter"）的阅读。对拉康而言，爱伦·坡的故事如寓言般具现了欲望的错位，并伴随着在语言象征过程中或穿过语言象征过程的主题建构。解读爱伦·坡的故事时，拉康使用了我所提到的多种图式和启发法。他将诸如力量／无力、象征／真实等的语义场映射到角色和行动之中。通过建构两场戏之间的平行结构，他能够展现一系列有关知识和欲望的位置，让不同的角色穿行其间。拉康制造寓言的方式，是通过使用双关（信件是"文字的"，或者能指）、局部象征（信正如女人的身体，杜平 [Dupin] 的眼睛"脱光"了它；信是放置于壁炉的"阴道"内的），以及拟人化和母题分析（当部长占有了皇后的结构角色后，他变得"女性化"了）来实现的。更有甚者，拉康将注视行为作为他的首要线索，这使得每一个人物都与信产生了特定的联系。叙述行为本身也被寓言化了，因为事实通过不同的来源得到了过滤，这使其呈现出来的语言是由"他者"调和的，这是拉康学说的一个重要前提。最后，拉康故事模型的核心指向了重复的冲动，而它本身是基于能指的物质性的；同时，他也发现了男性自恋与女性拜物的踪迹[123]。正如一位评论者所说，拉康对《被窃的信》的解读，既是一则心理分析的寓言，又是一则阅读的寓言[124]。

在电影研究中，最明显的寓言解读一直都有这个倾向。图式最常成为"恋母情结轨迹"的某个版本。例如，希斯在讨论《历劫佳人》时便回归到弗洛伊德的神话分析：

> 肿胀的脚（昆兰因为瘸腿一直步履蹒跚），谜语盒（犯罪的关键），承认自己犯罪的男人（最终昆兰才是谋杀犯），失明的主题（瓦格斯进到一个瞎眼妇人开的店，想要打电话给苏珊），被抛下等死的婴儿（苏珊被拍了照，因为突然间有个婴儿被举到她面前，令她转头欣赏：这个婴儿在故事发展中并未被赋予生命，这一象征只是重申了叙事上的遗弃主题：在进入盲妇的商店前，瓦格

〔123〕雅克·拉康：《关于〈被窃的信〉研讨班》，载约翰·P.穆勒（John P. Mueller）和威廉·J.理查森（William J. Richardson）编：《失窃的坡：拉康、德里达和精神分析读解》（*The Purloined Poe: Lacan, Derrida, and Psychoanalytic Reading*），巴尔的摩：约翰·霍普金斯大学出版社，1988 年，第 28—55 页。

〔124〕伊丽莎白·赖特（Elizabeth Wright）：《现代精神分析批评》（"Modern Psychoanalytic Criticism"），载安娜·杰斐逊和大卫·罗比编：《现代文学理论》，第 128—129 页。

斯发现他的必经之路上有另一个婴儿，但他戴上墨镜，拒绝细看）。[125]

批评家可以换个角度，使用拉康以语言为基础的轨迹图式。举例来说，卡加·西尔弗曼宣称维尔内·赫尔措格的《卡斯帕·豪泽之谜》（*Kaspar Hauser*，1974）"巧妙地解释了拉康抽象语法学的所有关键名词"，并继而追踪电影"在父子间'因父之名'的无尽循环"[126]。她将影片建构为人类主体发展的全面寓言：卡斯帕一开始是拉康所谓的"婴孩"（hommelette），他遇到一个老人，于是变成一个象征（symbolic）：进入了象征界，并通过父权的凝视被认定为一个主体，诸如此类。

拉康的模板未必都是以纯粹的形式出现的，它也可以依据批评家不同的目的而重铸，就像其他图式一样。其中一个版本便是将其与弗拉基米尔·普洛普的神话分析联系起来。普洛普是俄国民俗学家，他主张定义"英雄冒险"这类神话，方式是将其拆分为 31 种功能，多种不同的辅助方式，7 类角色，以及一套"行动步骤"或动作线[127]。事实证明，普洛普的工作对法国结构主义极为重要，不过列维－施特劳斯、格雷马斯和布里蒙德（Bremond）都发现，有必要对他的理论结果加以修正。自 1971 年罗兰·巴特运用普洛普的方法分析《创世纪》（*Genesis*）之后不久，电影批评家便着手改造普洛普的图式，使其成为好用的寓言次文本[128]。1976 年，彼得·沃伦的"形态学分析"（morphological analysis）发现，《西北偏北》非常符合普洛普的功能设置。在这一过程中，沃伦将普罗普变成了拉康的原型，英雄的任务包括寻找"欲望对象"以填补"欠缺"[129]。通过这些修改，沃伦似乎将自己的分析联系到"那些幻想情节或家庭爱情剧之类精神分析的概念"上来[130]。这种重塑为症候式批评提供了一种"链接"模板：电影的"表面"模式可以置换为神话样式（这一过程实际上完全不理会普洛普为其方法设定的限制）；多亏了诸如欲望和欠缺这类核心概念，上述图式得以通过指涉拉

　　[125] 史蒂芬·希斯：《电影的问题》，第 142 页。

　　[126] 卡加·西尔弗曼：《卡斯帕·豪泽的〈可怕的秋天〉叙事分析》（"Kaspar Hauser's 'Terrible Fall' into Narrative"），载《新德国批评》，第 24/25 卷，1981—1982 年秋冬季号，第 75，74 页。

　　[127] 弗拉基米尔·普洛普：《民间故事形态》（*Morphology of the Folktale*）第二版，司瓦达·伯科瓦－雅各布逊（Svata Pirkova-Jacobson）译，奥斯丁：德州大学出版社，1968 年。

　　[128] 罗兰·巴特：《天使的斗争：创世纪 *32:22—32* 节文本分析》（"The Struggle with the Angel: Textual Analysis of Genesis *32:22-32*"），载《图像·音乐·文本》（*Image Music Text*），史蒂芬·希斯编译，纽约：Hill and Wang，1977 年，第 138—141 页。

　　[129] 彼得·沃伦：《阅读与写作：符号学反策略》（*Readings and Writings: Semiotic Counter-Strategies*），伦敦：New Left Books，1982 年，第 31—32 页。

　　[130] 同上书，第 24 页。

康式剧情中"更深层的"结构而变得更加寓言化[131]。

无论拉康还是普洛普，故事都是通过男性主角展开的。因而，一个更有影响力的拉康式剧情版本出现了。通过联系精神分析的故事和劳拉·穆尔维说的"女性是视觉快感和去势焦虑之源"的说法，症候式批评家制造出一种适宜理解也颇为灵活的寓言模式。这一启发法大概是这样的：将男性角色看作具有父亲的功能，或怀有恋母情结，女性扮演母亲角色，或代表去势的威胁，然后依如下路径发展：（1）男性要么（a）继承他的父亲，要么（b）失去了他的认同；而（2）女性要么（a）变为男性欲望的对象，要么（b）从文本中被消灭，或者（c）转换到超越父权定义的领域。

有两个例子能说明该启发法的运用。斯蒂芬·詹金斯对《大都会》的研究表明，年轻的弗瑞德（Freder）一开始就被玛利亚（Maria）理想化的母亲形象深深吸引了。她通过唤醒快感和焦虑的方式威胁到父权秩序。最终，弗瑞德遵循剧情发展的轨迹，接受了自身在父权制度内的角色。但真正的玛利亚只有在将其女性威胁体现到机器人玛利亚身上，在接受了适当的惩罚之后，才有权在一定限度内承担母性角色[132]。另外，女性可以被定义为具有超越父权的力量。在伊丽莎白·考伊对《扬帆》的解读中，父亲形象最终被排除到文本之外。取而代之的是一种理想化的母子关系，而最初的俄狄浦斯情结（恋母幻想）正是其源泉[133]。

在这种阐释中，所有拉康式的线索，诸如语言、注视等，都可以拿来使用。同时，批评家还可以利用其他材料，以期动作和环境的更多方面被包括到阐释的范畴中来，而不是拉康的版本里仅有的那几个。更进一步地，图式可以在不同的节点上加以修订，莫德尔斯基就将《蝴蝶梦》视为女性的恋母情结与母权制度相联系的一种具体表现。对结尾的解释也可以选择上述各种方式来进行。举例来说，批评家可以找线索证明，即便女人被文本排斥在外，她令人心烦意乱的存在症候仍旧挥之不去。

尽管女权主义版本的拉康式故事宣称，类似模式是文化造就的，实用主义的推理策略还反映出，图式在批评解读中的功能类似于流浪者或大地母亲的原型在基于所谓普适神话的解读中的功能。这两种方式都从同一个过程中提取出寓

[131] 可参见库恩：《图像的力量》，第 77—81、86 页。

[132] 斯蒂芬·詹金斯：《弗里茨·朗：恐惧与欲望》，载詹金斯主编：《弗里茨·朗：图像与观看》，第 84—87 页。

[133] 伊丽莎白·考伊：《幻想曲》（"Fantasia"），载《m/f》（*m/f*），第 9 卷，1984 年，第 90—91 页。

言，即人类追寻其个人和社会的身份认知的过程。对我们来说，这应该一点都不奇怪，因为它为我们指明了症候式批评和其追随者迄今为止所具有的另一种传承关系。将文学性的文本解读为一段走向自我认同的旅程，这在后浪漫主义批评中是颇为普遍的[134]。新批评、神话批评和战后的精神分析批评都采用了一种轨迹图式：缺乏稳定的认同感的人在获得对自我的认知（可能是虚幻的认知）之前，会经历与世界遭遇所带来的痛苦。[135]拉康修正和重述的正是这种人文主义神话；精神分析电影批评则将拉康的故事加以修改和重述。不管拉康的说法具有普遍的适用性抑还是有文化的特殊性，不管它的"解释"只针对父权体制还是对所有的社会形式，在电影解读者的手里，它已然成为一种寓言的模板，用来协助建立文本的模型。

或许有反对意见说，我的分析漠视女性主义 - 拉康图式的根源。这个方法和弗洛伊德、兰克（Rank）以及 1950—1960 年代美国批评家使用的心理神话不同，它不仅考虑到人物的行为，还涉及呈现它们的叙事——也就是我的箭靶图式的外层。举例而言，拉康在《被窃的信》中讨论到"三重主观过滤"；穆尔维提供了"三种注视"的拟人化概念，在视觉呈现的层面指定了权力关系。但是这种对叙事的关注，恰恰与意义从中心"向外流动"的传统设定不谋而合。拉康显然是朝表现式的方向走的：失窃的信的故事从皇后传到行政长官再到杜平，再传给叙述者，再到读者。相似地，在多数受穆尔维影响的批评中，人物角色的凝视和瞥视建构的权力关系会被摄影机的"观看"进一步强化、限定，或形成对立。

其结果是，叙事的阐释也能提供如假包换的理论学说式寓言。E. 安·卡普兰对萨莉·波特的《惊悚》的分析是一个生动的例子。卡普兰将剧情范畴视为关于女性与象征界之间的关系的一则女性主义 - 拉康式寓言。为了调查女主角咪咪甲（Mimi I）在《波西米亚人》（La Bohème）中的地位，角色必须回归到镜像阶

〔134〕霍斯特·鲁斯洛夫（Horst Ruthrof）曾经在 20 世纪的小说中发现了一种"边缘状况"的故事结构倾向，而这只是这一巨大倾向中的一部分：戏剧、小说、短故事，长久以来都是围绕"人物、叙述者或读者灵光一闪地意识到的那些相对无意义的存在而言的有意义的存在这一指定的情况"而构建的。见《叙事的读者建构》（The Reader's Construction of Narrative），伦敦：Routledge and Kengan Paul，1981 年，第 102 页。

〔135〕可参阅布鲁克斯和沃伦：《理解小说》，第 87 页；诺斯罗普·弗莱：《一种天然的视角：莎士比亚喜剧与爱情的发展》（A Natural Perspective: The Development of Shakespearean Comedy and Romance），纽约：Harcourt，Brace and World，1965 年，第 73—87 页；西蒙·O．莱塞（Simon O. Lesser）：《小说与无意识》（Fiction and the Unconscious），纽约：Vintage，1957 年，第 222—224、233—234 页。

段，波特让咪咪背对一面镜子，镜中映出她的背影，至于玛格丽特（Magritte），镜子则反映了她的脸。卡普兰说，这说明咪咪甲认识到所有主体根本上的分裂本性。更进一步地，当她的影子投射在墙面上时，卡普兰使用了寻找自我的模式："横跨银幕的影子代表了咪咪甲已经认同了她的自我，而不像歌剧中的咪咪乙一样，被别人赋予个性／认同。心跳的声音伴随着这些镜头，象征着她的重生。"[136] 因而，剧情动作和非剧情再现都使得这部电影成为当代理论自身的一则寓言。《惊悚》的主角穿过无意识的层面进入历史的意识层面，这被认为表现了从心理与个人决断发展到社会决断的过程。按照卡普兰的说法，这部电影通过表现变化的方式，挑战了拉康的理论。"我们看到这些曾经内在和外在都处于分裂状态的女人，转向对方并拥抱对方，在男人溜走之时认识到她们是一体的。"[137] 这是寓言式批评的完美一例。

借助这种象征化的图像，《惊悚》也可以被看作一则传统式的寓言，正如弗莱所言的："当一个诗人明确指出他的意象与具体的例子和抽象的格言之间的联系时，便相当于指出了该怎样对他做出评价"[138]。症候式批评家为何在遇到某些对立电影时会变得更喜欢解析式批评，其实有另外一个原因：那些电影多少都算是当代症候式理论的寓言。类似《弗洛伊德的朵拉》（*Sigmund Freud's Dora*）和《斯芬克斯之谜》（*Riddles of the Sphinx*）的作品，都设定了主题、类型和流程。这样它们就能够阻止某些阐释，并为批评家指出正确的意义，即便这些意义有可能让讨论变得困难，让类型变得模糊，让过程变得多义。（不妨回想一下早先讨论过的艺术电影的语意"开放"式的情节发展。）诚然，和任何寓言一样，意义需要专业的解码，但百思不得其解的批评家还可以追问电影制作者，让其解释文本。通常电影制作者会被使命感所束缚，给出在当时相当"有教育意义"的解释，而约翰·弗莱彻正是将这种道德解释定位于寓言的核心。以下是穆尔维在某次访谈中解析《斯芬克斯之谜》时说的：

> 我认为斯芬克斯代表了危险，女性在父权社会中产生的威胁，这和母亲身份关系紧密……有两个原因：（1）男性想要获得独立和社会意义上的成熟，就必须克服一种力量，这力量是他作为一个孩子时在母体里产生的，并被强烈的感情纽带所束缚着。（2）父权无意识地将母亲看作焦虑和去势威胁的源泉，

〔136〕卡普兰：《女性与电影》，第 158 页。

〔137〕同上书，第 161 页。

〔138〕诺斯罗普·弗莱：《批评的剖析》，第 90 页。

所以非得在意识形态上严加检视不可，可即便如此焦虑，也一直存在……我在斯芬克斯身上还看到，她代表了女性特质中赋予女性低等价值的社会所无法描述／理解的那一部分。[139]

尽管通过附加评论或具有总结性的道德诉求，经典的寓言能够将读者带向理解的理想状态，但寓言式的"理论电影"（theory-film）追求的是激起内在意义的丰沛性。它绝少将自己的教条显露在外。但电影阐释的机制通过出版电影制作者的访谈和著述的方式，还是能够帮助批评家决定这个或那个细节都代表了什么。

我对共时和历时两种图式以及随之产生的启发法的概述，旨在传达基于文本的图式的多样性和常规性。配合语义场和基于类型以及人物的图式，文本图式为批评家提供了许多方式，以满足构建新颖而又有说服力的阐释的需求。

在实践中，所有图式共同作用，指引批评家找到正确的线索。"希区柯克电影"这一分类让批评家能够对某些叙事人物保持敏感，而"通俗剧"的分类让批评家对某些人物类型、行为以及"过度的"场面调度或者音乐高度关注。类似地，历时图式可以帮助他们定义适当的拟人法的范围，使其集中在面临斗争或不同选择的人物的行动上。这些图式和规范是如此多样，以至于能够应付电影的各个方面，但又在强调一些线索时显得异常冗余，例如人的行为或者镜头的取景，不过它们已然是阐释事业的核心了。

我应该再一次强调，我不是提供一种批评所需要的"实时的"模型（尽管对经验主义研究而言那是个值得研究的目标[140]）。我并不是在说，所有批评家都会构思语义场，然后通过臆断和假设操作它们，再使用不同的图式和启发法。我所提倡的是对阐释性的问题解决法的图式和模型的逻辑进行分析。批评家可以从具体的文本线索开始，继而寻求那些适用的图式、启发法和语义场。批评家也可以从预设一些语义场开始，然后寻找一些适宜的线索，再拿图式和启发法来扩展阐释范围。无论怎样，建构我所提到的那些概念结构，似乎都是这一过程的核心。如此说来，我可以提供一个图形，来显示图式和启发法是如何将语义场投射到文本中，并促成批评家所谓的"模型影片"的产生的（如图 13 所示）。

〔139〕杰奎琳·苏尔特（Jacqueline Suter）和桑迪·弗里特曼：《文本谜题：女人是谜还是社会意义的载体？——采访劳拉·穆尔维》（"Textual Riddles：Woman as Enigma or Site of Social Meanings？An Interview with Laura Mulvey"），载《话语》（*Discourse*），第 1 卷，1979 年秋季号，第 95 页。

〔140〕延伸范例可参见尤金·R. 肯特根（Eugene R. Kintgen）：《诗的观念》（*The Perception of Poetry*），布鲁明顿：印第安纳大学出版社，1983 年。该书将"前美学"（preaesthetic）的阐释看作问题解决法，正好补充了我之前尝试说明的几点。

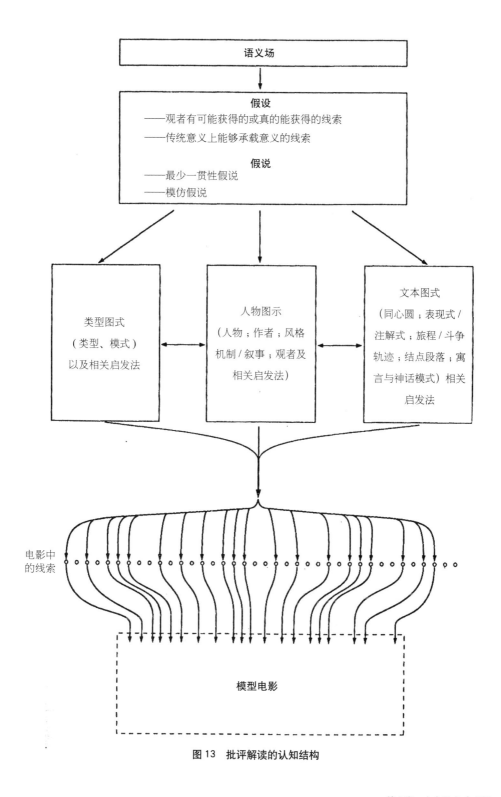

图 13　批评解读的认知结构

这一切，我们可以说，使得学术批评与一般的评论者和普通观众之间产生了巨大的差别。批评家不需要成为理论大师或者电影、艺术和生活的专家。批评家是一个能够执行特定任务的人：他能构想出某种可能性，为电影指派内在的或被压制的意义；他能唤醒可用的语义场，并使用现成的图示和程序将它们映射到文本之中；他能制造出"模型电影"，将解读过程具体化。尽管是被不同的个体所发现的，但这些技术和知识结构是被机制定义和传播的。尽管我们可能从个人的"阅读"中抽象出某种批评"理论"或"手法"，并将理论或手法具体化为发现或证实某观点的自足的过程，但对这种机制的使用还无法让任何一个影评人走完阐释的全过程。对线索、模式和图式所做的决定，仍旧如维特根斯坦所言的，必须"走一步看一步"，而且还必须追随传统技巧心照不宣的逻辑。更进一步说，我已经试图去说明，在阐释的操作过程中，这些技巧的功能远比各个方法论学派所宣称的理论地位更加重要。诚然，在各个学派看来，实践早已成为他们更加严谨的论述所未经证明的前提。

但是，批评家不止于此。她是用语言组织解读的人。批评家，正如以下两章所述，还要运用修辞。

作为修辞的阐释

> 说一件事要比做一件事更加困难，这在实际生活中尤其明显。任何人都可
> 以创造历史，但是只有伟大的人可以书写历史。
>
> ——奥斯卡·王尔德（Oscar Wilde）

在当代的理论探讨中，对修辞过程的研究往往降格为对比喻的探讨，而且
特别关注那些隐喻和转喻等"主要的重点"。[1] 正如我在第二章所指出的，本
书以一个更广泛和更传统的角度来研究修辞学。我把修辞学看作一种创建的
（inventio，即争论的提出）[2]、配置的（dispositio，即被安排和设置）[3]，以及
风格的（elocutio，即风格性的表述）[4] 事物或过程。[5] 这一主旨得以让我从更
广泛的角度讨论最终构成电影解读的种种因素，包括批评家的个性和被建构的读

〔1〕参见海登·怀特（Hayden White）：《元史学：19 世纪欧洲的历史想象》（*Metahistory: The Historical Imagination in Nineteenth-Century Europe*），巴尔的摩：约翰·霍普金斯大学出版社，1973
年。相关的批评，见玛丽亚·鲁格（Maria Ruegg）：《转喻：结构主义修辞的逻辑》（"Metaphor and Metonymy: The Logic of Structuralist Rhetoric"），载《字形》（*Glyph*），第 6 卷，1979 年，第 141—157
页。

〔2〕inventio 源自拉丁语 invenire，意为"发明"或"发现"，是西方修辞学中用来发现论据的体系
或方法。——译者

〔3〕dispositio 源自拉丁语，意为"组织"或"配置"，是西方古典修辞学中用来组织论据的方
法。——译者

〔4〕Elocutio 源自拉丁语 loqui，意为"言说"，在西方古典修辞学中有"熟练掌握风格元素"之
意。尽管今天人们更多地将 elocution 与雄辩有力的演说联系在一起，但是在古典修辞学中，它更多地
是暗示"风格"。——译者

〔5〕关于将这三者整合进结构主义框架的论述，可参见茨维坦·托多洛夫：《象征主义与阐释》，
第 75 页。

者。这种经典的理论框架也让我们了解到那些认知图式和启发式的方法是如何作为前提和论据来解决问题的。我始终坚持认为，修辞是探索问题、强化差异、达成共识的动力性因素。

这听起来有点自视甚高，但是存在着一种潜在的危险。很少有批评家喜欢把他们的论述当作有关修辞惯例的例子，因而本章可能显得过于尖刻，或者被认为具有解构性。但这并不是我的意图。我希望那些致力于探讨立场是如何被"散漫地建构起来"的当代批评家们，了解到我的研究除了较为及时外，还具有启发性。那些认为话语永远不会中立的批评家们应该欢迎对其作品进行主体间性的假设和暗示等方面的分析。[6]而且，更为明显的是，修辞并不意味着对语言的操纵。一个人可以既真诚，同时又注重修辞。的确，恰当的修辞可以令人显得更加真诚。（福斯特［Forster］曾说过："在落笔成文之前，我无法知道我在想什么。"）修辞是运用语言来达到自己的目的，并在塑造语言的过程中，使得这个目的得到分类和强化。修辞者的目的可能是尖锐的或自私的，但它们也可能是——而且应该是——以社会所需的目标为基础。至少，这是我对我的电影批评中的修辞的分析，以及我所运用的修辞的看法。即便没有其他方面的价值，本章也至少提供了对贯穿全书的修辞策略的分析工具。

▌ 采样策略 ▌

亚里士多德曾说："说话者必须在常识和共识的帮助下建构他的证据和论证。"[7]关于论证的修辞，可以根据观众的先入之见进行调整，即使论证者的目的是改变其中的一些成见。如果观众不认为一部家庭电影、一部教育纪录片，或一部"杀人狂"电影（"slasher" film）是合适的阐释对象，那么批评家们就必须为这些不受重视的电影类型找到对其进行阐释的理由。

从修辞的角度来看，阐释者的基本任务——为一部或多部影片构建一种新颖的或貌似合理的解释——就变成了与观众由来已久的假设进行协商。这可能是一

〔6〕留心的读者可能已经注意到了我在此处所用的修辞策略，可供注意技巧的人参考。此策略的类别是夸张（epideictic），方法是夸赞相关的特质。见亚里士多德：《修辞学》（The Rhetoric），W. 里斯·罗伯茨（W. Rhys Roberts）译，载乔纳森·巴恩斯（Jonathan Barnes）编：《亚里士多德全集》（The Complete Works of Aristotle），第 2 卷，普林斯顿：普林斯顿大学出版社，1984 年，第 2176 页。

〔7〕同上书，第 2224—2225 页。

把双刃剑：如果冒着风险进行更加新颖的诠释，你可能会制造一个新的范例，但是如果失败了，你的论述将会显得相当怪异；如果坚持在可信度的限制之内，你可能会轻易地过关，但是可能会被认为是因循守旧。一般来说，最好的准备工作是学习范例。这就告诉批评家，什么会吸引观众的注意，而什么程度的原创性会受到特定的机制环境的鼓励。

在创建一种新颖、合理的阐释之时，批评家采用的策略与修辞手段上的发现有关。例如，批评家必须建构自己的专业知识体系，其方法包括回顾梳理某个问题的文献资料和发展状况，或者进行细致的区分，或者展示具有一定广度和深度的关于电影、导演、类型等的知识。这些以某种精神特质为中心的（ethoscentered）诉求形成了批评者的个性——也可以说是他的角色（所属派别、评判者、分析者）及相关特性（如是否严谨、公正、博学）。[8] 肯定影评精神特质的一个少见的例子，是在 1959 年《电影手册》编辑部关于《广岛之恋》（*Hiroshima mon amour*）的圆桌讨论中，里维特运用自己的观察向斯特拉文斯基、毕加索（Picasso）和布拉克（Braque）等人致敬之后说："我们已经提到了不少'大名'（names），这样你们就可以看到我们是多么有文化。《电影手册》对形式的真诚一如既往。"[9] 修辞的力量无所不在，它使演讲者感到自己充满自觉的真诚。

对读者的感性诉求是创建的另一个方面。这在对文艺片的诠释中尤为明显，虽然它在学术性批评中也经常可以看到（当然是以更加谨慎的方式出现）。一位批评家就《亚特兰大号》（*L'Atalante*）中的一幕场景写道："小偷偷东西有时也是合乎人情的，因为他们的身体已经被饥饿和寒冷折磨得非常虚弱了。"[10] 这样的描述触发了读者的同情心，有助于阐释的接受。而那些想要进行症候式读解的批评家们也会使用这种感性诉求的修辞方法，至少在用它来满足自己对知识、操控能力和敏锐的辨别力的强烈欲望时会这么做。而另一些人则倡导清醒的分析方式，就如穆尔维在其《视觉快感与叙事电影》中所宣称的那样，她的目标是摧毁影像的快感，是一种对"激情的分解"[11]，从而激发起一种自由解放的感觉。

不管批评家使用什么样的方法，他都要创造出能够使读者的情感得以具体化并得到认同的角色。其中之一就是类似于批评者自身风格的潜在的读者。另一个

〔8〕见唐纳德·麦克洛斯基：《经济学修辞》，第 121 页。

〔9〕《广岛，我们的爱》（"Hiroshima, norte amour"），载吉姆·希利尔主编：《20 世纪 50 年代的〈电影手册〉》，第 66 页。

〔10〕达德利·安德鲁：《艺术光晕中的电影》，第 65 页。

〔11〕劳拉·穆尔维：《视觉快感与叙事电影》，载《银幕》，第 16 卷，第 3 期，1975 年秋季号，第 18 页。

角色是"假想的观众"（mock viewer），他能对批评家的阐释做出恰当的呼应和反应。诠释者必须将自己的情感投入到每一种角色中，努力使这两者连贯起来并显得一致，或者揭开假想观众观影活动的神秘面纱，以加强其潜在观众的感悟力。例如，在上文提及的关于电影《亚特兰大号》的评论中，批评家在文章结束时对这两种角色发出了邀请：

> 如果这部影片显得迷人而并非让人觉得说教，那是因为对维果以及剧中人皮埃尔·朱尔斯（Père Jules）而言，世上没有什么比艺术与道德更优越、更高尚的了。这与其说是影片的成就，不如说是出自我们的本能。的确，文明会迷失，但本能却始终如一。皮埃尔·朱尔斯悄然成为片中最具艺术气息的和最高尚的人，他的风流倜傥成为值得信赖的保障。同样的生命节奏，同样的那种驱使着猫咪、朱尔斯、维果，以及每一位观众的热情，都还没有丧失这种真诚。[12]

至此，读者应该已经认同了这篇文章的潜在读者，能欣赏这部影片的非叙事的、丰富的自然品质。现在，这位读者要扮演敏锐的电影观众的角色，他应该对这部影片的"热情"持欢迎的态度。我在稍后将表明，批评家在使用"我们"这个词汇时经常将修辞者的个性、假想的观众，以及潜在的读者交织成一个含混的时但在修辞上陈旧老套的整体。

在创建论述时，以个案为中心的论证不逊于关于道德和同情心的讨论。一个论点能否站得住脚，也经常取决于它所使用的例子。米歇尔·查尔斯曾提出，文学诠释的重要惯例事实上就是他所谓的文本中必不可少的引文。通过用原文的引申含义来充实自己的议题，批评家使议题与阅读行为本身相类似，而引用原文的片段又给了他很大的自由，可以在有说服力的段落中安排引文的位置。[13]

批评家所使用的例子主要是含有其所述意义的电影片段，通过生动的描述和不同程度的放大，这些片段便会成为弗兰克·科莫德、威廉·狄尔泰所说的那种"印象点"（impression-points）[14]。从某种角度看，电影批评的历史就像是不断细化这些例子的过程：巴赞的精辟论述，《电影》杂志更为丰富的细节阐释，以及20世纪60年代后期出现的分镜头表、鸟瞰视点和宽银幕。大量的细节令更多的

〔12〕安德鲁：《艺术光晕中的电影》，第76—77页。
〔13〕米歇尔·查尔斯：《树与泉》（L'Arbre et la source），巴黎：Seuil，1985年，第278—289页。
〔14〕弗兰克·科莫德：《秘密的起源》，第16页。

线索可以刺激语义场——制造出更长、更繁复的阐释。尽管图表和剧照都能让多疑的读者发现阐释的出入之处，但是批评家们也能通过"呈现"的方式说服宽容的读者。[15]就像恺撒沾满血污的长袍或者科学家的曲线图一样，这些方法以简化的数据自居，是难以言传的范例，读者只需眼观即可。

　　但是，如果那些不言自明的和广为接受的观念不能给批评家的例子提供符合逻辑的外貌，那么这些例子也不一定会奏效。省略推论法（enthymeme）是一种不完整的三段论法（syllogism），但观众会从自己的知识和观念储备中补充这些评论中没有给出的前提。[16]有些前提对一些不同的批评学派都很有效，比如批评家预先设定俄狄浦斯情结或者有机整体论作为某个阐释行为的基础。有些前提则适合于整个评论机制。我在前几章提到的各种解决问题的过程，都能以省略推论法的形式运作。当批评家将摄影机拟人化，或者宣称角色周围的环境揭示了某种心理状态时，他就是在运用上述推论方法为自己的结论寻找论据。修辞者通常会将语义场转变为隐含的意义，将图式和启发法转变为心照不宣的前提，将推论转变为论点和结论，把模型电影转变为电影本身，借此让特定的阐释行为似乎在逻辑上不可避免。

　　但是，许多常用的省略推论法并非来自于认知过程，而是主要求助于权威。[17]修辞者清楚地知道，他的读者会信任有识之士，于是，引导他们尊重那些大名鼎鼎的名字和著作就成了使批评机制具有一致性和持续性的基础。因此，批评家就可以列举一大堆名字（利维斯、列维－施特劳斯、拉普朗什[Laplanche]），或者以转喻的方式引用广泛的知识领域的重量级权威（如根据"马克思主义"或者"符号学"）。在自我意识颇高的电影理论批评中，被引用的权威常常来自影评机制之外，权威的可信度来自这样一个观念，即他们拥有电影领域之外更宽广、更深厚的知识。也就是说，现今关于电影的主张大多依赖于对更广泛的领域的见解——社会的力量、语言的本质，以及无意识的动力。就此而言，在《电影手册》《银幕》《艺术论坛》等杂志中出现的引文注释应被视为一个重要事件，因为这不仅是电影批评"学院化"的标志，而且显示了借助外来知识来讨论电影的趋向。

　　〔15〕哈伊姆·帕尔曼（Chaim Perlman）：《修辞的王国》（*The Realm of Rhetoric*），威廉·克鲁贝克（William Klubeck）译，诺特丹：圣母大学出版社，1982年，第35页。

　　〔16〕劳埃德·比泽尔：《亚里士多德的三段论再思考》（"Aristotole's Enthymeme Revisited"），载《演讲季刊》（*Quarterly Journal of Speech*），第45卷，第4期，1959年12月，第407—408页。

　　〔17〕哈伊姆·帕尔曼指出："在争论中，通常被质疑的不是权威人物的观点，而是权威人物本身。"见《修辞的王国》，第94页。

最常被搬出来的权威是电影的制作者。在第四章中我曾谈到，无论是采用解析式方法的批评家还是采用症候式方法的批评家，都习惯性地从电影制作者这个源头追踪电影的效果。我曾在第七章表明，这两类批评家都倾向于将电影制作者视作可以精确度量效果或者表达意义的人物。这样我们就可以看出，为什么电影制作者的话可以为批评家的修辞撑腰了。一位批评家可以用约翰·福特的一段声明来确认影片《要塞风云》（Fort Apache）的意识形态问题，而另一位批评家可以引用塞克的访谈来表明他的电影是关于幸福和知识的。[18] 希区柯克关于恋物癖的评论，可以支持批评家对影片《艳贼》的解读。[19] 批评家可以依据制作者的说辞来解释《斯芬克斯之谜》：斯芬克斯体现了"一系列的问题、矛盾和词汇的组合"（沃伦），一种"希图解谜的声音"（穆尔维）。这里暗示的是一种女权主义的策略，它不仅仅体现在意识领域，因为女性所处的"符号世界"（the Symbolic world）是一个"不属于她们自己的"世界（穆尔维）。[20] 尽管采取症候式方法的批评家排斥原创或原作者的说法，但他们仍会将采访、宣言以及文章作为批评的证据。即便"作者已死"，批评家的讨论仍会继续下去。

更确切地说，诉诸艺术家的方法必须与不同的箴言式（topoi）[21] 认知或省略三段论法相联系才能发生作用。但是批评家通常会先入为主地宣称一部电影有什么含义。如果电影制作者的陈述能够证实他们的宣称，那么这样的陈述就成为具有因果联系的证据。（无论电影制作者是理性的还是无意识的，他都要把"意义"置入影片中。）但如果电影制作者的陈述与批评家的论述不一致呢？批评家可以忽视它（这是通常的手段），或者他们可以引用 D.H. 劳伦斯的名言："永远不要相信讲述者，相信故事就行"，并且还会指出艺术家是如何缺乏自觉意识的。采用症候式方法的批评家们则会把制作者截然相反的言论看作被压抑的意义的流露。不论在任何情况下，批评家们都拥有无限的自由。《电影》杂志的批评家无视希区柯克在电影新闻发布会上的回答，而使用他在更加严肃的访谈中的表述，以此作为他们进行阐释

〔18〕罗伯特·B. 雷：《好莱坞电影的某种趋势，1930—1980》，第 173 页；弗雷德·坎普尔：《道格拉斯·塞克的电影》，载《银幕》，第 12 卷，第 2 期，1971 年夏季号，第 44 页。

〔19〕雷蒙·贝洛：《表述者希区柯克》，载《暗箱》，第 2 卷，1977 年秋季号，第 72 页。

〔20〕托尼·萨福德（Tony Safford）：《政治无意识之谜》（"Riddles of the Political Unconscious"），载《论电影》（On Film），第 7 卷，1977—1978 年，第 41 页。

〔21〕在古典修辞学中，论据来自不同的信息来源，或者 topoi（希腊语"地方"），topoi 是用来描述不同观点之间的联系的一种类别。——译注

的论据。[22] 最近的一个例子是，一位作者采用了麦可·史诺对影片《礼物》（*Presents*）的技巧和主题的论述，并在此基础上建立起自己的阐释，但是她随后又引用了史诺其他的言论，以证明他没有意识到这部影片并没有给女性观众的观影"留出一点空间"[23]。在这些批评实践中，电影批评家们可以说是在拾人牙慧。而康德以及其后的施莱尔马赫都认为，阐释的目标之一是阐释者能够比作者本人更了解他自己。[24]

有两种人可以玩这个游戏。询问艺术家其作品主题的做法颇具弹性，这使得电影制作者有机会掌控阐释机制。在实验电影中，导演的陈述可以使得批评家对一部晦涩的作品做出合乎制作者意愿的阐释。如果彼得·沃伦宣称《斯芬克斯之谜》中的斯芬克斯代表了"被压抑的女性无意识的例子"，那么批评家们可能会领会他的暗示，然后由此扩充阐释的重点。[25]（这种策略在先锋派艺术中并非不为人知，乔伊斯把他的关于《尤利西斯》的计划交给了斯图尔特·吉尔伯特，并且帮助一群朋友写出解读，这就是后来的《芬尼根的守灵夜》[*Finnegans Wake*]）[26]。这样的策略还可以被更加商业化的制作者所运用。影片《兰闺艳血》的导演告诉批评家，其作品的一个固定主题是表现人类的孤独。[27] 大卫·柯南伯格（David Cronenberg）承认在电影《录像带谋杀案》（*Videodrome*）中，故意用中世纪和文艺复兴思潮的紧张对立，以及叶芝和达·芬奇的引文来引导批评家，[28] 夏布洛尔为其电影中出现的文学引文提供了

〔22〕伊恩·卡梅伦、理查德·杰弗里：《世界性的希区柯克》，载《电影》，第 12 期，1965 年春季号，第 21 页。

〔23〕特瑞萨·德·劳拉提斯：《爱丽丝说不：女性主义、符号学、电影》，第 76 页。

〔24〕伊曼努尔·康德：《纯粹理性批判》，第 310 页；鲁道夫·马克瑞尔：《狄尔泰：人文科学的哲学》，第 266 页。

〔25〕堂·蓝瓦德（Don Ranvaud）：《访问劳拉·穆尔维、彼得·沃伦》（"Laura Mulvey/Peter Wollen: An Interview"），载《影框》，第 9 卷（1979 年），第 31 页；萨福德：《政治无意识之谜》，第 41 页；伊丽莎白·考伊：《〈斯芬克斯之谜〉：观点之一》（"Riddles of the Sphinx; Views: 1"），载考伊编：《1977—1978 年英国电影协会出品影片日录》，第 49 页。

〔26〕见斯图尔特·吉尔伯亚特：《詹姆斯·乔伊斯之〈尤利西斯〉研究》（*James Joyce's Ulysses: a Study*），纽约：Vintage，1958 年，第 vi—ix 页；西尔维亚·比奇（Sylvia Beach）：《导言（1961）》（"Introduction [1961]"），载萨缪尔·贝克特（Samuel Beckett）等：《关于某人孕育手稿的讨论》（*Our Exagmination Round His Factification for Incamination of Work in Progress*），纽约：New Directions，1972 年，第 vii—viii 页。

〔27〕安德里亚诺·阿普拉（Adriano Aprà）等：《访问尼古拉斯·雷伊》（"Interview with Nicholas Ray"），载《电影》，第 9 期，1963 年，第 14 页。

〔28〕蒂姆·卢卡斯（Tim Lucas）：《影像如病毒：〈录像带谋杀案〉的拍摄》（"The Image as Virus:The Filming of *Videodrome*"），载皮尔斯·汉德琳（Piers Handling）编：《形塑愤怒：大卫·柯南伯格的电影》（*The Shape of Rage: The Films of David Cronenberg*），多伦多：General，1983 年，第 157 页。

一个更加尖刻的理由：

> 我需要一些相当程度的影评来支持，我的电影才能成功：如果没有这些，我的电影将一无是处。所以，你会怎么做呢？你必须帮助批评家们抓住重点，对吧？所以，我向他们施以援手。"把我的电影与艾略特（Eliot）联系起来，看看你是否能从中够找到我"，或者"你喜欢拉辛（Racine）么"？我给予他们这些暗示去领会。在影片《屠夫》（Le Boucher）中，我插入了一段巴尔扎克的内容，批评家蜂拥而至，就像贫穷扑向这个世界一样。让批评家盯着一张白纸而不知道如何下笔并不是一件好事……"这部电影无疑是巴尔扎克式的"，这就是我想要的，然后批评家们就可以想说什么就说什么了。[29]

如果批评家可以使用艺术家的话作为阐释的证据，那么深谙阐释步骤的艺术家也可以利用批评家达到自己的目的。[30]

如果完整罗列电影阐释中常用的主题的话，清单会非常冗长，但是请允许我从中挑选一些这些年来制造了不少乐趣的例子：

> 一部值得批评的电影往往是模棱两可的，或者是歧义纷呈的，或者是对话式的。
>
> 一部值得批评的电影在题材、主旨、风格或形式上都具有相当的创新性。
>
> 一部值得批评的电影往往与传统对立（旧的说法是：嘲讽性的；新的说法是：颠覆性的）。
>
> 一部电影应该让观众思考。
>
> 把角色放在同一画面内暗示着他们将联合起来；将他们剪接到不同的镜头中，则强调他们的对立。
>
> 蒙太奇与场面调度，或者摄影机运动是对立的。
>
> 第一个镜头的视点与后面镜头的视点是不同的。
>
> 卢米埃尔与梅里爱是对立的。
>
> 画面总是跳脱于文字表达之外（旧的说法是：透过丰富性；新的说法则是：透过超量或丰富的意蕴）。

〔29〕《夏布罗尔与鲁伊·洛圭拉、尼可莱塔·查拉菲对谈》（"Chabrol Talks to Rui Nogueira and Nicoletta Zalaffi"），载《画面与音响》，第 40 卷，第 1 期，1970 年冬—1971 年，第 6 页。

〔30〕关于戈达尔在《各自逃生》中运用这一策略的讨论，见克里斯汀·汤普森：《打碎玻璃外壳：新形式主义电影分析》（Breaking the Glass Armor: Neoformalist Film Analysis），普林斯顿：普林斯顿大学出版社，1988 年，第 11 章。

电影制作者不仅要熟练地掌握技术，电影更是蕴含了深刻的意义。

在艺术家的创作后期，技术通常被扔在一边，而作品则变得更加简约，更加图像化，也更意味深长。

电影通常提出一个问题，但并不作答。

这部影片是对高深的哲学问题或者政治议题的反映或思考。

这部电影是莎士比亚式的（英美说法），或拉辛式的（法国），或者福克纳式的（英美或法国）。

这部电影的风格是如此地夸张，它一定是讽刺的或戏仿的（这句话适用于塞克，晚期的维多［Vidor］、维斯康蒂［Visconti］、肯·罗素［Ken Russell］等人的作品）。

此前对这部电影的阐释即便不是完全错误的话，也是不充分的。

批评家们会把特别的话题包裹在一些格言里，诸如"这名女子看一眼，便产生了挑逗的意味，去势的氛围就出现了"，或者"我敢说，模棱两可是电影具有价值的最可靠的标志"[31]。亚里士多德曾说过，当修辞者透过普泛的事实表达其对个案的意见时，大众最易接受。[32]

现在，我们便可以理解电影批评中具有自觉意识的理论话语的另一项功能了。理论上的教条通常会被分解成省略三段论、箴言和格言，以协助阐释活动在不同阶段的修辞。"理论"已经成为凝聚解读机制的力量，创造出修辞者可以运用的心照不宣的观念。例如，如果我在提到批评"实践"或"话语"的任何时候，都引用福柯的一两段话，本书的分析对某些读者而言可能会更具说服力。如果说在解析式批评的范围内，论辩的信条立足于"我的主题会打败你的主题"[33]的话，那么在症候式批评中，论辩则诉诸"我的理论会打败你的理论"。从这个角度看，20世纪60年代以后的电影批评偏离了犹太教－基督教（Judeo-Christian）用哲学分析影片文本的传统，而重拾斯多葛派（Stoics），视文学为一种消遣，但须受严密的理论反思的控制的传统。[34]理论的力量被认为是"理所当然"，它似乎可以证实阐释的有效性；反过来，阐释似乎也可以描述这种理论，对其进行确认，或者拓宽其应用范围。批评家也可以赋予一部先锋电影或具有颠

〔31〕史蒂芬·希斯：《差异》，载《银幕》，第19卷，第3期，1978年秋季号；安德烈·巴赞：《奥逊·威尔斯》，第30页。

〔32〕亚里士多德：《修辞学》，第2223—2224页。

〔33〕理查德·莱文：《新阅读与旧戏剧》，第28—41页。

〔34〕乔恩·惠特曼：《寓言：远古以及中世纪技术的动力》，第61页。

覆性力量的电影以某种力量，去检验概念性主题，并揭示真理；一部影片只要能提供理论写作的条件，就变得重要起来（见第四章）。

概括地说，所谓的"创造"，实际上是由合乎伦理的、感性的、伪逻辑论据等构成的。古典修辞理论的第二个主要命题——配置（dispositio），关注的是阐释的组织结构。如果可以给出批评的标准格式供论文或书籍的章节之用，我们或许应做一个基本的区分。采用解析式方法的批评家通常以直观的经验建构论据，而更加"理论化"的批评家一般会将自己的论述与从权威（弗洛伊德、拉康、阿尔都塞）那里得到的观念糅合起来，并宣称这部电影体现或者表明了这些观念。然而，近年来，这两种方法之间的界限逐渐模糊，这是因为学术规范使采取解析式方法的批评家越来越依靠专家，并接受理论的教条。因而这两类批评都采用了更为基本的论述结构。典型的电影批评遵循着由亚里士多德奠定、西塞罗（Cicero）修正的传统模式：

简介：

开场白：对议题的介绍。

叙述：背景环境；在电影批评中，要么简要介绍议题的历史，要么对被解读的影片作简要描述或概述。

论点：对将要证明的观点进行陈述。

主体：

分列：分解出支撑这篇论文的要点。

论证：逐一讨论每个论点。

驳斥：解构相反的意见。

结论：回顾全文，并进行诉诸情感的劝勉。[35]

任何一篇批评文章都会对这些部分重新进行排列组合。通常，分列的论点会零散地出现在整篇文章中，而驳斥的文字（如果有的话）则会放在文章开头之后。

怎样开头是一个问题。媒体影评人会寻求新颖的和吸引人的开场，而学院化的电影批评则创造了一些既定的开场方式。批评家们很少以提出问题的方式，或者以具有挑战性的论述开场，也很少以突兀的、令人迷惑的方式描述影片来作为文章的开篇。惯用的标准开场，是向这篇文章之前的或重要的理论成果致敬，以

〔35〕见詹姆斯·凯尼威（James L. Kinneavy）：《话语理论》（*A Theory of Discourse*），纽约：Norton，1971年，第264—272页。

此为自己的文章定位，有时也可以简要回顾一下当前的文献状况。一篇文章最苍白无聊的开场，就是回顾该议题"最近的发展情况"。这种做法至少传达了三种信息：（1）"我与时俱进，跟上了潮流（特质，ethos），你也是这样（诉诸感性，pathos）"；（2）"电影研究是不断进步的，越新的作品越应该得到重视"；（3）"我站在这一研究领域的顶端，没有比这更新的文章，因此必定比你正在阅读的更重要"。在行文过程中，修辞者可以用两种方式利用这种"新近的"策略：宣称"我通过展示如何将理论应用到新的例子上，从而拓展了这种理论"，或者宣称"我以合作的精神修正了最近的理论，并证明了在对这一理论进行修正之后，使其能够解释一部独特的影片"。批评家绝不会利用手边的电影去挑战"最近的发展"，指出其正走向一条死胡同。

论文主体的组织结构方式是批评家的一项重要选择。遵循逐行加注评论的传统，以及朗松式的（Lansonist）文本解读法（explication de texte），批评家可以一步一步地分析影片，让"情节顺序"来建构其论证。实际上，这种修辞框架的"叙述"部分会把对论点的分列和证实统统淹没掉。这种论证是依据显而易见的观影经验而顺序进行的，会比较令人信服；但缺点是易冒论点分散的风险，而且使遗漏显得格外刺眼。此外，批评家也可以围绕阐释的观念结构来组建文章，于是，"分列"部分就成了影片主要语义场的纲要，以及论点互相影响的图示，而"论证"部分则会引用能够运用这些语义场的片段。这种做法的优势是概念清晰、优雅和有力。批评家让影片从属于他的论证，以论证为纲，随意截取能支持其观点的数据资料。这样做的缺点是，容易使文章看上去零碎和片面，批评家很可能会把影片中与他论点不一致的那些部分略去。当然，这种方法的倡导者同样得求助于一步一步的"情节顺序"来研究电影。大多数时候，批评家论述的高潮部分与对影片高潮部分的讨论是重合的，也会通过对影片最后一场戏的阐释，来完成观念和修辞上的收尾。

修辞者可能会通过一个比较性的结构将两部影片进行对比，从而改变其论证的主体：将一部普通的类型电影与一部作者电影杰作进行对比，将一部"古典"影片与一部现代主义的或具有反叛性的影片进行对比。[36]一般说来，批评家越是寻求用影片来描述或论证一个理论观点，这种比较的策略就越能派上用场。而这样做的危险是，具有怀疑精神的读者可能质疑这种理论框架会扭曲或者简化其所讨论的影片。

〔36〕例如，可参见史蒂芬·希斯：《电影的问题》，第19—75、145—164页。

批评文章的结尾，是批评的配置中最易落入传统窠臼的。无论批评家的阐释是从某个理论教条推演而来，抑或是归纳自影片的资料，文章开头所提出的论点都必须在结尾得到巩固和确认。论点可以以一种试验性的风格提出，论述也可以具有探索性，但是文章的结尾必须使前面的论证成为站得住脚的阐释。理查德·莱文写道："批评家常常声称或者暗示，解读的作用是检验他所认为的这部作品的真正含义，而批评家的看法最初是以假设的方式提出，他的假设总是能够通过测试，这是因为解读……是一种自我确认（self-confirming）的表现……从没有哪种解读无法证明批评家的论点。"[37]

正如西塞罗所指出的那样，结尾还应当包括尖锐的感性诉求。批评家可以唤起影片中呈现的或由该片所引发的感情。（《1951 年的欧洲》[Europa 51] 表明罗西里尼是一名"恐怖分子"，他制作了一部关于"战争、游击队活动，以及革命"的影片。[38]）或者，批评家可以"点出"影片的症候性特质，并提醒读者注意社会行动。（除了影片自身的主题之外，《柳巷芳草》还包含了"有力地指涉抗争中的女性主义的形象及问题"的片段。[39]）文章结尾处的感性诉求与文章开头所奠定的特质并行不悖，揭示了批评的逻辑极度依赖修辞的力量。

电影批评家的配置的力量在很大程度上来自其熟悉性。一篇文章要具有标准的文学或艺术－历史批评文章的结构。这种结构同样源自对《圣经》的口头阐释之类的形式，就像引介《圣经·旧约》的前五卷（Torah）进行解读的希伯来读经法（petihta），以及发展为主题、副主题（protheme）和扩充法（dilatatio）的学院派教义。[40] 文章结构可以贯穿全书，因此第一章就成了简介，回顾文献，并对观点作一预先阐述，而接下来的几章则完成对特定影片的阐释，各章都要支持主要论述的论点。批评的惯例还需承认，阐释在某种意义上是各方共同努力的结果。在这种标准的格式内，将批评家与读者、批评家与批评家凝聚在一起的社会力量再度获得确认。

〔37〕莱文：《新阅读与旧戏剧》，第 4 页。

〔38〕安德里亚诺·阿普拉（Adriana Apra）语，引自彼得·布鲁纳特：《罗伯托·罗西里尼》，第148 页。

〔39〕克里斯汀·葛兰希尔（Christine Gledhill）：《女性主义与〈柳巷芳草〉》（"Feminism and Klute"），载 E. 安·卡普兰编：《黑色电影中的女性》，第 128 页。

〔40〕大卫·斯特恩（David Stern）：《米德拉什与〈圣经〉注解的语言》（"Midrash and the Language of Exegesis: A Study of Vayika Rabbah"），第 1 章，载杰弗里·哈特曼、桑福德·布迪克编：《米德拉什与文学》，第 107 页；T.-M. 查兰（T.-M. Charland）：《中世纪修辞学史研究》（*Arts praecandi: Contribution à l'histoire de la rhéto rique au Moyen Age*），巴黎：Vrin，1936 年，第 135—218 页；查尔斯：《树与泉》，第 139—141 页。

▎理论言说 ▎

批评的风格（elocutio）是高度修辞化的，这似乎无需证明。大多数批评家都将自己视作运用语言的巧匠。有些批评家堪称卓越的风格大师，例如巴赞和帕克·泰勒。学院派的批评家并未放弃讲求风格的流行散文化笔法：

> 关于《精神病患者》："玛丽安（Marion）是否觉得世界上没有人能让她感受到这一点？她是否觉得没有人值得她自由地、热情地托付？"[41]

> 关于《蝴蝶梦》："如果被水溺毙尚不能浇灭这名女子的欲望，那么我们又如何确信烈火能将欲望化为灰烬？"[42]

> 关于《感官帝国》（*Empire of the Senses*）："让我们回到开头提到的轶事：斋藤（Saito）、接待、刺杀，以及没有成功的暴动。是的，《淘气的玛丽达》（*Naughty Marietta*）当然与此毫无关系，它只不过是一桩轶事。但是……"[43]

> 关于《歌剧魅影》（*Phantom of the Opera*）："观众惊呆了，幽灵大笑，然后张开手掌，里面……空无一物。"[44]

下列几段文字有着喧闹的说服效果，不可错过：

> 论及安东尼奥尼的镜头如何消除触觉："触摸即是确认，失去联系的人急切需要触觉式的重新确认。"[45]第六章所讨论的双关式启示法，使批评家能够运用同音异义的隐喻，正如此处的"失去联系"（out of touch）与触摸（touch）。

> "如果我是一名'八卦'专栏作家，我会将这种新的尝试性的乐观主义（在《奇遇》[*L'Avventura*]和《夜》中）归因于莫妮卡·维蒂（Monica Vitti）走进了安东尼奥尼的生活。"[46]此处这种"声明放弃"（praeteritio）的笔法（"我对此事不予置评"）的作用是将其记入生平轶事，同时又将对此类事情的兴趣归于散布丑闻者身上。

〔41〕威廉·罗斯曼：《希区柯克——致命的凝视》（*Hitchcock–The Murderous Gaze*），剑桥：哈佛大学出版社，1982年，第294页。

〔42〕塔妮亚·莫德尔斯基：《"绝对不要36岁"：作为女性俄狄浦斯情节剧的〈蝴蝶梦〉》，载《广角》，第5卷，第1期，1982年，第41页。

〔43〕史蒂芬·希斯：《电影的问题》，第159页。

〔44〕琳达·威廉姆斯：《当女性观看时》，载玛丽·安·杜恩，帕特丽夏·梅伦坎普，琳达·威廉姆斯编：《重新审视：女性主义电影批评文集》，第87页。

〔45〕西摩·查特曼：《安东尼奥尼，或世界的表象》，第121页。

〔46〕参见伊恩·卡梅伦，罗宾·伍德：《安东尼奥尼》，第72页。

"例如，想想波兰斯基（Polanski）的《唐人街》（*Chinatown*）和奥特曼（Altman）的《漫长的告别》（*The Long Goodbye*）这类围绕着私人侦探的角色建构起一整套关于偷窥的叙事的影片，或者想想众多侦探片或惊悚片中的场景，在这类影片中，主人公的活动总是与偷窥相关。"[47]这位批评家没有一一列举这些叙述与场景，而是引导具有与其相仿的知识水平的读者自行回忆一些例证。"一整套""众多"，与"如果我有充足的时间"或"如果篇幅允许"等词句一样，其作用是表示批评家受到更重要的事情所迫，不得不暂时收回他原本可以阐明的信息。（此处使用的是遁辞的修辞手法。）

关于《高度怀疑》和弗里茨·朗的早期作品："我们在这两个个案中究竟看到了什么？早期作品表现的是带着罪恶面貌的纯真；而《高度怀疑》则是以纯真的面貌呈现罪恶。难道有谁看不出这些作品表现的是同样的主题，或者至少是同样的问题吗？"[48]第一个句子表明作者将以"自问自答的形式推论"，第二句则通过玩"罪恶"和"纯真"的文字游戏，构成了一个有趣的对仗（isocolon），就像希罗多德（Herodotus）所说："在和平年代，儿子埋葬父亲；在战争年代，父亲埋葬儿子"。第三句提出了一个关于修辞的问题，然后再以"换语"（epanorthosis）的方式收回部分问题（修正了前面的论断），此句以限制评论的方式将作者描绘成像是在寻求修辞的准确性。

即便是较为平实的论述，亦可帮助阐释者达到其目的。例如被我称为"连接性重述"（associational redescription）[49]的策略，即将一个相对中立的描述转移至阐释者的关键论点，下面是个小例子："（在《歌剧魅影》中）她摘下他的面具，露出他的伤痕和缺憾，这正是幽灵希望她盲目的爱所能治愈的。"[50]客观的字眼（"伤痕"）当然是无可争议的，但是与其并列的字眼（"缺憾"）起到的作用是重新描述，是一种额外的推论。如果没有"伤痕"，阐释可能会略显牵强；但如果没有"缺憾"，阐释则根本无从成立。一个更为充分的例子，是对《火车怪客》结尾的分析。在这一场景中，当盖（Guy）和安（Ann）看到一位部长坐在火车通道时惊呆了，然后，批评家写道，他们"相视而笑，没有说话就迅速离开

〔47〕史蒂夫·尼尔（Steve Neale）:《类型电影》（*Genre*），伦敦：英国电影协会，1980 年，第 43 页。

〔48〕雅克·里维特:《手》（"The Hand"），载吉姆·希利尔主编:《20 世纪 50 年代的〈电影手册〉》，第 143 页。

〔49〕这与肯尼斯·伯克所谓的"通过延伸放大"（amplification by extension）相似，见《动机的修辞》（*A Rhetoric of Motives*），纽约：World，1962 年，第 593 页。

〔50〕威廉姆斯:《当女性观看时》，第 87 页。

了".[51]当这名批评家将这一场景解释为它象征着对稳定的抗拒，将他们的未来放进"巨大的不安"后，连接性重述便出现了：现在，这一举动被认为是"心怀恐惧地从婚姻中退缩"[52]。

电影批评一旦进入学院，其措辞便呈现出学院派的色彩。在学术性的写作中，某些格式标识出修辞的步骤："正如某物所示"（或指出，或论述）打出了权威的旗号；如果我声称某件事的发生"绝非偶然"，那便是以最坚决的方式制造因果联系；如果我说某人"忘记了"一个重要的关节点，也就意味着我相信某人曾经知道此事，亦即此人同意我的观点，但是其路径出现了偏差。还有很多细微的惯例，诸如标题中的冒号（"白痴之言：杰里·刘易斯电影中的发音与声音"），或者具有因果联系的词汇"当然""毋庸多言"，以及"不言而喻"，都能在令读者感觉行文顺畅的同时引入重要的预设观点。

在学术话语的范围内（这本身就值得写一本专著作来探讨[53]），理论的崛起产生了特定的规范。理论的模糊性也制造了不少笑话，例如一则关于解构主义式的教父（deconstructionist Godfather）的笑料，就让人摸不着头脑。尽管抨击专有名词的文章连篇累牍，但是专有名词仍具有重要的修辞功能，它能为批评家制造个人风格，尤其是当批评家创造了一个新术语的时候。凡·里斯指出，学院派批评家的名声可以通过这样的方式建立：创造一个术语，其后的使用者便会接纳暗含在这一术语中的前提。[54]专有名词还具有划定范围、排斥圈外的人，以及强化圈内团结的功能。下面的例子引自对弗里茨·朗的《万里追踪》（*Man Hunt*）的讨论：

> 的确，讯问那场戏可说是朗风格的缩影，雷蒙·贝洛和其他批评家曾经描述过其各个层面。首先，导演通过刻意营造的平面化效果解构了心理学和戏剧的深度，例如，受刑那场戏的第一个镜头将焦点置于显然是人工布景的山峰上。其次，导演刻意消除影像，直至变成一片空白，与镜头里作为背景出现的景物形成对比，使之具有了象征性的价值，或者用布莱希特的术语说，它是"姿态性的"。再次，除了（或因为）运用这些明显的方式令"自然的"影

〔51〕唐纳德·斯波特：《阿尔弗雷德·希区柯克的艺术》，第 216 页。

〔52〕同上书，第 217 页。

〔53〕最先讨论此问题的是琳达·布罗德基（Linda Brodkey）的《作为社会实践的学术写作》（*Academic Writing as Social Practice*），费城：坦普尔大学出版社，1987 年。

〔54〕见 C. J. 凡·里斯：《一部文学作品如何成为杰作：论文学批评实践的三重选择》（"How a Literary Work Becomes a Masterpiece: On the Threefold Selection Practised by Literary Criticism"），载《诗学》，第 12 卷，1983 年，第 408 页。

像戏剧化、舞台化之外，还强调画面的空间应视为无限开放的空间。这种可见的影像创造了银幕内外空间的辩证关系，让我们可以一瞥画框之外的另一个空间：我们只瞥到敞开的门廊；似乎在暗示其他地方的窗户；入口和出口使画框内的区域变成了被随意切割的空间。但是，朗处理空间的手段与其他导演不同，例如雷诺阿将开放的空间视作创造流动的、真实的客观世界的手段（正如里奥·布劳迪［Leo Braudy］对雷诺阿的解读所表明的那样），在朗作品的空间中，画框作为真实的相似物（analagon）的观念，被置换为仅仅是一种形式结构或一种结合体的元素，其价值只是该元素在结合体中所占比例的大小，而不具有暗示生命的丰富性的人（文）意义（33）。在一部开始剥除主人公的英雄色彩，并将其变成发声装置的影片中，这种空间的组合便剥夺了这位"英雄"在各个方面施展行动的可能。[55]

此处所用的引号令术语具有迂回的、唱反调的效果，措辞略带法文的味道（"结合的""真实的"被用做名词）。作者提到了不少人名，但只对布劳迪加了注释。读者可以参考布莱希特的表现理论、伯奇（Burch）对银幕外的空间的解释，以及巴赞评论雷诺阿所形成的传统。对深谙理论的人而言，"缩影"和"置换"来自弗洛伊德和拉康，"解构"令人想起德里达和伯奇，"真实效果"和"相似物"出自巴特，"发声装置"则呼应了本维尼斯特（Benveniste）、博德里、麦茨和贝洛的理论。用嵌入式方法组成的词素，如"人（文）"（human [ist]），就如同用斜杠和空格将单词连缀在一起产生新的意义，这已经成为此类理论表述的标志。[56]严格地说，这段话有赖于术语机制："某一流派或学派采用的某一口号或程序，能被其拥趸或追随者所辨识，而将持不同观点的人排除在外。"[57]

"某种程度的强调""一种辩证的关系"，文章引用的此类短语既暗示了特殊性（是这个，而不是那个），又暗示了一般性（作者知道还有更多的隐含意义）。因此，理论的修辞可以通过遣词造句将其自身与一般意义上的术语区分开来。批评家以不同寻常的方式使用寻常的语言。当修辞者说某一理论教条或思想家令某

〔55〕达纳·伯兰：《权力与偏执：20世纪40—50年代美国电影的历史与叙事》（*Power and Paranoia: History, Narrative and The American Cinema, 1940-1950*），纽约：哥伦比亚大学出版社，1986年，第147—148页。

〔56〕伯纳德·杜普里茨（Bernard Dupriz）将这种做法称为"双重训诫"（double lecture），除了最近的法国理论外，还找不到其他的例证。见雷德斯（Gradus）：《文学程序（词典）》（*Les procédés littéraires [dictionnaire]*），巴黎：Bourgeois，1980年，第167页。

〔57〕《牛津历史原理通用辞典》（*The Oxford Universal Dictionary on Historical Principles*），第3版，牛津：Clarendon Press，1955年，第1872页。

些东西变成公式时，他便被塑造成了学生或信徒。矛盾文本的批评家被卷入"圣安德烈斯断层"（San-Andreas Fault）般的比喻中：缝隙、缺口、裂缝、罅隙、崩塌、爆裂。某些词汇变成了一成不变的筹码，可以用来"洗牌"并重新组合（例如下列假想的例子："语言／政治／欲望：一次阅读"，或者"阅读语言：政治与差异"，或者"不同的欲望：阅读、唯物主义与语言"）。出现在句子末尾的斜体字，承担着重要的强调功能，巴特说："心理分析教会我们阅读其他地方"[58]，一名电影阐释者说："现在的确有可能看看其他地方了"[59]。

尽管当代的电影研究具有自觉性，但它并未注意到在 20 世纪 70 年代理论大获全胜时，上述修辞策略所扮演的角色。电影研究界坚守这样一个神话：曾经遭受围攻的宏大理论（Grand Theory），以秋风扫落叶般的观念创新战胜了它的前辈们。下面这段话，便是对这段历史的重述：

> 作者论可能引导电影研究接纳一种保守的、阿诺德式的（Arnoldian）角色（被作者论的研究者研究得最多的美国导演，正是赞颂美国社会的神话，尤其是赞颂文化战胜无政府主义的约翰·福特，这难道是一种偶然吗？）。然而，历史的发展阻止了作者论成为电影研究的主导方法；其中最主要的，是伴随着 1968 年的动荡而产生的激进的法国电影／文学批评，或许其激进之处在《电影手册》派的圈子中体现得最为明显（《电影手册》曾发表过一篇大篇幅的、集体撰写的关于福特的《少年林肯》的意识形态分析的文章）。结构主义和后结构主义的理论与方法来自法国，经由为英国杂志《银幕》撰稿的批评家的重要转介，对 20 世纪 70 年代初处于发展期的美国电影学者产生了重要影响。这些学者对新观念持更为开放的态度，部分原因是他们在学术界的地位较为边缘。到 20 世纪 70 年代中期，美国的电影学术已经成为一个相当理论化的行业，马克思主义（主要是阿尔都塞式的）、心理分析（主要是拉康式的）、女性主义，以及传统的（主要指作者论与类型研究）方法，错综复杂地交织在一起。[60]

本书试图表明，恰恰与此相反，这些发展远非突发的变化。除了主要的批评实践令新的方法变得"适用"之外，还有诸如本书第二、三、四章所追溯的渐次推进的、细微的变化：20 世纪 40 年代的症候式批评和 50 年代的文化批评；以作者

〔58〕罗兰·巴特：《声音的纹理：访谈录，1962—1980》（*The Grain of Voice: Interviews, 1962-1980*），琳达·科弗代尔（Linda Coverdale）译，纽约：Hill and Wang，1985 年，第 241 页。

〔59〕玛丽·安·杜恩：《对欲望的欲望》，第 183 页。

〔60〕巴顿·帕尔默（R. Barton Palmer）：《编者导言》（"Editor's Introduction"），载《文学想象研究》，第 19 卷，第 1 期，1986 年春季号，第 1—2 页。

论为前提的《电影手册》派的意识形态批评，英国电影协会的结构主义，《银幕》的文本解读；获得理论认可的长期以来存在的批评习惯。

标准的说法还忽略了重要的物质前提条件。一个想赢得一席之地的批评学派必须根植于某个都市文化的环境中——巴黎、伦敦、纽约，或者其他能吸引资金、文献、公共活动，以及人才的"算计中心"（center of calculation）。[61] 这个学派应该掌握一本期刊或者一套丛书，应该有一群聪明的年轻人（和电影制作者一样，重要的批评家在 30 岁之前便已崭露头角），以及较为宽容的长者（例如巴赞、帕迪·沃纳尔 [Paddy Whannel]）。当然还需要资金的支持，自 20 世纪 70 年代以来，成功的电影批评学派便与高等教育日益增长的财富联系在一起。如今，几乎所有重要的英文期刊都是由学术机构掌管，并附属于高等院校。总的来说，同样的情况也出现在欧洲。在美国，在高等院校设置较为严肃的电影课程始自 20 世纪 60 年代，第一波研究电影的学生进入研究生院的热潮出现于 60 年代末期和 70 年代初期。到 70 年代末期，第一代电影学者受聘于高校，并获得较为稳定的教职，逐步在这一新兴学科内占据领导地位。此类活动与本书前面提到的批评写作及出版的学术化刚好吻合。电影阐释的发展有赖于我曾描述过的共有的惯例，但其繁盛主要是因为 20 世纪 60 年代以后知识分子的力量在高等院校内得到巩固——这种政治性的发展直到最近才得到应有的关注和分析。[62] "理论"的出现便是这一过程的症候，也是这一过程中的有力策略。

这一策略的成功还需仰赖修辞，它令持怀疑意见和反对意见的人处于守势。界限顿时分明起来：你要么是唯物主义者，崇尚自由解放，深谙各种理论观念，思维缜密，对人的思想与社会的关系等终极问题颇感兴趣；要么是个理想主义者，固守现状，一派天真，判断事情全凭主观臆测，心中充满浅薄的先入之见。科莫利和纳尔波尼在其 1969 年的论文《电影／意识形态／批评》中抨击了当时的电影批评中以科学的辩证唯物主义为名的经验主义。[63] 修辞上的优势总是能令理论家获得助益，他不仅可以引用有影响力的权威来支持其论点，而且可以展示其对

〔61〕布鲁诺·拉图尔：《科学在行动》，第 232 页。

〔62〕拉塞尔·雅各比（Russell Jacoby）：《最后的知识分子：学院时代的美国文化》（*The Last Intellectuals: American Culture in the Age of Academe*），纽约：Basic Books，1987 年；威廉·E. 凯恩：《批评的危机：英语研究中的理论、文学与变革》；雷吉斯·德布雷（Régis Debray）：《教师、作家、名流：现代法国的知识分子》（*Teachers, Writers, Celebrities: The Intellectuals of Modern France*），伦敦：New Left Books，1981 年。

〔63〕让－路易·科莫利和让·纳尔波尼：《电影／意识形态／批评（1）》，载约翰·埃利斯编：《银幕读本 1》，第 9 页。

手何以被错误的观念所迷惑。《银幕》杂志的编辑会公开指责英国的主流批评界及《电影》杂志："形式主义……和符号学，这二者都揭示了这篇具有浪漫主义美学观的文章，其本质其实是写实主义的，因此这篇文章具有意识形态上的冲击力。"[64] 一名女性主义者可能会指出，彼得·吉达尔试图创造一种"结构主义/唯物主义"的电影，就如同"拉康所描述的'去/来'（fort/da）游戏——孩子在其中着迷地、重复地玩味着分离和失落的概念"[65]。马克思主义和心理分析则利用修辞，享受提出观点，并解释对手所犯错误的根源所带来的快感。

理论修辞背后的研究手法产生了颇具吸引力的证明和措辞策略，既然理论致力于提出问题，那么作者便可认定，所有的作品都是从中间开始的。批评家可以指出困难，提出意见或者反思，并在文章结尾处呼吁大家寻找解决这一棘手难题的方法。让我们来看看下面这段文章：

> 这种持续性，将画框作为主题之配置——定势（Einstellung）——的效果，在叙事功能将场景相连接的"持续"形式中体现得最为直接。电影要展示情感，在其影像展示过程的间断处，电影相当于一个永恒的转喻，叙事是其中封闭的模型，当主题的方向穿过影像之流时，欲望便转化成一种易感性（电影中影像的再现远不及影像的组织那般确定）。[66]

如果你抱怨这种风格佶屈聱牙，下面这段回答便是对你的回击：

> 在《银幕》杂志的作者中，没有人出于令文章高深莫测的目的而采用晦涩的行文风格，难懂之处来自前文所提到的电影理论在各方面的发展，来自这种发展是一个过程这一事实。我们认为这才是问题所在，并决心解决这一问题。我们的方法不是对其进行简化，而是加倍注意辨识和界定困难之处，尽可能清楚明白地加以呈现，并将其作为论辩的重点刊登在杂志上。[67]

尽管理论家声称理论具有探索性，但他们仍固守某些前提。一位理论家断

〔64〕萨姆·罗迪：《社论》（"Editorial"），载《银幕》，第 13 卷，第 3 期，1972 年秋季号，第 3 页。

〔65〕康斯坦斯·彭利：《先锋派及其想象》（"The Avant-Garde and Its Imaginary"），载《暗箱》，第 2 卷，1977 年秋季号，第 11 页。

〔66〕史蒂芬·希斯：《电影与系统：分析的术语》，载《银幕》，第 16 卷，第 2 期，1975 年春季号，第 98—99 页。

〔67〕本·布鲁斯特等著：《答复》（"Reply"），载《银幕》，第 17 卷，第 2 期，1976 年夏季号，第 114 页。

言，符号学的自觉意识"为统一的自我之棺钉上了钉子"[68]，几乎不留质疑、提问和论辩的余地。下面这段文字充满必须、仅仅、往往已经、危险，以及合谋等字眼，将作者描绘成一个成竹在胸的人：

> 女性主义电影理论必须检视电影机器关于观众/主体的意识形态效果，将观众视为社会主体，以及被意识形态所决定的场域。[69]

> 有些理论将误认的概念当作错误的意识，这与拉康的理论毫不相干。这些理论还由此认定，即便在未来是不可知的，理论仍然能够描述现实，而意识形态则对这一现实进行系统的扭曲或篡改。这些理论必须仰赖知识与其研究对象之间未曾揭示的联系（超越表面的形式，了解真相）；从根本上说，它只能依赖一种理想化的自觉形式。[70]

> 尽管POV这一批评类别的引入意在将文本置入主观意义的网络，但它仍然与中心论、认同论有共通之处，与这种主体理论的发展试图取代的沟通理论的模型有共通之处。[71]

在过去的二十年间，一种更具侵略性的修辞姿态帮助理论赢得胜利，并保持了理论在批评机制内的权威地位。

这一权威可能遭到一套观念的挑战，后者同样具有吸引力，并运用了同样强有力的话语。但什么声音都没有出现。相反，出现的却是转变、忏悔和弃绝。在《电影/意识形态/批评》中，科莫利和纳尔波尼承认他们已经陷入结构主义的两个陷阱（"现象学的实证主义和机械的唯物主义"）中。[72] 罗宾·伍德在回顾他写于1965年的一篇关于《迷魂记》的文章时发现，这篇文章"贯穿着细微的、隐藏的性别歧视（当时我并未意识到女性在我们的文化中所受的压迫），与此密切相关，此文缺乏对'浪漫爱情'的心理学分析，将其视作某种永恒不变的'人

〔68〕E. 安·卡普兰：《女性与电影：摄影机前后的女性》，第16页。

〔69〕《暗箱》编辑部集体撰写：《女性主义与电影：批评路径》（"Feminism and Film: Critical Approaches"），载《暗箱》，第1卷，1976年秋季号，第10页。

〔70〕罗莎琳德·考沃德（Rosalind Coward）：《阶级、"文化"与社会形构》（"Class, 'Culture', and the Social Formation"），载《银幕》，第18卷，第1期，1977年春季号，第102页。

〔71〕保罗·威尔曼：《关于主体性的札记：爱德华·布莱尼根之〈被围困的主体性读后〉》（"Notes on Subjetivity: On Reading Edwarol Branigan's 'Subjectivity under Siege'"），载《银幕》，第19卷，第1期，1978年，第49页。

〔72〕让－路易·科莫利、让·纳尔波尼：《电影/意识形态/批评》，第9页。

类本性'"〔73〕。退回到 1973 年，杰弗瑞·诺威尔－史密斯自称为一名"追星族式的结构主义者"（star-struck structuralist），他对其著作《维斯康蒂》提出了自我批评，指责此书是理想主义的、本质主义的，"而且是时髦的历史马克思主义"〔74〕。不久，查尔斯·埃克特否认他对列维－施特劳斯的拥护，并声称他"受教于"马文·哈里斯（Marvin Harris）和茱莉亚·克里斯蒂娃的论著。〔75〕他提出了响亮的预言，呼吁支持新的先锋："猛烈的寒风正吹向那些片面的、过时的、缺乏理论依据的电影批评形式，其中很多都将被这阵风吹走。"〔76〕两年后，我对自己关于《公民凯恩》的文章提出批评，指出其充斥着理想主义的天真，并宣布皈依时下的理论作品（俄国形式主义、结构主义、后结构主义）。〔77〕需要再次强调的是，我不是说这些自我批评不够诚恳，也不是说这些作者所占据的新的位置不如之前的位置先进。我想表明的是，知识分子投身新的阵营，这已经不可避免地成为电影批评中颇具说服力的组成部分。从这个方面讲，以"理论"为主题或风格诉求，与社会生活中的其他修辞活动如出一辙。

〔73〕罗宾·伍德：《男性欲望、男性焦虑：本质的希区柯克》（"Male Desire, Male Anxiety: The Essential Hitchcock"），载马歇尔·道特鲍姆、利兰·佩格编：《希区柯克读本》，第 221—222 页。

〔74〕杰弗瑞·诺威尔－史密斯：《我曾是个追星族式的结构主义者》，载《银幕》，第 14 卷，第 3 期，1973 年秋季号，第 98 页。

〔75〕查尔斯·埃克特：《我们要驱逐列维－施特劳斯吗？》（"Shall We Deport Lévi-Strauss?"），载《电影季刊》，第 27 卷，第 3 期，1974 年春季号，第 64 页。

〔76〕同上文，第 65 页。

〔77〕大卫·波德维尔：《1975 年附录》（"Addendum, 1975"），到《公民凯恩》（"Citizen Kane"），载比尔·尼克尔斯主编：《电影与方法》，第 1 卷，伯克利：加州大学出版社，1976 年，第 288—289 页。

修辞的运用：《精神病患者》的七种解读模式

　　差异与相似总是相伴而行。不同的人会发现差异的相似点，也会发现相似的差异之处。

<div style="text-align:right">——弗拉基米尔·纳博科夫《苍白的火焰》</div>

　　上一章中对于修辞手法仅仅是象征性地回顾了一下，读者们可以用更长的时间继续勾勒出特定模式的"创作""排列"和"手法"。然而，我们并不需要这些陈旧手册里的分类学。对我们而言，一些范本和模型就可以成为更具启发性的例证。本章旨在通过对 1960—1986 年间依次产生的关于《精神病患者》的 7 篇影评的讨论他阐释展现出修辞学在影评中的能动作用。

　　我对不同的解读学派之间约定惯例的强调，有时可能会忽略掉充斥于该机制内的分歧和争论。通过追踪人们对同一电影的不同反应，我可以发现这些不同见解所具有的修辞的维度。甚至，这些差异可以通过本书中提出的分类法而更好地被理解。阐释会随着语义场、文本提示、图解、程序以及相当重要的修辞策略而发生变化。故而，有关《精神病患者》的这些研究可以让我具体地回顾前几章中对于阐释的讨论。我们将看到影评机制可以为电影提供丰富却也有限的阐释方式。

让·杜歇：《希区与他的观众》（1960）

　　《精神病患者》的影评伊始，观众就被赋予了一个很重要的角色。让·杜歇

将该片的故事情节设想为观众穿行在三个"世界"之中：从"日常事件"开始，通过某个"神秘事件"，最终与"个人欲望"进行对抗。[1] 观看者成了偷窥者，在渴望得到玛丽安·克雷恩（Marion Crane）的同时却又对她有所轻视：于是，狂热与迷醉的情绪被融进了浴室谋杀案（第155页）。《精神病患者》让我们成为玛丽安谋杀案的同谋，随后又与诺曼一同对现场进行清理。自此，观众们与现实和理性之间的联系被完全切断。每个新的场景都隐藏着惊骇，直到有精神病学家进行了科学的阐释，我们才如释重负。随后，我们开始用一种同情的心理审视诺曼。

　　这位批评家旨在让我们相信他的阐释捕捉到了观众内心活动的方方面面。为此，杜歇首先将他的论述按照影片的时间顺序展开。多数批评家评论《精神病患者》的时候都会采用这一手法。一般而言，如果批评家想证实有关观众体验的观点，那么追踪情节发展的轨迹往往有助于赢得观众的共鸣。其次，杜歇在文章开头对《后窗》进行了讨论，并认为此片是希区柯克引诱观众的一个寓言。詹姆斯·史都华（James Stewart，《后窗》男主人公）是一个窥淫癖者，透过知性的求知欲，他从现实领域转入投射欲望的领域。（这就允许杜歇采用表现主义的启发法，展现庭院中的其他夫妇如何将这位男主角的态度加以拟人化。）杜歇要求我们想象史都华走下屏幕坐在观众席间，由此《精神病患者》的观众也就同男主人公一样，是个偷窥者；这在电影评论中是一种相当厉害的手法。再次，杜歇笔下的观众既是抽象的，也是经验主义的。从一方面来说，即使有读者反驳说他或她并没有因场景中角落处出现的事物而感到恐惧，杜歇的分析也不受损害。他在描述一个"模拟"的观看者。从另一方面来说，他通过引用观众的反应作为经验主义证据来加强他所持观点的有效性。他在文章伊始即告诫读者：如果没有看过《精神病患者》，就不要读这篇文章，因为提前知道结局会破坏观影乐趣。此外，杜歇对电影开篇一幕的描写，针对的也是已有过性欲望的看过此片的观众："如果约翰·盖文（John Gavin）的身体能够满足至少一半观众的话，珍妮特·李（Janet Leigh）没有裸体显然会让另一半观众相当不快"（第153页）。杜歇这段话的感染力受益于其对假想观众和实际观众之间界限的模糊；同样的手法也运用在用复数代词来称呼所有的影评家："我们自始至终同她一路"（第153页）。在一种让人无法抗拒的转变之中，杜歇将抽象的观众和具体的观众、批评家以及读者融合成为了一个整体。

　　〔1〕《电影手册》，第113期，1960年；英译文载吉姆·希利尔主编：《20世纪60年代的〈电影手册〉》，第150—157页。引文括号内的页码为此版本的页码。

杜歇的观点基于作者论，援引了"希区柯克电影"的类型概念，并将电影导演人格化为一个会算计影片效果的理性创作者。这位批评家认为，导演追求的是两个目标：激发恐惧和传达一种神秘的意义。由于希区柯克作品都以"观众反应的精确科学"为基础（第150页），所以杜歇对观众参与过程的关注，就成为解释"恐惧是如何被激起"的一种方法。为了支撑自己的观点，这位影评人不但从电影中援引例子，还对权威观点进行引用：他和让·多玛奇一起采访了希区柯克，在访谈中，希区柯克对影片进行了详细的叙述和分析。在这篇论文的开始，一则声明彰显了评论家的气质：他是一位专家，并曾与电影导演本人对话。

《精神病患者》开启了通往欲望世界大门，因而颇具意义。省略推理法可以以这样的压缩形式出现：《精神病患者》令观众们跌入了他们欲望的底端，此种举动必然隐含某种意义（读者之间不言而喻的一种看法）。因此，我们可以象征性地来解读这个过程。杜歇将本片——乃至希区柯克所有的电影——视为光明与黑暗或者统一性与二元性之间的一场神秘的抗争。他发现，电影的主题藏在开篇，即一道明亮刺眼的光线移入旅馆房间的黑暗之中。"希区柯克用两个镜头表明了他的观点：《精神病患者》将用赤裸裸的真相为我们陈述有与无、生命与死亡、永恒与有限的议题。"（第157页）这些宏大的语义场在论文的最后段落被提出，从而使杜歇描绘的情感动态具有深奥的重大意义。最抽象的阐释可能恰似观众参与活动的具体细节的一种逻辑推论，而从文章结构的角度来说，用影片的开头来结尾，可以给论文划上令人满意的句号。

罗宾·伍德：
《〈精神病患者〉，希区柯克的电影》（1965）

伍德的这本书是英国第一本有关阐释研究的书籍，他在书中论证了希区柯克是一位严肃认真的艺术家，这在1965年的英国电影文化中绝不是一件容易的修辞学任务。[2] 他的整体战略是将希区柯克与毋庸置疑的伟大艺术联系起来。希区柯克的作品同莎士比亚的作品一样对大众有吸引力，也展示出统一性和多样性，以及丰富的主题和错综复杂的表现方法。伍德特别强调"治疗法"主题不仅"治

〔2〕《希区柯克的电影》（*Hitchcock's Films*），新泽西：A. S. Barnes，1977年。所有括号内的页码均为此版本的页码。

愈"了剧中人的懦弱或困扰，也使得观众对剧中角色的心路历程产生认同，从而达到心理的平衡。

这样说来，伍德试图让读者相信《精神病患者》是一件重要的艺术作品，是"我们时代的一个关键作品"（第113页）。它可以让人"泰然自若甚至于平静超然地注视着极度的惊骇，而不会歇斯底里"（第114页）。他将之与《麦克白》（Macbeth）和《黑暗之心》（Heart of Darkness）作比。然而，他的关注点并不完全是审美角度上的：这篇论文将批评家呈现为一个热切关注艺术和生命之间的联系的人。因此，《精神病患者》的某些艺术力量可让人回想起对纳粹集中营的那些真相的揭露。伍德直言不讳地发表自己的评论，他承认这种类比有些极端（"我并不认为将大众娱乐作品与集中营相提并论，会令我显得冷酷无情"，第113页），同时也对一位认为希区柯克的电影是"令人轻松的娱乐"的批评家表达了他的愤慨。论文的结尾，伍德的个人气质（具有审美趣味的敏感性以及难以摆脱的细致的道德觉悟）生动地展现在人们面前。如果你相信艺术应让我们直面自身最低劣的冲动、念头，就会强烈地认同伍德的阐释。

伍德像杜歇一样，用评论结合结论给出了一个提纲挈领的情节纲要。并且，在杜歇的文章中，观众是所有事件的中心。但是，在伍德笔下，观众在一开始时比杜歇文章中的"更健康"。杜歇的观众是分裂的，既渴望得到玛丽安，又藐视她。伍德的观众对她则几乎是彻底的同情。"我们"认同女主角。伍德通过假定统一的主题、情节和叙事方法，强化了他的这一观点。《精神病患者》是关于正常与非正常、精神病与变态之间的相互联系的影片。其语义序列间的递进全部蕴含在电影的情节（从凤凰城到菲尔瓦[Fairvale]的旅程，从玛丽安到诺曼再到诺曼假扮的母亲），以及希区柯克采用的观众与剧中人物认同的技巧中。为了让我们认同正常而可爱的玛丽安，并强化其做关键决定时的压抑紧张氛围，影片将我们也带入到了玛丽安行窃的行为当中，这等于让我们也卷入了她在理性上失控的相同情绪中。伍德在这里指出了影片中玛丽安到菲尔瓦的旅程中的几个片段，是如何逐步增强观众对她的认同感的。

伍德将他的重中之重放在了玛丽安在客厅与诺曼相遇的一幕，因为这场戏最充分地展现了他们二人行为之间的连续性。玛丽安决定交还窃款，表明她（还有认同她的我们）回归理性。浴室中发生的这场谋杀，不理性且令人不安，中断了我们向心灵健康之路的接近，也破坏了我们的认同感。在穿插了观众与诺曼产生认同的简短情节之后，观众成为电影真正的主角。而那些调查者的角色（阿伯加斯特[Arbogast]、山姆[Sam]和莱拉[Lila]）仅仅是"观众在电影中的投射，是我

们探案的工具，由于没有具体的个性而较易获得认同"（第 110 页）。这一次要论点也证明，论文用很少的篇幅来谈论影片的下半部分是合理的。

观看者通过认同感发现诺曼与玛丽安一样都值得同情，这对于伍德的论点来说是极为重要的，让本片的主题再清楚不过：

> 从理智上讲，这也许是老生常谈：我们每个人心中某处都藏有人类的某种潜能，或善或恶，因此我们分担着共同的罪恶感。《精神病患者》的伟大之处在于它不仅能告诉我们这些道理，而且还能让我们亲身体验这一切。这就是为何想要对希区柯克的电影进行一次令人满意的书面分析是如此困难的原因，再详尽的分析都无法替代影片自身，因为直接的情感体验比任何丰富的解释说明都更加具有生命力。（第 112 页）

这段咒语表明了电影分析的困难，同时引领读者和批评家一起重构影片。评论家个性中的审美敏感性暗示了对情绪的细微变动需要做谨慎的分析。但是，伍德很快展现了他描述观看体验的才能，他对镜头运动、视觉主题和特定镜头触发的眩晕感觉进行了详细的讨论。每个方面都在电影的语义场中被赋予了象征意义。

正如杜歇一样，伍德认为电影的结尾可以将我们从不正常的符咒中解放出来，然而，他对精神病专家的解释却毫无信心。他认为那是油腔滑调且自满的安慰，而且后来还被影片的最后一幕给暗中破坏了。伍德的措辞开始变得夸张起来。最后一幕有着"让人无法容忍的恐怖"，结尾"令人无法忍受"。诺曼被控诉为一个"野蛮的屠夫"，"我们目睹了一次人类无法挽回的毁灭"，"被迫看到我们自身的黑暗潜质，去面对世界上最坏的东西"（第 113 页）。终于，已经有了心理防线的读者做好了面对论文的收尾段落的准备——前面提到的集中营之处。更直接的是，伍德的文风再度强调了希区柯克玩弄的艺术和道德的巨大危机。然而，此处的评论用了一个很乐观的句子，宣称影片最后的镜头让观众得到了解放，"在最后一幕，汽车从沼泽的深渊中被拖出来，将我们带回到玛丽安，带回到我们自己，带回到心理的自由之中"（第 113 页）。通过将这种倒退的镜头移动与主导整个影片的向前推拉的镜头相对照，伍德暗示了一种与电影世界之间的新的心理距离，传达了理性和控制的主题内涵。诺曼无药可救，而我们却实现了彻底的治愈。

伍德关于《精神病患者》的论文相当简短，但意思清楚，内容丰富。此

文和他的整本书也确实不失为英美阐释圈中的范本。[3] 这篇论文对影片如何制定其语义场的详细解释使之成为教学的典范。它对修辞学的掌握方式在发表近 25 年后仍具有指导意义。其中还有更多别的东西可以研究，如暗中提出的宗教议题（拯救和诅咒都几乎是顺便提到的），以及对弗洛伊德的符号和主题的采用（文章开头的题词便引用了弗洛伊德的语句："我们都病了，都有神经病"）。

或许这里最有趣的是伍德必须克服的修辞学障碍。作为一位作者论评论家，他总想通过引用电影制作者的声明来增强其权威性。希区柯克曾在另一篇文章的开篇声称，他带领观众经历恐惧，就好像引着他们穿过一个鬼屋一样。这间接地支持了伍德关于电影认同过程的观点。然而，在此文的同一段落中，希区柯克评论说《精神病患者》是一部"好玩的电影……我的拍摄过程颇有点消遣的意思"（第 106 页）。伍德于是面临一个难题：希区柯克的话似乎否定了这部影片的艺术严肃性。至少，这些话让导演变得像对电影一无所知的观众一样漠然。伍德通过争辩说希区柯克"在拍电影的时候并没有真正意识到自己在做什么"来解决这一问题（第 114 页）。可是，希区柯克比他了解的更伟大，所以即使他认为这部电影是个恶意的玩笑，我们也不会被他的这一判断所左右。这也意味着当希区柯克在解读悬念机制时，我们还可以听他说一说，但谈及影片的内在意义时，我们还是相信批评家的阐释吧。

雷蒙德·德格纳特：
《诺曼·贝茨的内心》，《电影与情感》（1967）

雷蒙德·德格纳特提出的是第三种电影和观众的模型。[4] 对于他来说，《精神病患者》的故事发展断断续续。影片情节突然以玛丽安的死"结束"，然后是阿伯加斯特的死。结果并非由围绕浴室谋杀引出的两大部分内容组成，而是三个"动作"（第 219 页），每一个都基于一个调查。而且当玛丽安决定归还窃款时，

〔3〕大卫·汤姆森对本片的阐释收录在《电影人》一书中，第 196—201 页。詹姆斯·纳雷摩尔（James Naremore）的解读收在其论文集《〈精神病患者〉影片导读》（Filmguide to Psycho）中，布鲁明顿：印第安纳大学出版社，1973 年。唐纳德·斯伯特的讨论收于《阿尔弗雷德·希区柯克的艺术》中。以上的阐释文章都以伍德的阐释为起点。

〔4〕引自《电影与情感》，第 209—220 页。

还出现了一个令人费解的不成熟的"圆满结局"。这些不连贯的段落组成了一个令人困惑的故事，而并非杜歇和伍德所指的流畅轨迹。电影展现了"迅速、微妙和激烈"的"情感上的激荡"（第219页）。正如一首乐曲，《精神病患者》具有"情绪上的和弦与不和谐音"，"在简单又阴森的旋律上体现出一种萦绕人心怀的和谐音"（第219页）。

通过确定影片松散的模式，德格纳特让他的论文更不着边际和更具有探索性。他可以像伍德一样很严肃地对待这部电影，但也能将这部影片看成一个低俗的笑话。他发现的语义场与我们当代弥漫的恐惧无关，而是与特定的文化价值相关。这部电影"嘲讽了对'美国式生活'的几个关键图像的滥用：恋母情结（但是把错归咎于儿子）、金钱（与乡村道德）、亲吻礼（与尊重）、水管系统与时髦的小伙儿"（第218页）。批评家时而记下一行古怪的对话，时而捕捉到几组不完整的类比（莱拉作为母亲的替代形象，阿伯加斯特作为精神病专家的替代形象）。当他将光滑的浴室与乌黑粘臭的沼泽坑——"诺曼拉动了抽水马桶"（第213页）相比较时，他比伍德更多地采用了弗洛伊德理论的要素。正如上两句引文所显示的，联想更加自由的电影模型也允许批评家的风格变得更加大胆和具有自我意识。这就是一种批评表演，虽然它可能会失去更多认真的读者的信任，但还是会吸引一些读者，他们希望评论是一种真实的"随笔"、一种坦率的"尝试"和一系列自发的深刻见解。

像之前的批评家那样，德格纳特把"认同"作为影片的核心，但它并不是一种逻辑有序的分析方式。在伍德看来，《精神病患者》并不是简单地呈现出统一性与多样性，而是尖锐地把我们体验到的事件和不同的人物角色对立起来。这种"病态的笑话"和突如其来的惊异感在观众和角色之间建立起一种不和谐的关系。对于德格纳特来说，玛丽安并不是正常人的化身，他的"观众"是带着好奇和关心来注视她。随着电影情节的展开，当虚拟的观众在一定程度上认同玛丽安时，这种认同感也就得到检验。

最明显的是，观众在观看电影时具有自我意识。观众（和被建构出来的读者）不仅知道希区柯克的其他影片，而且也了解《飞车党》（*The Wild One*）、《奥菲斯》（*Orphée*）、《老黑屋》（*The Old Dark House*）和《海斯法典》（*the Hays Code*）。观众同样知道，玛丽安不能携带赃款潜逃（"在美国电影中，犯罪绝不可能逃脱法网"［第120页］）。这种策略让德格纳特审视电影潜在的反对声音：当然，贝茨（Bates，《精神病患者》男主人公）家里充满着恐怖片的气氛；的确，谜底最终都被揭穿，这些都是电影娱乐化的各种伎俩，以此让影迷获得

快感。"我们在观看这部电影时伴随着罪恶感，但不得不承认在快感与恐惧的缠绕中，钱花得很值。"（第 212 页）批评家通过将读者定义为欣赏者以及在解释分析中注入专家的口吻，使得观众对电影的认识在一定程度上呼应着批评家的观点。德格纳特和伍德更喜欢让观众在结局面前感到彻底震惊，与之不同的是，德格纳特将观众分为两类，猜到结局的人和没有猜到结局的人。这促使他构建出来的读者在选择间摇摆，从而引领他们进入知识的更高级层面。这样的做法允许德格纳特借助虚构的解释唤起微弱的情感认同，并写下这样的句子："当山姆残忍地逼迫诺曼时，诺曼变得愈加焦虑和愤怒，他试图不发火，制止让他痛苦的质疑。他是在努力不让妈妈从他身体里跳出来（如果你知道结局），还是（如果你不知道结局）在勇敢地保护母亲，两者都是，或都不是？"（第 215—216 页）

而当德格纳特提及精神病专家的诊断时，它变成另一种有效的解释路径：这样的解决方式显示我们的猜测仅仅是"最大的恶意"（第 217 页）。在这部影片中，我们的同情心如此迅速地交替——"被灌入许多被矛盾、启示、扭曲所放大或粉碎的模具中"——结束在一幅纯粹的虚无主义图景里，借由荒诞的简化手法否定了人们混乱的反应。"人们离开影院，一面怀疑一面发笑，兴奋而又歇斯底里，对世界上所有人都能够像诺曼那样疯狂而感到将信将疑。"（第 217—218 页）德格纳特的观众并没有从世俗理性下滑至恐怖的精神错乱，却被电影混乱的表现手法——影片自身"恶意的虚无产生了令人沮丧的困惑""极端的品位""强有力的粗鄙"（第 219 页）——引入既愤怒又愉悦的境地。德格纳特的论文没有伍德式的治疗疏导功能，也没有杜歇描述出的"温暖人心的同情"策略。我们重获的"理性"徒有其表，而灵魂则如"恶魔般的空虚"得到释放（第 218 页）。值得关注的是，德格纳特将身份认同模式进行转化：在与社会对抗中，"只有诺曼找到了自我，但同时也失去了自我"。

这位批评家再一次按照时序概述整部影片，也再次站在观众的立场上发言。现在，我们可能怀疑，批评家探寻的不是影片本身，而是基于影片却指向无法展开观点的潜在叙事话语，探讨的是一部精选和强调特定线索、图式、启示以及语义场的类型电影，一部融扮演故事角色的观众和修辞学理念中承认的读者为一体的类型电影。而这样精美巧妙的批评语句能牢牢地抓住人们的目光。

**V. F. 珀金斯：
《世界及其影像》，《电影之为电影》（1972）**

　　珀金斯的电影理论强调有机的统一性和语境的重要性，被看作是《电影》杂志"新批评版"作者论的衍生物。由于《电影之为电影》的主要目的是表现作者自己的电影理论，所以珀金斯对《精神病患者》中浴室谋杀案的详细分析仅仅是其更加广泛的议论当中的第一步而已 [5]。但是珀金斯想要表明他的理论能够制造出有价值的阐释，所以他停止了对电影技术的考察，转而对这个"印象深刻的情节点"做出一种前所未有的详细分析。由于杜歇、伍德和德格纳特更倾向于总结电影的综合效果，因此他们直接以一句话或一段文字略过了这场戏。而珀金斯为这一个简短的场景花费了 8 页内容进行讨论。这不仅为他的理论提供了证据，也展示了他不同于德格纳特所炫耀的那种技巧的批评方式。珀金斯的批评简洁而耐心，没有借鉴其他电影或文学作品，也不谈论神秘主义、大屠杀或者美国文化。他极力避免求助于外部权威，而试图证明自己只需说出事实就足够了。

　　为了达到这一点，批评家会要求我们承认他对电影的深刻理解。分析本身就是最后的证据，但是作为一次公开的突围，他会向我们保证，如果能够被给予足够的篇幅，他还能够走得更远。他会道歉说没有考虑到每一个镜头的长度以及"每一个影像在内容、组合和运动方面与它前后影像的互动程度"（第 107 页）。只有非常谦逊且有着精确标准的批评家——这在 1972 年非常引人注目——才会将这种研究称为"浅薄的"（第 107 页）。在此以及在珀金斯巧妙地将语义场映射到影片细节之处的行动当中，我们可以发现一位批评人物的起步，他的理论最终将成为整个学术电影批评中的一种主要思想 [6]。

　　因为对自己阐释的力量充满自信，这位批评家并没有跟随电影的发展轨迹，而是采用了配置的方式来陈述观点：在一部语境创造了稠密的意义网络的影片中，剪辑可以引发关系，来增加作品的复杂性和精巧度。《精神病患者》就是这种电影的典范，它通过拍摄方法和对影像的选择达成了影片的复杂性。珀金斯描述了希区柯克所使用的不少于 7 个的蒙太奇段落，包括将恐怖审美化以及偏离对玛丽安的认同的段落。

　　除了这些"技术"事项，珀金斯还展示了希区柯克如何通过将意义赋予影

　　[5]《电影之为电影》，第 107—115 页。括号内的页码均引自此书。

　　[6] 对立的观点可参见珀金斯早期关于《精神病患者》的文章：《魅力与鲜血》（"Charm and Blood"），《牛津视点》（*Oxford Opinion*），1960 年 10 月 25 日，第 34—35 页。

第十章 修辞的运用：《精神病患者》的七种解读模式 **｜ 255**

像——这些影像单独看起来可能会显得没有意义——来使影片变得复杂。珀金斯的母题分析将意义看作是内向指涉的，并为周围或者远距离的文本所控制。刀让人想起了鸟喙，因而连接到了鸟的母题，而刀子向下刺的轨迹也呼应了影片整体的下降动作以及玛丽安身体的倒下，甚至是她在雨中开车时雨刷运动的弧线。淋浴则让人想起了重生以及开车的场景。眼睛的母题也预示着尸体空洞的瞳孔，而凶手的狡猾逃脱暗示着莱拉在贝茨房子里探寻的动作。即使是刀的弗洛伊德式寓意，也只有在语境中才能受到认可：它只有与阴道象征物（淋浴头、玛丽安张开的嘴）发生联系时才能获得力量，而且它从头至尾都是一件非常特别的物体。批评家将所有这些呼应、并列和对比列成一份系统的清单，这份清单包含了两个详尽而彻底的分类——呈现的物体以及呈现的方式。之前没有任何《精神病患者》的批评家如此明显地求助于分类结构，并如此细致地控制自己的"分析注意力"[7]。

　　珀金斯并不单单把他的观点放在母题间的连贯性上，它们也承担了内在的语义场，因此他使用不同的启示法来支持自己的论证。例如，电影对刀的处理，隐约暗示了影片的基本主题。作为菲勒斯的代表，刀不仅表明了对交媾动作的模仿，也暗示诺曼的男性气概被母亲的虚构形象"毁灭性地操纵着"（第110页）。作为鸟喙的代表，刀使母亲和鸟成为死亡的空壳，只能在诺曼的想象中重新获得生命，而这也表现了虚幻的过去侵入现在的生活的主题。另外，水的意象也为批评家提供了双关语。当玛丽安把她的便笺冲入马桶时，她也"冲走了她的罪恶"，当她死去时，水又"抽走"了她的生命（第112页）。通过将淋浴场景与雨中开车场景加以对比，珀金斯也将二者联系了起来：

> 这个结构精妙且预示着后续剧情的段落，并不是要让玛丽安所受的惩罚显得更加公正，而是使其不至于全然武断。这个惩罚不是针对她的行为，而是针对她的态度。她是被自己性格当中存在的爆炸性力量所摧毁的：性与惩罚的粗暴等同，对他人欲望的自我安慰式的蔑视。"这个肮脏的老男人活该丢掉自己的钱"与"这个放荡的婊子活该丢掉性命"只是五十步笑百步。它们从属于同样病态的推理方式。我们已经被玛丽安的想法所牵引，就无法完全否定母亲行为的罪恶了。（第113页）

[7] 该名词出自查尔斯·斯蒂文森（Charles L. Stevenson），《对艺术作品的"分析"》（"On the 'Analysis' of a Work of Art"），载弗朗西斯·科尔曼（Francis J. Coleman）编，《当代美学研究》（*Contemporary Studies in Aesthetics*），纽约：麦格劳－希尔出版社，1968年，第71页。

在承认伍德的整体论证路径的同时，这段文字还展示了单项技术如何能够创造出"影像的精准性和意义的集中性"（第 114—115 页）。比起任何之前分析过《精神病患者》的批评家，珀金斯更加清晰地说明了这种阐释意图：与靶心图式一样，以角色为中心的意义在细节之处与剧情世界中的对象、摄影机位置和剪辑结构的时刻变化发生着关联。他因此精心组合了一套例子来说明总体的推论前提：在一部伟大的电影中，即使是最细微的细节，在语境当中也是有意义的。

与德格纳特要求读者留意相互分离的意义不同，珀金斯展示了影片的连贯模式。这种比较可能会使珀金斯的理论看起来有些乏味，但他风格化的策略表明他的观点可能比分类所要求的标准更加清晰。不那么有技巧的作者可能会把象征意象列成一张简单枯燥的清单：一段关于刀的意义的文字，另一段关于眼睛的意义的文字，诸如此类。珀金斯却通过在同一个段落中将多个母题联系起来，解决了这个问题，因此关于水和眼睛意象的讨论就与影片中向下的动作联系起来。在一个更加局部的层面上，他使用了一种跨行连续的方法，也就是先用一句话来介绍主要关于某个母题的段落，这句话又接续了之前段落中重要母题的讨论。在批评家的话语中，这种母题的混合表明了他所主张的影片主题的紧密联系。类似地，将开车场景视为另一个"总结性"片段，也使他能够将其分析为另一个意象的联结点，只不过以一个更小的规模：这个段落变成了他分析浴室段落的一个缩影。

珀金斯的参照系仍然是解析式和作者论的。希区柯克是一个理性的算计者，他毫不费劲地获得了复杂的效果。但是他并没有被看作是一个技术高超的大师。通过对影片表现的假设，珀金斯宣称意义自然而然地产生于剧情语境，而不是强加上去的。由于此处的内在意义十分精巧，批评家和他的读者必须学会和导演一样严谨，集中注意力。

▍雷蒙·贝洛：《精神病、神经症与变态》（1979）▍

到 20 世纪 70 年代中期，《精神病患者》已经成为无可争议的杰作经典。日益崛起的大学电影研究将希区柯克提升到了显著位置，加上《后窗》和《迷魂记》普遍不易获得，《精神病患者》成了战后希区柯克影片中被研究得最多的一部。影片最早的解析式学术分析是詹姆斯·纳雷摩尔的《〈精神病患者〉影片导读》（1973），这部专著提供了影片的导演和制作等背景信息、较长篇幅的场景评

论以及脚注、电影图片、有注解的书目。纳雷摩尔的书直到绝版之后才被美国本科教育广泛采用。在同一时期，"电影小子"一代的导演开始通过坦率的模仿来致敬《精神病患者》，例如托比·霍珀（Tobe Hooper）的《德州电锯杀人狂》（*Texas Chainsaw Massacre*，1974）、约翰·卡朋特（John Carpenter）的《万圣节》（*Halloween*，1978），以及布莱恩·德·帕尔玛的《剃刀边缘》（*Dressed to Kill*，1980），这些似乎也成为对大学教育和学术批评的致敬之作[8]。自此以后，对《精神病患者》的学术批评就从不间断了。它有时与之前的写作具有相似性，有时又填补了之前作品留下的空间，例如，有的文字通篇都在讨论赫尔曼的配乐[9]。这可以修正模型电影，将其纳入某种电影理论、文化或者批评之中。

贝洛的文章最先出现在女性主义学术期刊《暗箱》中，这明显说明了70年代末的批评家对读者的要求有多高[10]。文章拥有30个脚注，并且使用了菲利普·索勒斯关于罗兰·巴特的文字作为开场，这要求读者可以追随《银幕》《暗箱》《Ça》以及法国符号学、精神分析学等各种奇异思想。但是文章也继承了一定的传统，它将影片作为希区柯克所有作品中的一部进行分析，并且利用了他对影片的评论。贝洛同时也详述了后来批评家分析《精神病患者》时老生常谈的内容，例如两段式结构（玛丽安的故事与诺曼的故事）、德格纳特所说的三段式动作、诺曼起居室里晚饭的重头戏场景以及从神经症到精神病的总体转变。除此之外，贝洛还运用了与阐释传统一致的方法来解释人物的隐藏动机。他表示玛丽安的偷窃行为部分地回应了山姆的冒进表现。之后，山姆说诺曼单独在房子里，可以"想象到接下来将会发生什么"（第321页）。我们还会看到，他也使用了靶心图式以及主题一致性的概念。这篇文章的说服力一部分来自它对作者论的赞同，一部分来自它对普遍模式和启发法的使用，还有一部分来自它试图将阐释放置在一个更大的图式当中加以定位。

处于该图式中心位置的是一套与"理论"相连的普遍原理。贝洛假定他的读者接受了关于他的主要类型图式的法国式研究，即"经典文本"图式研究。"经典电影的原理是众所周知的：结尾必须对开头做出回应"（第311页），而开头是动机的母体这个说法是"经典电影的法则之一"（第326页）。和珀金斯一样，贝洛必须赋予重复和变化的模式以意义，运用精神分析理论来分析影片主题。某些

〔8〕诺埃尔·卡罗尔：《隐喻的未来：好莱坞与70年代（及以后）》（"The Future of Allusion: Hollywood and the Seventies[and beyond]"），载《十月》，第20卷，1982年春季号，第54—55、65页。

〔9〕罗伊·布朗：《赫尔曼、希区柯克，以及非理性的音乐》，载《电影杂志》，第21卷，第2期，1982年春季号，第14—49页。

〔10〕各段所引均来自马歇尔·道特鲍姆、利兰·佩格：《希区柯克读本》，311—331页。

传统的批评说法，例如将刀比作菲勒斯，便被吸收到了一个更大的参考领域中。贝洛也利用了弗洛伊德的语法来说明影片的情节模式包括了母题的替换、凝缩和移置。例如，当玛丽安造访诺曼的起居室时，拍摄玛丽安的镜头与拍摄鸟标本的镜头相互交替。之后，类似的剪辑方式也在玛丽安和诺曼之间展开。因此，诺曼在取代这些鸟的过程中，变成了它们的等同物。同样，开场镜头明显的窥淫癖意味和男性／女性的分裂，被凝缩成倒数第二个镜头中诺曼盯着看的"身体－目光"（body-look）（第 327 页）。贝洛也利用了弗洛伊德的"两者／皆"（both/and）的逻辑来增强阐释的可能性，就像他（同音异议地）主张骑摩托车的警察的黑色墨镜代表了法律的"超级－视线"（super-vision），通过恋物神经症来突破法律（第327 页）。通过这些方式，精神分析的成规提供了阐释的语义层面。

这也使贝洛认为《精神病患者》应用心理分析理论来阐释是完全没问题的。影片的结尾（他认为是精神病医生的讲话）与开头似乎并不呼应，这使得影片看上去并不那么"经典"。但是贝洛认为影片既是对经典主义的颠覆，又显著地展示了它的基本原理，这就需要更谨慎的修辞策略。如果他成功了，那么他不仅可以提出关于《精神病患者》的新解，而且可以把这部影片带入一个能够解释更广泛的精神和文化机制的理论。

贝洛的阐释结论是，《精神病患者》将神经症／精神病的对组与女性／男性对组联结起来，认为女性是男性达到自恋认同的一个手段，但是影片也揭示了这些是以精神病式的恋物癖为基础的。贝洛的理论来自于拉康和后拉康的精神分析文本。在此，贝洛使用了多种修辞策略。首先，他预先假设了阉割焦虑的"经典辩证"，这在 1979 年的电影研究学界已经成为人们普遍运用的推理论证工具。女性等同于缺失阳具的人，这一惯用主题引出了这样一个假设：既然她是一种阉割的威胁，那么她最终会被崇拜并且／或者被惩罚。

但是这本身不能保证"神经症＝女性""精神病＝男性"的等式可以成立。因此贝洛主张在希区柯克的其他影片当中，这种对等也出现了。某种推理论证方法再次支撑了这个说法（隐含的前提是：如果希区柯克在其他影片中做了某些事，那他很可能在《精神病患者》中也会这么做）。贝洛想进一步把精神病和恋物变态行为联系起来，因为这种视角——在认定当代学术电影批评接受了精神分析理论的前提下——可以让他将女性看作是男性带有侵略性和窥淫意味的观看行为的对象。在这一页内容上，贝洛稍微有所回避：心理变态对现实的否定仅仅"通过某些方式"将它自己与精神病联系了起来（第 322 页）。但是在说明了《精神病患者》的开场与原初场景之间建立了一种窥淫癖关系以及女性承受了摄影机

带有侵略性的观看之后，贝洛认为心理变态与精神病之间存在着一定的联系。他又通过两段简短的文字继续利用了某些作者的说法——弗洛伊德、拉康、盖·罗索雷托（Guy Rosolato）和露西·伊利格瑞（Luce Irigaray）（全都在脚注当中标明）——以便于得出结论：在男性中，"偷窥欲望是占主导的"（第324页）。他之后便把这种联系看作是正确的："这解释了这样一个事实：诺曼的精神病以及促使他实施谋杀的异常物欲，完全是由恋物癖构建起来的，并且最终达到疯狂的程度"（第324页）。（贝洛不需要证明他的模仿假设的合理性，即"真实的"男性行为理论可以解释虚构人物的动作；他假定精神分析批评的传统提供了推理的基础。）一旦阉割—恋物癖—变态—精神病的类聚完成，贝洛就可以利用众多已修正的拉康理论，例如把女性当作景观来确保男性的身份认同（例如希区柯克在谋杀案之前的淋浴戏中所描绘的玛丽安的愉悦）。

精神分析的参照系同样允许贝洛主张《精神病患者》"描述"了自己的运作方式。他因此构建了一种"评论性的"意义流。"希区柯克"完全化身为一个外部代理者，显著地利用剧情世界来表现自己的幻想，提供"对欲望逻辑的迷人反射"——当然，是从一个男性的立场出发（第317页）。这个策略同时也让贝洛可以将摄影机拟人化，把它看作是"讲述的主体"，并且赋予它众多特性：窥淫癖、对原初场景的焦虑以及最终的精神病本身（第322页）。贝洛继续做了一个反射性解释。诺曼通过小孔偷窥玛丽安已经成为"电影装置"的一个模型，有时被比作放映机，有时被比作摄影机。正反打镜头的变换创造了一种镜像效果，让人想起电影的结构。警察的黑色墨镜是摄影透镜的"暗喻"。地窖中裸露的灯泡让人想起球面银幕，贝茨太太是观众，左右规律摆动的灯泡让人想起电影。通过双关语，玛丽安的姓等同于摄影机的升降机（crane），代表了一种全知的观看视点和"鸟瞰视角"（第329页）。长期以来为学术批评所接受的反射性概念使贝洛得以宣称《精神病患者》不是简单地重述了一个女性为男性的认同而牺牲的标准故事，也不是使它变得异常明显（借助批评家的"阅读"）。这部影片表明了电影是如何介入观看者的欲望的。

贝洛集中讨论了电影的前半部分、精神病医生的解释以及结尾部分。这些节点段落既使文章留在了传统当中，又使其特点得以显露出来。抽象理论和详尽细节的混合使批评家成为一个博学的人。除此之外，批评家试图将这部电影描述为经典电影模型和希区柯克自身电影模型的颠覆者。在列举那些拥有窥视欲望的男性时，他将自己也添加在内，"正在写文章的这个主体也试图分解将他自己束缚住的系统"（第324页）。电影批评家同时也是社会批评家，他的批评

是对占统治地位的意识形态的攻击——这些说法也能为学术界的电影阐释者所用，他们认为自己可以利用理论来揭露文化系统的运行方式，或者能够激发读者的情绪——这些读者希望自己可以参与到瓦解压迫性政治结构的行动当中。贝洛的结束语暗示了一种社会批评，它将他论证中的精神分析与反射性元素联系起来。他认为，影片和电影"正是倒错的机制所在"（第329页）。

芭芭拉·克林格尔：
《〈精神病患者〉：女性性别的机制化》（1982）

20世纪80年代关于《精神病患者》的批评追随了许多与贝洛说法相类似的观点。威廉·罗斯曼对这部影片以及其他的希区柯克作品做了全面的反射性解读。他的论证实际上将每一个风格和叙事元素都当作电影制作或电影观看的明显象征（淋浴间的帘子就是电影景框或银幕，淋浴头既是眼睛又是透镜，玛丽安的内心独白就是一部"私人电影"等）[11]。卡加·西尔弗曼利用反射性的语义场来分析《精神病患者》中的剪辑：刀刺的次数是按照淋浴场景的"剪辑"设置的，这意味着"电影机器是致命的，它也会谋杀和解剖"[12]。在最近的一篇文章中，巴顿·帕尔默将电影视为"元小说"，它不希望自己过分情节剧化[13]。拉里·克劳福德（Larry Crawford）则将贝洛的分割技术扩展到其他场景中[14]。

芭芭拉·克林格尔（Barbara Klinger）修改了贝洛的结论，但也保留了他的整体理论定位[15]。与贝洛一样，她采用了症候式和女性主义－精神分析的方法。她在文章开头总结了贝洛的观点，巧妙地引出了最近的说法，并且认为性别差异以及影片开头和结尾的问题对于理解整部电影非常重要。甚至她的文章标题也间接地来自贝洛最后提到的"倒错的机制"。但是不同于贝洛，她对作者论完全没

〔11〕威廉·罗斯曼：《希区柯克——致命的凝视》，第245—341页，该书完成于1980年，但其中没有引用贝洛的话语，因此罗斯曼的反射式阅读似乎是独立进行的。

〔12〕卡加·西尔弗曼：《符号学主题》，第211页。

〔13〕巴顿·帕尔默：《元小说的希区柯克：观看经验与〈后窗〉〈精神病患者〉中的经验观看》，（"The Metafictional Hitchcock: The Experience of Viewing and the Viewing of Experience in *Rear Window* and *Psycho*"），载《电影杂志》，第25卷，第2期，1986年冬季号，第4—19页。

〔14〕拉里·克劳福德：《电影文本的分节：〈精神病患者〉中贝克斯菲尔德停车场一幕》（"Subsegmenting the Filmic Text: The Bakersfield Car Lot Scene in *Psycho*"），载《附言》，第5卷，第2期；第6卷，第1期，1981年秋—1982年春季号，第35—43页。

〔15〕该文最早发表于《广角》，此处引自道特鲍姆、佩格：《希区柯克读本》，第332—339页。

有兴趣。（整篇文章中希区柯克的名字只在她讨论开场字幕时出现了一次，而且他的其他作品都没有被提及。）《精神病患者》成为了经典文本的一个范例，并在拉康理论的女性主义修正下被寓言化了：它产生了女性的威胁／对这一威胁加以压制的发展轨迹。克林格尔争辩说，影片通过包含大量文本症候的方式实现了情节上的闭合。

她围绕着影片的开场和结尾组织了她的分析，并因此划分出某些语义场和叙事的对比。她利用字幕和开场片段构建了主要的对组：

主体	vs.	话语
不法行为	vs.	法律
女性性别	vs.	家庭

在开场中，玛丽安代表了一个不安的性感人物，并为叙事带来了问题。她的色情身份在重新出现前（作为母亲的诺曼）必须被压抑（通过转移到诺曼的情节），并且最终纳入家庭和律法之中。因此，影片是朝着右侧栏的语义价值发展的。相关的推理前提基本上是这样的，女性对于任何叙事而言都是一个问题，（在进一步给出矛盾文本的前提下）影片必须设法对它进行伪装或转移。克林格尔继续重塑了影片"两个故事"的标准概念。通过主张第二个故事不是关于诺曼而是关于贝茨太太的，她得以表明影片是朝着家庭和对差异进行菲勒斯中心式的抹除而发展的，并且可以将玛丽安的身体（暴露的，之后被隐藏的）与母亲的身体（隐藏的，之后暴露的）进行对比。她同时也挑出了这一过程中的关键节点，例如浴室谋杀那场戏，玛丽安此时借助家庭之手明显地成为暴力惩罚的受害者。

在描述影片发展到结尾的过程时，克林格尔利用了一些被认可的情节发展程序。以下是一个例子：

家庭和律法之间不可分割的关联在第二部分叙事中多次出现。莱拉寻找玛丽安的调查是以家庭关切为动机的，却又服务于将玛丽安视为罪犯的法律系统。她所遭遇到的法律权威人物同时也是家庭性的——阿伯加斯特作为一名私家侦探，是一个家庭式的警察。而由于其妻子的不断在场，警长也被家庭化了。精神病专家则是致力于揭开家庭秘密的医生。或许家庭和律法之间的紧密联系最简洁地表现在从刚被发现的母亲的尸体到法庭上开始进行解释的精神病医生的溶镜头之中。（第 337 页）

批评家通过谨慎的措辞选择来描述影片中的角色。简短的说明以及"家庭式"的使用让读者没有追问被玛丽安的老板雇佣的阿伯加斯特是否紧密地与家庭价值联系起来。类似地，将溶镜头看作是两个影像间的"联系"预设了镜头转换不仅和剧情元素联系在一起，也和主题元素联系在一起。文章通过线性的论证和措辞，以及偶尔闪过的学术幽默（影片以家庭成员的重新崛起来结尾，第339页），依附了所谓"电影研究"的修辞规范。

这篇文章的修辞通过两种重要方式表现了它的学术品质。首先，尽管克林格尔只引用了贝洛的文章，但她却利用了许多广为接受的概念——矛盾文本、女性作为色情景观的中心、启发法法则。为什么她不引用《电影手册》中关于《少年林肯》的文章，库克和约翰逊关于《玛米·斯托沃的反抗》的文章，巴特的《S/Z》以及其他相关的前辈文章呢？我猜测她认为读者全然处于机制之中，只要稍微提及相关概念就足够引出观点了。到1982年，症候式批评的前提并不需要被明显地提出，也不需要指明权威。这些曾经是假设的观念如今已成为事实。其次，尽管克林格尔将贝洛视为前辈，她的重点和结论却常常在驳斥他的观点，她并未质疑他的观点，她只是说在他的叙述当中，第一部分和第二部分叙事之间的联系"仍然有很大部分没有被探索"（第333页）。这对于电影阐释而言是一个普遍的策略。其他批评家也被提及，但是他们的作品被谈论的程度常常有限，以便给新的文章内容留出足够多的空间。批评家并不将对立观点的碰撞戏剧化，而是借助多种来源，将它们编织进一种新的阐释之中，这种阐释多半和其他的阐释和平共处。

利兰·佩格：《链条中的环节：〈精神病患者〉和电影经典主义》（1986）

一位社会科学家写道："修辞的力量在于使异见者感到孤独"[16]。假设一项讨论持续进行了25年，而你不喜欢这项对话的转折，修辞将会被用来孤立你，而你也需要用修辞来扭转对话的走向。

这或多或少正是佩格所面临的任务[17]。由于不满意贝洛、克林格尔以及其他人所用的"经典主义"概念，他试图重新定义这个类型图式。他强调，一部经典

〔16〕布鲁诺·拉图尔：《科学在行动》，第44页。
〔17〕引自道特鲍姆、佩格：《希区柯克读本》，第340—349页。

影片不是带有某些特征（连续性剪辑、性别差异问题等）的影片，而是能向批评团体的持续再阐释开放的影片。佩格并不仅仅是，甚至并不主要是一个理论的攻击者。他的定义表明批评家想要用理论术语来说明他的例子，而这些术语证明了他想要提出关于经典的新说法的尝试。佩格提出了一套不同的语义场，之后他又将这些语义场与批评文学中已经被认可的其他场域联系起来。更为激进的是，他试图将那些所谓的矛盾文本变成一个统一的作品，并且将它的症候式意义转化为内在意义。

佩格想要证明《精神病患者》超越了贝洛和克林格尔所描述的性别辩证，批判了美国文化中的金钱价值（与德格纳特的阐释对比）。"这部电影所描绘的世界中的机构，最显著的是福特汽车公司，它们威胁着一切，甚至当角色任由那些机构或者规范界定他们的视野时，他们的视线本身也受到了威胁"（第348页）。这导向了影片最普遍的主题：社会力量（即资本主义）与个人自由之间的关系。

佩格对这个主题的论证包括了两个步骤。第一，他激发了新的线索。他指出福特汽车在影片中无所不在，玛丽安第二个车牌上的字母（NFB）代表了诺曼·福特·贝茨（Norman Ford Bates），并且推论这暗示了诺曼和"美国流水线资本主义之父"之间的亲属关系（第344页）。这使佩格将影片中的金钱母题推向了更广阔的社会层面：这部影片是关于资本主义的。在此，批评家使用的策略是，假定文本中即使是非常"微小"的元素也能成为阐释的中心——如果我们想要就一部常常被讨论的影片提出一些新观点，这是一个非常有用的假设。

但是如果批评家的所有线索都如此细微，那么他可能难以做出令人信服的阐释。因此，佩格也重新阐释了之前批评中强调的线索，例如被偷的钱、扭曲的摄影机运动，以及眼睛和对组的母题。他的主要策略是聚焦于道具项目，并常常将其与角色对话联系起来，例如旋转的母题可以与金钱联系起来，因为山姆在抱怨自己的债务时正站在电扇之下。就像之前已经提到过的线索一样，这隐秘地将靶心图式当作了推论的依据。

持异见的批评家必须仔细地将其论述一行一行地编织成一个可信的推论网。以下面这段话为例：

> 我们可以说，《精神病患者》世界中的金钱具有扭曲或限制视线的作用，它将视线拉回到自己身上，而这种限制的视觉表达体现为浴缸镜头中被排出的水、生命甚至视线，它们都被吸入了一种沼泽似的黑暗之中。黑暗、金钱和模糊的视线之间的关系，最早出现在玛丽安开车到菲尔瓦时。第一滴水敲打在她

的挡风玻璃上的镜头，正是紧接着表现她"精致柔软的肉体"的镜头出现的，这个镜头在视觉上表现了玛丽安古怪却自我满足、自我沉醉的微笑——并且她目视前方的行为就像威廉·罗斯曼指出的一样，望向了影片倒数第二个镜头中出现的诺曼母亲脸上的死亡表情。挡风玻璃上水的效果的确在某些时刻将迎面而来的汽车的前灯溶成了一个光圈（就像贝茨太太在地窖里时头顶上的灯泡一样）。诺曼通过两个眼睛看到的视野，让位于用一个眼睛从一个视点看过去的隧道视野。

这种隧道视野的重要性和致命性又通过诺曼透过小孔用一只眼睛偷窥玛丽安旅馆房间的行动得到了加强。（第 346 页）

批评家所说的"我们可以说"是充满歧义的，这让我们想到传统批评常常会表现"我们"在影片中所体验到的东西，但是这句话又在权威的"我们"（"如果你能给我机会讨论我的看法……"）和集体的"我们"（"你和我也许想说……"）之间摇摆不定。随后的重现描述则是稳定不变的。就在这段话之前，批评家已经讨论了旋转的母题以及（字面意义上）扭曲的摄影机。现在视线本身也（在象征意义上）被扭曲了，也就是说，被曲解，被"限制"了。影片中关于诺曼的倒数第二个镜头让人联想到批评传统中常常被提及的空洞瞳孔，因此又让人想起盲目，以及与之关联的玛丽安的沉醉的视线，随后又与溶成光圈的车灯融为一体。因此，光这一物体的独特性被重新描述为观看的眼睛本身——隧道视野——这随后又深入到诺曼单眼偷窥玛丽安的动作中，在后面一段中，佩格继续在象征层面将这种局部的视线等同于金钱所导致的不完整的理解。

实际上，佩格的任务是利用一种与贝洛不同的方法来评述电影中的意义流。他的目的是为了表明我们并不一定要与角色产生认同，我们可以将自己抽离，然后看看"他们多大程度上成为一种鼓励占有和限制视野的文化的受害者"（第347 页）。为了加强这个内在意义，他将希区柯克看成一个全知的"内在角色"，而非只是有血有肉的导演，这个人物"知道他要做什么，知道他所冒的道德风险，了解《精神病患者》中的每一个画面、每一个姿势和影像的含义"（第 347页）。这个人又说教式地"在《精神病患者》中向我们展示如何不使用金钱，以及如果让金钱支配我们将如何导致死亡。同时他也向我们展示了如何很好地使用金钱，如何伪造一连串影像来从诺曼黑暗的心中抽出一个我们将会否认的事实，即资本主义、性别和死亡的联系"（第347—348 页）。这一串的"如何"非常适合争论的高潮，传达了批评者由电影主题力量所带来的激动之情。通过重

新回忆影片最后一幕将汽车从沼泽中拉起的镜头以及伍德 20 年前提出的、对康拉德小说半遮半掩的暗指，这种自发性的效果获得了平衡。这种技巧能够让读者享有影片的某种观点以及如这位睿智的叙事者自己所描绘的同样完整的"经典"文本。在此，导演、批评家和读者超越了《精神病患者》的角色和之前阐释者的局限性视角。

沿着这条道路，这篇文章不断寻求着其他批评家的支持。佩格一开始就讨论了最近的理论发展，这有效地将自己的阐释描述为最新的。他引用了可以作为同盟的权威者（罗斯曼、卡勒）的观点，甚至将自己的观点与结构主义联系起来（他专注于"边缘化的特征"，第 348 页）。但是简要来说，他依赖了一些已经被认可的语义场、线索、图式和启发法。这为他提供了建立观点的论点和例证。在这个圈子内没有异见者可以不大量地——如果说是隐秘地——依赖其基本概念和方法来说服其对手。但是批评机制是如此坚固，以至于没有人可以不共享某些观点而成为合法的异见者。这些异见者最终并不那么孤独，他的反对引发的常常只是家庭争吵罢了。

对《精神病患者》的这七种阐释可以教给我们很多在电影机制内解决问题的方法以及与之相关的修辞法。初看之下，我们可能会注意到这些阐释者之间的分歧。某些批评家制造了内在意义，其他一些则关注症候式意义。某位批评家发现电影可以展示正常／异常的对组，另一个则聚焦于性别—死亡—资本主义的类聚。某位批评家关注汽车牌照，另一位则关注玛丽安的身体。某些阐释者将《精神病患者》归类到希区柯克的电影中，其他的则把它当作经典电影来考虑。某位批评家将电影看作是展示修辞天分的场所，其他批评家则表示他们是文本真实意义的侍者。这些差别创造出了不同的"模型电影"。

我认为这个过程是批评传统赋予文本自身多义性的一个来源。能影片之所以能够源源不断地产生多种意义，很大一部分原因在于批评实践本身，尤其是经过一套起作用的图式和启发法的"处理后"，影片会产生无穷无尽、多种多样的语义场和主要线索。新批评探寻的暧昧性、结构主义赞扬的多义性以及后结构主义提出的不确定性，大多都是阐释机制惯例的产物。不管有多隐秘，我们都能将这些起作用的惯例识别出来，这一点在我们称颂文本的"丰富性"时表现了出来：如果我们想要使用不同的、但是同样可用的方法来制造意义，并且根据不同的意义来制造观点，它就必须是多义的。（新手缺乏的往往正是将文本视作多种阐释方式的聚集地的概念。）如果我们都认为要限制我们的阐释过程，

那么《精神病患者》《游戏规则》《去年在马里昂巴德》就和购物清单或者电话簿一样单一了。

在我的考察过程中，我有时提到一位批评家的个性非常重要地代表了他所构建的模型电影。或许在当代阐释机制内，这位批评家在选择语义场和所用的修辞法时会表现出他主要的个性。宣称《精神病患者》是关于正常和异常的影片，说明它表达了我们永恒的恶的一面，将它的力量比作对集中营的揭发，由此可以看出批评家是一位富有感情的但是意志坚定的人文主义者。一位男性批评家宣称电影暴露了内在于男性恋物癖的精神病，这创造出一种多少有点坦白性质的分析，似乎这位批评家阐释影片的举动模仿了内省分析的过程，这使他看起来像是在努力了解文化内自身形象的角色。由于模型电影和批评文本之间的这些紧密联系很可能会逐渐加强，所以无法在文本中找到解脱时刻的症候式批评家不得不与电影保持距离，就像克林格尔借由他嘲讽的双关语所做的一样。各种选择不仅影响了批评家的个人气质，也更多地影响了文章的行文情绪。如果说德格纳特的模型电影让我们颤抖或者紧张地笑，这或许可以合理地归功于电影本身，但是我们倾向于接受他的个性和论点。然而贝洛个性中半着迷、半解惑的态度也能赢得某些读者的支持，这些读者将那些复杂的心态归功于他们（重建的）观看电影的经验。

我们在关于《精神病患者》批评的研究中还可以清楚地发现，何时停止阐释并不完全是一件由认知所决定的事。在一定程度上，我们可以以全然内在的理由去努力耗尽所有的线索和语义场[18]，但是我们对创新性和可信度的努力追求从一开始就是被这样一种直觉所控制的：我们可以做出精彩的解读。受过训练的批评家在仔细查看这部电影时，会将余光投向他潜在的观众。更进一步说，我们只有提出一个比其他意义，特别是那些已经被别的批评家所构建的意义更加精细、全面、罕见或者深奥的意义，才能够找到"结束的开端"[19]。很显然，批评家在锁定他的候选意义，并且倾向于尽可能地延迟他的决定。正如劳拉·莱丁 (Laura Riding) 和罗伯特·格雷夫斯（Robert Graves）所评论的一样："最困难的意义往往最晚出现"[20]。

〔18〕杰拉德·普林斯：《主题化》，载《诗学》，第 64 期，1985 年 11 月，第 428—429 页。

〔19〕这个术语由罗伯特·德·博阿内 (Robert de Beaugrande) 提出，见《惊奇的汇合：赫希、斯坦利·费什、希里斯·米勒的认知及文学批评》("Surprised by Syncretism: Cognition and Literary Criticism by E. D. Hirsch, Stanley Fish and J. Hillis Miller")，《诗学》，第 12 卷，1983 年，第 89 页。

〔20〕引自雷内·威勒克（René Wellek）：《近代批评史，1750—1950 年》（*A History of Modern Criticism，1750–1950*）第五卷：《英国批评，1900—1950 年》（*English Criticism，1900–1950*），纽黑文：耶鲁大学出版社，1986 年，第 275 页。

但是，正如莱丁和格雷夫斯同时指出的，没有什么意义是困难到找不出来的。在崇尚创新的机制内，危机总是不断地出现。批评范本被奉为圭臬，但是它们的优秀之处很快就会变得常见。它们必须被超越。在症候式阅读的时代，伍德可以修改他1965年关于《精神病患者》的模型，将电影看作是"由意识形态冲突……向一种被明显意识到的主题转变"[21]。创新性要求改进、修正、突破和颠覆惯用术语；攻击的目标则是之前的批评家；当批评家做出新颖的阐释时，只能享受到转瞬即逝的胜利时刻（或许只有讨论会议上的20分钟），来向他的前辈炫耀自己最新的成果。

但是，我们要再一次强调，学术机制对创新性的衡量是以批评的可信度为标准的。这一点在早期的禁令中似乎体现得非常明显——在1965年，谁会接受根据汽车牌照或者摄影机"升降机"的双关语来阐释《精神病患者》呢？——但是限制并不是最重要的，这一点在将自己看作今日先锋的批评中更加明显。当某个学派的成员主张某种分歧将他们与之前的批评家分离开时，他不仅得到了制造新阐释的机会，还收到了何时停止的明确信号。（当阐释开始变得像我们所代替的那些批评时就停下来。）同时，既然可信度包括了被禁的解决问题的途径和修辞策略，那么最新颖的批评学派很可能是一个旧的而非新的学派。只要批评家必须彼此争辩，他们就必须像我之前所提出的一样，以共享的图式和程序为基础。

如果我们把对《精神病患者》批评的研究看作是对阐释机制的变化的记录，那么某种历史趋势便呼之欲出。对"理论"的需求最初是不存在的（杜歇），然后是尝试性的（伍德对弗洛伊德理论的暗中引用），接着是外在的（贝洛），然后是心照不宣的（克林格尔），最后又是外在的（佩格想要驳斥盛行的理论）。这些波动显示了电影批评的发展趋势：提出的假设会变成事实，这些假设会脱离其建构的情境，成为理所当然的前提。在这样的转变过程中，批评家可能会被斥为无知，贝洛对术语、引语和人名的列举可能会被（专家）攻击为依赖于误读的资源或者是过于混杂，克林格尔对理论的省略式运用可能会被指责为以偏概全。事实上，没有作者可以直截了当地主张精神分析的参考框架比它的竞争对手更加优越，这表明它在批评的阐释中已经被采纳，发挥着类似箴言的作用。对于贝洛和克林格尔而言，模型电影既说明了理论，又为它提供了证据。理论在两个方向同时获得了信用。

不过，尽管有着分歧并且努力想要获得创新性，批评家们对《精神病患者》

〔21〕罗宾·伍德：《从越战到里根时代的好莱坞》，第49页。

的阐释还是表现出了高度的共识。所有的批评家都把玛丽安和诺曼当作主角，大家都接受了视点和情节动作上的断裂，都把会客厅的对话和浴室谋杀案当作重点段落，同时大多数都不得不阐释精神病医生的话语。所有这些表明，无论将要起作用的语义场是什么，它们都必须被映射到主角身上，尤其是要显出诺曼和玛丽安之间的对立关系。大多数批评家也将他们的阐释聚焦于影片的第一部分。也许有人回答说这是因为《精神病患者》本身的断裂非常明显。但是围绕着《去年在马里昂巴德》《假面》或者《波长》这类深奥的作品建立起来的批评传统，同样也在值得注意的线索和段落以及它们如何能得到最好的解读方面表现出明显的共识。具有怀疑精神的学生不需要担心：学术批评家永远不会真的"过多地解读"电影。

这种共识似乎来自阐释机制对理解标准隐秘的依赖。类型常规、开场和结尾、角色动作、情节的关键转折点、重要道具——这些元素对于观众而言都非常明显，自然成为阐释的起点。(或许只有机制把它们看作是理所当然的事物之后，寻求创新的批评家才会注意到福特汽车或者制造浴室场景的"剪辑"的双关语。)这些理解因素似乎是类型图式、人物图式、文本图式和随之而来的启发法的基础。理解似乎常常不需要阐释，但是阐释必须求助于理解，尤其是当它希望超越后者时。

为何不要解读电影？

> 我已设置了很多谜题，它们将让那些专家们花上几个世纪忙于揭示我所指
> 示的意涵，而这就是确保一个人不朽的唯一方式。
>
> ——詹姆斯·乔伊斯《尤利西斯》（Ulysses）

本书详尽地分析了电影研究的阐释体系。本章将谈谈我的研究整体可能引发的一些争议。在本章的中间部分，我将指出以阐释为中心的电影研究有何负面影响。在结尾处，我将讨论除了以阐释为主导的电影批评之外的其他几种替代选择。

▎ 阐释的终结 ▎

阐释一部电影，就是为了找出片中的隐含意义或症候性含义。电影批评旨在展示一种新奇而又貌似合理的阐释，通过指派一个或多个语义场来完成这个任务。这类语义场以本质特性（"反射性"或"主动/被动"）和内部结构（类聚、对立、比例系列、等级序列或层级）作为分类标准。通过广泛的设想和假定（例如，统一性假设），批评家描绘出他认为的在电影中被识别出来的相关的语义场。辨识线索以及相关的判断依赖于传统的知识结构或图式，以及归纳推理过程或启发法。批评家运用分类图式（例如类型或时代）、拟人化模式（如导演、叙述者或摄影机）和文本整体结构模式（同步关系的同心圆模式或时间顺序的历程模式）。将这些模式转化为行动的启发法使得批评家可以对电影切中的相关语义价

值进行展示。批评家还必须通过标准的修辞形式——合乎道德的、令人感动的，有时甚至是虚假的证据、熟悉的组织形式以及风格策略——进行阐释。

在整个阐释过程中，批评家主要是充当一个技工，而并非理论家；他使用手头的工具，包括"理论"，以构建一种可以接受且具有独创性的阐释。由于这可能是我最有争议的结论，所以也许我应该把自己的论点都提出来。

在本书中，我已假设阐释性写作与理论写作不同，后者提出理论观点并加以分析和评论。[1] 典型的例子是巴赞的《摄影影像的本体论》（*Ontology of the Photographic Image*）、克里斯蒂安·麦茨的《想象的能指》以及诺埃尔·卡罗尔的《经典电影理论的哲学问题》（*Philosophical Problems of Classical Film Theory*）。我也已假定，理论由系统的并有建设性的关于电影的本质与功能的解说构成。根据这一观点，我们可以发现理论在电影阐释中扮演着许多偶然的角色。一种理论可以为批评家提供似乎合理的语义场（例如，性关系作为一种权力关系）、特定的模式或启发法（例如，把观看当作一种重要的提示）和修辞资源（例如，借助于持有共同理论学说的团体）。但是，批评家并不需要求助于理论进行阐释。如果作为学说主体的理论包含了命题性知识，那么批评式阐释主要是关于程序的一种知识或技巧。阐释是一种技能，就像是做壶一样，制壶师无需是一位化学家，或矿物学者，或陶艺专家。在一些情况下，学习理论可以帮助人们获得一定的阐释技巧，却无法取代这些技巧。

我也论述过阐释者"运用"理论时，主要是采用一种零碎、因时制宜而且有些极端的方式。理论恰似一个黑盒子，如果完成了任务，盒子里面是什么就不必深究了。"纯"理论的制约因素主要是逻辑和实证经验方面的，在阐释过程中运用理论所受到的具体的制约因素则依当下任务的需要而定。1970 年以前的电影批评中的许多重要观念成为现代电影理论的基础。（简单地追溯作者论、窥淫癖理论以及对电影导演阿尔弗雷德·希区柯克作品的讨论就可明了。）基于这些原因，电影阐释手法在众多理论学派中已变得相当一致。作者论的支持者和拉康主义者都可以采用双关语启发法，而女性主义者和解构主义者会发现封闭的环境能表现人物角色陷入了圈套，或者摄影机就是一个观看者。"理论"将被选择性地纳入规范化的阐释程式之内。

〔1〕这里并不是说理论性的分析比我这里提出的分析更不受限，"理论的运用"也需要在一定的认识与修辞形式的框架内进行，必须包含共有的假定、推测、图式和联想模式。比如，有人认为拉康关于镜子、舞台的比喻生动而贴切，所以才有深远的影响，被人记住且常常引用。有关当代修辞理论的简要分析，见雷蒙·塔利斯（Raymond Tallis）：《不是索绪尔：后索绪尔时代的文学理论批评》（*Not Saussure:A Critique of Post-Saussurean Literary Theory*），伦敦：Macmillan，1988 年，第 18—26 页。

当然，理论并非全是命题性的知识，它也可以付诸实践，有其自身的推理和修辞程序。但是总的来说，阐释不会采用理论上清晰明了的方式。例如，质问自己的假定观点，似乎是一种精彩的理论手法，但批评家们很少会沉溺于此。为什么症候式分析很少接纳持不同观点的作品？一个对"观看即权力"这一论断进行维护的人是基于何种理论依据呢？识别电影的错误解读需要哪些明确的标准呢？将银幕上显示的影像看作"摄影机"的痕迹，假设摄影机在"观看"，并将这种观看的行为赋予影片制作者、旁白者、主述者或观看者，其理解基础又是什么呢？为何观影行为与"认同"应该成为同义词？为什么人们应该将文本人格化为一个主体，或为了阐释而沉迷于双关语？而最根本的是，人们根据何种标准来识别文本的缺失或矛盾之处呢？

类似地，阐释式批评家时常忽视以下理论规则：实证主义的主张应接纳反例。就拿相同画面的启发法来说，从视觉、听觉和叙述的角度看，两个人物角色都是独立分散的实体。如果他们处于同一镜头中，我可以说他们是相连的（因为他们在同一个镜头中出现）或分离的（因为他们之间有距离）。如果他们处于不同的镜头中，我就会认为画面的切换将他们分离（画面的切换就是一种中断），或将他们联系在一起（画面的切换也是一种连接）。从而，根据我对类型、叙事或其他因素的假设，我可以运用电影的风格特征支持已经得出的关于两人相连或分离的推论。批评家可能会辩称，通过将人物角色放置于独立的不同镜头中，以传达他们之间象征性的对立，这仅仅是一种传统的惯用手法。然而，没有人尝试着证明情况就是这样。更能说明问题的是，没有哪种影片制作的惯例不可以应用"同一镜头等同于密切关系"的启发法。启发法是不受反例影响的，因而也没有什么理论影响力。但是由于它对阐释的生成是有用的，因此即使是"理论性的"评论家对此也不质疑。

大部分阐释观念都像"同画面启发法"（same-frame heuristic）一样不受约束。每部电影都被假定具有可阐释性，并且还能比较轻松地完成这种阐释。双关语就像多重语义一样，能激发对意义的联想。"画框内的画框"启发法引起批评家们对陷阱的联想。语义场的"反射性"使得批评家将一切客体——窗口、窗帘和电灯泡等——与电影的某个方面实际联系在一起。如果我们按惯例将男性指定为主动的，而将女性指定为被动的，那么当任一事物被描述为被动时，我们都可以阐释它是具有女性特征的。现在，电影文本矛盾的概念包含了异常、差异、紧张、松散的结尾以及逆转等。文字出现以前的社会中的神话故事的普洛普模型（Proppian model）已被重塑，变成了《夜长梦多》和《日落大道》（*Sunset*

Boulevard）[2]。拼装（bricolage）、缝合（suture）、解构（deconstruction）与引申（foregrounding）等专有名词的意义在稳步扩展，因此它们现在的含义比聚合（assemblage）、同质性（homogeneity）、批判性分解（critical dismantling）以及强调（emphasis）要多一点。当代批评为了阐释一切能被其拿来阐释的事物，常常抵制理论的规则，对于究竟哪些不能算作有效的阐释行为或者是有意义的实例，不肯予以明示。

恕我直言，在阐释机制中，这类概念上的游移并不能被当成错误。它们有助于创造新颖和有说服力的阐释。但是，这也表明了阐释的标准与理论的惯例相去甚远。

在第一章，我提出了理论既不能在归纳上也不能在演绎上确保推导出一种阐释。现在我们可以站在一个更好的位置探究其他人之所以曾经认为它可以确保推导出一种阐释的原因。当批评家开始根据"方法"区分电影阐释时，焦点就落在了批评理论最显而易见的教条上，而这些似乎正是形成不同阐释之间的区别的可能因素。此外，某些理论（如符号学和精神分析学说）与批评家对意义产生的直觉构想是高度匹配的。那么，由这些理论决定了不同的阐释，这一假设就是合乎常理的。

批评家既不属于归纳派（inductivist），也不属于演绎派（deductivist），而是可以更恰当地被描述为实用主义者（pragmatic）——当他们打算抨击某个理论观点时，就会抓住一个特例开始争辩；如果想反驳另一种阐释方式，则不惜为理论的正确性辩护。在这两种情况下，都没必要阐明理论与其应用之间的准确关系。理论假设仅仅作为一系列简略的推理前提，修辞学者可以根据场合选择借助于哪一种。有效的假设可能如下："好的阐释可以从电影中援引数据资料，作为理论的论据，为理论树立权威。"当然，这纯粹是阐释机制内部的价值标准。任一作者（了解或不了解理论）都可以在学徒期学到理论"应用"的技巧。

尽管本书内容并不是关于电影理论本身，但是我在分析主导实用性评论的规则时，还是要根据理论标准。首先，谈谈可以拿来解读和不会拿来解读的内容的差别：冰箱修理手册、科学报告和《综艺》上的情节概要在这里都不能被视为可阐释之物。其次，我的考量标准具有某种程度的通用性。它区分了广泛的概念

〔2〕见大卫·波德维尔：《适用和不当：电影叙事构词学中的问题》（"ApProppriations and ImPropprieties: Problems in the Morphology of Film Narrative"），载《电影杂志》，第 27 卷，第 3 期，1988 年春季号，第 5—20 页。

（例如症候性意义）、中等范围的概念（例如靶心模式）和微小的概念（如联想重述的策略）。这种做法的一个优点是，即使在某一层面上考量标准不当，但从另外的角度看，它仍然可能是富有成效的。对于我而言，这种阐释不能太理所当然，以便它也有产生新奇的可能性。这个标准是可以修改的；人们可以试图找到经常使用的，而在我的考量中所忽略的图式或启发法。这些都是经得起推敲的，人们可以拿出他们认为无可争辩的阐释批评来反驳我，甚至声称我的概述没有提供具体的解释。这种阐释试图寻求概念的一致性，图式／启发法的区分在逻辑上是站不住脚的。所有这些标准——广泛但并非没有边际、内在的一致性、足够的验证、接受反证的能力——都是判断理论论述的依据，而我对阐释的考量也是以此为目的的。

但是，倘若批评家们如我说的那样务实，他们将不会满足于一种枯燥的功能性分析。我在论述中也试图加入阐释的实用性，使之呈现出新的面貌。强调解决问题的影评非常符合理性观念，至少在主流解读机制内是如此，批评家是理性分析的代言人。此外，我所提出的分类也能令我们更准确地详述我们日常的各种假设。例如，通过使用本书的参考标准，人们可以按若干参数（个人喜爱的语义场、主要模式、启发法等）区分阐释上的"学派"或"方法"。类似地，我们现在也许能够发现，关于阐释的争议通常都是因为对适当的推理活动或修辞手法有不同看法而引起的。

如今，大多数学院派的人文主义者都对阐释充满了热爱。各学科的评论家们也都运用带有隐含或压制意义的概念，还采用了可接受的语义场、图式、启发法和修辞策略。矛盾的文本、反射性、作为意义承载者的角色、"历程"模型、开放性结局以及双关语启发法，不仅在文学研究中已占据中心地位，在电影批评界亦是如此。最近，关于视觉艺术的后现代批评与史学和哲学中出现的对文学的探究，使阐释的范围有所扩展，但就我看来，电影批评界中根深蒂固的推理和说服策略却并无长进。因此，本书可能会有助于拓展阐释应用的新领域。

▎ 阐释的末路？ ▎

阐释可以被视为西方国家仅剩的少数繁荣的行业之一。这是一项多元化事业。待售的文选和特刊因评论方法的日益增多而蓬勃发展。对于大多数学术批评而言，阐释可以说是多元论的一个缩影，多元论又正是二战后的大学们所力

保的。"令人印象深刻而又多种多样的电影研究方法在 20 世纪 70 年代如雨后春笋般蓬勃发展，"一则宣传语如此介绍："值得这本文选集大书特书，以示庆祝。令人陶醉的电影分析与最深远的寓意理论和历史共舞。这是个多么伟大的时代啊！"[3] 商业在繁荣兴旺，阐释理论方面的书籍、期刊和研究生课程在迅猛增加。如同所有的行业一样，"阐释无限公司"也要做广告，像一位评论家所预示的，电影的黄金时代也将是"好阅读者"的黄金时代："我认为导致历史唯物倾向的真正原因就是不良的阅读。"[4]

考虑到阐释领域的大量投入，我们不禁怀疑先前的批评学派宣称能超越它的说法。结构主义学说有关"能指"（signifier）的游戏并未降低人们对抽象的、充满意义的"所指"（signified）的兴趣。1966 年，在提出"一种内容条件的科学，也是形式的科学"后，罗兰·巴特承认批评"破译并参与了阐释"。[5] 五年之后，他坦承自己在《S/Z》中的方法不可避免地优先考虑了文本的"象征性"维度。[6] 正如弗洛伊德以文学批评的观点看待病人的陈述，拉康也将弗洛伊德的案例研究视为文学作品。诚然，众多文学批评家或许正是由于对拉康阐释行为的熟悉（以及钟情于缺失、分裂、矛盾的主体这一不朽的箴言式说法），才被他的著作所吸引。德里达在评论拉康关于《被窃的信》的解读时，使用了常见的图式和程序，正如他用"杜平的图书馆"（Dupin's Library）的开场描述来引出写作的问题。[7] 类似地，一位解构主义批评家发现《比利·巴德》（*Billy Budd*）可基于对比的

〔3〕达德利·安德鲁引自菲利普·罗森编：《叙事、机制、意识形态：电影理论读本》（*Narrative, Apparatus, Ideology: A Film Theory Reader*），纽约：哥伦比亚大学出版社，1986 年。

〔4〕J. 希里斯·米勒（J. Hillis Miller）语，引自伊姆勒·萨路珍斯盖（Imre Saluszinsky）：《社会批评：雅克·德里达、诺斯罗普·弗莱、哈罗德·布鲁姆、杰弗里·哈特曼访谈录》（*Criticism in Society: Interviews with Jacques Derrida, Northrop Frye, Harold Bloom, Geoffrey Hartman*），纽约：Methuen，1987 年，第 221 页。米勒在其他地方也曾直白地引用我的生意比喻来描绘理论市场的扩张："文学理论或许根源于欧洲，但是我们在为其换了新包装后加上其他一些美国产品，销往全世界——就像我们处理我们的科学和科技发明那样，例如原子弹。"见希里斯·米勒：《会长报告，1986 年：理论的胜利，对阅读的抑制和物质基础的问题》（"Presidential Address 1986: The Triumph of Theory, the Resistance to Reading, and the Question of the Material Base"），《美国现代语言学协会会刊》（*PMLA*），第 102 卷，第 3 期，1987 年 5 月，第 287 页。

〔5〕罗兰·巴特：《批评与真相》（*Criticism and Truth*），凯瑟琳·皮尔彻·克鲁格曼（Katherine Pilcher Keuneman）译，明尼阿波利斯：明尼苏达大学出版社，1987 年，第 73、86 页。

〔6〕罗兰·巴特：《声音的纹理》，第 76 页。巴特在此处用"象征性"（symbolic）来指代我所谓的内在意义或症候性意义。另请参考弗兰克·科莫德：《讲述的艺术》，74 页。

〔7〕雅克·德里达：《真相的提供者》（"The Purveyor of Truth"），收录在约翰·P. 穆勒和威廉·J. 理查森编著的《失窃的坡：拉康、德里达和精神分析读解》，第 198—199 页。

"阅读风格"来区分两个人物角色。[8]

批评家也许坚持认为他揭示的并非意义本身，而是意义的生成过程；并非模糊性，而是模糊性之于文本的必要性；并非文本的含义，而是文本如何表达含义。尽管存在以上差异，评论家通常继续使用一般阐释的策略和手段。最近有人提议，通过将文本视为"阅读构成物"来超越阐释。于是对《金手指》（Goldfinger）片头的金色女郎的讨论就变得极度正统："金色女郎既迷人，又是一种奖赏，如同主题曲中提到的黄金那样令人渴望获得，而最终她平躺下来，折服于邦德（Bond）的男性力量。对于邦德来说，她是一种深深的麻烦和威胁，因为在她体内蕴藏着金手指代表的去势威胁。"[9] 类似地，我们可以改变研究的目标，选择宣传照片、电影海报、电视节目或主题乐园，并将我们的研究称为"文化研究"，而这仍然不会让程序化、合理化的阐释行业遭受任何质疑。

批评家一旦以阐释作为他们关注的中心，将这种活动投射到"普通人"或通常被称作"天真的"观众身上就成了很自然的事情。如今，他们也都成了电影的"读者"，属于"阅读群体"或者某个"阅读层次"。通过回应，观众们公开地、有策略地或者是下意识地进行阐释，而专业评论家总是忽略这一过程。现在，我们可以看到我在一开始所评论的术语被广泛使用的历史来源：通过将观众的任一行为都定义成阐释，评论家为其越来越具有启发性的事业确定了修辞方面的保障。

由于阐释的规则是如此根深蒂固，以至于看起来似乎是不可避免的，所以倾向于理论的批评家可能试图将整个事态的立足点放在一些更易被察觉的基点之上。最近的几个实例是威廉姆·卡德伯里和利兰·佩格提出的比尔兹利式（Beardsleyan）美学以及达德利·安德鲁提出的利科式解释学（Ricoeurian hermeneutics）。[10] 然而，这些构建基础的姿态倾向于忽视社会、认知和修辞的过程，尽管这些是让阐释变得与众不同的首要因素。这些作者在他们的理论和评论实践中认为本书中讨论的议题是理所当然的。美学或解释学未必能够揭示电影阐释实践的具体技巧。我在下一节中将讨论，这些技巧将通过历史诗学得到最佳的处理。

〔8〕芭芭拉·约翰逊（Barbara Johnsons）：《关键性差异：当代修辞学读解》（The Critical Difference: Essays in the Contemporary Rhetoric of Reading），巴尔的摩：约翰·霍普金斯大学出版社，1980 年，第 97—102 页。

〔9〕托尼·贝内特、珍妮特·伍拉科特：《邦德及其超越：大众英雄的政治生涯》，第 153 页。

〔10〕威廉姆·卡德伯里与利兰·佩格：《电影批评：对立的理论》；达德利·安德鲁：《电影理论的概念》。

此时，阐释还远没有完结。它正开始主导批评事业。但是，这有什么好处呢？我想表明，以阐释为中心的批评的价值在于其具有多种不同的特征。我想进一步说明的是，它的缺点至少是在现在已显得十分突出，不得不让我们去思考一些新的途径。

一般而言，以阐释为中心的电影批评，组织并规范了各类影评活动。阐释惯例的发展已为电影研究创建了一种传统，这或许是我们唯一拥有的实质性传统。知道如何让电影富有意义是权威人士（如电影学者）操控的主要资源，而倘若没有用解释学规范建立其学术背景，以文本为中心的电影研究也就不可能进入大学，这是毋庸置疑的。

最具创新性的阐释评论的优点无需多言。将文本视作文化张力的症候式呈现的构想，引入了一种强有力的指涉性框架。宣称作者导演的作品之间具有一致性，设想电影院具有"三个视点"，以及暗示类型电影可能构成了电影本质和文化的交叉点，这些观点为影评开拓新视野提供了大量信息。许多范本都值得赞赏，因为它们已经引入了能够重新调整我们的理解的概念模式。它们已经激活了被忽视的线索，提供了新的分类，暗示了新的语义场，并扩展了我们的修辞资源。创新的指涉性框架已使得我们可以更清楚地意识到艺术作品中值得注意和欣赏的内容。

对于一般的批评而言，应用与扩展现有的语义场、图式与启发法有何好处呢？我认为，它至少起两种作用。一种是驯化（domestication），即对新事物的驯服；当一位批评家发现某部最新的电影文本具有矛盾性对立因素时，他就可以将该电影拉入已知的领域中。驯化能将不熟悉的要归入熟悉的要素里。虽然先锋派们可能会蔑视这种角度的阐释，但这保留了它必要的功能。无法被图式化分析的电影就是无法阐释的电影。

一般批评的第二种作用是异化（differentiation），为已知者重新塑形。为了说明现有的概念模式可以适用于新的实例，评论家常常不得不较之前更准确地区别那些概念模式的方方面面。此外，批评家能从熟悉的语义场中发现新的关系，如同贝洛在《精神病患者》中的发现：女性气质与神经衰弱联系在一起，而男子气概又与精神病相关联。驯化和异化可以重新确认现有的惯例，但它们是通过证明其范围、力量与微妙之处来实现的。

如果科学旨在解释外部现象背后的动作过程，那么阐释基本上无法产生科学知识。具有因果关系或功能性的阐释都不是电影阐释的目标。确实，在一定意义上，文本的知识并非阐释事业最显著的成果。阐释最伟大的成就也许就是激励

我们对概念模型作出回应，尽管方式略显迂回。通过驯化新事物和提炼旧知，阐释学派重新激活并修正了理解的一般结构。阐释将我们的感知、认知和情感过程作为基本的主题，但是它采用的是一种拐弯抹角的方式——将其"产出"归因于"外在的"文本。以阐释的方式了解一部电影，就是将其归入我们的概念模式中，从而更充分地掌握它，这通常是悄无声息地进行的。

我们可以对概念模型如何控制电影批评作进一步的说明。虽然批评家们通常对自身的图式和推理惯例不感兴趣，但是他们很希望非正式地探索和比较语义场。阐释者常常认为纯粹的哲学抽象概念和严格的"科学"分析无法捕捉到大脑所能考虑的含义间微妙的相互影响。电影就像小说、戏剧和绘画，成为了展示语义内涵的动态场合。阐释《精神病患者》的批评家并没有证明精神常态和非常态存在于一个连续统一体上，或者男性的凝视是精神受压抑的症状，电影也没有证明更多的内容。批评家和他的读者们都默认此类观念，如虚构的可能性、电影暗示的有趣的语义场并置，以及有效的批评实践。

这种并置可以控制读者的注意力。由于各种原因，人们常常希望探索他们在生活中遇到的潜在意义。正如我在第五章中提到的，语义场与一般人的关注点相关。通过表明不提供明确行为指导的艺术作品能增加思想、感觉和行为方面的重要议题，阐释解答了很多人感兴趣的动机、意向和伦理责任方面的问题。如果批评性阐释产生的不是知识，而是"理解"（Verstehen），那么，或许这是一些批评家认为阐释可以用来检验一种理论的另一原因。而电影也成为了批评家们探索一种理论的语义内涵及其相互关系的场所。

阐释具有的价值也许会被它的缺点和滥用所抵消。我想这就是目前的问题。但是需要赶紧补充一点的是，我并非在暗示阐释会慢慢停滞。结束文学阐释的呼吁至少能够追溯到欧文·豪（Irving Howe）的《这个顺从的时代》（"This Age of Conformit"，1954），并经历了苏珊·桑塔格的《反对阐释》（1964）、杰弗里·哈特曼的《超越形式主义》（"Beyond Formalism"，1966）与乔纳森·卡勒的《超越阐释》（1976）。这些呼吁几乎已经完全被忽视，甚至，它们现在成为阐释机制仪式的一部分。完全抛弃阐释实际上很可能不会影响任何读者，倒是可能被当作推销个人阐释的修辞策略的一种伎俩，而遭人鄙弃。

更重要的是，由于我将要提出的各种原因，忽视隐含或症候性意义的批评家无法全面地对艺术作品的结构或效果做出阐释。不可否认，作为批评家，我发现许多阐释惯例是牵强且没有成效的。双关语启发法通常过分依赖于原子论的局部效应，而对对组和对立系列的强调则经常封闭了电影里意义的范围。对于

我而言，将电影院和叙述者人格化都是画蛇添足。虽然这种技巧目前被批评界所认可，但是我会在恰当的时机表明，它们应减少被使用的次数。不过，阐释仍然是批评的重要部分，若将所有的惯例都摒弃，将使得电影研究彻底枯竭。一些图式和启发法——人物角色的人格化、分级语义场的使用，以及对分类模式的偏好——捕捉到了电影的一些重要之处，部分原因是它们符合所有批评学派成员共有的理解观念。在此，我只想指出，如果我们太依赖于这种思考和交谈方式，将解读当作教学和批评写作的基础，会产生很多的问题。

正如许多广为采用的做法，阐释的假设已非常传统。这一点并未被我们当今最具有实验性的批评家充分意识到。看到同时代的诠释者拥抱形式/内容的差异，或解释作品的象征域具有"丰富性、密集型和广阔度"[11]特点，会让人回想起解析式和症候性批评的假定前提，这在西方文化中历史悠久。虽然不是所有的社会都认为符号是具有内在意义的，但基督教已具有很强的解释学宗教信仰，并寻求福音传道——一种等待被召唤的潜在感觉。[12]这种传统导致了苏珊·桑塔格所称的"对外形的公然蔑视"（an overt contempt for appearances）。[13]四十年前，埃利希·奥尔巴赫（Erich Auerbach）指出，图像诠释者倾向于将文本的感觉本质裹进抽象的蚕茧里：

> 上帝在亚当睡着的时候抽出他的一根肋骨，从而创造了第一个女人——夏娃，从表面上看，这是一个戏剧性的事件。当耶稣被钉死在十字架上时，一名士兵穿刺了耶稣的身体一侧，血和水流了出来，同样，这也是十分具有戏剧性的。但是这两件事情在教义上被联系在一起时，亚当的沉睡被解释为耶稣长眠的另一面；亚当身侧的伤痕诞生了人类在肉体上的原始母亲夏娃，同样，耶稣身侧的伤痕诞生了人类精神上的母亲，即教堂（血和水就是神圣的象征）——在隐喻意义的力量形成之前，这些感官的事件都是苍白无力的。[14]

总的来说，相同的趋势也已在电影阐释的历史上表现了出来。

我并不是在老生常谈地抱怨阐释使作品贫乏。标准的反驳是：每一种推理行

〔11〕巴特：《声音的纹理》，第138页。

〔12〕丹·斯伯佰：《反思象征主义》，第83—84页；斯蒂芬·普里克特：《言语和用词：语言、诗学和〈圣经〉阐释》，第200页。

〔13〕苏珊·桑塔格：《反对阐释》，收录于《〈反对阐释〉及其他论文》，第6页。

〔14〕埃利希·奥尔巴赫：《模仿：西方文学中的现实再现》（*Mimesis: The Representation of Reality in Western Literature*），威拉德·R.特拉斯科（Willard R.Trask）译，普林斯顿：普林斯顿大学出版社，1953年，第48—49页。

为都降低了作品的水平，因为如果没有一些观念模式作为中介，我们便无法了解作品。目前为止，这个观点是正确的。但是，一些观念模式比其他的观念模式更微妙和全面。人们认为文本的特殊性只能通过某种概念的指涉性框架来了解，这是一回事；而坚持认为所有这类框架在力量和精确度上都是对等的，则是另外一回事。许多当前的阐释模式，如有序和紊乱之类的语义对组，或象征和想象，都是十分粗糙的。

诚然，阐释并不一定非得如此粗糙。如果评论家的真实目的在于通过推测将文本作为比较和探索语义场的一种方式，他也许会对线索的差异比较敏感，以便找出不同语义场的细微差别。在我看来，这种灵活性存在于非常不错的阐释评论中，如泰勒的书籍、巴赞分析威尔斯和雷诺阿的文章以及我已研究的早期关于《精神病患者》的评论。但是随着学术批评的发展，它已装配起一整套全功能的启发法，在电影的标准连接点上切入，并挖掘出可以归入标准库的例子。对语义场的探索只不过激发起一些一成不变的指涉点而已。矛盾对立文本模型（contradictory-text model）曾提供了一些有趣的新奇性，但是其压抑和被压抑因素之间完全鲜明的对立、对直觉的依赖和标准的散漫以及自圆其说式的剧情说明等缺点已变得十分明显。

这并不是说，对当代批评家而言，任何东西都有意义可寻。实际上，一堆东西所含有的意义可能只有几个。本书的主旨之一是告诉读者，任何阐释行为的结论可能有无限多种，但文本线索、排列和组织这些线索的过程以及分配给它们的语义特征都是非常有限的。总的来说，限制不一定合乎逻辑，却由来已久。阐释是否需要一种新的理论应用方式呢？它是否激活了电影中被忽视的部分呢？它是否有助于"最新的发展"呢？这些都是习惯性实践和主导性修辞的限制因素。引用托多洛夫的话，基于阐释将朝电影应该有的意义方向进行推理分析，电影阐释几乎已变得完全"终极目的化"（finalistic）。"对隐含意义的预知主导着电影阐释的方向。"[15] 现在电影中的许多细微之处未被注意，是因为这些细节根本没有进入到预设的阐释视野之内。

更具体的原因是，在近期的电影研究中，阐释者几乎都没有注意到形式和风格（其中，它们遵循弗洛伊德、列维－施特劳斯、拉康和其他"终极目的论"的理论家们有影响力的实例）。电影叙事形式在经历了一个世纪的研究后，电影阐释者依旧继续依赖着非常简单的模式：价值的转换，压抑力量的出现、消亡

〔15〕茨维坦·托多洛夫：《符号理论》，第254页。

或持续。同心圆模型（用场景或摄影机的移动来说明剧中人物关系的互动）是理解电影风格的一种粗糙的做法。对于旧的新批评和新的旧批评而言，风格主要是表达意义的一种手段：一扇可以被评论家用于观看体现着语义场的人物角色的窗口，或某个转变的时刻——刻意的摄影机运动、突兀的剪辑点——可以依次被"阅读"。"经典"体系中的连续性表演、摄影与剪辑被视为中立的基础，有时则会被认为具有潜在的象征性（例如，将视线的交集解读为饱含鼓励的眼光），以便让真正重要的意义在对话和行为中产生。电影风格如同 19 世纪情节剧中的音乐：总是次要而含糊的，只有在衬托其他领域的重点时，它才显得有价值。在当代电影阐释中，风格如果不是自动生发的，就是充当了激发联想的元素。

很明显，理解电影媒介的大多数基本概念并未产生于当代的阐释项目中。阿恩海姆（Arnheim）、库里肖夫（Kuleshov）、爱森斯坦、巴赞、伯奇和另一些人定义了所有批评家仍然采用的电影风格与结构的参数。或许大部分阐释者都认为，形式和风格在如今都得到了很好的理解。这就是让"阅读"滚动前进的有效虚构。电影阐释大量吸收古典美学的内容，却无力回馈分毫。

总的来说，以阐释为中心的当代批评倾向于保守和粗糙，并不重视电影的形式和风格。它大量借鉴其他美学范畴的内容，却不能创造出新的美学范畴。其理论和实践大体而言不会引发争议，也不会带来多少启发。不仅如此，电影阐释还变得令人厌烦。

巴特常常坦白地说他对一般舆论、大众文学和电影中的迂腐的意指感到厌恶。[16] 我们对那些支配文学及学术性电影阐释的可预测的活动行为感到沮丧。对我而言，很可能巴赞、泰勒和戴明、《电影手册》《正片》以及《电影》派的批评将会存留很长一段时间。但是 20 世纪 60 年代晚期，在很多方面十分丰富的电影理论引进了一种批评模式，这种模式在过去十年却变得异常贫乏。我们不需要对血淋淋的恐怖片中的颠覆性时刻进行更多的分析，也不必再对批判主流电影的"理论化"（theoretical）电影大加颂扬，或将最新的艺术电影视为对电影本身及其主体性的沉思之作。回顾往事，在 20 世纪 70 年代中期，经过翻新的症候式解读恰似独创性的最终喘息。从那时起，我们已经没有了范本，我们生活在一

〔16〕罗兰·巴特：《文本的快感》（*The Pleasure of the Text*），理查德·米勒翻译，纽约：Hill and Wang，1975 年，第 27—28、42—43 页。

个批评日益平庸的时代，理论也逐渐萎靡。[17] 或许批评家都不顾一切地转向电视、大众传媒和其他文化产品，似乎"阐释公司"的重复性可以通过新的文本再次粉墨登场。

在寻求新颖的过程中，一些批评家求助于拉斯维加斯喜剧的学术对等物：扮鬼脸式的玩笑（依赖大量的斜线、破折号、断句式括号、模糊的引文和造作的双关语）。但是，表面的风光没法掩盖这一事业的空洞。得到学术认可使电影阐释成为一门新学派，建立了一套规则（好莱坞和一些受尊敬的反好莱坞作品）、被接受的事实（理论）、高度规范化的阐释活动以及一些有保障的思想观点。所有这些特征基于对权威的借助。米歇尔·查尔斯曾评论道："学派是一种思考和表达的模式，其中，所有的认知必须由文本确定，无论它多么不固定或易变；在这个智识领域，对知识加以更新必须经历对文本的重新阅读；在这种体系下，如果没有发现新的文本，必定无法产生新的东西（当然包括对权威文本的再阅读）。"没有什么比他的评论更好地描述了当代学术性的电影批评活动。[18] 与文学研究相比，电影研究或许更加狭窄。至少，在若干年前，前者不得不对作者、时代或类型方面作一些经验式的了解。新批评反对学院派的实证主义，不过，电影批评没有可替换的历史性学派传统。高中和大学所教的本质性阐释和"文本细读"很快成为电影研究的主流方法。如今，大多数批评文章隐含的命题知识都涉及一些理论信念和对手边的电影中某些内在特征的描述。这就是"应用"的意义所在，与中世纪的经文诠释相去不远。如此墨守成规的解读或许将成为电影研究走上穷途末路的首要"功臣"。

结构主义和矛盾文本的概念都具有创新的潜力。它们本来可以引发生动而又具有质疑精神的辩论。但是，它们已经融入实用的批评当中，其主张的理论范畴从未与它们有任何关联。这种评论将电影一部部压入相同的模式中，从不怀疑自身做法的正确性。事实上，评论家们可能仍然在享受这一事业，不过这并不能支撑他们继续走下去。毕竟，在 1975 年，劳拉·穆尔维写道，她的理论力图将娱乐消遣从电影观看中驱逐出去。或许，现在是时候干件更具争议性的事情了：将娱乐从电影阐释中驱逐出去吧！

〔17〕柯林斯·麦凯布现在认为这个词非常令人困扰，见其著作《跟踪能指：电影、语言学、文学理论文集》（*Tracking the Signifier: Theoretical Essays: Film, Linguistics, Literature*），明尼阿波利斯：明尼苏达大学出版社，1985 年，第 132—133 页。

〔18〕米歇尔·查尔斯：《树与泉》，第 126 页。

▌ 电影诗学的前景 ▌

　　如果我对以阐释为中心的电影批评的批判是有道理的话，那么以下是一些浅显的建议。包括我在内的批评家都可以写出更精确、更严谨且有活力的作品，他们能够围绕假设和问题来构建研究，而不是进行"应用"。从理论上说，批评家们能更有野心，更深刻，并且始终运用专业术语。最重要的是，他们能够展开更广泛的辩论。对话和辩论可以激发出各种观点，关注细节，并引领读者持有怀疑精神。[19]

　　这些变革将导致批评机制发生改变，但不会影响隐含的或症候性意义在批评实践中的中心地位。我曾指出这一地位不再有用，可是，阐释已经积累着巨大的惯性。对那些从中学起就耳濡目染这一题目的聪明人来说，马马虎虎地阐释电影并不困难。我最后的任务是要说明花点时间和付出点心力都是值得的。假定一个人想在学术环境中学习并写作与电影相关的东西[20]，那么会有哪些选择呢？

　　退一步想：一般的批评阐释是在为哪些疑问提供答案？我在前面已指出，一般的电影阐释会悄然提出下列问题：这部影片提供了怎样的情境，让我们可以在想象力可及的范围内将某些语义场并置，并以此自娱？但是，通过多问两个以研究对象为中心的问题，人们或许能捕捉到批评家的个人意识活动。第一，某些特定的电影是如何组合到一起的？这是我们称为电影组合（compostion）的问题。第二，这些特定电影具有怎样的效果和功能？如果电影批评可以从任何事物中生产出知识，类似于自然和社会科学的情形，那么这两个问题就可能是最合理的出发点。[21]

　　批评家是如何回答这些问题的呢？我认为，他是这样假设的，电影的组合和效果是隐含和／或症候性意义的传播媒介。这些意义决定了影片对主题、思想、结构和风格的使用。而它们同样在社会语境中操纵了影片对观众的影响。

　　〔19〕参见伊恩·贾维（Ian Jarvie）：《朝向客观的电影评论》（"Toward an Objective Film Criticism"），载《电影季刊》，第 14 卷，第 3 期，1961 年春季号，第 21—22 页。大卫·洛奇（David Lodge）：《巴赫金以后》（"After Bakhtin"），收录于奈杰尔·费伯等编：《写作的语言学：语言与文学之争》，第 95—96 页。

　　〔20〕我认为保持沉默是不可能的，虽然在一个相对公正的社会里，没有老师只为了保住饭碗而写学术论文。

　　〔21〕本书初稿快完成时，我发觉佩斯利·利文斯顿（Paisley Livingston）的《文学知识：人文调查和科学哲学》（*Literature Knowledge: Humanistic Inquiry and the Philosophy of Science*，伊萨卡：康奈尔大学出版社，1988 年）第六、七章中提到的几个类似的问题很有深意，可以作为文学研究的核心。

然而，这仅仅是解读电影的组合与效果的一种方式。也可能存在其他的答案，或许还比之更好。例如，人们可能认为一般的阐释对效果的理解过于狭窄。作品的表象可能与隐含意义及被压制的意义同等重要，这是奥尔巴赫认为早已被人们忽视的地方。在很长一段时间里，文学和艺术批评是由对作品的优缺点的"印象式"描述所构成。在 20 世纪，什克洛夫斯基的"客体的可感知性"（palpability of the object）文艺理论，以及其他流派都讨论过艺术作品的可感知性，而我们这个时代最有影响力的构想便是 1964 年苏珊·桑塔格的论文《反对阐释》。面对阐释者们模糊的抽象概念，桑塔格呼吁我们重新恢复我们的感官以及对艺术的敏感度。批评家能够创作出"阐明艺术作品外观的准确、敏锐和全面的论述"。[22] 泰勒、巴赞、《电影手册》和《电影》的批评家，以及萨里斯往往都善于运用这种方式，但少数像曼尼·法伯（Manny Farber）一样的人却是真正的大师。以下是他对《女友礼拜五》（His Girl Friday）的评论：

> 　　除了充满活力且富有自信的步伐之外，《头版新闻》（Front Page）重拍，由罗莎琳德·罗素（Rosalind Russell）饰演佩特·奥布莱恩（Pat O'Brien）一角的这部电影，有着精心设计的动作：虚张声势地摆动身体、故作姿态，并具有整洁的翻领、帽檐，以及非常风格化的简短对答。在这样一部受到低估的喜剧里，相对于呆板的严肃市民，爱讽刺且机智敏感的市民更容易得到支持和拥护。[23]

　　这种生动的笔调能唤起读者对电影表象的感觉，而这恰是一般的批评所轻视的。[24] 然而，学术批评家会指出法伯仍然是从《女友礼拜五》里制造出意义。这便是我坚持不同种类的意义及其不同层面的具体性的原因之一。在我看来，批评家将富有表现力的特质归因于特定的指涉性和外在意义。感性批评需要丰富的感知模型，而当前最好的一些批评则强调感知是带有结构和分类特点的。感知并不只是对于抽象概念或生动感觉的把握，而是对意义的进一步挖掘——不论是隐含意义还是症候性意义。关注"可感知性"的批评并不完全排斥意义，而是把它放在电影的效果之中来权衡。

　　探讨批评核心问题的另一种方法涉及对特定电影的历史研究。对电影的结构和功能加以分析要求我们考虑何种因素塑造了影片的面貌（例如，它的结构试图

〔22〕桑塔格：《反对阐释》，第 13 页。

〔23〕曼尼·法伯：《负空间》（Negative Space），伦敦：Studio Vista，1971 年，第 25 页。

〔24〕《村声》的影评人 J. 霍伯曼承袭了法伯的传统。

解决什么样的问题），以及为了各种目的而出现了怎样的力量。在我动笔的瞬间，几年前曾沉浸在"文本本身"或抽象理论研究中的批评家，如今呼吁某种历史研究的样式（这种修辞学研究是很有必要的）。因为电影研究一直缺乏牢固的历史学传统，所以那些只知道如何阅读电影的批评家从中发现了一块未知领域。这样的趋势可能是近15年内一般批评自我重复的另一症候。它也可能是对完全"开放式的"阅读前景的一种反应（历史似乎能将它们控制住）。

坦率地说，转向历史不需要打破阐释的日常工作。批评家能够扩大包括电影类型、观众、时代、"推论机制"在内的研究对象——同一范围内的矛盾意义、人格化图示、双关语、联想式的重述以及难以说明的事物，组合成一个集合体。如果我们永远不超越熟悉的模式和启示法，而仅仅把时代视作一个大文本，或者为"历史性"划定新的语义场，又或者把关于影片的批评或广告纳入历史研究的范畴，这些都算不上大的进步。

研究历史的更好缘由是，与当代人的言行相比，其他时期人们的言行是不太能够轻易预测出来的。我们不希望借用一种批评语言来拉平与前辈之间的差异。历史研究给我们带来了布莱希特式的惊异：不是"如何更像我们自己"，而是"谁能想象得出他们相信这些"？我们没有任何理由认为对作品的历史性理解往往需要一些抽象真理或合法性，但在单调的阅读时代里，如果我们的概念模式是有弹性的，那么我们就能借助历史去发现电影所具有的我们尚未知晓的诸多功能。例如，批评家可以自由论述杜甫仁科（Dovzhenko）作品的诗学意义，但万斯·开普利（Vance Kepley）早已表明，对该导演的观众来说，电影里奇妙的神话元素有着超越文本的具体的指涉性，而且电影里明确包含的外在信息透露出各种（有时互相冲突）政治意图。开普利接着描述"意识形态工程"，并依据特定的历史证据（马舍雷和《电影手册》的批评家无法收集）提出一种症候式阅读。[25]

这类批评指出了两个方向。一是对早期理解活动的重建。唐纳德·克拉夫顿(Donald Crafton)、安德烈·戈德罗、汤姆·甘宁（Tom Gunning）、查尔斯·马瑟（Charles Musser）、珍妮特·施泰格、克里斯汀·汤普森、查尔斯·乌尔夫(Charles Wolfe)与其他新史学的贡献者已经再次确认一种规则：随着时间的推

〔25〕万斯·卡普利：《为国服务：亚历山大·杜甫仁科的电影》（*In the Service of the State: The Cinema of Alexander Douzhenko*），麦迪逊：威斯康星大学出版社，1986年。

移，一些隐含的指涉性意义和外在意义已经消失了。[26] 这些可以借助艺术史上类似肖像研究的分析来获得再生。另外，批评家也可以找出电影文本的矛盾之处，借以解释历史机制。例如，李·雅各布斯和理查德·莫尔特比（Richard Maltby）探讨了电影制作者、制片厂高管和电影审查者之间的具体协商是如何使得 20 世纪 30 年代早期关于"堕落女性"的电影内容不协调的。[27]

因此，问题并不在于否定阐释，而是将之置于更广阔的历史研究范畴中。当下对 1915 年以前的世界电影的研究尚未排除电影阐释，但它的重要性已次于对主题、风格、类型元素以及制作和放映条件的严格审视。[28] 我们与其强调"理论与历史"的二元对立，不如重新批评在评论界取胜的"学术与批评"的二元对立。

这里，我并不是认为历史研究比批评解释更可靠。它同样依赖于逻辑推理。所有的知识都必须以某个指涉性概念框架中的现象为前提。再次提醒，一些框架会更复杂、精确和微妙，一些框架则揭示出异常现象和反例，而不是将之掩盖掉。因此，通过广泛和精细的指涉性框架产生的推断更有可能捕捉到现象里新颖而有意义的方面。理论上严谨的历史研究是当前振兴电影研究的强有力的候选。

最明显也是最基本的是，我认为阐释批评所提出的组合、功能和效果问题应

〔26〕唐纳德·克拉夫顿：《米奇出现以前：1898—1928 年的动画电影》（Before Mickey: The Animated Film, 1898-1928），剑桥：麻省理工学院出版社，1982 年，第 35—57 页，以及《埃米尔·科尔》（Emile Cohl），普林斯顿：普林斯顿大学出版社，1989 年。安德烈·戈德罗：《电影叙事中的曲径：交叉剪接的发展》（"Detours in Film Narrative: The Development of Cross-cutting"），载《电影杂志》，第 19 卷，第 1 期，1979 年秋季号，第 39—59 页。汤姆·甘宁：《从大烟馆到道德剧场：美国早期电影中的道德说教与电影观念》（"De la fumérie d'opium au théâtre de la moralité: Discours moral et conception du septième art dans le cinéma primitif américain"），收录于让·莫泰特（Jean Mottet）主编的《大卫·沃克·格里菲斯：让·莫泰特指导下的学习》（David Wark Griffith: Etudes sous la direction de Jean Mottet）一书，巴黎：L'Harmattan，1984 年，第 72—90 页。查尔斯·马瑟：《埃德温·波特的早期电影》（"The Early Cinema of Edwin Porter"），载《电影研究》，第 19 卷，第 1 期，1979 年秋季号，第 1—38 页。珍妮特·施泰格：《罪恶的女仆：电影历史接受研究中的方法与问题》（"The Handmaiden of Villainy：Methods and Problems in Studying the Historical Reception of a Film"），载《广角》，第 8 卷，第 1 期，1986 年，第 19—27 页。克里斯汀·汤普森：《打碎玻璃外壳，新形式主义电影分析》，第 218—244 页。查尔斯·乌尔夫：《吉米·斯图亚特的回归：作为文本的宣传照片》（"The Return of Jimmy Stewart：The Publicity Photograph as Text"），载《广角》，第 6 卷，第 4 期，1985 年，第 44—52 页。以上所列作品只是当代电影史研究中的部分实例，它们对结构电影的指涉性与外在意义研究贡献非凡。

〔27〕李·雅各布斯：《重塑女性：1928—1942 年间的审查制度和好莱坞的理想女性》（Reforming Women: Censorship and the Feminine Ideal in Hollywood, 1928-1942），麦迪逊：威斯康星大学出版社，即将出版。理查德·莫尔特比：《婴儿面孔或者乔·布里如何令芭芭拉·斯坦威克为华尔街的崩盘赎罪》（"Baby Face or How Joe Breen Made Babara Stanwyck Atone for Causing the Wall Street Crash"），载《银幕》，第 27 卷，第 2 期，1986 年 3—4 月，第 22—45 页。

〔28〕参见约翰·菲尔（John Fell）编：《格里菲斯以前的电影》（Film before Griffith），伯克利：加利福尼亚大学出版社，1983 年。

由具有自觉意识的电影历史诗学直接面对和解答。我认为这是研究电影在特定的环境下如何被组合、如何服务于特定的功能，以及产生特定的效果的最好途径。这样的传统通过古典电影美学家——阿恩海姆、俄国形式主义理论家、苏联电影工作者、巴赞、诺埃尔·伯奇（Noël Burch）和其他人的努力而得到发展。电影诗学的一个范例是巴赞的"电影语言的演进"模型，在其中他提出了电影结构和风格变迁的原则。[29]另一个例子是伯奇的"日本电影里丰富的风格史"。[30]一些阐释批评家也论证了这些观点，例如《电影手册》和《电影》对作者电影风格的研究，德格纳特对技巧的分析，以及托马斯·艾尔塞瑟在20世纪70年代早期为《字母组合图案》（Monogram）所撰写的分析古典规范的开创性研究文章。[31]像贝洛、昆泽尔、玛丽-克莱尔·罗帕斯（Marie-Claire Ropars）和其他文本分析家已经揭示出叙事组合和风格功能的许多内涵。[32]此外，符号学和后符号学理论已经提出组合的议题，如麦茨对大语义群（Grande Syntagmatique）的概述和沃伦对戈达尔"反对电影"（counter-cinema）的讨论。[33]在这些例子中，诗学的地位始终低于解释学，然而，这些著述表明，隐含和症候性意义的构成可以与特定历史环境下的形式、风格的研究共存。

历史诗学可以从这一前提——没有任何先验的方法或任何一套意义可充当全能的批评方法——入手，从而取得丰富的成果（由于这个原因，克里斯汀·汤普森将"新形式主义者"的诗学统称为一种可以利用不同"方法"的研究路径）。使用相同的批评程序促使电影呈现相同的意义，忽略了电影史的丰富性和多样性。在给定的电影中任一道具都可能承载一个抽象的意义，也可能没有承载任何意义。这完全就是一个有关概念模式、内在语境和历史规范的问题。有些电影可

〔29〕安德烈·巴赞：《电影语言的演进》（"Evolution of the Language of Cinema"），《电影是什么》，修·格雷编译，伯克利：加州大学出版社，1967年，第23—40页。

〔30〕诺埃尔·伯奇（Noël Burch）：《致远方的观察者：日本电影的形式和意义》（To the Distance Observer: Form and Meaning in the Japanese Cinema），伯克利：加利福尼亚大学出版社，1979年。

〔31〕参阅托马斯·艾尔塞瑟：《为什么是好莱坞》（"Why Hollywood"），载《字母组合图案》，第1期，1971年，第4—10页；《喧哗与躁动的故事》（"Tales of Sound and Fury"），载《字母组合图案》，第4期，1972年，第2—15页。

〔32〕见雷蒙·贝洛：《电影分析》；蒂埃里·昆泽尔：《电影作品，2》，载《暗箱》，第5卷，1980年，第7—68页；玛丽-克莱尔·罗帕斯：《〈十月〉的前奏》（"The Overture of October"），载《附言》，第2卷，第2期，1978年秋季号；玛丽-克莱尔·罗帕斯：《文本分割：关于电影风格的评论》（Le Texte divisé: Essai sur l'écriture filmique），巴黎：Presses universitaires de France，1981年。

〔33〕克里斯蒂安·麦茨：《电影语言：电影符号学》（Film Language: A Semiotics of the Cinema），麦克·泰勒（Michael Taylor）译，纽约：牛津大学出版社，1974年，第108—146页。彼得·沃伦：《阅读与写作：符号学反策略》，第79—91页。

能使意义成为主导力量，正如《第七封印》和《惊悚》之类的寓言电影。在其他电影里，叙事的指涉构成了影片的组合和效果的基础，而抽象的意义是次要的。这就是最流行的商业电影。电影的组合和效果也可能取决于叙事结构和风格样式之间的变动关系，如《游戏时间》（*Play Time*）或《扒手》（*Pickpocket*）。然而，在其他电影如《蛾光》（*Mothlight*）中，感知活动可能会主导电影，在某种程度上使线索不能被孤立出来或归入任何语义场。逐一审视的话，任何阐释模式或启示法都能够被抛弃，因为开放的电影诗学可能会发现，某种方法特别适于阐明某种特定的历史语境中的某部特定电影。然而，出于同样的道理，并不是每一部电影都能获得相同程度的阐释，而在很多情况下，阐释式推论可能是最不合适的批评方式。

历史诗学的引入表现出一定的急迫性，特别是在沿用惯例来阐释电影的批评环境中。通过引用既有规范，解析式批评家通常将世俗传统看作是创新的电影制作者的一种陪衬。症候式批评家通常使用规范来建构所谓"自然"和"看不见"的东西（作为文本矛盾的伪装）。然而，大多数诉诸惯例的此类评论都缺乏证据的支持。由于对电影史的现存资料不够了解，一些批评家的评论中经常会出现离谱的历史错置。一位批评家说，在《银海香魂》（*Humoresque*）结尾处，当女主人公走向死亡时，收音机中的音乐忽然不写实地变大了，制造出"编纂失常"（disturbance of codification）的效果，但这样从剧情音乐到非剧情音乐的声音变化在经典好莱坞电影里并不少见。[34]与此类似的是，反调电影或"颠覆性"电影中众多的非连续性特点是战后艺术电影的惯例。一位作家发现《录影带谋杀案》"激烈地挑战了现行的意义系统"，因为它有悬而未决的情节，也不采用淡入淡出的方式来表现闪回的段落，并且打破了主观与客观再现之间的界限。[35]而另一位批评家认为："通过阻断视觉和叙事上的认同，影片使得观众很难理解事件的前后顺序及其发生的时机，降低了观众观影的愉悦感，而我们对时间的感受同样变得不确定，所见到的视像也是模糊的。"[36]相反，自《广岛之恋》《红色沙漠》（*Red Desert*）、《假面》之类的电影成为野心勃勃的导演模本之后，这样的认同问题和时间不确定性所建构的艺术电影的基本惯例，已经形塑了观众的观影技能。[37]

〔34〕玛丽·安·杜恩：《对欲望的欲望》，第102—103页。

〔35〕杰夫·佩韦雷（Geoff Pevere）：《柯南伯格拦截的主导思想》（"Cronenberg Tackles Dominant Videology"），载皮尔斯·汉德琳编：《形塑愤怒：大卫·柯南伯格的电影》，第137、146页。

〔36〕特瑞萨·德·劳拉提斯：《爱丽丝说不：女性主义、符号学、电影》，第88页。

〔37〕在《剧情片中的叙事》第205—233页，我尝试将这类叙事的一些惯例孤立出来。

对于电影诗学研究者而言，这些惯例和技能成为关注的焦点。由于诗学含有"制造"（making）之意，所以电影诗学聚焦于电影作品本身，还专注于电影生产和使用电影的规制化活动。电影制作者努力制造某种客体，其使用惯例的时候也会制造出或多或少的可预测的效果。

在组合方面，电影诗学研究者专注于如何让电影成型的过程。电影阐释往往倾向于忽视电影制作的具体活动。对于解析式批评家来说，电影可能在表达创作者的世界观，也可能是一个其含义连制作者都始料未及的完整体。对于症候式批评家而言，主流电影的文本矛盾是无意识的。（制片人只是一种文化经纪人，对于意识形态的力量一无所知。）然而大多数文本的效果都是始创时深思熟虑的产物，其形式、风格和各种意义也是如此。正如诗人对抑扬格五音步诗或十四行诗形式的使用不可能是无意识的一样，电影制作者对于摄影机位置、表演或剪辑的决策也是相对稳定的创作行为，其情境逻辑是可以分析的。不要忽视一个事实：在非常工业化的环境下，电影制作涉及需要媒介人以不同方式做出选择决策的集体工作。原则上，标准化的组合选择应因片制宜。

作为形式、类型和风格方面的历史学家，电影诗学研究者从根植于作品内部的具体假设出发。这些假设有时被作者表述得很清楚；有时，它们必须从作品及其制作模式中推断出来。电影诗学研究者旨在分析概念和经验主义的因素——规范、传统和习惯——那些能够支配创作活动及作品的因素。电影诗学可以提供关于意图主义、功能论或因果关系的解释。它倾向于问题／解决模型、机制的指涉框架与理性的解析假设。[38] 目前，对早期电影、类型历史、风格和叙事学的研究显示了自觉的电影诗学正逐步呈现。[39]

在一些传统中，"诗学"仅指拍片过程中"生产制作"的一面，"美学"则往往假定为用于说明作品的效果。但是，亚里士多德费尽力气在《诗学》中纳入了

〔38〕参见大卫·波德维尔：《电影的历史诗学》（"Historical Poetics of Cinema"），载 R. 巴顿·帕尔默编：《电影文本：方法与路径》（*The Cinematic Text: Methods and Approaches*），纽约：AMS 出版社，即将出版。波德维尔：《小津与电影诗学》（*Ozu and the Poetics of Cinema*），普林斯顿：普林斯顿大学出版社，1988 年。诺埃尔·卡罗尔：《对现代舞蹈批评的三个建议》（"Trois propositions pour une critique de la danse contemporaine"），载尚塔尔·庞特布兰德（Chantal Pontbriand）编：《挑战舞蹈》（*La Danse au défi*），蒙特利尔：Parachute，1987 年，第 177—188 页。

〔39〕与早期电影相关的著述，参见保罗·谢奇·乌塞（Paolo Cherchi Usai）编：《美国维塔拉夫制片厂：好莱坞之前的电影工业》（*Vitagraph Co. of America: Il Cinema prima di Hollywood*），Pordenone：Studio Tesi，1987 年。类型电影方面，参见瑞克·奥特曼：《美国歌舞电影》。关于风格与叙事，见大卫·波德维尔、珍妮特·施泰格、克里斯汀·汤普森：《经典好莱坞电影：1960 年前的电影风格与生产模式》（*The Classical Hollywood Cinema: Film Style and Mode of Production to 1960*），纽约：哥伦比亚大学出版社，1985 年。

一段观众对悲剧反应的讨论。[40] 在 20 世纪，文学界的诗学者（如俄国的形式主义者和芝加哥的新亚里士多德派学者）使这个问题成为重点。从历史角度说，阐释者倾向于将所有的效果约减为"意义"；与对寓意的兴趣相比，他们较少被艺术"令人愉悦的"一面所吸引。在当代电影理论中，效果被归到弗洛伊德的"乐趣"概念范畴。当然，电影诗学应将乐趣视为待解释的效果，但这个概念的范畴应更为宽泛。观看影像时，我们集中注意力，进行推断，展开有意识和无意识的感知活动，而这些活动需要得到分析和解释。跟随着影片故事，我们进行假设并利用图式和惯例，以得到关于故事世界的结论。所有的这一切都可能以乐趣的形式出现，但是我们却几乎不知道它是怎么发生的。

通过将意义问题定位在效果框架中，诗学不需要采用发送者——信息——接收者的沟通模型，或者所谓的"导管"隐喻。[41] 它也无需遵循符号、信息和符码的指示符号模型。[42] 我在此提出的诗学依赖于推理模型，观影者利用电影中的线索进行推理，各种意义的结构都是其中的一部分。在一定程度上，电影制作者（自己也身为一个观影者）可以采用某种方式对电影进行建构，使某些线索非常明显，使某些推理路径特别醒目。但是，电影制作者无法控制观众理解影片时所采用的所有语义场、图式和启发法。因此，观众可以将电影用于其他目的，而不是像电影制作者所预期的那样。这并没有什么神秘或令人惊奇的；任何劳动成果都可能满足不同的功能需求。在电影评论机制中从事批评活动时，观众可能将电影用于生成隐含和症候性意义，而不去考虑制作者的意图。因而，历史诗学将不仅研究作品的制作，而且也会研究受众的感知。它不会让前者统治后者，但是它对两者的相似性和共同基础的研究不会少于对其差异的研究。

从这一观点来看，阐释的内在和症候性意义概念具有了新的重要性。电影阐释建构了人们理解电影的法则，这在 20 世纪的西方社会尤为突出。一般而言，电影阐释指出诗学可以提供任何阐释都必不可少的元素。所有的社会现象都可以被分析为伴随着无意识结果而做出的有意识行为。电影制作者对电影内在意义的有意控制所产生的外在意义，意味着认可了社会的原动力对我们的行为活动具有

〔40〕亚里士多德：《诗学》，第 37—42 页。

〔41〕迈克尔·雷迪（Michael Reddy）：《导管的隐喻——我们语言中关于语言冲突的案例》（"The Conduit Metaphor—A Case of Frame Conflict in Our Language about Language"），载安德鲁·奥托尼（Andrew Ortony）编：《隐喻与思想》（*Metaphor and Thought*），剑桥：剑桥大学出版社，1979 年，第 284—324 页。

〔42〕相关的文学讨论参见保罗·基帕斯基：《论理论与阐释》，载费伯等编：《写作的语言学》，第 184—198 页。

不可否认的支配性。但是，文化上的症候性意义这个概念将我们的解释引向由较巨大的社会力量这只"看不见的手"所塑造的观点。诗学的目的在于对电影的形成和被使用的方式做出解释，这些意义概念如我此前建议的那样得到修正，从而可以将电影阐释活动引向一个修正过的、理性的电影制作与接受模型。[43]

　　但是此刻，我认为最有前途的诗学分析途径是形式和风格这样的组合。在20世纪70年代《银幕》《暗箱》和其他杂志中的"文本分析"潮流过后，大部分以英语为母语的批评家似乎已经将这些活动归入学术体系中。许多经典好莱坞电影的评论者都以为电影的叙事和风格早已深入人心，这使得电影批评家们顺利地进入到阐释活动中。但是，在法国，严密而又具有启发性的文本分析仍在继续进行。[44]这些作品将阐释用于电影结构和功能的广泛研究中，并牢牢地植根于诗学的范畴内。

　　如果批评家分析电影的形式和风格，就很容易注意到有些效果不能被降低到阐释评论家所提出的意义的层次。在电影理论的古典传统中，鲁道夫·阿恩海姆和诺埃尔·伯奇的《电影应用理论》（*Theory of Film Practice*）特别注意电影媒介在避免主题化方面产生的那些效果。一些注重实用的评论也有类似的举动。斯图亚特·利布曼（Stuart Liebman）揭示了保罗·夏里兹的《遮蔽理论》（*Shutter Interface*）中模式的感知基础，指出了电影是如何依赖一些现象及其周边运动的幻象来形成其感知特质的。[45]克里斯汀·汤普森勾勒出了感知"过剩"在《伊凡雷帝》中是如何显示出其卓越性的。[46]我曾经采用 E. H. 贡布里希对装饰艺术的解释，认为"参数"（parametric）电影组织电影的各种技巧可以创造出独立于叙事之外的观影行为。[47]小津安二郎的电影中场景的非叙事性结构及镜头组成，为贡布里希所谓的无意义的秩序提供了好的实例。[48]当阐释者将电影变得可阐释时，电影诗学研究者将电影表现得有趣或具有挑战性，这是因为电影的运作有着

〔43〕更进一步的讨论参见波德维尔的《小津与电影诗学》第八章。

〔44〕最近的例子是米歇尔·拉尼（Michèle Lagny）、玛丽－克莱尔·罗帕斯以及皮埃尔·索尔兰（Pierre Sorlin）的《30年的电影字幕》（*Générique des années 30*），巴黎：文森大学出版社，1986年。

〔45〕斯图亚特·利布曼：《视运动与电影解构：保罗·夏里兹的〈遮蔽理论〉》（"Apparent Motion and Film Structure：Paul Sharits, *Shutter Interface*"），载《千年电影杂志》，第 2 期，1978 年春夏季号，第 101—109 页。

〔46〕克里斯汀·汤普森：《爱森斯坦的〈伊凡雷萨〉：新形式主义分析》（*Eisenstein's "Ivan the Terrible"：A Neoformalist Analysis*），普林斯顿：普林斯顿大学出版社，1981 年，第 287—302 页。

〔47〕大卫·波德维尔：《剧情片中的叙事》，第 274—310 页。

〔48〕波德维尔：《小津与电影诗学》，第五、六章。E. H. 贡布里希：《秩序感：装饰艺术的心理学研究》（*The Sense of Order: A Study in the Psychology of Decorative Art*），伊萨卡：康奈尔大学出版社，1979 年。

阐释涵盖不到的地方。[49]

　　研究电影效果的诗学也会被导向对电影理解的研究。历史学者可以揭示指涉性与外在的意义，历史诗学研究的正是观众建构这些意义的原则。观众辨别主角，将摄影机运动作为主观视点，或者认为某个镜头剪接代表时间的省略，而另一个则不是，所有这些所凭借的推理策略是什么呢？为了分析观众对电影世界及其所讲故事的建构，诗学研究者很有可能会借助于我在第六、七、八章中提出的图式。但是，除了把图式作为工具，理清线索或者支持抽象的语义场，电影诗学研究者还会根据自己的实际所需来进行研究：检视人物模式如何使得观众建构人物角色，对布景的了解如何依赖于空间惯例，以及运用轨迹模型如何推导出因果关系、时序、平行因素或行动。举一个早期的例子：诗学研究者可以分析《精神病患者》中多数批评家已达成共识的影片结构和本质性因素，并依此开始进行各种阐释。

　　进一步来讲，诗学研究者希望对理解过程进行解释。这类解释很可能不是简洁的，也不可能从规范的结构主义和符号学概念（即由规则支配的整套固定单元）中获得支撑。电影很少有这样的规则或单元，观众经常认为电影规则是有缺失的，如果运用更宽泛的感知策略能够引出更为丰富的推论，那么现有的规则便可废除。通过淡入淡出画面表现的闪回不会扰乱某些观众，他们已找出其他线索重新排序，并且随着电影的发展，观众开始掌握电影作品的内在规则。对理解的充分解释将引起若干不同的解释性框架：人体组织的生物能力（例如，对浅显动作的强制性感知）、非常基本的知觉过程（例如，眼睛视线的移动、对客体的识别）、具有广泛的文化意义的认知能力（例如，对手段／目标的分析、人格化），以及不同文化背景下的各种因素（例如，个人身份的具体概念、叙事结构的历史性惯例）。这种站得住脚的理论似乎依赖于我们在人类学、心理学、语言学和美学方面的感知和认知研究。

　　如果诗学注重解释电影产生的效果，那么它的那些被我称作阐释实践的效果也必须囊括其中。[50]某些观影模式的推理规则鼓励观众自发地探索隐含和症候性意义，比如艺术电影惯例"邀请"观众将某个物体视为象征物。历史诗学应说明这类阐释推论是如何构成观影惯例的。在其他情况下，当阐释成为电影批评的主要目标时，诗学研究者必须检视这些推论是如何影响另一位艺术家——电影阐释

　　〔49〕与这些可能性相关的更详细的讨论，参见克里斯汀·汤普森：《打碎玻璃外壳》，第一章。

　　〔50〕乔纳森·卡勒认为，诗学可以显示"我们为什么这样阐释文学作品"，见《符号的追寻》，第9页。

者——的作品的。较高层次的影评和学术期刊中的评论就像艺术作品本身一样，由具历史意义的独特的规则和惯例、目标和捷径、范本和普通作品共同构成。在这一点上，诗学成为元批评。

因而，诗学并非是类似于神话批评或解构的另一种批评方法。它也不是像精神分析或马克思主义一样的理论。从宽广的视角来看，它可以提出详细的电影组合和效果问题的概念框架。论其成就，它已被证明过于宽泛，很难构成实用的评论，也因太具体（太实际）而无法被尊为理论。但是，它对影评和理论都是十分重要的。它的经验主义归纳法和独特的概念特色为设想、假定和省略式推理提供了前提，这些都是影评或理论无法舍弃的。解析性剪辑、主角的视点、以人物为中心的因果关系、长镜头、银幕内外的空间、场景的概念、交叉剪辑、剧情声音都是中等层面的概念，并不受理论风潮变化的影响，因为它们与现象非常紧密地扣合在一起。[51] 它们是我们主要的分析手段，而它们的有效性在于捕捉了电影制作者和观众所面对的真实且重要的选择。

我同时还试图列出阐释者采用的某些中等层面的概念，并说明它们如何具体体现了批评家们的惯例选择。我并非提供一种解释学——生成有效或有价值的阐释的模式，而是提供一种关于阐释的诗学。我想它可以表明对本书结论的批评在多大程度上必须使用其自身的概念。解读者可以研究之前关于内在意义的章节，揭示被抑制的内容，将新的语义场投射到段落中，也可以勾勒出价值形成的过程或恋母情结的寓言，运用我术语中的双关语，批评我的修辞不够质朴等。正如所有的写作诗学一样，我提出的诗学等于给读者提供了一套工具，可以令读者把我的论述敲成碎片。

在诗学框架内，阐释呈现出一定的重要性。我们无法让评论家不去创造内在和症候性意义，而且我们也不应该这样做。阐释主导着一切的情形是令人遗憾的，但对其进行节制也是不正确的。对个别电影的阐释可以通过借助历史学术成就（探寻各种意义产生的具体而又不熟悉的条件）来进行丰富和更新。而且，阐释不应掩盖对形式和风格的分析。批评家不应将所有效果都归为阐释推理的惯例。

电影研究者们也可以超越实用性的评论，走向宽泛而又基础的历史诗学。在这里，一切都有待开拓。我们远没有理解早期电影的形式和风格的运作，大多数

〔51〕在这个概念里，他们用科学的方法将伊恩·哈金（Ian Hacking）讨论的"模式"加以组合，参见《再现与介入：自然科学哲学中的介绍性主题》（*Representing and Intervening: Introductory Topics in the Philosophy of Natural Science*），剑桥：剑桥大学出版社，1983 年，第 216—219 页。

电影类型都有待于进一步深入分析，表演、照明、剪辑、音乐、摄影或色彩运用美学等方面也还没有形成足够详尽的历史。我们缺乏微妙而又合理的叙事形式历史，也对技术层面的东西（如对话、场景建造和光学效果）了解甚少。我们几乎完全不知道支配大多数国家的电影生产的规则，更不必说这些规则与生产和消费条件之间的关系。甚至德国表现主义、苏联蒙太奇或意大利新现实主义的经典作品总体上也并未从历史诗学的观点来考虑。更多类似的任务要求我们创造新的理论，提出精确的问题，检视源于各种传统的大量电影，并通过对大量文献的检阅来补充"文本"研究。我再次重申，阐释惯例会自然地被归入研究之列，但是它们并非研究内容的全部。研究人员可能专注于电影理解的历史规则（对这些我们所知不多），电影阐释从中获益颇多。诗学并非经验主义，但重视经验，强调的是解释而非叙述，还可以通过将电影的社会、心理和美学惯例置于研究的中心来丰富批评。

我无法依赖于推理和修辞以外的东西来说服我的读者们：这些研究项目是值得探索的。我已经提供了一些观点，表明由阐释主导的批评在说明电影的构成和效果方面会遇到一些强劲而又有趣的对手。但是为了使评论家们相信变化已近在咫尺，我必须向我们共有的价值观求助——比如说服力和创新。当然，我草拟出的替代性选择看似不太具有说服力，至于创新，也一言难尽……

什克洛夫斯基为他在 1923 年关于艺术因循性的著作《骑士之棋》命名时，创建了一个具有丰富含义的意象。其意涵之一是艺术迂回发展的必要性。正如国际象棋中的"骑士"，艺术并不是直线发展的，而是迂回前进，因为它的目的在于与居统治地位的规则保持一种出其不意的关系。批评的发展与之类似。此刻，最伟大的创新并不会来自于新的语义场（后现代主义，或更新的主义），而是源于阐释侧身移位后出现的新局面。批评家们是时候让"骑士"出动了。

译后记

　　这本《建构电影的意义：对电影解读方式的反思》经过多年艰苦的、时断时续的翻译，终于结稿——也不得不结稿！然而，我却似乎没有庖丁解完牛之后，"提刀而立，为之四顾，为之踌躇满志，善刀而藏之"的轻松得意。

　　这本书的翻译，有两个契机不能不提一下，先是刘胜眉同学（那时她还没有跟我攻读博士学位）拿着几本图书馆借来的英文原著找到我，说很想通过翻译工作提高英语水平，问我能不能联系出版社并牵头来翻译。我当时就看中了这本《建构电影的意义》。后是北大出版社谭燕编辑的大力促成，她很快接受我的建议，购买了本书的中文简体字版权。

　　但我觉得，在最为根本的原因上，是我对大卫·波德维尔由来已久的尊敬和景仰，促使我下定决心，排除万难要翻译这本书。

　　大卫·波德维尔是一个电影研究大家，有着敏锐的思维、丰富庞杂的体系、怀疑批判的精神、汪洋恣肆的文风、海量的观片量、随手拈来的引经据典、精细的电影解读……在这个多元化乃至碎片化的时代，真的是很难得。他对各色批评流派、方法，对影评人早已驾轻就熟、习以为常的种种"惯例"一针见血乃至"剥皮剔骨"式的深刻剖析，有时会让一些电影评论工作者（首先是我自己）惊出一身冷汗。我一直坚信，波德维尔的电影研究对电影专业的大学生、研究生和影评人都极有参考借鉴的意义，对中国电影理论建设与批评实践必将产生更加积极重大的影响。

　　与大卫·波德维尔的结缘，最早源于我与何一薇女士合译他与同为电影研究学者的夫人克里斯汀合著的《世界电影史》。这本电影史专著史料丰赡、格局大气，不仅对英美欧陆电影的介绍极为详尽，而且对拉美电影和中国电影也多有涉猎。此皇皇大著虽然也是翻译了多年，但并没有感到特别难译。及至开始组织我的学生们翻译这本《建构电影的意义》之后，其难度才感觉始料未及。《世界电

影史》主要是史述，文风稳健，以事实为依据，著述者个人发挥的空间不是特别大，翻译上需要下功夫和花时间的地方主要是细致地核实史料、片名、人名等内容。而作为个人理论专著的这本《建构电影的意义》则重在对电影批评方法的个性化梳理和批评理论的建构，文风汪洋恣肆，且对批评史上的各种批评方法有时语含讥讽，甚至是嬉笑怒骂皆成文章，其引经据典有时不无"逞才使气""掉书袋"之嫌（并非贬义）。

实事求是地讲，本书中对前人批评理论与实践的梳理辨析思路清晰、褒贬自明，颇具"春秋笔法"，远的不说，对我们学习欧美电影批评方法的学习极有帮助，当然，书中偏重个人批评理论阐发与建构部分的文字，则堪称佶屈聱牙。

在此需要提及的是，台湾游惠贞、李显立先生的译本（远流出版公司，1994年11月出版）在我们遭遇疑难之际提供了参考借鉴的便利，"他山之石"的引入，有时让人有豁然开朗之感。在此我代表所有译者对两位先行者表示衷心的感谢。法文方面的疑问，得到北京大学艺术学院李洋教授的指点，有关拉丁文及古典阐释学方面的疑问，得到中国人民大学文学院娄林博士的帮助，在此一并致谢！

于是，我们战战兢兢、小心翼翼、如履薄冰地完成了翻译工作。在校对阶段，苏涛博士以他多年文字编辑的经验、扎实的英语功底和细致耐心的学术态度，为译本的最后定稿做出了很大的贡献。

不管翻译和校对如何之繁难，但我们终觉"不虚此译"。简言之，中国电影批评太需要波德维尔这样具有鲜明个性的理论大家和独立的才华横溢的批评家了。就此而言，我们所做的工作只是一种呼求，只是一种探路和铺垫。

本书的翻译，错谬误读之处，很可能比比难免。恭请学界同仁批评指正，以利于纠正再版。

本书的翻译工作分工如下：本书的翻译工作分工如下：序（陈旭光），第一章和第九章（陈旭光、苏涛），第二、第三章（车琳），第四章（肖怀德、李频），第五、六章（罗昌亮、李频），第七、八章（刘胜眉、李频），第十章（张蔚、李频），第十一章（张蔚）。

陈旭光

2015年10月